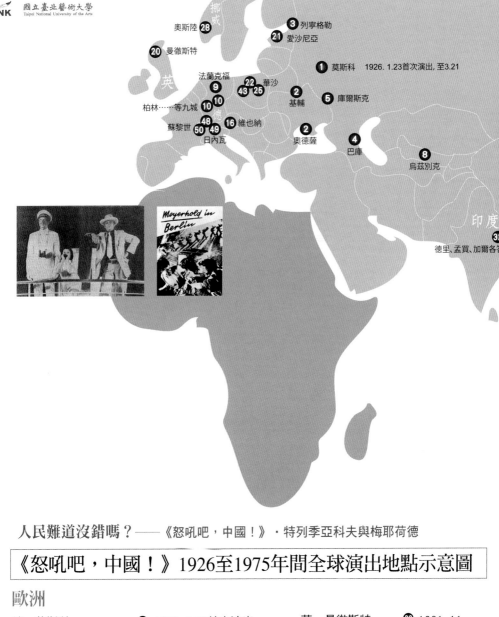

挪威

奧斯陸 ②⑧

③ 列寧格勒

②① 愛沙尼亞

② 曼徹斯特

英

法蘭克福
⑨

② 莫斯科　1926. 1.23首次演出, 至3.21

②② 華沙
④③ ②⑤

柏林……等九城　⑩⑩
德

② 基輔

⑤ 庫爾斯克

蘇黎世 ④⑧ ④⑨ ①⑥ 維也納
⑤⓪

日內瓦

② 奧德薩

④ 巴庫

⑧ 烏茲別克

印度

③② 德里、孟買、加爾各答

Meyerhold in Berlin

人民難道沒錯嗎？——《怒吼吧，中國！》·特列季亞科夫與梅耶荷德

《怒吼吧，中國！》1926至1975年間全球演出地點示意圖

歐洲

俄·莫斯科	❶ 1926. 1.23首次演出，至3.21	英·曼徹斯特	⑳ 1931. 11
		愛沙尼亞	㉑ 1932. 12.1
俄·基輔、奧德薩	❷ 1926.5.25-7.11	波蘭·華沙	㉒ 1933
俄·列寧格勒	❸ 1926. 8		㉕ 1934
俄·亞塞拜然　巴庫	❹ 1927		㊸ 1944
俄·庫爾斯克	❺ 1927.2	挪威·奧斯陸	㉘ 1936（時間未詳）
德·法蘭克福	❾ 1929.11.9	瑞士·蘇黎世	㊽ 1975.5.16
德·柏林……等九城	❿ 1930年初		㊿ 1975.6.11-16
奧地利·維也納	⑯ 1930	瑞士·日內瓦	㊾ 1975.5.27-31

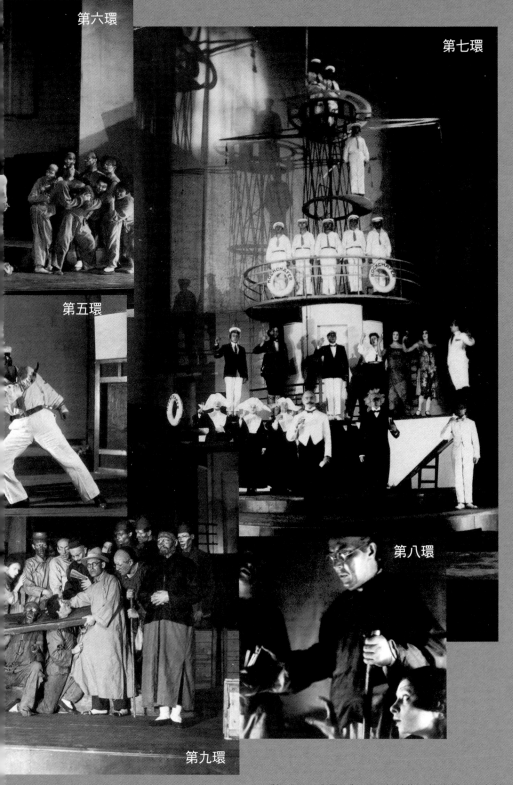

第六環

第七環

第五環

第八環

第九環

《怒吼吧，中國！》1926年於梅耶荷德劇場演出劇照。
圖片提供：國立中央戲劇博物館

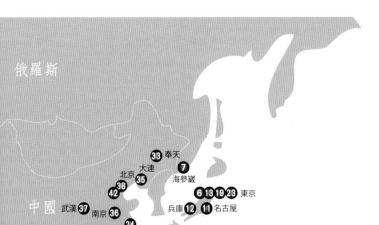

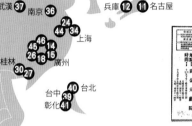

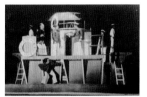

亞洲

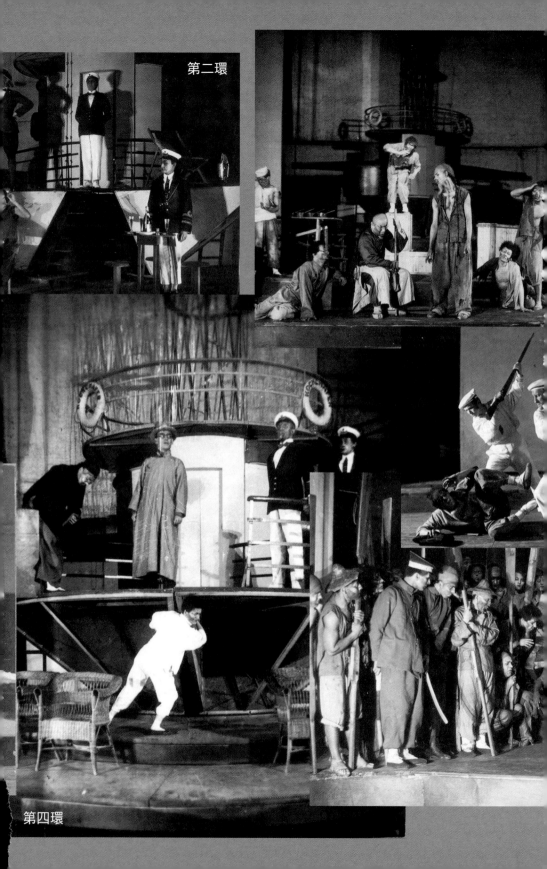

第二環

第四環

加拿大

美國

多倫多
㉛

⑰ 紐約

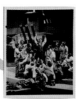

阿根廷
㉙

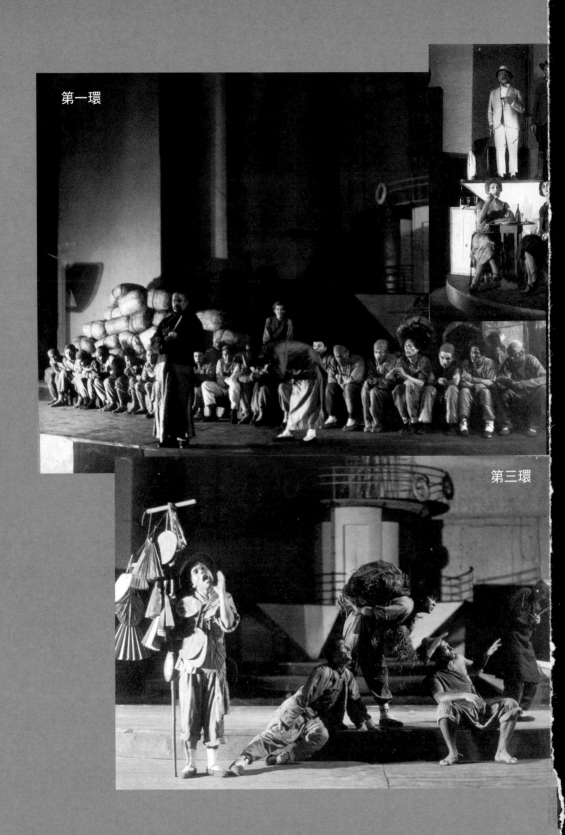

第一環

第三環

人民難道沒錯嗎？

《怒吼吧，中國！》‧特列季亞科夫與梅耶荷德

РЫУиКитай

СергеиМихаилови

ROAR CHINA

人民難道沒錯嗎？

Всеволод ЭМильев

Ist das Volk unfehlbar?

セルゲイ トレチヤ コフ

Sergey Mikhailovich Tretyakov

フセヴォ ロド メ　ルホ

Roar China

Рычи, Кита

Сергей Михаил

吼えろ支那

Всеволод Эмильевич Мейерхольд

Vsevolod Emilyevich M

Brülle China

Hurle, Chine

邱坤良—著

自序

一九三九年秋冬間，因反對納粹政權而流亡國外的德國劇作家特列季亞科夫經由人民法庭審判，於秋天在西伯利亞集中營內被槍決，悲憤之下，寫下一首詩。藉由這首名為〈人民難道沒錯嗎？〉（"Ist das Volk unfehlbar?"）的詩，布萊希特表達他的無奈與感慨，並一而再、再而三提醒人民思考：「假如，他是無辜的呢？」布萊希特的詩說：真正的罪犯手上拿著無罪的證明，無辜之人卻苦無證據證明自己無罪；這首詩的最後一段，他更語重心長地控訴「人民」：為何沒有人為特列季亞科夫辯護，為何容忍一位無辜者受害，「允許他走向死亡？」

布萊希特詩作中有四首直指「人民」，除了悼念特列季亞科夫的〈人民難道沒錯嗎？〉，當特列季亞科夫的同志，來自高加索、曾寫過《革命滑稽劇》、《臭蟲》、《澡堂》等劇的馬雅可夫斯基在一九二〇年代後期，被領導階層視為麻煩人物，導致孤立無援，終於一九三〇年舉槍結束生命，這位俄羅斯未來派詩人的悲劇，也讓布萊希特耿耿於懷，因而創作了簡潔有力的詩作《馬雅可夫斯基墓誌銘》（"Epitaph für Majakowski"）。這首四行詩言簡意賅，道出勇敢機智的馬雅可夫斯基即使有智慧逃脫鯊魚的追逐、有能力獵殺強壯的老虎，在面對看似不起眼的「臭蟲」，卻呈現出

被吞蝕殆盡的無力感；「人民」在面對政府機器時之絕望心情表露無遺。

發動兩次世界大戰的德國，從帝制、共和到納粹集權，曾經是俄國以外的歐洲各國中，革命勢力最熾熱的國家，左翼勢力屢仆屢起，戰後東西冷戰，兩德對峙，局勢變化，更是詭異多端。作為一名左翼作家、共產主義信徒的布萊希特，對「人民」感受必然極為深刻，甚至有切膚之痛。戰後冷戰時期兩首對「人民」有感的詩作即是例證。一首寫於一九五三年六月十七日，德國歷史上的「人民起義」（或工人暴動）時，布萊希特寫下〈解決之道〉（"Die Lösung"），表達他對此事件的態度，以及對人民的觀點。〈解決之道〉有名的結束句更極盡嘲諷之能事：面對不滿的「人民」，政府的解決之道就是「解散人民」，「挑選另一群？」短短幾個字令人拍案驚奇！

與這一首詩作約略同時完成的〈人民的麵包〉（"Das Brot des Volkes"），詩中除了突顯「人民」的精神食糧──「正義」的需求，更區分優質與劣質正義麵包的差異。布萊希特最後強調，優質的正義麵包必須符合「人民」，所以「正義麵包必須由人民來烘焙」，它也必定是「豐富的、健康的、天天的」。縱然知識份子對人民懷抱無上期許，希望他們「明天會更好」，但歷史證明，「我雖不殺伯仁，伯仁因我而死」的事件屢見不鮮。布萊希特極為推崇特列季亞科夫，以及他編劇的《怒吼吧，中國！》，甚至視他為良師，對特列季亞科夫而言，布萊希特可謂他一輩子難得的知音。

二十世紀的俄國，到處都標記著「人民」，中央人民委員會、人民法庭等以「人民」為名的政府機構林林總總。俄國人如此熱衷「人民」一詞──應該就是從俄國知識份子開始的罷！豈止俄國言必稱人民，布爾什維克推動的革命影響東西方，「人民」這個名詞廣泛流布，中共革命史就一直把「人民」與「黨」掛在一起，建國成功後，「人民」為名的機關、組織不勝枚舉，人民政府、人民解放軍、人民銀行……等等，到處都有人民。政客逐鹿天下常強調所作所為皆為「人民」，要給

人民過太平幸福的生活，即使革命或反革命也是打著弔「民」伐罪的旗號，爲的是解「民」倒懸。

「人民」兩字如此具有檄文、符咒意象，是經過政治人物、知識份子不斷的定義、詮釋，賦予其正當性與神聖性。古今中外，人民也始終是知識份子理念的根源，政客把人民放在口中，吐進吐出，知識分子則藉作品表達對人民的關愛，歷史愈悠久的民族、國家，「人民」口號史的流傳就愈久遠。雖然人類「民爲上」的概念源遠流長，俄國的「人民」與「知識份子」的關係卻是「以人民之名」議題中，最值得討論的部分。

俄羅斯社會的中堅份子——知識份子——對於飽受極權摧殘的人民，向來持兩面態度：一方面表示同情，另一方面又猛力批判。普希金以《上尉的女兒》（Капитанская дочка）表明對農民起義首腦普加喬夫的理解與認同，但他在〈詩人與群眾〉（"Поэт и толпа"）一詩中，卻以尖銳的負面字眼形容群眾：「愚痴的蟲子」、「不會思考的人民」、「奴隸」，表現他對於人民的負面態度。詩人萊蒙托夫也曾在〈再會了，藏污納垢的俄羅斯……〉（"Прощай, немытая Россия..."）一詩中，稱祖國爲「奴隸的國度、老爺的國度」，視人民所受苦楚爲其自身的奴性使然：「身穿藍色制服的官老爺，還有你，服膺他們的人民」。

象徵主義詩人、俄國哲學家梅列日科夫斯基在這個基礎上作了進一步的說明：「俄國知識份子的力量不在於理智，而在於情感與良心。其情感與良心基本上都走在正確的道路上，理智卻經常迷路。」1 這句話對「一切爲人民」的知識份子作了鮮活的註腳。

特列季亞科夫被處死的罪名是「日本間諜」，對於年輕時代曾經在俄國遠東地區反抗入侵日本軍的詩人、劇作家來說，毋寧是十分諷刺的。特列季亞科夫冤死，是一九三〇年代史達林大清洗下，眾多亡魂之一，與他命運相同的，還包括當時最有名的左派戲劇家，對前衛劇場產生重大影響的梅耶荷德。他們都是俄國十月革命後，最積極投入人民革命行列的狂熱份子，兩人最重要的合

作，是一齣以中國人民為背景的《怒吼吧，中國！》，這是特列季亞科夫根據一九二四年六月九萬縣事件創作的劇本，這齣戲劇明顯地反帝國主義，為無產階級發聲。然而，劇作家、導演後來都以莫須有的罪名犧牲，而當權者處死他們，想必也是為了人民，至少人民允許當權者這麼做！

《怒吼吧，中國！》是一九二〇年代最具代表性的宣傳鼓動戲劇或革命戲劇，於一九二六年元月二十三日在莫斯科梅耶荷德劇院首演，曾經在國際廣泛流傳。從事件發生、劇作家創作到首演，《怒吼吧，中國！》搬演的中國——中華民國，北洋政府或國民政府正處於風雨飄搖、內憂外患交逼的時刻，外有列強瓜分勢力範圍與不平等條約的束縛，內則軍閥割據、民生困苦。以萬縣所屬的四川而言，其軍閥混戰時期之長、次數之多以及為禍之烈，堪稱全國之最，單從辛亥革命至一九三三年劉湘、劉文輝之戰結束，四川盆地二十多年間，平均每半個月就有一次戰爭，各軍防區所預徵之田賦竟達四、五十年（灌縣甚至預徵至一九九五年）。[2]

特列季亞科夫《怒吼吧，中國！》要求「怒吼」的「中國」應該是中國人，而不是中國政府。一九二〇至四〇年代的中國，面對帝國主義或殖民統治者的壓迫，高喊「怒吼吧，中國！」，的確讓人血脈賁張。其實，當時全世界各國無產階級或弱小民族，都可運用《怒吼吧，中國！》傳達他們被壓迫的聲音，而「怒吼吧，××！」這個語詞結構，換個國家、地名，也能達到宣傳鼓動的效果。當時的中國就常有人把這句話作為標題，運用到版畫、詩歌或地方文藝，就特列季亞科夫個人而言，他在創作劇本之前，就已發表一首同樣以《怒吼吧，中國！》為名的詩歌。

1. Мережковский Д.С. Грядущий хам // Мережковский Д.С. *Полн. собр. соч.* –М., 1914. –Т. 14. –С. 34.

2. 吳普航、鄧漢祥、何北衡，〈四川軍閥的防制區、派系和長期混戰記略〉，《文史資料選輯第十輯》，北京：中華書局，一九八一年。頁廿七。

那個年代的中國戲劇家不清楚六一九萬縣事件，也不知道這齣戲已經在莫斯科隆重上演，還是日本築地小劇場與新築地在東京等地公演之後，中國藝文界才知道這齣戲。對此，田漢感嘆在土耳其壓迫下的希臘人不自哀而拜倫哀之，在國際帝國主義鐵蹄下的中國人沒有出息，特列季亞科夫乃爲其寫《怒吼吧，中國！》至於這齣戲率先響應的，不在被壓迫者的中國而是壓迫者的日本，田漢楚，卻很少會對「怒吼吧，中國！」是用這樣的觀點：「哦，對呀，日本也有被壓迫者呀！」。

今日生活在台灣的人——無論是土生土長的台灣人，或戰後來台，包括國共戰中隨著國民政府撤退的中國人，以及他們半世紀在島嶼繁衍的家族，對於《怒吼吧，中國！》的來龍去脈未必清灣人知道《怒吼吧，中國！》這齣戲，多半來自楊逵。楊逵在一九四三年太平洋戰爭打得火熱的時候，與台中藝能奉公會同仁推出這齣戲，與一九三三年左翼劇團——上海戲劇協社的演出，屬性完全不同。台灣演出《怒吼吧，中國！》有那個時代的背景，當時的文宣都著重藉劇中英美帝國主義壓迫中國人民的罪行，鼓舞民眾打倒英美，也等於把對日本殖民者的怨氣轉移（或擴大）到西方帝國主義。楊逵演出的劇本來自日本作家竹內好的日譯本，而竹內好是從南京劇藝社周雨人的改編本翻譯，周版《怒吼吧，中國！》又源自上海反英美協會蕭憐萍的《江舟泣血記》。

楊逵的《怒吼吧，中國！》除了留下劇本，其他資料（如導演手記、舞台圖像、劇照）甚少，但由於他本人長期反抗殖民統治，爲工農階級發聲的作家性格，是日本時代台灣人的象徵，戰後也一直是藝文作家仰慕的對象，楊逵這齣戲從頭至尾吶喊東亞人聯合起來打倒英美的宣傳劇，常被兩岸民族主義者解讀爲帶有抗日色彩的戲劇，很少人相信楊逵會「屈從」日本殖民政府演戲反英美，除非他有一定目的——例如藉戲劇反諷日本帝國主義。

《怒吼吧，中國！》牽扯的文化層面極爲寬闊，也扮演宣揚社會理念與政治批判的角色，然

而，《怒吼吧，中國！》不只是一齣戲，更是一群人的集體表演活動，作戲劇的也是人，也往往有七情六慾，以及趨炎附勢的人性弱點，義無反顧的戲劇家做義無反顧的戲劇，在威權的時代，並非絕無僅有，但是他們的下場經常淒慘，以至戲劇極少能站在時代前端批判政治或引導思潮，反倒是常被政治所操控。近百年來的台灣與中國，瞬息萬變，回頭談論與「怒吼吧，中國！」有關的議題，有今夕何夕的感覺，尤其面對崛起的中國，對台灣人或中華民國國民來說，光是《怒吼吧，中國！》的劇名就充滿複雜意象。

書寫這一本《人民難道沒錯嗎？》——《怒吼吧，中國！》‧特列季亞科夫與梅耶荷德》，簡直把「一齣戲」小題大作，在個人的「寫作」小史，前所未見，也多虧親朋好友、門生故舊的協助。感謝宜君、瑋鴻、建隆、雷月、亮廷、漢傑、立伶、漢中、育昇、玲君、志雲、凱婷、玉慧、素惠、名慶，以及Prof. Oleg Liptsin、鶴宜、劉俐、于竝、亞婷、祖玲、美珠、英哲等多位老師。感謝鄢定嘉老師的鼎力協助。

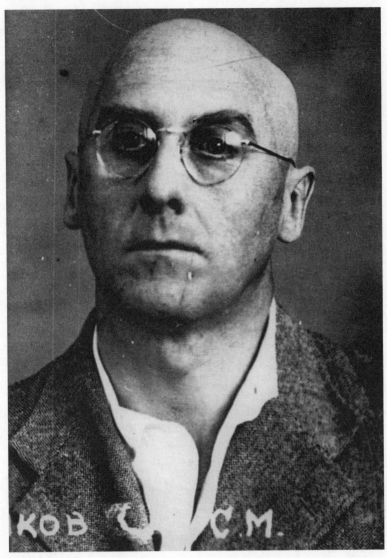

特列季亞科夫（一九三九年受刑前檔案照）
出處：Memorial Society Archive

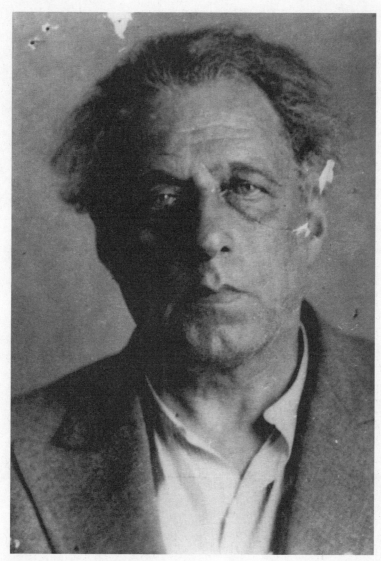

梅耶荷德（一九四〇年受刑前檔案照）
出處：Memorial Society Archive

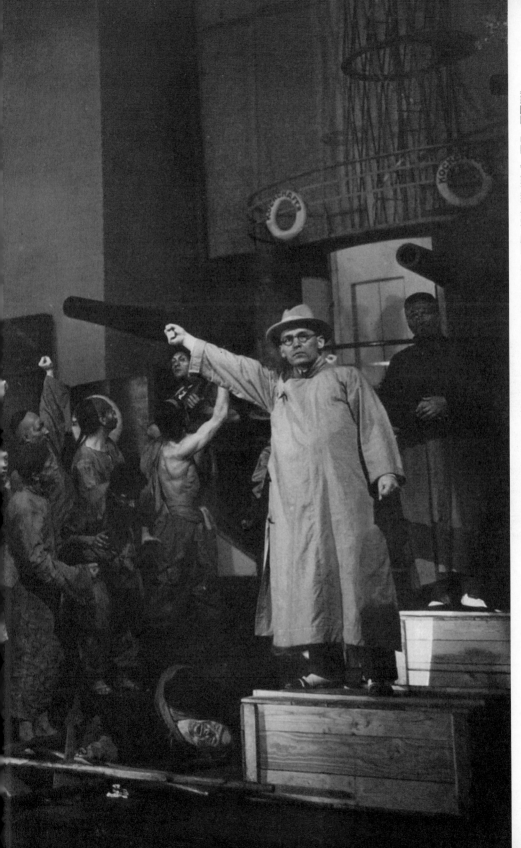

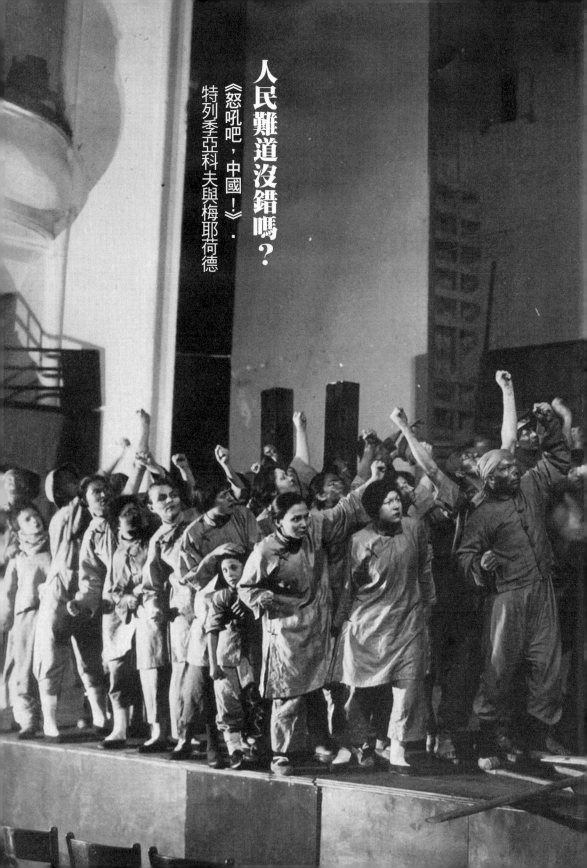

人民難道沒錯嗎？

《怒吼吧，中國！》：
特列季亞科夫與梅耶荷德

目次

一、緒論

《怒吼吧，中國！》（*Рычи, Kumaй!*），於一九二六年一月二十三日在莫斯科梅耶荷德劇場上演，劇作家是特列季亞科夫（Сергей Михайлович Третьяков，1892-1939），導演是梅耶荷德（Всеволод Эмильевич Мейерхольд，1876-1940）的學生費奧多羅夫（В.Ф.Фёдоров，1891-1971），但真正的主導者仍是梅耶荷德本人。這齣戲根據一九二四年六月十九日發生在中國四川萬縣的一起國際衝突事件改編。首演前一天（一月廿二日），梅耶荷德與《莫斯科晚報》（*Вечерняя Москва*）記者對談時，還講述了這段劇情：

萬縣發生的一件事被《怒吼吧，中國！》拿來作爲主題。萬縣位於揚子江的旁邊，是中國一個偏僻的角落，白皮膚的歐洲人才剛開始進入這個地區，成爲囤積貨物的剝削者。一年多前，有個美國人在江上和一個中國人打了起來，被打死了。駐紮在那裡的英國炮艦艦長要求當地的船夫工會交出殺人兇手，工會回說，人已經逃跑了。他給他們四十八小時的時間，如果不配合，他就轟炸縣城。爲了保住縣城，船夫只好挑出兩名夥伴，選了一個地點，依照約定處死。艦長於是要求從船夫中挑出兩個人頂罪，無論他們和這件事有沒有關連。艦長感到十分滿意，當時英國國王喬治五世底下的工黨政府領袖麥克唐納爵士（Sir MacDonald），還在下議院特別贊許艦長的行爲。[1]

梅耶荷德沒有去過中國，他對六一九萬縣事件的瞭解，以及《怒吼吧，中國！》的創作資訊顯然來自特列季亞科夫。六一九萬縣事件發生時，特列季亞科夫本人正在中國，他根據這個題材，在悲劇發生的二個月後完成《怒吼吧，中國！》，而劇本正式在舞台上演出，距離這個國際事件也不過一年七個月。若就劇作家創作或演出時間點來看，這齣戲可謂取自國際衝突新聞事件的政

治劇，或描繪現代議題的歷史劇。特列季亞科夫處理《怒吼吧，中國！》的手法，強調真實、紀實，這齣戲的場景、情節與六一九萬縣事件的歷史現場也極爲接近。當時事件的導火線——美國商人哈雷（Edwin C. Hawley）的死因，中英各執一詞，皆把責任推給對方，但劇作家特列季亞科夫卻在劇中扮演「青天」的角色，直接判定：整個事件「曲」在美商與英艦艦長。戲劇的高潮是艦長讓兩個抽籤產生的無辜替死鬼，在觀眾眾目睽睽之下，嗚呼哀哉，觀眾的情緒也隨之上揚。

　《怒吼吧，中國！》的戲劇主題與內容涉及民族鬥爭、階級鬥爭，壓

1.Мейерхольд В.Э. "Рычи, Китай!" Беседа с корреспондентом "Вечерней Москвы" (1926) // Мейерхольд В.Э. Статьи. Письма. Речи. Беседы. Часть Вторая. 1917-1939. — М.: "Искусство", 1968. — С. 100.

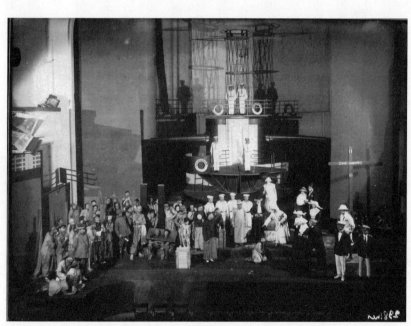

特列季亞科夫以強調真實、紀實處理劇作，並扮演仲裁角色，呈現壓迫者與受壓迫者的民族、階級對立。
《怒吼吧，中國！》第九環（幕）劇照，梅耶荷德劇場演出，一九二六年。
圖片提供：國立中央戲劇博物館

迫者與被壓迫者鬥爭，強烈抨擊東西方帝國主義，帶有明顯鼓動宣傳性質。這種「鼓動劇」（或作煽動劇，агитационный спектакль）戲劇風格，在十月革命前後就已經是俄國新戲劇的主要形式與內容，目的在配合革命環境，功能性強烈，有別於近代俄國古典戲劇。

俄國從十九世紀即已建立自然主義、現實主義的戲劇傳統，尤其一八九八年史坦尼斯拉夫斯基（К.С. Станиславский, 1863-1938）與聶米羅維奇─丹欽柯（В.И. Немирович-Данченко, 1858-1943）創立莫斯科藝術劇院（Московский Художественный Театр），更象徵俄國現代劇場的新紀元，讓俄國劇作家高爾基（М. Горький, 1868-1936）、契訶夫（А.П. Чехов, 1860-1904）的作品在十月革命前後流傳國際。

二十世紀初期俄國各劇院所形塑的戲劇環境中，最引人矚目的戲劇家是梅耶荷德，他曾經是聶米羅維奇─丹欽科在音樂戲劇學校任教時的學生，也曾在莫斯科藝術劇院當主要演員（1898-1902），演過許多自然主義、現實主義戲劇，卻在一九〇二年脫離莫斯科藝術劇院，到外省組織劇團，除演出契訶夫、高爾基的劇作外，也排演比利時劇作家梅特林克（M. Maeterlinck, 1862-1949）的象徵主義作品。一九〇五年史坦尼斯拉夫斯基請梅耶荷德回莫斯科主持戲劇實驗培訓所，但因梅耶荷德繼續排演梅特林克的《丁達奇爾之死》（The Death of Tintagiles），史坦尼斯拉夫斯基無法接受，適巧一九〇五年秋的革命戰爭爆發，戲劇實驗培訓所關閉，這齣戲並未演出，梅耶荷德也到聖彼得堡的劇院當導演，進行新的戲劇實驗。

十月革命爆發，梅耶荷德與他的同志──馬雅可夫斯基（В.В. Маяковский, 1893-1930）、愛森斯坦（С.М. Эйзенштейн, 1898-1948）、巴別爾（И.Э. Бабель, 1894-1940）特列季亞科夫等人立即加入革命陣營，致力追尋、創造非「傳統」劇場的新戲劇，為政治、革命與人民服務。他們的成就非凡，但最後下場都淒涼，馬雅可夫斯基、梅耶荷德、巴別爾、特列季亞科夫尤其慘烈。與前述同

志們相較，特列季亞科夫的身分多而雜……是未來派詩人、劇作家、記者、文藝理論家、專業形象反而不如其他四人鮮明，知名度也較低。

《怒吼吧，中國！》不是特列季亞科夫第一齣戲劇創作，違論萬眾矚目的梅耶荷德明導演。那個革命的年代，政府、政客與知識份子都在為「人民」與「人民政府」做事。劇場與電影導演愛森斯坦曾經引用高爾基那句「一切在於人，一切為了人」，作為其《蒙太奇論》一書的開頭，「一切為了人」這個口號是革命勝利的動力，為藝術而藝術、為文化而文化，社會主義為了人、文化為了人、藝術為了人，有力地豐富了我們的藝術文化都說是為了人。另外，一切在於人，也是同樣深刻，只有從人那裡——從個人和集體的人那裡，才能找到永不枯竭的靈感。[2]

《怒吼吧，中國！》劇情雖以中國為背景，但它並非中國戲劇，而是反映俄國政治環境與劇場生態的蘇聯戲劇。從二十世紀開始，沙皇統治的俄國社會階級矛盾嚴重，布爾什維克黨領導的革命攻勢逐漸加劇，歷經一九〇五年的大革命、一九一四年六月底引爆的第一次世界大戰，一九一七年的二月革命，到同年的十月革命，俄國國內外局勢可謂變化莫測。列寧（В.И. Ленин, 1870-1924）在革命成功之後，雖然宣布退出一戰，但接踵而至的是外國干涉軍入侵，並引爆內戰——布爾什維克（紅軍）與反布爾什維克的白軍（白衛軍）廝殺，情勢十分混亂，導致公共建設遭破壞，糧食匱乏，民生艱困。為因應國內外局勢，列寧在革命成功之後實施戰時共產主義（或作軍事共產主義），將糧食的生產與分配集中由國家管制，以求擺脫經濟貧乏的困境，並全力與「反革命」勢力戰鬥。

十月革命爆發之初，藝文界、戲劇界重要人士多心存觀望（如莫斯科藝術劇院的史坦尼斯拉

2. 愛森斯坦著，富瀾譯，《蒙太奇論》，北京：中國電影出版社，二〇〇三年。頁一。

夫斯基），有人則出國（如亞歷山大‧托爾斯泰），十月二十四日當晚幾個劇場照常演出，也有為數不多的觀眾在觀賞表演。十月二十八日，為抗議列寧政權，彼得格勒3各國立劇院發動戲劇從業人員罷工、罷演。幾天之後，全俄中央委員會下設戲劇委員會，號召藝術家、文學家前往斯莫爾尼宮大廳開會，但多數按兵不動，只有七人接受邀請，包括梅耶荷德、馬雅可夫斯基與勃里克（O. Брик，1880-1921）。不久，梅耶荷德提出「戲劇的十月」（Театральный Октябрь），主張以前的現實主義戲劇是資產階級戲劇，必須「炸燬、消滅」4，原來因反對俄國參戰而遠走西伯利亞的特列季亞科夫，也成為左翼革命陣營的健將。

列寧一再宣揚無產階級工人蘇維埃要以武力奪取政權，並且擴大工農兵代表性。當時他支持宣傳鼓動劇「作為蘇維埃政權自覺的宣傳者」，向勞動人民灌輸貧富之間的差別，而這種差別是每個農民都可以理解的。劇院舞台上的表演有時通過粗糙的形式，「鼓動支持布爾什維克政權，反對反革命，反對神甫和毛拉的政權，反對資產階級民族主義的政權，號召同敵人戰鬥，號召參加反饑荒、傷寒和經濟破壞的鬥爭。」5

當時最激進的文藝勢力來自未來派和無產階級文化派，都是十月革命前即已存在的流派，成員互有重疊，皆徹底反傳統、否定文化遺產。未來派源於義大利。一九〇九年二月二十日，法國《費加洛報》頭版刊登一篇名為〈未來派的創立與宣言〉的付費文章，作者是義大利詩人、戲劇家馬里內蒂（F.T. Marinetti, 1876-1944）。在這篇宣言中，馬里內蒂歌頌鬥爭，認為美就建立在鬥爭之上，而「任何作品，如果不具備攻擊性，就不是好作品。詩歌意謂向未知力量發起猛烈的攻擊，迫使它向人匍伏稱臣」6。他歌頌的對象還有戰爭，認為它是「清潔世界的唯一手段」；而勞動階層及造反的民眾，則為他所稱許的對象。這種具強烈攻擊性的思想模式，很快席捲歐洲文壇，並深深影響革命意識抬頭的俄羅斯，引起一陣文化狂潮。幾年內，俄國未來派集群紛呈，共有「立體未

來派」（кубофутуризм）、「自我未來派」（эгофутуризм）、「詩歌閣樓」（мезонин поэзии）和

「離心機」（центрифуга）四大分支，「整個流派裂變的節奏」7之快，使同時期其他流派難望其

項背，在二十世紀初俄國前衛藝術界，規模最爲龐大。

俄國未來派（Футуризм）肇始於一九一〇年春天。布爾柳克（Д. Бурлюк, 1882-1967）、赫

列布尼科夫（В. Хлебников, 1885-1922）、卡緬斯基（В.В. Каменский, 1884-1961）三位莫斯科詩

人共同發表詩集《鑑賞家的陷阱》（Садок судей），並自稱「未來人」（будетляне）。不久後克

魯喬內赫（А. Кручёных, 1886-1968）和馬雅可夫斯基加入這個陣營，組成「立體未來派」，並於

一九一二年發表《給社會趣味一記耳光》（"Пощёчина общественному вкусу"），主張「把普希金

（А. С. Пушкин, 1799-1837）、杜斯妥也夫斯基（Ф. М. Достоевский, 1821-1881）、托爾斯泰（Л.

Толстой, 1828-1910）等人從現代性輪船上拋出」8。成爲未來派最著名的宣言。

同年詩人謝維里亞寧（И. Северянин, 1887-1941）在聖彼得堡發表詩作《自我未來派》，而伊

格納季耶夫（И. Игнатьев, 1892-1914）的同名論文則成爲「自我未來派」的理論依據。顧名思義，

3. 一九一四年一戰爆發，俄國人在愛國心驅使下，興起「去德文化」熱潮，以古斯拉夫文代表城市的「格勒」取代源自日耳曼語的「堡」，聖彼得堡遂更名的「彼得格勒」。一九一四年列寧逝世後，又改名爲「列寧格勒」，直至一九九一年才又回到最初的「聖彼得堡」。

4. К.魯德尼茨基著，童道明、郝一星譯，《梅耶荷德傳》，北京：中國戲劇出版社，一九八七年。頁三八六～三八七。
（以下本書簡稱《梅耶荷德傳》中文版）

5. 《列寧全集》，北京：人民出版社。第二十七卷，頁四〇八。

6. 張秉真、黃晉凱主編，《未來派、超現實主義》。北京：中國人民大學出版社，一九九八年。頁三。

7. 參見：周啓超，《白銀時代俄羅斯文學研究》。北京：北京大學出版社，二〇〇三年。頁五五～六〇。

8. 轉引自：蘇聯科學院蘇聯文化部藝術史研究所著，白嗣宏譯，《蘇聯話劇史》，北京：中國戲劇出版社，一九八六年，頁二五八。

8.Литературные манифесты от символизма до наших дней. – M.: XXI век – Согласие, 2000. –C. 142.

自我未來派首重個人與個性，和崇尚集體活動的立體未來派迥然不同。創作上則主張淡化韻律、加入個人視角、現代性與機械化。

「詩歌閣樓」有舍爾舍涅維奇（В. Шершеневич, 1893-1942）、伊弗涅夫（Р. Ивнев, 1891-1981）等詩人為代表，是俄國未來派詩學建樹最高的一支，他們既反對立體未來派在詩歌觀念上的激進主義，也反對自我未來派的玄學色彩，努力從古典詩人的創新概念中，創造符合俄文規律的詞語。

以巴斯特納克（Б. Пастернак, 1890-1960）、阿謝耶夫（Н. Асеев, 1889-1963）為代表的「離心機」則在詩歌當中尋找深厚的哲理，希望在新的歷史環境中，以新的藝術手法表現詩人主觀的概念。

未來派幾大分支的代表於一九一四年初決定打破派系間的界限，發表共同宣言《你們見鬼去吧！》，象徵未來派的整合。不久第一次世界大戰爆發，影響未來派的整體發展。到了革命年代，未來派又分為兩支，一支的據點為高加索，屬於激進的「左翼」路線，另一派的據點在莫斯科，主導人為馬雅可夫斯基，積極鼓吹革命，把未來派政治化，試圖讓它成為「變革社會的武器」9。

綜觀而論，俄國未來派對「實證主義式的『社會品味』及古典文學遺產進行美學反抗」10，用足以表達未來藝術及生活的新形式進行創作，除了文學，在繪畫、音樂及劇場等領域，都有傑出表現。就文學而言，上述四個分支中，以「立體未來派」最能反應前衛的實驗精神，他們崇尚「造反」，不僅「向舊的語法挑戰，呼籲扭斷舊的句法，讓『電報句式』入詩，向舊的詞匯挑戰，呼籲更新新詞庫，讓數學符號與音樂符號入詩。」11這一派的詩人不只希望用新的韻律、韻腳產生新奇感受，讓讀者接受時達到的震憾效果，好充份表現連接未來新生活的「詞語魔術」（magic of words）12；也以新奇的語彙、生動誇張的手法揭露資本主義的醜陋。而「無意義詞語」（заумь, zaum）則成為他們表述創作理念的方法。

無產階級文化派（Пролеткульт）的組織是無產階級文化協會，全名是「無產階級文化教育組織」（Пролетарские культурно-просветительные организации），成立於十月革命前夕，革命成功後，這個組織快速地擴充，人數最多時達四十萬人，直接參加協會所屬各種工作室活動者有八萬人，擁有莫斯科出版的《無產階級文化》，彼得格勒發行的《未來》、《熔爐》等十五部雜誌，有「中央舞台」、「第一工人」劇院、戲劇工作室、造型藝術工作室等等，這個協會強調獨立性，當大批工人與一些資產階級也湧進這個協會時，便以「製定無產階級文化」為主要目標。[13]

與未來派相較，無產階級文化派的理論更有系統，影響也更大。在政治上，他們要求文化自治，擺脫黨和政治的領導，聲稱「無產階級文化協會是無產階級文化創作的階級組織，正如工人政黨是無產階級的政治組織，工會是無產階級的經濟組織一樣」；在思想上，他們走虛無主義路線，認為舊文化滲透了階級的「臭氣和毒劑」，只會「毒害無產階級的心靈」，主張徹底剷除革命之前的封建、資產階級藝術；在組織上，他們反對與其他「同路人」結合，企圖脫離生活，脫離農民和知識分子，提出「建設無產階級文化的任務，只有靠無產階級自己的力量，靠無產階級出身的科學家、藝術家、工程師等等才能解決」；在創作上，他們崇尚機械主義、集體主義，把創作引向抽象

9. 俄羅斯科學院高爾基世界文學研究所編，谷羽、王亞民等譯，《俄羅斯白銀時代文學史（一八九〇年代～一九二〇年代初）》。蘭州：敦煌文藝出版社，二〇〇六年。第四冊，頁一四五。

10. Терёхина В.Н., Зименков А.П. (сост.) Русский футуризм: Теория. Практика. Критика. Воспоминание. – М.: Наследие, 1999. – С. 3.

11. 周啓超，《白銀時代俄羅斯文學研究》。北京：北京大學出版社，二〇〇三年。頁六三。

12. Gutkin, Irina. 'The Magic of words. Symbolism, Futurism, Socialist Realism' in Rosenthal, Bernice Glazer. (ed) The Occult in Russian and Soviet Culture. NY.: Cornell University Press, 1997. p.225.

13. 鄭異凡編譯，《蘇聯無產階級文化派論爭資料》，北京：人民出版社，一九八〇年。頁一。

化和概念化的道路，他們認為文學創作的主要對象是機器而不是人，無產階級藝術也只能寫「我們」，而不能寫「我」，不能有個人抒情成分。14

一九二一年初，原來紛紛擾擾的俄國局勢發生重大變化，外國干涉軍陸續撤出在俄境的軍隊，內戰也宣告底定，列寧便放棄戰時共產主義，實施新經濟政策，而在文化政策上也改弦易轍，原來對革命充滿熱情與嚮往的布爾什維克左派藝術家在政治現實中也面臨進退失據的窘態。而後，這種情勢隨著史達林（И. Сталин, 1878-1953）的掌權更加嚴峻，一九三〇年代後期蘇聯進入大清洗（Graet Purge）時期，不計其數的黨政領導人與文藝作家陸續遇害，梅耶荷德與特列季亞科夫都被羅織入罪。

《怒吼吧，中國！》在梅耶荷德劇場首演時，吸引蘇聯國內外觀眾，演出中還穿插中國革命的訊息，劇中苦勞大眾有一段對話：你知道孫文嗎？你聽過廣東嗎？你知道廣東的工人胸前寫著「為人民犧牲」嗎？15是什麼樣的機緣讓特列季亞科夫創作這一齣戲？

特列季亞科夫歷經第一次世界大戰、十月革命、內戰，從列寧到史達林的執政，是近代俄國變動最為劇烈的年代，而《怒吼吧，中國！》的場景——中國，動亂程度較俄國有過之而無不及。布爾什維克於一九一九年成立第三國際，取代已信用破產、一蹶不振的第二國際（1889-1914），而在推展無產階級世界革命中，一九二〇至一九二七年的中國被其視為革命中的希望16。中國的社會與時代環境，同樣是討論特列季亞科夫《怒吼吧，中國！》的根本問題。當時的中國，國共雖與蘇聯共產國際交往頻繁，在莫斯科也有不少中國政治、文化界人士。然而，中國文史學界知道一九二六年九五萬縣慘案，卻未必注意到六一九萬縣事件，也不大會想到劇場上的《怒吼吧，中國！》於莫斯科演出時，日本已有作家、戲劇家聞風而至，中國戲劇界人士卻仍未聽聞，還要等日本劇場演出這齣戲，才回傳中國，引起藝文界重視，紛紛在報

刊撰寫介紹文章、翻譯劇本，並籌畫演出。

《怒吼吧，中國！》首演後，六年間頻頻在蘇聯國內與國外劇場演出。日本作家大限俊雄首先把俄文演出本翻成日文，築地小劇場於一九二九年八月底率先公演，幾乎在同一個時間，德文版《怒吼吧，中國！》也在西方出版，法蘭克福劇院並於一九二九年十一月推出這齣戲。從《怒吼吧，中國！》演出史的角度，它在國際上的傳播，最重要的是德國與日本，再由這兩個國家擴散到歐美及東亞。一九二○年代後期至三○年代之間，先後在德、日、英、美、加拿大、中國、奧地利、挪威、阿根廷、波蘭……演出，且各自在文本、劇場形式、語言呈現不同的面貌。期間日本軍隊加緊逼進中國，讓一九三○年代初中國戲劇界出現《怒吼吧，中國！》熱潮，藉這齣反英美帝國主義的宣傳鼓動劇，掀起觀眾對日本的同仇敵愾。然而，在第二次中日戰爭期間，《怒吼吧，中國！》這齣戲

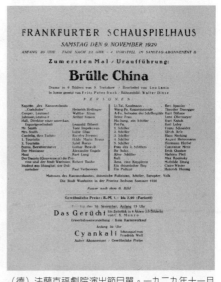

（德）法蘭克福劇院演出節目單。一九二九年十一月九日。
圖片提供：法蘭克福圖書館

14. 參見：陳世雄，《蘇聯當代戲劇研究》，廈門：廈門大學出版社，一九八九年。頁二。
程正民，《列寧文藝思想與當代》。北京：北京師範大學出版社，一九九七年。頁二二一～二二三。

15. 這段台詞出現在特列季亞科夫劇本，一九二六年初的梅耶荷德演出本（第八環），而後國際流傳的劇本多保存這段口白，例如德文劇本原文（頁七四）為："Kennst du Sun-Wen? Kennst du die Worte auf der Brust der Arbeiter von Kanton? "Fuer das Volk sterben."

16. 艾瑞克·霍布斯邦（Eric Hobsbawm）著，鄭明萱譯，《極端的年代》，台北：麥田出版社，一九九六年。頁一○一～一○二。

不論在國民黨統治區或共產黨控制區，都少見演出；相反地，太平洋（大東亞）戰爭爆發後，從「滿州國」到「南京政府」或華北、華中日本控制區以及台灣，都先後上演《怒吼吧，中國！》同樣以戲劇呼應現實政治，不同的卻是，藉劇情強化英美帝國主義壓迫中國人的事實，強調「大東亞共榮圈」打倒英美的目標。

《怒吼吧，中國！》是一齣俄國戲劇，劇作家的編劇手法，承襲十月革命後的宣傳鼓動劇風格，也反映蘇聯政治、文化大環境，包括俄國知識分子的角色，以及列寧、史達林掌權時的政治社會環境，而這齣戲在各國的流傳，同樣與當地的戲劇生態息息相關。但更重要的，《怒吼吧，中國！》是一齣戲，一齣戲的發生有它的政治、社會與劇場環境，最核心的問題則在劇作家與其創作的背景與動機，以及這齣戲如何被演出？在各國演出的實際效果如何？換言之，即使是政治意涵強烈的宣傳鼓動劇，亦有不可或缺的戲劇元素與劇場條件，包括導演、表演和舞台技術的戲劇美學。

（日）劇團「築地小劇場」公演《怒吼吧，中國！》。
出處：《日本現代演劇史‧昭和戰中篇》第一卷，頁廿六

特列季亞科夫與梅耶荷德皆於一九五六年獲得平反，但蘇聯及國際藝文界、學界對他並未如梅耶荷德般引發研究熱潮[17]。半世紀來，特列季亞科夫的劇作少人閱讀[18]，或因如此，學術界、劇場界知道特列季亞科夫的人不多，即使知道《怒吼吧，中國！》這齣戲，對它的來龍去脈與相關面向也少有接觸。

上世紀六〇年代中期以後，有關特列季亞科夫《怒吼吧，中國！》的資料逐漸被整理、公開，他的劇本集與相關論述近年在國際間被編輯出版。一九六六年莫斯科藝術出版社出版《特列季亞科夫劇作及文選、回憶錄》（Слышишь, Москва?! Противогазы. Рычи, Китай! Пьесы, статьи. Воспоминания），一九七七年法國 F.Maspero 出版《左翼藝術陣線中的特列季亞科夫》（Serge Trétiakov dans le front gauche de l'art, 1977），翻譯、編輯特列季亞科夫在左翼藝術陣線時期的文章，以及他寫給布萊希特的若干書信。布萊希特文集中，也蒐集與特列季亞科夫不少往返書信。一九九一年，莫斯科出版的《站立十字路口的國家：紀實文學》（Страна-перекресток: Документальная проза），內容包括特列季亞科夫的紀實文學〈鄧世華〉、〈特列季亞科夫回憶交往作家的文學畫像〉、〈捷克斯洛伐克的五週〉、〈關於二〇年代前衛派同志〉，以及其繼女所寫追懷特列季亞科夫的〈我的父親〉。此外，《怒吼吧，中國！》首演時的導演費奧多羅夫、演員芭

17. 國際間出版的梅耶荷德著作可以法國學者皮貢—華倫（Béatrice Picon-Vallin）的四冊法文譯本《梅耶荷德論文集》為代表，內容涵蓋梅耶荷德一八九一～一九三六年的大部分著作。Écrits sur le théâtre, traduction, préface et notes, Lausanne, La Cité, L'Âge d'Homme,Lausanne（戲劇論文集），Béatrice Picon-Vallin翻譯、作序及註釋）。中國於一九八〇年代掀起梅耶荷德熱，連續出版了《梅耶荷德談話錄》、《梅耶荷德傳》、《論梅耶荷德戲劇藝術》和《梅耶荷德論集》四本書。參見陳世雄，《三角對話：斯坦尼、布萊希特與中國戲劇》，廈門：廈門大學出版社，二〇〇三年。頁二十。

18. Leach, Robert and Borovsky, V. A History of Russian Theatre, ed. Cambridge: Cambridge University Press, 1999, p.407.

芭諾娃(М.И. Бабанова, 1900-1983)的回憶錄也留下那一段演出記錄。不過,這些俄文資料流傳不廣,即使在俄國學界,仍少有人針對特列季亞科夫與《怒吼吧,中國!》做專門研究。

近年國際學術界有若干討論特列季亞科夫及其《怒吼吧,中國!》的論著,或因議題涉及面廣,多數的論述內容侷限在其中的某一部分(如特定的劇場或時空環境、劇場的革命性或偏重某一個國家的演出情形)。一九八○年美國學者 Walter Meserve、Ruth Meserve 與 Alvin Goldfarb 分別有文章討論《怒吼吧,中國!》的戲劇與舞台簡史,及它在納粹集中營的演出,Huntly Corter 討論蘇聯戲劇的新精神、Robert Russell討論革命時期的俄國戲劇時,皆提到這齣「革命劇」、「宣傳鼓動劇」19。二○○八年 Steven Sunwoo Lee 在史丹佛大學的博士論文《多元文化主義與多重國家:美國的衝突與蘇聯模式的異質》中有不少篇幅討論《怒吼吧,中國!》20。Robert Crane 則從紀實文學與人類學的角度,探討特列季亞科夫《怒吼吧,中國!》與蘇維埃東方主義論述21。

一九九○年代後期,日本學界掀起一股《怒吼吧,中國!》的研究風潮,一九九七年三月日本學者蘆田肇與星名宏修的論文幾乎同時出現,星名有《中國·台灣《怒吼吧,中國!》的演出史》(中国・台湾における『吼えろ中国』上演史——反帝国主義の記憶とその変容),蘆田的論文〈《怒吼吧,中國!》筆記〉(『怒吼吧,中国!』覚書き:『Рычи Китай』から『吼えろ支那』,そして『怒吼罷,中國!』へ),對它在日、中的不同譯本與其演出脈絡,有詳細的敘述。22

此外,田中益三《持續變動的戲劇《怒吼吧,中國!》》(動いていく演劇『吼えろ支那』),針對楊逵改編演出版本處理提出看法。星名教授另有討論楊逵改編《怒吼吧,中國!》的文章。

資料運用上偶有小錯誤(如說這齣戲是取材自一九二三年廣東揚子江流域所發生的小事件),但論文把這齣戲的影響接連戰後的日本,值得參考。杉野元子在二○○○年發表《中薗英助與陸柏年》一文,探討中日戰爭期間,南京與華北的「偽」政權統治中的(二つの青春:中薗英助と陸柏年)

《怒吼吧，中國！》。中國學者葛飛等人亦對左翼劇場、「政治宣傳劇」有所討論，顯現這齣戲在中國的意義。23

研究特列季亞科夫與《怒吼吧，中國！》最大的困難，在於資料零星、分散24，而且涉及多國語文，除了俄文之外，德、英、法、中、日諸國語文也是掌握這一齣戲研究素材的重要工具，其他語文（如波蘭、西班牙、挪威、愛沙尼亞、烏茲別克……）同樣保留或多或少的相關資料。單從資

19.Corter, Huntly. *The New Spirit In the Russian Theatre 1917-1928.* New York: Arno Press & New York times, 1970. Russell, Robert. Aleksandr Konstantinovich. *Russian Drama of the Revolutionary Period.* Totowa, N. J.: Barnes & Noble, 1987. Gladkov; translated, edited, and with an introduction by Alma Law. *Meyerhold speaks, Meyerhold rehearses,* London; New York: Routledge, 2004.

20.Lee, Steven Sunwoo. "A Soviet Script for Asian America: Roar, China!," in *Multiculturalism versus "multi-national-ness": The clash of American and Soviet models of difference,* Ph. D. dissertation. Stanford University, 2008. pp. 108-141.

21.Crane, Robert. "Between Factography and Ethnography: Sergei Tretyakov's Roar, China! and Soviet Orientalist Discourse" in Kiki Gounaridou ed. *The Comparative Drama Series Conference,* 7, Text and Presentation, 2010. The Executive Board of the Comparative Drama Conference. 2011.

22.蘆田肇，〈《怒吼罷，中國！》覚書き：「Рчуи Китай」から「吼えろ支那」〉，そして「怒吼罷，中國！」へ〉，《東洋文化》第七十七號，一九九七年三月。

23.星名宏修〈楊逵改編「吼えろ支那」をめぐって〉，《台灣文學研究の現在》，蒐入台灣文學論集刊行委員會編，《台灣文學研究の現在》，東京：綠蔭書房，一九九九年三月卅一日。頁七一~九一。

田中益三〈動いていく演劇「吼えろ支那」〉，《社會文學》十三號，一九九九年六月十二日。頁六五~七五。

杉野元子〈二つの青春：中薗英助と陸柏年〉，收入杉野要吉編《淪陷下北京一九三七~四五：交争する中國文学と日本文学》，東京：三元社，二〇〇〇年六月十五日。頁一三六~一五八。

葛飛，《戲劇、革命與都市漩渦——一九三〇年代左翼劇運、劇人在上海》，北京：北京大學出版社，二〇〇八年八月。頁四一~五三。

葛飛，〈《怒吼吧，中國！》與一九三〇年代政治宣傳劇〉，《藝術評論》二〇〇八年十期。

另外，高音，〈舞台與現實的互動——風靡一九三〇年代的戲劇力作《怒吼吧，中國！》〉，《藝術評論》二〇〇八年十期。頁十七~廿一。也概略介紹特列季亞科夫與《怒吼吧，中國！》。

張泉也於二〇一二年十月二十日在台大國際學術研討會發表〈殖民語境的變遷與文本意義的建構——以蘇聯話劇《怒吼吧，中國！》的歷時／共時流動為中心〉。

24.Brooks Atkison, "Roar China!," *New York Times* (28 October 1930), p. 23.

料蒐集與研究方法而言，《怒吼吧，中國！》的整體性研究確有其明顯的難度。

筆者二〇〇九年曾發表〈戲劇的演出、傳播與政治鬥爭——以《怒吼吧，中國！》及其東亞演出史為中心〉，討論這齣戲的製作、演出及在國際間的流傳（主要是東亞），事後自覺若干議題著墨不多，尤其這一齣戲劇情的起源、改編，以及如何被演出，在莫斯科梅耶荷德劇院的實際狀況，特列季亞科夫原創劇本與演出之間的異同，與它在西方流傳的劇本與演出，隨時空變化所呈現的差異性，皆有所不足，資料的引述也有失誤之處25。因此，特別再利用二年時間蒐集資料，並作進一步的論述。期間曾兩度赴俄羅斯國家文學藝術檔案館（Российский государственный архив литературы и искусства）與國立中央戲劇博物館（Центральный театральный музей им. А.А. Бахрушина）的檔案室蒐集特列季亞科夫、梅耶荷德與《怒吼吧，中國！》相關史料，以及相關人物的回憶錄或口述歷史。其中國家文學藝術檔案館梅耶荷德檔案室，保存《怒吼吧，中國！》的各種排演本、演出目次與排演表等資料十七種26，特列季亞科夫檔案室保存有特列季亞科夫的手稿、書信、相關照片二百一十九件27。都是研究特列季亞科夫與《怒吼吧，中國！》的珍貴資料。

從劇場文化的本質而言，戲劇屬於有機體、具流動性，文化傳播的過程也有多元、越界的觀眾，許多「文化」包含不同的元素，創作者也常從其他創作經驗，《怒吼吧，中國！》的各在國際流傳，明顯具有跨文化劇場的性質，而在跨國、跨界的文化流動之間，同／異、新／舊的取捨，是交流過程中最重要的課題。不同傳播者（劇場導演、編劇）面臨的課題即為：如何在「同」與「異」的糾纏中求「異」，讓他的接受者（觀眾）在「新」與「舊」的混雜中捕捉「新」。《怒吼吧，中國！》一劇在國際間廣為流傳的原因何在？國際無產階級革命趨勢？戲劇家的劇場藝術交流？各國當權派、反對派分別用作宣傳的武器？就其傳播路徑看來，它不僅在被殖民地國度上演，在帝國主義國家也同樣獲得共鳴，可謂二十世紀戲劇傳播的特殊現象。

Dennen, Leon. 'Roar China' and the Critics, " *New Masses* (Dec. 1930), p. 16.

Page, Myra. 'Roar China' – A Stirring Anti-Imperialist Play," *Daily Worker*, 15 November 1930, p. 4.

Macdonald, Rose. 'Roar China' Is Shocking But Drama Stands Out, " *Telegram* (Toronto), 12 January 1937. 更多的報導刊登在 *Toronto Star* (17 January 1937), *Clarion* (Toronto, 8 December 1936; 22 December 1936; 12 January 1937; 14 January 1937), *Globe & Mail* (Toronto, 12 January 1937).

25. 本論文最重要的疏失是把上海《江舟泣血記》的表演團體誤為南京劇藝社。

26. 內容包括：

一九二六年《怒吼吧，中國！》演出版本，附有演員名單、導演科瓦斯基的修正以及梅耶荷德註記，共六十一頁張；

一九二六年切特涅羅維奇及費奧多羅夫導演版本，共七十頁張；

一九二六年一月六日、二月七日《怒吼吧，中國！》最終版，共三十九頁張；

一九二九年，提詞人版本，共一百四十五頁張；

一九二七年，劇本精裝本，共七十二頁張；

一九二六年，導演助理葉戈羅夫（P.Egorov）備用本、黏貼紙板上，共七十五頁張；

一九二四年三月七日至一九三四年九月九日，《怒吼吧，中國！》演出人員名單，共二百八十五頁張；一九二五年各角色台詞，共四十二張；

一九二五年一月二日至一九二六年三月二十一日，演出日誌與演練時間表，共八十張；

一九二五年，費奧多羅夫導演之角色記錄表，共六十五張；

一九二六年一月五日至三月三十日，費奧多羅夫導演之戲劇評記，共七十六張；

一九二六年戲劇音樂及舞台燈光照明記錄，共九十五張；

一九二六年幻燈片，共一張；

一九二五年一月九日至一九三二年四月二十八日，排演公告，共一百六十三張；

一九二六年二月一日至一九二八日，劇情簡介、節目單、海報，共二十一張；

一九三三年三月二十八日至五月一日，切特涅羅維奇及助理關於演出之報告，共十九張；

一九二六年一月二十日至一九三五年，關於特列季亞科夫《怒吼吧，中國！》演出評論、意見、文章，共十五張。

（來源：俄羅斯國家文學藝術檔案館）

27. 內容包括：

特列季亞科夫一九一○年代至一九三六年文章及詩歌手稿；

一九一○年至一九五六年間特列季亞科夫傳記資料；

一九二○～一九七五年間刊登與特列季亞科夫相關文章、評論之剪報；

一八九○年代至一九三○年代照片八十三張，以及友人相片，包括阿謝耶夫（一九二○年代）、布里克（一九二六年）、梅蘭芳等人共六十三張；

一九二六年至一九三七年《怒吼吧，中國！》劇照五十七張；

其他還有數封特列季亞科夫與友人的書信、作家妻子與友人往返書信約一百五十封。（來源：俄羅斯國家文學藝術檔案館）

本書擬以特列季亞科夫與《怒吼吧，中國！》為中心，從歷史、劇場與政治環境的角度，探討這一齣戲的誕生，以及它的相關面向，包括特列季亞科夫的成長背景與生活環境、俄國十月革命前後的人文思潮，劇作家所受大環境的影響與創作理念，再述及特列季亞科夫創作《怒吼吧，中國！》過程，如何建立舞台演出風格，以及國際間演出《怒吼吧，中國！》的時代因素與表演形式。何以《怒吼吧，中國！》在一九二九年──首演三年之後「才」開始在國際流傳？在二戰之後就少在國際間流傳？戲劇家如何藉戲劇宣揚理念，政治又如何操作戲劇？簡言之，《怒吼吧，中國！》從特列季亞科夫創作劇本到這齣戲在各國廣泛流傳，歸根究柢，核心問題仍在劇作家與蘇聯劇場生態，戲劇從這個核心產生，再於不同時空傳播。

討論特列季亞科夫與《怒吼吧，中國！》相關議題，梅耶荷德是絕不可缺席的角色，原因不僅在於他是聶米羅維奇──丹欽柯與契訶夫、史坦尼斯拉夫斯基、布萊希特眼中的劇場天才，一生都活躍在劇場上28，也不只是他在十月革命扮演新劇場急先鋒的角色，更重要的，沒有梅耶荷德，這一齣會被愛森斯坦無產階級文化協會劇院拒絕的劇作，上演可能遙遙無期，就算有機會在別的劇院演出，少了梅耶荷德及其劇院聲響的加持，這齣戲的號召力也將大打折扣，當時有些外國作家（如秋田雨雀），甚至視這齣戲為梅耶荷德作品。因此，本書特別把梅耶荷德納入特列季亞科夫與《怒吼吧，中國！》研究的主線，而以「《怒吼吧，中國！》‧特列季亞科夫與梅耶荷德」作為書名。然而，梅耶荷德豐富的劇場經驗與獨樹一幟的表演理論，及其二十世紀初期在俄國劇場史的開創性地位，加上他所創辦的梅耶荷德劇院為當時左翼戲劇的中心，對當代實驗劇場深具影響，可知梅耶荷德議題可以討論之處既多且廣。本書論述的梅耶荷德，偏重在《怒吼吧，中國！》這齣戲的關鍵性角色以及他與特列季亞科夫的關係。

本書在論述之外，也就與《怒吼吧，中國！》有關的原始資料透過蒐集、翻譯、編輯，以〈資

關於本書書寫體例的說明：

特列季亞科夫的《怒吼吧，中國！》在國際間流傳，劇作家、劇目及劇中人各有不同語文的譯名，如特列季亞科夫的俄文名字Сергей Третьяков，英文翻譯爲Sergey Tretyakov：《怒吼吧，中國！》（Роуи, Китай！）爲《Roar China！》。法文翻譯爲Serge Trétiakov《Hurle, Chine！》，德文譯爲S. Trejiakov《Brülle china!》，日文譯名爲トレチャコフ《吼えろ支那》……等等，這些翻譯在該國與該語文尚稱一致，然在中國、台灣就有很不同翻譯的名詞。從一九二九年起，以中文介紹《怒吼吧，中國！》的文章或劇本翻譯，無論劇目或劇作家，譯名頗爲混雜，即使文字相同，標點符號也可能不同。茲就中譯特列季亞科夫與《怒吼吧，中國！》的諸多不同中文譯名，略舉數例，列表如下：

28.聶米羅維奇—丹欽柯曾敘述作為演員的梅耶荷德「表現出巨量的經驗，能在出乎尋常的速度上控制住所演的角色。……他無論什麼角色，他演來都是一樣的好，一樣的確切。……他實在是很聰明的。」他並轉述契訶夫的看法：「聽他講話是很愉快的，因為我們可以相信凡是從他嘴裡說出來的話，他確都已經徹底明白了。」N.丹欽柯著，焦菊隱譯，《文藝‧戲劇‧生活》，台北：帕米爾書店，一九九二年。頁一五四。

劇作家	劇本譯名	出處
托黎卡	發吼吧，中國！	陳勺水譯本，《樂群》第二卷第十期，一九二九年十月。
	吶喊呀，支那！	青服，〈最近東京新興演劇評——《鴉片戰爭》和《吶喊呀，支那》〉，《大眾文藝》二卷二期，一九二九年十二月。
屠列查可夫	吶喊呀，中國！	葉沉譯本，《大眾文藝》二卷四期，一九三〇年五月。
特里查可夫	怒吼吧，中國！	雨辰節譯，〈特里查可夫自述〉，《矛盾月刊》第二卷第一期，一九三三年九月。
特里查可夫	怒吼吧，中國！	潘子農、馮忌譯本，《矛盾月刊》第二卷第一期，一九三三年九月。
特來卻可夫	怒吼吧，中國！	潘子農重譯本，上海：良友圖書公司，一九三五年。
特列季亞科夫	怒吼吧，中國！	羅稷南譯本，上海：讀書生活出版社，一九三六年。
捷克	江舟泣血記	蕭憐萍改編劇本，一九四二年十二月八～九日演出。

其他著述涉及的特列季亞科夫譯名也是五花八門，不勝枚舉，如鄭伯奇〈《怒吼罷，中國！》的演出〉一文，用的是「特烈迪雅可夫」（《良友畫報》八十一期，一九三三年十月）；應雲衛用的是「脫烈泰耶夫」（〈回憶上海戲劇協社〉），其他還有屈萊泰角夫……的譯法。

為行文方便，本書以「特列季亞科夫」稱呼劇作家，在劇目方面則以《怒吼吧，中國！》統稱（包括標點符號），而外文（俄、英、法、德、日……）資料涉及《怒吼吧，中國！》劇作家時，一律譯為「特列季亞科夫」，但敘述或引用舊有文獻時，仍然沿用其既有譯名，不作更改。

因此，讀者在本書中會看到不同的特列季亞科夫與《怒吼吧，中國！》，而特列季亞科夫自取的中文名字——「鐵捷克」，也會經常在中文資料中出現。

至於劇中船艦、人物在不同劇本中，有不同名稱或譯名，如英國砲艦Cockchafer，有譯「金虫號」、「金龜（子）號」，或依音翻成「捷夫號」、「康捷號」，美國演出本改爲「歐洲號」；美國商人中譯哈雷、郝萊、伙萊，美國演出本作哈爾（Hall），而紐約、倫敦的英譯本又改一個名字，許多中譯本也跟進，譯爲阿斯萊或阿斯來（Asley）。與哈雷發生衝突的船夫老計（老齊），日文劇本則改爲老季。本書在敘述時，通用金虫號、哈雷、老計，但在引用他人著作時，同樣保留其原有書書寫。

本書內容涉及多國政治、文化與劇場人物，除了俄國的相關人士（特列季亞科夫、梅耶荷德、愛森斯坦、列寧、史達林……），還包括中、日、德、英、美、波蘭、奧地利、瑞士……等多國人物，其中俄、法、德、日等國人名或專有名詞第一次出現時將附其本國原名，而在書後列譯名對照表。再者，俄國人的姓名由名字、父名、姓氏三個部份構成，本書涉及俄國人名時，只附上姓氏原文。唯特列季亞科夫與梅耶荷德兩位主要研究對象例外，在第一次出現此二人時，將附上全名。至於本書所引用的各國參考書籍、論文、報紙與相關資料，除部分因具史料意義（如萬縣事件外交信函與當時新聞報導）予以中譯，並蒐入資料匯編，出現在本書的俄、英、法、德、日文參考書目不另中譯，僅在本書引文就著作名稱賦予中文意譯。

在引用西方當代學者論著部分，只列原名，不另中譯，若坊間出版品已有譯名，則加上通用中文譯名，如艾瑞克・霍布斯邦（Eric. J. Hobsbawm）。

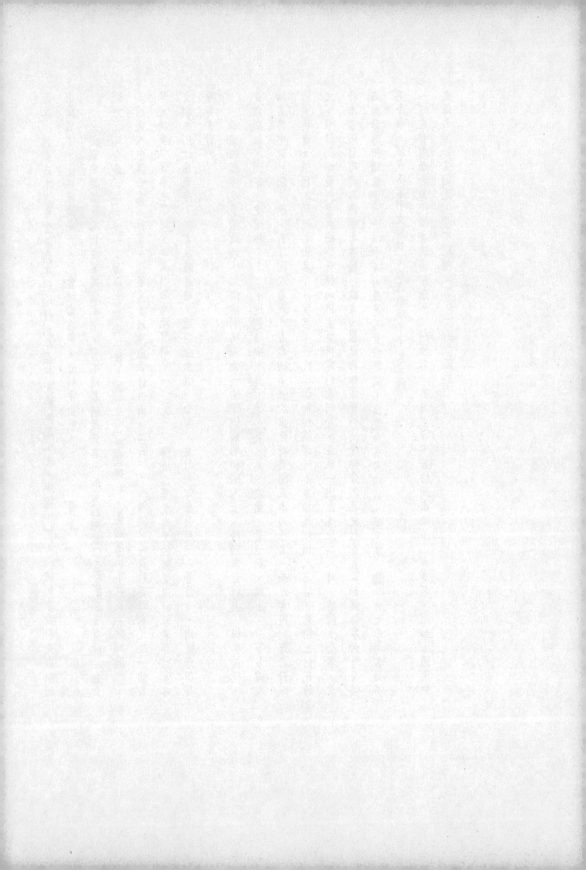

二、二十世紀初期的俄國及其劇場

第一次世界大戰前，沙皇統治的俄國與英、法結盟，擬藉著民族主義與國族戰爭，轉移國內日益惡化的政治、經濟危機。一九一四年八月一日德國對俄國宣戰，兩天後對法宣戰，再隔天英國對德宣戰，戰爭全面爆發。俄國與英法等協約國對抗德奧匈土等同盟國，當時流亡國外、原與列寧屬於相同陣線的普列漢諾夫（Г.В. Плеханов, 1856-1918）和孟什維克黨都轉而擁護沙皇的「護國戰爭」，只有列寧的布爾什維克堅持推翻沙皇專制制度，結束帝國主義戰爭。

參戰造成俄國生產停滯，影響民生，加上戰爭中損失慘重，導致物資匱乏，民怨益深。

一九一七年二月下旬，聖彼得堡工人總罷工，士兵也群起響應，占領兵工廠、車站、發電廠，推翻沙皇政府，工農兵代表在聖彼得堡成立蘇維埃，各地民眾、士兵紛紛響應，蘇維埃與資產階級組成臨時政府，由克倫斯基（А.Ф. Керенский, 1881-1970）領導，繼續執行沙皇的戰爭政策，國內動盪局勢未見改善。列寧反對臨時政府的路線，確立布爾什維克以起義的方式，奪取國家政權的戰略，提出「和平、土地、麵包」的口號，終於在十月二十五日1一舉成功，建立以布爾什維克為主的新政權。一九一八年的新憲法制定蘇維埃作為地區政權的正式單位。

革命成功之後，列寧立即宣布退出世界大戰，遭到其他協約國反對。當時響應俄國媾和呼籲的參戰國，只有面對東西雙線作戰以及國內工人運動壓力的德國。德、俄兩國從一九一七年底起，就在德國控制的布列斯特—里托夫斯克（Брест-Литовск）2展開和平談判，但遲遲未有結果，德軍也沒有停止對俄攻勢，直至一九一八年三月三日兩方才正式簽署《布列斯特—里托夫斯克和約》，俄國在這個和約中喪失烏克蘭、芬蘭及其在波蘭和波羅的海沿岸領土，並導致左派社會革命黨退出聯合政府，然而，也獲得喘息的機會。一九一八年五月內戰爆發，布爾什維克左派與庫班草原由鄧尼金（А.И. Деникин, 1872-1947）率領的極右白俄軍聯手對抗列寧的蘇維埃政權。

德、俄停戰後，德軍展開新攻勢，協約國倍感壓力，急需重整部分俄軍，在東線另闢戰場。

英、日、法、美，甚至波蘭等國先後趁機攻進俄國領土，加上國內各民族力量與反共武裝散布各地，蘇維埃政權在一九一八年上半年的情勢最為困難，面對波羅的海沿岸、阿爾漢格爾斯克（Архангельск）、烏拉爾到遠東等地外國武裝干涉，以及捷克斯洛伐克軍團的叛亂，俄國很難不被捲入戰爭，而原來的軍隊和工農群眾卻又無心作戰，使蘇維埃政權陷入更大的危機。

從革命成功到一九一八年初立憲會議解散，布爾什維克排除原來結盟的其他黨派，布爾什維克（多數黨）改名俄國共產黨（布爾什維克）3 實施一黨專政，角色定位一再轉換，從工人、士兵與農民的革命變為社會主義革命。一九一八年三月，列寧指派托洛茨基（Л.Д. Троцкий, 1879-1940）建立蘇維埃紅軍，重新整頓軍備。

當時列寧實施戰時共產主義，糧食生產與分配由人民政府集中管制，劇場實施國家化，以未來派、無產階級文化協會與梅耶荷德「戲劇的十月」為代表的左翼作家、戲劇家，紛紛加入布爾什維克陣營，提出反傳統、建立新戲劇的藝文戰鬥路線。梅耶荷德曾說：「一九一七年的最初幾年，每一個劇院都有一個緊迫的任務——顯示自己的獨特面貌。」4 當時以梅耶荷德為代表的左派勢力加強對老劇院的進攻，予頭特別對準幾家「模範劇院」（образцовые театры）。梅耶荷德被任命為戲劇局局長，但彼得格勒的國家模範劇院（前亞歷山德拉劇院、米哈伊洛夫劇院和瑪麗亞劇院）和莫斯科的國家模範劇院——大劇院、小劇院，莫斯科藝術劇院及其第一、第二講習所、卡美爾劇

院，改名蘇聯共產黨。

1. 一九一八年以前，俄國使用儒略曆，比西方通用的格里曆相差十三至十四天。十月革命發生在俄曆十月二十五日，若以格里曆計算，則為十一月七日。

2. 即今日之布列斯特，位在白俄羅斯西南方，與波蘭交界，十七世紀至二十世紀初稱為「布列斯特—里托夫斯克」。

3. 一九二二年，隨著蘇維埃社會主義共和國聯邦（蘇聯）的成立，改名蘇聯共產黨。

4. 見梅耶荷德一九三六年五月二十七日和滾珠軸承廠業餘文藝小組成員談話，〈劇院的道路〉，收入 A.格拉特柯夫輯錄，童道明譯編，《梅耶荷德談話錄》，北京：中國戲劇出版社，一九八六年。頁二七一～二七四。

院、兒童模範劇院等，皆由人民教育委員會直接管理，由盧那察爾斯基（А.В. Луначарский, 1875-1933）本人親自督導。身為戲劇局局長的梅耶荷德對於「模範劇院」沒有領導權，盧那察爾斯基的目的是為了避免無產階級文化派和左派戲劇家通過行政手段，實現他們的想法，阻礙戲劇生活朝氣蓬勃和自然發展。5

巴黎和會簽訂《凡爾賽和約》（一九一九簽署，一九二〇年一月二十日生效）之後，參與戰爭的各國積極進行重建。入侵的外國部隊紛紛從俄國境內撤軍，原來的《布列斯特—里托夫斯克和約》（Friedensvertrag von Brest-Litowsk）已因《凡爾賽和約》而失效，俄國與戰後的新德國於一九二二年簽訂《拉帕羅條約》（Vertrag von Rapallo），在尚未與列強建立外交關係的情形下，率先與德國建交。

內戰告一段落，俄國進入新經濟政策時期，允許適度的私人財產與自由市場制度。在十月革命初期，支持無產階級文化運動的列寧，強調無產階級文化只是社會文化發展的必然結果。列寧的新文化政策使得一九二〇年代的蘇聯戲劇呈現多元現象。一九二二年，列寧以十月革命後在前俄羅斯帝國版圖上建立的俄羅斯、外高加索、烏克蘭、白俄羅斯等四個社會主義共和國為基礎，建立蘇維埃社會主義共和國聯邦，簡稱蘇聯（1922-1990）。

一九二四年一月二十二日列寧逝世後，史達林經過不斷鬥爭取得領導權，推動兩個五年計畫，發展國家工業化與集體農業化，一九二九年起全球性經濟大蕭條，蘇聯是少數未受波及的國家之一，也因而強化史達林專制統治的基礎，而二〇年代曾經百花齊放的各種藝文路線，經過幾番論戰，一九三四年確立社會主義現實主義（социалистический реализм）的文藝政策，與此路線不同的作家、藝術家都可能因形式主義或個人主義受到批判。梅耶荷德、特列季亞科夫為代表的左翼藝術陣線在二〇、三〇年代的沉浮，反映大時代政治與文化的糾葛。

(一) 列寧與史達林：從戰時共產主義到新經濟政策與五年計畫

(1) 外國干涉軍入侵與內戰時期

一九一七年二月革命時，列寧以激進的工人代表蘇維埃爲基礎，再吸引士兵代表以及農村偏用代表、全體貧農代表，擴大加強蘇維埃的概念，認爲需從第一階段轉到第二階段，亦即將權力轉移到無產階級和貧苦農民手中，以建立眞正的革命政權。四月之後，列寧認爲臨時政府路線是偏左的冒險主義，他領導的布爾什維克雖然人數不多，但堅決不承認克倫斯基領導的臨時政府，一些流放國外的反對者也陸續回到俄國，加入布爾什維克陣營。

十月革命爆發後，克倫斯基政府垮台。工農組織成立人民委員會，列寧被選爲委員會主席，隨後正式宣布俄國爲工兵農代表蘇維埃共和國，並把首都從彼得格勒遷到莫斯科，開啓俄國新的時代，也牽動世界歷史，其影響就如霍布斯邦（Eric. J. Hobsbawm）所言，大規模的革命浪潮席捲全球，之後三、四十年之間，世界上三分之一的人口都落在那些「震撼世界的日子」（the days that shook the world）所衍生的共產黨政權之中，二十世紀的國際政治局勢亦受兩股勢力間的長期對抗所主導，也就是舊秩序對社會革命之爭。6

5. 蘇聯科學院蘇聯文化部藝術史研究所著，白嗣宏譯，《蘇聯話劇史》，北京：中國戲劇出版社，一九八六年。頁二六四~二六五。

6. 霍布斯邦認爲：「十月革命對二十世紀的中心意義，可與一七八九年法國大革命之於十九世紀媲美。……在全世界所造成的反響，卻遠比其前輩深遠普遍。一直到目前爲止，十月革命催生的組織性革命運動，在現代史上仍屬最爲龐大可畏的勢力。」參見艾瑞克．霍布斯邦著，鄭明萱譯，《極端的年代》，台北：麥田出版社，一九九六年。頁八一~八二、九七~九九、一二一~一二三。

雖然布爾什維克在十月革命中獲勝，蘇維埃政府面對的環境仍然險惡，加上外國干涉軍的入侵、內戰爆發等內憂外患，都讓這個新政權搖搖欲墜，西伯利亞與遠東的局勢尤其混亂。一九一八年三月，俄國遠東地區發生捷克斯洛伐克軍團事件：從奧匈帝國軍隊脫逃的五萬名捷克人和斯洛伐克人，在英、法與俄國白軍安排下，分散到西伯利亞鐵路沿線，稍後白軍切斷鐵路，行進中的斯洛伐克軍團以蘇維埃地方政府對其與德國戰俘衝突處理不當為由，起而叛亂，在協約國與俄國白軍的支持下，兩個月內占領了烏拉爾及西伯利亞地區。各協約國繼續支援白軍，並先後派兵登陸海參崴（Владивосток）。

日本向北侵入蘇里江、黑龍江流域，亦即俄國阿穆爾川（река Амур）與濱海邊疆區，向東進入東西伯利亞的海蘭泡（Благовещенск），在赤塔（Чита）設立大本營，軍力超過七萬人，並極力扶植白軍政權，在赤塔有謝苗諾夫（Г.М. Семёнов, 1890-1946）、在海蘭泡有伊凡諾夫—里諾夫（П.П. Иванов-Ринов, 1869-1922），另外，伯力（Хабаровск）也有其羽翼政權。一九一八年十一月，西方國家更在西伯利亞的鄂木斯克（Омск），扶植了在俄國領土上最大的高爾察克（А.В. Колчак, 1874-1920）政權，名義上還統領前述傀儡政權。7 蘇維埃政權一方面必須對付東西方國家的武裝干涉，以及環環相扣的內戰，再方面，因戰爭所帶來的破壞至鉅，持續的乾旱也使農作物歉收，農村糧食被地方富農囤積，一般民眾陷入食物短缺困境。另外，還得面對不同陣線的公開攻擊。8

遠東情勢詭譎多變，統治者更迭快速，海參崴港口區經常有英國、美國、法國及日本船隻。一九二〇年一月，市區為布爾什維克游擊隊員所占領，楚扎克（Н.Ф. Чужак, 1876-1937）成為領導人，英、美、法等國人離開此地。特列季亞科夫的自述提到海參崴的情形，「當時的日本軍隊只在街上蹀來蹀去，做出一副想要離開的模樣，卻沒有真的要走，因為協約軍的離去反而賜給他們自由

處理俄國遠東地區的機會。」[9] 日本人藉口防止俄國革命勢力直接對日本勢力範圍的中國東北及朝鮮發生影響，保護遠東地區日本僑民安全與協約各國的利益，在協約國默許下取得當地礦山、森林、漁業的專有讓與權，以及在中國的特殊地位。[10]

一九二〇年四月一日美國完成撤軍，日本軍隊把其在俄國領土控制區收縮到濱海邊疆區及鐵路沿線。四月四日，以兩名日本人在海參崴被謀殺為由，派五百多名海軍陸戰隊登陸這個海港城市，紅軍武力遭到解除，一部份退守山區。海參崴有三天處於無政府狀態。日本人為了自身利益，不得不找被他們擊潰的布爾什維克成員簽訂和約，同意其繼續統治該區域。當時俄國西有波蘭地主武裝對抗，南有鄧尼金白軍殘餘勢力，為避免與日本正面衝突，乃於四月六日在貝加爾湖以東至太平洋沿岸地區，建立民主主義的遠東共和國（Дальневосточная Республика），以為俄、日之間的緩衝。[11]

列寧在革命成功後，宣布退出戰爭，並放棄帝俄時代在外國（包括中國）的特權，希望透過和約的簽定，能對各國地主、資本家政府施加壓力，促使其工人階級成為支持布爾什維克的力量。若依蘇維埃理論，蘇聯原來並非國家單位，而是與實現共產主義理想相矛盾的過渡性政治組織形式，每一個優秀共產主義者的責任是把在俄國獲得成功的革命推廣到全世界，除非資本主義在其他地

7. 參見李凡，《日蘇關係史1917-1991》，北京：人民出版社，二〇〇五年。頁三〇～三四。

8. 包括第一位在俄國傳播馬克思主義的工人運動領袖普列漢諾夫、德國社會民主主義活動家卡爾·考茨基（K. J. Kautsky, 1854-1938），他們認為十月革命提早發動，不合時宜，考茨基更批判蘇維埃政權完全背離馬克思主義。

9. 雨辰譯，〈特里查可夫自述〉，《國際文學》第二期，《矛盾》第一卷第一期，一九三三年九月。頁一六～一六。

10. 馬士·密亨利著，姚曾廙等譯，《遠東國際關係史》下冊，上海：商務印書館，一九七五年。頁六一七。

11. 一九二二年十一月五日，日本從海參崴完成撤軍行動之後，遠東共和國也歸併蘇聯。參見李凡，《日蘇關係史1917-1991》，北京：人民出版社，二〇〇五年。頁廿一～廿六。

方被推翻，否則革命政府就不能坐視它的存在，然而，只要資本主義國家繼續存在，為了實際的目的，就需要在他們與蘇聯之間建立某種關係體系。儘管一九一九年總部設在莫斯科的「共產國際」（「第三國際」）成立，依「不斷革命理論」必須通過它在各國的支部，去推翻本國的資本主義政府，但是蘇聯政府——它的領導人也是共產國際的指導者——卻努力與這些國家的政府建立正常的外交關係，因而這種雙重政策嚴重困擾著蘇聯當局處理他們與外國的關係。[12]

一九二一年三月內戰大勢抵定，列寧提出新經濟政策（Новая экономическая политика）[13]，放棄戰時共產主義，以徵稅取代強制徵糧，取消企業國營化，恢復私營制與自由買賣制度，市場機能恢復，民眾生活改善，在藝術文學方面，則鼓勵成立藝術家、作家組織，以競爭方式取得權力以及黨的認可。許多藝術、文化團體主張文學和視覺藝術應擁抱傳統的寫實主義，為新蘇維埃神話發言，認為這是最能被大家接受的方向，然而，其他無產階級團體仍呼籲推動普羅藝術，並提升工人自覺。[14]當時的蘇聯黨中央不承認任何藝文團體有壟斷藝文界的權利，原本主張極左路線的無產階級文化協會與未來派，都被列寧及其人民教育委員盧那察爾斯基點名批判，很多原本從組織面向廣大群眾的宣傳鼓動戲劇，轉而為少數「生活腐化」的觀眾提供娛樂性演出，「左翼表演團體想著走向廣場，結果掉到了地下室」[15]。

(2) 史達林掌權與大清洗時期

列寧病逝後，蘇聯進入托洛茨基、史達林、布哈林（Н.И. Бухарин, 1888-1938）、季諾維耶夫（Г.Е. Зиновьев, 1883-1936）、加米涅夫（Л.Б. Каменев, 1883-1936）與李可夫（А.И. Рыков, 1881-1938）六人集體領導[16]。史達林於一九二二年起就擔任蘇聯共黨中央委員會總書記，兼政治局委

員，他在這個基礎上逐漸壯大，形成強權統治。史達林致力於「一國社會主義」，積極進行農業集體化，並加速蘇聯工業化的腳步，常以個人意志決定政策，再由中央追認其合法性，種種措施引起政壇反對聲浪，也引發政權鬥爭。

史達林最初的鬥爭對象是托洛茨基，托洛茨基認為蘇聯脫離不了資本主義世界的援助，反對蘇聯實施五年計畫，主張必須在國際進行永久性的無產階級革命，支持列寧提出的工業國有化和計畫經濟。他認為國家政權已為史達林主義官僚控制，與工人階級利益相違背。而後托洛茨基被逐出政治局（一九二六年）與中央委員會（一九二七年），「托派」（Trotskyites）一詞常被國際間用於史達林主義者（Stalinists）對政敵或極左、極右派的稱呼。

一九二八年一月五日，史達林領導的中央委員會特別委員會指責糧食收購目標未能成功，證明「烏拉爾—西伯利亞方式」（Ural-Siberian method）[17]，打擊私自收購糧食的投機者及富農，以杜絕資本主義死灰復燃，同時發展大型集體農場計畫（collectivization），集信貸、供應和生產諸種形態而成的合作制，把出產商品最少的農民聯合成出產商品最多的集體經濟與集體農場。同年夏天莫斯科召開共產國際第六次大會，共產國際領導人布哈林提出「戰後發展的三個階段」的新方針，表

12. 參見：E.H.卡爾著，徐藍譯，《兩次世界大戰之間的國際關係1919-1939》，北京：商務印書館。頁五八。

13. 蘇聯內戰時期實施共產主義，經濟殘破、民生凋敝，列寧乃改變經濟政策，引進外資、恢復私人企業，同時以課稅代替糧食徵集制，准許自由買賣剩餘產品，並向農民讓步，歐洲各國恢復貿易與外交關係，布爾什維克黨員得與「同路人」、非黨員一齊從事建設。

14. 參見David Bordwell著，游惠貞譯，《開創的電影語言——艾森斯坦的風格與詩學》，台北：麥田出版社。頁十六。

15. 《梅耶荷德傳》中文版。頁四九四。

16. 參見：Kuromuya, Hiroaki. Stalin. London: Pearson, 2005. pp. 66-70.

17. Ward, Chris. Stalin's Russia. London: Arnold, 1999. pp.74-75.

明蘇聯的革命情勢已由第一階段（一九一七～一九二三年）表現歐洲「尖銳的革命危機」，轉移到殖民地、半殖民地國家的第二階段，特徵為「資本的進攻」：：資本主義制度局部穩定化、資本主義生產力的重建，並逐漸進入第三階段──「資本主義重建」：：產品品質和數量上超過戰前的水準、資本主義生產力增長與技術進步、生產關係的重組。然而這一切均伴隨「反抗資本主義力量的增長和資本主義內部矛盾最為迅速的發展」18。布哈林的資本主義路線因與史達林政策相左而遭受批判，一九二九年被解除聯共（布）中央政治局委員和《真理報》主編職務，後改任最高經濟委員會委員，布哈林集團也被史達林冠上「右傾投降·主義集團」的帽子。19

就在史達林逐漸專權之際，一九二九年紐約華爾街股市大崩盤，造成國際連鎖效應，英德均藉提高關稅對進口規定配額，以保護本國貿易，但國際貿易總值銳減，西方世界面臨時間最長，也最為嚴重的經濟大蕭條，並對一九三〇年初的國際政治產生重大影響：羅斯福當選美國總統推行新政，對美國經濟政策帶來重大變革20；同時，國際間的經濟大恐慌也造成極端主義勢力崛起，一九三三年希特勒從德國經濟災難中取得政權，而史達林領導的蘇聯因未受經濟蕭條的影響而為國際所矚目，而國內的政治生態，則悄悄進行史無前例的浩劫──大清洗。

18. 郭杰、白安娜著，李隨安、陳進盛譯，《台灣共產主義運動與共產國際（1924-1932）研究檔案》，台灣史研究所，二〇一〇年。頁八〇。

19. 鄭異凡，《布哈林論》北京：中央編譯出版社，一九九七年。頁三〇五。

20. 著名凱因斯學派約翰·高伯瑞（J.K. Galbraith）在其著作《一九二九年大股災》（The Great Crash, 1929）當中，將全球經濟大蕭條（The Great Depression）的惡果歸咎於當時收支不均、企業結構、銀行運作、經濟環境（Economic intelligence）等問題。其中第六章對於華爾街股市崩盤有鉅細靡遺的描述（頁九三）。作者認為唯有了解過往歷史才能安全渡過下一波崩盤。

另外查理斯·金德伯格（Charles P. Kindleberger）所著之《大蕭條的世界，一九二九～一九三九年》（The World in Depression, 1929-1939）中，依時序分析一九三〇年代之全球社經脈絡，質疑主流貨幣學說對大蕭條之解釋，在有效市場學派立場探究蕭條之因，其論述涵蓋政治、心理、經濟等面向，成為「明斯基—金德貝爾的理論

1921-1939遭秘密警察逮捕及受難統計表

年	逮捕				定罪	判決			
	總數	反革命	反蘇聯	其他		槍決	集中營或監獄	流放	其他
1921	200271	76820		123451	35829	9701	21724	1817	2587
1922	119329	45405	0	73924	6003	1962	2656	166	1219
1923	104520	57289	5322	47231	4794	414	2336	2044	0
1924	92849	74055	0	18794	12425	2550	4151	5724	0
1925	72658	52033	0	20625	15995	2433	6851	6274	437
1926	62817	30676	0	32141	17804	990	7547	8571	696
1927	76983	48883	0	28100	26036	2363	12667	11235	171
1928	112803	72186	0	40617	33757	869	16211	15640	1037
1929	162726	132799	51396	29927	56220	2109	25853	24517	3741
1930	331544	266679	0	64865	208069	20201	114443	58816	14609
1931	479065	343734	100963	135331	180696	10651	105683	63269	1093
1932	410433	195540	23484	214893	141919	2728	73946	36017	29228
1933	505256	283029	32370	222227	239664	2154	138903	54262	44345
1934	205173	90417	16788	114756	78999	2056	59451	5994	11498
1935	193083	108935	43686	84148	267076	1229	185846	33601	46400
1936	131168	91127	32110	40041	274670	1118	219418	23719	30415
1937	936750	779056	234301	157694	790665	353074	429311	1366	6914
1938	638509	593326	57366	45183	554258	328618	205509	16842	3289
1939						2552	54666	3783	2888

資料來源：俄羅斯國家檔案館（GARF）。Fond 9401, op. 1, d.4157, II. 201-5.轉引自：Getty, J. Arch., Nauman, Oleg V. *The Road to Terror. Stalin and the Self-Destruction of the Bolsheviks, 1932-1939.* New Haven and London: Yale University Press, 1999. p. 588.

一九三四年十二月一日，蘇共中央政治局委員、列寧格勒州、市委第一書記謝爾蓋‧基洛夫（С. Киров, 1886-1934）遭年輕共產黨員尼古拉耶夫（Л. Николаев）槍殺身亡，「基洛夫事件」（The Kirov Affair）即成為史達林展開清黨大審判（Purge Trials）的最佳藉口，絕大部分被審判者都被處死或死於集中營，罪名多為與西方列強陰謀刺殺史達林和其他蘇聯領導人、試圖使蘇聯解體，以及其資本主義社會傾向。

原共產黨高級領導人也面臨三波的審判：一九三六年八月二十四日，卡緬涅夫、季諾維耶夫及其他十六名「托洛茨基──季諾維耶夫恐怖中心」（Trotskyite-Zinivievite monsters）成員受到審判，所有人均遭到處死。[21] 一九三七年一月，被告中包括針對卡爾‧拉狄克（K. Radek）在內的十七人，同年六月針對一批蘇聯紅軍將領進行祕密審判，被告人中包括圖哈切夫斯基（М.Н. Тухачевский, 1893-1937）。一九三八年三月則針對所謂「托洛茨基和右派集團」，其中包括原共產國際主席布哈林、原總理李可夫和原內務人民委員會（НКВД）頭子雅戈達（Г.Г. Ягода, 1891-1938）。[22]

許多在一九二〇年代中期來到中國的俄國年輕人，包括不少充滿希望和熱情的研究漢學專家，在三〇年代後期史達林壓迫之下流亡或甚至死亡，[23] 在北洋政府時期多次組閣、並於一九三五至三六年擔任中國駐蘇聯大使的顏惠慶（1877-1950），在其自傳中提到史達林「可怕的清黨運動」：

可怕的清黨（Party Purge）運動，毀滅了不少我們熟識的朋友，之中竟有他們的夫人。這是在我已離開蘇聯之後，閱讀報紙所得到的消息。使身離其境的我，略感傷感。最使人難以瞭解者，莫過若干黨國有名位的男女人物，一旦遭遇逮捕後，所得罪名，均難在任何國家的刑律上可以查出。也不由公開的正式法院加以審判，而僅係發交祕密的政治法庭裁決。被告的最後運

命，外間始終一無得知。[24]

在史達林大清洗中，文人作家被羅織罪名而死難者不計其數，尤以一九三七至三八年間最爲慘烈，被史學家稱爲「大恐怖」（The Great Terror）[25]。本書兩位主角——特列季亞科夫與梅耶荷德——就在這樣的時代背景中，連同他們的同志，知名猶太裔作家巴別爾，從共產主義的擁護者，變成集中營的亡魂。諷刺的是，當時以美國爲代表的西方資本主義，正致力與蘇聯爲首的共產主義合作抵抗法西斯，導致共產主義救了它的死敵——資本主義，蘇俄也在這十年（1930-1940）中坐大，並在戰後成爲超級一霸。[26]

模式（Minsky-Kindleberger framework）之基石。關於一九二九年華爾街股市危機，請見第五章，頁九五；關於大蕭條的成因，詳見第十四章，頁二八八。

21. Ward, Chris. *Stalin's Russia.* London: Arnold, 1999, p.112.

22. 同前註。頁一一五。

23. Vladimirovna, Vera & Akinova, Vishnyakova. *Two Years in Revolutionary China 1925-1927.* Translated by Steven Levine. Cambridge, Mass., East Asian Research Center, Harvard University; distributed by Harvard University Press, 1971, p. 30.

24. 顏惠慶，《顏惠慶自傳》，台北：傳記文學出版社，一九七三年。頁一○八~一○九。

25. Khlevniuk, Oleg V. *The History of the Gulag. From Collectivization to the Great Terror.* New Haven & London: Yale University Press, 2004. pp.140-149.

26. 艾瑞克·霍布斯邦著·鄭明萱譯，《極端的年代》，台北：麥田出版社，一九九六年。頁十三~十四。

□ 梅耶荷德與戲劇的十月革命

(1) 整個俄羅斯都在演戲

十月革命之後，為了保衛革命成果，列寧領導的人民委員會與蘇維埃政權集中管制劇院，將劇院國有化，並藉戲劇活動在兵工農群眾中進行宣傳鼓動工作[27]，闡明蘇維埃政權內外政策的原則，以及在經濟和政治方面的重要措施。換言之，全國關心的事或執政者想要讓人民注意的事，都反映在這種宣傳鼓動劇的表演中，這不是人民委員會的首例，早在十月革命前的一九一七年初，就有十個流動劇團。十月革命後的俄國劇場標榜反傳統的新戲劇，結合各種形式的文娛活動，雜耍、馬戲和美國喜劇電影與其他流行的表演，都出現在劇場中，雖然混亂，但也充滿實驗性。各劇院、各無產階級文化協會組織、各軍政治部也組建了大量的戰地服務隊，還成立戰區和靠近戰線地帶活動的鼓動列車和鼓動船[28]。內戰期間，鼓動宣傳劇起了特別重要的作用，它向群眾宣揚英雄主義，揭露蘇維埃政權的敵人。[29]

當時俄國的戲劇生態與十月革命前相較，有極大的改變。史坦尼斯拉夫斯基說：「十月革命爆發了。演出概不收費，一年半的期間沒有售過票，票子是分發到各機關和工廠的。法令公布之後，我們立即面對面遇到了對我們說來是全新的觀眾，他們中間有許多人，可能是大多數人，不僅不瞭解我們的劇院，並且一般地說，不瞭解任何一個劇院。昨天劇院裡仍坐滿了各個階層的觀眾，其中也有知識分子，而今天在我們面前的卻是完全不同的觀眾，我們不知道怎樣去接近他們。而他們也不知道怎樣來接近我們，怎樣同我們在劇院裡一起生活。」[30]

內戰時有表演活動的戰地戲院，大部分是業餘，或者半職業的演出。一九一九年名為《戲劇通

《訊》（Вестник театра）的雜誌指出當時劇團「數量之大令人震驚，未來的歷史學家將會指出，在流血最多和最殘酷的革命時代，整個俄羅斯都在演戲，宣揚某種口號，揭示正在發生的事件之意義，以此同各種偏見或反革命的宣傳鬥爭。」[32] 使用巨大、醒目的形象和戲劇情境，宣揚某種口號，揭示正在發生的事件之意義，以此同各種偏見或反革命的宣傳鬥爭。」[32] 列寧在一九二〇年十一月三日的演說中指出群眾教育的重要性，而對群眾的重新教育只有依靠鼓動和宣傳，這是時代的需要，「社會訂貨」（социальный заказ）是宣傳鼓動劇在十月革命後流行開來的根本原因。[33]

維什涅夫斯基（В.В. Вишневский, 1900-1951）創作《審判喀琅施塔特叛亂份子》（Мы из Кронштата），曾提到製作一齣宣傳鼓動劇的過程：

我們從廣播裡得知了喀琅施塔特叛亂的消息……應該趕緊影響水兵們的情緒……我想到一個主意——演一齣審判這些叛亂份子的戲。大家都支持我的想法，我們趕緊擬寫劇本題綱。一切都符合軍事法庭的審判程式……我還為自己起草了一個「彼特羅帕甫洛夫斯克號」主力艦上的受

27. 蘇聯科學院蘇聯文化部藝術史研究所著，白嗣宏譯，《蘇聯話劇史》，北京：中國戲劇出版社，一九八六年。頁二五八。

28. 同前註。頁二二六。

29. 同前註。頁二二七～二二八。

30. 史坦尼斯拉夫斯基著，瞿白音譯，《我的藝術生活》，北京：中國電影出版社，一九八七年。頁四四〇。

31. 隸屬蘇聯人民委員會的戲劇刊物，發行時間為一九一九～一九二二年。第二十七期前每週出刊三期，三十三期前每週出刊二期，此後改為週刊。《戲劇通訊》內容主要描繪革命後初期劇場所發生事件。

32. 一九二〇年，我國已有三千個農村劇團，根據革命軍事委員會政治部非完全的統計，紅軍和海軍共有二千八百個俱樂部，一千二百二十個專業劇團和九百四十一個小組，戰地劇團和劇目往往是非常雜亂，其中有俄國和外國的古典作品，自然還有鼓動劇本，總的來說，戰地戲劇院是沿襲當時具有代表性的鼓動藝術的道路發展。參見：陳世雄、周寧，《二十世紀西方戲劇思潮》，北京：中國戲劇出版社，二〇〇〇年。頁四一。

33. 陳世雄、周寧，《二十世紀西方戲劇思潮》。頁四五。

蒙蔽水兵表示懺悔的長篇獨白。這個獨白揭露了主謀者們的全部陰謀……腳本僅僅給予演出提供了一個文學框架。演出參加者可以根據邏輯接過話加以發揮……演出從晚上八時開始。參加者熱情高漲，紛紛參加即興表演，演出一直持續到第二天凌晨四點，這是軍事共產主義時期一個典型的宣傳鼓動劇。34

從維什涅夫斯基這段談話，看得出當時的宣傳鼓動劇為了配合政治需要，表現的基本特徵：演出規模龐大，參加演出人數眾多，場面調度大，群眾齊聲高喊口號，具宣傳畫般鮮豔奪目的色彩，宣傳語彙充斥，群眾性強烈，且沒有完整的劇本，以即興演出為主，演員多數屬於業餘性質，但演出頻率高、劇目多，與觀眾之間沒有明顯的界線。

當時的鼓動劇並非都在廣場舉行，不是完全以政治、社會議題作為演出內容，也有依劇場製作流程呈現，例如梅耶荷德劇院推出的戲劇就常帶鼓動劇性質。馬雅可夫斯基《宗教滑稽劇》(Мистерия-буфф, 1918, 1921) 亦被視為劇場鼓動劇的典型。這齣戲利用《聖經》洪水神話描寫十月革命的氣勢，把「宗教」、「滑稽」兩個詞聯繫在一起，反映無產階級和資產階級的決戰，塑造正面人物和反面人物，是一部為了無產階級觀眾創作、演出的戲劇，角色分類為骯髒／乾淨兩類，亦即壓迫者／奴隸，或是白軍與紅軍的對立，並對上帝、投資者、牧師、沙皇加以無情的批評。

前文已述，一九二○年代初期聲勢最浩大的文化組織，是成立於十月革命前的無產階級文化協會，它宣稱是獨立的工人組織，強調十月革命之後，仍繼續保持獨立，並吸引甚多異議份子、小資產階級分子參加。無產階級文化協會自己定位為獨立於蘇維埃政權之外的組織，因此遭到布爾什維克與蘇維埃的抨擊：在「無產階級文化」的外衣下，把資產階級的哲學觀點灌輸給工人。藝術領域方面，則在工人之間培養一種荒唐的、不正常的未來派趣味。一九二○年十月五至十二日，全俄無

產階級文化協會第一次代表大會在莫斯科舉行，列寧親自爲大會起草決議草案，重申無產階級文化與歷史文化的關連性，並認爲無產階級文化只是社會文化發展的必然結果。在五項決議草案中，前三項強調教育事業必須貫徹無產階級鬥爭的精神，以圖順利實現無產階級專政，推翻資產階級、消滅階級、消滅一切人剝削人的現象。代表大會議定，無產階級文化協會的一切組織必須無條件把自己看作教育人民委員部機關系統中的輔助機構，並且在蘇維埃政權（特別是教育人民委員部）和俄國共產黨總的領導下，把自己的任務當作無產階級專政任務的一部分來完成。然而，決議草案第四項強調：

馬克思主義革命無產階級的思想體系贏得世界歷史性的意義，是因爲它並沒有拋棄資產階級時代最寶貴的成就，還吸收和改造了人類思想和文化發展中一切有價值的東西。只有在這個基礎上，按照這個方向，在無產階級專政的鼓舞下繼續進行工作，發展眞正的無產階級文化。

第五項決議則指出全俄無產階級文化協會代表大會理論錯誤，連帶使得在文藝創作上也產生謬誤：

如臆造自己特殊的文化，自我隔絕，把教育人民委員部和無產階級文化協會的工作範圍截然分開，或者在教育人民委員部機構中實行無產階級文化協會的「自治」等等。35

34.參見尤·奧斯塔斯，《在戲劇世界裡》，莫斯科，一九七一年。頁六二~六三。譯文見童道明，《蘇聯戲劇的源頭》，《世界藝術與美學》第五輯。頁一九四。收錄於陳世雄、周寧，《二十世紀西方戲劇思潮》。頁四三三。

35.列寧，《關於無產階級文化》，收入中國作家協會中央編譯局編，《馬克思、恩格斯、列寧、斯大林論文藝》，北京：作家出版社，二○一○年。頁二五五。

無產階級文化協會的戲劇綱領並非利用過去的寶貴遺產或發明新的戲劇形式，而是要廢除劇院機構本身，並以一個提高群眾認識生活能力的示範中心來取代它，以革命內容為共同點，沿著左、右翼兩條路線展開戲劇內涵：

右翼：描述和敘事性戲劇（即靜止的、生活化的戲劇）：

梅耶荷德根據比利時詩人、劇作家維爾哈倫（E. Verhaeren, 1855-1916）原作排演的《曙光》（Зори）與瓦‧費‧普列特尼奧夫（В.Ф. Плетнёв, 1886-1942）描寫一九一二年勒拿河地區事件的《勒拿》（Лена）。前者於一九二〇年十月七日在梅耶荷德創辦的俄羅斯聯邦共和國第一劇院（Театр РСФСР-1）上演；後者是一九二一年十月十一日，在莫斯科無產階級文化協會工人劇院（Театр Пролеткульта）演出，愛森斯坦和尼基金（Е.Ф. Никитин, 1895-1973）一同擔任這次演出的美工設計。

左翼：鼓動和雜耍性戲劇（動態的和怪異的戲劇）：

這就是愛森斯坦和阿爾瓦托夫（Б.И. Арватов, 1896-1940）對莫斯科無產階級文化協會巡迴劇團提出的路線。特列季亞科夫根據奧斯托洛夫斯基（А.Н. Островский, 1823-1886）《聰明反被聰明誤》（На всякого мудреца довольно простоты, 1868）改編的《聰明人》（Мудрец, 1923），亦屬於這一類。36

隨著國內戰爭結束，列寧推行新經濟政策，文化也呈現新的方向，一九二〇年代初期最具影響

力的是「煉鋼場」（Кузница）、「十月青年近衛軍」、「工人之春」，以及「列夫」、構成主義等文藝組織。其中，一九二二年十月成立的「十月」（Октябрь），以及隨後改名的「瓦普」——全俄羅斯無產階級作家聯合會（Всероссийская ассоциация пролетарских писателей，簡稱ВАПП）系出同門，因曾發行《在崗位上》（На посту）、《在文學崗位上》（На литературном посту），又稱「崗位派」（На посту），亦有音譯「納巴斯徒」者，它在藝術的布爾什維克性的口號下，一方面反對頹廢和資產階級，再方面反對標語口號式作品。在當時眾多政治文化派系中，與主張「戲劇的十月」的梅耶荷德站在左派陣線的大部份是未來派與左翼藝術陣線成員，他們多屬狂熱的革命份子，也是前衛的藝術家。

列寧逝世前，宣傳鼓動劇已不能像現實主義戲劇提供人民群眾較多的娛樂與精神需求[37]，諷刺性的劇情也不能完全征服觀眾，「獲得巨大成功的，不是那些匆忙地挑明『誰是壞蛋』的劇作家，而是那些描寫了多層次的人物展現在舞台上的劇作家。」[38]曾被打為「右派」的藝術家之地位終究受到肯定，傳統劇院也「準備為解放了的人民服務」。原來要被剷除的傳統劇場和現實主義戲劇家恢復劇場的能量，相對地，左翼戲劇出現危機，社會對具革命意識的藝術熱情明顯降低。

一九二〇後期至三〇年代初的蘇聯劇場，左右之分漸趨模糊，而大致分成「室外」（廣場）劇派與「室內」劇派（心理劇、天花板派）兩條路線。「室內」劇派的形成與俄羅斯無產階級作家協會——「拉普」（Российская ассоциация пролетарских писателей，РАПП）提倡的心理現實主義有

36. C. M.愛森斯坦著，富潤譯，《蒙太奇論》。頁四四四～四四六。

37. 陳世雄，《蘇聯當代戲劇研究》。頁一～十一。

38.《梅耶荷德傳》中文版。頁五一四。

二十世紀初期的俄國及其劇場

關，以作家阿菲諾格諾夫（А.Н. Афиногенов, 1904-1941）為首，認為可以從「室內」的日常生活刻畫英雄人物，家裡也可反映社會問題。其創作場景集中在室內，表現日常生活、習俗和性格的戲劇表面上平凡，卻具有極大的能量。室外劇派則以劇作家維什涅夫斯基為代表，反對古典創作的傳統形式，主張新的材料需要新的表現手段：人數眾多的群眾場面，塑造宏大氣魄的英雄人物，不注重男女私情和日常生活描寫，戲劇不在房間，而在戰場、戰艦甲板、伐木場、工廠車間展開，具有較強的政論性與宣傳鼓動性。39

編譯《蘇俄的文藝論戰》（北京：北新書局，1927）的任國禎（1898-1931），一九二四年十月九日在為這本書新作的〈小引〉提到：

從一九二三年開始，在蘇俄各派學者，關於藝術的問題，起了一個空前未有的大論戰。加入這個論戰的有三大隊：一隊是《列夫》雜誌，一隊是《納巴斯徒》雜誌，一隊是《真理報》。

《列夫》雜誌是將來主義派的機關：對壘的主將是褚沙克40，鐵捷克。他們下的藝術定義：藝術不是認識生活的方法，是創造生活的方法。他們不承認有寫實，不承認有客觀。反對寫實，提倡宣傳，……他們的主張，就是反對死的、冷靜的、呆板的事實，注意人類的將來。他們的目的，就是要把共產主義掺在藝術的範圍內，反對一切非勞動階級的文學。

《納巴斯徒》的理論家有羅陀夫，瓦進，烈烈威支及其他。無所謂內容，不過是觀念罷了。他們的藝術定義就是藝術有階級的性質，藝術是宣傳某種政略的武器。著作家應當描寫階級的生活，應當研究政治的問題，應當把共產主義的政略加入藝術的問題內。

《真理報》是蘇俄的機關報，迎敵的大將是瓦浪斯基，他說：「藝術如同科學一樣，是客觀的，是寫實的，是憑經驗的。……藝術家應當照美學的眼光估定藝術作品的價值……。」41

當時納巴斯徒所屬的拉普派稱霸文壇，要求詩文裡均需有「百分之百的共產主義意識形態」，

既反對史坦尼斯拉夫斯基體驗派的「唯心主義」，也反對梅耶荷德的生物力學，高爾基、馬雅可夫

斯基皆成為他們批判的「同路人」[42]。提倡「新現實主義」的塔伊羅夫（А.Я. Таиров, 1885-1950），進行新戲劇形式的探索，

於一九一四年在莫斯科創辦卡美爾劇院（Камерный театр, 1914-1950），進行新戲劇形式的探索，

他反對自然主義戲劇理論，認為它不是真正的戲劇，也從來沒有創造出完美的舞台作品，同時抨擊

梅耶荷德的假定性戲劇。他認為體驗是每一個創作過程的要素，每一個藝術家必須先體驗自己的作

品，才能賦予它一定的外在特徵與形式。塔伊羅夫提出的是合成戲劇的概念：要以表演材料本身的

特性為出發點，創建新的、獨立的形式[43]。

列寧逝世之後的政治理論、路線與權力鬥爭加速進行，也影響藝文的發展。一九三二年四月

二十三日聯共（布）中央決議解散無產階級作家團體，並展開文藝路線大論戰，莫斯科、列寧格勒

各有十餘個劇院被關閉，不少劇本遭到禁演，包括拉普、無產階級文化協會在內的團體宣告解散，

或被撤銷，而由黨中央成立蘇聯作家協會（Союз писателей СССР）統管文藝界。

至於十月革命以來，為數眾多且極為活躍的工農兵宣傳鼓動劇團，在一九三二年第一次競賽演

出活動中，被政府要求「多注意藝術原則」，於是劇團刻意淡化原先的社會標語式戲劇，開始注意

39. 陳世雄、周寧，《二十世紀西方戲劇思潮》，北京：中國戲劇出版社，二〇〇〇年。頁四五七～四五九。

40. 即楚扎克。

41. 褚沙克等著，任國禎編譯，《蘇俄的文藝論戰》，北京：北新書局，一九二七年。頁四～七。

42. 岡澤秀虎，《以理論為中心的俄國無產階級文學發達史》，收入魯迅編譯，《魯迅全集》十七卷《文藝政策》，北京：人民文學出版社，一九七三年。

43. 參見：Рудницкий К.Л. Русское режиссерское искусство: 1908-1917. - М.: Наука, 1990. - С. 201-238.

表演者技巧的訓練與戲劇內容，不再像前幾年那樣，動輒一年演十二齣戲，每年只演出四、五個藝術價值較高的戲。一九三四年舉行第二次競賽，純從劇場藝術性而言，許多宣傳鼓動劇團呈現很大的進步，還能演出許多與大劇院相同的劇目，「古典與蘇聯戲劇，也同樣占地位了，莫里哀似乎普遍於這些不敢嘗試莎翁的業餘劇團，每年兩個現代劇與一齣古典劇。」44這種發展趨勢，等同宣告了宣傳鼓動劇的式微，以及「整個蘇聯都在演戲」的終結。

(2) 不斷實驗：梅耶荷德與梅耶荷德劇場

梅耶荷德於十月革命之初即主張戲劇為政治服務，演員的內在不再是中性的，必須尋找自己的「社會面具」，再透過身體動作，將這個「面具」表現出來。戲劇界也需要十月革命，因為劇院擔負的社會責任並不亞於政治變革：「劇院應該是革命鬥爭與社會主義發展的有力工具之一。戲劇的十月是大規模的現象：改革劇院專業人士，培養新劇作家、導演，提升演員技巧……對外省劇院進行革命與現代化變革。」45一九二○年九月十六日，梅耶荷德被任命為教育人民委員部戲劇局局長，掌管俄國劇院，準備放手進行他的「戲劇的十月革命」。

梅耶荷德出身莫斯科藝術劇院，曾演過許多自然主義與現實主義作品。成為導演後，最初運用象徵主義的創作手法，而後不斷嘗試新的戲劇內容與表現方法，廣泛接受古希臘和中世紀戲劇、義大利即興喜劇和東方戲劇（如歌舞伎、傀儡戲）靈感，追求現實世界以外，既實在卻又最超然的世界，讓觀眾可以用心去感受。梅耶荷德的戲劇觀念與史坦尼斯拉夫斯基所代表的莫斯科藝術劇院傳統迥不相同。梅耶荷德與史坦尼斯拉夫斯基觀念最大的不同，在於史氏的戲劇美學重視對自然的再現，強調表演創作應從體驗人物內心世界出發，創造戲劇人物，過程中感情應重於理智；梅氏則要

求運用形體，從外部動作表現，由外而內，抓住觀眾的注意力。梅耶荷德提出假定性概念，認爲戲劇演出的劇場首重演員誇張的外在表演風格，要求演員具備「機械式」能力，他反對幻覺性的戲劇風格與所謂的「第四面牆」（Четвёртая стена）與史坦尼斯拉夫斯基的表演體系格格不入。而戲劇的假定性概念強調藝術形象並非自然生活的機械性機制，與其反映的生活型態也不相符，藝術不等同現實，藝術是藝術家根據認知和審美原則，對生活的自然型態做不同程度的變形與改造。

梅耶荷德關於「假定性」的表演系統，可追溯法國啓蒙運動時期的戲劇家狄德羅（Denis Diderot, 1713-1784）：演員的表演不能憑空靈感，以免演技有高有低、忽冷忽熱、時好時壞，破壞表演的整體性。梅耶荷德曾說：「當觸動你的時刻來臨，排演的是自己情感的節奏。」演員必須是自己藝術的整體性，也是樂器，必須學會完全控制自己的樂器——身體，才能傾訴眼淚，身體才能被大腦的理性和想像準確的控制[46]。他廣泛使用新的舞台形式，如不閉大幕、公開檢場、燈光特寫、現場音樂件奏……這些假定性手法解構了傳統的舞台表演概念，演員的舞台動作不應只是模擬自然，而是一種空間造型的創作，在表演上，以外表的平靜，掩飾內在的沸騰，可以達到超然的真實境界，也就是「超級木偶」演員。這種演員有自我控制的意識，可以更有效地表達身體的內在性。[47]

梅耶荷德主張打破語言與肢體的同步性，演員不讓自己的身體跟著台詞的節奏走，藉由感官和

44. Norris Houghton 著，賀孟斧譯，《蘇聯演劇方法論》，上海：上海雜誌公司，一九三九年。頁五～六。

45. Meyerhold, V.E. Meyerhold, 2:515.轉引自：Symons, James M. Meyerhold's Theatre of the Grotesque. Post-Revolutionary Productions, 1920-1932. Florida: University of Miami Press, 1971. p. 46.

46. 參見Robert Leach. ."Revolutionary theatre, 1917-1930". A History of Russian Theatre.Cambridge: Cambridge University Press, 1999.

47. 參見鄧樹榮，《梅耶荷德表演戲劇理論研究與反思》，香港：青文書屋，二〇〇一年。頁六。

肢體經驗激發觀眾的反應，而非由理智刺激。梅耶荷德因而重視怪誕（Grotesque），或譯怪異的效果，將悲劇性與喜劇性、莊嚴與低俗、崇高與搞笑結合在一起，「讓最尋常、最眞實的事件狀態變形，讓它變得尖銳，並令人印象深刻，久久難以忘記。」48，將日常生活不斷深刻化，直到不再代表一般事物，經由怪誕，讓觀眾在隨時變化中的戲劇動作，保持雙重態度。在他看來，這種表面看來變形的事物，其實更能反映眞實，並爲人開啓對待世界的新態度，讓他得以尋回日常生活中失落的歡樂49。另一方面，運用誇張的姿態、動作、表情形塑人物，以表達他的「社會本質」。50

梅耶荷德所倡導的非邏輯性，是在觀眾沒有預期的心理準備下，給他們一個劇烈的震盪，演員與觀眾之間多了共同創作的互動，而不是一離開劇場、舞台，就眞的離開了戲劇。依梅耶荷德的戲劇觀念，演員如同一個審判員，所有的資產階級都要在他面前受審。此時的觀眾也跟演員一樣，成爲審判員，是整個社會機器的一分子。

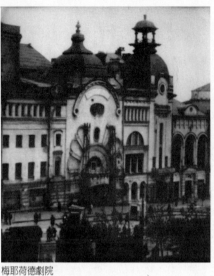

梅耶荷德劇院

梅耶荷德的劇場涵蓋表演與視覺藝術，以工程原理與材料特性爲基礎，從未來派和抽象圖像中創造政治性的藝術，目的在於透過機械設計的抽象藝術的再思考，達到鼓動群眾或宣傳目的，爲日常生活中的革命服務。換言之，在梅耶荷德的劇院，劇場不僅是晚間娛樂場所，還承擔了宣傳鼓動的政治使命，也成爲俄國前衛藝術的實驗室。

梅氏的戲劇實驗亦表現於空間設計中。某些戲的舞台上堆滿豪華布景、道具，有些戲則四壁空空、舞台向觀眾傾斜，有些高高昇起，戲劇有時

馳。曾經在瓦赫坦戈夫劇院（Государственный академический театр им. Е. Вахтангова）樂團擔任第二小提琴手的尤利・傑拉金（Juri Jelagin）認爲梅耶荷德劇院是全世界左傾劇團的聖地，許多革命性劇團導演來此學習、受訓：「在所有歐美的現代劇場中，我從來沒有看見過一種新發明的技巧和方法，不是梅耶荷德早已用過或至少建議過的」。51梅耶荷德及其劇場每齣戲的首演「都是伴隨五光十色的劇評和爭論意見，沒有引起觀眾在戲中找到可大肆吹捧或大肆攻擊的戲（如一九二三年五月排演的奧斯特洛夫斯基《肥缺》）反而少見。」52

出現在直通天花板的寬闊樓梯，有時發生在場中央搭起的高台上，汽車和機器腳踏在觀眾席通路奔

梅耶荷德的舞台藝術反對追求肖眞、確實的布景與畫面，致力「合成美學」（Aesthetics of Synthesis）53。一九二〇年秋梅耶荷德創辦俄羅斯聯邦共和國第一劇院，二年之間先後上演魏爾哈倫的《曙光》、馬雅可夫斯基的《宗教滑稽劇》、克魯梅林克（F. Crommelynck, 1888-1970）的《慷慨的烏龜》（Maganimous Cuckold）等劇54。他在導演《曙光》（1920）時已建立梅耶荷德劇場

48. Смирнова А. В студии на Борошинская // Валентейн М.А., Марков П.А. и др. (ред) Встречи с Мейерхольдом. Сборник воспоминаний. –М: ВОТ, 1967. –С. 92.

49. 參見Symons, James M. Meyerhold's Theatre of the Grotesque. Post-Revolutionary Productions, 1920-1932. Florida: University of Miami Press, 1971. p. 67.

50. Марков П.О Вс.Э. Мейерхольде // Валентейн М.А., Марков П.А. и др. (ред) Встречи с Мейерхольдом. Сборник воспоминаний. –М: ВОТ, 1967. –С. 18.

51. 尤利・傑拉金（Juri Jelagin）著，梅文靜譯，《蘇聯的戲劇》，香港：人人出版社，一九五三。頁一五〇～一五一。

52. 《梅耶荷德傳》中文版。頁四五二。

53. 「合成美學」德國作曲家華格納（R. Wagner, 1813-1883）談及「整體藝術」（Gesamtkunstwerk）所提出的概念：戲劇這種藝術形式匯集了詩歌、音樂、演出、舞蹈、建築與繪畫等領域，可以完全呈現人的內在性（亦即理想的「完人」形象。參見：鄧樹榮，《梅耶荷德表演理論研究與反思》。香港：青文書屋，二〇〇一年。頁三二。

54. 《曙光》敘述戰爭造成人民起義，兩個敵對陣營的人民與士兵聯合起來反對雙方軍事頭目。《慷慨的烏龜》敘述一個善妒的丈夫懷疑忠實的妻子出軌，要求妻子輪流與全村男子私通，以便從所有上門的男人中得知那個不敢露面的人，最後妻子跟隨一個她並不喜愛的粗魯男子而去，條件只要求這個新男人允許她當個忠實的妻子。一九二二年四月梅耶荷德導

舞台風格，故意露出磚牆、撤去幕布、腳燈，用木板把舞台與觀眾連接起來，演員不化妝，像在群眾大會發表演說。一九二○、二一年他推出「革命喜劇」、「革命滑稽劇」兩個不同類型的表演，代表他的劇院對鼓動宣傳劇的基本態度：重視戲劇的群眾性，讚賞以人民表演為主的廣場劇，及其舞台上的政治激情，但反對粗糙、簡單、膚淺的表演。在革命後最初五年間，梅耶荷德掌權了俄國劇場中心，雖然內部也有雜音，但他成功地使學院派讓出位置，將前衛戲劇劇變為主流。革命給他一個劇場，將觀眾與演員結合一起，奠定革命的形式與內容的劇場基石。

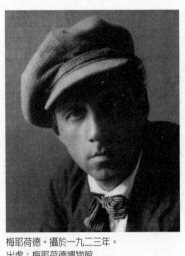

梅耶荷德。攝於一九二三年。
出處：梅耶荷德博物館

55

一九二一年秋天，梅耶荷德參觀了莫斯科五位構成主義藝術家、每人五件作品的《5×5＝25》展覽後，開始嘗試用構成主義手法處理舞台演出。在構成主義者眼中，戲劇可能提供的好處，不過是變成培養有熟練技能者的工廠，成為培養合理的、符合技術思維與行為的學校，給勞動人民提供如何掌握自己、控制身體的公開講座。受這個概念的啟發，梅耶荷德很快在原來怪誕論基礎上發展成「生物力學」的嚴格形式。構成主義雖存在於各領域，但組織極為鬆散，在詩歌中的構成主義僅只有宣言，工業和建築領域中，構成主義也只是發表宣言、設計方案和製作模型而已，只有戲劇舞台的構成主義才確實存在過。構成主義為未來的大廈、尖塔乃至整個城市描繪藍圖，從正方形、圓形、三角形等圖案中組織幾何圖形結構，都被梅耶荷德運用在燈光閃耀的戲劇舞台上。值得注意的是，梅耶荷德只擷取構成主義的美學概念，以革命的手法開啟蘇聯前衛劇場，而非將其廣泛運用在「服務社會」上。

梅耶荷德從工人身上獲得靈感。他指出，技巧熟練的工人、工匠工作很有節奏，也沒有多餘的、非生產動作，身體的重心放在正確的位置。他要求演員注意節奏與平衡感，身體要有機器般的效率，必須接受芭蕾、體操以及馬戲團式的技術訓練，將民間廣場戲劇與義大利即興喜劇以帶誇張的外部表現手法，移植到自己的舞台。梅耶荷德將所有特點融合成為整體演出意念，作為一種新的表演方法，可以應付舞台上的所有挑戰，並能對導演的要求立刻做出反應。

梅耶荷德將舞台上的素材甚至整個場面，發展、轉化成一種機器般的運作，不只幫助演員展現多樣性的表演，也把演出者變成生產「產品」的機器。梅耶荷德認為自然主義的表演強調瑣碎的細節，只會削弱觀眾的想像空間，演員亦容易偏重面部表情而忽略身體的靈巧，流於模仿，缺乏原創性。他認為戲劇舞台不是反映生活的鏡子，而是放大鏡，演員必須明白本身的力學，再配合「假定性」手法，真實呈現人自身的內在性。

假定性、怪誕論—生物力學原則，是梅耶荷德戲劇藝術最重要的概念，是演員形體訓練的必需課程，也是戲劇實驗的過程與結果。

一九二二年梅耶荷德擔任革命劇院（Театр Революции）[56] 領導，原來的俄羅斯第一劇院則於一九二三年改名梅耶荷德劇院（Театр им. Мейерхольда）[57]，一九二六年起命名為國立梅耶荷德劇院。在梅氏的計畫中，梅耶荷德劇院是大型實驗劇院，革命劇院則是面向廣大群眾的劇院。[58]

演《慷慨的烏龜》，使用有機造型術的手法，強調演員的創作乃空間的造型動作，除了訓練形體，也要提高表現力。梅耶荷德，〈劇院的道路〉，收入於 A.格拉特柯夫輯錄，童道明譯編，《梅耶荷德談話錄》。頁二七一～二八四。

55.Norris Houghton 著，賀孟斧譯，《蘇聯演劇方法論》，上海：上海雜誌公司，一九三九年。頁六八。

56.一九二二年成立，由梅耶荷德擔任劇院院長，一九四三年更名為「莫斯科戲劇院」（Московский театр драмы），一九五四年再改為「莫斯科馬雅可夫斯基劇院」（Московский театр им. В.В. Маяковского）。

57.一般簡稱為ТИМ（季姆）。

58.《梅耶荷德傳》中文版。頁四二一。

梅耶荷德原是十月革命時期無產階級新戲劇重要的擘畫人，但在列寧推出新經濟政策，並為無產階級文化定位之後，以梅耶荷德為代表的「戲劇的十月」不再為黨重視，甚至遭到打壓，它的口號與宣言不再流行，機關刊物停刊，梅耶荷德戲劇局局長職位也被解除，梅耶荷德劇場停止演出，左派失去了代表革命發言的壟斷權，「革命已經鞏固了，勝利了，已經轉向建設」，而未來派的情緒卻背道而馳，唱出了不和諧的調子[59]。後來，盧那察爾斯基在解釋解除梅耶荷德戲劇局局長職務的原因時，如此形容梅耶荷德：

情緒很高的的符謝沃洛德·艾米里耶維奇很快騎上了未來派的戰馬，率領「戲劇的十月」的擁護者們，向模範劇院的「反革命」堡壘發起衝鋒。儘管我很喜歡梅耶荷德，但我不得不和他分手，因為這樣片面的政策不僅和我的觀點，而且和黨的觀點發生嚴重抵觸……我不得不認為，從國家行政的觀點來看，梅耶荷德的極端路線是不能接受的。[60]

一九二六年，梅耶荷德劇院推出特列季亞科夫的《怒吼吧，中國！》，被視為一九二〇年代宣傳鼓動劇的代表作品[61]。這齣戲公演之後，迅速被輾轉翻譯成不同語文版本，在包括日本、中國、歐美等不同國家陸續上演，並廣受重視。一方面反映梅耶荷德和他的劇院一向被視為新戲劇實驗中心，所推出的新戲自然吸引國內外觀眾的注意。再方面，列寧於十月革命後創立共產第三國際（一九一九年三月），企圖聯合世界各國共黨與工人組織，推展無產階級運動，國際間左翼運動勢力逐漸壯大，對於反帝國主義的左派戲劇自然更感興趣。只不過，蘇聯內部的情勢已今非昔比，隨著國內外環境的轉變，梅耶荷德扮演的角色轉為曖昧。

一九三四年八月十七日至九月一日，第一次全蘇作家代表大會在莫斯科舉行，討論蘇聯文

學的任務與發展的方法，以及蘇聯作家協會的任務與工作方針，確定社會主義現實主義路線，主張以馬克思主義觀點從古典文學傳統中繼承寫實主義創作方法62，歷時十七年的文藝路線論爭（一九一七～一九三四）宣告結束。該決議對蘇聯戲劇發展關係至鉅，在社會主義現實主義的大旗下，所有其他戲劇手段都被打爲「形式主義」（Formalism）。不過，相關的理論與實踐一直在改變，一九四〇年代後半期的意義便與三〇年代初不同63。許多劇團創造新穎巧妙的形式以掩飾戲劇內容的貧瘠，而後又被打爲形式主義，其實多屬政策的必然結果。64

梅耶荷德被捕前，曾有人問史坦尼斯拉夫斯基：「誰是蘇聯最優秀的導演？」史氏回答：「我所知道唯一的導演，就是梅耶荷德。」65

59. 參見《梅耶荷德傳》中文版。頁四〇五、四一一。

60.《梅耶荷德傳》中文版。頁四〇九。

61. Corter, Huntly The New Spirit In the Russian Theatre 1917-1928 New York: Arno Press & New York times, 1970, pp.216-217.

62. 蘇聯科學院蘇聯文化部藝術史研究所著，白嗣宏譯，《蘇聯話劇史》。頁五~六。

63. 馬克·史朗寧著，湯新楣譯，《現代俄國文學史》，台北：遠景出版社，一九八一年。頁四七三。

64. 尤利·傑拉金著，梅文靜譯，《蘇聯的戲劇》。頁七五。

65. 格克里斯蒂著，姜麗譯，〈回到史坦尼斯拉夫斯基身邊〉，收入帕·馬爾科夫等著，《論梅耶荷德戲劇藝術》，北京：文化藝術出版社，一九八七年。頁二五三~二六〇。

(三) 從東方出發：特列季亞科夫的創作之路

特列季亞科夫是詩人、劇作家，當過記者，熟悉攝影，並曾投入電影攝製工作，也是典型俄國知識分子。

俄國從基輔羅斯建立到羅曼諾夫王朝傾覆，十一個世紀以來，社會階級分明，上層者爲強化自身利益，經常剝削人民；而人民只能聽由老爺們的使喚與擺布，絲毫沒有人權可言。然而，從彼得大帝時期逐漸形成的「知識份子」，在權力與人民之間，扮演了重要且多重的角色。從俄文「知識份子」（интеллигенция）的詞源上來看，它源自法文的智慧（intelligence）和知識份子（intellectual），以及德文的智力、知識份子（intelligenz），可謂集各國「精華」，也是一種集合名詞。

俄文「知識分子」的定義，集法、德「精華」，也將俄國知識份子與西歐知識份子區隔開來。在西歐，知識份子是一種職業，係指從事各種文藝工作的學者、作家、藝術家、教育家等；在俄國知識份子則以社稷公益爲己任，積極從事社會改革。[66]

俄國傳統知識份子的特點在於著重道德倫理層面，他們重視同理心、人性、誠信，對於社會生活通常持批判角度，而且對未來持烏托邦精神，相信社會奇蹟，甚至不惜爲了人民福祉而受苦、犧牲。知識份子「愛人民」，有時甚至到達「人民崇拜」的地步。貴族與平民知識份子等階級，爲了追求所謂平等，爲了推動農奴制度的廢除，爲了自由與社會正義，甚至不惜「燃燒」自己。在俄國文學中，經常可見作家抒發對人民的濃厚情感。例如普希金自稱「俄羅斯人民的代言人」（эхо русского народа），而杜斯妥也夫斯基則認爲關懷俄羅斯人民，可以幫助作家瞭解人類存在的祕密：重點不在於存在本身，而在於「爲何存在」。

特列季亞科夫從年輕時期就反對俄國與英法結盟參戰，視第一次世界大戰爲帝國主義戰爭，詩作裡常反映這種態度。一九一六年特列季亞科夫從莫斯科大學畢業，不久就前往俄國遠東地區，原因可能出於反戰，與對俄國臨時政府的不滿。十月革命爆發後，西伯利亞與遠東地區舉行工農兵蘇維埃代表大會，特列季亞科夫暫時中止藝文工作，加入了革命的行列。內戰期間他曾去高加索旅行，橫瓦蒙古與西伯利亞。接著前往遠東地區，直至海參崴，在這裡他認識了奧麗嘉，並娶其爲妻，奧麗嘉六歲的女兒塔吉亞娜，也成爲他鍾愛的女兒，一家三口借住一位助產士家中。一九一九年抵達海參崴後不久，他出版第一部詩集《鐵的停頓》（*Железная пауза*）。

在戲劇創作方面，特列季亞科夫主要的合作對象是愛森斯坦與梅耶荷德，他首先與愛森斯坦把奧斯托洛夫斯基的《聰明反被聰明誤》改編成政治滑稽劇《聰明人》，接著發表具音樂劇風格的《防毒面具》（*Противогазы*）、《你在聆聽嗎？莫斯科》（*Слышишь, Москва?*）。他也爲梅耶荷德將法國詩人馬丁內（Marcel Martinel）作品《夜》（*La Nuit*）改編爲《騷亂之地》（*Земля дыбом*），由梅耶荷德導演。特列季亞科夫一生最受矚目的創作，首推一九二四年八月完成、一九二六年一月二十三日在梅耶荷德劇場首演的《怒吼吧，中國！》，這齣戲在蘇聯國內與國際間普遍流傳，不但是特列季亞科夫的代表作，也成爲外國人瞭解特列季亞科夫以及他所屬年代蘇聯戲劇的主要管道。

在《怒吼吧，中國！》之後，他「再接再厲，挖掘事件，深究內部的對立面、激動面與變化面。於是傳記式採訪的想法應運而生，這會是一部由記者借助採訪所寫出的大篇幅著作，等同於

66.參見：周雪舫，《俄羅斯史：謎樣的國度》，台北：三民書局，二〇〇六年。頁九六～九七。

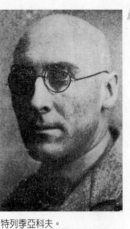

特列季亞科夫。
出處：《築地小劇場》關西巡業號封面圖片，第七卷第二號，昭和五年（1930.2）

「一部傳記小說。」因而有了《鄧世華》（Дэн Ши-xya）的紀實小說問世。67

特列季亞科夫從未來派詩人到實驗劇場劇作家，再走上紀實創作路線，與他在中國的經歷極有關係。除了創作，特列季亞科夫也長期撰寫文化評論，是左翼藝術陣線（「列夫」，俄文全稱爲Левый фронт искусств，簡稱ЛЕФ）、新左翼藝術陣線（「新列夫」，俄文全稱爲Новый ЛЕФ）的主將，極力宣揚左派路線，四十七年的短暫人生，在一九三七年夏然而止，充滿傳奇性。

(1) 特列季亞科夫的早期創作

一八九二年六月，特列季亞科夫出生於隸屬於德國的拉托維亞（Латвия）首府里加（Рига），特列季亞科夫的父親是小學的數學教員，母親是德荷裔混血，原信仰路德派新教，結婚後改信東正教。據塔吉亞娜在《我的父親》（А.Н. Скрябин）回憶，特列季亞科夫具有絕對音感，彈得一手好琴，連當時著名的象徵主義鋼琴家斯克里亞賓（А.Н. Скрябин，1872-1915）都讚譽有加，特列季亞科夫也是一位攝影家，家裡的浴室就是他的暗房。不過，特列季亞科夫最早顯現才華的仍是詩作，他從中學時代就寫詩，最早的詩作是在兄弟面前朗誦，風格非常幽默68。到大學階段前後已寫了兩千首詩，在冬季某

至於死亡日期，其女兒塔吉亞娜根據一九五六年的平反資料，確定爲一九三九年八月九日，並於一九八九年替他舉辦逝世五十週年紀念。

特列季亞科夫出生的這一年，列寧將《共產黨宣言》譯成俄文，正式成爲一名共產主義者。

天，他不在家時，他的朋友還用他的詩點爐火。[69]

早期特列季亞科夫深受象徵派影響，一九一三年到莫斯科大學唸法學系，逐漸認識一些未來派詩人，積極參加未來派詩社活動，創作風格逐漸嚴肅與沉重。在好友、同事眼中，他是有板有眼、最頑固，也永不投降的未來派。[70]

俄國內戰期間，特列季亞科夫來到遠東地區。當時海參崴有不少未來派詩人，如布爾留克（Д. Бурлюк, 1882-1967）、阿謝耶夫（Н. Асеев, 1889-1963）、涅茲納莫夫（П. Незнамов, 1889-1941）、阿勒莫夫（С. Альмов, 1892-1948）、畫家帕爾莫夫（В. Пальмов, 1888-1929）、阿維托夫（М. Аветов, 1895-1972）等。他們在特列季亞科夫的住處，或一家叫「雜耍演員」（Балаганчик）的文學咖啡廳聚會、朗讀詩作。特列季亞科夫與阿謝耶夫都在《紅旗報》（Красное знамя）及《創作》（Творчество）雜誌工作，撰寫反日的文章，也常發表反對白軍與日軍的詩作，主角都是碼頭裝卸工，特列季亞科夫有一首詩提及此事：

無論「鄙夫」或惡棍，

累積著暴君們的名字，

在背城偕一的海參崴工人們咬緊的牙齒裡面，

67. Boehncke, Reiner. Nachwort. Biographie Tretjakovsin Tretjakow, Sergej Die Arbeit des Schriftstellers. Hamburg: Rowohit Taschenbuch Verlay GmbH, 1972. 9. 190-192.

68. Гомолицкая-Третьякова Т.С. О моем отце // Третьяков С.М. Страна-перекресток. – М.: Советский писатель, 1991. – С. 554.

69. Dana, H.W.L. "Introduction" in *Roar China. An episode in nine scenes translated from the Russian* by F. Polianovska and Barbara Nixon. New York International Publishers, p.3.

70. Parry, Albert. "Tretiakov, a Bio-Critical Note" in *Books Abroad* Vol. 9, No.1 (Winter, 1935), p. 6.

讀起來都像山谷中的丁香花那樣芬芳。

日本軍的機關槍是縫紉機，

縫出了未來時代的布條來。

日本，只是一條幼蟲！

我們要用意志和克己的毅力

來把我們燒紅的眼睛的仇恨。

變成尖刀的尖鋒！

特列季亞科夫。一九二一年攝於天津。
出處：俄羅斯國家文學及藝術檔案館

特列季亞科夫自述：「這就是我的第一首詩，當時是在那狂怒的日子以漲滿憤怒的臉跑進街心，也就在那時起，我被稱爲革命詩人。」71 而後因爲日軍搜捕行動加劇，特列季亞科夫夫婦被迫逃亡，潛藏在海輪底艙，從海參崴逃到天津，女兒則在三個月後才前往會合。特列季亞科夫一家在天津約住了三個月，期間特列季亞科夫爲《上海生活報》（Шанхайская жизнь）及海參崴的媒體撰寫批評文章，薪資相當微薄，根本無法養家活口。家計負擔落在奧麗嘉身上，她在精品商店當店員，而後一家轉至北京。一九二二年春末，經由哈爾濱來到布爾什維克控制的赤塔，那時楚扎克、阿謝耶夫、涅茲納莫夫、阿勒莫夫和帕爾莫夫、阿維托夫等夥伴們早已抵達赤塔。特列季亞科夫擔任遠東共和國教育部長，組織未來派晚會，出版兒童雜誌，在遠東共和國成立新藝術工作室。一九二二年赤塔發行兩本特列季亞科夫詩集《雅斯涅許》（Ясныш）、《許可證》（Путевка）。一九二二年夏天特列季亞科夫到莫斯科停留數日，與馬雅可

夫斯基、盧那察爾斯基等人會面，依據馬雅可夫斯基的俄羅斯通訊社（POCTA）[72]的模式，成立遠東通訊社（Дальневосточное телеграфное агенство，簡稱ДАЛЬТА），爲帕爾莫夫的海報圖畫寫詩。

一九二二年十一月十五日，蘇維埃俄羅斯社會主義共和國（十月廿五日）之後，宣布合併遠東共和國[73]，同年十二月三十日蘇維埃社會主義共和國聯邦（蘇聯）成立，特列季亞科夫也在這一年秋季與阿謝耶夫一起回到莫斯科。回到莫斯科後，特列季亞科夫除了寫作、創作戲劇，也參加新成立的「左翼藝術陣線」（列夫）。列夫主要成員除特列季亞科夫與馬雅可夫斯基、愛森斯坦之外，作家巴別爾、詩人阿謝耶夫、卡緬斯基、基薩諾夫（С.И. Кисаров，1906-1972）、巴斯特納克，藝術家羅臣科（А.М. Родченко，1891-1956）、塔特林（В.Е. Татлин，1885-1953）、斯捷潘洛娃（В.Ф. Степанова，1894-1958）、阿瓦托夫（Б.И. Арватов，1896-1940）、布里克、什克洛夫斯基（В.Б. Шкловский，1893-1984）、克魯喬內赫（А.Е. Кручёных，1886-1968）、涅茲納莫夫等也積極投入。列夫成員與未來派有不少重疊。梅耶荷德雖非未來派與左翼藝術陣線的正式成員，但關係密切，交流也極爲頻繁，梅耶荷德劇場合作對象有不少未來派與列夫成員。

除了與愛森斯坦、梅耶荷德及其劇院合作，特列季亞科夫還積極參與媒體工作。他與馬雅可夫斯基一同寫鼓動詩（агитационные стихи），例如《關於來自黑土區的克林姆，以及鄉村經濟的故事和橡膠托拉斯》（"Рассказ про Клима из черноземных мест, про сельскохозяйственную выставку

71.《特里查可夫自述》（雨辰譯自《國際文學》第二期），《矛盾》第二卷第一期，一九三三年九月，頁一七二~一七六。

72. 一群爲俄羅斯通訊社工作的蘇聯詩人與畫家合力完成的宣傳海報（亦稱爲「羅斯塔之窗」）。這種宣傳海報源起於內戰期間，以諷刺畫加上簡短有力的詩句，讓普羅大衆印象深刻，進而達到宣導政策的效果。

73. 參見李凡，《日蘇關係史1917-1991》，北京：人民出版社，二〇〇五年。頁卅五。

и Резинотрест"），並在馬雅可夫斯基發行的《列夫》雜誌工作，撰寫文章，發表演說。《列夫》

一九二三年發行四期，一九二四年兩期，一九二五年僅發行第七期，皆由馬雅可夫斯基主編。

一九二七年《列夫》改組為《新列夫》，從一九二七年一月至一九二八年底，共發行了十二期，馬

雅可夫斯基在第八期離開主編的職務，另外創辦《革命陣線》（Революционный фронт，俄文簡稱

РЕФ）雜誌，《新列夫》則由特列季亞科夫接任主編。74

另外，特列季亞科夫也參與「藍衫」劇團的創辦，發行《藍衫》雜誌，成為劇團的常駐作家之

一。當時為「藍衫」寫劇本的，還包括他的未來派同志馬雅可夫斯基、阿謝耶夫。「藍衫」劇團演

員約十五至二十人，他們在表演時有現場音樂伴奏，演出內容以短劇為主，常根據當代政治、報紙

以及社會事件改編成具有戲劇性的內容，並加上音樂或特效，以達到煽動性效果。因為當時的勞動

者的制服為藍色襯衫，故劇團以此為名，而演員在台上演出時也穿著藍襯衫。75

一九二四年，特列季亞科夫受邀至北京大學講授俄國文學。一家人住在蘇聯使館區內的公寓

裡，當時的大使為卡拉漢（Л.М. Карахан）。期間特列季亞科夫努力研究中國人的生活，那個年代

中國時局動盪，經常發生學生示威抗議英、美活動。特列季亞科夫親身參與，並將自己的見聞和感

想寫成隨筆雜文。這段時間，他對中國戲曲產生興趣，一位喜愛戲劇的中國學生常帶他到戲院看

戲，他也開始撰寫相關的評論文章。

他的妻子奧麗嘉在使館擔任打字員，女兒塔吉亞娜則在美國學校唸書，除了基礎課程，也上

中文課。待在中國的那年，塔吉亞娜已說得一口流利的中文。在莫斯科—北京通航後，以格羅莫夫

（М.М. Громов）為首的飛航隊來到北京，造訪名勝時，年僅十歲的塔吉亞娜成為他們的翻譯官。

一九二五年八月特列季亞科夫返回莫斯科，五十多篇關於中國的隨筆、劇本《怒吼吧，中國！》便

是特列季亞科夫這趟中國行的成果。因為工作的緣故，奧麗嘉母女比他晚一段時間才回國。

(2)特列季亞科夫的戲劇創作

特列季亞科夫的劇作有鬧劇也有悲劇，但很少傳達愛情，也沒有對習俗的描寫。他注意語言的活力，常帶有遊戲性質，但對詩意、感傷的審美語言似有反感。他的劇本文字乾澀，主要在揭露事實，亦有通俗劇的成份，但不是多愁善感、自怨自艾，而是以刺激觀眾的方法，達到他所欲傳達的目的。他反對現實題材的審美化，認為它必須實用，而且應服從政治的指導。

從遠東回到莫斯科後，特列季亞科夫和愛森斯坦一起在無產階級文化協會工作，第一齣戲是將奧斯特洛夫斯基的《聰明反被聰明誤》改編成政治滑稽劇《聰明人》，由愛森斯坦執導，在協會的劇院演出，試圖以創造吸引力的蒙太奇（монтаж аттракционов）呈現這個文本。特列季亞科夫的《你在聆聽嗎？莫斯科》於一九二三年十一月七日，為慶祝十月革命六週年而作。由愛森斯坦執導無產階級文化協會工人第一劇團在史坦尼斯拉夫斯基的歌劇工作室76演出。戲劇時空設定在一九二○年代的日耳曼地區。一九二三年對德國而言，是動盪不安的一年：法國占領了魯爾區、

74.原為《列夫》最主要人物的馬雅可夫斯基，何以與特列季亞科夫等人分道揚鑣？沙拉莫夫的回憶錄記錄，《新列夫》主要人物之間存在著歧見，若干人聯合排擠馬雅可夫斯基，並由特列季亞科夫取而代之。Шаламов В. Воспоминания. (http://www.litmir.net/br/?b=122420&p=5)

75.同上註。

76.該工作室於一九一九年成立，附屬於大劇院。同年聶米羅維奇—丹欽科也在莫斯科藝術劇院成立音樂工作室，致力進行體裁合成的實驗。一九二四年史坦尼斯拉夫斯基的歌劇工作室升級為劇院。一九三八年史坦尼斯拉夫斯基去世後，聶米羅維奇—丹欽科致力於成立專門的音樂及芭蕾舞劇院，一九四一年與斯氏的歌劇院合併，成立史坦尼斯拉夫斯基與丹欽科音樂劇院（Московский академический музыкальный театр им. К.С. Станиславского и Вл.И. Немировича-Данченко）。

急速的通貨膨脹；共產主義者在漢堡舉事，但很快就被鎮壓。特列季亞科夫運用這些時事，反映階級鬥爭在日爾曼土地上轟轟烈烈進行的經過。劇中關於德國和匈牙利共黨叛軍的部份，以通俗劇和黑色喜劇的混合形式呈現；角色部份則以抽象手法和諷刺畫式的手法處理：美國金融界代表龐德（Pound）、公爵的食客——藝術家葛魯伯（Gruble）、詩人葛拉伯（Grable）和情婦瑪格（Marga），使全劇具有德國表現主義抗議劇的色彩。

從劇場美學看來，愛森斯坦在《你在聆聽嗎？莫斯科》運用更多實驗手法。巴沙克（Alain-Alexis Barsacq）在評論這齣戲劇時指出，愛森斯坦的導演手法特別著重在兩個階級之間的對立。他呈現了一個畸形的世界，壓迫者及其同夥的裝扮都被極度誇張化。這齣具偶戲風格的政治劇，強調資產階級和無產階級的對立，人物皆戴面具出場，每個面具代表社會上不同的勢力，並以無產階級群眾打跑資本家和他們的走狗結束。77

特列季亞科夫和愛森斯坦在《你在聆聽嗎？莫斯科》劇中，減少吸引觀眾注意力的次數，簡化各場戲的動作，提高全劇的統一性。第一幕以充滿喜劇性的情節呈現有錢人，工人出場的第二幕和第三幕則使用音樂劇的手法，特別是在罷工委員會祕書庫爾特（Kurt）犧牲時達到了高潮；演員的表演由節奏和結構十分複雜的運動組成，創造出一種直接觸擊觀眾的戲劇張力。在幕與幕之間，一群機械師和工人在觀眾的眼前彷彿真的在做工，依照從後台傳來的鼓聲節奏建造了一座看台。壓迫者與被壓迫者正面交鋒的第四幕，以騎駱駝的怪異景象開場。緊接著是一段默劇，詼諧地模仿當時劇場和舞蹈工作坊流行的肢體運動方式。然後，表演的戲劇性越來越強，在列寧的肖像展示在舞台上，工人成功占領主席台時達到頂點。在這齣戲裡，公爵和他的情婦、公爵的食客、畫家和詩人以類似的方法呈現，與他們呈現強烈對比的，則是日常生活裝扮，並以寫實主義方式表演的共產主義者。這種吸引力的蒙太奇，強調在一齣戲裡讓鬧劇和悲劇交叉出現，使得觀眾的情緒凝聚成一個共

鳴共振的整體。[78]

根據《列夫》的劇評，觀眾對該戲首演的反應十分熱烈，他們對演員大叫，而在全劇達到高潮時，演員大聲喊出劇名，觀眾也以大喊回應。當劇中工人攻占主席台時，觀眾群情激憤的痛罵壓迫者，爲工人鼓掌叫好，甚至還得安撫幾個準備衝上台加入毆打的觀眾。幾個臨時演員把導演的場面調度丟在一邊，跳上台加入毆打，幸好他們人數過多，主席台又不夠大，所以無法全部爬上去。演出以演員和觀眾全體起立合唱《國際歌》結束。這齣戲接下來的演出都受到觀眾肯定，報章雜誌產生了迴響，也激發社會大眾對工人議題的討論。[79]

特列季亞科夫特別在《列夫》上宣揚這齣舞台劇，他引用愛森斯坦的宣言——「吸引力蒙太奇」，指出劇場可以透過精確安排的一連串震撼或令人驚訝的「強烈時刻」，讓觀眾投注其中。特列季亞科夫稱許這種吸引力理論，認爲它提供了一種新的方式，可用來捏塑觀眾的心理狀態，達成社會任務。

特列季亞科夫與梅耶荷德合作的第一齣戲，是根據法國詩人馬丁內作品《夜》改編的《騷亂之地》。這齣戲由兩個片段組成：一個是皇帝全副武裝坐在便壺上，而樂隊演奏〈上帝救救沙皇〉的滑稽片段；第二個片段，則是英雄死亡帶來悲劇性的最後高潮，舞台上出現真實的機關槍、摩托車、移動廚房[80]。特列季亞科夫在和梅耶荷德討論《騷亂之地》的文本時，就發音方式下了很多工夫，這種發音方法在戲劇演出中被延續，使得演員台詞裡某些關鍵的標語，能以清晰的聲調標

77.Barsac, Alain-Alexis. Entends-tu, Moscou? Un agit-guignol. Dans "Hurle, Chine! et autres pièces", pp. 29-30.

78.同上。

79.Слышишь, Москва? // ЛЕФ. 1923. № 4.－С. 218.

80.Gladkov, A.K. translated, edited, and with an introduction by Alma Law, Meyerhold speaks, Meyerhold rehearses, London; New York: Routledge, 2004, pp.13-14.

示出來，例如停頓、特別的重音等等。這齣戲在梅耶荷德劇院首演，一年內上演百次。為了慶祝

「共青團聖誕節」（комсомольское рождество）81，特列季亞科夫還以普希金的長詩《加百列頌》

（Гавриилиада）爲藍本，寫成《神聖孕事》（Непорзач）。

一九二六年初，特列季亞科夫與梅耶荷德在梅耶荷德劇院推出《怒吼吧，中國！》，緊接著

籌備《我要一個小孩！》（Хочу ребёнка！），仍由梅耶荷德劇院的劇團演出。這是一齣描述人類性

能力普遍喪失，其中包括生理和精神的耗損、墮胎潮和性病傳染，而和性能力關係最密切的就是生

小孩。特列季亞科夫在戲裡特別要將最後這一點處理成倫理關係的警訊。劇本的主題非常簡明，新

世界的建設事業需要一批體魄健全、思想健康的幹部，因此，無論是「白白浪費性機能，以及由於

愛情的任性『隨便』選擇的男子生兒育女，同屬犯罪作爲，健壯的無產階級婦女應與健壯的工人結

合」，劇中人物季斯普利涅爾說：「國家鼓勵這種選擇，其結果將產生『新的人種』。」

《我要一個小孩！》宣傳了優生學，但與刻板印象的優生學之區別，在於它以社會的標準取代

種族的標準，和馬雅可夫斯基的喜劇《臭蟲》在主題上有共同之處：猛烈抨擊小市民習氣後，都出

現了戲劇化的烏托邦場面。儘管特列季亞科夫的劇本試圖把烏托邦直接引入現今生活，而馬雅可夫

斯基的諷刺喜劇則把烏托邦挪到半世紀之後，但追求「科學幻想」的意圖都非常明顯。特列季亞科

夫曾接受訪談，說明他的創作動機與戲劇理念：

今天的性生活陷入一片混亂，我們要用一種理性主義的眼光加以審視。國家領導機關試圖用意

識形態的鬥爭解決這個問題。田園詩歌一般的愛情和輕飄飄的情慾召喚，在各個社會層面都沒

有獲得多大的迴響，眞正具有影響力的，是蘇維埃建設的普遍方針所表現出的理性化、唯物主

義、冷靜和剛毅的性格。

特列季亞科夫認為問題並不在於盡可能多生小孩，而是要盡可能生出最健康的小孩，所以蘇維埃政權必須為母親和小孩建立防衛機制，讓未來所有會成為母親的女人懂得自我保護。這就是為什麼劇本以一名從事農業工作的蘇維埃女工為核心，她以生育小孩的目的發生性行為，同時又對優生學的問題有所考量。特列季亞科夫在一篇〈編劇們寫了些什麼?〉的文章中，再三強調性感之後，必定要面對繁衍後代的問題 82。舊時代的藝術把性的吸引當成美感的愉悅來刻畫，卻完全忽略了生育孩童的問題。他編寫這齣戲時，也有一個非常清楚的用意，就是將劇場藝術和文學慣用的小情小愛情節，貶低為無稽之談。

這齣戲有一個非常明確的問題意識：劇作家的任務並非像頒布命令那樣，提供唯一的解決之道，而是呈現出事情的不同面向，讓重大議題開啟真正有用、良性的討論 83。他說愛情讓觀眾融入戲劇張力，讓觀眾變成「虛幻的情人」，《我要一個小孩》等於將愛情攤開來檢視，再用社會的觀點來討論。

劇目委員會討論這個劇本時，無人公開反對，但普列特尼奧夫謹慎地說該劇本「也許出來的過於早了一點」，其他發言的人也擔心此劇會引起「不良效果」。梅耶荷德則回答：「這是依據蘇聯

81. 布爾什維克主政後，漸次禁止宗教活動。一九一八年先以格利戈里曆取代尤里安曆，將聖誕節從十二月廿五日移至一月七日；一九二二年將十二月廿五日改為「共青團聖誕節」，慶祝活動為期三天：第一天宣讀報告、演出反宗教劇，第二天組織街頭遊行活動；第三天是化妝舞會與「共青團聖誕樹」活動，遊行群眾手執火把，燃燒聖像。一九二五年共青團聖誕節遭到各界撻伐，當局開始反對宗教與基督教節日：一九二九年正式取消聖誕節，這一天成為上班日，晚上還加派巡邏隊，檢查市民是否在家偷偷安置聖誕樹。

82. 〈編劇們寫了些什麼?〉，*Rabis* 第十一期，一九二七年。

83. 〈與劇本作者特列季亞科夫的訪談〉，《國家學術劇院節目冊》第四期，一九二七年。Claudine Amiard-Chevrel 法文翻譯。收入 *Hurle, Chine! Et Autres Pieces*:pp.149-150.

「社會的需要」，而不是依劇作者的需要來排演的戲，把它排演成能吸引劇中人物和觀眾一起辯論的戲劇演出（根據這個目的，舞台設計利西茨基設演出場地設計在四面有觀眾包圍的池座）。然而，劇目委員會中的布留姆雖斷言《我要一個小孩！》是優秀蘇聯戲劇之一，但最後表決時，這個劇本還是被劇目委員會否決了。84

《防毒面具》則反映勞工問題，一九二○年代，工業生產力增發的抗爭問題常常是新聞頭條，《防毒面具》就是從報紙上社會事件的專題報導得到創作靈感。一九二四年二月二十九日在莫斯科無產階級文化協會工人劇院首演，副標題為「宣傳音樂劇」。有了偶戲風格的政治劇《你在聆聽嗎？莫斯科》，以及用馬戲的風格改編成反映時事的《聰明人》這些經驗，特列季亞科夫和愛森斯坦希望進一步以科學的方法掌握觀眾情感。愛森斯坦曾有文章初步探討劇場「吸引力蒙太奇」的理論架構，而《防毒面具》便是他針對現狀直接應用這些手法的實踐。85

《防毒面具》以一個布爾喬亞經理為故事中心，他詐騙了任職工廠的安全基金，導致發生瓦斯漏氣事件時，找不到防毒面具，工人只好用盡力氣堵住漏氣孔。當表演結束後，工人回到工作崗位上，打開噴射器，照亮工廠內部。這齣戲延續音樂劇風格，同樣具有德國表現主義色彩，但表演空間是一處真實的地點——莫斯科煤氣場。在工廠的機具之間搭起一塊附有樓梯的平台，演員在台上運用梅耶荷德劇場所發展出來的形式主義方法表演，一律以不上妝的面貌演出，把生產線的工作模式應用在演員的表演上，提供觀眾建立人和機器之間生產關係標準模式的概念，形成了這齣戲至關重要的一部分。一年前梅耶荷德就把摩托車和機關槍帶進特列季亞科夫改編的《騷亂之地》，現在觀眾則坐在長板凳上，四周是各種機具，被工廠的景象、聲音和氣味包圍，看著演員在渦輪機之間爬行，並在通道上追逐，這種表演方式有效地對觀眾形成影響。

《防毒面具》的劇本非常接近所謂「紀實文學」，很難一眼看出它能夠提供什麼「吸引

人」的效果。特列季亞科夫在《列夫》第四期（1923）發表〈關於《防毒面具》〉（"По поводу Противогазов"）一文，說明創作這齣戲的緣由。他強調發想源自一則令人震驚的新聞事件：七十名工人在沒戴防毒面具的狀況下搶救工廠，引發了一起大規模的中毒事件。他進一步指出這個新聞事件的主題有兩個主要面向：首先，比起其他任何主題，它最能顯示新經濟政策時期的革命不在前線與堡壘上，而在生產工作場所裡發生。其次，特列季亞科夫認為這則社會新聞，只可能發生在蘇聯或革命的國家，在這樣的國家裡，工人開始感受到自己才是生產工作的主人。這件事和另一件事具有同樣重要的意義——共產主義星期六和星期日的確立。[86]

《聰明人》裡的吸引力以加快節奏連續出現，有時候甚至和劇情無關，《防毒面具》很少看到這種效果，只集中在幾個關鍵點上：破壞瓦斯管線、電報工人激昂的演說、兒子的死亡，工廠場景所展現的英雄主義，達到令人感動的效果，領導的台詞則發揮了喜劇功能，防毒面具造成的錯認和誤會則帶來悲喜劇的效果。

《防毒面具》對特列季亞科夫而言，是一種把當代生活創造成音樂劇的嘗試。表面上，一邊抨擊對於日常生活的模仿，一邊在戲裡鞏固某種日常生活的樣貌，似乎顯得自相矛盾。然而，他卻認為自己的戲劇創作，一直是以如何激發觀眾的行動做考量，而音樂劇的價值，正在於它是喜劇元素和極度感傷情緒的混合體（兒子的死亡和祕書最後的控訴）。特列季亞科夫認為，這齣戲第一幕中解釋性的場景拖得太長，是相當嚴重的錯誤，所以數度修改這一幕，「不知道它在舞台上的效果如

84. 《梅耶荷德傳》中文版。頁五七五～五七六。

85. 《劇場吸引力的蒙太奇》，《星星的另一邊》（Au delà des étoiles），巴黎，一九七四年。頁十～十八。

86. 此處指的是共產黨工人為了改正經濟體系而確立的常態性停工日。

二十世紀初期的俄國及其劇場

何，只能假設它和實事密切相關，因此具有意義。」他將這個劇本發表在《列夫》上，讓讀者分享他的編劇經驗，並視為一個起點，讓自己從關於「今天的劇場應該具有什麼樣的形式」這類問題的理論反省，邁向劇場實踐的階段。[87]

不過，導演愛森斯坦對《防毒面具》的演出效果與劇作家特列季亞科夫感受有所不同。愛森斯坦認為基本上這齣戲是失敗的，在把《防毒面具》劇本搬上舞台時，特列季亞科夫避免荒謬可笑的手法和沉悶無聊的念白，然而，導演愛森斯坦採取的手法，則是讓原本稍嫌傳統的戲劇結構顯得加倍傳統，以此突顯演員在身體方面的表現：當共產主義青年團出現在場上時，他以一群人在成排的單槓之間熟練地做體操運動來表現，導演手法是近乎兩年實驗的成果，代表了莫斯科前衛主義最具開創性的潮流之一。當時，許多劇團都開始嘗試加強演員身體力學，企圖透過一系列以激發觀眾行動為目的的吸引力蒙太奇，更為精確的掌控觀眾的情緒。最後，在工廠實地演出的構想，體現了《防毒面具》劇場與生活合一的意圖。[88]

《防毒面具》是愛森斯坦導演戲劇的最後幾個嘗試之一，也是與特列季亞科夫的最後一次劇場合作，後來他便轉往電影界發展，這部份在第五章還會有所討論。

⑶ 特列季亞科夫的文化批評

特列季亞科夫與一般左翼藝術家相同，反對傳統的戲劇觀念，視其為宣傳資本階級封建道德的工具。他在《列夫》與其他左派刊物曾寫過不少闡述理念的文章[89]，其中〈未完待續〉（"Продолжение следует"）一文，清楚述說「已然告別敘事和小說的年代，進入專題報導的年代」，他說：

醫生寫的書、探險家寫的書、政治人物寫的書、技師寫的書、隨便哪個職業的人所寫的書，都比作家寫的書有趣。……現在，這些作家已經不知道說什麼（主題危機），也不知道怎麼說它（因為政治立場不明確），所以掌握豐富材料的「新人」將取代他們。我們不認為，寫作能力僅宥於少數文學專業者。相反的，寫作能力和閱讀能力一樣，也應該成為基本的文化素養。此時，我們要求每個公民都能在報紙上寫一則短文。我們將工人訓練成通訊員，這便是一種將記者去專業化的運動。90

對特列季亞科夫來說，描述事實的作家或依據「紀實文學」方法寫作的人，不是要「如實描寫」事實本身。有些事實直指人心，有些則缺乏這種效果；有些事實可以堅定社會主義的立場，有此則令人感到虛弱，他特別提醒紀實影像（攝影師）和紀實電影（電影文化工作者）的朋友們必須

87. Третьяков С. По поводу «Противогазов» // Леф. 1924. No. 4. – С. 108.

88. Hamon, Christine. Masques à gez: Mélodrame en trois actes. Hurle, Chine! Et Autres Piece, p.52.

89. [包括]Третьяков С.М. Всеволод Мейерхольд // Леф. 1923. No. 2. – С. 168-169.

Третьяков С.М. ЛЕФ и НЕП // Леф. 1923. No. 2. – С. 70-78.

Третьяков С.М. Трибуна Лефа // Леф. 1923. No. 3. – С. 154-164.

Третьяков С.М. Театр аттракционов: Постановка «На всякого мудреца довольно простоты» и «Москва, слышишь?» в 1-ом рабочем театре Пролеткульта // Октябрь мысли. 1924. No. 1. –

С. 54.

Третьяков С.М. Биография вещи // Литература факта. 1929.

Третьяков С.М. Продолжение следует // Новый Леф. 1928. No. 12. – С. 14.

Третьяков С.М. Новый Лев Толстой // Новый Леф. 1927. No. 1. – С. 34-38.

Третьяков С.М. Люди одного костёра // Третьяков С.М. Страна-перекрёсток. – М.: Советский писатель, 1991. – С. 307-440.

90. Третьяков С. Продолжение следует // Новый леф. 1928. No. 12. – С. 3.

記住這一點91。另外，特列季亞科夫在〈新的托爾斯泰〉（"Новый Лев Толстой"）一文中，也強調每個時代都有屬於它自己的文學形式，而每個文學形式都由所屬時代的經濟型態來決定。不朽的形式是封建體制的典型產物，在今天只會顯得徒具風格，反倒成為沒有能力以當代語言表達的證明，他呼籲毋須期待紅色的托爾斯泰到來，「因為我們有自己的史詩。我們的史詩，就是報紙」。報紙在這個時代如同《聖經》之於中世紀農民，教育小說之於自由派知識份子。舉凡發生在社會、政治、經濟，乃至於一切生活、模式、最前線的事件及其綜合評論、指導原則，報紙無所不包。92

特列季亞科夫認為，所謂無產階級詩歌還是有太多過往藝術的影子，比方詩裡有大量的田園和風俗題材，但很少觸及工業化的都市生活。同時他也指出，時下流行拿來辨識「是不是無產階級藝術」的方法，其實隱藏很大的陷阱：一個是用血統純淨與否做為判斷，例如認為未來派來自小資產階級，就絕不可能為無產階級所用；另一個是以愛國主義當作標準，藝術家來自無產階級，表達的又是革命題材，所以一定是無產階級藝術家。然而，重點不在於它本來是什麼，而在於它對無產階級是否有用，但是這兩種判斷方式無法判斷一件東西的實用價值，因為做出這種判斷的人看到的

「既不是形式，也不是本質，只是在貼標籤而已」。

特列季亞科夫在左翼藝術陣線《列夫》、《新列夫》兩份刊物寫文章批判帝國主義與資產階級敵人，也常將矛頭指向同屬左派陣營的其他團體。事實上，當時許多作家、藝術團體也常對未來派提出質疑。特列季亞科夫在〈列夫論壇〉（"Трибуна Лефа"）這篇文章中，對外界諸多毀謗有所回應：

這是最古老的指責之一。大概只有「未來派者是一群瘋子」這句話比它還老，不過現在已經沒有人這樣說了。時代到底還是有在改變的。畢竟，當《馬克思主義旗幟下》這本雜誌出版時，字母像在封面上炸開來一樣散亂；當《真理報》用不同尺寸、不同字型、在不同的版面位置玩

標語和圖案的蒙太奇：當語言學和詩學的研究指出，詩是用一種無意義詞語[93]寫成的，而且這種語言本來就存在於我們的語言體系裡，這時候，「瘋狂」已經不算什麼了。[94]

特列季亞科夫曾呼籲俄國未來派同志們以前輩赫列布尼科夫（В. Хлебников, 1885-1922）[95]為榜樣，不用傳統的抑揚格，而是用傳統無法想像的新方法寫詩，他說：

重點在於，未來派從一開始，便使用它所累積的一切藝術素材、所發展的一切手段和方法與布爾喬亞藝術作對。布爾喬亞藝術擅於用浪漫的、象徵主義式的盧構嚇弄真實生活......未來派誕生的時刻，正值藝術完全變成專為沙龍（以及熱衷模仿沙龍文化的整個小布爾喬亞民眾）發明的一種「神話」，而未來派則以最不加修飾的真實生活直接衝撞布爾喬亞的神話，用機器反對理想主義飄逸的夢幻，主張像用沾滿泥巴的靴子那樣骯髒的字，反對悦耳的優雅文學。未來派是與布爾喬亞藝術相反的命題，只有布爾喬亞藝術才把未來派視為自己的殘餘。[96]

91. 同上註。頁四。

92. Третьяков С.М. Новый Лев Толстой // Новый Леф. No. 1.—С. 34-38.

93. 「無意義詞語」亦稱為「超心理語言」，它把約定俗成的語言符號和其所指之關係顛倒過來，使得在日常生活中居首要位置的客體，變為符號的蒼白影子「為詞語本身怪誕的潛在含義所遮蔽」。克魯喬內赫表示，當詩人描寫尚未確定的形象或只想暗示某件事物時，會使用無意義詞語，所以它「可以喚起並提供創作幻想的自由，而不以任何具體的東西損傷這種自由」，詳見：克魯喬內赫著，賀安國譯，〈無意義的詞語宣言〉，張秉真、黃晉凱主編，《未來派、超現實主義》。北京：中國人民大學出版社，一九八八年。頁六八~六九。

94. Третьяков С. Трибуна Лефа // Леф. 1923. No. 3. С. 154.

95. 最具影響力的俄國未來派詩人之一，在詩意語言的開發上留下了許多精彩的詩作。

96. Третьяков С. Трибуна Лефа // Леф. 1928. No. 3. С. 157.

特列季亞科夫在無產階級文化協會工人劇場演出他的作品《你在聆聽嗎？莫斯科》和《聰明人》時，曾寫了一篇〈吸引力的劇場〉97 強力批評二〇年代俄國文藝圈盛行象徵主義、遠離現實的歪風：

如今，藝術又被認可爲實用的產物。但是請注意，藝術品並沒有開始依照新的社會用途而被生產，反倒是唯美主義、心理主義、美學傳統和現實經濟脫節等現象依舊大行其道。98

特列季亞科夫在文章中猛烈批判「煉鋼廠」99 這個文學團體，該團體成員在其宣言100 裡提到，「象徵主義誕生於沒落的布爾喬亞社會，即使面對革命即將到來的恐懼，象徵主義體現的是捍衛與防守，而不是攻擊。它好比一個閉關的僧侶，對這一切既愛又恨。」特列季亞科夫對這篇宣言十分不滿，他在名爲〈來自煉鋼廠的雜技演員〉（"Искусники из Кузницы"）101，煉鋼廠成員沒有任何新的論點，安德列‧別雷（Андрей Белый, 1889-1934）102 那套人智學103 論點還活在他們心中。

特列季亞科夫對煉鋼廠的反感，在於他們使用許多斯拉夫宗教傳統的辭彙，例如：把詩人比喻成「聖油」，把詩人比喻成「教堂執事」，或是把風格比喻成「聖像」等等。接著，特列季亞科夫列出聲明當中提到的四個主要觀念，並一一評點問題所在：

1. 假借：象徵主義者和藝術左翼份子一樣，都認爲藝術是工具，藝術家是無產階級的媒介，問題是象徵主義者把這一切都神祕化了，把藝術當成進入神祕世界的工具，藝術家則是神祕體驗的媒介。

2. 激化對立：煉鋼廠刻意激化象徵主義和未來派之間的敵對關係，說「未來派是個人主義自我膨脹的結果」，並像神棍一樣指責未來派終將毀滅，是「未來的死亡主義」。特列季亞科夫反駁，未來本就是不斷的死亡，否則哪來的新生？他還表示象徵主義者空有靈魂，對藝術的社會功能卻完全沒有概念。

3. 彼岸性[104]：象徵主義者認為藝術家是彼岸性的媒介。特列季亞科夫抨擊這是藝術家對自己的神格化，矛盾的是，也是藝術家自身的物化和異化，因為他們把自己說成只是不會思考、沒有主見的「媒介」而已。

97. Третьяков С.М. Театр аттракционов: Постановка «На всякого мудреца довольно простоты» и «Москва, слышишь?» в 1-ом рабочем театре Пролеткульта // Октябрь мысли. 1924. No. 1. — С. 54.

98. 這充分解釋了今天藝術生產的觀念來自這樣一群畫家，他們只關心如何讓繪畫擺脫畫架的束縛，卻完全不關心藝術的問題，就像經濟學家完全不關心社會經濟基礎如何形成的問題一樣。

99. 「煉鋼廠」（1920-1932）是莫斯科文學團體，一九二〇年起開始出版同名刊物。在無產階級文學裡扮演重要角色。尤其是在一九二〇年到一九三二年這段期間。

100. 這裡指的是《煉鋼廠》的無產階級作家聯合聲明，刊載於《真理報》第一八六期，一九二三年。參見《詩學行動》第五十九期，頁一九六～一七四。

101. 刊載於《左翼藝術陣線》，一九二三年第三期：Gilles Gache 翻譯。

102. 別雷：俄國象徵主義詩人、作家，十月革命後流亡歐洲。崇尚神秘主義，第一次世界大戰期間追隨德國哲學家史泰納，代表作有長篇小說《銀鴿》、《彼得堡》。

103. 人智學（anthroposophy）：德國哲學家史泰納（R. Steiner, 1861-1925）創立的學說，是一種唯靈論，希望藉此扭轉充斥人心的唯物主義與實證主義。

104. 此岸／彼岸的對立，是俄國象徵主義文學重要主題之一。該派詩人認為，我們生活的這個世界（此岸）充滿罪惡、醜陋，而他們一心追求彼岸的世界，才是真正的淨土。所以死亡、厭世充斥在象徵主義的詩作中，因此該派亦被稱為「頹廢派」。

4.讚美詩：特列季亞科夫呼籲煉鋼廠的同志們，不要再掛著無產階級藝術的羊頭，賣象徵主義的狗肉了！105

特列季亞科夫進一步把目標對準自己的同志梅耶荷德，指出梅耶荷德的生物力學也開始出現類似的問題。他表示，「生物力學」這個詞其實是對當時勞動運動的模仿，是以「勞動組織的科學化」和「體育運動的科學化」為基礎。他認「生物力學」是一種理性建構運動的新方法，也強調延續梅耶荷德的工作是必須的，可是做為階級行動的工具，它無法解決一切劇場問題。因此，必須將藝術改造成訴諸理性的產物，否則即使懂得「無意義詞語」106的文學價值的未來派詩人，也只能創造出充滿裝飾性的作品。特列季亞科夫主張發展新劇場基本運作的觀念：一方面是抗爭和宣傳的劇場，另一方面是實證和具說明性的劇場，是對於「日常生活」(быт)107的見證。然而訴諸感性的演出和訴諸理性的演出，在手法上是勢不兩立的。許多人站在心理主義的立場反對理性主義，甚至打算以心理主義化的未來派，取代宣揚理性主義的未來派108。不只如此，他也大力批評佛瑞格（H.M. Форрер, 1892-1939）109的劇場，認為他將生物力學美學化，已經淪為一種可有可無的藝術實驗。

特列季亞科夫的「吸引力」概念，是將觀眾反應納入導演手法加以具體考量，他認為愛森斯坦在無產階級文化劇場所做的實驗，如場景的蒙太奇等，就是透過精密的計算，讓觀眾的情感像濃縮的場景一樣濃稠。顯然，「吸引力」在劇場裡並不是什麼新鮮事，一齣戲總是充滿計算，讓觀眾在那裡笑、那裡哭、鼓掌然後落幕。差別在於，過去的劇場是在觀眾的心理層面上施加它的吸引力，計算的是觀眾的心理反應；愛森斯坦的劇場是讓觀眾從生理上感受到吸引力，以及對情感造成的強力衝擊，稱為「吸引力蒙太奇」。或者說，心理主義劇場試圖掩藏它對觀眾的吸引力，而愛森斯坦

則公開呈現這股強大的吸引力是如何被製造生產。

特列季亞科夫認知的「吸引力蒙太奇」以兩種方式呈現：一種產生於並置的效果，一種跟隨著一齣戲主題的邏輯而進展。娛樂表演、綜藝節目、馬戲團屬於第一種類型的蒙太奇（*不過它們的使用方式會導致一種自我滿足的美學情感*）。在《聰明人》這齣戲裡也看到了第一類型的蒙太奇。[110] 在這裡，吸引力主要是建立在雜技的橋段和手法、對於劇場經典佳構的諧擬、馬戲和音樂上面。

對特列季亞科夫而言，藝術家不是專家而是生產者，並與其他生產者共同創作。他也認為作家應該參加作家組織、去專業化。不過，他似乎並未親自參加集體創作路線，也未看到他對實施集體創作成功的「勞動青年劇團」（*Театр рабочей молодёжи*，簡稱ТРАМ）[111] 感興趣的記錄。他的每個作品都有不同的風格或目的，但重視自發性、原創性，但也隨著當時的革命情勢產生變化。

105. Третьяков С. Искусники из Кузницы // Леф. 1923. No. 3. 144-147.

106. 特列季亞科夫藉由這個字，影射某些缺乏理性的未來派詩人。

107.108. 意為日常生活的方式，所有用來維繫生存的各種東西的總稱。即便他們完全不了解*zanniki*，他們仍然不自覺的想要去創造一張名詞的元素表。這些二（例如由Oktiabrina創造的）名詞是根據名詞Evelyna、Georgina、Frina或是Irina等字根創造的，帶有一種令人無法忍受的、「小資情調」的味道，因此完全扼殺了創造新名詞所具有的表現性。我們必須用計畫的名詞，來反對關於過去回憶的名詞：「Rapit」是諸多可能的例子之中的一個，

109. 因為它令人想到一種韌性超強的鋼鐵。

110. 佛瑞格：出身俄國化的奧地利家庭，畢業於基輔大學法律系，因為熟稔多國語言，所以致力於研究歐洲文化，對戲劇尤感興趣。一九一六年定居莫斯科在卡梅爾劇院與「哈哈鏡」酒館劇院工作。數年後成立佛瑞格工作室（1920-1924），諷刺劇、鬧劇與怪誕劇為主要體裁。愛森斯坦也曾在此工作。

110.111. 《左翼藝術陣線上的鐵捷克》翻譯。頁八五～八九。一九二○～一九三○年代富盛名的集體創作劇場。一九二五年成立於列寧格勒。在演出《薩什卡‧楚莫沃伊》（*Сашка Чумовой*）大受好評之後，成為無產階級藝術的樣版。

蘇聯劇評家、導演馬爾科夫（1897-1982）在一九二三年一篇與戲劇革命議題有關的文章寫道：「革命必然會反映到戲劇上來，必然會把戲劇吸引過來。革命以新的方式提出了戲劇的使命問題，要求戲劇完成前所未有的嚴峻任務。時代急於把現存戲劇提高到自己的水準上。在革命的年代裡，戲劇應當是革命的同時代人。」這位劇評家並總結了革命後頭幾年舞台藝術發展的情況：「歸根究柢，革命戲劇對待戲劇的態度包含著重大的希望──對真理的渴望和努力清除戲劇身上一切多餘的木節子」；當年的戲劇「同革命是親戚，它們具有共同的反抗、憤怒、鬥爭的精神，破與立的精神」。[112]

(四) 小結

列寧推行新經濟政策的一九二○年代，蘇聯藝文界匯集了眾多的文學家、畫家、建築師、理論家、劇場人、電影導演等等，有成千上百的書、展覽、電影問世，到處都有各式各樣、形形色色的運動和宣言。[113] 每個團體各有主張，因藝術觀點不同，相互鬥爭也很激烈。以劇場而言，二○年代的蘇聯劇場有「模範劇院」（如史坦尼斯拉夫斯基的莫斯科藝術劇院）、有梅耶荷德、愛森斯坦的劇院，也有與前兩者路線並不相同的塔伊羅夫與他的卡美爾劇院，另外，著名的劇作家布爾加科夫的戲劇觀也很難歸類。二○至三○年代的蘇聯劇場呈現的繽紛，不僅代表古典、傳統的模範劇院（莫斯科藝術劇院、小劇院……）與左翼劇院的對立，當時的劇作家之間，也因政治立場、創作理念不同而有門戶之見。

特列季亞科夫屬未來派派詩人，第一次世界大戰期間，義大利與歐洲不少未來派作家、藝術家狂熱地支持戰爭，並上前線作戰。俄國的未來派則反對戰爭，更反對俄國參戰。十月革命後，俄國未來派支持蘇維埃，並從事政治鼓動宣傳劇工作，在內憂外患、民生凋弊的戰時共產主義時期，標榜無產階級文化的宣傳鼓動劇也因應而生。一九一八年八月七日，《真理報》發表文章說：「在千百萬人民群眾中開展廣泛的宣傳運動，揭露資本的豺狼和尾隨的可恥叛徒，乃是黨和蘇維埃機關當前最重要的任務之一」，也是列寧所謂「作為蘇維埃政權自覺的宣傳者」。

教育人民委員盧那察爾斯基於一九二〇年十一月二十日宣布「蘇維埃政權在戲劇領域的政策」有兩個要點：其一，新戲劇的革新創造——這完全能符合左派的要求；其二，十月革命前即已存在的優秀劇院，無疑地，國家應給予關懷。盧那察爾斯基奉行約束「左派」：不得自由地批評老劇院，蘇維埃政權也不允許把一些成立於革命前的封建或是資產階級劇院，予以摧毀或關閉。

二十世紀初期的俄國局勢多變，從一九〇五年革命、二月革命、十月革命，外加一次世界大戰、外國干涉軍內戰，列寧從最初推行戰時共產主義，一面收歸國有，勵行無產階級專制，到改弦易轍，實施新經濟政策，允許自由貿易與財產私有制，文化上也採取寬容並蓄的多元主義。

一九二四年一月二十二日，列寧逝世，史達林先後在與托洛茨基、布哈林等人展開的鬥爭中，逐漸取得優勢。一九二〇年代後期，史達林於一九二八年放棄新經濟政策，展開五年計畫，推行工業化與大農莊制，加速工業發展。一九二七年，聯共（布）開除托洛茨基黨籍，並迫使其流亡國外。一九三〇年代，全球性經濟蕭條，美國與歐洲各國失業率高，引發社會動

112. 引自：《蘇聯話劇史》。頁二六五。

113. Deluy, Henri. *Serge Trétiakov dans le front gauche de l'art.* Paris: FRANÇOIS Maspero, 1977, p.8.

二十世紀初期的俄國及其劇場

盪，相對地，蘇聯經濟發展未受大影響，社會也未曾發生恐慌，以至世界各國來蘇聯參訪者，多注意到經濟層面，忽略三〇年代蘇聯陸續展開的大整肅，文學、戲劇與農業、工程一樣，都必須遵照黨的指示，並進行嚴厲的控制與審查，緊接著一九三六年至三七年株連更廣，罹難者不計其數。

三、金虫號：一齣戲的誕生

第一次鴉片戰爭（1840-1842）之後，英國藉各種條約的簽訂，在中國享有特治外法權，包括領事裁判權，保護在中國的英國人不接受中國式監獄管理與刑責，其他特權還包括協定關稅、最惠國條款……。英國之外，美、法、俄、日接踵而至，中國的門戶洞開，列寧在十月革命後曾聲明取消在華特權，但各國勢力猶在。一九二〇年代，列強垂涎的不僅限於沿海城市，連四川盆地距離長江四百多里的萬縣也成為目標，原因在於萬縣為川、楚、陝三省的通商要地，自然吸引英美日等國企業來此成立分公司，而外國企業多用輪船運輸貨物，因此打擊川楚木船業的生計，川楚船幫會與外國輪船業協商，畫分哪些物資由輪船承運，哪些必須由傳統木船業者負責，但協調並不順利，部分木船業者利用幫會力量，脅迫華籍領水人不得替輪船領船，煽動或阻止碼頭工人包圍輪船……1

英商在萬縣因載運桐油與其他物質問題，與當地船戶經常發生衝突，但自恃有內河航行權與領事裁判權，加上中國官吏不敢對外人採取強硬手段，因此中國人與外國人產生糾紛時，吃虧者往往是中國人，中國人也因此對外國人積怨甚深，導致大小衝突不斷。

一九二四年六月十九日四川萬縣，一名為英商「萬流」公司工作的美國人哈雷（Hawley），在碼頭與接駁船夫爆發衝突，並因而致死，與其衝突者逃逸，當時停泊在長江水域的金虫號砲艦艦長要求萬縣當局必須在短時間內交出兩名船夫處死，萬縣當局迫於無奈，只好屈從。這類事件在飽受不平等條約的束縛與列強壓迫的中國經常發生，光是在萬縣引發的衝突就有數起，以致這個「小」事件並未引起社會各界重視。一九二六年九月五日中英又爆發一次死傷無數的衝突，史稱萬縣事件、萬縣慘案或九五慘案 2。與一九二四年六月十九日的萬縣事件相較，兩個事件相差兩年多，衝突的「規模」有別，過程亦不同，但背景因素卻相似——皆發生在萬縣，主要衝突者也是中國與英國，相關的船艦都是金虫號（Cockchafer，或譯金龜號、柯克捷夫號），同樣與太古公司、安利洋

行有關，英國公使同樣是麻克類（R. Macleay）。然而，無論中國、台灣，文史學界提起「萬縣事件」，所指涉的仍是九月五日的事件，一九二四年六月十九日的萬縣事件，鮮少被提及。

俄國未來主義詩人、劇作家特列季亞科夫，因應十月革命前後的俄國局勢，有多次機緣到中國，並曾在北京大學教授俄國文學，兼《真理報》記者，深入觀察底層民眾生活。六一九萬縣事件發生時，人在中國的特列季亞科夫根據這個事件，以「紀實」的方式，創作《怒吼吧，中國！》，引起國際間廣泛的回應。然而，從萬縣事件（「六一九」或「九五」）發生的當時，至晚近的政治外交界、歷史學界，或因不知道這齣戲劇的演出訊息，或認為歷史是歷史、戲劇是戲劇，兩者並無關連，即使《怒吼吧！中國》在各國轟轟烈烈演出，六一九萬縣事件在政治、歷史界的「地位」並未改變。一九八○年代前的歷史大事記未紀錄六一九萬縣事件，舞台上的《怒吼吧，中國！》學術界也不重視，甚至不清楚有這麼一齣戲。

最近三十年，六一九萬縣事件才有簡單的敘述3，晚近出版的大事記中（如《中華民國史大事記》），已把六一九萬縣事件列入。六一九萬縣事件也已出現專著，如應俊豪的《航運砲艦與外交

1.參見李健民，《民國十五年四川萬縣慘案》，《中央研究院近代史研究所集刊》第十九期，台北，一九九○年六月。頁三八七~四二○。

應俊豪，《航運、砲艦與外交——一九二四年中英萬縣案研究》，《國立政治大學歷史學報》第廿八期，台北，二○○七年十一月。頁二六七~三二八。

2.一九二六年九月五日下午四時，英裝甲艦「嘉禾號」由宜昌到萬縣，逼近被楊森部扣留之「萬縣」輪，乘守輪士兵不備，猛用機槍掃射，擊斃楊森部十兵一百多人。同時，英艦「柯克捷夫號」及「威警號」用大砲轟擊萬縣城兩岸楊家

壩、南津街及省長行署等地，引起火災，焚毀房房、商店一千餘家，民眾死傷四千餘人。楊森部開砲還擊，據駐京英使麻克類稱英國海軍軍兵七人死亡、十五人受傷。有關萬縣事件歷史，可參見李健民，前引文。

3.李健民一九九○年在其《民國十五年四川萬縣慘案》的論文中，敘述中英萬縣衝突背景，曾扼要簡述六一九萬縣事件：「民國十三年（1924）六月，萬流輪在萬縣因爭運桐油與工會人員發生衝突釀成命案，英國軍艦柯克捷夫號（Cockchafer）駛至，發砲干涉，並遞送威脅性的通牒給地方官，聲言要轟萬縣城並且要弄沉港內所有中國民船，地方

金虫號：一齣戲的誕生

——一九二四年中英萬縣案研究〉。4

歷史或社會新聞力求客觀與真實，藉史料還原歷史現場，呈現歷史觀點與歷史情境，戲劇則屬主觀創作，而且是文字、美術、音樂與身體藝術的綜合呈現。劇本完成，搬上舞台，通常有屬於劇場的一套演出規範，而一齣戲的製作流傳與演出評價，也多半環繞在劇場的脈絡進行，劇本、編導演、舞台技術以及劇場所欲傳達的訊息，與觀眾間的互動，也容易從劇場的網絡掌握。觀眾經由劇場觀賞演出，也與觀看新聞或討論社會議題的習慣不同。

雖然戲劇創作過程同樣涉及史料的蒐集與解讀，但最後出現在劇本或劇場上的歷史人物、事件未必符合歷史學家「治」史標舉，而是戲劇家以非史家的「另類」的史識重現歷史情境，戲劇中的時空營造、人物角色與情節安排、場景設計，重點不在直接還原歷史現場，而是戲劇家對歷史或新聞事件的看法，並且顯現：歷史可能發生這樣的事件。

本章擬以貼近歷史的角度，從這個事件的戲劇處理，以及呈現的歷史與政治意義進行論述，希望從其間可能的辯證關係，探討歷史與戲劇中的某些異同以及關連性。

官怕事件擴大、處死二個中國人了事，但是民眾對英方的強梁行為更為憤恨。」

4.《中華民國史大事記》對這個事件在一九二四年六月十九日條亦有記述：「美籍英商郝萊（案即哈雷）由重慶運桐油至萬縣，十七日抵埠時，因招攬腳夫搬運，不慎落水斃命。是日，英艦鳴砲示威，威迫萬縣知事及該地軍警將船夫向國源等二人斬首，並勒令當地官紳厚卹郝萊，郝出殯時官紳須從江面起至萬縣墓地執紼送葬，以示道歉。萬縣知事一一照辦。七月二日，北京政府外交部照會英使麻克類，抗議十九日英艦發砲脅迫知事槍斃船戶。」韓信夫、姜克夫主編，《中華民國史大事記》第三卷，北京：中華書局，二○一一年。頁一九六○～一九六一。

（一）特列季亞科夫與中國

（1）俄國人與中國人

列寧曾於一九○○年在《火星報》創刊號上發表〈中國的戰爭〉一文，譴責八國聯軍侵略中國的罪行。十月革命俄國放棄在外國的各種特權後，接著於一九一八年七月四日在第五次蘇維埃代表大會上宣布，將放棄沙皇政府在滿州爭取的一切，恢復中國在最重要的商業運輸線中東鐵路沿線地區的主權5。一九二二年七月列寧發表〈中國的民主主義和民粹主義〉，對孫中山的革命行動給予很高的評價。

第三共產國際成立以後，左翼及無產階級運動在東亞包括日本、中國、台灣逐漸活躍，一九二○年，共產國際的工作人員G.N.維經斯基（吳廷康）與妻子M.庫茲涅佐娃、I.馬馬耶夫、M.M.薩希亞諾娃、楊明齋（他同時擔任翻譯的職責）前往北京、上海，與中國馬克思主義者建立了聯繫6。

一九二四至二六這兩三年，是中國現代史極關鍵的年代。廣州的孫中山領導的國民黨採取聯俄、容共、扶植農工的政策，並在一九二四年一月下旬的全國代表大會中，通過黨綱黨章，而在中央執行委員選舉中，具中共黨員身分者幾占四分之一，這次的中國國民黨全代會，在國際共產組織影響下，也提出打倒帝國主義與軍閥、解放農民與勞動者的宣言。

5.黃修榮，〈俄共（布）、共產國際與中國革命關係的起源〉，《蘇聯、共產國際與中國革命的關係新探》，北京：中共黨史出版社，一九九五年。頁九○～九三。

6.舒志超，〈萬里投荒一身是膽：記華僑楊明齋在中共創建中起的橋樑作用〉，《上海黨史(黨建)》九，二○○一年。頁四三～四四。

特列季亞科夫在西伯利亞與海參崴時，親身經歷東、西列強對俄國領土的侵略，並因逃避日軍的追捕，與妻子從海參崴偷渡出海，來到中國境內的天津、北京、哈爾濱，當時他們無依無靠，歷經三個月窮苦潦倒的生活，靠妻子當店員謀生。一九二一年，特列季亞科夫有一首詩題為〈夜晚，北京〉（"Ночь, Пекин"），以新穎的語言、奇特的意象、絢麗的色彩描繪北京風貌：

猶如法典一樣莊嚴。
咚咚，咚咚，它轉動著北京的天穹，
聽到時間渾厚的聲音，
當我抬起頭來，
……

在漂泊的帝王城邑上方。
暗夜，用力撐開龍皮
象形文字神話裡，天鵝絨般的溫柔。
碧星點點，熠熠放光。

特列季亞科夫從北京輾轉到達赤塔，在遠東共和國任職，而後日本從海參崴撤軍，遠東共和國併入蘇聯，特列季亞科夫也於一九二二年回到莫斯科，隨即投入左翼陣營，在莫斯科的左翼文化圈極為活躍。一九二四年他又突然現身中國，似乎不太尋常。當時中國政局仍然四分五裂、民生困苦，又值中國革命領導人孫中山過世，列強的豪取巧奪，日復一日。特列季亞科夫在一篇文章中提到當時的情況：

英國人於上海集體槍殺工人的事件（五卅慘案），後者引發群眾以大規模示威遊行，遍布機關槍與鐵絲網的外使區圍牆前，天天聚集著抗議的隊伍。那一年，三百輛黃包車橫置北京新建的電車軌道上，因為電車意味著要黃包車伕走上絕路。同時揚子江上一位加農砲艦指揮官出言恐嚇，若不挑出兩位船主的人命任其處決，作為某位外商之死的賠償，便要轟炸該城（南津事件）。日本殘暴無比，肆無忌憚地奴役這個國家，反日的激進知識分子與學生們團結一致，長年以來，抗日不懈，不惜流血喪命，而同時，居於國家舵手位置的中國軍閥與斂財首腦們，這一小圈人則迴避抗日，無意插手。

中國革命的誕生與發展，既容易又艱難。容易，是因為農民被逼上絕路，多次的戰役已將各無產階級領域牢牢焊接，使之團結。而艱難，是因為人民背負雙重壓榨——來自本國的有產階級與抱持帝國主義的外敵。艱難，是因為國土四分五裂，列強割據各省，外國軍隊進駐城市，外敵的加農砲艦駛進中國河川，裝甲車開上內陸的鐵道，這些裝甲車就算並非外敵所有，也會是由外國人打造。艱難，是因為存在著父權偏見與迷信觀念的勢力，各省所說的語言迥異，猶如挪威語和阿拉伯語之別。8

7. 李英男，〈謝爾蓋·特列季亞科夫的中國情結〉，惲律主編，《俄羅斯文學：傳統與當代》（俄羅斯文學國際學術研討會暨俄羅斯文學研究會年會會議文集），北京：北京大學出版社，二〇一二年。頁三九五。詩歌翻譯根據李英男版本略作修改。

8. 譯自 Sergej Tretjakow, *Brülle, China! Ich will ein Kind haben* (Berlin: Henschelverlag Kunst und Gesellschaft,1976, pp. 174-176) 原出處：*Veien frem,* Nr.4 1936, pp.32-34.

金虫號：一齣戲的誕生

二十世紀二〇年代在中國逐鹿的東西帝國主義之中，蘇聯與中國的關係顯得微妙，蘇聯對中國的態度也與其他帝國主義不同，因為俄國是壓迫者，也是被壓迫者——遭受東西方列強的壓迫，尤其內戰時期更與中國有同病相憐之處，此所以在中國的俄國人並不承認其他帝國主義國家的法庭，只承認中國的法庭。9

一九二四年特列季亞科夫來中國，在北京大學擔任俄文系教授，當時也在北大任教的魯迅（1881-1936），在一九二九年初的隨筆中曾提到特列季亞科夫：「先前的北京大學裡，教授俄，法文學的伊發爾（Ivanov）和鐵捷克（Tretiakov）兩位先生，我覺得卻是善於誘掖的人，我們之有《蘇俄的文藝論戰》和《十二個》的直接譯本而且是譯得可靠的，就出於他們的指點之賜。現在是，不但俄文學系早被『正人君子』們所擊散，連譯書的青年們也不知所往了。」10

魯迅說的《蘇俄的文藝論戰》由任國禎翻譯，內容包括當時論戰各方主將的文章：與特列季亞科夫同列「左翼藝術陣線」代表的褚沙克、崗位派的主將羅陀夫、瓦進、列列威支，以及真理報的瓦浪斯基。任國禎在翻譯過程中，曾得到特列季亞科夫的協助，瓦浪斯基〈認識生活的藝術與今代〉文中，批評褚沙克和特列季亞科夫在藝術上反對實際的形式，任國禎在翻譯這篇文章時，特別在特列季亞科夫名字底下加上『譯者注』：「Tretiakov是現在北京大學俄文系教授，他的姓是已經譯好的，所以我不另譯了。」11 特列季亞科夫為自己取了中文名字——「鐵捷克」，這個名字可能是中國朋友提供的意見，至少反映特列季亞科夫頗能融入中國社會。相對其他外籍人士，特列季亞科夫對中國文化有特殊情懷，同情這個老弱的國度，也注意民眾現實生活。他對中國的政情有興趣瞭解，在停留期間，不但關心中國政局，廣泛接觸各階層民眾，在北京大學任教時更透過學生，對中國政治社會進行瞭解。

特列季亞科夫與北京大學簽訂的合同是一九二四年二月二十七日至一九二五年六月底止。當

時北京大學的教員資料如此記錄：特列季亞科夫「職別教授，國籍——俄國，漢文姓名——鐵捷克（洋名付缺），訂立合同日期——民國十三年二月二十七日，年限——民國十四年六月底止，到差日期——民國十三年二月。」12 根據這段資料，特列季亞科夫到差時間是一九二四年二月，但他可能在一九二三年底就隻身先到北京，幾個月後，奧麗嘉母女才前往北京會合。不過，特列季亞科夫聘期未滿就中途離職了，原因應該就是魯迅所謂「俄文學系」被「正人君子們」擊敗了，導致他離開北大。羅稷南在翻譯《怒吼吧，中國！》的《英譯本瑞納教授序言》最後有一個註解：「鐵捷克離開北大，是因為北大的俄文系被『正人君子』攻倒，他離開北大後，也就離開了中國。」羅稷南的註文明顯引自魯迅前引文。13

以俄國文學研究聞名的作家曹靖華（1897-1987）曾上過特列季亞科夫的課，但對他略有微辭，還稱他為「左傾幼稚病患者」，曹靖華說：

那時候在北大教我們的是俄國人鐵捷克（中文名字），俄文名字是特列季亞科夫，「藝術左翼陣線」的成員，馬雅可夫斯基的知交與崇拜者。一上課就只比手畫腳，大喊大叫，說要跟馬雅

9. Vladimirovna, Vera, & Akinova, Vishnyakova *Two Years in Revolutionary China 1925-1927*. Translated by Steven Levine. Cambridge, Mass., East Asian Research Center, Harvard University; distributed by Harvard University Press, 1971, p. 40.

10. 魯迅，〈編校後記〉，《奔流》第一卷第八期，一九二九年一月，收入《魯迅全集集外集》，北京：人民出版社，一九九一年。頁一七八。所提《十二個》是布洛克詩作。

11. 褚沙克等著，任國禎編譯，《蘇俄的文藝論戰》，北京：北新書局，一九二七年。頁卅三。

12. 王學珍、郭建榮主編，《北京大學史料》第二卷（1912-1937）上卷，北京：北京大學出版社，二○○○年。頁四四八。

13. 羅稷南譯，《英譯本瑞納教授序言》，《怒吼吧，中國！》，上海：讀書生活出版社，一九三六年。頁五。至於北大俄文系「被正人君子擊敗」，可能係學生參與社會運動有關，導致同情學生運動的特列季亞科夫被牽連。

金虫號：一齣戲的誕生

可夫斯基走，他寫過劇本《怒吼吧，中國！》，內容取材於英帝國主義砲擊中國萬縣事件。他還創作了長篇小說《鄧世華》。他在當時很有些名氣，作品在蘇聯和世界上也有些影響。《鄧世華》是以一個我的高中同學高世華的生平做素材，描寫中國一個封建家庭的崩潰和沒落，有一定社會意義。解放以後高世華到北京，我還見過他。《鄧世華》一書在蘇聯出版，沒有中文譯本。14

一九三六年十二月十三日晚上，在莫斯科「作者之家」開追悼魯迅先生大會，特列季亞科夫擔任主席團主席15，多少反映他與魯迅的若干淵源。

(2)創作詩歌《怒吼吧，中國！》

(Payu, Kumaǐ!)。這首長詩由十四首短詩所構成，後來刊登在《列夫》雜誌第五號16

特列季亞科夫依據在北京時的見聞，於一九二四年三月二十日完成詩作《怒吼吧，中國！》獲得相當注目。他在這首詩的「前言」中曾說明「北京街角叫賣人的聲音」構成這首詩的主要骨幹。他選擇了徘徊北京街頭的磨刀販、車夫、水夫、糞夫、果攤小販、剃頭匠等行業的人為詩的主人翁，藉由描寫這些人發出的各式聲音，反映民眾生活之一斑。詩中與中國人民形成強烈對比的，是「紅髮惡魔」、「白皮膚」、「大使館」等西方意象。特列季亞科

特列季亞科夫詩集《怒吼吧，中國！》（莫斯科：星火出版社，一九二六年）封面照片。
出處：俄羅斯國家文學及藝術檔案館

夫藉這種手法，讓北京市井小民承受的痛苦和對西方帝國主義者的恨意表露無遺。

開篇的〈高牆〉（"Стены"）具有兩個層面的象徵意涵。首先，牆讓人直接聯想中國的「長城」。在「荒漠」和「沃土」之間，以歷代興建的一道道長城相隔，但連年爭戰、民不聊生，已使

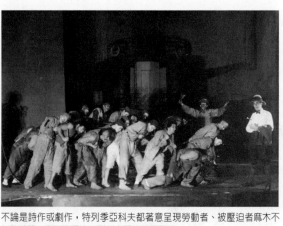

不論是詩作或劇作，特列季亞科夫都著意呈現勞動者、被壓迫者麻木不仁的狀態，與列強壓迫、剝削之間的強烈反差。
《怒吼吧，中國！》第一環（幕）劇照。
圖片提供：國立中央戲劇博物館

得這古老的國度「疲累不堪」，長城下方的荒漠，埋葬無數白骨，卻也成為滋養土地的肥料，成長的稻米才能「餵養中國」。其次，「宛如利齒緊咬蒼穹」的高牆，比擬中國境內各國大使館。高牆是帝國主義權力的化身，如同尖利的牙齒般，緊咬著中國這個「天朝」。「大車」往來的聲音、形貌在詩中不斷浮現，就如土地上的人們為了生活，疲於奔命的身軀佝僂，發出急促的喘息聲，整個中國就像巨大的車輛，在高牆利齒的壓迫下高速運轉。

在〈藍衣人〉（"Синий мужик"）中，特列季亞科夫把勞動人民描繪為沒有自我個性的群體，不停地耕耘、播種，對自身被壓迫的狀態「麻木不仁」。這

14.鍾子碩、李聯海等著，《飛華之路——訪曹靖華》。陝西：陝西人民出版社，一九八八年，頁卅五～卅六。
15.曹靖華，《魯迅先生在蘇聯》，原載於《中華文化》第四卷第三期，一九三九年。後收入《魯迅研究學術論著資料匯編》第二卷。14.曹靖華，〈魯迅先生在蘇聯〉，原載於《中

16.Третьяков С. Рыча, Китай! (Поэма) // Леф. 1924. № 1. - С. 23-32.

華文化》第四卷第三期，一九三九年。後收入《魯迅研究學術論著資料匯編》第二卷。

金虫號：一齣戲的誕生

首詩以黃、藍兩種顏色爲基底，形成強烈對比。相對於藍天的自由寬闊，黃色表現在烈日、旱災、乾枯的臉孔、官員轎子上泥土、黃銅製成的錢幣上，甚至暗喻著中華民族的血脈。列強的爭食讓人民宛如黃土上的螻蟻，而永遠餵不飽的飢餓小孩「雙眼凹陷」、「顴骨突出」。但列強不是造成人民苦痛的唯一原因，「腦滿腸肥」、高高在上的官員不僅對民間疾苦視若無睹，還讓「肚子七彩斑斕」的吸血鬼劇團進入中國。此處的「吸血鬼劇團」影射剝削中國的列強，特列季亞科夫將剝削者和被剝削者的命運反差，在詩中尖銳地反映出來。

〈使館街〉（"Квартал"）中重覆出現第一首短詩的「高牆」意象，並將它具體化，明確指出牆內的列強使館區是權力操控的中心，使館權力之大，如同擁有大量火藥，大到連沙漠和西藏都難擺脫它的陰影。接著特列季亞科夫以高牆內「華麗雕琢的建築」爲中心，製造內、外、上、下的空間意象——高牆上「紅髮惡魔」的旗幟飄揚，士兵荷槍守衛使館，牆內則是帶著十字架的惡棍傳教士，牆外再以辦事處、銀行、礦坑作爲其利齒，瓜分、壓榨中國的糧食與物產。中國人則默默承受一切。終於，人民起身吶喊「滾開！」、「斷交！」。「法國佬」、「日本鬼子」、「美國佬」的字眼，反映詩人身爲一個旁觀者，對於這些中國外來侵略者的批判，更在下一首〈抒情詩〉（"Романсы"）中，傾訴爲中國人民發聲遭致的侮辱：「我以渴望的牙齒咬緊筆桿，／換來千百記耳光。」

在〈車夫〉（"Рикши"）的前半段，詩人訴說出當時中國苦力如何在被欺壓的環境下忍辱求生：在五十度的豔陽下艱辛地拉著坐了肥胖資產家的人力車快跑，對於外國人（詩中以美國人爲代表）的打罵逆來順受。特列季亞科夫將人物形象並置對照，先針對美國資產家的惡形惡狀作誇張的描寫，形容他們的雙腳肥胖、長靴宛如巨象的長牙，成爲虐待中國人的利器；再描繪美國人「腳」邊拼命忍耐身體疼痛，踏著「馬尾」般雙腿拉車奔跑又不敢吭聲的中國車夫。詩的後半部則可視爲

詩人對於中國勞動人民終將奮起抵抗的預言：「他們吶喊，／他們發怒，／扔開車轅，／任乘客的腦袋砸向硬石，／任鮮血奔流、奔流。／如果乘客呻吟，／就咬牙使勁揍下去。」

〈磨刀匠〉（“Точильщик”）中幾乎沒有具體事件的陳述，它延續前詩的反抗情緒，描繪磨刀匠這個「使著利刃、滿腹仇恨之人」，並點出這把利刃將伴隨著「白刀子進紅刀子出」的畫面想像，輔以許多聲響細節：銅號嗚嗚聲、磨刀霍霍聲、人的吶喊聲、磚頭粉碎聲等等，交織出一段緊湊、激動的仇恨情緒。

〈運煤工〉（“Грузовоз”）以一種類似吟唸的節奏，訴說運煤工人的命運，也運用「搬呀，搬呀，背帶勒得胸膛發麻」、「播種呀，收成呀，播種呀！」強化曲調的旋律感。被當成馬匹般辛苦工作的運煤工，看著洋鬼子強行拉走煤碳，心中產生怨懟之情，稱他們為「不講信用的黑心鬼」，想像自己站在胡同口抵禦勞動成果，準備壓下他們的頭顱，「以輪子輾壓紅毛頸」。

在〈糞夫〉（“Навозник”）中，以「白人女士的玫瑰」和滋養玫瑰的「馬糞」之強烈對比，暗示歐洲白人優雅的生活，是來自於中國的澆肥。諷刺歐洲人對於糞便是避之唯恐不及，卻將它們都投到中國的田野，以中國的養分，滋養自家女士手上的玫瑰。

〈水夫〉（“Водовоз”）開頭描繪終年擔水的水夫，荷在肩上沉甸甸的鐵鍊毀損他的身軀，漫天的風沙在他臉上切割出一道道皺紋。與其對照的則是頭戴白帽、擁有「白晳手掌」的白人。這些兇狠叱喝的白人對勞動階層而言是「紅禍」，無力抵禦的水夫，只能奮力用「泥濘的雙手抓住白色臉孔」，讓它淹沒在水桶裡。特列季亞科夫採用「環狀布局」，一開始水夫吆喝「水──唷。水──唷」，只是平常水夫在街頭招喚顧客的聲音，而結尾水夫在復仇後高喊「水──唷。水──唷」，讓人眼前不禁出現他咬牙切齒的神情。

〈果攤小販〉（“Фруктовщик”）的開頭熱鬧滾滾，特列季亞科夫羅列水果名稱，構成簡短詩

句。但輕快的節奏很快就被果攤小販心中復仇的念頭取代：「在李子下毒，／折磨洋鬼子，／讓他

們抽搐、眼凸。」反覆出現的 t 音（potom, shopotom, tutudku, topotom, topotom），製造強烈的音

響效果，彷彿所有果攤販子前仆後繼，為的是把一箱箱的毒水果送至市集「叫賣、叫賣、叫賣，整

批叫賣」。這樣的結尾將小販痛恨、痛快的心情推至高點。

〈剃頭匠〉（"Цырульник"）詩中「嗞嗞嗞」的剃頭聲，像是在刺激、呼喚中國人民挺身而

出，加入革命戰鬥的聲音。詩裡還要剃頭匠為敵人刮鬍修面的時候，讓他們鮮血直流，從他們嘴裡

剔除獠牙，不能再以「利齒緊咬蒼穹」，進而剔除掉整條使館街！

市井小民挺身反抗列強的情緒在〈剃頭匠〉達到高點，也表現特列季亞科夫看重無產階級力

量，認為只有他們才能解放自己的痛苦。接下來的兩首詩〈學生悲歌〉（"Студенческая песня"）和

〈一則笑話〉（"Анекдот"），則刻畫中國知識份子（大學生）的形象。〈學生悲歌〉只有短短八

行，描繪大學生被暴力欺侮受辱的情景，結尾特列季亞科夫以「年輕的生命啊，／夠了嗎？」這樣

的設問句，號召中國知識份子正視長期以來列強無理的欺壓，為即將到來的反抗做準備。

〈一則笑話〉敘述一個搭火車的中國學生，被法國少校以難堪言語辱罵和肢體暴力給逼離座

位，最後羞辱而去，還遭到其他買辦、商人的言語譏笑：「這是你應得的，小兔崽子！」他們為討

好法國少校，還厚顏地說：「這些無禮粗魯的孩子就是這樣，別見怪。」特列季亞科夫在短詩中以

「漫長的瞬間」這種逆飾手法，描繪學生的心理狀態。對於中國人的懦弱卑微，以及買辦的自甘墮

落，詩人不禁長歎：「中國人的聲音何在？能否長聲呼嘯？」

最後一首短詩〈我知道〉（"Знаю"）是典型的鼓動詩，特列季亞科夫想像有朝一日中國人終

能領悟革命的必要性，將眾人的仇恨凝聚，等一個安靜的時刻，在使館街內上演滑稽歌舞劇《希爾

薇》17 的時候，毫無預警地撕裂這些中國侵略者的美夢。期許中國人就此走出被殖民的卑微生活，

為「共產國際」和「嶄新的生活價值勞動」。

特列季亞科夫以「組詩」（lyric circle）的形式完成《怒吼吧，中國！》。組詩作為一種詩學概念，起源於十八世紀末十九世紀初的浪漫主義時期，指的是一系列串成整體的作品，彼此之間因前後關係變得意義完整。這種寫作的方法主要用在表達作者完整的世界觀。就內部結構角度看來，「組詩」類似愛森斯坦的「蒙太奇」手法——把兩個片段擺在一起，集結出新的概念和「新的質量」，造成「一加一大於二」的效果。[18]

長詩《怒吼吧，中國！》共收錄十四篇短詩，書寫的對象包括北京小市民和大學生，前者辛勤勞動，卻因列強剝削、父母官壓榨而痛苦不堪，大學生則受到軍警打壓、殖民者的驅趕。在交雜的聲音當中，寫出當時中國社會的灰暗面。底層生活的困苦來自帝國主義的壓迫，以及軍閥、官僚、買辦的無能與自私。其間〈抒情詩〉、〈我知道〉兩首短詩，抒情主角的形象鮮明突顯出來，讓讀者瞭解，每首短詩後半段表現出的「復仇」，與其說是中國人的想望，毋寧說是特列季亞科夫對帝國主義與壓迫者的憎惡，號召中國人民齊聲「怒吼」。詩中的空間設計、細節描繪，都成為日後同名劇本的基礎。

《蘇俄顧問遊記》的作者弗拉吉米羅夫娜（V. Vladimirovna）在北京時，因特列季亞科夫剛好回國，兩人緣慳一面，但她在書中稱讚特列季亞科夫對中國的熱情、具有感染力，且充滿機智。他經常進出北京的蘇聯大使館，頗受歡迎，大使館內的人員對他的印象是活潑、喜歡說笑。他曾以大

17.《希爾薇》（Csárdásfürstin, 英譯 The Riviera Girl 或 The Gipsy Princess）是匈牙利作曲家伊馬利·卡爾曼（Emmerich Kalman, 1882-1953）創作的三幕滑稽歌舞劇，一九一五年首度在維也納上演。該劇在歐洲與蘇聯都受到廣大歡迎。

18. 參照：Дарвин М.Н. Цикл // Введение в литературоведение: основные понятия и термины. Литературное произведение: основные понятия и термины. —M.: «Высшая школа», 1999. —С. 489.

使館人員為對象，編成歌曲開玩笑，幾乎所有大使館內的人都被他取了綽號。離開北京之後，大

館人員還常提到他，重覆他的笑話，唱他編的歌曲。

特列季亞科夫在北京大學教授俄國文學時，也擔任《真理報》記者，在「來自北京的信」19

（Letter from Peking）20 專欄中激烈批判外國帝國主義對中國的侵略。一九二五年六月十五日，他從北

京發出一篇有關北京民眾抗議英國人在上海與漢口製造屠殺事件的示威活動，報導內容詳細生動：

我隨學生隊伍穿越人群。質疑的目光不斷衝著我而來。一個外國人能在這裡幹什麼？莫非是

個該死的英國人？我身旁的人忽左忽右地對其他人說明我來自蘇維埃，是個俄國人，他們眼中

的仇視隨即消逝，友善地讓給我拍照的位置。

外使區的灰牆前萬頭鑽動，五萬人齊聚在此。高懸在城門對面牆上的布條寫著：「弟兄們，

振作起來，踹開英國帝國主義，踢走日本帝國主義。」遊行隊伍停在外使區入口前方，由鐵網

阻隔，鐵網後站著中國士兵。

當時的中國人民反對的是西方帝國主義（以英國為代表）、東方帝國主義（日本）對中國的侵

略，這也是特列季亞科夫所反對的列強勢力。他不是捕捉奇風異俗的西方作家、記者，而是蘇聯作

家之中，對中國最瞭解、最感興趣，也最同情的作家之一。

(3) 深入中國生活

特列季亞科夫在中國的生活經驗與對中國的瞭解、同情，不僅促使他以中國為題材，完成詩

歌、戲劇、小說作品，另一個層次的意義，則在改變他的藝術表現風格，尤其一九二四年在中國停留的這一年，他的作品充分運用新聞事件，風格強調紀實路線。一九三○年特列季亞科夫出版了《鄧世華》（Дэн Ши-хуа）這一部紀實小說，可視爲其受「中國」洗禮的成績。21

小說以他在北京大學俄文系任教時的學生鄧世華爲對象，一九二九年一月完成，原刊《新列夫》一九二七年第七號。透過《鄧世華》反映中國軍閥混戰、列強入侵帶來的災難，書中的主人翁鄧世華身爲老國民黨人之子，在北大期間受到李大釗影響，但沒有加入共產黨，「不知道他在哪裡，和誰站在一起，也許他正在從事文學刊物的出版，也許在馮玉祥部隊當文書，或者回到四川當教師。」22 《鄧世華》所呈現的不僅是鄧世華個人的經歷，也是特列季亞科夫的觀點，藉《鄧世華》這部紀實小說闡述今日眞正的文學工作者，是新材料的發現者，是避免歪曲事實、認眞而細微地用原材料鑄型的工人。有學者認爲，這部紀實小說語言流暢，形象具有高度藝術性，比喻新穎，別具一格，顯然經過了作者反覆斟酌和精心思考一氣呵成。23

鄧世華原名高興亞，原籍四川，兩人於一九二六年在莫斯科中山大學重逢，特列季亞科夫認爲他的經歷堪稱當時中國青年知識份子的代表，決定以口述歷史的形式，透過這個學生寫部能反映當時中國的書。高興亞於一九三三年擔任馮玉祥幕僚，協助察哈爾民眾抗日同盟軍，爲此他曾以俄文的鄧世華之名見當時蘇聯駐天津總領事，他在一篇回憶往事的文章提到，因爲特列季亞科夫《鄧世華》之故，「當時來中國的蘇聯人，大概知道這個名字，先談了一談鐵捷克教授的情況，並告訴

19. Vladimirovna, Vera, & Akinova, Vishyakova. *Two Years in Revolutionary China 1925-1927*. Translated by Steven Levine. Cambridge, Mass., East Asian Research Center, Harvard University; distributed by Harvard University Press, 1971, P.40

20. 同前註。

21. 一九三○年由莫斯科青年近衛軍出版社出版。

22. 李英男，前引文，頁三九七~三九九。

23. 同前註。頁四○○。

戲曲可取代宗教崇拜活動。26

使是貧瘠農村，一旦祭典結束，群眾立刻背對祭壇，轉而面向戲棚觀賞戲劇演出，因此他認爲中國

活絡，呈現另一番光景。他對於中國戲曲在民眾日常生活的重要性有深刻的體會，甚至認爲中國即

可陳，寺廟信仰內容貧瘠乏味，只有節慶祭祀，特別是戲棚搭建，劇團在舞台上演出時，氣氛才會

山）相互呼應，很難被中國戲劇史研究者認同。特列季亞科夫對中國宗教似乎並無好感，認爲乏善

來戲劇之後，再傳入中國，這種觀點雖可與中國學界少數主張中國戲劇起源於梵劇的學者（如許地

舞台空間形式、演員造型與行頭。特列季亞科夫認爲中國戲劇的緣起是希臘悲劇傳到印度，結合馬

театр”），內容涉及層面很廣，包括祭祀與演戲，以及與民眾生活的關係、戶外演出與劇場表演、

《蘇聯藝術》（Советское искусство）中發表一篇談中國戲劇的長文〈中國戲劇〉（“Китайский

所知的，仍是其詩作與劇作。

特列季亞科夫對中國的戲劇活動與信仰禮俗做過較深入的觀察，他於一九二六年八月號出版的

這部紀實小說雖於一九三三年已出四版，還有了英譯本，但流傳不廣，特列季亞科夫較爲世人

書名，而在敘言中說明材料出乎鄧世華本身。25

對蔣背叛的話，恐怕歸國後受迫害，所以不同意。鐵乃以一個中國學生的假名「鄧世華」定爲

學生生活，內容即是我的自傳，鐵教授原擬用我們兩人共同的名義出版，我因其中敘述得有反

因爲我在莫斯科讀書時，與曾在北大任教的鐵捷克教授工作，由我供給他材料，寫了一本中國

章中也說明《鄧世華》的源起：

我，《鄧世華》已出四版，還有英譯本了，繼後我便談到馮的抗日活動……」24。高興亞在這篇文

一九三五年，梅蘭芳（中坐者）於莫斯科演出期間，與特列季亞科夫（作者右三）、工作人員合照。
出處：The Editorial Committee of the Pictural Album, *Mei Lanfang: The Master of Beijing Opera – Mei Lanfang.* Peking: Beijing Publishing House 1996, p. 205.

特列季亞科夫對於中國戲曲以象徵符號、虛構手法爲核心的虛擬劇場，擺脫自然主義裝飾形式的風格深感興趣27。他在中國經常看戲，對梅蘭芳的表演藝術，以及高貴的服裝行頭印象特別深刻，他認爲梅腔婉約，「爲吵雜、繽紛的民俗劇場注入印象主義式的輕柔」，他扮演旦角，成爲「中國女性的偶像」28，替中國女性立下端莊淑麗、秀外慧中的典範。不過，在特列季亞科夫眼中，梅蘭芳在傳統舞台的改變，並非如梅本人所謂「眞正中國戲劇的再現」，而應視爲只是風俗的模仿，民俗性劇場死亡的符號。29

一九三五年二月二十一日，京劇名伶梅蘭芳及其劇團應蘇聯對外文化協會邀請，前往蘇聯訪問演出。他從上海搭乘蘇聯政府派來的郵輪，循海路前往海參崴，再坐火車經西伯利亞至莫斯科。三月十二日抵達莫斯科時，歡迎的人群除了官方人士與新聞記者，也包括特列季亞科夫。梅蘭芳此行除在莫斯科、列寧格勒演出《天女散花》等劇目，也舉辦演講與討論會。史坦尼斯拉夫斯基、愛森斯坦與三位蘇聯劇院院長——聶米羅維奇—丹欽科、梅耶荷德和塔伊羅夫，以及正在莫斯科訪問的布萊希特都

25. 同前註。頁五六五～五六六。

24. 高興亞，〈察哈爾抗日同盟軍「三事」〉，收入中國政協全國委員會文史資料委員會，《從九一八到七七事變》，中國人民政治協商會議全國委員會文史資料研究委員會，北京：中國文史出版社，一九八七年。頁五六六。

26. 參見：Третьяков С. Китайский театр // Советское искусство. 1926. No.8. – С. 17-25.

27. 同前註。頁廿一。

28. 同前註。頁廿三。

29. 同前註。頁廿五。

梅蘭芳（中）抵達莫斯科Jaroslaw火車站，特列季亞科夫（左一）等人迎接。
出處：The Editorial Committee of the Pictural Album, *Mei Lanfang: The Master of Beijing Opera – Mei Lanfang*. Peking: Beijing Publishing House 1996, p. 198.

參與這次的國際戲劇界盛會，而特列季亞科夫應為梅劇團此行重要推動者之一。[30]

一九三〇年代，特列季亞科夫有意完成一部與中國有關的重要著作，這部他稱為「大部頭的書」在當時的工作計畫中，排在優先順位。特列季亞科夫在與布萊希特書信往返中，經常透露這個訊息，並因時間不夠集中或工作進行不順利而顯得焦慮。例如一九三五年六月二十四日給布萊希特的信：

關於集體農場的劇本我想了很多，我會著手進行，但不是馬上，因為我得先完成那本關於中國的書才行。可惜事情總是進展得沒有如我所願的快。

在七月二日的信，特列季亞科夫寫道：「……我被這許多瑣事東拉西扯，無法專心寫那本關於中國的書。」七月十九日的信：「……更糟的是我總是無法好好寫作，我是說那本關於中國的書和一齣戲。我距離完成人物專題報導還很遙遠。」甚至在一九三七年五月三日，大限將至的前夕，仍然擔心這部書的寫作，他在給布萊希特的信中說：「我已很久沒聽到你有新作品了，希望你一有新作就告訴我一聲。我現在正著手進行那本關於中國的書。」

但特列季亞科夫再也沒有機會完成這本書。

一九二〇年代初萬縣航運事業衝突不斷，外國輪船與本國木船（含舢板）之爭相當激烈，木船漸有被輪船取代之勢。為了緩和衝突，一九二三年在中國官方介入之下，輪船、木船業者嘗試協調凡「桐油、標紙、鹽、糖等粗重貨物」的承運，依時間分配：低水位期間，自每年十月一日起，至翌年三月末日止，由木船裝運；高水位期間，每年四月一日起至九月末日止，由輪船裝運。同時，為了補貼木船業者，還決定：：輪船承運時，「在運費每銀百兩內提二兩，津貼木船」。換言之，即是透過區分輪船、木船裝運時間，以及輪船業者補貼木船業者的方式，來平息雙方之爭。不過，輪船業者事後拒不履約，雖經地方當局、商會出面協調，仍未有定案。[31]

一九二四年六月十九日，萬縣陳家壩存放英商安利洋行[32]準備起運的桐油九百二十五簍。這批桐油原先已確定由「川楚船幫」木船承運至武漢。當日下午英國太古公司「萬流」號[33]商輪駛經萬縣，洋行經理哈雷改變主意，宣布由「萬流」輪裝運，引起木船船工抗議。「川楚船幫」會首出面

30. 一九三五年梅蘭芳訪問蘇俄與當時戲劇交流等議題，作者另有專文討論，此不多作敘述。

31. 《萬縣木船幫毆斃英商案真相》，《申報》上海，一九二四年七月二日，第三張。

32. 英商安利洋行（Arnhold Brothers & Co.），前身為德商瑞記洋行（Arnhold & Karberg & Co.），係德裔猶太人安諾德兄弟（Jacob Arnhold & P.Arnhold）與丹麥商人卡貝爾格（Peter Karberg）於一八六六年在廣州、河南合資開設，隨後遷入沙面英法租界，至一九〇一年已在中國設置三十七個分支機構，從事軍火、五金以及土產進出口。一九一七年，中國對德國宣戰，瑞記洋行在華資產被英國匯豐銀行代管。一戰結束後，安諾德兄弟的下一代是英國籍，要求發還瑞記洋行資產，一九一九年在香港重新登記，改名為英商安利洋行（Arnhold Brothers & Co.），總部設在上海，一九四九後遷回香港。

33. 英商太古公司（Butterfield & Swire company）係太古集團施懷雅（Swire）家族與(R.S. Butterfield)於一八六六年在上海合夥成立的洋行（B&S），總部設在倫敦。

交涉，哈雷拒不接受，會首提出由「萬流」輪與「川楚船幫」木船各裝運一部分，哈雷仍不答應。

在哈雷督促搬貨上船時，木船工上前阻攔，雙方發生激烈衝突，在爭鬥中，哈雷失足落水，淹死江中。事發後，駐泊在萬縣的英國軍艦金虫號，將大砲對準縣城，脅迫萬縣知事及當地軍警，要求斬首船幫會首為哈雷抵命，否則，要處決船幫所屬的兩個船夫，同時在哈雷下葬時，地方當局必須親自送葬以表示敬意，還要附送撫卹款給哈雷的家屬。並限定兩天以內履行這些條件，若不能完全照辦，英艦長槐提洪（White Horn）宣稱軍艦鐵大砲就要對準城市轟擊。

細究六一九事件實係萬縣桐油的運輸糾紛釀成的國際衝突事件，在討論其始末之前，有必要先瞭解當地的桐油貿易與運輸方式。一九二四年的四川，軍閥混戰暫告一段落，「和平」使得重慶關的貿易量激增，重慶關稅務司滿士斐說：

竊查本埠，數年以來，風雲變幻，禍患頻仍，直至本年，始重見天日，再享太平，人民安居，終年無間。凡阻障商業者雖未悉去，而犖犖大者，已行盡撤，在著此論略時，政局似已澄清，內戰之禍，目前似少有再見之可能，故本年貿易，因重大之窒礙解除，甚有起色，計全年貨物淨值關平銀六千五百五十七萬五千四百二兩，較（民國）十二年約增關平銀四百五十萬兩，即約增百分之七零四分之三……[34]

由於局勢稍微穩定，西方企業大量進入長江上游腹地，連帶使輪船公司進入重慶關運輸貨物，「行輪之增加，大有蒸蒸日上之勢，本年（民國十三年）進出口、共有七百十二隻，計十二萬五千一百四十二噸，而十二年祇有二百五十四隻，計五萬三千至百六十八噸。」[35] 這使當地靠木船運輸維生的裝卸工、引水人、船老大等人生計大受影響。外國輪船的湧入重慶、萬縣，並引爆與本

地木船業的衝突，歸根究柢，與桐油貿易利益有關，尤其重慶關從一九二〇年起桐油出口量年年激增，滿士斐的報告指出：

按桐油近來始爲本埠出口貨中之重要者，本年出口約八萬三千擔，以整數計，估值關平銀一百五十萬兩，觀下列一覽表即可知桐油發展之漸進矣。

年	擔　數	貨　價
民國九年	三三	四百七十兩
民國十年	八十九	一千〇七兩
民國十一年	一千八百七十六	一萬七千七百八十四兩
民國十二年	二萬三千二百七十二	四十三萬一千六百九十六兩
民國十三年	八萬二千九百十七	一百四十五萬七千六百八十一兩

桐油爲萬縣出口之大宗，本埠現有此項貿易與之競爭，而萬縣桐油貿易絕不致受其妨害，亦決不至爲之減色。36

34.Chungking & Wanhsien Annual trade Report and Returns, 1924 (Shanghai: Statistical Department of the Inspectorate General of Customs, 1925) p. 6.

35.同前註。頁八。

36.同前註。頁九～十。

單就桐油出口而言，萬縣出口之桐油遠遠多於重慶，市值為重慶之三倍強，但重慶出品量年年升高，萬縣的桐油出口，卻有盛極而衰的趨勢。滿士斐指出：

十二年出口之數，較本年多兩萬擔，實為意料所不及，其原因半由十二年出產之歡（上年出產本年始行上市）且因捐稅過重，運費加增，由邊遠地之來源，改運至其他營業中心點，如常德等處，兼之營斯業者，亦不願以市面流行之低價出售，計本年最高之價額，每擔僅值銀二十四兩，而十二年則每擔值銀三十三兩。37

由以上敘述可歸納出以下結論，重慶貿易迅速發展，使得輪船業進入重慶、萬縣腹地與舢板業者競爭。雖然萬縣出口的桐油仍遠遠超過重慶，但是在一九二三年至二四年的一年間，重慶的桐油出口成長了百分之三百三十七點六七，但是萬縣的桐油出口量反而下降。雖然桐油商人可以選擇不降價求售，但對於碼頭搬運工而言，商人不降價求售嚴重影響他們的生計，因為一旦交易量變少，可以搬運的擔數也會變少，一九二三年到一九二四年已下降兩萬擔。因此萬縣木船業或桐油搬運工對輪船公司極度不滿，對於桐油交易量日漸下滑的恐懼，和對外商自行裝載桐油的憤恨，也就不難想像。

六一九萬縣事件發生時，最早的新聞報導，是一九二四年六月二十日的《曼徹斯特衛報》（The Manchester Guardian）依據《中國報》（China Press）從上海發出的一則通訊〈美國人被中國船夫殺害〉……

《中國報》刊登一封來自四川萬縣的電報指出，上海英商公司「安利」之美籍經理哈雷先生，因當地船夫爲抵抗輪船奪取他們的生計，在彼此爭執中，哈雷遭萬縣船夫殺害。38

新聞內容只報導命案背景，並未說明導致哈雷死亡的原因，只是咬定哈雷被中國船夫所殺。稍後的外文媒體，包括英國《泰晤士報》（The Times）、英文《京津泰晤士報》（Peking and Tientsin Times）、美國《紐約時報》（New York Times）以及中國《密勒氏評論報》（Millard's Review）也有報導。與此同時，英政府向中國北洋政府提出抗議，但當時英國駐華公使麻克類（R. Macleay）卻一頭霧水，約十日後，他才拍電回報英國外交部（Foreign Office），報告事件的原委：

一位由英國公司聘雇的美國公民哈雷先生於本年六月十七日，在長江上游一處叫萬縣的地方被舢板工人殺害。此事源於哈雷先生反對只有舢板獨占運輸貨物至輪船的利潤，詳情可參見我的急信（despatch）一九二三年的第四五一號以及一九二四年的第五十九號。

英國皇家艦隊（His Majesty's Ship）的金虫號（Cockchafer）號當時在場，也是唯一在該港的戰鬥人員，他們發現當地的中國官員沒有絲毫意思處理此事，所以通知當地中國的軍事將領，如果沒有令他們滿意的處置，該艦艦長將不得不砲轟該城，然後擊沉舢板，當眾槍斃兩名舢板工會的工人，並處決其他有關此暴力事物的一千人等。那兩名工人隨後就在灘上被處決，當地軍事將領和官員尾隨哈雷的遺體直至下葬。該將領在下葬處發表公開演講，強調他對此事件感

37. 同前註，頁十三。

38. "American Killed by Chinese Junkmen". The Manchester Guardian, 20 June 1924, p. 9.

到遺憾，並宣稱所有的罪犯將被處罰。

英國駐重慶領事在電報中評論了此事。儘管在威脅下處決了人犯，但是舢板工會仍應對哈雷的謀殺事件負責，所以該艦長擊沉舢板是合理的，因為他並未造成人命的損失，僅對肇事者的財產造成損失。該領事並附帶提到，最好把威脅侷限在財產損失的程度，但是該艦長必須快速且堅定地回應。該艦長不需與領事館溝通，因為電報來往會拖慢速度。美國駐重慶領事在美籍砲艦隨同下，於六月二十日抵達萬縣，據聞他已同意該艦長的對當地中國政府的要求。我對該艦長的處置感到憂慮，雖然他的處置很有效，但是十分突兀和不正常。我仍建議先不要作決定，直到重慶領事把完全的報告呈上。[39]

由此可見，麻克類對於此事仍抱持許多疑慮，而英國外交部更感到棘手，因為英籍艦長為了一個美國人被殺害，便砲轟縣城，要脅萬縣官員交出人犯，此事完全不合國際慣例。所以英國外交部發給麻克類的祕電中指出：「牽涉中國司法的任何行為，都不應被支持，而且據報的情事似乎也不可將該艦長不合常規的行動合理化。」[40]

另方面，中國方面北洋政府在事件發生後，曾飭令四川善後督辦署嚴懲「兇手」，英國並派其駐渝領事來萬縣督辦此案。但中國外交部認為英國理虧，曾於七月二日照會英使麻克類，抗議六一九英艦發砲脅迫船戶事件。一九二四年七月三日，中國駐英代辦朱兆莘（Chao-hsin Chu）給英國外交部的備忘錄（"Aide Memoir"），指出衝突發生時，哈雷自己先「訴諸暴力」（resorted to violence）攻擊中國船民，才導致被毆落水。哈雷落水後，暫泊附近的英國軍艦金虫號，隨即對群眾開砲驅散[41]。備忘錄說明事件始末，並要求對槐提洪艦長做出處置：

六月十七日一艘屬於英商太古集團的輪船抵達萬縣，美國籍郝利（哈雷）先生為英商安利洋行將桐油運至該船。當地船工企圖制止哈雷這樣做，他們認為沒有人能禁止他們在四川水域上運桐油。不幸的是，哈雷企圖動手，結果他受傷了，然後落入水中。那裡有艘英籍戰艦金虫號，停在附近下錨，向船工開火，船工在驚慌中一哄而散。哈雷被救起，但是他因傷勢過重而死。該艦長憤怒地要求盧先生（川軍第四路副司令盧金山），應搜捕人犯，並交出他們。在壓力之下，盧先生處決了兩名船工。應被瞭解的是，船工提出抗議，因為他們的生意明顯地被傷害。如果哈雷不先動手的話，這起不幸事件根本不會發生，也有可能尋找出和諧的解決方法。

該英籍艦長主動對無武裝的中國人開火，隨後又恐嚇當地政府。他的行徑毫無疑問的與維護秩序抵觸，也違反國際慣例。我國政府已向英國駐華公使提出抗議，要求他向英國政府溝通後，提出解決此事件的方案。[41]

中國外交部在中國政府的指示下提出以上事實陳述，請立即對該艦長作出處置，以防止未來此類暴行發生。[42]

面對中國政府的挑戰，英國外交部也立即請麻克類詳加調查，麻克類的調查指示：「朱先生的記錄有不確之處，證據顯示舢板工人先動武，他們想要打壞接駁船。哈雷並沒有明顯的動武證明。無論如何，他在想要跳出舢板工人的包圍時被殺害，槐提洪艦長只發了一輪的空包彈，他只是想要保護英國公司的財產，朱先生的記錄中指出，該艦長向人群開火，想要殺害或是傷害那群舢板工

39. FO 228, Sir R. Macleay (Peking) to the Foreign Office, No. 178, 27 June 1924.
40. FO 228, Foreign Office to Macleay, 3 July 1924.
41. "Aide Memoir," Chinese Charge d' Affaires to Foreign Office, July 3, 1924, FO. 371/10251.
42. 同前註。

人。」43 所以，英國外交部Sydney P. Waterlow向朱兆莘抗議，並提出反駁：

根據英國駐北京公使的報告，您在七月三日備忘錄中記載在萬縣發生的事件，是完全沒有事實根據。金虫號艦長沒有對群眾開火，僅開了一輪的空包彈，警告某些舢板工人不要擊毀安利公司的接駁船。哈雷先生在逃出舢板工人包圍時，被撐船的竹竿擊中而陷入昏迷，因而掉入河中。雖然他被救起，仍然因沒有恢復意識而死亡。關於此事，麻克類公使會報告更多的詳情，屆時也將向您告知。44

六一九萬縣事件爆發之初，中國報刊報導者不多，國際媒體如《泰晤士報》、《紐約時報》以及《密勒氏評論報》雖有報導，卻多偏向英方立場，確認「美國人被中國船夫殺害」、「萬縣船戶擊斃西人」。英國駐華使館的機關報——英文《京津泰晤士報》宣稱，關於輪船運送桐油之事，去年（1923）輪船業者已與木船業者有所約定，分配運送時間45：一九二四年夏季，英商太古洋行派輪船萬流號至萬縣替英商安利洋行運送大量桐油。為了此次桐油運輸，安利洋行代表美籍商人哈雷在萬縣與當地民船幫、商會及官員們進行冗長的交涉，萬縣官員承諾提供保護。六月十七日，當萬流號開始裝載桐油時，大群木船船員、駁船舟子湧向碼頭，破壞照明設備。在港內警戒的英國軍艦金虫號見狀，隨即發空砲威赫，同時派出部分武裝士兵登岸保護。哈雷一人面對群眾，試圖維護其公司利益，但不幸遭到群眾攻擊。英文《京津泰晤士報》七月二日報導：

木船船夫二、三百人……至泊船處聲言禁止搬運桐油上船，以毆擊為威脅，且動手搗毀安利航流號，將桐油油桶由船擲下。哈雷時已在萬流輪上，見群眾之洶湧，不得已乃停止裝油，繼因

駁船被倒，又轉至駁船將群眾驅散，不久因有事需登岸，復由駁船乘舢板登岸。據當場目擊者云：哈雷登岸擬在開導諸船戶、示威領袖，但亦有謂他擬進而驅逐船夫者。當其登岸之際，船夫即群呼打，繼而棍篙交下，哈雷避向後退，至江岸邊，中一棍，墮入江中，當由其他舢板人夫將其救起，隨即送上英國砲艦，但始終昏迷，延至夜半二時斃命。[46]

當時中國報紙對中英兩國的外交談判不甚瞭解，對整個事件的來龍去脈亦作出了自己的臆測。

一九二四年七月二日出刊的上海《申報》，如是報導哈雷事件：

木船幫因生活所關，遂於十七日聚眾遊行、為示威運動、適英商安利洋行經理郝郁文（美籍）押運桐油萬流輪船、群往阻止、郝以手棍亂擊、並扭捉二人、因激起眾怒、被捉之一人奔脫、取撥船上木杠還擊之、傷耳門、又以過船墮入江中、有項由英兵輪救起、吞水已多、施以手術、將水逼出、卒以傷後受水、不得治、於是日午後十二時沒於英兵輪上……[47]

出現在當時中文報導的哈雷亦翻譯作郝萊，郝雷，《申報》作郝郁文，或係哈雷自取的中文名字。川軍第四路副司令盧金山（1848-1941）將「不法之徒」押赴肇事地點槍斃，並公布罪犯罪狀：

43. 英國駐華公使麻克類致英國外交部（一九二四年七月七日發，七日收）/Sir R. Macleay (Peking) to the Foreign Office, No. 188,
44. 同前註。

45. 《京津泰晤士報》的報導見《萬縣船戶毆斃西人》，《民國日報》，一九二四年七月二日。第二張六版。
46. 同前註。
47. 《萬縣木船幫毆斃英商案真相》，《申報》，上海，一九二四年七月二日。第三張。

金虫號：一齣戲的誕生

……照得外人在內地通商、依國際條約之規定、理應保護、迭經本縣副司令諄諄誥誡、不啻三令

五申、乃查有不法之徒向必魁邦與二人、為裝貨爭儎膽敢於本縣商埠之區、聚集流氓、殺斃

美商安利洋行經理、幾至釀成交涉、擾亂治安、實堪痛恨、現已將該二犯緝獲到案、應按照新

刑律第三百十一條之罪、處以死刑、用昭炯戒……48

然而，北洋政府根據外交部祕書周澤春的事後調查報告，認為輪船卸貨之時，中國地方官已

善盡保護之責，但哈雷於輪船上下貨期間，在未知會官府情況下，又私自前往官府，途中與船夫衝

突，以致落水身亡……

艦）遂鳴砲威脅。至翌日（該西商）身死……49

接，該西商又來向官府聲明，故無從保護，以致釀成事。西商先棒擊華人，因避毆墮水，（英

萬流案……該西商（哈雷）載貨先曾報於地方官，已派隊在沿岸保護，但……上貨及下貨之

事發當地萬縣縣署的說法，也與外交部一致，認為英商萬流號在萬縣裝運桐油，遭群眾圍堵，

英商經理哈雷出面干涉，雙方爆發衝突；哈雷「以手棍亂擊」群眾，並「扭捉二人，因激起眾怒，

被捉之一人奔脫」，取「木杆還擊之」50，傷哈雷「耳門」，哈雷因此不憤「墮入江中」，後雖經英

國軍艦救起，但仍因傷中落水過久不治。外交部、萬縣縣署的報告，均清楚點出哈雷之死，在於

其先「棒擊華人」，而華人反擊，以致「避毆墮水」喪命。

《泰晤士報》在七月七日報導中國官方認為這次英國船艦所採取的行動，欠缺適當的考量，但有關中國抗議信之內容敘述皆被簡單帶過。[51]《泰晤士報》從事件發生，就將原因歸咎於中國政府對於中國船夫的縱容，認為哈雷在六月將輪船駛進長江流域，並未違反協定，但萬縣有些船夫工會試圖壟斷生意，政府又偏向支持船夫，干涉外國船隻運送桐油，以便壟斷運輸生意，畢竟如由中國船夫運輸仍可抽取重稅，卻無法從外國輪船抽稅，因此經常縱容此類攻擊外國人的案件。《泰晤士報》強調英國「金虫號」給予萬縣的教訓，是重新伸張「在中國之外國人」的權益，對於外國的貿易商而言是必要的，同時警告中國「如果中國境內還要有外國貿易，中國非得接受幾次重重的教訓。」[52]

西方媒體對六一九萬縣事件的報導與評論立場偏向英國，但不代表完全沒有異議，有此報導對於英國海軍強硬的立場有所保留，例如同年六月廿九日的《紐約時報》，有一篇評論將此事件與相似的義大利事件作比較：有一名義大利軍官和五名官員在希臘和阿爾巴尼亞邊界被謀殺，義大利政府以轟炸希臘一座港口作為威脅，手法類似於此次英國指揮官對待中國的方式。但所要求之條件未被達成，因而此港口遭受到轟炸攻擊。這篇評論的作者認為，以國家正義為理由，藉武力宣示國家權利及公然懲罰他人的作法，其實在歐美有許多反對的聲浪。[53]

48. 同前註。向必魁或作向國源。
49. 《收本部周祕書電》，一九一四年七月三十日，中央研究院近代史研究所所藏，北京政府《外交檔案》，03-06/7-1-47。
50. 《萬縣木船幫毆斃英商案真相》。《申報》，上海，一九二四年七月二日。第三張。
51. "The Wanhsien Murder—Chinese Protest Against British Action", *The Times*, Jul. 7, 1924, p.13.
52. "Murder by Chinese Junkmen-Officials' Connivance (From Our Shanghai Correspondent)", *The Times*, Aug. 15, 1924, p.9.
53. Silvio Villa, "Wanhsien and Corfu", *New York Times* (1923-Currentfile); Jun. 29, 1924, p.XX13.

六一九萬縣事件從六一七哈雷死亡到萬縣駐軍司令接受英國艦長要求，短短兩天的事件脈絡清楚，快速結束。但有關美國人哈雷與中國船工發生衝突的是非曲直，以及哈雷溺斃後，英國要求萬縣當局處死兩名代罪羔羊，否則宣稱將砲轟縣城，迫使地方當局屈服的作法是否過當，始終引發爭議。北京政府雖依據國際公法提出抗議，但以當時中國的積弱、政治的混亂與列強的跋扈，這種抗議難以產生具體效果。當時的四川基本上是直系軍閥吳佩孚的地盤，萬縣接二連三發生國際衝突（包括九五慘案），他也毫無作為。一九二四年八月《東方雜誌》刊登作者署名「從予」的〈萬縣事件與沙面交涉〉：「六月中旬，美商華雷（案即哈雷）由重慶運桐油至萬縣。抵埠時，以人眾擁擠，墮水淹斃。英艦指為被船戶推墮，即鳴砲示威，要求萬縣知事槍斃船幫會首向國源等二人：一面勒令當地官紳，撫卹溺斃美商。政府方面雖依據國際公法，提出抗議，然而彼口頭上正義人道的帝國政府，要是給你一個不理，你雖叫破了喉嚨，有什麼用呢？」[54]

六一九萬縣事件以及英國海軍採取的行動在英國國會引起討論，但英國國會與輿論一面倒支持英國艦長以砲艦威脅縣城，並把兩個中國船夫置於死地的決定。《泰晤士報》七月三日報導英國海軍部代表在下議院答覆勞工黨議員藍斯伯瑞（Lansbury）質詢時強調，「金虫號」採取的回應是必要的行動，美軍統帥對此也表示感謝[55]。美國的相關報導除了支持英國的保護行動，也進一步檢討美國的海外政策，還不能有效保護世界各地美國商人合法做生意的問題。[56]

同年十二月十八日的報導中，英國海軍部長布里奇曼（Bridgeman）也回應：對於中國人的判刑乃依據中國新法律，而且依照中國新刑法執行死刑的兩人，毫無疑問是殺死哈雷的主要兇手[57]。大不列顛艦長槐提洪因為六一九萬縣事件處置「得宜」，獲得一枚勳章，而中國人民的憤怒卻沸騰起來。

（三）從金虫號到《怒吼吧，中國！》

一九二四年的六一九萬縣事件發生的原因，中英各持己見，最後當地林姓牧師與英國艦長共同擔保：木船幫兩人遭槍斃以命抵命，此案到此就落幕，英國方面不再提出外交交涉。在英國砲艦外交的強大壓力下，萬縣官員被迫援引刑法規定，處死木船幫首要份子。六月二十二日，川楚船幫夫向國源（或作向必魁）、崔邦興二人，於陳家壩河邊被處決，萬縣軍務長官於哈雷棺木後方，親自步行爲其送葬。

當年七月中旬發刊的《嚮導週報》有一篇作者署名「楚女」的《萬縣事件與中國青年》，爲四川青年、中國青年與上海各報在此事件中三緘其口，大事疾呼：

最近，萬縣事件，即令是船戶毆斃美國商人哈雷，也正是由於這麼樣一個憤恨所致。然而駐船萬縣的英國軍艦司令官。卻以砲火要求萬縣知事立殺船夫公會的首領。知事遇了洋大人底命，即與（於）郝萊氏（案即哈雷）身死之次日，立予斬首二人；並還出了賞格，緝拿會首。萬縣軍務長官——以統一中國自任的孚威上將軍吳佩孚部下——也服從英國司令之要求，步行於郝萊氏底棺材之後，從江而起，直至萬縣內地會墳山爲止，以爲最大之道歉。

《嚮導週報》是中共機關刊物，楚女即中共黨員蕭楚女（1891-1927），他是中國當時極少數

54. 《東方雜誌》第廿一卷十五期，一九二四年八月。頁五～八。
55. "Cockchafer", *The Times*, London，July 3, 1924.
56. "Quick Justice", *The Washington Post*, Jul 14, 1924. p.4.
57. "Murder of American Citizens", *The Times*, London, December 18, 1924.

注意六一九萬縣事件的人士之一。楚女曾於一九二三年上半年在萬縣的省立第四師範學校任教，對萬縣船夫的疾苦有所了解，對船夫為爭生存與帝國主義抗爭深表同情，因此憤恨之情，躍然紙上。58

他的文章指出：

那所謂「政府」，對於此事，樂得如此了結，以圖省事，以獻「洋媚」，並不稀奇，獨不解萬縣的青年，重慶的青年，四川的青年，全中國的青年，對於英美帝國主義如此強橫的聯合欺壓四川百姓，侮辱中國正式命官的舉動，也就做了緘口的金人……英國的議員尚知道為此事質問英國政府，北京英文報尚知道譴責英艦司令此等行為是海盜土匪之魁首，何以上海各報竟相約不理此事？59

七月二十三日出刊的《嚮導週報》第七十五期，又刊登了包括「國民對英外交聯席會議」、「北京學生聯合會」、「民治主義同志會」在內的「京內」五十餘團體聯名致函英美日法各國公使，陳述萬縣事件的經過，明確提出了是非曲直之後，痛斥英方，「一味捏照事實，完全誣衊華人，如威迫知事、斬首船戶、勒令紳民、厚優撫卹之種種要脅，實為代表帝國主義者之一種蠻不講理之舉動，英國院自命會恪守國際公法之文明國家，何竟屢次發生此等滅義絕信之事也」，公函嚴正指出：「務望貴公使等將貴國等所舶揚子江一帶兵輪，於最短時間內開赴他處。凡揚子江一帶，以後不得再泊外國兵輪，以免滋生事端，危及國際感情」，公函的最後，警告各帝國主義：「此次開釁，實在英美，而英美公使應向敝國外交部道歉，被害船工家屬，亦應由英美負撫卹賠償之責，不然，敝國有四萬萬人民之眾，又為深知帝國主義之痛苦者，一息尚存，寧能忍此，且三足戶以亡秦，一旅獨能復國，敝國豈能盡無人耶？」60

中共黨員與民間團體的立場雖然強硬，類似六一九萬縣事件在當時飽受列強侵凌的中國層出不窮，沒有引起社會重視，即便有較熱情與富理想的青年人，注意力也集中在國內外大事，忽略這個發生在四川萬縣的「小」事件。至於戲劇界人士，則致力於戲劇改革運動，營造中國現代戲劇環境，六一九萬縣事件在當時的中國很少人關切。結果，真正重視六一九萬縣事件，並且付諸行動的，反倒是俄國作家特列季亞科夫。

六一九萬縣事件發生前後，特列季亞科夫人在中國，依據這個題材創作了與其長詩作品《怒吼吧，中國！》同名的劇本。雖然兩者都在描述中國人的苦難，並表達對歐洲人的憎惡，但內容完全不同。長詩集結北京各式各樣民眾生活風貌，結尾「成千上萬的勇士／將攜帶刺刀與滿腹憤恨，跨出紗織工廠／告別煉鋼廠的火燄」等詩句，次年（一九二五）爆發的上海五三〇事件或是廣州沙基事件，實現了這些詩句中所預言的情景。

特列季亞科夫於一九二四年八月完成《怒吼吧，中國！》原創劇本，雖然戲劇情節是依六一九萬縣事件創作。不過，戲劇具藝術與虛構本質，是否根據歷史資料而創作、呈現，不是最重要的考量，即使以史實為背景，戲劇處理史料，亦因劇作家主觀認知，創作形式與內容都有各種異於「客觀」史實的可能性。特列季亞科夫《怒吼吧，中國！》有他所要傳達的理念，也有自己的創作手法，他的劇本原名《金蟲號》（Cockchafer），是以事件中的英國武裝砲艦名稱作為戲劇的標題。

58. 杜之祥，〈一九二四年萬縣反帝事件與〈蘇聯名劇〉〉，原載於《萬縣地區地方志通訊》，重慶：萬縣地區地方志編纂委員會，一九八七年。頁卅二。收於《重慶百科全書》，重慶：重慶百科全書編纂委員會，一九九九年。頁八七四。

59. 楚女，〈萬縣事件與中國青年〉，《嚮導週報》第七十四期，一九二四年七月十六日。收於《嚮導週報彙刊》，廣州，一九二五年。頁五九〇~五九一。

60. 〈萬縣案之京內外各團體致領神公使公函〉，《嚮導週報》第七十五期，一九二四年七月廿三日，收於《嚮導週報彙刊》，廣州：嚮導週報社，一九二五年。頁六〇四。

一九二七年初，改以《怒吼吧，中國！》在莫斯科梅耶荷德劇場演出，隨即成爲一九二○年代後期至四○年代傳播廣遠的劇目，經由劇場版本呈現六一九萬縣事件，這個歷史「小」事件在國際間變成大事件，廣爲人知，而中國的戲劇界人士普遍知道六一九萬縣與《怒吼吧，中國！》，是在這齣戲從莫斯科演到東京後，才開始接觸到這個劇本。

特列季亞科夫在《怒吼吧，中國！》的開頭附了一篇說明，扼要解釋中國當時的風土民情、事件的始末，並詳細地交待戲劇場景——萬縣的地理位置，以及外商、地方官員、船夫、苦力……東洋混雜的情形：

該城地處偏僻，沿著揚子江須航行兩千公里左右。揚子江是寬廣的水道，連海輪都能在此航行一千公里至漢口。爲了保障少數在揚子江沿岸經商和傳教的白種人與日本人，外國砲艦經常往來在這條「中國的窩瓦河」上。萬縣裡有一些大規模的美國石油倉儲，還有很多出口商的辦事處，專門收購棉花、芥子、獸皮和桐油。美國公司「羅伯多勒」在出口商之中占有重要地位，該公司由兩個黑體拉丁字母S組成的商標綴輪船的煙囪，以及揚子江沿岸各辦事處的招牌。

特列季亞科夫接著說明構成劇本題材的事件，於一九二四年六月發生的原因：

哈雷先生是該公司駐萬縣的代表。數百名甚或數千名苦力、船夫都仰賴他出貨謀生。這位高傲的商人與永遠挨餓、爭著搶奪每一分銅錢的人們之間，與這些在小船、舢板、駁船上生活、繁殖、死去的人們之間，談不上友好關係。船夫們與哈雷發生了衝突，進而變成打架，這個事件導致「羅伯多勒」公司代表的屍體浮出揚子江水面。然而，英國「金虫號」砲艦就停泊在萬縣

對面的江上。砲艦艦長立即採取措施，讓膽敢動手對付「白人神明」的中國人服從、畏懼。他命令萬縣當局立刻逮捕罪犯並處以死刑。倘若無法將犯人治罪，應當處決與哈雷打架者所屬之船夫工會的兩名成員。此外，艦長還要求哈雷下葬時，必須備極哀榮，並提供其家屬優渥撫卹金。我記得他只給予兩天期限。如果萬縣臣民無法履行最後通牒，艦長將下令「金虫號」砲轟萬縣。

在英國艦長威脅之下，萬縣地方官吏只得順從，交出兩名船夫：

萬縣道尹請求將此案移交中央政府和使館人員處理，但抗議無效；社會團體慷慨激昂的電報也無濟於事，全因艦長剛愎自用。美國人的葬禮一結束，萬縣城內就處決了兩名船夫，成為大不列顛紅毛鬼鐵血手腕的犧牲品。這些都是事實。我幾乎未做任何更動。況且，此乃當時的典型事件。

《怒吼吧，中國！》的主要場景，是英艦金虫號和萬縣碼頭，其實只是象徵名詞，相同的悲劇很可能發生在當時中國任何一個租界或帝國主義勢力範圍的城市裡。因此劇作家採用「鍊狀結構」，將整齣戲以「環」取代「幕」，作為戲劇行動的單位，表現出每件事、每個地方看似彼此分離，其實在帝國殖民侵略之下，環環相扣的緊密關係。這篇說明描述的許多細節或許並不為劇場觀眾所見，但是它對於搬演這齣戲的導演、演員和劇場技術人員，甚至觀眾來說，是瞭解這齣戲的內容和形式，不可或缺的資訊。

特列季亞科夫一方面描寫軍艦上的西方商人和軍人衣著光鮮，岸上的中國苦力卻蓄著清末的髮

辮，而女人裹著小腳，呈現西方人和中國人兩者的反差；但是另一方面又提醒，切勿戴著異國情調的眼鏡窺看中國，衣冠楚楚的官員、穿著西化的知識份子等等，他們代表的才是現代中國真正的樣貌。特列季亞科夫的說明中，提到距離六一九萬縣事件不過兩個月的另一起類似的衝突：

哈雷的事件是一樁悲劇，但萬縣也發生過可笑的事。「金虫號案件」（英方如是稱呼）結束幾個月後，法國砲艦水手和中國人在酒館鬥殿，一個法國人的肋骨遭到打傷，艦長要求萬縣當局賠償一筆爲數不大的金額（約合一百大洋），否則將砲轟全城。61

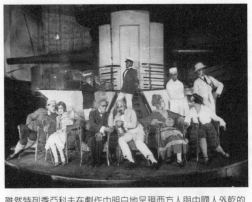

雖然特列季亞科夫在劇作中明白地呈現西方人與中國人外乾的強烈反差，但仍不忘提醒，「異國情調」並不是本劇想要關注的部分。

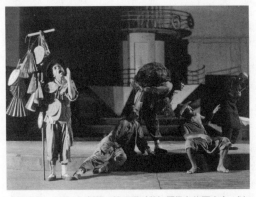

《怒吼吧，中國！》劇照：第二環（幕）軍艦上的西方人；以及第三環，岸邊的中國人。
圖片提供：國立中央戲劇博物館

萬縣幾經外國砲艦威脅，但總能全身而退。然而，它終於在一九二六年遭到轟炸。外國輪船公司和在當地稱雄的軍閥楊森將軍起了衝突，於是砲艦開始掃射。更具體地說戲劇《怒吼吧，中國！》在莫斯科梅耶荷德劇

院演出七、八個月後，一九二六年九月五日的四川萬縣，相同場景──同一條江河（長江上游），同一個城市（四川萬縣），同一家外商公司（英商安利洋行），相同的輪船（英商太古公司萬流號）、相同的軍艦（金虫號），發生一個規模更大、死傷人數更多的九五萬縣慘案；特列季亞科夫說「有些看過《怒吼吧，中國！》的人將它視為一個預言。」[62]

特列季亞科夫劇本之所以成為預言，只因他正確地分析了帝國主義殖民政策駭人的實質面。因此，這齣戲不僅反映一九二四年六一九萬縣事實的歷史情節，也藉戲劇預言歷史重演的可能性。

六一九萬縣事件是時事、也是歷史，但未必會成為戲劇。這類事件在那個年代一演再演，是歷史的必然，然而，相隔兩年多的兩個事件卻無得到歷史的教訓。一九二六年九五慘案已是英輪在短短三月之內在四川省江面所發生的第三起浪沉木船，釀成生命財產的喪失。兩個發生在萬縣的國際衝突事件，是中國現代史或中英外交史的一部分，從歷史資料還原、印證事實，這是歷史研究的範疇。然而，在史料、史學之外，戲劇如何以另一種視野或角度觀看這段歷史事件，讓這個事件的本質呈現？

《怒吼吧，中國！》裡的船夫被迫當替死鬼的情節，容易讓人聯想到英法百年戰爭期間的法國加萊市民，田漢在提到《怒吼吧，中國！》兩個無辜船夫受害的情形，也以加萊市民作比喻。加萊市民事件發生在一三四六年，也就是英法百年戰爭（1337-1453）的前期。當時英國國王愛德華三世以奪回法國王位的繼承權為由對法國宣戰，使得長期以來，英法雙方對於法蘭德斯地區經貿利益的爭奪浮上檯面。一三四六年八月，英軍在克雷希會戰（Battle of Crécy）勝利，旋即以圍城戰

61. Третьяков С. Рычи Китай // Третьяков С. Слышишь, Москва?! Противогазы. Рычи, Китай! (Пьесы, статьи, Воспоминания). – М.: Искусство, 1966. – С. 67.

62. 同前註。

術攻打法國北方的要塞、港口城市加萊，加萊城全力抵抗英軍十一個月後，因彈盡糧絕而投降。圍城結束，愛德華三世要求該城交出六名人質，他們需身穿犯人遊街示眾的長袍、脖子套著繩索、獻上城門的鑰匙作為懲罰，並以這六人的性命換取全城人民的安全。於是，一三四七年八月四日，六位在當地享有名望的人士Eustache de Saint Pierre、Jacques de Wissant、Pierre de Wissant、Jean de Fiennes、Andrieu d'Andres、Jean d'Aire挺身而出，自願為城犧牲。[63]

當六人行至英王面前，在英國王后菲利帕（Philippa of Hainault）求情之下，愛德華三世最後赦免了他們。德國表現主義劇作家喬治‧凱澤（Georg Kaiser, 1878-1945）曾於一九一三年將這起事件改編成劇本《加萊市民》（Die Bürger von Calais），劇中以對白夾雜大量電報風格的獨白形式，宣揚尼采的超人哲學，將自願犧牲的市民們描寫成超克人性弱點的「新人類」典範。

特列季亞科夫的《怒吼吧，中國！》在宣傳鼓動為目標的基礎完成，反映他捍衛無產階級利益的人道立場，並運用蒙太奇，將反日、反西方帝國主義事件發展出帶有前衛風格的創作。即使外界有人抨擊這個劇本不過是政治宣傳之作，甚至諷刺它不過是報紙上一篇文章而已，作家也不以為意。他的自傳（引自Heiner Boehncke, "Hachwort"〔後記〕）提到：

我於中國期間曾參與俄國《真理報》藝文出版工作，在此一影響之下，我的劇本寫作規範有了改變。我不再任意取材、憑空杜撰，不再思索如何《你在聆聽嗎？莫斯科》這類從頭到尾皆為虛構的劇作，而是構思具有宣傳影響力的作品，我因此取材時事，必須是發生過的真實事件，並找出其中的社會結構、階級鬥爭之意涵，我發現這是作品得以具備宣傳影響力的基礎。《怒吼吧，中國！》一劇於焉成形。有趣的是，抨擊人士宣稱這劇本不過是政治宣傳之作，更有甚者，指其是一篇報上文章罷了。我的這些反對者倒是看出了這齣戲的真正本質呢。

從特列季亞科夫的創作背景說明，確實如他所言，《怒吼吧，中國！》敷演的人物情節「這些都是事實」，也幾乎未作任何變動。從內容來看，等於一篇六一九萬縣事件的完整版報導與評論。創作背景說明之後，則是劇作家的舞台設計與人物、角色概念，他捨棄傳統以「幕」分場的劇場結構，而以「環節」作為鏈狀結構的基礎，並作地點與人物的說明：

環節——

事件的兩個發生地點——帝國主義者的「金虫號」與中國碼頭——決定了劇本的鏈狀結構：各個情景像環節一樣互相銜接。砲艦上的人用望遠鏡觀看哈雷溺死，此事件在下一環中，還經過了一段頗長的時間。為讓劇情更加緊湊，我把艦長最後通碟的期限從兩天縮減為一天。事件開展的兩個地點（中國岸邊與帝國主義砲艦）形成強烈對比，它可以是中國北京與使館區的對比，上海與租界的對比，天津和租界的對比，廣東和沙面的對比，當然，更是全中國與獨裁

63. 這件事主要由法國中世紀作家夫瓦沙（Jean Froissart）記載在他的《編年史》（Les Chroniques）裡，見The Chronicles of Froissart, Book I, tr. by John Bourchier, Lord Berners, 1921,pp. 186-188。夫瓦沙關於「加萊市民」的記述影響甚鉅，羅丹在一八九五年受加萊市政府委託製作的同名群像，靈感即來自於《編年史》。

然而，當代史學家對這段歷史抱持不同的看法。法國史學家Jean-Marie Moeglin在《加萊市民——關於一則歷史神話的論文》（Les Bourgeois de Calais: essai sur un mythe historique）一書裡便指出，這六人的行為極可能是按照中世紀的一種贖罪儀式，由地方上具有威望的人物裝扮成罪犯，在眾目睽睽之下乞求民眾和掌權者的寬恕。換句話說，並不如夫瓦沙所述，這六人並非英雄，愛德華三世也並非寬大為懷，一切都是照章演練贖罪儀式，不過是演戲罷了。見Jean-Marie Moeglin, Les Bourgeois de Calais: essai sur un mythe historique, Albin Michel, 2002, pp. 400-402.

者、債權國、各大強國的對比。

「金虫號」砲艦。水手們一派整潔、時髦的模樣。當衣著光鮮的水兵列隊而站，水兵帽的錦帶掛在耳邊。軍官們穿著帶有金色條飾的白色制服，每天刮臉的面頰光滑。桌上擺放優雅的餐具。軍人對待登上軍艦甲板的女士們如騎士般殷勤。在此「移動的大不列顛」上籠罩高傲、自信的氣息。在這裡，若有必要，不用弄髒自己的手也能修理人，毋須提高語調，就能譏諷人，只消轉動砲口，再血腥的要求也會得到滿足。命令嚴屬、明確。每一個行動都經過審慎思量、算計。岸邊是另一幅光景。這片土地的人民最大的不幸在於人數過於眾多。勞動力因而非常低廉。人們一生都綁在船隻、舢板的槳上，或與捆包形影不離。他們的孩子在這裡出生、成長。但空下來的時候，人們抽菸，閒話家常，談著生活中幾個銅錢的瑣事，以及種種哀愁與歡樂。但是為了落在眼前的一個銅錢，他們也準備好咬住對方的喉嚨。他們彼此依賴，組成一個工會。這種工會在我國極為罕見。工會成員除了雙手外一無所有的搬運工人、船夫，還包括出租舢板、擁有泊船的富有船主。

這群蒙昧無知的人們未曾受過教育，許多人依照滿清時期舊俗，仍拖著長長髮辮，即使這項規定已於一九一一年廢除。他們仍保有最原始的迷信，相信種種不幸皆肇因於屬鬼與冤魂。在艱難的時刻，他們也能為了兩塊大洋賣掉親生子女。只有在特別尖銳的時刻，才群起伸出可怕的利爪，好對抗面前的敵人。然而，他們很難與白人直接接觸。通常都有個人稱「買辦」的中間人。歐洲人透過他和苦力談判。他是承包商，藉由剝削苦力緩緩幹活，其間夾雜身穿黑色絲袍、威風凜凜的官員，身形臃腫、儀態從容的一切無動於衷的工人緩緩幹活，以及戴著眼鏡和洋帽的年輕知識份子。這是今日真正的中國，和過去把

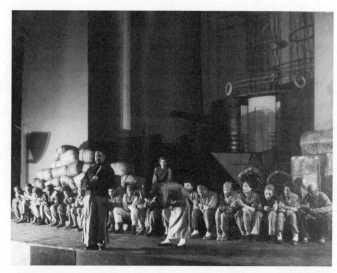

《怒吼吧，中國！》劇照：第一環（幕）中的中國商人（前立者）、買辦（彎腰鞠躬者）與工人們。
圖片提供：國立中央戲劇博物館

中國想成充滿異國風味的刻板印象完全相反：青瓷、繡袍、鳳凰、格格、鐘樓寶塔、風情萬種的交際花、嚴屬的官員、歌舞妓（事實上中國一直沒有舞蹈藝術），總而言之，西方人至今仍灌輸人們這種不實的謊言。

地點與人物——

舞台上中國部份最好不要裝置風格精巧的屋簷、屏風、龍鳳與燈籠。中國人的碼頭擠滿捆包、船梯和剛上岸的小船，小舖上方撐起粗布蓆，替買貨與賣貨的人遮蔽烈日。移動式火爐上煮著一鍋稀湯。廚師打著赤膊，把長褲撩至大腿，再用圍裙捆住，正在和麵煮飯。苦力們花一個銅錢，就能坐在火爐旁的長板凳上打發一餐。

中國人的盧布稱爲大洋，底下還有毛、分，和更小的銅錢。十個銅錢換得一分。銅錢上都鑽了孔，通常用小細繩串起來。碼頭上的人們形形色色。幾個瞎子魚貫而行，手裡都拿著枴杖。瞎子們坐下來拉琴，還用尖細的假聲配唱。婦女和最前頭的那個以枴杖探路，一邊敲著鑼鼓。年輕姑娘們也夾雜人群間。她們都穿著合身的立領上衣和藍色長褲，束胸使胸部平坦，上衣的下擺是半圓形的，側面開著扣眼。姑娘們步伐規矩，一臉嚴肅，不時從腋下拿出手絹遮住鼻

子。額頭上瀏海齊眉，整齊的辮子長及背部。小女孩如果穿著紅色長褲，表示已經許配給人。往來的中年婦人都把頭髮從額頭梳向後腦勺，塗上光亮的髮油，耳後別著一朵假花。她們全都纏了小腳（在舞台上用後腳跟走路，即能確切表現中國女人的步伐），挺直身體，面無表情，顴骨、眼瞼和雙鬢都擦了胭脂，臉部抹上白粉。

老婦人們頭髮稀疏，黑色頭巾蓋住發亮的黃髮，後腦勺底下突出一個木製小勾，上頭什麼東西也沒有。碼頭上沸騰人聲、音樂聲交雜。修雞眼的師傅敲著響板，就地替客户脫下鞋子，剪掉雞眼。磨刀匠背著磨刀石，他有一支軍號，可以吹出四度音的警報，這是他的活動招牌。小販以扁擔挑著兩個籃子，手拿梆子敲打小鼓，有時籃子上方掛著一面鑼鼓。賣扇子的、賣甜食的、賣撢子的，拉長第一個與最後一個音節，用悲愴的聲音吸引顧客。這裡還有木偶戲的演出。藍色小屋裝上了布圍幔，「導演」在其中跑來跑去，敲鑼打鼓，尖聲替每一個木偶配音，這些穿戴整齊、表情莊嚴的木偶在台上來回移動。碼頭上充滿各種聲音與顏色，這是閒暇；一排一排苦力單調地推著捆包，這是勞動；有時碼頭上的人們也會群起激動，聚在一起開始嘶吼，而船夫手中平和的船槳變成戰鬥用的武器，這是暴動。

在此需對《怒吼吧，中國！》發生的地點——萬縣，作補充說明。當時的萬縣港有千金石、草磐石、陳家壩、徐沱、水井灣、上沱、新碼頭、鐘鼓樓等八個自然碼頭，六一九萬縣事件英艦並未採取炮轟行動，因此沒有具體轟開「災區」，但九五萬縣慘案的英艦向萬縣城內及南津街、陳家壩開砲，造成重大傷亡。南津街靠近上沱江邊，屬於災區，或因如此，國際間翻譯、演出《怒吼吧，中國！》，偶亦以「南津」作為悲劇發生的地點。

特列季亞科夫在《怒吼吧，中國！》首演十年後（1936.4.17）撰寫的一篇文章中，重提當初他

創作這齣戲劇所欲傳達的訊息：

首先，讓大家對這遙遠國土上的人們有所認識，知道在地球另一端發生的事。我要求此劇，能豐富觀眾的認知。

但這不是全部。

我要求此劇，能激起人們對剝削者的仇視，喚醒人們對無權弱勢、對奮鬥戰士的認同，並強化國際團結，共同承擔義務。我要求此劇，能豐富觀眾的感受。

但這也還不是全部。

我要求此劇，有助於觀眾從情節中的語言，演繹出個人現實生活的語言，從刻畫的人物命運裡打造出自己的命運，從敵人的嘴臉認出自身敵人的嘴臉。我要求此劇，能豐富觀眾的意志。

唯有如此，此劇才有演出資格。64

64.特列季亞科夫，〈眼觀中國〉（Blickt auf China!）Serge Mikha Iovich Tret iakov, *Brille, China! Ich will ein Kind haben: Zwei Stücke Mit einem Nachwort von Fritz Mierau und einem Dokumenteteill*. Berlin: Henschelverlag Kunst und Gesellschaft, 1976, pp. 174-176.（原刊於：*Veien frem*, Nr. 4 1936, pp. 32-34.）。

四 這些二都是事實：《怒吼吧，中國！》的戲劇結構

(1) 最接近真實的戲劇情節

劇本是劇場重要元素，也是一齣戲呈現的主要依據。劇作家的劇本搬上舞台後，導演基於演出考量，與劇作家之間常需要磨合。特列季亞科夫的《怒吼吧，中國！》交由梅耶荷德的劇院排演後，必然有所刪改，以梅耶荷德的強勢作風，演出本所呈現的，與創作家的原意未必完全吻合。而後，蘇聯國內外演出的《怒吼吧，中國！》也因劇場條件不同，或編導改編、詮釋手法互異，出現各種風格的《怒吼吧，中國！》。本節設定特列季亞科夫的文本作為《怒吼吧，中國！》的核心，並作劇本分析，再比較演出本與各國譯本之異同。

《怒吼吧，中國！》全劇分成九環，每環各有二至十一景。九環的時間、地點、人物與劇情綱要列表如下：

環	時間／地點	景	各景人物	劇情綱要
第一環	上午 萬縣碼頭	第一景	買辦、泰里、哈雷	一開場的舞台上，是一幅中國人民的勞動群像。中國富商泰里前來探聽美國商人哈雷的動向，眼看哈雷走近，卻立即閃避，只請買辦代為傳話。
		第二景	買辦、哈雷	美國皮件公司代表哈雷一登場，就對疲憊瘦弱的工人又打又踹，對買辦頤指氣使，催促碼頭上的工作進度。
		第三景	哈雷	買辦試圖哼歌帶動搬運鍋爐的工作，哈雷在旁嫌棄工人是一堆只會偷懶的廢物。
第一環	上午 萬縣碼頭	第四景	記者、哈雷、鍋爐工人	鍋爐工人反諷哈雷，此舉惹惱哈雷，要脅扣除工資。記者在一旁幫腔，說哈雷所給的工資，比起其他出口商已經很高了。
		第五景	記者、哈雷、買辦、阿嬤、老計、搬運工	一邊，記者和阿嬤交易買春的貨色；另一邊，哈雷和買辦議論著工人的價錢。以老計為首的工人們拒絕工資減半，可是當哈雷將一把銅錢灑向地面，工人們仍像野獸般撲上去，搶得你死我活。
		第六景	哈雷、遊客、遊客之妻、遊客、老計	正當碼頭一片混亂之際，兩個英國遊客乘坐著轎子上場，他們是典型獵奇式的觀光客，拿著相機猛拍。可是他們並不關心眼前發生了什麼事，拍完就馬上趕赴下一個古蹟景點。

環	時間/地點	景	各景人物	劇情綱要
第二環	時間　接續前景　金蟲號艦上	第七景	員警、鍋爐工人、買辦、老計	鍋爐工人本想仗義執言，指責員警替外國人打同胞，但在兇狠的員警面前又把話吞了回去。另一方面，買辦因為老計帶頭造反而開除他。
		第一景	柯波爾	在岸邊的英國軍艦上，法國商人布留舍爾的太太和女兒柯爾蒂麗亞無聊的對坐著，柯波爾中尉站在一旁陪伴。布留舍爾太太為了成功讓一名中國婦女受洗而興奮不已，柯爾蒂麗亞卻覺得這一切都很可笑，只惦記著爸爸何時能從泰里那邊買來她心愛的絲袍。
		第二景	布留舍爾太太、柯爾蒂麗亞、哈雷、艦長、柯波爾	布留舍爾先生和哈雷商談買賣的事，訝異哈雷居然和中國人做生意。
		第三景	布留舍爾夫妻、柯爾蒂麗亞、哈雷、艦長、柯波爾、小廝	艦長喚小廝備餐，柯爾蒂麗亞欣賞美麗器皿般打量小廝。席間布留舍爾先生特地讓女兒陪哈雷跳舞，意圖軟化哈雷非現金交易不可的立場；然而當時中國正鬧旱災，牲畜疫情擴散，哈雷急需大筆現金搶在中國人之前收購皮革，因此美人計對他起不了任何作用。
		第四景	布留舍爾夫妻、柯爾蒂麗亞、艦長、柯波爾	哈雷一離開，眾人異口同聲痛罵他。

第二環						
時間　接續前景						
金虫號艦上						
第十一景	第十景	第九景	第八景	第七景	第六景	第五景
布留舍爾一家人、艦長、柯波爾、小廝	布留舍爾一家人、艦長、柯波爾	布留舍爾一家人、艦長	柯爾蒂麗亞、哈雷、艦長、柯波爾	柯爾蒂麗亞、哈雷、柯波爾	哈雷、柯波爾、小廝	哈雷、柯波爾
小廝恐懼地來到艦長面前，布留舍爾太太主張以基督徒的寬容赦免小廝的罪。正當布留舍爾準備離去，找方法對付哈雷，柯波爾從望遠鏡發現哈雷和船夫在河上起了爭執。	柯波爾前來報告小廝剛才阻止他開槍，證實布留舍爾認為中國人越來越不把歐洲人看在眼裡的言論。	眾人在甲板上繼續用餐，布留舍爾憤言美國人動搖了歐洲在中國的地位。	柯爾蒂麗亞打算把軍艦的救生圈丟給小廝，被艦長阻止，因為大不列顛的泳圈不能拿來救中國人。溺水的小廝幸被船夫救起，船既已划至軍艦旁邊，哈雷便順勢登船。	柯爾蒂麗亞驚呼小廝落水，哈雷卻冷言那不是人，是中國鬼子。	小廝與船夫隔空喊話，才知因為哈雷先前削減工資的緣故，使得船夫拒載。柯波爾看不過去，一氣之下拔槍朝船夫射擊，小廝上前阻止，被柯波爾端進水裡。	柯波爾在軍艦吊橋上幫哈雷招喚船家，兩人不諳中文，叫小廝過來翻譯。

環	時間/地點	景	各景人物	劇情綱要
第三環	午休時刻 無線電台所在的岸邊（場景同第一環）	第一景	三名船夫、阿嬤	船夫與阿嬤在岸邊閒話家常。想買下老計女兒的阿嬤遠遠看到老計的船停靠軍艦旁邊。
		第二景	記者、船夫們、阿嬤、鍋爐工人	記者走出無線電台，船夫一擁而上，記者寧可走路也不願讓船夫賺錢。船夫氣得大罵要把洋鬼子的頭砍下來，鍋爐工人說他在遙遠的國度真的看過這種事發生。
		第三景	和尚、船夫們、阿嬤、鍋爐工人	和尚走過船夫身邊，鼓動他們學習義和團。船夫們反駁。船夫們發現老計的船上似乎有事發生。遭鍋爐工人反駁。
		第四景	船夫們、鍋爐工人、阿嬤	哈雷和老計為船資起爭執，老計不讓他上岸。憤怒的哈雷向老計撲過去，老計一個閃躲，哈雷掉進水裡。
		第五景	老計、鍋爐工人、船夫們、阿嬤	老計狼狽地上岸，眾人催促他在員警到達前趕緊躲起來；阿嬤在一片混亂中和老計談定價錢，把女兒從他身邊帶走。
		第六景	老計、老計妻、船夫們、阿嬤	老計之妻怪罪丈夫賤賣女兒，老計則閃過員警，沒入人群中。
		第七景	員警、警官、船夫	員警抓來船夫問明事發經過，船夫佯裝不知。
		第八景	水手、水手長、員警、警官、船夫	軍艦上的水手趕到，跳入水中搶救哈雷，船夫趁機開溜。

	第九景	第一景	第二景	第三景	第四景	第五景	第六景
第四環 金虫號艦上 時間 接續前景	記者、老計妻子、水手、水手長、員警、警官	艦長、柯波爾	艦長、柯波爾、小廝、布留舍爾一家人	傳教士、柯波爾、布留舍爾一家人	傳教士、柯波爾、遊客夫妻、布留舍爾一家人	記者、傳教士、艦長、柯波爾、遊客夫妻、布留舍爾一家人	記者、傳教士、艦長、柯波爾、遊客夫妻、布留舍爾一家人
	水手將哈雷拉上岸後，發現他已經斷氣，撕下中國人衣衫打信號回砲艦。	哈雷的死訊激怒艦長，他下令將砲艦駛向岸邊，把死者送進教堂。	布留舍爾夫婦對哈雷淹死一事十分恐懼，極盡渲染之能事，一口咬定哈雷被中國人打死，現在中國人將群起對歐洲人進行大屠殺。	傳教士聽說哈雷受虐致死，急忙跑來艦上避難。	第一環末尾登場的兩名英國遊客也到船上避難。以訛傳訛下，變成兩名西方女性和七名西方男性遭到殺害，連遊客之妻也擔心被強暴。	記者趕到艦上，被大家離譜的說法弄得莫名其妙，隨即瞭解他們只想藉此醜化中國，將整件事鬧成外交事件，以便從中獲利，進而鞏固歐洲帝國在中國的地位。	艦長出面，將此事定調為謀殺事件，死者只有哈雷一人，但必須由兩名中國人償命。眾人誇讚艦長是真正的紳士。

環	時間／地點	景	各景人物	劇情綱要
第五環	時間　接續前景 萬縣碼頭	第七景	道尹、大學生、記者、艦長、小廝	道尹與擔任翻譯的大學生前來與艦長商談，然艦長態度強硬，要求厚葬哈雷，撫恤家屬，並在隔日九點以前處決兩名船夫，否則砲口將對準萬縣。
		第八景	柯波爾、記者、艦長、小廝	道尹和大學生前腳剛離開砲艦，艦長便下令占領電報局和無線電台，以防他為私利要脅中國民眾的消息傳回英國，同時發布對自己有利的假新聞。艦長轉身，發現小廝躲在一旁偷聽。
		第一景	瞎子、道尹、記者、大學生、員警、船夫	瞎子敲打鈴鼓走過，仰起看不見世界的臉。道尹得知美國人搭的是老計的船，吩咐員警無論如何必須找出老計。
		第二景	老費、道尹、大學生、船夫	老費認為老計應當出面頂罪，大學生意見相反，認為中國人不應默默承受，而應該怒吼，於是立即草擬一分發到北京的電報，將外國人的惡行惡狀昭告天下。
		第三景	大學生、鍋爐工人、水手	水手將大學生推下台階，阻撓發送電報，還將電報沒收。
		第四景	記者、大學生、鍋爐工人、水手	在水手護航下，記者順利進入電報局發送艦長的假消息。眼看事情的真相無法傳遞出去，道尹和大學生趕緊掉頭尋找老計。

環	時間／地點	景	人物	內容
第六環	時間 接續前景 小酒館 船夫工會的	第一景	老船夫、船夫們、鍋爐工人、酒館廚子	眾人忿忿不平地議論西方人蠻橫不講理。有人發覺苗頭不對，因為西方人全都帶著行李到艦上。
		第二景	老費、老船夫、鍋爐工人、酒館廚子	老費帶來消息，縣城已被包圍，若不交出兩名船夫送死，死的就是全城。鍋爐工人重提他在遠方曾見過工人和苦力趕走老闆、自己當家作主的事，但無人相信。
		第三景	和尚、老費、老船夫、船夫們、鍋爐工人、酒館廚子	和尚走進酒館，拿出法衣，告訴大家穿上法衣就刀槍不入。眾人嘲笑他居然還迷信這種義和團的東西，將他趕出酒館。
		第四景	大學生、老費、老船夫、船夫們、鍋爐工人、酒館廚子	大學生找老費一起到艦上進行二度協商。此時艦上的西方人正大聲演奏音樂，跳舞慶祝。
第七環	傍晚 砲艦上	第一景	所有歐洲人	西方人在甲板上舉行晚宴，每個人都在細數西方人為中國帶來的文明與進步。
		第二景	小廝、所有歐洲人	小廝因逃跑被逮個正著而心生恐懼，在宴會上笨手笨腳地服侍著外國人。天色已晚，眾人散去。
		第三景	艦長、柯波爾、柯爾蒂麗亞	艦長與柯波爾、柯爾蒂麗亞調情，柯波爾通報中國人又來協商，但艦長避不見面。

環	時間／地點	景	各景人物	劇情綱要
第七環	傍晚　砲艦上	第四景	艦長、柯波爾	中國人請求無論如何也要見上一面，艦長答應只給五分鐘。
		第五景	中國代表團	中國代表前來認錯賠罪，並帶來泰里的絲袍給柯爾蒂麗亞，試圖軟化艦長的態度。
		第六景	中國代表團	艦長決議以絞刑取代砍頭。中國代表感到非常氣憤。
		第七景	小廝、柯爾蒂麗亞、布留舍爾太太	小廝在艦長的房門口上吊自殺。
		第八景	柯爾蒂麗亞、柯波爾	柯爾蒂麗亞見到小廝上吊的第一反應，是趕緊拍照留念。
		第九景	艦長、柯爾蒂麗亞、柯波爾	柯波爾解釋，在中國，受盡折磨的僕人會以吊死在主人房門口作為報復，迫使主人搬家遷離。艦長強硬的說，他絕不離開。
第八環	黎明　船夫酒館	第一景	鍋爐工人、船夫們	眾人焦急等待代表們的回音。
		第二景	鍋爐工人、船夫們	船夫們以筷子抽鐵決定誰去送死。
		第三景	員警、鍋爐工人、船夫們	員警強行帶走預備送死的兩名船夫。鍋爐工人趁機鼓動大家聯手反抗，還舉了孫文的廣州起義作例子。

第九環	碼頭邊	上午	第二景	第一景
			鍋爐工人、船夫們、大學生、艦長、柯波爾、記者	鍋爐工人、船夫們、大學生、傳教士、遊客夫妻、艦長、柯波爾、記者、布留舍爾太太、柯爾蒂麗亞
			就在萬縣船夫步步逼近艦長的緊要關頭，柯波爾從電報局傳來最新消息，上海起義了，砲艦必須前去支援。英國海軍就在眾人的唾棄聲中狠狠離開萬縣。	傳教士為哈雷舉行的祭禱儀式結束後，緊接著就是兩位船夫的絞刑處決。記者想要搶拍幾張吊死的屍體照片作獨家，遭眾船夫阻攔去路。記者好不容易推開眾人，鍋爐工人身穿革命制服在鏡頭前，原來鍋爐工人是埋伏在萬縣的廣東軍。受鼓舞的眾人不再懼怕西方人上前圍住艦長和記者。

(2)《怒吼吧，中國！》原作九環劇本分析

第一環：

在第一環裡，特列季亞科夫以明快的節奏拉出多重的對立關係，使得殖民者和被殖民者的關係雖然掉入好人／壞人那般簡化的二元對立，但是潛藏在被壓迫者內心的人性自私與膽怯的弱點，仍時常浮現。的確，碼頭上的中國勞工是被剝削的底層民眾，但誰是剝削者？劇作家除了透過哈雷和記者兩人展現西方帝國榨乾殖民地的嗜血性格之外，在第一景就以富商泰里和買辦兩名剝削同胞的中國人，點出問題的複雜面。同樣的，當哈雷將銅錢灑在地上，苦力們像「隨時會咬斷對方喉嚨」的野獸一般自相殘殺，以及接下來員警用警棍兇狠毆打苦力的景象，都讓人意識到矛盾不僅存在於東、西方之間，也存在於貧富的差距和官民的對立。

第一環結束前出現的西方遊客就像是對刻板印象的諷刺，提醒世人不要再用東方主義式的獵奇觀點窺看中國，現實比想像要複雜得多。

第二環：

正如同第一環呈現的不只是西方帝國對中國人的剝削，也反映出中國人民的內部矛盾，第二環呈現的不只是西方人一致的貪婪面貌，也刻畫出西方殖民者內部的角力。因此，與萬縣碼頭遙遙相對的「金虫號」戰艦，不只象徵西方強權，它本身就是西方勢力相互傾軋的場所。在這裡，我們看到美商哈雷所代表的新大陸，和法商布留舍爾一家人、乃至於艦上的英軍所代表的老歐洲，兩者之間在中國的勢力消長。此外，在第一環裡，哈雷和船夫的衝突事件所留下的伏筆，在第二環結束時引發了渡船上的爭執。但這場爭執並未直接在舞台上呈現，而是透過軍艦的望遠鏡被傳達，此時它仍是觀眾尚未目睹的伏筆，在環節和環節之間產生串接的作用。

第三環：

本環節前三景的時間與第二環最後一景重疊，等於用軍艦上西方人和碼頭邊中國人兩個平行視角，觀察哈雷和老計的爭執。在第二環裡，老計只是一個面目模糊的船夫，直到這一環節透過岸邊中國人的視線，我們才辨認出是老計，反映出中西雙方各自都有看見／看不見的部分。中國人口販賣的問題也在這裡被觸及。透過老計與阿嬤的議價，以及成交後老計之妻嫌棄賣的價錢不好，一方面點出現實的殘酷：在得不到溫飽的狀態下，父母被迫出賣子女；另一方面也反映社會真實相狀：女兒普遍被認為是賠錢貨，議價時窮人只能任人宰割。

第四環：

本環前四景和後四景形成鮮明的反差：一至四景表現西方人聽聞哈雷的死訊後，各種歇斯底里、荒謬誇張的反應；然而第五景記者一出現，劇情便急轉直下，直到艦長出面，我們才恍然大悟，原來看似毫無道理的誹謗和謠言，其實隱藏了非常精明的算計。也就是說，這批歐洲人企圖利用美國人哈雷的死，占中國人的便宜，不只要詐取撫恤家屬的賠償金（哈雷並〈無家屬〉），更要藉機重新掌握歐洲人對中國人的主導權。

第五環：

如同第三環第三景中一語不發的路過和尚，這一環的開頭也有一位無言的盲人走過。這些角色雖然沒有台詞，不發表任何意見，但正因此，更表現出中國人滿腹無奈、無言以對的境況，使得這些一閃而過的角色形成飽滿有力的意象。本環節裡，中國人對待中國人的矛盾心理也值得玩味。一方面，道尹為了顧全大局而不惜揪出老計，但另一方面，也有大學生的意識覺醒，認為中國應該怒吼，突顯了這齣戲的標題，只不過中國人試圖透過無線電報發出的吼叫，還是被西方人壓制下來。

第六環：

這一環反映出中國民間並存的迷信和反迷信：一方面，老船夫對於和尚的訕笑，表現出即使老一輩的中國人，也已經沒有那種義和團的無知；但另一方面，老船夫念茲在茲的是身首異處，擔心死後會做無頭鬼，又暴露出根深蒂固的禁忌。然而劇作家對於迷信的態度似乎不全然否定。相較於另一位船夫面對死亡的恐懼，老船夫因為有信仰而自願犧牲，顯得慷慨而鎮定。

第七環：

在這個環節裡，特列季亞科夫說明中國人的讓步只會造成西方人得寸進尺，正如同小廝上吊的無聲抗議，只是讓柯爾蒂麗亞多拍一張照片作為留念，讓艦長的鬥志更加高昂。

第八環：

特列季亞科夫在這個環節描寫船夫們被逼到絕境的極限狀態。船夫直到無路可退之際，終於瞭解只有靠著自己的反抗，才能殺出一條出路，而且革命不在遙遠的北國，就近在中國廣東。

第九環：

劇作家在最末一個環節表現人民起義的場面。值得注意的是，雖然有英雄化鍋爐工人（或作「伙夫」）此一角色的企圖，卻並非毫無保留的渲染、歌頌人民起義的偉大時刻。例如當鍋爐工人登高一呼時，信仰義氣和團精神的和尚，還在一旁重提法衣可以擋子彈的陳腔濫調，卻被突然射過來的子彈驚嚇。鍋爐工人的英雄形象與丑角般的和尚並置，說明人民縱使起義，也無法立即擺脫長久以來的蒙昧狀態。

最後外國軍艦並非萬縣人民趕跑的，而是自己離開，他們是去上海支援反帝國主義群眾的鎮壓，也就是說，萬縣雖然倖免於難，但另一座城市的中國人民死活卻仍是未定之數。劇作家彷彿告訴我們，萬縣的事件落幕了，歷史問題卻仍待解決。

綜觀《怒吼吧，中國！》是一齣人數眾多的群眾戲，分成西方人與中國人兩種類型，沒有一般

戲劇裡的英雄人物或明顯的主角，屬於反派角色的西方人（白人）不是傲慢、重利，就是偽善，並視中國人如草芥。劇中「被害人」美國商人哈雷，更是一個咎由自取、甚至也是死有餘辜的主要角色。

而「被壓迫」的中國人裡面，也看不到一個能領袖群倫、據理力爭、帶頭抗暴的主要角色。

面對英國艦長要求交出兩名無辜替死者，地方的軍政首長也只能默默地接受，並用抽籤的方式決定「人選」。船夫老計家境貧困、辛勞工作，仍然難以度日，而解決家計的方法，也如當時的窮人一樣，鬻兒賣女。老計在搭載哈雷時，面對這位高傲的美國人，態度也極為強硬，兩人因相互對嗆，導致衝突發生，惹來禍端。老計採取的善後處理，是逃之夭夭，無視他的同夥面臨被送去替死，甚至全縣有被英艦砲轟的危險。像老計這樣的人物，其實也是現實社會悲哀的角色，他也得面對人口販子阿嬤的趁人之危，因為急著逃亡，低價賣了女兒，讓這位醜陋老婦得以轉售牟利。船夫工會會長老費與老船夫算是這堆貧窮人中，較不怕死、肯為大家犧牲者，老船夫倒是有些黑色幽默，他願意代替大眾死，但不能以砍頭的方式行刑，怕的是身首異處。

（五）小結

從清末至民國時代，列強利用其在治外法權，在中國各地製造事端。其中長江水域的四川萬縣一地就有數次大衝突，最為人知者，當屬發生在一九二六年九月五日的事件。一九二四年六月十九日的事件，或因「規模」小，死傷的人數不如九五萬縣事件的慘重，加上萬縣當局順應英方要求，事件得以「圓滿」落幕，未被界重視。但是在戲劇的世界，東西方帝國主義欺凌弱勢中國人的現實情境，卻提供特列季亞科夫的戲劇題材與創作靈感，因為《怒吼吧，中國》的傳播，六一九萬縣事件之「知名度」反而大於兩年兩個多月後的九五萬縣事件。

更具體地說，特列季亞科夫如無中國經驗，尤其是一九二四年這一年在中國的生活，就沒有《怒吼吧，中國！》這齣戲，六一九萬縣事件也會更隱晦不明。要不是對中國懷有特殊情感，特列季亞科夫可能沿襲以往的創作方向，繼續做一名未來派詩人，或編寫像《防毒面具》、《你在聆聽嗎？莫斯科》之類的實驗戲劇，而寫不出《怒吼吧，中國！》這樣「紀實」性強烈的作品。另方面，沒有特列季亞科夫，當時的中國戲劇家不見得注意到六一九萬縣事件，也未必能創作出類似《怒吼吧，中國！》的戲劇。

《怒吼吧，中國！》的原創劇本，藉著英美法帝國主義壓迫中國人，反映特列季亞科夫對帝國主義的厭惡與對無產階級人民的同情。他把六一九萬縣事件兩天內部發生的萬縣事件[65]，轉換成二十四小時的場景，稱為「九個環節的事件」。特列季亞科夫利用鍊狀戲劇結構（linkage structure），由三個主要舞台，構成砲艦、河流、岸上小船等不同場景，道具經由劇場設計，加以組合使用，讓觀眾不全然處於自然場景中[66]，戲劇情境與演員行動不是逐漸發展，而是呈現跳躍、突然的狀況，沒有完全依照時間先後推動戲劇情節。如第二環結束英艦上的軍官利用望遠鏡看美國

商人與中國船員爭吵，觀眾要到下一場才看到美國人溺斃，英國軍官憤而把船上端水的中國小廝丟到水裡，而這一杯水直到第四環才被拿走，這種類似蒙太奇的處理方法已不全然是寫實戲劇。《怒吼吧，中國！》傳達戲劇情境與歷史事實之間的張力，當時就有評論家說特列季亞科夫這個作品像爵士樂隊，有種革命暴民的混亂與力量。67

特列季亞科夫根據六一九萬縣事件創作劇本《怒吼吧，中國！》，反映歷史（或新聞）的事件，主觀而忠於自己感覺。相同的英艦「金虫號」（Cockchafer）、同一位美國「受害」人哈雷（E.C Hawley）、相同的時空場景。特列季亞科夫在劇本一開頭就說明「《怒吼吧，中國！》是根據一九二四年六月的萬縣事件改編的『紀實』戲劇，幾乎沒有什麼更動。」

與這個國際事件稍有不同的是，中英官方對其中的是非曲直，各執一詞，特列季亞科夫的劇本不採用英國官方和英美媒體的說法，直接把六一九萬縣事件責任歸咎英國軍艦和美國商人，並設計哈雷與船夫爭吵後落海死亡的情節——哈雷失足落水並非船夫所為，以及萬縣交出兩名船夫處死的戲劇化過程，人選由抽籤決定，人性的弱點被適度傳達出來。換言之，特列季亞科夫用戲劇評斷時事，整齣戲也明顯地看到劇作家同情被壓迫的中國人民——即使他們有不少人性弱點。

65. 六月十九日哈雷死亡事件，金虫號艦長限萬縣行政首長兩天二十四小時內，交出兩名替死鬼，在六月二十二日處死。

66. 八住利雄，〈《怒吼吧，中國！》與布哈林（Bukharin）〉，《築地小劇場》九月號，昭和四年（1929）第六卷第八號。頁六。

67. Albert Parry, "Tretiakov, a Bio-Critical Note", Book Abroad, Vol. 9, No.1, Winter,1935. P.7-8.

四、自己人與異己人：《怒吼吧，中國！》在蘇聯的演出

六一九萬縣事件是歷史（新聞）事件，《怒吼吧，中國！》（《金虫號》）則是戲劇。《怒吼吧，中國！》的場景雖發生在中國，卻在莫斯科作全世界首演，它在梅耶荷德劇院的製作、呈現，完全承襲蘇聯劇場的整套模式與規範，而在俄國革命與宣傳鼓動劇當道的一九二〇年代，這齣戲也成為革命戲劇或宣傳鼓動劇的代表。

整個事件的價值觀以二分法呈現，也以訴諸道德的方式批判帝國主義，角色用最直接、淺白的言詞描述心理動機，激發觀眾情緒，凝聚劇場的「武裝」，同情與聲援受壓迫者，對壓迫者展開批判與攻擊。劇中人物繁多且具國際性，有英、美、法人士、有中國縣官（道尹）、大學生，也有許多小人物，安排在整齣戲劇的結構中，扮演起承轉合的潤滑劑。

《怒吼吧，中國！》一九二六年一月二十三日在莫斯科梅耶荷德劇院首演，進入劇場的製作與演出體系，需要空間、資金，也需要更多人──包括導演、演員與舞台技術人員的合作，其中當然也包括劇院院長梅耶荷德導演。換言之，出現在劇場的《怒吼吧，中國！》，已不單純是劇作家特列季亞科夫的個人作品而已，它結合眾多戲劇家的智慧，從原創劇本到舞台演出本，經歷劇場不斷修正、調整。

梅耶荷德劇院呈現的《怒吼吧，中國！》，具名導演的是費奧多羅夫，梅耶荷德扮演幕後指導的角色。首演的檔期結束之後，開始在蘇聯境內幾個城市巡迴演出。對蘇聯國內外觀眾而言，這齣戲除了展現「中國」的異國情調，不少人也是看上梅耶荷德這塊招牌，進而注意這齣戲在梅耶荷德劇場的演出效果，以及梅耶荷德可能展現的創意。隨後梅耶荷德與他的年輕學生費奧多羅夫發生嚴重衝突，後者在巡演中途率領部分劇團演員出走。這個戲劇事件反映當時俄國的排演制度，也看到梅耶荷德自信、任性的一面。

(一) 梅耶荷德劇場與《怒吼吧,中國!》

莫斯科梅耶荷德劇院座落在市中心的勝利花園街,這是梅耶荷德從一座破舊、冰冷的劇場——佐恩劇院改裝而成。他把舊劇院的布景送進倉庫,清除舞台上的腳燈,讓舞台空空蕩蕩,還暴露舞台後邊的磚牆,再用小木橋把舞台和觀眾席連成一體。作家什克洛夫斯基曾如此形容:

> 舞台上已經剝落,劇院就像一件拆掉了領子的大衣,既不舒適,也不光亮。⋯⋯這家劇院門口沒有驗票員,⋯⋯包廂裡的欄杆已經拆毀,觀眾的座位沒有釘牢,排列不齊,劇場的側廳裡可以嗑核桃、抽馬合菸,⋯⋯人人可以自由行動,革命的街頭生活湧進了這家戲院。1

梅耶荷德本來就不想賦予劇場舒適感和節日氣氛,他構思中群眾集會式的演出,恰好需要這種缺乏舒適感的劇場。劇院的牆壁上到處都有女人的胸像和男人的軀體,是這個半是劇院、半是咖啡館的娛樂場所的殘存物,劇院走廊的牆壁上張貼了標語、口號和漫畫,舞台大幕上一行醒目的紅色字體成扇形展開——「俄羅斯聯邦共和國」。2

劇場導演切梅林斯基 (Б. Чемеринский) 也曾敘述他對梅耶荷德劇院的第一印象:

> ⋯⋯與別個劇場根本不同,初走到這個劇場的人一定這樣想吧。——我們太來早了嗎?或是發生了什麼變故嗎?因為舞台上沒有擺道具,幕也沒有放下來。⋯⋯舞台裝員來遲了嗎?或是發生了什麼變故嗎?因為舞台上沒有擺道具,幕也沒有放下來。

1. 《梅耶荷德傳》中文版。頁三九五。

2. 同上註。

置僅是暗示的。舞台直展到劇場場建築物的磚牆。舞台地板毫無遮掩地吐到觀客席界。也沒有提詞人站的地方，也沒有電燈匠站的地方。所有的繩子都露在外面。各種牆壁、門、舞場的背景都可看見。觀客席也很怪。包廂。（Box）那一套完全沒有。官座也沒有。不過把座列或遠或近地擺著。3

特列季亞科夫的《怒吼吧，中國！》能在梅耶荷德劇院上演，其實曾經一波三折。他在劇本完成後，採用的劇名是《金虫號》，先把它獻給愛森斯坦的無產階級文化協會工人劇院，後又送到革命劇院（Театр революции），皆被拒絕，最後才被梅耶荷德劇場接受，並改名《怒吼吧，中國！》。

一九二五年十月十六日，《莫斯科晚報》（Вечерняя Москва）的「劇場日誌」欄目有一則梅耶荷德劇院將演出《怒吼吧，中國！》的訊息：「梅耶荷德劇院決議上演謝爾蓋·特列季亞科夫關於當代中國的新戲劇《怒吼吧，中國！》，導演為費奧多羅夫。」在這篇報導中，梅耶荷德表示自己同時間必須負責《欽差大臣》的排演，所以由費奧多羅夫導演《怒吼吧，中國！》，劇中將有獨創的音樂背景，表現歐洲與中國音樂的強烈對比，為此劇院從中國運來一批樂器。該劇的導演助理為布托林（Н. Буторин），音樂導演為安什塔姆（Л. Арнштам），舞台設計為畫家葉菲緬科（Ефеменко）。4 費奧多羅夫原在人民大學攻讀藝術學，是國家高等導演工作坊（ГВЫРМ5）最早的學生之一，大約從三年前開始，在梅耶荷德的指導下工作。6

特列季亞科夫的劇本能被梅耶荷德劇院接受，關鍵取決於梅耶荷德的態度。特列季亞科夫和他有革命情感，意識型態與政治態度接近，並曾在《騷亂之地》一劇中合作過。但特列季亞科夫的《怒吼吧，中國！》標榜真實性，戲劇情節與人物皆採取明顯的紀實手法，未必與梅耶荷德此時期

的戲劇創作觀念同調。梅耶荷德接受《怒吼吧，中國！》，卻又選派他「一九二六年春天畢業於導

演班」的學生費奧多羅夫作「實習」導演，而非親自上陣或另聘資深導演執導，頗堪玩味。

一九二六年一月二十二日《怒吼吧，中國！》進行總彩排，當時的廣州國民政府常務委員兼外

交部長，並代理政治會議主席的胡漢民（1879-1936）正在蘇聯訪問，也觀賞了這齣戲的總彩排。

當天在場的阿謝耶夫事後於《紅色評論》（Красная панорама）發表的文章中提到，觀賞總彩排的

貴賓有雷科夫、史達林、布哈林、沃洛施洛夫等人民委員代表、「廣東革命軍將軍」胡漢民、前駐

蘇聯中國大使李家鏊（1863-1926）及其他外交人員和共產黨員出席。對總彩排的流程，他也有詳

細的描述：

總彩排開始前，梅耶荷德走到舞台邊緣，簡短對觀眾說明《怒吼吧，中國！》的排練及演出完

全屬於大師班學生費奧多羅夫，所以觀眾應該體諒其中不成熟之處，也不要拿費奧多羅夫與史

坦尼斯拉夫斯基作比較……7

梅耶荷德在總彩排後，由工作人員記錄他的「筆記」，隔日首演後交給費奧多羅夫。梅耶荷德

3. 田漢於一九二九年底在一篇談《怒吼吧，中國！》的文章中，引莫斯科猶太劇場切梅林斯基一篇形容梅耶荷德劇場的文章。見田漢，《怒吼吧，中國！》，《田漢全集．第十三卷．散文》，石家莊：花山文藝出版社，二〇〇〇年。頁一〇九。

4. Вечерняя Москва. 23 окт. 1925.

5. 為Государственные высшие режиссерские мастерские 的縮寫。

6. 梅耶荷德修改了費奧多羅夫的場面調度，而且他的修改十分重要，因為他大大提升了戲劇的衝突。

7. Красная панорама. 1926. № 7. – С. 15-16.

的筆記特別拿《騷亂之地》與《怒吼吧，中國！》這兩齣特列季亞科夫的作品比較說明：

凡是記得《騷亂之地》和其排演過程的人，會明白以下我所講的話。當時耗費相當多的時間研究劇本，因為我們選擇以新形式呈現文本中比較特殊，或只是三言兩語帶過的地方。《怒吼吧，中國！》的作者和《騷亂之地》一樣，都是特列季亞科夫，所以其中運用的手法也相同：文本中刪節很多多餘之處。可是今天的總彩排當中，甚至出現演員別爾斯基無法說出正確的語調的狀況，原因在於他沒明白句子的意思——句子少了一個動詞，顯示演員無法立刻克服陌生的手法。從舞台法則看來，《騷亂之地》與《怒吼吧，中國！》完全不同。前者無論布景或人物動作都很簡單，只在強調劇的中心思想。現在我們面臨的是完全不同的東西——動作結構非常複雜，需要相當高超的技藝。

中國場景的構造非常雜亂，只有經驗老道與敏銳的眼睛找得到界線，就像中國傳統的象牙精雕。由於很多參與演出的演員訓練不足，所以該劇瑕疵甚多，但這不是導演的錯⋯⋯劇本本身相當空洞，所以必須找到其他方法表現，例如應該找出讓觀眾聽得到的音樂背景，演員在說話前，應該排除自己的壓力，而且不只是外在的生理壓力，還有內在的壓力，也就是自身的氣質。找到正確的位置，停頓後迸發出台詞，就像打電報那樣。8

這段「筆記」內容看得出梅耶荷德自視甚高，言談之間，對特列季亞科夫的作品有所揶揄，對費奧多羅夫也不具信心。不過，他還是在《怒吼吧，中國！》總排演時給導演筆記的最後，稱讚自己的學生⋯

費奧多羅夫非常精確、細緻地指導這齣戲，他在《怒吼吧，中國！》的表現足以證明他將不再只是實習導演，而是真正的導演。9

《怒吼吧，中國！》由費奧多羅夫執行導演工作，梅耶荷德本人則如《莫斯科晚報》所說，專注於莫斯科藝術劇院第三工作室製作的普希金《鮑里斯·戈都諾夫》（Борис Годунов，未完成），以及準備排演梅耶荷德劇院的果戈里《欽差大臣》10。特列季亞科夫曾因《慷慨的烏龜》與梅耶荷德發生齟齬，但到了《怒吼吧，中國！》時期，與梅耶荷德盡釋前嫌，成為季姆（梅耶荷德劇院簡稱）重要的「自己人」。

梅耶荷德在《怒吼吧，中國！》演出前夕，也曾就這齣戲與《莫斯科晚報》記者對談，說明該戲是費奧多羅夫的第一齣大型製作，還提到他們兩人討論戲劇編排時，決定以「面具劇場」和木偶戲的形式詮釋歐洲場景。面對萬縣發生的事件，歐洲人無論說話或行動，都依據導演指示：陳腔濫調、社交詞令、上級指令所制約的機械式行為，沒有任何情感表現。歐洲人所缺乏的人類真正情感則在中國場景完全表露，並著重日常生活細節的呈現。在某種程度上，這齣戲採用了中國劇場的手法，尤其在場景上適度地運用現實主義和莊嚴隆重的儀式性氛圍。11 這種二分的戲劇結構，基本上沿襲了「革命滑稽劇」的處理手法。莫斯科首演的舞台分成兩個部分，是特列季亞科夫劇本的提示12，

8. Фёдорова Е.В. *Повесть о счастливом человеке.* – М.: «КЛЮЧ», 1997. – С. 53-54.

9. Фёдорова Е.В. *Повесть о счастливом человеке.* – С. 56.

10. Gladkov, A.K.; *Meyerhold speaks,* translated, edited, and with an introduction by Alma Law, *Meyerhold rehearses,* p. 18.

11. "Мейерхольд В.Э. "Рычи, Китай!" Беседа с корреспондентом "Вечерней Москвы" (1926) // Мейерхольд В.Э. *Статьи. Письма. Речи. Беседы. Часть Вторая, 1917-1939.* – М.: «Искусство», 1968. – С. 100.

12. 《梅耶荷德傳》中文版。頁五一二。

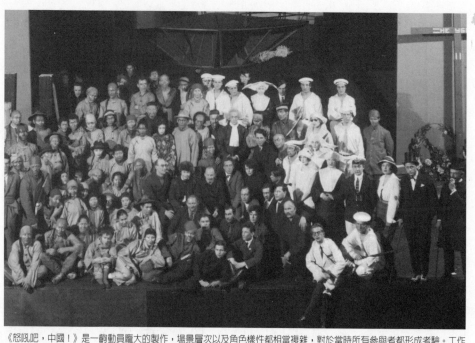

《怒吼吧，中國！》是一齣動員龐大的製作，場景層次以及角色樣性都相當複雜，對於當時所有參與者都形成考驗。工作人員合照：特列季亞科夫、梅耶荷德、共產國際領導人布哈林也都在其中。圖片提供：國立中央戲劇博物館

戲裡的角色，包括代表中國的苦力、窮學生、平民百姓、流動藝人，代表英國的軍官、水手、傳道士、商人、時髦的英國人，具有多樣性與極大的對比性，它所披露的壓迫、對抗與鬥爭，並不僅限於國家或民族之間，也包括階級的矛盾、衝突，顯現壓迫者與被壓迫者兩個不同的世界，引起許多人的好奇與興趣。有人把看這齣戲視爲一種責任，也有人帶著趕時髦的心情前來觀賞。

梅耶荷德劇院共撥了一萬五千盧布作爲該劇的製作經費。從排演記錄、演員與技術人員名單、出席與工作表現，以及檢討每日演出狀況與演員表演優缺點的演出日誌13，可知《怒吼吧，中國！》在梅耶荷德劇場的製作極爲專業化。根據現存的排演與演出日誌（1926.1.2-3.21），《怒吼吧，中國！》從一九二六年一月二

日開始正式排演，一月二十三日首演之後，一直演到三月二十一日，接著在蘇聯境內若干城市展開巡迴演出，而後《怒吼吧，中國！》也成為梅耶荷德劇院的常演劇目。

費奧多羅夫原先設計的工作流程，預計在一九二五年十二月底前準備完成，他在排演筆記中，也確定基本構思：

戲劇必須簡練但內容豐富，宣傳的作用得在觀眾意識到當代中國人所受壓迫時產生。為了達到這種效果，首要任務為真實描繪劇作者鮮明呈現的形象。這齣「中國」劇不應像我們看過的「中國—日本」劇那樣。舞台呈現應該拒絕任何「異國情調」，不是鴉片館或土匪，而是屬於勞動大眾的當代中國，不僅重新審視自己與歐洲人的關係，還有幾世紀以來的生活方式。

他還在筆記裡標記劇中人物的性格與特徵：

1. 艦長——

和他指揮的砲艦一樣堅硬，絕對堅持並相信自己的行為；象徵英國；動作簡潔、舉止從容，語調平穩，只加強內心的堅毅。中規中矩地演出。

2. 柯波爾（艦長助手）——

身材矮小，一頭紅色短髮，滿臉雀斑的英國運動員。世界觀裡只有足球與工作，執行力強，

13. 現存俄羅斯國家文學及藝術檔案館梅耶荷德檔案室：РГАЛИ. Фонд 963, оп. 1, дело 469.

性格平淡無特點。

3. 哈雷（美國商人）——

精明能幹，個性粗魯，只信仰金錢，沒有任何情感，可謂資本主義的代表。

4. 商人布留舍爾——

典型法國中產階級，性格融合宗教與愛國主義，前提為不得讓自己利益受損，甚至為了達成交易，不惜讓女兒與哈雷共度春宵。他要求艦長砲轟萬縣，並盡一切可能使自己的要求獲得實現，卻見不得行刑的場面，因為他有一個易感的心。和哈雷一樣信仰金錢，但比他還要偽善、下流。庸俗之人。

5. 買辦——

苦力與外國商人的中間人。表現中國人高度的禮儀，他的禮貌卻未流露真實情感；總是扮演雙重角色：與商人交涉時，比其他中國人先表現不滿，另一方面又很靈巧、能幹、狡滑。

6. 老費（船夫工會主席）——

性格強悍，宿命論者，不怕死亡，信守「如果會死，就死吧」，勇敢處理絞死船夫的事件。

7. 苦力（即鍋爐工人）——

中國人，廣東革命軍，他明白整個事件的緣由，並做出一些預測。總是旁敲側擊，希望中國人對抗歐洲人，但沒有大力鼓吹，因為知道中國人最終將失敗。此角色具有社會功能，鼓勵中國人擺脫壓迫。

《怒吼吧，中國！》裡的衝突發生在一艘英國砲艦和一群中國苦力之間，導演手法也特別突顯了衝突的核心元素。前舞台是中國河岸，最接近觀眾座位的地方則放了小台階，演員可站在上

《怒吼吧，中國！》第九環（幕）布景。舞台上有許多可供編導運用的各種類型空間。圖片提供：國立中央戲劇博物館

面演戲，舞台中間分為兩個不同的區塊：前方堆積貨物，代表著商業化的英國；另外一塊則是代表中國的木船，兩者中間有水，象徵彼此的隔閡。[14] 舞台後方有類似美國航空母艦的大平台，平台上連著英國戰艦金虫號的砲台，可以移動，偶爾直對著觀眾，一共有五層，上面可以容納大砲、水兵、政府官員、出差的旅客，以及其他來來往往、威脅要砲轟那個中國小村莊的海軍官兵。一道真實的水流是長江水，彷彿有船帆五顏六色的中國小船穿梭其間，把砲艦和寬敞的下舞台隔開，所有中國苦力的場景都在這個舞台區塊上演出。

《怒吼吧，中國！》的布景師是構成主義雕塑家史坦柏格兄弟（B.A. Стенберг & Г.А. Стенберг, 1899-1982, 1900-1933）。俄國戲劇學家、劇場評論家魯德

尼茨基（K. Рудницкий, 1920-1988）在他的《梅耶荷德傳》（1981）裡，對當時該劇的舞台結構和演出形式，以「異己的人和自己人」為標題，作詳盡的描述：

14. Carter, Huntly. The New Spirit in the Russian Theatre 1917-28. New York: Arno Press & New Times, 1970. pp. 216-218.

舞台的前端屬中國貧民，被壓迫的人民，屬於「自己人」；而舞台的深處──屬於歐洲殖民主義者，屬於「異己的人」。在「自己人」和「異己的人」之間橫貫著一條邊界──一條寬闊的水流。中國的小划子在水中滑過。遠處矗立著一艘可怕的砲艦的結構物。戰艦的砲口對準了一群中國苦力，兇神惡煞地窺視著觀眾席。[15]

《怒吼吧，中國！》演出時，梅耶荷德劇院請幾位中國留學生把關，以免出現人物行為和生活脫節的情形。船夫和苦力外，舞台上還有黃包車伕、賣甜食的商人、賣扇子的小販、理髮師、修腳師傅、磨刀匠，甚至還有一群演雜技、耍把戲的藝人[16]，並從中國運來一些演戲所需的物品，包括服裝、頭飾、樂器和朗讀與歌唱的音樂唱片。除了音樂，具特殊意義的燈光也很重要。中國場景以水平線呈現（前舞台），歐洲場景則垂直線呈現（後舞台）。《怒吼吧，中國！》的設計引起媒體大肆討論，因為在舞台上放入真正的水，表現出連標榜學院風格的劇院都不能接受的現實主義[17]。

舞台技術關係著這齣戲的風格，可以想見，梅耶荷德仍然扮演決定性的角色，在他的指導下，費奧多羅夫才能放手作導演。

若就《怒吼吧，中國！》首演演員名單[18]看來，舞台上的人物較劇本來得多，而且中國人的角色除劇中的基本演員外，經常一人分飾數角，如磨刀販同時也是搬運工與船夫：

15. 《梅耶荷德傳》中文版。頁五二一。

16. 同前註。頁五二三～五二四。

17. Фёдорова Е.В. *Повесть о счастливом человеке.* ─ С. 49-51.

18. РГАЛИ. Фонд 963, оп. 1, дело 467.

歐洲人

角色	演員
「金虫號」艦長	舒爾金（Шульгин）
遊客	扎羅夫（Жаров）
醫生	別爾斯基（Бельский）
傳教士	克爾別列爾（Кельберер）
報社記者	馬爾季頌（Мартисон）
哈雷	穆辛（Мухин）
柯爾蒂麗亞	赫拉斯科娃（Хераскова）
布留舍爾太太	特維爾登斯卡婭（Твердынская）
布留舍爾先生	博戈留波夫（Боголюбов）
柯波爾	梅斯捷契金（Местечкин）
小廝	芭芭諾娃（Бабанова）
道尹	洛基諾夫（Логинов）
大學生	戈爾斯基（Горский）
泰里	維利熱夫（Велижев）
老費	列什科夫（Лешков）
老費之妻	列斯（Лесс）
買辦	莫洛金（Мологин）
苦力（伙夫）	拉弗羅夫（Лавров）
和尚	扎伊奇科夫（Зайчиков）
老計	捷梅林（Темерин）

中國人

角色	演員
遊客之妻	佳爾基娜（Тялкина）
水手長	巴什卡托夫（Башкатов）
	斯科羅斯佩洛夫（Скороспелов）
	羅馬諾夫（Романов）
水手	齊庫爾（Чикул）
水手	波查尼科夫（Бочарников）
水手、中國人	馬斯列尼科夫（Масленников）
約翰	葉果羅夫（Егоров）
	格拉戈林（Глаголин）
第二船夫	科爾舒諾夫（Коршунов）
第二船夫之妻	葉爾莫拉耶娃（Ермолаева）
第三船夫	戈洛索夫（Голосов）
水手、中國人	葉果羅夫（Егоров）
約翰	格拉戈林（Глаголин）
員警	庫茲涅佐夫（Кузнецов）
	潘菲洛夫（Панфилов）
	馬盧里（Маули）
	拉德金（Ладыгин）
	卡利克（Калик）

角色	演員
老計之女	阿姆哈尼茨婭（Амханицкая）
阿嬤	謝列伯里亞尼科娃（Серебрянникова）
老船夫	歐赫洛普科夫（Охлопков）
第一船夫	斯維爾德林（Свердлин）
理髮匠、搬運工、船夫	卡拉巴諾夫（Карабанов）
搬運工、船夫	科濟科夫（Козиков）
演木偶戲的人、搬運工、船夫	科斯托莫洛茨基（Костомолоцкий）
搬運工、船夫	西比里亞克（Сибиряк）
搬運工、船夫	利普曼（Липман）
	佐托夫（Зотов）
	邁歐羅夫（Майоров）
	塔曼采夫（Таманцев）
	伊林（Ильин）
	弗拉舍維奇（Влашевич）

角色	演員
搬運工（第一環）	穆拉托夫斯基（Муратовский）
賣扇子小販、酒館主人	馬斯拉佐夫（Маслацов）
甜品小販、船夫	薩維列夫（Савельев）
磨刀販、船夫、搬運工	別列佐夫斯基（Березовский）
酒館主人、中國人	科洛沃夫（Коловов）
瞎眼中國人	科甘（Коган）

首演之後，劇中次要角色稍有增加，例如若干場演出，增加三名護士：戈爾采娃、蘇哈諾娃、蘇波季娜（Гольцева, Суханова, Субботина）。在觀眾面前羅列中國窮人的各種樣貌，以一種罕見的、民族誌的精準，把這些樣貌捕捉得十分生動，每位演員的裝扮都深深地刻劃在觀眾的記憶裡。那形形色色的疲倦臉孔、結繭的雙手、壓彎的駝背和微弱顫抖的聲調，完全摧毀了無用的巴洛克式

戲開始時有約十分鐘的序幕，演出中國苦力搬運上百包茶葉的眞實場景20。砲艦啓動了，甲板上的英國水兵舉起步槍站成一圈，在接近觀眾席的低階台口，面對死亡威脅的中國苦力和船夫則站成一直線。歐洲的場景顯得缺乏立體感，那些經過風格化處理、宛如傀儡的人物，一站在以寫實風格精心刻畫的中國人面前，看起來顯得非常蒼白、無特色。

這種清楚的畫分讓觀眾對整齣戲更容易理解，也比較容易進入戲劇情境。到了戲的尾聲，小廝獨自走到空無一人的甲板上，雙手做祈禱狀，然後急促起身往桅杆上爬，兩隻手靈巧地打了繩結，再過一會，他瘦弱的身軀最後一次抖動，就吊在船的橫桁上21，而這個令人震撼的自殺場景是在四十分鐘內排好的22。這齣戲不只激發了俄羅斯觀眾強烈的興趣，也讓許多來自東方國家的少數族群代表們感到非常喜歡，並且是有史以來第一次，讓中國無產階級的命運在歐洲劇場裡產生迴響。

格沃茲捷夫（А.А. Гвоздев, 1887-1939）認爲《怒吼吧，中國！》受到梅耶荷德導演的前一齣作品——法依科劇本《教師布布斯》（Учитель Бубус）的影響。《教師布布斯》描繪迷惘的知識份子在兩個鬥爭的陣營之間搖擺不定，並在階級鬥爭衝突加劇的時刻失去立場。戲劇原著較接近鬧

19. Picon-Vallin,Béatrice (dir.), Meyerhold. Ecrits sur le théâtre, tome II, éditions L'Âge d'homme, réédition revue et augmentée, 2009, pp. 221-222.

20. 《梅耶荷德傳》中文版。頁五三一。

21. 前引書。頁五三三。另外，築地小劇場一九二九年九月公演《怒吼吧，中國！》的特刊中，有一篇哈利·福拉納翰（ハリ・フラナガン）撰寫的〈歐洲觀劇記〉，敘述《怒吼吧，中國！》：……舞台是高高、堆滿貨物的碼頭，碼頭處處是混濁的河流與船隻，船隻前則是大型砲艦，布景非以寫實方式呈現，然而，「演員與觀眾卻精心設計成能在這齣戲上獲得理解」，在軍艦上有爵士樂團，反映戲劇的空間與場景。參見《築地小劇場》九月號，昭和四年（1929）第六卷第八號。頁八。

22. Gladkov, A. K. translated, edited, and with an introduction by Alma Law, Meyerhold speaks, Meyerhold rehearses, p.205.

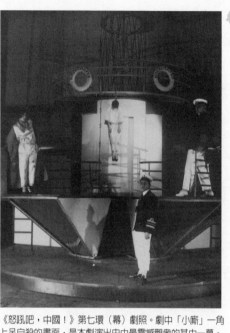

《怒吼吧，中國！》第七環（幕）劇照。劇中「小廝」一角上吊自殺的畫面，是本劇演出史中最震撼觀眾的其中一幕。
圖片提供：國立中央戲劇博物館

劇，而梅耶荷德將其設定為由抒情音樂伴奏的情節劇。鋼琴家坐在觀眾視線可及的高處，演奏蕭邦與李斯特的音樂作為劇樂（三幕共四十六曲）。在此音樂背景中，演員的對白彷若詠嘆調，並伴隨誇張的默劇動作，以及多樣的人物配置。該劇的總體呈現相當複雜，除了物品、燈光、音效、音樂、動作、聲音及台詞分別像劇場交響樂團的各種樂器。因此，該劇標記劇場交響樂逐漸成形。梅

耶荷德在舞台陳設中亦引進了音聲效果，他以竹子環繞表演台，演員進出時，竹子發出聲響，強調人物的出場及退場，形成漸次變化的音響效果：而在最後一幕，當紅軍潛入資本主義家中，音聲強烈升高。如此一來，布景也變成會發聲的物品，和情節行動融合23。《教師布布斯》的節奏極為緩慢，因此梅耶荷德特別著眼於營造抒情場景與令人震憾的情節發展，此一編排使得演員面對極複雜的表演形式，必須考量有無音樂伴奏時所做的停頓，演出時還得意識每一動作與每句台詞都需配合音樂節奏、速度及曲調。將軍、牧師、資本主義者等「上流」社會人物的特點構成音樂諷刺劇。24

費奧多羅夫執導《怒吼吧，中國！》時，也使用《教師布布斯》裡所實驗的方法，以處理劇中的場景裡，尤其是最後一幕的行刑場面，融合了一種緩慢的節奏感，以背景音樂為單調的朗誦聲襯底，痛苦的呻吟和肢體動作變得越來越激烈。歐洲環節以「跳狐步舞的歐洲」風格加以誇張表現，

壓迫者與被壓迫者的心理狀態，呈現中國的窮人群起對抗歐洲帝國主義時的情緒。在所有關於中國的場景裡，融合了一種緩慢的節奏感，以背景音樂為單調的朗誦聲襯底，痛苦的呻吟和肢體動作變得越來越激烈。歐洲環節以「跳狐步舞的歐洲」風格加以誇張表現，

穿著嶄新制服的傲慢軍官，放蕩不羈的旅遊者以及他們的夫人，道貌岸然的傳教士，令人生厭的修

女，把他們表現成活的漫畫形象，藉此尖銳諷刺歐洲人25。相對地，有關中國的環節表現得充滿生

活氣息，群眾求生存的悲劇能夠眞正撼動人心。

《怒吼吧，中國！》在梅耶荷德劇院首演時，莫斯科藝術劇院正在彩排史坦尼斯拉夫斯基的新

戲《火熱的心》，梅耶荷德早上看了莫斯科藝術劇院彩排，晚上在自己劇院開演之前，對觀眾進行

簡短演說，盛讚史坦尼斯拉夫斯基的戲非常出色，而他自己「年輕的劇院不可能幻想能達到今天在

莫斯科藝術劇院所表現出來的卓越技巧。」26兩個劇院同時推出新戲，梅耶荷德讚揚莫斯科藝術劇

院、貶抑自己的劇場，主觀上反映梅耶荷德對《怒吼吧，中國！》的看法。再方面，顯現一九二〇

年代中期，蘇聯劇場環境的改變，而梅耶荷德也察覺自己的處境逐漸艱難，當時的特列季亞科夫卻

仍然意氣風發，充滿左派的戰鬥熱忱。正因梅耶荷德對《怒吼吧，中國！》的評價不高，演出後的

觀眾迴響又極爲熱烈，費奧多羅夫因而認爲，看在梅耶荷德眼中，完全不是滋味，因爲導戲的不是

他，而是他的弟子費奧多羅夫。27

現存俄羅斯國家文學及藝術檔案館（РГАЛИ）梅耶荷德檔案室保存的資料，有費奧多羅夫導演

《怒吼吧，中國！》的筆記、人物出場及舞台意象圖28，證明《怒吼吧，中國！》排演過程中，縱

使梅耶荷德提供重要的觀念與劇場技術，費奧多羅夫亦實際扮演導演的角色，而非僅是在「指導教

授」指導下的「畢業實習創作」而已。

23. Гвоздев А.А. Театр им. Мейерхольда (1920-1926). – Л.: Academia, 1927. – С. 41-42.

24. 同前註。頁四一〇。

25. 《梅耶荷德傳》中文版。頁五二一。

26. 《梅耶荷德傳》中文版。頁五二五。

27. Фёдорова Е.В. Повесть о счастливом человеке. – М.: «КЛЮЧ», 1997. – С. 62.

28. РГАЛИ. Фонд 963, оп. 1, дело 470.

(二)《怒吼吧，中國！》的演出迴響

《怒吼吧，中國！》首演當天由特列季亞科夫、梅耶荷德、拉伊赫及其他演員聯合署名，贈送費奧多羅夫六冊精裝《俄國藝術史》，以祝賀首演成功。不過費奧多羅夫回家時，卻告訴家人，拉伊赫看完首演後，對他說演出非常失敗。[29]

當時的媒體對《怒吼吧，中國！》的評價不一，采諾夫斯基（А. Ценовский）刊登於廿四日《勞動報》（Труд）的評論：「無論作家或導演，都沒有創意，沒有真正的天份……戲裡一切都很蒼白、萎靡、無趣。從演出開始到結束，音樂和肢體語言都很做作、刻意。這齣戲像尚未排練好似的。我很同情演技精湛的演員，也惋惜他們浪費這麼多時間準備，因為《怒吼吧，中國！》這齣關於中國的戲不適合搬到蘇聯舞台上。」[30]

當天塔斯社（ТАСС）、《工人報》（Рабочая газета）與《年輕列寧信徒》（Молодой ленинец）三家媒體高度評價《怒吼吧，中國！》，但只有《年輕列寧信徒》提到費奧多羅夫的名字。再隔一天，也就是一月廿五日，莫斯科媒體都未提及《怒吼吧，中國！》。一月廿六日，列寧格勒的《紅報》（Красная газета），有格沃茲捷夫教授（проф. А. Гвоздев）發表的〈莫斯科，一九二六年一月廿四日〉（"Москва, 24 января 1926 г."），他稱許演員技巧精湛，並提及導演費奧多羅夫：「劇院呈現了宏偉的悲劇，然而，此次的導演並非梅耶荷德，而是他的學生費奧多羅夫。但必須單獨再談他的導演特點，因為可稱得上蘇聯劇場的新成就。」三天後格沃茲捷夫在《紅報》上又發表了一篇評文，誇讚群眾場景的傑出表現。[31]

一月廿八日的《莫斯科晚報》有一篇法馬林（К. Фамарин）的評論，認為這齣戲有許多不可抹滅的優點，作者在文章結尾寫道：「《怒吼吧，中國！》由費奧多羅夫執導，他是梅耶荷德大師

的學生。簡而言之，這是大師弟子的首部作品。但應該把它看作劇場的一齣戲，而非大師的戲。費奧多羅夫同志的導演意識尚未定型，他的天份卻不容懷疑……雖然有些瑕疵，但這可謂梅耶荷德劇院完成的一項大工程：年輕導演的首部作品，表示梅耶荷德劇院正積極培育藝術人才。」[32]

《怒吼吧，中國！》的演出，引起史達林爲首的共產黨領導人的關注，布哈林發表於二月二日《眞理報》的文章〈梅耶荷德劇院的《怒吼吧，中國！》〉("Рауи, Кумай! В театре Мейерхольда") 是一記眞正的響雷。他認爲《怒吼吧，中國！》是一齣優質戲劇，形式鮮明，內容符合現代性，充份反映受奴役者如何變成革命大衆。布哈林在《眞理報》的評語具有爭議性，但也變成這齣戲決定性的評價。黨幹部普遍覺得滿意，因爲在梅耶荷德劇院可以看到一個有政治性的戲[33]。布哈林還觀察到這齣戲對觀衆情感產生的作用，無疑在駁斥朵諾夫斯基的評論。但他也完全沒有提及費奧多羅夫。

一九二六年五月十五日《莫斯科晚報》報導：「五月十六日星期日，梅耶荷德劇院冬季演出結束。這一季上演了新戲《怒吼吧，中國！》，演出共計超過五十場。」列寧格勒的《藝術生活》(Жизнь искусства, 1926, No 28) 雜誌針對莫斯科的劇院觀衆做了問卷調查，結果顯示，莫斯科人最喜愛的劇院爲莫斯科藝術劇院、大劇院與梅耶荷德劇院，而莫斯科最熱門的戲爲《怒吼吧，中國！》，獲得一百五十七票，其後爲莫斯科蘇維埃劇院的《暴風雨》（一百三十五票），梅耶荷德劇院的《委任狀》(Мандат) 獲九十五票，與《怒吼吧，中國！》同時上演的莫斯科藝術劇院

29. Фёдорова Е.В. Повесть о счастливом человеке. – С. 59.
30. 同前註。頁五九～六〇。
31. 同前註。頁六一一。
32. 同前註。頁六三二。
33. Meserve, Walter and Meserve, Ruth. 'The stage flistort of Roar china! Documentary Drama as Propaganda,' "Theatre Survy" 21 (May, 1980), ps. James M. Symons, Meyerhold's Theatre of the Grotesque, pp.146-147.

《火熱的心》則居第六位，有五十票。《季姆海報》並統計一九二五～一九二六年這一季演出中，各劇獲得正面與負面評價如下：

《怒吼吧，中國！》：一百四十個正面評價，十七個負面評價

《委任狀》：六十四個正面評價，六個負面評價

《森林》：四十一個正面評價，三十一個負面評價

《D.E.》：十二個正面評價，二十個負面評價

《教師布布斯》：廿三個負面評價

從一九二六年一月二十二日到一九二八年三月三日這兩年多期間，《怒吼吧，中國！》共演出二百場。[34]。《怒吼吧，中國！》演出評論雖有褒有貶，但在國際間頗受重視，迴響也很大。美國小說《失落的世代》（The Lost Generation）[35]的作者帕索斯（Dos Passos）在其回憶錄中，稱一九二八年當他遊歷蘇聯時，最喜愛《怒吼吧，中國！》「舞台變身成為法庭」，有一份報紙強調該劇反映政治現實，並視其為「對現今歐洲的警告」。演出時觀眾席間經常傳來激動的喊聲。塔林工人劇院的演員於中場休息時，在觀眾席間朗讀中國最新消息。《怒吼吧，中國！》推動了大規模反抗壓迫與暴力的活動，特別在那些以勞動工人為主的國家。「以中國人的喊叫聲，呼喊出自己的悲劇與苦痛。」[36]

曾經在美國劇場演出《怒吼吧，中國！》時設計舞台的李·西蒙遜（Lee Simonson）說：「對於藝術家，曾經一度以羅馬為表率，昨日則以巴黎為儀型，而今日，戲劇藝術家，不論導演、演員或裝飾家都以莫斯科及蘇聯底劇場為規範。」[37] 意即蘇聯為世界戲劇中心，它的演出活動常吸引國

際戲劇界與一般觀眾的注意。對當時的蘇聯觀眾而言，《怒吼吧，中國！》當中，中國民眾被英美帝國主義侵凌的戲劇情節充滿異國情調。多數人把它視爲純粹現實主義作品，不過，有人認爲這是令人感動的象徵主義。[38] 也有人認爲這齣戲與其他中國有關的作品不同，並無異國情調。[39]

一九二六年初觀賞《怒吼吧，中國！》的感想是，戲劇裡顯現的中國事件對具思考能力的人而言，是具現實意義的議題，應也是它能引起觀眾注意力之處，特別是處決船夫的場景，最讓觀眾震撼。拉德洛夫認爲梅耶荷德劇院要處理東方議題，基本上屬於冒險且困難重重的任務，因爲俄國與西方劇場處理東方題材時，多用色彩繽紛的異國情調，而對十八世紀的人來說，「中國」就是像穿著參加化妝搬會服裝的人，特別是穿在巴黎人身上。爲了避免掉入這種窠臼，劇場不是把遠東演員的技巧成分搬上舞台，就是呈現勞工人民的眞實生活，梅耶荷德劇院很正確地發揮第二條件，雖說排演時還是免不了運用自然主義手法描述中國民風與生活（如瞎子的造型與生活樣貌）。

曾經在梅耶荷德劇院看過這齣戲的日本作家中條（宮本）百合子（1899-1951）在日記中敘述

34. *Вечерняя Москва*. 3 марта 1928 г.

35. 《失落的世代》或稱《迷惘的世代》（The Lost Generation），是一九二〇年代的文學流派。第一次世界大戰後，一些年輕的美國作家，如海明威、福克納、帕索斯等人，曾懷抱理想遠赴歐洲，卻因目睹戰場上的屠殺，以及人類經受的苦難，感覺自己受到「民主」、「光榮」、「犧牲」等口號的欺騙，進而對社會、人生感到失望。他們通過創作描述戰爭對他們的殘害，表現迷惘、傍徨和失望的情緒。

36. Белоусов Р. «Рычи, Китай!» Сергея Третьякова （К истории советско-китайских литературных связей）// *Вопросы литературы*. 1961. No. 5. – С. 192-200.

37. Norris Houghton 著，賀孟斧譯：《蘇聯演劇方法論》上海：上海雜誌公司，一九三九年。頁一。

38. Huntly Carter 就持此見，見Carter, Huntly. *The New Spirit In the Russian Theatre 1917-1928*, pp. 216-218.

39. Leach, Robert. *Revolutionary Theatre*, P.167.

整齣戲還用俄語演出，但英國人、美國人、中國人則分別帶著本國口音[40]。拉德洛夫認為《怒吼吧，中國！》劇中所感覺到的一些真正中文，亦屬自然主義的死胡同。因為幾個演員講幾句中文之後，就開始用俄語了，而且是莫斯科口音。

魯德尼茨基認為《怒吼吧，中國！》能得到觀眾熱烈掌聲是因為別出新裁的舞台設計，以及自殺的中國男孩成功地演繹了劇中所想傳達的情緒，他的形象和突如其來對壓迫者無比憎恨的相互對照，表演得很動人而且拿捏準確，為這齣宣傳鼓動劇增加戲劇效果。[41]扮演小廝的芭芭諾娃（M. И. Бабанова, 1900-1983）成長於蘇聯劇場蓬勃發展的時代，在科米薩熱夫斯基（Ф.Ф. Комиссаржевский, 1882-1954）指導的戲劇學校畢業。該校宗旨符合時代氛圍：「該是誕生新演員的時候了，這是一種全方位的演員，同時得會唱歌、跳舞，還要會演戲。只要出現這樣的演員，才會有真正的劇院。」在《慷慨的烏龜》（1922）中扮演史黛拉（Stella），是巴芭諾娃第一次演出，天生的技巧受到矚目。

芭芭諾娃後來在傳記裡，生動的描述梅耶荷德如何指導她演出小廝這個小角色：

小廝這個角色很小，他只出場三次，所以必須站在梅耶荷德的角度，好明白他會怎樣處理角色。第一次出場。艦長大喊：「小廝！」我拿著托盤跑出來，把酒杯遞給他。就這樣而已。梅耶荷德對我說：「需要替角色做一張名片」。也就是說，在舞台上應該展示角色特點，而非場景。於是他教我一個方法，從邏輯上看來，這個方法或許很怪，但梅耶荷德從不做沒有意義的事。他在艦長喊「小廝」時，配上帕納赫爵士樂團[42]演奏的波士頓華爾滋。他要我悄悄打開艦長室的門，然後把頭塞進門縫。第二次喊「小廝」時，我才在音樂伴奏聲中拿著托盤跑出來。這種假定性的演出方法讓我驚異，用這種方式呈現低賤的僕役，實屬罕見。但我喜歡音樂，在音樂聲中表演令我更輕鬆愉快。

飾演小廝（左）一角的演員芭芭諾娃（右）。圖片提供：國立中央戲劇博物館

接下來是船夫用破俄文講話的橋段。場景快結束時，我來到甲板，沿著舞台哼唱小曲：這首曲子有兩段旋律，第二段曲調比第一段高。我得呈現小男孩唱歌的神態。當時梅耶荷德站在觀眾席深處（我甚至看不見他），突然走向腳燈觀看我的演出，並提醒我：這裡該彎身⋯⋯倚著欄杆⋯⋯垂下頭，慢慢來⋯⋯走。也就是說，我必須抓著欄杆緩緩地走，而且口中哼唱音階很高的小曲。當我走到艦長室門口，梅耶荷德要我蹲下來：「現在用手摸到掃帚⋯⋯唱歌⋯⋯接著唱⋯⋯」，我的手找到了事先準備好的掃帚（當時身上有一條寬背帶），並於此時唱出最高音階，當時曲調已經高到我唱得斷斷續續。不過我的歌聲清亮，唱到「Mi」時，燈光暗下，我往下跳，當燈光再度亮起，我已經如屍體般搖來晃去。43

《怒吼吧，中國！》中小廝一角是芭芭諾娃舞台生涯的第一個高峰，無論在首都或巡迴演出《怒吼吧，中國！》

40.宮本百合子，〈日記二・一九二八年（昭和三年）〉，《宮本百合子全集》第二十四卷，東京：新日本出版社，一九八〇年七月二十日。頁三三七～三三八。

41.《梅耶荷德傳》中文版。頁五三二～五三四。

42.帕納赫（В.Я. Парнах, 1891-1951）：俄國詩人、翻譯家、音樂家，俄國爵士樂奠基者。就讀聖彼得堡大學期間，同時學習音樂，也在梅耶荷德的劇團學戲劇藝術。一九二二年六月在巴黎咖啡館首次聽見爵士樂演奏，對此驚為天人，遂在返回俄國時，帶回樂團所需樂器，在莫斯科成立爵士樂團，同時創造了俄文中「爵士樂」（джаз）一詞。

43.Туровская M. Бабанова. Легенда и биография. — М.: Искусство, 1981. — С. 78-81.

芭芭諾娃都能保持排練時所到達的顛峰，成為整齣戲的重點，牽動觀眾的心。頂著一頭黑色硬髮、穿著一身白衫的小男孩造型，陸續出現在報章及戲劇雜誌上，而這個角色確如芭芭諾娃所言：「完全是由梅耶荷德設計和加工出來的」[44]。讓觀眾印象深刻的不只是「死前備受欺凌的男孩所唱」的哀婉歌曲，還有導演所建議，她尋找繩子時無助與虛弱的身勢語令人難忘，」詩人維拉‧殷伯爾（B. Инбер, 1890-1972）[45] 如是寫道：「有點像以人類眼睛看世界的小動物，牠用爪子碰觸了禁錮牠的牢籠。」[46]

依魯德尼茨基的看法，《怒吼吧，中國！》整齣戲還停留在壓迫者與被壓迫者之間的簡單對立上，這是二〇年代出宣傳鼓動劇的特色，梅耶荷德很有戲劇效果地結束全劇，「砲艦駛向岸邊，靠近憤怒的中國人聚集的舞台前端，甲板上的英國水兵舉著步槍站成一圈，稍低處靠近觀眾席的台口，面對死亡威脅的中國苦力和船工，紋風不動站成一條直線……」，演出中還當場朗讀關於中國革命進程的訊息。魯德尼茨基認為這齣戲運用的壓迫者與被壓迫者的對立已經過時，劇本中若干詞句「如嗜血成性的殖民主義者」，連梅耶荷德都覺得「寫得太野蠻了」[47]。

特列季亞科夫對梅耶荷德處理《怒吼吧，中國！》的手法亦有些保留，「一方面像人種學筆記，另一方面像報刊文章的戲被大多數觀眾僅僅看成是有異國情調和情緒激動的場面」，特列季亞科夫對於「戲劇沒能夠走上街頭，把自己的審美的和動情的本質溶化到事業中……戲劇進了自己的審美之岸，感到失望」，特列季亞科夫失望，也代表左翼戲劇整個體系投降，而「這個左翼戲劇在昨天還自以為有特殊的權利代表革命人民」[48]。

對特列季亞科夫而言，一九二七至二八年的政治環境繼續讓「文學與戲劇把藝術融化在生活之中」，它所顯示的效果，讓他憂心。他曾於一九二七年《新列夫》雜誌上發表一篇名為《好語氣

《Хороший тон》)〉的文章，批評在革命的十年後，黨所資助的是舊的戲劇，而不是想創造新的戲劇和新的人類的戲劇團體[49]。他反對藝術造假，認爲通過藝術不能確認形象，而導演比劇作家還重要，這些他都反對，虛假的審美觀也還存在，他提醒戲劇家的角色必須對社會更有用，反對回到小資產階級口味，「革命事業怎麼用材料，比材料本身更重要」。

一九二七年，十月革命十週年紀念活動中，日本作家秋田雨雀被全蘇聯對外文化聯絡會邀請訪蘇，他於十月十三日抵達莫斯科，隔天，立刻和特列季亞科夫見面，十九日觀賞《怒吼吧，中國！》。秋田雨雀在日記中寫下：「觀衆中有孫逸仙大學的中國學生」，當時在莫斯科有中山大學（孫逸仙大學）和東方大學，前者係孫中山過世後，蘇聯共產黨爲了讚揚他的功績，並育成能夠承擔中國革命的人才，而於一九二五年十一月設立，原則上只接受國民黨籍的學生[50]；後者由共產國際所創設，其中有中國共合作，也有共產黨員或共青團以個人名義加入國組，學生全爲中國共產黨黨員。把特列季亞科夫相關的「活報劇」（活動新聞）及「藍衫」運動帶到中國的李伯釗，與第一個中譯《怒吼吧，中國！》的陳勺水等眾多人才，也是當時莫斯科中國留學生中的佼佼者。[51]

44.參見特列季亞科夫著，羅稷南譯，《英譯本瑞納教授序言》，《怒吼吧，中國！》，上海：讀書生活出版社，一九三六年。頁一～五；《梅耶荷德傳》中文版。頁五二一～五二五。

45.殷伯爾：俄國女詩人、散文家，一九四六年獲得史達林獎一等獎。

46.轉引自：Аллерс Б. Театральные силуэты // *Современный театр*. 1927. No. 9.– С. 140.

47.《梅耶荷德傳》中文版。頁五二二～五二三。

48.《梅耶荷德傳》中文版。頁五二四。

49.Третьяков С. Хороший тон // *Новый леф*. 1927. No. 5.– С. 29.

50.一九二七年，國共分裂後，中山大學與東方大學中國組合併，改組為中國勞動者共產主義大學。

51.白水紀子，《中國左翼戲劇家聯盟下における活報劇と藍衫劇團》，《東洋文化》第七十四號，東京大學東洋文化研究所，一九九四年三月。頁二二一。

(三)《怒吼吧，中國！》的文本與演出本

劇本與舞台演出的關係，基本上有兩種類型：一類就前輩劇作家或當代作家已出版的作品排演；再則是為演出而創作的劇本。《怒吼吧，中國！》是特列季亞科夫的原創劇本，作品完成後，交給梅耶荷德劇院演出，一九三〇年才正式出版，距離在梅耶荷德劇場首演已經過了四年。其中必有修改，部分來自劇作家本身在不同時空的不同創作體驗，部分來自劇場實踐的結果，或斟酌導演、演員與觀眾意見加以修正。可以想見，以出版品形式流通的特列季亞科夫「原著」《怒吼吧，中國！》，與首演前交給劇院排演的「原著」，已有若干程度的差異。

根據《怒吼吧，中國！》排演與演出日誌（1926.1.2-3.21），首檔的正式排演是從一九二六年一月二日至一月二十二日左右，演出日期是一月二十三日至三月二十一日，將近兩個月。特列季亞科夫的劇本既於一九二四年八月即已完成，交給梅耶荷德劇院演出之後，可能根據梅耶荷德意見刪改，正式排演時導演也會邊排邊修。莫斯科的俄國國家文學藝術檔案館梅耶荷德檔案室保存一九二六年《怒吼吧，中國！》演出資料，有費多奧羅夫導演本、科瓦斯基的修正版，以及梅耶荷德的註記，應為劇作家最初提交的文本，以及導演的修改本，基本上反映這個劇本修改的過程。

《怒吼吧，中國！》從一九二六年一月二十三日至首演之後，在國內外的流傳，多從演出本改編，一九三〇年特列季亞科夫文本出版，代表多了一個選擇，各國的譯本也漸以特列季亞科夫文本作底本，陸續出現不同語言的譯本。今存的各國語文版《怒吼吧，中國！》，很難僅以它來自梅耶荷德劇院演出本或劇作家出版文本區分，因為各國在翻譯、演出《怒吼吧，中國！》時，基於語言、風俗習慣、文化傳統或政治環境考量，常有不同程度的因「地」制宜，其中若干外文譯本並非直接譯自俄文本，而是根據其他語文，如日文譯本、德文譯本或英文譯本再翻譯，也不乏採各種語

言版本，再作內容調整或作改寫者，因而出現在一個國家的《怒吼吧，中國！》，也往往不只是一個版本。而翻譯本、改編本搬上舞台，仍然會因演出需要而有若干調整，如日本作家大隈俊雄根據梅耶荷德劇院演出本翻譯成日文，而築地小劇場演出時，雖根據大隈俊雄，但導演北村喜八同樣再作修正、改編。而出現在演出特刊的劇本改編者，也由大隈俊雄、北村喜八並列。

目前所知，蘇聯之外，曾經上演過《怒吼吧，中國！》的國家，包括日、德、美、中、奧、加、波蘭、挪威、印度、阿根廷、澳洲、瑞士，以及當時仍為日本殖民地的台灣，其中日、德、美、中、加、台灣演出的劇本及實際演出情形，包括劇本、演出人員或劇場效果，較為清楚，其餘國家與城市的演出情形有待進一步挖掘原始資料。

特列季亞科夫在一九三七年被捕後，他的作品成為禁忌，重見天日是在一九五六年被平反之後。一九六六年出版的《特列季亞科夫劇作及文選、回憶錄》收入這個劇本，是目前所見較通行的俄文版，可視為特列季亞科夫「原著」的文本。至於特列季亞科夫的原始劇本與首演的演出本或一九三〇年版本、一九六六年版本有何差異？若就特列季亞科夫的劇作經驗與生命最後的十年而言，差異應不大，至少在《怒吼吧，中國！》國內外流傳、並成為定目劇之後出版的一九三〇年版本與一九六六年版本，差別更少。但這是以劇作家文本為中心，若從演出的立場，文本與演出本之間的區別就較明顯。特列季亞科夫曾對《怒吼吧，中國！》首演時，舞台所添增的藝術性不以為然，顯現演出本場景處理、人物形象與其文本精神有若干落差。52

戲劇導演考量角色調度、情節推展及演出節奏等影響觀眾的因素，常就原著劇本進行修改。為了完整呈現特列季亞科夫原作與演出本的差異，本節將《特列季亞科夫劇作、文選及回憶錄》中的

52.
《梅耶荷德傳》中文版。頁五二四。

《怒吼吧，中國！》文本與一九二六年梅耶荷德劇院演出本作比較，並嘗試說明演出本在內容更動後，產生的舞台效果。首演演出本現存俄羅斯國家文學及藝術檔案館梅耶荷德檔案室（РГАЛИ. Фонд 963, оп. 1, дело 461），但演出本在首演檔期中常有小幅度修改，例如整小段刪掉或作文字上修飾，部分與特列季亞科夫文本較大出入，在比較時均作註解說明。此外，演出本除了環節外，並未區分個別場景。為更清楚呈現本文與演出本差異，列表中保留場景。

特列季亞科夫文本	演出本
第一環	演出本第一環
故事發生在四川省萬縣碼頭。揚子江中間停泊著英國砲艦「金虫號」。 碼頭上嘈雜擁擠。苦力穿梭在絞車、起重機、搭板、翻覆的船隻、售貨棚、街頭小販的扁擔之間。 地平線上船桅林立，大型舢板船上用錫箱子搭成遮陽擋雨的蓬蓋，一艘挨著一艘，行行列列，停泊在岸邊。小船麻雀般穿梭往來；船夫或背上裹著孩子的船娘站在船頭，搖槳前進，在水面畫出八字形。一些載滿棉花、油桶、皮捲的舢板靠在小船邊，搭上木板作為船舷間的通道。苦力們扛起沉重巨大的捆包，變形的雙腿快速奔跑。	無故事背景說明

文本第一景

苦力們衣衫襤褸。多數人穿著骯髒的褲子，頭上包著污黑的手巾。有些工人把類似神甫戴的帽子隨意扣在頭上，肩上掛著破爛袋子。有些則穿著殘破的背心和草鞋。

工作的時候，搬運工人把洗手盆似的草帽掛在胸前。只有坐下來休息時，才戴上帽子，吸一吸長煙嘴。汗水爬滿他們的臉龐，他們搧動形狀像網球拍的蒲扇。

年長的苦力還留著辮子，在後腦勺盤成一個髻。其他人的頭髮則剃得精光，露出青色頭皮。搬貨的時候，他們旋律一致地哼唱「嗨──呵」、「嗨──嘿」。買辦指揮苦力工作，他穿著白色或藍色長衫，拿著一把扇子，油光發亮的頭髮側分，戴著歐式草帽。他叫住賣茶水的小販，用小杯子一口啜飲茶水，一見苦力工作不力，立即躍起，奔向工人，催促他們、責備他們、勸誡他們，或者鼓勵他們。

文本第一景

裝卸工人與買辦在休息。苦力們抽菸，買辦喝茶。富商泰里沿著碼頭緩步走來。他戴著牛角框眼鏡，臉上鬍鬚稀稀落落，身形臃腫，一派神氣模樣。黑

演出本第一景

船夫把捆包從船上搬到岸上。他們把皮革扛在肩上，每走一步，就大聲喊著「嘿吼，嘿吼」。

色瓜皮小帽上鑲著一顆紅寶石。買辦見泰里到來，畢恭畢敬起身，高拱雙手，向他做了一個屈膝禮。泰里以相同手勢回禮，只不過頭沒垂那麼低，手掌的高度沒超過頭部，也沒屈膝敬禮。

買辦：（諂媚）泰里大爺，您今日用過膳了嗎？

泰里：（從容莊重）感謝關心，我吃過了。

買辦：若不嫌棄，請喝杯茶。

泰里：（作勢制止欲拿茶壺的買辦）你的美國東家快到了嗎？

買辦：我正在等他。

泰里：替我轉告：今日午前若能簽定合約，泰里同意付現款購買他的皮革。

買辦：（卑恭屈膝地嘻嘻笑）好心的泰里大爺想來不會忘記鄙人二厘五的佣錢吧！

泰里：正好相反。我還想扣除美國人給你的佣金。

買辦：您說這話真叫人傷心。

泰里：若我什麼都不說，您不就更傷心了。

買辦：（側耳聽）這是美國人的腳步聲。

泰里：（匆忙道）此時我不想和他打照面，正午前我在店裡恭候他的大駕。

和開頭一樣，買辦恭敬起身相送，兩人互相鞠躬後，泰里步伐從容地離去。

監工的買辦坐在小椅子上喝茶，偶爾對著搬運工人們做做手勢。泰里走過，買辦看到他，趕忙站起來，拱手為禮，泰里也拱手回禮。

泰里：您用過膳沒有？

買辦：感謝關心。

泰里：（泰里制止他）若不嫌棄，請喝杯茶。（作勢倒茶，泰里制止他）

買辦：美國人快到了嗎？

泰里：我正在等他。

買辦：替我轉告：今日午前若能簽定合約，泰里同意付現款購買他的皮革。

泰里：（嘻嘻笑）好心的泰里大爺想來不會忘記鄙人二厘五的佣錢吧！

買辦：正好相反。我還想扣除美國人給你的佣金。

泰里：您說這話真叫人傷心。

買辦：若我什麼都不說，您不就更傷心了。

泰里：我聽到美國人的腳步聲。

買辦：我不應該和他在這裡打照面，正午前我在店裡恭候他的大駕。（買辦和泰里互相鞠躬）

買辦：納涼納夠了吧！把貨搬完！快點！

●劇本中為買辦問泰里用過膳沒有。

●演出本上新增台詞。

哈雷是身材高大結實的美國青年，戴著軟木材質的圓帽，身穿網球服。動作敏捷，宛如裝了彈簧。他個性易怒、不拘小節，說話很急，語調清晰，語氣卻很強硬。

哈雷：（飛快瞅一眼正休息的裝卸工人，才轉身面對朝他猛力鞠躬的買辦）怎麼還不幹活？

買辦奮力撲向裝卸工人，用腳踹他們，催促他們將一堆堆捆包從碼頭搬到倉庫。工資微薄、伙食很差的裝卸工人個個疲累不堪，他們的步伐顯然不能滿足哈雷。買辦瞭解這點，努力用「嘿呵」、「嗨嘿」的叫聲加快工人的速度。

買辦：快點！加快步伐。嘿呵，嗨嘿！

哈雷：一刻鐘之內得卸貨完畢。給無線電台的蒸汽鍋爐在哪裡？

買辦：（看著河岸）馬上就來。

哈雷：到哪兒了？

買辦：蒸汽鍋爐很重。

哈雷：（快步走來）怎麼還沒搬完？

買辦：（奮力撲向搬運工，催促他們）快點！加快步伐。嘿呵，嗨嘿！

哈雷：一刻鐘之內得卸貨完畢。給無線電台的蒸汽鍋爐在哪裡？

買辦：馬上就來。

哈雷：到哪兒了？

買辦：蒸汽鍋爐很重。

哈雷：什麼叫很重！難道得雇馬來拉！萬縣多的是餓著肚子等工作的人！（阻止還想辯駁的買辦）別再說了！你找二十個、三十個、五十個苦力都可以，快去搬過來！

文本第三景

裝卸工人推動拉鍋爐的滾軸，以寬背帶將巨大的蒸汽鍋爐從舞台後方拉出。他們的手幾乎垂至地面。電台的鍋爐工人拿著繩子跟在後頭。他身穿藍衫藍褲，衣服上鑲著銀色扣子，還蓄著長髮。

買辦跑向拉鍋爐的苦力，做出一副幫忙的樣子，假裝使出全身力氣，身體前傾，肩膀向後，踩著腳，一面唱著「Do-Re」的曲調鼓勵他們。工人則用淒涼緩慢的「Mi-Re」、「Do-Re」回應。買辦更加賣力地以「La-La」、「Re-Re」督促工人，卻完全沒能加快速度，苦力們依舊用緩慢的「Mi-Re」、「Do-Re」回應。這首曲子沒有任何歌詞，只聽見一陣含糊不清的鼻音。

哈雷：（觀看眾人工作）叫這些懶惰的廢物下地獄去吧！……十個這樣的髒東西，都比不上一個美國人！

哈雷：難道得雇馬來拉！萬縣多的是餓著肚子等工作的人。（買辦想回答，哈雷沒讓他說話）別再說了！你找二十個、三十個、五十個苦力都可以，快去搬過來！

演出本第三景

蒸汽鍋爐從舞台後方滾出來，它緩慢移動，裝卸工人以寬背帶拉著它。買辦衝向他們，唱起「一、二、一、二」，想加快工人的速度。

搬運工們以淒涼緩慢的「Mi-Re」、「Do-Re」回應。

哈雷：叫這些懶惰的廢物下地獄去吧！……十個這樣的髒東西，都比不上一個美國人！

文本第四景

新聞記者上場，胸前掛著照相機。

記者：哈雷先生，您好！

哈雷：您好。

記者：（朝捆包點點頭）牛皮？

哈雷：（寫著筆記，沒有抬頭）是的。

記者：您在剝削中國？

哈雷：（訝然望著記者）此話怎講？

記者：摘自今日報紙的箴言。我相信這是道尹的翻譯幹的好事。

哈雷：大學生？

記者：從上海來的。

此時鍋爐沿著斜坡朝兩人所站位置滾來。

哈雷：（沒回頭望）他們會繞過我們。

（抓住哈雷的袖子，把他拉向一旁）這鍋爐會壓死您！

苦力們吃力繞過外國人，推著鍋爐沿斜坡而上，哈雷看見鍋爐工人拿著繩子走在鍋爐後方。

演出本第四景

記者：哈雷先生，您好！

哈雷：您好。

記者：（朝捆包點點頭）牛皮？

哈雷：是的。

記者：您在剝削中國？

哈雷：此話怎講？

記者：摘自今日報紙的箴言。我相信這是道尹的翻譯幹的好事。

哈雷：大學生？

記者：從上海來的。

此時鍋爐沿著斜坡朝兩人所站位置滾來。

（記者抓住哈雷的袖子）他們會壓死您！

哈雷：（沒回頭望）他們會繞過我們。

苦力們吃力繞過外國人，推著鍋爐沿斜坡而上，哈雷看見鍋爐工人拿著繩子走在鍋爐後方。

這個游手好閒的人是誰？

買辦：無線電台的鍋爐工人。

哈雷：管他是誰！既然有多餘的繩子，就應該幫忙！你閒晃什麼？

鍋爐工人：(對苦力們眨眼睛，往哈雷的方向遞繩子) 有多餘的繩子，你就來幫忙，閒晃什麼呢！……

苦力哄堂大笑，全都停了下來。

哈雷：(明白眾人的訕笑，按耐住怒火，冷漠地轉向買辦) 他們這一停止，原本十分的工錢得扣除兩分！

記者：(吃驚狀) 十分?!

哈雷：怎麼？

記者：您付這麼多給他們？

哈雷：是啊

記者：您知道嗎，連中國出口商都把工資減到十五銅錢了？這可是……

哈雷：我付的一半價錢。

記者：是啊，少一半呢。

哈雷：是啊。這件事我已經寫進今天的公報。

記者：(看著買辦，自言自語) 十個銅錢！……

哈雷：我得走了，差點忘了告訴您，有人在「金虫號」……

記者：恭候您的大駕。

哈雷：是為了……

這個游手好閒的人是誰？

買辦：無線電台的鍋爐工人。

哈雷：管他是誰！既然有多餘的繩子，就應該幫忙！你閒晃什麼？

鍋爐工人：有多餘的繩子，你就來幫忙，閒晃什麼呢！……

●這句台詞在演出本中沒有，後來導演才加上。

哈雷：(明白眾人的訕笑，對買辦) 他們這一停止，原本十分的工錢得扣除兩分！

苦力哄堂大笑，全都停了下來。

記者：十分?!

哈雷：怎麼？

記者：您付這麼多給他們？

哈雷：是啊

●劇本中為「十五銅錢」。

記者：您知道嗎，連中國出口商都把工資減到 十個銅錢 了？這可是……

哈雷：怎麼？

記者：是啊

哈雷：比我付的少三倍。

記者：是啊。這件事我已經寫進今天的公報。

●演出本與劇本不同。

哈雷：(看著買辦) 十個銅錢！……

記者：我得走了，差點忘了告訴您，有人在「金虫號」……

哈雷：恭候您的大駕。

哈雷：是為了……

文本第五景 / 演出本第五景 對照

文本第五景	演出本第五景
記者：……為了皮貨買賣。您快去吧，可以搭軍方的快艇。	記者：……為了皮貨買賣。他們請您快去，可以搭軍方的快艇。
哈雷：（恍惚）十個銅錢……	哈雷：（恍惚）十個銅錢。
	記者：十個銅錢。
	哈雷：十個銅錢！
	記者：請您注意皮貨買賣，上海來了一批貨。 ←●該句台詞在劇本中沒有。
記者：可不，您這裡還散發著美金的氣味。	記者：可不，您這裡還散發著美金的氣味。（哈雷以手指頭招喚買辦，記者拍拍他的肩膀後離開）
哈雷：（朝買辦招手）過來！	哈雷：（對買辦）過來！
記者：（環顧四周，遠遠看到某人）欸！喂……過來！老東西！快踩著小腳過來，妳這個禿頭的騙子！	記者：（環顧四周，遠遠看到某人）欸！喂……過來！老東西！快踩著小腳過來，妳這個禿頭的騙子！

文本第五景

哈雷、記者和阿嬤。

阿嬤是一名老婦，裹著小腳，身穿長褲，兩隻褲腳緊箍在腳踝，上衣長及大腿。她的臉色枯黃，滿臉皺紋，用頭巾包住光禿的頭皮。

阿嬤跑向記者，挺著上身，一路鞠躬哈腰。記者不斷催促她。

記者：快點，快點，快！看看這次妳給我送來是什麼姑娘？

阿嬤：身體健康的。

記者：再健康整天鬼哭神號也不行。

演出本第五景

記者：（阿嬤踩著碎步跑向記者，一路鞠躬哈腰）快點，快點，快！妳給我送來是什麼姑娘？

阿嬤：身體健康的。

記者：再健康整天鬼哭神號也不行。

阿嬤：她很漂亮。

記者：要是躺在床上像塊木頭，再漂亮也沒用。

哈雷：你每天花錢找女人？

記者：問題就出在我按月付錢。每個月花二十美元，但看看他們送來什麼貨色。大概因為不能生育，丈夫才賣了她，而她終日傷心難過，對他還念念不忘。（突然轉身）懂吧！

阿嬤：是的。

記者：把她送遠一點。

阿嬤：是。

記者：再給我找一個，也得是健康的。

阿嬤：是，是！

記者：把她帶去美國醫院，沒有醫生證明別送過來。（對哈雷）這些中國女人治療梅毒的方法可真特別：只要傳染給別人，病痛就能減輕一倍。（看手錶）我勸您多注意皮貨交易。（和阿嬤一起離開）

哈雷：（沒有轉身）喂！你和搬運工說好的工資是多少？

買辦：（跑來）十個。

哈雷：十個什麼！

阿嬤：她很漂亮。

記者：要是躺在床上像塊木頭，再漂亮也沒用。

哈雷：你每天花錢找女人？

記者：問題就出在我按月付錢。每個月花二十美元，但看看他們送來什麼貨色。大概因為不能生育，丈夫才賣了她，而她終日傷心難過，對他還念念不忘。（對阿嬤）懂吧！

阿嬤：是的。

記者：把她送遠一點。

阿嬤：是。

記者：給我找個新的，同樣貨色，還得健康，懂嗎？

阿嬤：是，是！

記者：把她帶去美國醫院，沒有醫生證明別送過來。（對哈雷）這些中國女人治療梅毒的方法可真特別：只要傳染給別人，病痛就能減輕一倍。（看手錶）我勸您多注意皮貨交易。喂！

哈雷：（沒有轉身）喂！

記者：新的健康女人！ ●此為導演增加的台詞。

買辦走來，搬運工已卸貨完畢，聚集在他身旁。 ●劇本中沒有這段說明。

哈雷：（對買辦）你和搬運工說好的工資是多少？

買辦：（跑來）十個。

哈雷：十個什麼！

買辦：十分。

哈雷：可是中國商人只付十個銅錢。

買辦不語，表情惶恐。

告訴他們，從今天起降低工錢。

去啊！

買辦躊躇不前。

買辦低聲和工人商量。群眾中響起不滿的聲音。

工人：銅錢不行。
——不要銅錢！
——一毛錢。
——十分！

船夫老計：（怒氣沖沖地朝哈雷張開兩隻手掌）十分，十分！

哈雷：（舉起手，叫聲立即停止）為什麼我得付得比中國出口商更多？我可是美國人，是民主黨人，針對付工錢這件事，我要求絕對的平等。

辱罵聲再度響起。

買辦：十分。

哈雷：可是中國商人只付十個銅錢。（買辦不語）告訴他們，從今天起降低工錢。（買辦不語）去啊！

●演出本作了變動，將搬運工人的台詞變成導演說明的一部份。

買辦低聲告訴工人，響起不滿的聲音：一毛錢、一分不能減。船夫老計伸出十根指頭，喊叫「十分」的聲音特別激昂。

船夫老計：（怒氣沖沖地朝哈雷張開兩隻手掌）十分，十分！

哈雷：我是美國人，是民主黨人，我要求絕對的平等。
（工人喊叫聲）

停止！

群眾的叫聲更加響亮。

買辦：（嚴厲命令買辦）你計算一下，他們總共多少人？

（不知所措地拿出名單）五十人。

哈雷：每人十個銅錢。

買辦試圖把錢塞給工人，他們全都搖手表示拒絕。

搬運工人：不！

——不要！

——不要！

——不要！

哈雷：把錢拿過來！（從買辦手中搶下裝滿銅錢的錢袋，手伸進袋中，抓起一把銅錢撒向群眾）

群眾靜默一秒，然後開始搶奪。老計撲向銅錢，隨即被人推開，他抱住錢，卻被另一名苦力打了一拳，銅錢散落一地。為了搶錢，這些人隨時可以咬斷對方的喉嚨。哈雷觀賞這齣獸鬥，一臉輕蔑。

哈雷：停止！（群眾叫聲更加響亮）哈雷：跟他們結帳，總共多少人？

買辦：三十人。

●劇本與演出本都為五十人，但導演改為三十人。

哈雷：每人十個銅錢。（買辦試圖把錢塞給工人，他們全都搖手，叫著：不要！不要！不要！）

哈雷：把錢拿過來！（從買辦手中搶下錢袋，手伸進袋中，抓起一把銅錢撒向群眾。人們開始搶奪。老計撲向銅錢，隨即被人推開，老抬起頭，看見哈雷嘲諷的眼神，還被打了一拳，他抬起頭，看見哈雷嘲諷的眼神，於是他憤恨地盯著美國人。遊客和妻子經過。遊客閱讀旅遊指南）

警察上場。

警察揮棍毆打苦力，好讓他們安靜下來。

外國遊客和他的妻子乘轎過來，撩起簾子下轎時，正好遇上彼此叫囂、互毆的群眾。即便在盛怒中，工人也盡量避開白人。

遊客：（閱讀旅遊指南）從這裡上慈山嗎？

遊客一身高爾夫球裝，戴著大眼鏡，一副營養不良、身體虛弱的模樣。他的妻子身形臃腫、鼻頭發紅，是那種舊式英國婦女，屬於只為「到此一遊」而造訪名勝的人。

遊客之妻：是的！

此時老計撲向哈雷，把兩隻張開的手掌遮到他面前。

老計：給我十分！給我一毛！

哈雷抽出馬鞭，不讓工人靠近他。警察拿起刀鞘，指著聚集過來的群眾。

遊客之妻：（此時老計撲向哈雷，把兩隻張開的手掌遮到他面前，叫著：十分！一毛！十分！哈雷抽出馬鞭，不讓老計靠近他。警察拿起刀鞘，指著聚集過來的群眾）嘿，真有趣！（拿起相機對準老計）

遊客之妻：嘿，真有趣！（穿過人群，拿起相機對準老計）

哈雷：（對眾人打架視若無睹，朝河面大喊）喂！有快艇吧！

船上傳來回應：「這就來！」

哈雷向前邁步，老計緊跟著他，即使撞到買辦，仍瞪視著哈雷。

遊客之妻：（對老計）維持這個表情，讓我照張相。

老計用力朝買辦吐口水，後者立即回敬一口痰。

（大驚，此時正好按下快門）唉呀，實在太缺德了！（委屈地向丈夫求助）等等我，你去哪兒啊！

警察拿刀鞘打老計。

推夫，推夫！你們湊什麼熱鬧？

兩名觀看打架的中國人走來，把手掌放在遊客腰際，推他們走上去。

哈雷：喂！有快艇吧！

船上傳來回應：「這就來！」

哈雷向前邁步，老計緊跟著他，即使撞到買辦，仍瞪視著哈雷。

遊客之妻：維持這個表情。

老計用力朝買辦吐口水，後者立即回敬一口痰。

（大驚，此時正好按下快門）唉呀，實在太缺德了！（向丈夫）等等我，我這就來。

游客：（讀旅遊指南）在三百碼高處有一座六百年歷史的廟。

游客之妻：六百年？眞是太有趣了！（和丈夫及推他們上山的工人一起離開）

警察繼續毆打並驅趕工人。

文本第七景

鍋爐工人站在無線電台門口。他握住拳頭，朝四散的群眾叫喊。

鍋爐工人：喂，你們這些走狗！……怎麼能這樣？

警察：（對鍋爐工人）怎麼回事？

鍋爐工人：（立刻改變語氣）我說啊……怎麼能這樣……（指著電台內部）推鍋爐。腰都閃了……

鍋爐工人隱身電台內。買辦拿錢給警察。河那頭有人喊叫。買辦奔向岸邊，豎起手掌，放在耳邊，一面重複聽到的話。

演出本第七景

警察繼續打人，並驅趕群眾。鍋爐工人站在無線電台門口，對群眾喊。

鍋爐工人：喂，你們這些走狗！……怎麼能這樣？

警察：怎麼回事？

鍋爐工人：我說啊……怎麼能這樣推鍋爐。腰都閃了……

警察走近買辦，後者掏錢給他。警察離去。

游客之妻：推夫，推夫？

游客：上慈山嗎？

游客之妻：是的！是的！

游客：有一座六百年歷史的廟。

游客之妻：推夫！你們湊什麼熱鬧？

游客之妻：啊，眞是太有趣了！

●演出本上作了位置的更動，將游客前面的台詞移至此處。

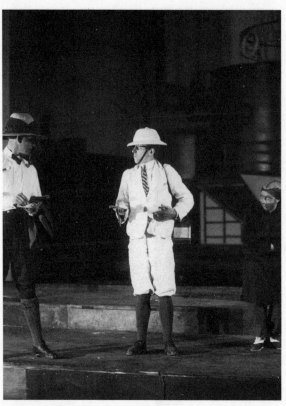

哈雷、記者及阿嬤

買辦：汽車……辦事處……十一點半？好的。（他轉身，氣沖沖對老計）你別在我這兒幹活了！

第一環結束

買辦聽到有人在河面上喊叫，於是奔向岸邊，一面重複聽到的話。

買辦：辦事處……十一點半？好的。（他轉身，看見坐在船邊的老計）你別在我這兒幹活了！

第一環結束

文本

上了白漆的光滑大砲，船帆敞開遮擋烈日。電風扇嗡嗡作響。「金虫號」砲艦的甲板擺放了上海藤椅、搖椅、幾張用早餐的小桌。燠熱的暑氣讓法國商人之妻布留舍爾太太和女兒柯爾蒂麗亞感到疲乏。儘管天氣炎熱，布留舍爾太太仍穿著緊身胸衣。臉上有明顯的黑色汗毛，聲音洪亮，碩大的胸部充滿對慈善事業的熱情。柯爾蒂麗亞是嬌寵的平胸女孩。母女之間顯然起了爭執。柯爾蒂麗亞氣呼呼地看著手錶。

文本第一景

布留舍爾太太、柯爾蒂麗亞和柯波爾。

砲艦中尉柯波爾身穿白色制服，別著海軍領章，火紅色的頭髮向上翹，水瓶般的臉龐布滿雀斑。這是個「有為青年」、足球員、刻板的公務員。

布留舍爾太太：柯波爾先生，您好。我太開心，太開心了。剛參加完一場受洗典禮。

柯爾蒂麗亞：那裡的氣味真叫人不敢恭維。

布留舍爾太太：（一臉責備）柯爾蒂麗亞！

演出本第一景

桌子上擺放了餐具，小廝在桌邊走來走去，時而動盤子，嘴裡哼著歌。

●劇本中沒有小廝哼歌的細節說明。

●劇本中沒有這一段，演出本中增加。

小廝：一個船長，兩位女士，三個船長，四位女士……

柯波爾：（走進）嗯。（小廝飛快跑走）

布留舍爾太太：柯波爾先生，您好。我太開心，太開心了。剛參加完一場受洗典禮。

柯爾蒂麗亞：那裡的氣味真叫人不敢恭維！嗯。

●演出本新增字眼。

布留舍爾太太：（一臉責備）柯爾蒂麗亞！

柯波爾：是個男娃兒？

柯爾蒂麗亞：（憤恨不屑）女娃兒，三十歲了，長得像猴子，手上還抱個小孩。

布留舍爾太太：是船夫的妻子，她歡喜在脖子上戴十字架項鍊！她會是讓子女遵循基督教戒律的好母親。

柯爾蒂麗亞：（嘲弄母親）可不像其他某些人！

布留舍爾太太：柯爾蒂麗亞，在柯波爾先生前這麼說話，妳不覺得害臊嗎？總之，我非常開心。

柯爾蒂麗亞：我可不開心。我還沒給自己買一件中國絲袍，我最喜歡絲袍了。討厭的爸爸消失到哪兒去了？

柯波爾：他在等哈雷先生。（走至甲板，拿望遠鏡眺望遠方河面）

柯爾蒂麗亞：哈雷是什麼人？

布留舍爾太太：是你的絲袍。

柯爾蒂麗亞：我看不是袍子，是尖頂帽子。

布留舍爾太太：妳父親要跟他交易皮貨。這筆買賣若談不成，妳的絲袍就……

柯爾蒂麗亞：爸爸答應給我買件袍子，泰里的店裡有一件是我喜歡的樣式。

柯波爾：（只聽到最後幾個字）您喜歡的？真是個幸運兒。（仔細傾聽）船靠岸了。

柯波爾：是個男娃兒？

柯爾蒂麗亞：女娃兒，三十歲了，長得像猴子，手上還抱個小孩。

布留舍爾太太：是船夫的妻子，她歡喜在脖子上戴十字架項鍊！她會是讓子女遵循基督教戒律的好母親。

柯爾蒂麗亞：可不像其他某些人！

布留舍爾太太：柯爾蒂麗亞，在柯波爾先生前這麼說話，妳不覺得害臊嗎？總之，我非常開心。

柯爾蒂麗亞：我可不開心。我還沒給自己買一件中國絲袍，我最喜歡絲袍了。討厭的爸爸消失到哪兒去了？

柯波爾：他在等哈雷先生。

柯爾蒂麗亞：哈雷是什麼人？

布留舍爾太太：是你的絲袍。

柯爾蒂麗亞：我看不是袍子，是尖頂帽子。

布留舍爾太太：妳父親要跟他交易皮貨。這筆買賣若談不成……

柯爾蒂麗亞：爸爸答應給我買件袍子，泰里的店裡有一件是我喜歡的樣式。

柯波爾：真是個幸運兒。（仔細傾聽）船靠岸了。

布留舍爾先生、艦長與哈雷進來。

布留舍爾先生是中年胖子，顯然深受熱帶氣候所苦。他穿著寬大的衣服，腰間繫了絲質腰帶。說話語調充滿怒氣，問候別人時，聲音卻變得哀怨，胸式發聲突然變成刺耳的尖聲。和人聊天時，布留舍爾先生習慣碰觸談話對象：拍拍肩膀，或者摸摸他的肚子。對自己的妻子，他早就感到厭煩，和所有漸漸老邁的父親一樣，非常疼愛女兒。他是舊派的出口商，習慣事必躬親，因此遭到資金雄厚的美國、英國，有時甚至中國公司代理人的排擠。艦長在砲艦上這群人之中舉足輕重，他的身材壯碩，方正厚實的身形加上潔白的制服，好像一座尚未燃燒殆盡的櫃子。他自信心十足，對中國本地人向來不多話，相信只要一個眼神或手指的動作，自然能讓他們服服貼貼。他曾隨八國聯軍共勤義和團，收藏的戰利品讓他覺得驕傲……艦長對女士們溫文爾雅，甚至稱得上柔情似水。

布留舍爾先生與哈雷在門口佇足，兩人談論買賣的事。

布留舍爾先生：兩句話就好……您的皮子我全要了，四成訂金，餘款等貨到上海，用信用證券支付。細節我們再談。

門後的談話聲。

布留舍爾先生：兩句話就好……您的皮子我全要了，四成訂金，餘款等貨到上海，用信用證券支付。細節我們再談。

文本第三景	演出本第三景
哈雷：我們在各處收購皮子，需要大量現金。泰里要付現金。 布留舍爾先生：（震驚）您把東西賣給中國人？ 兩人開始嚴肅談話。	哈雷：我們得在各處買皮子，需要大量現金。泰里要付現金。 布留舍爾先生：您把東西賣給中國人？很抱歉，這已經是原則問題了。 ●演出本上新增台詞。
哈雷：我只有十二分鐘。 艦長：綽綽有餘了。請您到桌旁稍坐。（向女士們介紹哈雷）布留舍爾太太、柯爾蒂麗亞小姐。這是美國「羅勃多勒」公司的哈雷先生。 哈雷：（向柯爾蒂麗亞問好）出口，（對布留舍爾太太）進口，（和柯波爾打招呼）輪船運輸…… 布留舍爾太太：您是美國人？ 柯爾蒂麗亞：（任性地轉向一旁）我最討厭美國人。（見艦長穿著軍服）艦長，今天您打扮得真隆重。 艦長：我剛拜訪了本地道尹，一個值得尊敬的老人家。（做出請眾人用餐的手勢） 柯波爾：小廝！	哈雷：我只有十二分鐘。 艦長：綽綽有餘了。請您到桌旁稍坐。（介紹哈雷）布留舍爾太太、柯爾蒂麗亞小姐。這是美國「羅勃多勒」公司的哈雷先生。 哈雷：出口、進口、輪船運輸…… 布留舍爾太太：您是美國人？ 柯爾蒂麗亞：我最討厭美國人。（見艦長穿著軍服）艦長，今天您打扮得真隆重。 艦長：我剛拜訪了本地道尹，一個值得尊敬的老人家。 柯波爾：小廝！（坐下） ●劇本中是艦長招呼眾人享用早餐。
文本第三景	**演出本第三景**
柯波爾：小廝！ 小廝應聲而來。 小廝是中國人，穿著白色短衫和褲子。	柯波爾：小廝！

柯波爾：拿雪茄來。

男孩跑開，旋即拿著菸盒進來。

柯爾蒂麗亞：（打量小廝）好誘人的兩片嘴唇。

哈雷：您這麼覺得？

柯爾蒂麗亞：頭的模樣也很可愛。

柯波爾：（撫摸小廝的頭）不適合踢足球。

柯爾蒂麗亞：怎樣的頭適合？

柯波爾：像我這樣的。

哈雷：（以專家的眼光打量）對此我持懷疑態度，你的跳姿不會正確。

柯波爾：（憤然）拜託！（他一躍起身，想展示踢球姿勢）一（搖頭晃腦），二！（伸腿一踢，正好踢到哈雷的小腿）

哈雷：（不動聲色）您踢球姿勢不對，應該這樣。（他站起來，故意踢柯波爾的腳）抱歉！

布留舍爾先生：（被「皮」字驚醒，對哈雷）您怎麼皺著臉皮？

艦長：（對布留舍爾先生）就算只付一半的錢，您也買得到皮子。

哈雷：這裡正鬧著旱災，牲畜都得了疫病……我們得趕在中國人前頭收購。代理商晚上會去。

布留舍爾先生：見鬼……

柯爾蒂麗亞：（打量小廝）好誘人的兩片嘴唇。

哈雷：您這麼覺得？

柯爾蒂麗亞：頭的模樣也很可愛。

柯波爾：（撫摸小廝的頭）不適合踢足球。

柯爾蒂麗亞：怎樣的頭適合？

柯波爾：像我這樣的。

哈雷：（以專家的眼光打量）對此我持懷疑態度，你的跳姿不會正確。

柯波爾：（憤然）拜託！一（搖頭晃腦），二！（伸腿一踢，正好踢到哈雷一踢，正好踢到哈雷）抱歉！

哈雷：（不動聲色）您踢球姿勢不對，應該這樣。（故意踢柯波爾）……抱歉！

布留舍爾先生：您怎麼皺著臉皮？

艦長：（對布留舍爾先生）就算只付一半的錢，您也買得到皮子。

哈雷：這裡正鬧著旱災，牲畜都得了疫病……我們得趕在中國人前頭收購。代理商晚上會去。

布留舍爾先生：見鬼……

艦長：（爲了幫助法國人，語氣不滿地插話）您怎能如此鐵石心腸？我可聽說您有一顆仁慈的心，哈雷先生。

哈雷：仁慈的心？真是奇聞！

布留舍爾先生與柯爾蒂麗亞意味深長地互望一眼。

柯爾蒂麗亞：（對哈雷）您救救我吧！我已經一個星期沒跳狐步舞了！需要讓自己回春一下。

柯波爾拍拍手。樂聲響起。哈雷和柯爾蒂麗亞跳起狐步舞。

布留舍爾太太：（觀看他們跳舞，對丈夫）他應該會心軟。

布留舍爾先生：（用體貼的語調消遣她）會心軟？妳敢打賭吧！

布留舍爾太太：（拿手帕擦拭丈夫汗淋淋的禿頭）可憐的人哪！你工作過度，快瘦成皮包骨了。

布留舍爾先生：（對剛請柯爾蒂麗亞坐下的哈雷）別相信中國人，泰里不過吹噓而已，他手上沒有這麼大筆現錢。相信我，我在這裡住了二十四年。

哈雷：泰里拿得出這筆錢。

柯爾蒂麗亞：您的狐步舞跳得真好，好像在游泳似的。

艦長：（對哈雷）您怎能如此鐵石心腸？我可聽說您有一顆仁慈的心。

●劇本中只有布留舍爾先生與柯爾蒂麗亞互望。

哈雷：真是奇聞！（艦長、布留舍爾先生、布留舍爾太太與柯爾蒂麗亞互望）

柯爾蒂麗亞：（對哈雷）您救救我吧！我已經一個星期沒跳狐步舞了！需要讓自己回春一下。（在艦長的示意下，柯波爾指揮樂隊。哈雷和柯爾蒂麗亞跳起狐步舞）

●與劇本說明稍有不同。

艦長：（對布留舍爾先生）令千金對您的買賣大有助益。

布留舍爾太太：（用鼻音小聲對丈夫）他應該會心軟。

●演出本的細節補充。

布留舍爾先生：（消遣她）會心軟？妳敢打賭吧！

●演出本的細節補充。

布留舍爾太太：（對丈夫）可憐的人哪！（柯爾蒂麗亞和哈雷回到桌旁）你工作過度，快瘦成皮包骨了。

●您的皮子賣不出去。

●演出本上新增台詞。

布留舍爾先生：（對哈雷）您的皮子賣不出去。泰里不過吹噓而已，他手上沒有這麼大筆現錢。相信我，我在這裡住了二十四年。

哈雷：泰里拿得出這筆錢。

柯爾蒂麗亞：您的狐步舞跳得真好，好像在游泳似的。

哈雷：（沒待她說完）很可惜，我不諳水性。

柯爾蒂麗亞：（生氣狀）真是塊大木頭。

柯波爾：我希望柯爾蒂麗亞小姐和我們相熟，並且留在這裡。

柯留舍爾：（對哈雷）六成現金。

哈雷：現金買賣。

艦長：（對柯波爾）替他倒一點……

柯波爾選了一瓶酒，替哈雷倒了一杯。

布留舍爾先生：（舉杯）就這樣，六成付現，我們乾一杯……

哈雷：（舉起酒杯，抬手正好看見手錶，立刻放下杯子站起身）真對不住，時間到了。

艦長：等等，一、兩分鐘後快艇才會過來。

哈雷：沒關係，我搭船就好。

哈雷：（沉吟）說好六成嗎？

柯留雷：百分之百現金，跟各位告退了。（快步離開）

布留舍爾先生：（眼神子彈般瞪著他的背影）鬼東西！

布留舍爾先生：（停下腳步）您這是罵我嗎？

哈雷：您聽錯了。

布留舍爾先生：拜託，您聽錯了。

哈雷：抱歉。

布留舍爾先生：（追上去）十成！七成五付現。

哈雷：（已走到門口）十成！（走上艦長專用的吊橋）

哈雷：（沒待她說完）很可惜，我不諳水性。

柯波爾：我希望柯爾蒂麗亞小姐和我們相熟，並且留在這裡。

柯留舍爾：（對哈雷）六成現金。

哈雷：現金買賣。

艦長：（在布留舍爾耳邊）「替他倒一點……」

●劇本中，艦長說話的對象是柯波爾。

布留舍爾先生：就這樣，六成付現，我們乾一杯……

哈雷：真對不住，時間到了。

艦長：等等，快艇馬上就到……

哈雷：我搭船就好。

哈雷：（沉吟）說好六成嗎？

柯留雷：百分之百現金，跟各位告退了。（快步離開）

布留舍爾：鬼東西！

哈雷：（走回來）您這是罵我嗎？

●劇本上為「停下腳步」。

布留舍爾先生：拜託，您聽錯了。

哈雷：抱歉。

布留舍爾先生：（追上去）十成！七成五付現。

哈雷：（已走到門口）十成！（離開）

文本第四景

除哈雷的其餘人。

艦長：怎麼樣？

布留舍爾太太：好虛偽的一張臉！

柯爾蒂麗亞：大笨馬！把我的腳都踩痛了。

柯波爾：（摸摸被踢的腳）我腿上的皮都破了。

布留舍爾先生：（惡狠狠地對柯波爾）您的腿皮破了，我的皮膚可燒爛了！

柯爾蒂麗亞：我的絲袍！

艦長：（對柯波爾）幫他叫船。

柯波爾走上艦長吊橋追美國人。

文本第五景

艦長專用吊橋。

柯波爾與哈雷。

柯波爾：（對河上的船夫大喊）喂，把船搖過來！船夫回答了幾句話。兩人側耳傾聽。

哈雷：（一臉困惑，問柯爾）他說了什麼？

柯波爾：我也聽不懂。（對船夫）你往哪裡去呀？（朝下喊叫）小廝！

演出本第四景

艦長：怎麼樣？

布留舍爾太太：好虛偽的一張臉！

柯爾蒂麗亞：大笨馬！把我的腳都踩痛了。

柯波爾：（摸摸被踢的腳）……我腿上的皮都破了。

布留舍爾先生：您的腿皮破了，我的皮膚可燒爛了！

柯爾蒂麗亞：我的絲袍！

艦長：（對柯波爾）幫他叫船。（柯波爾走上艦長吊橋追美國人）

演出本第五景

柯波爾：（對河上的船夫大喊）喂，把船搖過來！船夫回答了幾句話。兩人側耳傾聽。

哈雷：（聆聽）他說什麼？

柯波爾：我也聽不懂。（對船夫）你往哪裡去呀？（朝下喊叫）小廝！

文本第六景	演出本第六景
小廝應聲而來。 小廝：小的在。 柯波爾：（對小廝）告訴他來船梯這裡，快點！ 小廝：（用雙手做號筒，跳上吊橋大喊）喂……！這裡！把船搖過來！ 眾人豎耳聆聽。 柯波爾：他說什麼？ 小廝：（用瘸腳的外文解釋）他梭不想載，他梭梅果賤長狼小器，還納棍卒打忍。 哈雷：這些混帳都學會拿翹了。 柯波爾：要不您告訴他他會多給點錢。 哈雷：絕無可能。 柯波爾：（對小廝）告訴這個黃皮膚的豬玀，要他立刻搖船過來。 小廝：（對柯爾）他梭賤長素搖過來！搖過來吧。 柯波爾：什麼？騙子？！（掏出手槍，對準船夫）立刻過來！我數到三。一、二…… 小廝：（驚駭地撲向柯波爾）不要啊！……	小廝：小的在（走來）。 柯波爾：（對小廝）告訴他來船梯這裡，快點！（小廝在船舷和船夫對話）他說什麼？ 小廝：他梭不想載，他梭梅果賤長狼小器，還納棍卒打忍。 哈雷：這些混帳都學會拿翹了。 柯波爾：要不您多給點錢。 哈雷：絕無可能。 柯波爾：（對小廝）告訴這個黃皮膚的豬玀，要他立刻搖船過來。 小廝：他補搖，他梭賤長素。 柯波爾：什麼？騙子？！（掏出手槍，對準船夫）立刻過來！我數到三。一、二…… 小廝：（撲向柯波爾）補搖啊！……

文本第七景

柯波爾：（推開小廝）滾開！……二！……

小廝：不要啊，別開槍……（甩開小廝的手）

柯波爾：（盛怒之餘端了小廝一腳）你瘋啦！……見鬼！！……（抓住柯波爾握槍的手）

小廝落入水裡。

我非得給你顏色瞧瞧！……（動手整理小廝方才抓過的袖子）

文本第七景

柯爾蒂麗亞走來。

柯爾蒂麗亞：（上樓梯）好熱呀！……（懶洋洋地登上艦長吊橋）

柯波爾：（心情尚未平復，暴躁地說）天氣熱到這些狗東西的腦袋都燒壞了。（殷勤地對柯爾蒂麗亞）我領您去帆布蓬那兒……

小廝喘著氣在水裡叫喊。

柯爾蒂麗亞：誰在水裡？……（一臉疑惑，問在場男性）有人落水了？

哈雷：（看著甲板下方）他沉下去的樣子可真難看，兩隻腳都打結了。

演出本第七景

柯波爾：滾開！……二！……

小廝：補搖啊，別開槍……（抓住柯波爾握槍的手）

柯波爾：（暴怒）你瘋啦！見鬼！（踹小廝一腳，小廝落入水裡）我非得給你顏色瞧瞧！

演出本第七景

柯爾蒂麗亞：（上樓梯）好熱呀！

柯波爾：天氣熱到這些狗東西的腦袋都燒壞了。我領您去帆布蓬那兒……

小廝喘著氣在水裡叫喊。

柯爾蒂麗亞：有人落水了？

哈雷：（看著甲板下方）他沉下去的樣子可真難看，兩隻腳都打結了。

文本第八景

柯爾蒂麗亞：（跑向甲板）有人落水了！

哈雷：不，是中國鬼子。

柯爾蒂麗亞：我們得救他！（抓住有「金虫號」標記的救生圈）

哈雷：（屈身往甲板下方望去，表情嚴肅）船夫趕過去救他了。啊哈！

柯波爾：（制止她）柯爾蒂麗亞小姐，這樣做不成體統，所有水手都看著您哪。

艦長走來。

艦長：怎麼回事？

柯爾蒂麗亞：（還抓著救生圈）小廝掉下去了。

艦長：（表情嚴肅）大不列顛砲艦的救生圈不能拿來救中國人。

柯爾蒂麗亞：連我也槍斃？

艦長：這是大不列顛艦隊的原則，違反者可是要槍斃的。

柯爾蒂麗亞：求求您……

艦長：是的，不過是用香檳。請。（作勢要柯爾蒂麗亞把手交給他）我們繼續吃早餐吧。（和柯爾蒂麗亞一同離去）

哈雷：（高興地轉過身）船夫把他救起來了。（往甲板下方）就這樣，就這樣！

演出本第八景

柯爾蒂麗亞：（奔向甲板）有人落水了！

哈雷：不，是中國鬼子。

柯爾蒂麗亞：我們得救他！（抓起救生圈）

哈雷：（表情嚴肅）船夫趕過去救他了，啊哈！

柯波爾：（制止她）柯爾蒂麗亞小姐，這樣做不成體統，所有水手都看著您哪。

艦長：（上樓梯）怎麼回事？

柯爾蒂麗亞：（表情嚴肅）小廝掉下去了。

艦長：大不列顛砲艦的救生圈不能拿來救中國人。

柯爾蒂麗亞：連我也槍斃？

艦長：這是大不列顛艦隊的原則，違反者可是要槍斃的。

柯爾蒂麗亞：求求您……

艦長：是的，不過是用香檳。我們繼續吃早餐吧。（離去）

● 「舉起膝蓋」、「抓住領子」是演出本上增加的台詞。

哈雷：船夫把他救起來了。（看著甲板下方）就這樣，（對船夫喊）就這樣，（舉起膝蓋）啊哈，他沒事。舉起膝蓋，抓住領子，就這樣，抓住領子，就這樣！

文本	演出本
柯波爾：（對甲板下的船夫）喂，把船划到帆布蓬旁邊，勾住船身，載哈雷先生一程吧！……（一面傾聽，一面重複要船夫把船划到帆布蓬邊）小廝不過受點皮肉之傷……不要緊的！（示意哈雷船夫正等著他） 哈雷：感謝之至。再會。（離開）	柯波爾：喂，把船划到帆布蓬旁邊，勾住船身，載哈雷先生一程吧！（傾聽）小廝不過受點皮肉之傷……不要緊的！ 哈雷：感謝之至。再會。（下樓離開） ●演出本補充的動作細節。
文本第九景 艦長與布留舍爾一家人坐在桌旁。 布留舍爾先生：（忿忿地說）真是蠢蛋！居然拒絕歐洲人，把貨賣給中國人。 艦長：美國人對中國人送秋波。	**演出本第九景** ●劇本上眾人在甲板用餐，演出本上變成餐廳。 布留舍爾先生：（在餐廳）真是蠢蛋！居然拒絕歐洲人，把貨賣給中國人。 艦長：美國人對中國人送秋波。 哈雷上船離開。
布留舍爾：（語氣刻薄）他們還親嘴呢！蓋大學，蓋醫院！還有俱樂部！暗地裡搶走我們最後一塊麵包。美國人動搖了歐洲人在中國的地位。	布留舍爾：他們還親嘴呢！蓋大學，蓋醫院！還有俱樂部！暗地裡搶走我們最後一塊麵包。美國人動搖了歐洲人在中國的地位。
文本第十景 柯波爾進來。	**演出本第十景**

本文第十一景

柯波爾：有一個例子可以證明您剛剛說過的話。在我舉
槍瞄準船夫時，小廝居然抓住我的手。
艦長：你的手？叫他過來！

柯波爾去喚小廝。

艦長：（語帶譴責）柯爾蒂麗亞小姐，我們是基督徒呀。
柯爾蒂麗亞：艦長！別處罰小廝，他可是重重地摔進河
裡。況且他那兩片嘴唇真是迷人。

本文第十一景

小廝面色蒼白跟在柯波爾身後，在艦長的目光下畏
縮不前。他的頭上包著紗布，也換了一身衣裳。他
緩緩地跪下來。
布留舍爾太太：（打破艦尬的沉默）讓我跟他談談，這
事兒我有經驗。
艦長：您請吧。
布留舍爾太太：小廝，你可犯了罪。
小廝：（聲音木然）是的，夫人。
布留舍爾太太：把手舉向自己的長官。
小廝：是的，夫人。
布留舍爾太太：讀一段祈禱文。

演出本第十一景

柯波爾：有一個例子可以證明您剛剛說過的話。在我舉
槍瞄準船夫時，小廝居然抓住我的手。
艦長：你的手？叫他過來！

柯波爾去喚小廝。

艦長：（語帶譴責）柯爾蒂麗亞小姐，我們是基督徒呀。
柯爾蒂麗亞：艦長！別處罰小廝，他可是重重地摔進河
裡。況且他那兩片嘴唇真是迷人。

演出本第十一景

小廝面色蒼白跟在柯波爾身後，在艦長的目光下畏
縮不前。
布留舍爾太太：讓我跟他談談，這事兒我有經驗。
艦長：您請吧。
布留舍爾太太：小廝，你可犯了罪。
小廝：是的，夫人。
布留舍爾太太：把手舉向自己的長官。
小廝：是的，夫人。
布留舍爾太太：讀一段祈禱文。

小廝：（胡亂唸誦）仁慈的上帝，促給偶棉每日的糧食，射棉偶棉的罪過……

艦長：停！（清楚地説）要說罪惡。

小廝：遵命。

布留舍爾太太：請求柯波爾先生的原諒吧。

小廝：我是壞僕役，像東北紅鬼子一樣壞。

艦長：吻一下他的手！記住，別再犯同樣的錯誤。下去吧！

小廝親吻柯波爾的手。

小廝下。

艦長：別寵他！

布留舍爾太太：等等！（對小廝）艦長，您簡直是聖奧古斯丁！……給他一顆糖吧！（從瓶子裡拿糖給小廝）。吶，親愛的，吃顆糖吧。

布留舍爾太太：（對艦長）拿幾顆糖放口袋裡吧！不然我替您放。（從艦長制服側邊口袋取出手槍，放進一把糖果）當您走過孩童身邊，手放進口袋，把糖果攢在手裡，人們會以爲您是傳教士呢！

布留舍爾先生：卻變成砲艦艦長，真是天差地遠。（猛然站起，扯下胸前的餐巾）我該走了。

艦長：去哪兒？

小廝：仁慈的上帝，促給偶棉每日的糧食，射棉偶棉的罪過……

艦長：停！要說罪惡。

小廝：遵命。

布留舍爾太太：請求柯波爾先生的原諒吧。

小廝：我是壞僕役，像東北紅鬼子一樣壞。（親吻柯波爾的手）

艦長：記住，別再犯同樣的錯誤。下去吧！（小廝下）

艦長：別寵他！

布留舍爾太太：等等！艦長，您簡直是聖奧古斯丁！給他一顆糖吧！吶，親愛的，吃顆糖吧（從桌上拿糖給小廝）。

布留舍爾太太：拿幾顆糖放口袋裡吧！不然我替您放。當您走過孩童身邊，手放進口袋，把糖果攢在手裡，人們會以爲您是傳教士呢！

布留舍爾先生：卻變成砲艦艦長，真是天差地遠。我該走了。

艦長：去哪兒？

布留舍爾先生：（語調堅決、冷漠）攔截哈雷先生。他想把貨賣給泰里。泰里從銀行裡領不出錢，他會被逼到牆角。哈雷先生忘了自己跟誰作對。（走上艦長吊橋離去）

柯爾蒂麗亞：（開心）我瞭解爸爸，我會得到想要的絲袍！

艦長：（看看手錶，對柯波爾）那艘船怎麼樣了？

柯波爾登上艦長吊橋，拿起望遠鏡。

柯波爾：（一面遠望，一面往下朝艦長大喊）船渡了一半。喂……！美國人快靠岸了。

艦長：（端著一杯紅酒走上橋樓）在哪兒？

柯波爾：（繼續看）正好經過無線電台……他站起來來……似乎在罵人。

（中尉平穩的聲音突然變成驚叫聲，眼睛沒離開望遠鏡，另一隻手彷彿在求救）艦長，快看，艦長!!……

艦長：（搶下望遠鏡，眼睛緊貼在望遠鏡上，聲音充滿無助與憤怒）怎麼回事！混帳！這是怎麼回事！（把酒杯丟向甲板）

第二環結束

布留舍爾先生：（語調堅決、冷漠）攔截哈雷先生。他想把貨賣給泰里。泰里從銀行裡領不出錢，他會被逼到牆角。哈雷先生忘了自己跟誰作對。（走上艦長吊橋離去）

柯爾蒂麗亞：我瞭解爸爸，我會得到想要的

艦長：（對柯波爾）那艘船怎麼樣了？

柯波爾登上艦長吊橋，拿起望遠鏡，喊叫。

柯波爾：船渡了一半。喂……！美國人快靠岸了。

艦長：（端著一杯紅酒走上橋樓）在哪兒？

柯波爾：（繼續看）正好經過無線電台……他站起來來……似乎在罵人。（驚恐大叫）艦長，快看，艦長!!……

艦長：（眼睛緊貼在望遠鏡上）怎麼回事！混帳！這是怎麼回事！（把酒杯丟向甲板）

第二環結束

第三環

無線電台所在的岸邊，場景同第一幕。午休時刻。船夫坐在捆包與箱子之間修理船帆與船槳。他把船翻過來，以油塗抹船的底部。幾個老婦人縫補破爛的衣衫。

本文第一景

三名船夫與阿嬤。阿嬤蹲坐岸邊，看著河面。

阿嬤：（扭動身體）請問（指著遠方），那是老計的船嗎？
第一位船夫：（眼睛在河上搜尋）哪裡？
阿嬤：在架著大砲的外國船旁邊。
第一位船夫：老媽媽，您的眼力真好。
第二位船夫：是他。
阿嬤：他往這兒來了。
第一位船夫：你找他做什麼？
第二位船夫：是不是打算去艦長那兒做客？

眾船夫大笑。

第一位船夫：人家不需要老太婆。我們載此年輕姑娘去。
第二位船夫：他們肯花錢的。
第一位船夫：如果是漂亮姑娘，一個晚上一塊大洋。這種工作太容易了。不必靠槳過活。

演出本第三環

無線電台所在的岸邊。布幕下方比較近的幾艘船上載著貨。船夫與年老的中國婦人——阿嬤。阿嬤坐著抽長煙斗。

●場景說明與劇本略不同。

演出本第一景

阿嬤：請問（指著遠方），那是老計的船嗎？
第一位船夫：哪裡？
阿嬤：在架著大砲的外國船旁邊。
第一位船夫：老媽媽，您的眼力真好。
第二位船夫：是他。
阿嬤：他往這兒來了。
第一位船夫：你找他做什麼？
第二位船夫：是不是打算去艦長那兒做客？

眾船夫大笑。

第一位船夫：人家不需要老太婆。我們載此年輕姑娘去。
第二位船夫：他們肯花錢的。
第一位船夫：如果是漂亮姑娘，一個晚上一塊大洋。這種工作太容易了。不必靠槳過活。



阿嬤：（哀嘆）別說一個大洋，只要二十個銅錢，姑娘們就爭著做，不是容易的工作啊。

第一位船夫：（仔細看她，突然會意過來）唉！……跟老計談閨女買賣的就是妳啊？

阿嬤：我不會花十個大洋買一個女娃。

第二位船夫：那妳給多少？

阿嬤：三塊大洋。

第一位船夫：三塊大洋？這十年來她喝的奶水都不只這些錢。

第二位船夫：三塊大洋只買得到兩週大的嬰孩。

阿嬤：從前是這樣沒錯，我付過十塊大洋。現在鬧乾早，人人都缺錢，有些人還一文不取地把女娃兒送出來。

第一位船夫：妳去找那些不要錢的，為何纏著老計不放？

阿嬤：（語帶情感）他的閨女有一副好嗓子，將來可以唱歌，我看得出來。

第二位船夫：老計也知道。他不會賣女兒的，這人脾氣又臭又硬。

阿嬤：他養家不易啊。

第一位船夫：大家都不容易。



阿嬤：（哀嘆）別說一個大洋，只要二十個銅錢，姑娘們就爭著做，不是容易的工作啊。

第一位船夫：（會意過來）唉！跟老計談閨女買賣的就是妳啊？

阿嬤：我不會花十個大洋買一個女娃。

第二位船夫：那妳給多少？

阿嬤：三塊大洋。

第一位船夫：三塊大洋？三年來她喝的奶水都不只這些錢。

●演出本與劇本不同。

第二位船夫：三塊大洋只買得到兩週大的嬰孩。

阿嬤：從前是這樣沒錯，我付過十塊大洋。現在鬧乾早，人人都缺錢，有些人還一文不取地把女娃兒送出來。

第一位船夫：妳去找那些不要錢的，為何纏著老計不放？

阿嬤：（語帶情感）他的閨女有一副好嗓子，將來可以唱歌，我看得出來。

第二位船夫：老計也知道。他不會賣女兒的，這人脾氣又臭又硬。

阿嬤：他養家不易啊。

第一位船夫：大家都不容易。

買辦：拿去！喂！小心點！

搬運工人：去哪？

買辦：去泰里的商店。

老人：兒子肯買這種棺木，那父母真是福氣，它們從哪兒來的？

●此段是導演在演出本上新增台詞。

文本第二景	演出本第二景	
		買辦：上海來的。有人專門訂製！番紅木呢！萬縣人還沒見過這種，一副七百五十大洋。
		老人：七百五十大洋！上等棺木啊！真想看看躺在裡頭的幸運兒是誰。
		搬運工人：將軍嗎？
		船夫：道尹嗎？
		買辦：說不定真的是道尹。拿開你的手，到一邊去。
		老人：好棺木！上好棺木！（重複三次）
記者從無線電台的台階走下來，因為天氣炎熱，雙腿困乏地來到船邊，船夫們全都起身，準備為外國人服務。	記者走下無線電台的台階，沿著岸邊走來。	
第一位船夫與第二位船夫：（一起扯著嗓子喊叫）大爺，大爺！需要搭船嗎！十分錢就載！大爺！ 喂，大爺！	兩位船夫：（喊叫）大爺，大爺！需要搭船嗎！十分錢就載！	
記者停下腳步，拿起照相機，旋即改變想法，打著呵欠走過。	（記者經過，拿柯達相機拍了一張照） ●此細節與劇本不同。	
第一位船夫：（惡狠狠地對著記者背影）紅毛鬼子！	第一位船夫：（對著記者背影）紅毛鬼子！下流作家！ ●演出本新增。	
第二位船夫：荷包裡滿滿的大洋，卻寧願走路，也不讓船夫們掙錢。	第二位船夫：荷包裡滿滿的大洋，卻寧願走路，也不讓船夫們掙錢。	

第一位船夫：應該砍斷他的腳，到時，他想走都走不了。

鍋爐工人：（扛著一袋煤炭經過，聽見船夫們講話，深表同感）根本應該砍了他的頭。

第一位船夫：會長出第二顆。

鍋爐工人：接著砍掉。

第二位船夫：（拿槳指砲艦）大砲怎麼辦？他們會拿大砲斃了你！……你哪兒見過紅毛鬼子頭被砍掉？

鍋爐工人：在那裡。

第一位船夫：（雙手搭在苦力肩上，努了努下巴）就在那裡。

鍋爐工人：在哪兒？

第一位船夫：再遠一些。

第二位船夫：再遠我可不知是哪裡了。

鍋爐工人：在北京？

第一位船夫：見過。

第一位船夫：在哪兒？

第一位船夫：有那麼一個國家。

第二位船夫：（靠近鍋爐工人，遲疑地問）砍掉英國人的頭？

鍋爐工人：英國人的頭也砍。

阿嬤：（諷刺鍋爐工人）喝一點酒，就變得饒舌了。

鍋爐工人：妳這個買賣小孩的老婆子！閉嘴！

第一位船夫：應該砍斷他的腳，到時，他想走都走不了。

鍋爐工人：（扛著一袋煤炭經過）根本應該砍了他的頭。

第一位船夫：會長出第二顆。

鍋爐工人：接著砍掉。

第一位船夫：（指著遠方的砲艦）大砲怎麼辦？他們會拿大砲斃了你！……你哪兒見過紅毛鬼子頭被砍掉？

● 劇本為「第二位船夫」。

第一位船夫：在那裡（手指河岸之外）。

第二位船夫：在北京？

鍋爐工人：再遠一些。

第一位船夫：再遠我可不知是哪裡了。

鍋爐工人：有那麼一個國家。

第二位船夫：你怎麼知道？

● 與劇本不同。

鍋爐工人：我就知道。

阿嬤：喝一點酒，就變得饒舌了。

鍋爐工人：妳這個買賣小孩的老婆子！閉嘴！

文本第三景

和尚敲缽走過。他頭剃得精光，露出青藍色的頭皮，滿臉滄桑的皺紋，顴骨突起，皮膚被太陽曬得焦黑，眼神中怒氣與狂熱交雜。他穿著一身棕色或深藍色的僧袍，袖口寬大。若不是掩上衣襟，一身僧袍真像像中國文官的圓領官袍，差別只在官袍的排扣得從胳肢窩側面往下扣。和尚撥動手上的念珠，一面唸誦經文。另一隻手中端著兩個交疊的銅杯，用鏗鏗的碰撞聲表達對佛祖的信念。

和尚：阿彌陀佛！阿彌陀佛！（離開）

第一位船夫：我知道怎麼取項上人頭，不過得先跟拿出家人一張寫了咒語的黃色碎布掛在胸前，就能刀槍不入。

第二位船夫：這是二十年前流行的義和團。

鍋爐工人：義和團裡盡是笨蛋，破布擋不了子彈。

第一位船夫：擋不住嗎？（很有把握）那就沒有你所說的那個地方。

第二位船夫：你當過兵？

鍋爐工人：他們有槍。

第一位船夫：不用符咒？

鍋爐工人：絕對有。

第二位船夫：是啊。

第一位船夫：你去過那裡？你當過兵？

演出本第三景

第一位船夫：我知道怎麼打紅毛鬼子。只要跟出家人拿一張寫了咒語的黃色碎布掛在胸前，就能刀槍不入。

●與劇本不同。

第二位船夫：這是義和團說的。

鍋爐工人：義和團裡盡是笨蛋說的。破布擋不了子彈。

第一位船夫：擋不住嗎？那就沒有你所說的那個地方。

第二位船夫：你當過兵？

鍋爐工人：他們有槍。

第一位船夫：不用符咒？

鍋爐工人：絕對有。

第二位船夫：是啊。

第一位船夫：你當過兵？

鍋爐工人：不是，我是苦力。

第二位船夫：苦力？

第一位船夫：苦力？

●導演在鍋爐工人的台詞中增加兩位船夫的問句。

鍋爐工人：（聲音沙啞）不是，我是苦力，在電報局燒爐火。那些爐子可眞燙！

第二位船夫：（懷疑地打量你）你平常讀報紙？

阿嬤：你是壞人，警察會來抓你。

鍋爐工人：（拋下煤袋，跑到阿嬤身邊，憤然抓著她的肩膀）妳想嚐嚐落水的滋味？

阿嬤：（搖搖晃晃，指著遠方喊）計先生！

第二位船夫：他在哪裡載到白人？眞走運！

第二位船夫：（高興）才不走運！船上載的是美國人，他只給兩個銅錢。

阿嬤：喂！（起身，拖著殘廢的小腳走向岸邊）

第一位船夫：（預感糾紛即將發生，幸災樂禍）老計很固執，他可是會罵人的。

鍋爐工人：只是罵人？怎麼不給他一槳？

第一位船夫：你知道法庭是幹什麼的？拿著棍子的警察又是幹什麼的？啊？你比孔老夫子還聰明呀！（朝向河面，驚叫）啊？……

鍋爐工人：在電報局燒爐火（手指電報局）。那裡！那些爐子可眞燙！

第二位船夫：你平常讀報紙？

阿嬤：你是壞人，警察會來抓你。

鍋爐工人：妳想嚐嚐落水的滋味？

阿嬤：（指著河面）計先生！

兩位船夫：計先生！（凝視） ●導演新增台詞。

第二位船夫：才不走運！船上載的是美國人，他只給兩個「柯波爾」。 ●演出本上寫的不是「銅錢」，而是「柯波爾」。

第一位船夫：他在哪裡載到白人？眞走運！

阿嬤：（意會過來）兩個柯波爾？喂！ ●錢 ●「柯波爾？」導演刪去。

第一位船夫：老計很固執，他可是會罵人的。

鍋爐工人：只是罵人？怎麼不給他一槳？

第一位船夫：你知道法庭是幹什麼的？拿著棍子的警察又是幹什麼的？啊？（朝河面，驚叫）你比孔老夫子還聰明呀！啊？……

文本第四景

老計船上。哈雷坐在船頭，老計在船尾懶洋洋地划著槳。

哈雷：划快點，快！

老計：（一臉陰鬱，放慢速度）給我錢！二十個銅錢。

哈雷：（平靜）上岸的時候，一個子兒也不會少你。

老計停住不動。

哈雷：上岸就給。

老計：（堅持）錢！二十個銅錢。

（哈雷靜坐一秒鐘，試著讓老計划槳，接著態度強硬起來）你非得這樣是吧！（朝岸上）船夫！

第二位船夫立刻就想奔上前去，鍋爐工人拉住他。

鍋爐工人：（厲聲）別去！老計這麼做是對的。

哈雷：（朝岸邊）載我上岸就給兩毛錢。

第一位船夫：（激動）兩毛錢！

鍋爐工人：（攔住他）別去！

哈雷：（嘲諷）這是新式罷工嗎！

老計：要不你搭輪船吧，快給錢。

演出本第四景

哈雷坐在船頭，老計在船尾懶洋洋地划著槳。

哈雷：划快點，快！

老計：給我錢！二十個銅錢。

哈雷：上岸的時候就給你。（老計停住不動）你非得這樣是吧！（朝岸上）船夫！

● 演出本上原本作的「沒有停止划槳」應為誤植。

第二位船夫立刻就想奔上前去，鍋爐工人拉住他。

鍋爐工人：別去！老計這麼做是對的。

兩位船夫：載到上岸就給兩毛錢。

● 導演將哈雷改為「兩位船夫」。

第一位船夫：（激動）兩毛錢！

鍋爐工人：別去！

哈雷：這是新式罷工嗎！

老計：要不你搭輪船吧，快給錢。

哈雷：（暴怒）立刻划向岸邊，要不我找警察。

老計：（不為所動）你叫你的警察，但錢還是得付。

哈雷：算了，拿去！（把銅幣丟在船上）

老計：（拾起錢，一臉不悅）五個銅錢拿回去，吥！

哈雷：（堅持把錢遞給哈雷）我只收二十個銅錢。

老計：（閃避老計伸過來的手）豬玀！

老計：你別想讓我靠岸。你的五個銅錢，吥！（把錢丟到哈雷腳邊）

哈雷：讓你瞧瞧我的厲害！（站起來，朝船尾跨一步）

老計：（拿槳護住自己）你不可以這樣！你不要過來！壞胚子！

美國人朝中國人的鼻樑揮拳，老計握槳蹲下。美國人揮出第二拳，中國人跌坐船頭，小船失去平衡，這拳落空，美國人反而掉到水裡。

哈雷：（在水中掙扎）救命，啊──啊！

岸上一片笑聲。老計氣極敗壞地靠岸。

哈雷：立刻划向岸邊，要不我找警察。

老計：你叫你的警察，但錢還是得付。

哈雷：算了，拿去！（把銅幣丟給他）

老計：五個銅錢拿回去，不，我只收二十個銅錢（把錢遞給哈雷）

哈雷：豬玀！

● 導演新增此段。

哈雷：二十個銅錢。

老計：豬玀！

哈雷：二十個銅錢。

老計：豬玀！

哈雷：豬玀！

老計：你別想讓我靠岸。你的五個銅錢，吥！（把錢丟到哈雷腳邊。哈雷站起來，朝老計跨一步）

哈雷：讓你瞧瞧我的厲害，把船槳給我！（撲向船槳）

老計：你不可以這樣！你不要過來！壞胚子！

美國人猛扯船槳，給中國人的鼻樑一記拳頭，接著揮出第二拳，中國人閃開，跌坐船頭，小船翻覆，美國人掉到水裡。

哈雷：救……命，啊──啊！

岸上一片笑聲。老計氣極敗壞地靠岸。

文本第五景

船夫、阿嬤、老計皆在岸邊。

第一位船夫：（快活）美國人全身濕透了，肯定要大發脾氣。

第二位船夫：口袋裡捉得到魚呢。

眾人大笑。

老計：（在停好的小船旁忙活）弄斷了我的槳不說，連錢都沒了。紅毛畜生！（拋開斷槳，握拳對著河面）他還得賠償我的槳。

第一位船夫：喂！……

無回應。

河面一片寂靜，引得眾船夫回頭觀望，接著一陣緊張的沉默。

第一位船夫：喂……

阿嬤：他不會游泳。

第二位船夫：（對老計）你知道這事兒會有什麼後果嗎？

鍋爐工人：（對老計）快走。

老計：（六神無主）去哪兒？不當船夫？

演出本第五景

第一位船夫：美國人全身濕透了，肯定要大發脾氣

第二位船夫：口袋裡捉得到魚呢。

眾人大笑。

老計：（忙活）弄斷了我的槳不說，連錢都沒了。紅毛畜生！（握拳對著河面）他還得賠償我的槳。

第一位船夫：（緊張地看著河面）喂！（無回應）

阿嬤：他不會游泳。

第二位船夫：（對老計）你知道這事兒會有什麼後果嗎？

鍋爐工人：（對老計）快走。

老計：去哪兒？不當船夫？

第一位船夫：（望向遠處岸邊）有人往這裡跑來了！
老計：我不能走，兒子快餓死了，我也會餓死，全家都完了，我能去哪兒？
阿嬤：（一臉諂媚）計先生還記得嗎？
老計：妳又來了？我已經告訴過妳……
阿嬤：（語氣溫和）我給您六塊大洋……呐！（大洋在老計眼前揮來揮去，手心發出清脆的聲音）
老計：滾！
阿嬤：（拿著大洋在老計眼前揮來揮去）六塊大洋夠你花一陣子，而且少養活一個人。
老計：滾！
鍋爐工人：十塊。
阿嬤：六塊。
第一位船夫：（推老計）快走吧！
鍋爐工人：（催促老計）快點！躲起來吧！無論誰叫你，都別回應！就算兒子找你，也別出來。
老計準備逃跑，阿嬤抓住他的手。
阿嬤：（堅持）把女娃兒給我！讓大家給我作證，免得日後有人說我偷了小孩。
老計：帶她走吧！
阿嬤拉住緊緊跟著父親的小女孩。老計甩開女兒拉住衣服的手。

第一位船夫：有人往這裡來了！　　●導演刪去「跑」。
老計：我不能走，兒子快餓死了，我也會餓死，全家都完了，我能去哪兒？
阿嬤：（一臉諂媚）計先生還記得嗎？
老計：妳又來了？我已經告訴過妳……
阿嬤：我給您六塊大洋……呐！
老計：滾！
阿嬤：六塊大洋夠你花一陣子，而且少養活一個人。
老計：滾！
鍋爐工人：十塊。
阿嬤：六塊。
第一位船夫：你就收下吧！（老計收下錢）　　●演出本與劇本不同。　●老計收下錢。
鍋爐工人：（對老計）快點！躲起來吧！無論誰叫你，都別回應！就算兒子找你，也別出來。
老計準備逃跑，阿嬤抓住他的手。
阿嬤：把女娃兒給我！讓大家給我做證，免得日後有人說我偷了小孩。
老計：帶她走吧！
阿嬤拉住布幕旁的小女孩。

文本第六景

第一位船夫：（朝帶走小女孩的阿嬤）把女娃兒賣給美國人當老婆，她肯定大賺一筆。

老計之妻：（撲向阿嬤）妳帶我的女兒去哪兒？

老計：（制止她）別喊了！錢在這裡！

老計之妻：你把她賣了？多少錢？

老計：六塊大洋。

老計之妻：（數錢）太便宜了。（朝阿嬤背影喊）老騙子！

老計之妻：（發現眾人焦慮的神情）怎麼回事？

第一位船夫把她拉到一旁，老計四處觀望，奮力一跳，躲避跑來的警察，隨即消失於人群中。老計之妻渾身顫抖地坐下來，錢幣滾落於地面，她拾回錢幣，重新握在手裡。

文本第七景

警察和三名助手過來。警察戴著灰色帽子，帽沿蓋住額頭，帽上別著一只花紋徽章。縫著銅扣、袖口寬大的短袖外套很像女用短襖，褲子如布袋般寬大，腳踝處有白色綁腿，腳上是一雙軟鞋。助手們則戴小圓帽，手裡拿著竹棍。

演出本第六景

第一位船夫：（朝阿嬤）把女娃兒賣給美國人當老婆，她肯定大賺一筆。

老計之妻：（向阿嬤）妳去哪兒？

老計：（制止她）別喊了！錢在這裡！

老計之妻：你把她賣了？多少錢？

老計：六塊大洋。

老計之妻：（朝阿嬤的方向）太便宜了。老騙子！

中國人：（跑來）警察來了！ ●導演新增台詞。

老計之妻：（發現眾人焦慮的神情）怎麼回事？

第一位船夫：他的客人掉進河裡。 ●演出本上新增台詞。

老計四處觀望，奮力一跳，躲避跑來的警察，隨即消失於人群中。老計之妻渾身顫抖地坐下來，錢幣從手心滾落，她拾回錢幣，重新握在手裡。

演出本第七景

文本第八景

警察：（衝著船夫）人在哪裡？

第二位船夫：（指著河面）那裡！

警官：什麼人？

第二位船夫：美國人。

警官：哪條船？

第二位船夫：（指著老計的船）那條。

警官：船夫何在？

第二位船夫：不知道。

「金蟲號」水手長以及兩名水手過來。海軍帽的錦帶蓋住右耳。

水手長：（跑來）船夫哪兒去了？

第二位船夫：不知道。

警官：（機警地跑向水手長）事情就發生在這兒。

水手長：（大聲斥責）滾開！黃皮膚的混帳東西，照顧好你的牙齒吧。看什麼？喂，約翰！下水！……（對船夫們大喊）混蛋！快幫忙找呀！跳下去！

演出本第八景

中國警察：人在哪裡？

第二位船夫：（指著河面）那裡！

中國警察：什麼人？

第二位船夫：美國人。

中國警察：誰的船？

第二位船夫：（指著老計的船）那條。

中國警察：船夫何在？

第二位船夫：不知道。

●導演將以下二句台詞刪去。

英國水手：（跑來，問中國警察）船夫哪兒去了？

第二位船夫：不知道。

中國警察：（指著哈雷落水的地方）事情就發生在這兒。

●與劇本不同。

眾水手：（跑來，三人齊聲對警察）見鬼去吧！照顧好你的牙齒。看什麼？喂，約翰！下水！（水手脫下衣物，只穿內褲就跳下水。對船夫們大喊）混蛋！快幫忙找呀！跳下去！（船夫慌忙奔回船裡）

HOT Games

文本第九景	演出本第九景
水手脫下上衣、褲子與帽子，只穿內褲就跳下水。 船夫慌忙奔回船裡。	
新聞記者跑來。	
記者：（指揮船夫，在岸邊奔來跑去）再往左一點！左邊一點！潛深一點！順著水流往下找……去泥潭！那兒看看，泥潭！	記者：（指揮船夫，在岸邊奔來跑去）再往左一點！左邊一點！潛深一點！順著水流往下找……去泥潭！那兒看看，泥潭！
眾人：好！……	眾人：好！……
記者：（急急忙忙）小心點，放到船上，往這兒！	記者：小心點，放到船上，往這兒！
英國水手把濕淋淋的哈雷拖上岸。	水手把美國人拖上岸，脫去他的衣服，拿一個小枕頭放到他的胸部下方，並為他施行人工呼吸。
他們脫去美國人的衣服，拿一個小枕頭放到他的胸部下方，並為他施行人工呼吸。中國人都圍了過來。	
水手：（喘著氣，搖晃哈雷的手）沒有效，他沉到水底好一會了。	約翰：沒有效，他沉到水底好一會了。（●導演刪去。）
●水手長在演出本中變成第一位水手。	
水手長：（望向「金虫號」）那邊正問您話呢。 水手：他失去意識了嗎？ 水手長：我馬上回應。（對水手喊）約翰！準備打信號！ 水手：我沒帶旗子。	第一位水手：（望向「金虫號」）他失去意識了。那邊正問話呢，我馬上回應。約翰！準備打信號！ 約翰：我沒帶旗子。

記者：（朝中國人點點頭）這裡有！

水手：（扯下中國人的上衣撕成碎片，綁在警棍上，對水手長）打什麼信號？

水手長：（再一次舉起哈雷的手，放下）他死了。

約翰打了信號。

水手長：（對水手長）再試一試。

水手審視屍體，揮了揮手表示沒必要。水面傳來錨鍊的聲音。

水手：（激動）就這樣吧。

老計之妻：（看著水平面，彷彿見到鬼魂，歇斯底里尖叫）船動了！

水手：「金虫號」過來了。

船夫們四散跑開。

水手長：（制止水手，安撫他）他們逃不掉的……
（試圖抓住逃跑者的袖子）站住！船夫，過來！

第三環結束

記者：（朝中國人點點頭）這裡有！

水手：（扯下中國人的上衣撕成碎片，綁在警棍上，對約翰）什麼信號？

第一位水手：他死了。（約翰打了信號）

約翰：再試一試。（水手審視屍體，揮了揮手表示沒必要。水面傳來錨鍊的聲音）好了。

●導演刪去台詞與指示，並新增「好了」。

水手：就這樣吧。

●導演刪去台詞。

老計之妻：（指著水平面，歇斯底里尖叫）船動了！

第一位水手：「金虫號」過來了。

船夫們四散跑開。

約翰：站住！船夫，過來！

第一位水手：（抓住約翰的手）他們逃不掉的……

第三環結束

文本	演出本
第四環	**演出本第四環**
文本第一景	**演出本第一景**
同第二環之金虫號，酒杯碎片尚未收拾。艦長與柯波爾。艦長勃然大怒。	金虫號。
艦長：（沿樓梯氣喘吁吁跑來）我的客人啊！盎格魯薩克遜人！白人呢！他們忘了和誰打交道。	艦長：我的客人啊！盎格魯薩克遜克遜人！白人呢！他們忘了和誰打交道。
柯波爾：（尖聲附和）黃皮膚畜牲！猴子！惡犬！……	柯波爾：黃皮膚畜牲！猴子！長蟲的爛狗！非得用船桅刺他們的屁股不可。（●與劇本不同。）
艦長：非得用船桅刺他們的屁股不可。	艦長：中尉先生！
柯波爾：（猛然轉身）中尉先生！	柯波爾：是的，艦長先生！
艦長：（挺直腰桿）是的，艦長先生！	艦長：把砲艦駛向事件發生的地方！讓水手們值班！把死者送進教堂！儀杖隊！（●演出本簡化了台詞。）
柯波爾：把砲艦駛向事件發生的地方！	柯波爾：遵命，艦長先生！（●演出本……台詞。）
艦長：已經調整方向！	**演出本第二景**
柯波爾：讓水手們值班！	
艦長：人員已經值班！	
柯波爾：把死者送進教堂！	
艦長：已經送了。	
柯波爾：儀杖隊！	
艦長：準備完畢！	
文本第二景	
艦長、柯波爾與小廝。	

艦長：（朝一旁喊）小廝，拿酒來！

小廝拿著酒瓶跑來。

（一飲而盡，瞅著小廝）混帳東西！（把剩下的酒潑在小廝臉上）

甲板。柯波爾與布留舍爾先生。

小廝收拾酒杯碎片。艦長與小廝下。柯波爾來到甲板。

布留舍爾先生：（走來，一手拿著碳酸礦泉水瓶，一手拿著杯子）見鬼！我太沮喪了！

柯波爾：我也是。

布留舍爾先生：這個美國滑頭居然溜走了，真該死！

柯波爾：已經死了。

布留舍爾先生：你說什麼？

柯波爾：他死了。

布留舍爾先生：被殺死的？還是打架？什麼時候的事？

柯波爾：（嚇得捏住瓶口，礦泉水噴向柯波爾，驚叫一聲）讓我靜一靜。（遇見布留舍爾太太與柯爾蒂麗亞走來）

艦長：拿酒來，小廝，拿酒來！（小廝拿著酒瓶跑來，艦長一飲而盡）混帳東西！（把剩下的酒潑在小廝臉上後離去）

布留舍爾先生：（走來）見鬼！我太沮喪了！

柯波爾：我也是。

布留舍爾先生：都是因為這個該死的美國人！

●台詞略改。

柯波爾：已經死了。

布留舍爾先生：你說什麼？

柯波爾：他死了。

布留舍爾先生：被殺死的？還是打架？什麼時候的事？

布留舍爾太太與柯爾蒂麗亞走來，準備離開。

布留舍爾太太：（對丈夫）你叫什麼？

布留舍爾先生：太不幸了！哈雷被殺死了！

柯爾蒂麗亞：老天爺！我跟死人跳過舞呢！

布留舍爾太太：誰殺的？

柯波爾：船夫。

布留舍爾太太：（驚叫）我的教女可能是兇手的妻子！

布留舍爾先生：（魂不守舍）今天他們殺了哈雷，明天就是你們了。

布留舍爾太太：呸，呸！烏鴉嘴！

布留舍爾先生：他們實在蠻橫無禮，連傳教士都殺，不但刺傷商務買辦，還抵制日本人。上海的中國人拿棍子打歐洲人，真是難以想像！在北京，還有軍人直接給歐洲人一個耳光。

柯爾蒂麗亞：（天真狀）爲什麼？

布留舍爾先生：因爲不讓這些黃豬走進歐洲人的公園。他們可是長滿虱子的梅毒患者。

布留舍爾太太：（被後面幾個字眼嚇壞，急忙拉開女兒）怎麼當著孩子的面說這個！……看在上帝的份上！

布留舍爾先生：二十五年前我來到中國，這些年來拼命掙扎，在這些想從我口袋賺錢，還有把刀子架在我身上的人當中，飽受風濕和瘧疾之苦。結果呢？任何一個畜牲隨時可以打破我的腦袋。

布留舍爾太太：（試圖安撫丈夫）冷靜一點！我完全明白！

布留舍爾先生：太不幸了！哈雷被殺死了！

柯爾蒂麗亞：老天爺！我跟死人跳過舞呢！

布留舍爾太太：誰殺的？

柯波爾：船夫。

布留舍爾太太：（驚叫）我的教女可能是兇手的妻子！

布留舍爾先生：今天他們殺了哈雷，明天可能是我，後天就是你們了。

布留舍爾太太：呸，呸！烏鴉嘴！

布留舍爾先生：他們實在蠻橫無禮，連傳教士都殺，還刺傷商務買辦！上海的中國人拿棍子打歐洲人，在北京，還有軍人直接給歐洲人一個耳光。

柯爾蒂麗亞：爲什麼？

布留舍爾先生：因爲不讓他走進歐洲人的公園。他們可是長滿虱子的梅毒患者。

布留舍爾太太：（拉開女兒）怎麼當著孩子的面說這個！看在上帝的份上！……

布留舍爾先生：（狂怒）二十五年前我來到中國，這些年來拼命掙扎，在這些想從我口袋賺錢，還有把刀子架在我身上的人當中，飽受風濕和瘧疾之苦。結果呢？任何一個畜牲隨時可以打破我的腦袋。

布留舍爾太太：冷靜一點！我完全明白！

布留舍爾先生：（任性）住嘴！不要再把我當成小孩了！……（外人無法立刻明白他是對著妻子說自己，還是在談論中國的政治）我說啊，不要再把我當小孩了！

布留舍爾先生：住嘴！不要再把我當成小孩了！我說啊，不要再把

柯爾蒂麗亞：兇手會被定罪嗎？

布留舍爾先生：定罪？（苦澀一笑）他早就跑了。（來回踱步，焦慮得瀝出礦泉水）這事不能就這樣算了，要不然，肯定會發生大屠殺！

布留舍爾先生：住嘴！不要再把我當成小孩了！我說啊，不要再把我當小孩了！

柯爾蒂麗亞：兇手會被定罪嗎？

布留舍爾先生：定罪？他早就跑了。這事不能就這樣算了，要不然，肯定會發生大屠殺！

柯爾蒂麗亞：大屠殺？

布留舍爾先生：傻女孩，妳看！（指著掛在牆上的一支中國古老兵器）妳覺得這是玩具嗎？中國人就用這東西殺我們。

柯波爾：這是艦長平定義和團之亂的紀念品。

柯爾蒂麗亞：義和團？

艦長：（走來）一九〇〇年，義和團當中的一支——拳匪——作亂，到處打殺城裡的「白人魔鬼」。

柯爾蒂麗亞：白人魔鬼？

艦長：白人魔鬼，嗯，就是我、您、您的爸爸，這是他們的看法。想像一下，顴骨突出、冷酷無情的人往被強暴的女士與少女鼻孔吹大蒜和豆油的氣味，砍斷男人的脖子。這是血滴子，我的傳教士朋友就被它砍成兩半，正好射中他的脊椎。這是短柄鏈鎚，發出嘶嘶聲，一下就能敲碎頭骨，上頭還黏了一束您這樣的長髮。

布留舍爾太太：天啊，請保護我們！

柯爾蒂麗亞：這個呢？（指著一塊黃布）也是兵器嗎？

艦長：這是他們的護身符，上面的咒語能讓他們刀槍不入。

布留舍爾先生：白痴。

艦長：（把布拿在手上，讀著）「堅鐵切不開，利釘進不來」。

柯爾蒂麗亞：您認得漢字？

艦長：不，我背起來了。他站在我面前，劍已經斷了，他拿布塊蓋住自己大聲唸誦。

柯爾蒂麗亞：然後呢？

艦長：大不列顛海軍的手槍可以穿透任何一張符咒，妳看看。

柯爾蒂麗亞：它看起來很不顯眼。

艦長：真正的勝利者理當如此。況且我們在中國擁有的一切：租界區、租讓合約、人身保障、砲艦，都是它的功勞（溫柔撫摸手槍）。

布留舍爾先生：還有庚子賠款。

艦長：要是我們那些激進份子沒把錢拿去建學校就好了（離去）。

布留舍爾太太：別忘了學校發揮的作用。受英式教育的中國人可是忠僕。

布留舍爾先生：不可能，除非用上子彈與棍棒。

●演出本新增。導演或許想從歐洲人的面向看「殘暴」、「無知」的中國人。

文本第三景	演出本第三景
柯爾蒂麗亞：（凝視河面遠處）城裡來了好多小船！ 布留舍爾太太：（害怕得聲音都變了，抓住丈夫的手，後者驚嚇的程度不亞於她）中國人嗎？ 柯爾蒂麗亞：歐洲人。 柯波爾走到船梯旁迎接來人。	柯爾蒂麗亞：（站在甲板旁）城裡來的小船，好多喔！ 布留舍爾太太：（驚恐）是中國人！ 柯爾蒂麗亞：不，是歐洲人。

文本第三景

傳教士走來。一個瘦削的老人，身穿黑色西裝，衣領非常潔白。

傳教士：（聲音顫抖）柯波爾先生，抱歉叨擾，可住在城裡實在太危險了。

布留舍爾先生：您這麼做是對的。

傳教士：（小心翼翼地往籐椅上坐）太恐怖了！可憐的哈雷先生！……聽說他們折磨他很久，還凌辱他，後來才淹死他。難道沒有王法了嗎？

布留舍爾太太：（用抹大拉的馬利亞和耶穌說話的語調）想想看，他們也能這樣抓住您！

傳教士：沒錯，沒錯，沒錯！

靜默中感覺得出眾人的驚恐。

演出本第三景

傳教士走來。

傳教士：柯波爾先生，抱歉叨擾，可住在城裡實在太危險了。

布留舍爾先生：您這麼做是對的。

傳教士：太恐怖了！可憐的哈雷先生！……聽說他們折磨他很久，還凌辱他，後來才淹死他。難道沒有王法了嗎？

布留舍爾太太：想想看，他們也能這樣抓住您！

傳教士：沒錯，沒錯，沒錯！

文本第四景	演出本第四景
遊客夫妻進來。遊客之妻捨不得離開自己的東西，帽盒像一串汽球掛在她的手上。硬紙箱、旅行箱、袋子飛上舞台。	遊客夫妻跑進來，妻子手上拿了幾個帽盒。
遊客：（困窘，對妻子）放下它們。	遊客：（困窘，對妻子）放下它們。
遊客之妻：（辯解）你別管我！裡面裝的都是帽子。我不能把它們留給那些殘暴的兇手。	遊客之妻：（辯解）你別管我！裡面都是帽子。我不能把它們留給那些殘暴的兇手。
遊客：（唸唸有詞）可是，親愛的……	遊客：可是，親愛的……
遊客之妻：（中氣十足）艦長會原諒我，他是我們唯一的依靠。	遊客之妻：艦長會原諒我，他是我們唯一的依靠。
遊客：（對柯波爾）軍官先生，這是真的嗎？光天化日下，三個美國人被殺死？	遊客：（對柯波爾）軍官先生，這是真的嗎？光天化日下，三個美國人被殺死？
遊客之妻：（打斷丈夫說話）我聽說是七個男人和兩個女人。	遊客之妻：我聽說是七個男人和兩個女人。
遊客：他們全被拖進船裡殺了。	遊客：他們全被拖進船裡殺了。
遊客之妻：（看著布留舍爾太太）太可怕了！太可怕了！……	遊客之妻：太可怕了！太可怕了！……
布留舍爾太太：（看著遊客之妻）太可怕了！太可怕了！太可怕了！太可怕了！……	布留舍爾太太：（看著遊客之妻）太可怕了！太可怕了！太可怕了！……
她們彼此擁抱。	兩人握手。　●與劇本不同。

右欄（文本）：

布留舍爾先生：等一等，這不過是開頭。

遊客之妻：（歇斯底里，對柯波爾）別趕走我們。別讓我們受折磨！（對丈夫，兇惡）我告訴過你，千萬別來中國，你卻像火雞一樣固執。

遊客：我怎麼知道會發生這種事。

遊客之妻：（得理不饒人）要是他們抓住我！

遊客：（痛苦狀）唉！

遊客之妻：還強暴我……

遊客：（痛苦狀）唉！

遊客之妻：閉嘴……

遊客：（痛苦嘆息）唉！

遊客之妻：（絕望狀）唉……

遊客之妻：我今天照了一張船夫的相。你記得他看我的神情嗎？而且他的相片和你的相片在同一個膠捲裡！這不可以！（拿出相機，抽出底片扔掉）

文本第五景

記者進來。

記者：（奔跑抓住被拋出的膠捲）丟掉重大事件的證據……您這是在做什麼?!（客氣地對布留舍爾先生）哈雷員是大笨蛋，不會游泳，還跟人家在船裡打架！

布留舍爾先生：（對記者投以冷酷的眼神，語氣嚴峻、不滿）您這種不成體統的論點真讓我覺得驚訝。

左欄（演出本）：

布留舍爾先生：這不過是開頭。

遊客之妻：（對柯波爾）別趕走我們。別讓我們受折磨！（對丈夫）我告訴過你，千萬別來中國，你卻像火雞一樣固執。

遊客：我怎麼知道會發生這種事。

遊客之妻：要是他們抓住我！

遊客：（悲傷）唉！

遊客之妻：還強暴我……

遊客：（痛苦）唉！

遊客之妻：閉嘴……

遊客：（絕望）唉……

遊客之妻：我今天照了一張船夫的相。你記得他看我的神情嗎？而且他的相片和你的相片在同一個膠捲裡！這不可以！（抽出底片）

●劇本為對布留舍爾先生。

演出本第五景

記者：（跑來）丟掉重大事件的證據……您這是在做什麼?!（對布留舍爾太太）哈雷員是大笨蛋，不會游泳，還跟人家在船裡打架！

布留舍爾先生：（冷淡）您這種不成體統的論點真讓我覺得驚訝。

【上段】

布留舍爾太太：唉，他們把他折磨死了。

記者：（不解）折磨！

遊客妻子：聽說挖出他的眼珠子。

遊客：拿鐵箝燙他的腳後跟。

傳教士：還玷辱他的身體。

記者：（不知所措）拜託……

布留舍爾先生：（魂不守舍）不可以這樣！

布留舍爾太太：（魂不守舍）玷辱死者的身體？不可以這樣！

布留舍爾先生：事情不會善罷干休。我們不允許偉大帝國的威嚴受到糟蹋。

記者：（連聲說是）是的，是的……（恍然大悟）我明白了！我明白了！

記者：（語氣冷漠）很好。

布留舍爾先生：（拿出鋼筆）也就是說，我們向北京與華盛頓施壓，變成外交事件，到時輿論譁然。（寫在袖口上）

布留舍爾：北京？華盛頓？那些官僚只會拖延時間！

傳教士：我們不能等待。

遊客妻子：（歇斯底里）要他們道歉？發表聲明？雙邊對談？艦長！

布留舍爾先生：（一臉焦慮）讓使館干涉！艦長！

布留舍爾先生：艦長像被符咒召喚眾人一般，出現在面前。他換好全套軍裝，上面掛滿勳章，很像鍍金神像。開口說話前，沉默半晌。

【下段】

布留舍爾太太：唉，他們把他折磨死了。

記者：折磨！

遊客妻子：聽說挖出他的眼珠子。

遊客：拿鐵箝燙他的腳後跟。

傳教士：還玷辱他的身體。

記者：拜託……

布留舍爾先生：不可以這樣！

布留舍爾太太：玷辱死者的身體？不可以這樣！

布留舍爾先生：事情不會善罷干休。我們不允許偉大帝國的威嚴受到糟蹋。

記者：是的，是的……（恍然大悟）懂了！

布留舍爾先生：絕不允許這樣。懂了！

記者：也就是說，我們向北京與華盛頓施壓，變成外交事件，到時輿論譁然。（寫在袖口上）

布留舍爾：讓官僚見鬼去吧！

傳教士：我們不能等待。

遊客妻子：要他們道歉？發表聲明？雙邊對談？艦長！

布留舍爾先生：讓使館干涉！艦長！

●台詞較劇本更為強烈。（指「絕不允許這樣。」）

文本第六景

同一批人加艦長。

艦長：不要找任何使館。

記者：這意味……

艦長：（一字一頓）我想的是……

布留舍爾先生：您可是想都沒想，就制伏了義和團的拳亂，艦長。

艦長：（不理會布留舍爾）我在想，拿多少中國人給一個白人償命？

布留舍爾太太：至少十個。

艦長：淹死的人呢？

遊客妻子：幾個？

艦長：（立即結束眾人的疑惑）兩個就夠，我們不要太過份，懂嗎？

布留舍爾先生：您是眞正的軍人和紳士。

演出本第六景

艦長：（穿著全套軍裝出現）不要找任何使館。

記者：這意味……

艦長：我想的是……

布留舍爾先生：（氣憤）您可是想都沒想，就制伏了義和團的拳亂，艦長。

艦長：我在想，拿多少中國人給一個白人償命？

布留舍爾太太：至少十個。

艦長：淹死的人呢？

遊客妻子：幾個？（不解）

艦長：兩個就夠，我們不要太過份，懂嗎？

布留舍爾先生：您是眞正的軍人和紳士。

小廝出現。他貼在牆邊聽眾人說話。

醫生：（護士站在他後方）抱歉我還穿著這身衣服。我才剛解剖完大體。

遊客之妻：報告呢？

醫生：我這就找出來。（翻找）我認爲把醫療基地轉到艦上是正確的，特別在危險時期。（拿出瓶子，意味深長地遞給記者）這給您。（找到）就是這個。

文本	演出本
柯波爾：（在事件過程中向艦長報告一切，此時進進出出）道尹來了。	柯爾蒂麗亞：外診，絕對純潔，因為年紀還很幼小。卻得了性病，懷疑…… 布留舍爾太太：（搶走報告）醫生，您拿什麼東西給小女孩看！這算什麼解剖？（醫生抓住報告） 柯爾蒂麗亞：就是解剖。 布留舍爾太太：解剖什麼人？ 柯爾蒂麗亞：某人（看著遊客妻子）。 遊客妻子：亞利安人或中國人。 柯爾蒂麗亞：是中國人……哈哈哈！ 布留舍爾太太：當然……是中國人……哈哈哈！ 柯爾蒂麗亞：這是什麼笑聲？ 柯爾蒂麗亞：（指著走過來的中國人）真的好好笑！ ●本段為演出本新增。 柯波爾：道尹來了。
文本第七景	**演出本第七景**
道尹和替他翻譯的大學生走進來。道尹是體形臃腫的長者，瞇縫的雙眼下方是浮腫的眼袋。他穿著灰色長袍，套了一件黑色絲質長馬褂，頭戴黑色小瓜皮帽，行進從容，充滿威儀。大學生也穿著灰色長衫，下身是西褲和皮鞋。戴著玳瑁眼鏡和毛帽，他的激動與道尹的沉著形成強烈對比。 小廝悄悄走來，靠在牆上偷聽談話。中國人與艦長互相鞠躬，並沒有握手。群眾中有人小聲說： 「兇手！」	穿著長袍的道尹和穿著西服的翻譯進來。

艦長：（對聚集在旁的人們）請讓我們獨處。

除了記者，其餘人都離去。

大學生：針對不久前發生的死亡事件，道尹特來表達深切哀悼之意……

艦長：（打斷他的話）應該是「不久前發生的謀殺事件」！……

接下來大學生每說一句話，艦長便立即回應。

大學生：據我們所知……
艦長：你們消息不靈通。
大學生：是哈雷先生先動手……
艦長：哈雷先生是紳士，況且他已經死了，請你們不要再侮辱他。
大學生：我們絕不說任何侮辱他的話。
艦長：卻當面侮辱大不列顛艦隊。
大學生：但哈雷先生是美國人。
艦長：反正他是我們的人。

停頓。大學生和道尹交頭接耳。

大學生：您堅持這是一個犯罪事件？

艦長：請讓我們獨處。

除了記者，其餘人都離去。

艦長：應該是「不久前發生的謀殺事件」！……

翻譯：針對不久前發生的死亡事件，萬縣道尹特來表達深切哀悼之意……

翻譯：據我們所知……
艦長：你們消息不靈通。
翻譯：是哈雷先生先動手……
艦長：哈雷先生是紳士，況且他已經死了，請你們不要再侮辱他。
翻譯：我們絕不說任何侮辱他的話。
艦長：卻當面侮辱大不列顛艦隊。
翻譯：但哈雷先生是美國人。
艦長：反正他是我們的人。
翻譯：您堅持這是一個犯罪事件？

艦長：堅持。

大學生：我們保證會有交代……

艦長：我不相信。

大學生：道尹非常遺憾。

大學生：我們不需要任何遺憾。你們想非法破壞歐洲殖民地！不！別開玩笑，你們得滿足我們的要求！

艦長：要求？什麼要求？

大學生：想知道嗎？（數著指頭）第一，由當地最高官吏送葬；第二，萬縣得替他立十字架；第三，撫恤死者家屬。

艦長：（與道尹交頭接耳）聽好，道尹認為您提出的條件有損我城名譽，然為避免事件更加複雜，他勉為同意。

大學生：據我們所知，他沒有結婚……

艦長：（一臉驚訝，舉著無名指與小指，對大學生）沒那麼容易脫身。

大學生：您還沒說完？

艦長：打算怎麼處置這個命案？

大學生：我們會盡快處理。

大學生：明日早晨九點前必須處決兇手。

大學生：不用審判？

艦長：那是你們的事，你們也可以審判。

艦長：萬一找不到兇手？

大學生：你們就抓兩個船夫工會的人處決。

大學生：（字字清晰）你們就抓兩個船夫工會的人處決。

大學生：（按捺不住）就算是大不列顛艦長，也該有個分寸。

艦長：堅持。

翻譯：我們保證會有交代……

艦長：我不相信。

翻譯：道尹非常遺憾。

大學生：我們不需要任何遺憾。你們想非法破壞歐洲殖民地！不！別開玩笑，你們得滿足我們的要求！

艦長：要求？什麼要求？

翻譯：想知道嗎？第一，由當地最高官吏送葬；第二，萬縣得替他立十字架；第三，撫恤死者家屬。

艦長：（與道尹交頭接耳）聽好，道尹認為您提出的條件有損我城名譽，然為避免事件更加複雜，他勉為同意。

翻譯：據我們所知，他沒有結婚……

艦長：沒那麼容易脫身。

翻譯：您還沒說完？

艦長：打算怎麼處置這個命案？

翻譯：我們會盡快處理。

大學生：明日早晨九點前必須處決兇手。

大學生：不用審判？

艦長：那是你們的事，你們也可以審判。

艦長：萬一找不到兇手？

翻譯：你們就抓兩個船夫工會的人處決。

艦長：就算是大不列顛艦長，也該有個分寸。

艦長：（大發雷霆）兔崽子！想跟我討價還價是嗎？你是哪所大學畢業的？拿我們的錢讀書，然後反過來對付我們？

大學生：那不是你們的錢，是我國的錢，是我國割給你們的庚子賠款。

艦長：夠了！

大學生：我們不同意最後一項條件。

艦長：你們無論如何都得接受。

大學生：我們要提出抗議。

艦長：行刑後再說。

大學生：今天就讓貴國工黨首相麥克唐納知道你們恬不知恥的行為。

艦長：我不知道什麼工黨首相麥克唐納，我只知道英皇陛下的大臣麥克唐納先生。

大學生：艦長先生身體微恙，是吧？身為中華民國公民，我們不能跟您談論這些事。

艦長：那麼就用我的大砲跟貴城好好談談。

大學生：（渾身一顫）太野蠻了！

艦長：（冷漠）請您說話客氣點。我們轟炸的順序大概是這樣（指著水平面）先炸掉工廠與倉庫，這些都是泰里的財產，再來是道尹的官邸與官府所在；接下來是船夫的家，然後是市場；最後，像上海那樣來個大掃射。

大學生：您忘了嗎，艦長？!這裡可不是非洲！

艦長：這裡是中國，我一點也沒忘記。

艦長：（大發雷霆）兔崽子！想跟我討價還價是嗎？你是哪所大學畢業的？拿我們的錢讀書，然後反過來對付我們？

翻譯：那不是你們的錢，是我國的錢，是我國割給你們的庚子賠款。

艦長：夠了！

翻譯：我們不同意最後一項條件。

艦長：你們無論如何都得接受。

翻譯：我們要提出抗議。

艦長：行刑後再說。

翻譯：今天就讓貴國工黨首相麥克唐納知道你們恬不知恥的行為。

艦長：我不知道什麼工黨首相麥克唐納，我只知道英皇陛下的大臣麥克唐納先生。

翻譯：艦長先生身體微恙，是吧？身為中華民國公民，我們不能跟您談論這些事。

艦長：那麼就用我的大砲跟貴城好好談談。

翻譯：太野蠻了！

艦長：請您說話客氣點。我們轟炸的順序大概是這樣：先炸掉工廠與倉庫，這些都是泰里的財產，再來是道尹的官邸與官府所在；接下來是船夫的家，然後是市場；最後，像上海那樣來個大掃射。

翻譯：您忘了嗎，艦長？!這裡可不是非洲！

艦長：這裡是中國，我一點也沒忘記。

大學生：我們不同意處決無辜之人。

艦長：夠了！明天九點遵照我的指示到岸邊。

大學生：不（與道尹一起離開，轉身對艦長），今天整個文明世界就會知道您的暴行。

翻譯：我們不同意處決無辜之人。

艦長：夠了！明天九點遵照我的指示到岸邊。

翻譯：不（與道尹一起離開），今天整個文明世界就會知道您的暴行。

兩人離去。

文本第八景	演出本第八景
柯波爾與記者一同上場。	
信號兵拿著旗子站在甲板上，等待長官的命令。	
柯波爾：信號準備好了！	柯波爾：信號準備好了！
艦長：準備信號！	艦長：準備信號！
柯波爾：是，艦長先生！	柯波爾：是，艦長先生！
艦長：中尉先生！	艦長：助手先生！
信號兵揮動旗幟。	
柯波爾：電報局和無線電台！	
艦長：占領電報局和無線電台！	艦長：占領電報局和無線電台！（信號兵揮動旗幟）
記者：（從筆記本撕下一張紙遞給艦長）煩請您指正……	記者：（從筆記本撕下一張紙遞給艦長）煩請您指正……
艦長：好。	艦長：好。

記者：（迅速朗讀）……被暴徒殘酷地殺害……大屠殺的徵兆（在最後幾個字上特別強調），艦長憑著大不列顛水手的機智和果斷……在二十四小時內……現在我去發電報，您允許我搭快艇去嗎？

艦長：（突然回過神）好的（拿起記者的筆，寫了一張卡片遞給他），沒有這個，他們不會放行。

記者離開。

這意味著要開戰了。小廝，拿威士忌來！

躲在甲板椅子後方的小廝在艦長喚他的時候跑離舞台，弄倒了椅子。艦長和柯波爾看見小廝慢慢後退，移動到柯波爾眼前。他一轉身，看見自己被發現了，慌忙逃開。

柯波爾：（意味深長）間諜。

艦長：監督我們。

第四環結束

記者：（迅速朗讀）……哈雷被暴徒殘酷地殺害……大屠殺的徵兆……艦長憑著大不列顛水手的機智和果斷……在二十四小時內。您允許我搭快艇嗎？

艦長：拿去（遞了一張卡片），沒有這個，他們不會放行。（記者離開）

這意味著要開戰了。小廝，拿酒來！

躲在牆邊的小廝在艦長喚他的時候跑離舞台。

柯波爾：（看著小廝背影）間諜。

艦長：監督我們。

第四環結束

第五環	演出本第五環
同第一幕的碼頭。瞎子走來，仰起看不見世界的臉，敲打手上的鈴鼓。眾船夫在岸邊和船裡鑽動，一隊大不列顛水手穿越靜默的港口，消失在無線電台之內。載著道尹與大學生的小船也來到此地，警察和船夫奔向小船。	道尹與翻譯一到岸邊，即被眾人包圍。
文本第一景	**演出本第一景**
道尹、大學生、警察、船夫。眾人圍住說話的人。 道尹：（用平淡的語氣對警察）美國人搭了誰的船？ 警察：老計。 道尹：把他找出來。 警察：我們找過了。 道尹：把他的老婆和小孩抓來。 警察：是。 道尹：逼他們供出他藏身何處。 在圍著道尹的人群中，船夫工會會長老費特別醒目。他身材壯碩、威風凜凜、衣著光鮮，手上拄著拐杖。船夫們對他態度恭敬。	道尹：（對警察）美國人搭了誰的船？ 警察：老計。 道尹：把他找出來。 警察：我們找過了。 道尹：把他的老婆和小孩抓來。 警察：是。 道尹：逼他們供出他藏身何處。

文本第二景

老費走到道尹面前。

老費：他們不知道。

道尹：（沒往老費方向看）帶他們到城裡各處，喊到他出來為止。（提高語調）總不能讓全城的人……

老費：（惶惶不安）什麼全城的人？……

大學生：他不敢。他只是喝醉酒了。

道尹：他敢的。二十三年前敢，現在也一定敢。

大學生：現在的中國可不是當年的中國，我們應當怒吼。

道尹：沒人聽得見。

大學生：別浪費時間，立即發電報到北京，傍晚前就會有消息，您帶了官印嗎？

大學生單膝跪在地上，開始草擬電報。

道尹：（取出裝官印和印泥的盒子）快寫。（若有所思）明天要舉行美國人的葬禮，我們得去送葬。

第三位船夫：（不解）替差點殺死老計的人送葬！他還打傷老計的臉呢！

道尹：我們還得在他墳上立十字架。

第二位船夫：他弄壞了老計的船槳，而且只給他三個銅錢。

道尹：（語氣平靜）他應該收下那三個銅錢！或者應該分文不取。

演出本第二景

衆船夫：他們不知道。

●劇本為「老費」的台詞。

道尹：帶他們到城裡各處，喊到他出來為止。總不能讓全城的人……

老費：（惶惶不安）什麼全城的人？……

翻譯：（對道尹）他不敢。他只是喝醉酒了。

道尹：他敢的。二十三年前敢，現在也一定敢。

翻譯：現在的中國可不是當年的中國，我們應當怒吼。

道尹：沒人聽得見。

翻譯：別浪費時間，立即發電報到北京，傍晚前就會有消息，您帶了官印嗎？

道尹：帶了，快寫。（大學生擬稿，道尹若有所思）明天要舉行美國人的葬禮，我們得去送葬。

船夫：替差點殺死老計的人送葬！他還打傷老計的臉呢！

道尹：我們還得在他墳上立十字架。

船夫：他弄壞了老計的船槳，而且只給他三個銅錢。

道尹：他應該收下那三個銅錢！或者應該分文不取。

文本第三景

第二位船夫：沒東西吃，怎麼活下去？

道尹：一個人挨餓事小，連累成千上萬的人逃難事大？

第一位船夫：為什麼得逃難？

船夫們面面相覷。

道尹：（閱讀手稿）很好。（蓋上官印）

大學生：寫好了。（一躍而起，把紙交給道尹）

大學生往無線電台的階梯跑去，正好看見鍋爐工人從樓梯上滾下。水手用槍托頂工人出去，他手上的白色包袱掉了，但他奮力想接住它。

大學生、鍋爐工人和兩名水手。

鍋爐工人：（大喊）我是鍋爐工人，你們膽敢碰我！

水手們想搶下他的包袱。

就算殺了我的頭，我也不會給你。（搶回包袱，同時滾下樓梯）

水手站在階梯上方的電報局門口，在跑過來的大學生面前放下步槍檔住他。

演出本第三景

道尹：那他吃什麼？

道尹：一個人挨餓事小，連累成千上萬的人逃難事大？

船夫：為什麼得逃難？

翻譯：寫好了。

道尹：很好。（蓋上官印）

翻譯往無線電台的階梯跑去。

鍋爐工人：（大喊）我是鍋爐工人，你們膽敢碰我！

他手上拿著一個白色包袱，水手們想搶下他的包袱。搶回包袱的，工人滾下樓梯。

●導演刪除。

文本第四景	演出本第四景
大學生：（指著電報）這是官方的電報，上頭蓋著道尹的官印。	翻譯：（對水手）這是官方的電報，上頭蓋著道尹的官印。
第一位水手：（不願放行）不准進去。	水手：不准進去。
大學生：你們敢擋我！這是我們的電報局。	翻譯：你們敢擋我！這是我們的電報局。
第二位水手：滾開。	水手：滾開。
第一位水手：立刻讓我過去！……（握住刺刀，用力往前衝）	翻譯：立刻讓我過去！
大學生：滾蛋！快點！（用槍拖把學生推下台階）	水手：滾蛋！快點！（用槍拖把學生推下台階）
第一位水手：（躺在地上）禽獸！	翻譯：（躺在地上）禽獸！（電報從他手中掉下，落在階梯上，水手撿起來。
第二位水手：這得交給艦長。（把電報藏進口袋）	水手：這得交給艦長。
大學生：（怒道）還我！	翻譯：還我！
第一位水手：（粗魯推開學生）滾！	水手：滾！（記者擠過人群）
電報從他手中掉下，落在階梯上，水手撿起來。	
文本第四景	**演出本第四景**
記者匆匆趕來。	
記者：（擠過去）對不起！	記者：（擠過去）對不起！
第二位水手：喂！閃開！	水手：喂！閃開！（記者跑上階梯）
記者：（跑上樓梯，把名片遞給水手）艦長的命令。緊急電報。	記者：（把名片遞給水手）艦長的命令。（水手向他敬禮）
第一位水手：請。	水手：請。

水手們向他敬禮，記者走了進去。

大學生：（從人群中走出）他就可以？是嗎？（充滿憤
怒和怨恨，準備再度徒手撥開刺刀）

鍋爐工人：可以，因為他是美國人。

大學生：（對道尹）眼前怎麼辦？

道尹：準備十字架。

大學生：還有呢？

道尹：船夫工會會長在這兒嗎？

老費：在。

道尹：跟我來。（對警察）立刻去找老計。

被眾人圍圍住的道尹緩緩離開。鍋爐工人在他們
後面大叫。

鍋爐工人：你們找不到他的！

第五環結束

翻譯：他就可以？是嗎？

鍋爐工人：可以，因為他是美國人。

翻譯：（對道尹）眼前怎麼辦？

道尹：準備十字架。

翻譯：還有呢？

道尹：船夫工會會長在這兒嗎？

老費：在。

道尹：跟我來。（對警察）立刻去找老計。

鍋爐工人：你們找不到他的！

第五環結束

第六環	演出本第六環
船夫工會的小酒館。長桌前擺放簡陋的長板凳。桌子底下是爐灶，煮沸的大鍋上放了篩子，一會兒就要蒸上米飯。廚子光著上身，只套上簡單的圍裙，正在和麵準備蒸饅頭。船夫陸續來到灶旁，端著大碗粥湯，一坐下來，立刻拿起筷子趕進嘴裡，如果太稀，便以口就碗，稀里呼嚕將粥趕進嘴裡。人群中，一位老船夫特別引人注目，他稀疏的灰白辮子貼在背上，眼睛和嘴巴旁邊長了幾根灰白的硬毛。他蹲坐著，眼睛看著爐灶邊緣，一面抽著煙斗。他說話的語調平穩淡漠，與他對談的第二位船夫則因為緊張而提高聲調。老人家屬於宿命論者，這種人就願意為人雇用去替死。在古代，人們以為只要找到替身，就能逃避死罪。他是佛教徒，堅信生死輪迴與因果報應，最害怕死時身首異處，因為如此一來，魂魄的下場非常淒慘：頭被砍下來後放在腿間，意謂魂魄要做無頭鬼在陰間流浪。船夫們大聲說話，全城籠罩在大難臨頭的情緒中。	船夫工會。 小酒館，夜晚，燈火，船夫與鍋爐工人。

文本第一景	演出本第一景
老船夫和船夫們，無線電台的鍋爐工人，酒館廚子。	
老船夫：大事不妙了。	老船夫：大事不妙了。

第一位船夫：萬縣真是不幸的城市。

第二位船夫：先是乾旱，再來是水災，人們連吃的都沒有。乞丐比吃飽的人還多。

老船夫：他們找不到老計！

第三位船夫：船夫的兩隻手連一把米都賺不到。

第二位船夫：警察抱著他兒子滿城大喊：「爸爸，如果你不出來，他們就把我給殺了。」

第一位船夫：我認為他投奔東北紅鬍子去了。

第二位船夫：他出去一會兒就回來了，聽說臉色慘白。後來才又出去。

第三位船夫：老費跟道尹走了，到現在還沒回來。

老船夫：大難臨頭了。

第三位船夫：所有外國人都上了砲艦，全帶著行李！

第一位船夫：那個唱讚美詩的乾瘦婦人一看到我，就尖聲高叫，彷彿我要殺她。因為她尖叫，水手還拿棍子打我。

第二位船夫：沒人雇用中國人的船。

第三位船夫：難道殺人的是我們？我們只不過需要五個銅錢，好讓雙手正常划動船槳。

第二位船夫：為什麼外國人都上了軍艦？

第一位船夫：萬縣真是不幸的城市。

第二位船夫：先是乾旱，再來是水災，人們連吃的都沒有。乞丐比吃飽的人還多。

老船夫：他們還沒找到老計嗎？ ●導演改為疑問句。

第三位船夫：船夫的兩隻手連一把米都賺不到。

第二位船夫：警察抱著他兒子滿城大喊：「爸爸，如果你不出來，他們就把我給殺了！」

第一位船夫：我認為他投奔東北紅鬍子去了。

老船夫：投奔？ ●導演新增台詞。

第三位船夫：他出去一會兒就回來了，聽說臉色慘白。

第三位船夫：老費跟道尹走了，到現在還沒回來。

老船夫：大難臨頭了。

第三位船夫：所有外國人都上了砲艦，全帶著行李！

第一位船夫：那個唱讚美詩的乾瘦婦人一看到我，就尖聲高叫，彷彿我要殺她。因為她尖叫，水手還拿棍子打我。

第二位船夫：沒人雇用中國人的船。

第三位船夫：難道殺人的是我們？我們只不過需要五個銅錢，好讓雙手正常划動船槳。

第二位船夫：為什麼外國人都上了軍艦？（老費緩緩進來）

文本第二景

老費緩緩走進酒館，一屁股坐在長板凳上，不發一語，只是看著地面。

眾人：老費來了。

老船夫：說說是怎麼回事？
第一位船夫：你怎麼不說話？
第二位船夫：發生什麼禍事嗎？
老費：你們聽好。（發現鍋爐工人）你怎麼在這兒？你不是船夫。
鍋爐工人：我是電報局的苦力，他們把我趕了出來。
第一位船夫：他怎麼不說話？
第二位船夫：他是好人。說吧，老費。
老費：什麼都不用說了，就等死吧。
第二位船夫：為什麼？誰得死？
老費：我們。
老船夫：為了什麼？
老費：為了伙伴。
第一位船夫：說清楚點！
老費：紅頭髮艦長說老計殺了美國人。
第二位船夫：他胡說！
老費：（怒不可遏）他說了，有人得死。
第三位船夫：（打斷他）誰得死？
老費：（語調平靜）他說了，有人得死。

演出本第二景

眾人：老費來了。
第三位船夫：老費！　●導演新增台詞。

老船夫：說說是怎麼回事？
第一位船夫：你怎麼不說話？
第二位船夫：發生什麼禍事嗎？
老費：你們聽好。（對鍋爐工人）你怎麼在這兒？你不是船夫。
鍋爐工人：我是電報局的苦力，他們把我趕了出來。
第一位船夫：他怎麼不說話？
第二位船夫：他是好人。說吧，老費。
老費：什麼都不用說了，就等死吧。
第二位船夫：為什麼？誰得死？
老費：我們。
老船夫：為了什麼？
老費：為了伙伴。
眾船夫：為了什麼？（重複八次）　●導演新增台詞，且重複八次。可能強調眾人的不解、憤怒。
第一位船夫：說清楚點！
老費：紅頭髮艦長說老計殺了美國人。
第二位船夫：他胡說！
老費：（怒不可遏）他說了，有人得死。
第三位船夫：（打斷他）誰得死？
老費：（語調平靜）他說了，有人得死。

老費：兩名船夫。

眾人沉默了一會。

老船夫：道尹是這麼說的？

老費：是的。

第三位船夫：（憤怒）讓道尹自己去送死吧！

第二位船夫：（害怕）做錯事的是老計，要砍也是砍他的頭。

鍋爐工人：他沒做錯。

第二位船夫：（反駁鍋爐工人）不想拿錢的是他，況且美國人是從他船上掉進水裡的。

第一位船夫：讓他們殺死老計的兒子或老婆，別想動其他船夫！

第三位船夫：我們沒殺人，不可以動我們。

第二位船夫：你有這麼跟道尹說嗎？

一陣靜默。

老費：如果不交出兩個船夫送死，明天軍艦的大砲就要轟擊萬縣。

眾船夫：（齊聲）為什麼？

老費：沒有。

眾人：誰？（重複八次）　●導演新增台詞，與上面一樣，重複八次。

老費：兩名船夫。

老船夫：道尹是這麼說的？

老費：是的。

第三位船夫：讓道尹自己去送死吧！

第二位船夫：做錯事的是老計，要砍也是砍他的頭。

鍋爐工人：他沒做錯。

第二位船夫：他沒做錯？他沒做錯？不想拿錢的是他，況且美國人是從他船上掉進水裡的。　●導演新增台詞。

第一位船夫：讓他們殺死老計的兒子或老婆，別想動其他船夫！

第三位船夫：我們沒殺人，不可以動我們。

第二位船夫：你有這麼跟道尹說嗎？

老費：如果不交出兩個船夫送死，明天軍艦的大砲就要轟擊萬縣。

眾船夫：為什麼？

老費：沒有。

第一位船夫：轟擊？

老費：是的，在萬縣還沒燒毀、城民沒死光前，他們不會善罷干休。

鍋爐工人：（頭轉向一邊，聲音洪亮）這些英國佬！我瞭解他們，看過他們怎麼樣燒毀一座座城市。

第二位船夫：那我們就逃呀。

第二位船夫：（奔來奔去）跑吧，帶上全家人，這會兒我們還來得及，城外有很多地方可以藏身。

第二位船夫：（抓住一件破爛衣服）我們沒有犯錯。

第二位船夫：（往門口跑）

第二位船夫：伙伴們，我們被包圍了。

第三位船夫：你和道尹一個鼻孔出氣！你出賣了我們！

老費：我會來這裡，就表示大難當前，我和你們有難同當。

船夫們走向老費，充滿敵意地圍住他。

老費：（跳上板凳）我會來這裡，就表示大難當前，我和你們有難同當。

船夫間的緊張對峙解除。

衆船夫：轟擊？

第三位船夫：轟擊？

●此二句「轟擊」皆為演出本新增台詞。

第一位船夫：轟擊？

老費：是的，在萬縣還沒燒毀、城民沒死光前，他們不會善罷干休。

鍋爐工人：這些英國佬！我瞭解他們，看過他們怎麼樣燒毀一座座城市。

第二位船夫：城外有很多地方可以藏身，我們沒有犯錯。

●導演刪除。

跑吧，帶上全家人，這會兒我們

●導演新增，加強表現船夫情緒。

衆船夫：我們沒有犯錯，跑吧，這會兒我們還來得及。

●導演刪去。

老費：伙伴們，我們被包圍了。

衆船夫：你出賣了我們！

●導演新增台詞。

第三位船夫：你和道尹一個鼻孔出氣！你出賣了我們！

●導演新增台詞。

老費：我會來這裡，就表示大難當前，我和你們有難同當。

【右欄】

第一位船夫：讓道尹選兩個人吧。

老費：道尹要我們自己選。

第一位船夫：（跌坐在地上，雙手抓著頭）我不要死，我沒殺人，我不要死。

第二位船夫：（對老費）你是我們的頭兒，就讓他們殺了你吧。

老費：我和你們是一樣的。

第二位船夫：（痛苦地以頭撞箱子）為什麼我得替別人掉腦袋？難道人是我殺的？！

鍋爐工人：（走向他，握住他的手）老計是工人，你也是工人，你是為他死的。

第一位船夫：你見過替別人送死的人？

鍋爐工人：見過。

老船夫：有。

鍋爐工人：沒有這種地方。

鍋爐工人：（像第三幕一樣，指著遠方）像我們這樣的苦力驅逐了那些做主子的人。

第一位船夫：英國人嗎？

鍋爐工人：有英國人、法國人，也有我們自己中國人。這很困難，死了一批英國人，另一批英國人會來替他們復仇。但苦力不怕，他們挺身而戰。主子一旦獲勝，不去找罪魁禍首，反倒見十個殺一個，見五個殺一個，甚至見一個殺一個。

第二位船夫：為什麼？

鍋爐工人：因為他們是苦力，因為他們的弟兄趕走了主子，還要把商人和道尹拉來當苦力。

【左欄】

第一位船夫：讓道尹選兩個人吧。

老費：道尹要我們自己選。

第一位船夫：（對老費）你是我們的頭兒，就讓他們殺了你吧。

老費：我和你們是一樣的。

第二位船夫：（撞頭）我不要死，我沒殺人，我不要死。

第二位船夫：為什麼我得替別人掉腦袋？難道人是我殺的？！

鍋爐工人：老計是工人，你也是工人，你是為他死的。

（停頓）

第一位船夫：你見過替別人送死的人？

鍋爐工人：見過。

老船夫：有。

鍋爐工人：沒有這種地方。

鍋爐工人：（像第三幕一樣，指著遠方）像我們這樣的苦力驅逐了那些做主子的人。

第一位船夫：英國人嗎？

鍋爐工人：有英國人、法國人，也有我們自己中國人。這很困難，死了一批英國人，另一批英國人會來替他們復仇。但苦力不怕，他們挺身而戰。主子一旦獲勝，不去找罪魁禍首，反倒見十個殺一個，見五個殺一個，甚至見一個殺一個。

第二位船夫：為什麼？

鍋爐工人：因為他們是苦力，因為他們的弟兄趕走了主子，還要把商人和官員拉來當苦力。

● 導演移動劇本此段台詞的位置。

● 劇本為「道尹」。

船夫們沉默，不相信鍋爐工人說的話。

文本第三景	演出本第三景
第三位船夫：（嘲諷）他們為自己而戰，拿走老爺們的衣服、糧食、房子。 鍋爐工人：不，他們都在挨餓，也沒拿衣服。他們不是為自己而戰。 第一位船夫：那是為了誰？ 鍋爐工人：為了你。 第一位船夫：（為此前所未聞的說法震懾住）為了我？ 鍋爐工人：是的，他們希望所有的苦力變成世界主人，他們為萬縣的苦力忍饑、送命。學學他們吧，那些在各地毆打英國人的船夫犧牲吧。 第二位船夫：他們怎麼不來這裡？ 鍋爐工人：他們累了，正在休養生息。 第二位船夫：你說的都是神仙故事。 老費：現在該死的是我們。	第三位船夫：他們為自己而戰，拿走老爺們的衣服、糧食、房子。 鍋爐工人：不，他們都在挨餓，也沒拿衣服。他們不是為自己而戰。 第一位船夫：那是為了誰？ 鍋爐工人：為了你。 第一位船夫：為了我？ 鍋爐工人：是的，他們希望所有的苦力變成世界主人，他們為萬縣的苦力忍饑、送命。學學他們吧，那些在各地毆打英國人的船夫犧牲吧。 第一位船夫：他們怎麼不來這裡？ 　●劇本為第二位船夫。 鍋爐工人：他們累了，正在休養生息。 第二位船夫：你說的都是神仙故事。 老費：現在該死的是我們。
和尚在船夫與鍋爐工人談話間走過來，他說話簡潔，在每個句子的最後幾個字上加重語氣。 和尚：諸位不須送死。應該挺身奮戰，力求獲勝。 鍋爐工人：（挖苦）拿什麼對抗大砲？	●和尚一角在劇本第三環就出場，演出本中至第六環才出現。 和尚：（佇足聆聽一頓時間）諸位不須送死。應該挺身奮戰，力求獲勝。 鍋爐工人：時候未到，況且拿什麼對抗大砲？

和尚：就讓它們打呀，就讓他們把人燒死，人們對他們而言如同糞土，強硬的人都跑了。

第一位船夫：跑掉的都是有錢人，逃過了大砲，逃得了饑荒嗎？有板車的人跑了，貧窮的苦力呢？

和尚：我國人民對外國人而言就如糞土。強者才會留下來，他們鼓吹其他人，反抗人數一多，就去找白人，把他們趕走。

鍋爐工人：萬一拿劍對著你？

和尚：沒什麼可怕的。你看（拿出一塊黃布），把它掛在胸前，唸唸神咒：「堅鐵切不開，利釘進不來」，就是「刀槍不入」的意思。

老船夫：（揮揮手）你這幾塊破布根本就是胡說八道。

和尚：（搖晃碎布）這可是從菩薩的法衣上取下來的。

鍋爐工人：穿上它呀，苦力都變成了傻子，哪還有什麼勝算。

第一位船夫：天底下沒聽過穿上哪件衣服可以力克敵人。

鍋爐工人：（語調中明顯感染了和尚那種幻想式的激動）有的！我給你們看看，有那種穿了保證獲勝的衣服。

第一位船夫：你開玩笑吧？

船夫們全都向著和尚，反倒孤立了鍋爐工人。

和尚：就讓它們打呀，就讓他們把人燒死，人們對他們而言如同糞土，強硬的人都跑了。

第一位船夫：跑掉的都是有錢人，逃過了大砲，逃得了饑荒嗎？有板車的人跑了，貧窮的苦力呢？

和尚：我國人民對外國人而言就如糞土。強者才會留下來，他們鼓吹其他人，反抗人數一多，就去找白人，把他們趕走。

鍋爐工人：萬一拿劍對著你？

和尚：沒什麼可怕的。你看（拿出一塊黃布），把它掛在胸前，唸唸神咒：「堅鐵切不開，利釘進不來」，就是「刀槍不入」的意思。

老船夫：結果刀槍都刺進來了。

（●演出本新增台詞。）

鍋爐工人：你的咒語根本就是胡說八道。

（●劇本上為老船夫台詞，原為「破布」，此處改為「咒語」。）

和尚：這可是菩薩的法語。

（●劇本為「菩薩的法衣」。）

鍋爐工人：穿上它呀，苦力都變成了傻子，哪還有什麼勝算。

第一位船夫：天底下沒聽過什麼法語可以力克敵人。

鍋爐工人：有的！有那種保證獲勝的法語。

（●與上面菩薩法語相關。）

第一位船夫：你開玩笑吧？

鍋爐工人：我說真的，有這樣的衣服。（從第二位船夫手中拿起外套與褲子。船夫們狐疑地看著他，對和尚）喂，你恨他們嗎？

和尚：恨啊！

鍋爐工人：你有膽量嗎？

和尚：有。

鍋爐工人：你站在我們這邊？

和尚：沒錯。

鍋爐工人：想幫助我們嗎？

和尚：想。

鍋爐工人：好的，（把船夫的衣服遞給他）穿上它，扮成船夫，明天就把頭放到斧頭底下。

和尚：（不解）把頭放到斧頭底下？

船夫們對和尚的態度一百八十度大轉變，有人推他的背，語氣中也多了嘲弄。

第一位船夫：怎麼考慮這麼久，還是你只會勸別人。

和尚：（機械式地重複）不用送死，應該力求獲勝。

第三位船夫：好漢哪！

第一位船夫：好漢哪！

眾人毆打和尚，後者猛力推開船夫，向後倒退，一邊晃著黃布，一邊走了出去。

鍋爐工人：我說真的，有這樣的法語。

第三位船夫：（對和尚）喂，你恨他們嗎？

●此處及以下原為鍋爐工人台詞。

和尚：恨啊。

第三位船夫：你有膽量嗎？

和尚：有。

第三位船夫：你站在我們這邊？

和尚：沒錯。

第三位船夫：想幫助我們嗎？

和尚：想。

第三位船夫：好的，（把衣服遞給他）穿上它，扮成船夫，明天就去送死。

和尚：送死？

第一位船夫：怎麼考慮這麼久，還是你只會勸別人。

●劇本為「第一位船夫」。

和尚：不用送死，應該力求獲勝。

第三位船夫：好漢哪！

●劇本為「第三位船夫」。

第一位船夫：好漢哪！

眾船夫：膽小鬼！膽小鬼！

●導演新增台詞。

文本第四景	演出本第四景
和尚：你們這些瞎子！一群膽小鬼！ 老船夫：我們可不會撤退。 和尚離去。 老費：（語氣鎮定）一個船夫要是死了，我們會照顧他的家庭；如果有人減工錢，我們要集體罷工。我們是弟兄，欺負一個人，等於欺負所有人；一人犯錯，便是為大家而死。 老船夫：我不怕死，只怕頭被砍了，魂魄將永不得超生。 第二位船夫：（驚叫）我不想死！我還有兒子！抱著他的時候，他在我手裡歡笑。（倒耳傾聽，驚惶）誰來了？來殺人嗎？ 大學生進來。	和尚：（倒退）你們這些瞎子！一群膽小鬼！ 第一位船夫：我們可不會撤退。（和尚離去） ●劇本為老船夫。 老費：別這樣。一個船夫要是死了，我們會照顧他的家庭；如果有人減工錢，我們要集體罷工。我們是弟兄，欺負一個人，等於欺負所有人；一人犯錯，便是為大家而死。 ●導演新增台詞。 老船夫：我不怕死，只怕頭被砍了，魂魄將永不得超生。 第二位船夫：我不想死，我還有兒子！抱著他的時候，他在我手裡歡笑。（驚惶）誰來了？來殺人嗎？ ●導演刪掉本段台詞。 翻譯進來。
文本第四景 船夫和大學生說話。 老費：（對大學生）時候到了？ 大學生：聽到了嗎？他們那兒傳來音樂聲，他們在跳舞。 靜默的河上傳來狐步舞曲的樂聲。	**演出本第四景** 第一位船夫：時候到了？ ●劇本為「老費」。 翻譯：聽到了嗎？他們那兒傳來音樂聲，他們在跳舞。

第一位船夫：眞是嗜血的豺狼虎豹。

大學生：或許音樂能使他們變善良些。

鍋爐工人：（尖刻）他們？

大學生：道尹打算再度前去商談，我們自當極力乞求他們大發慈悲。老費，跟我們一起去吧。

第一位船夫：（憂心）請告訴他們，我雙手健壯，會小心替他們划船，而且一毛不拿。

第二位船夫：跟他們說我有兒子。

老船夫：不可以砍頭，就讓他們把我們吊死。魂魄不能沒有頭啊。

第三位船夫：親吻他們的雙腳，求他們開恩。

第二位船夫：我們爲了什麼得死？（躺在地上發抖）

鍋爐工人：（攔住大學生，指著第二位船夫）大學生，跟他們說說，苦力經常得替苦力受死。

第六環結束

● 劇本爲第一位船夫。

第一位船夫：眞是嗜血的豺狼虎豹。

大學生：或許音樂能使他們變善良些。

鍋爐工人：他們？

翻譯：道尹打算再度前去商談，我們自當極力乞求他們大發慈悲。老費，跟我們一起去吧。

第三位船夫：請告訴他們，我雙手健壯，會小心替他們划船，而且一毛不拿。

第二位船夫：跟他們說我有兒子。

老船夫：不可以砍頭，就讓他們把我們吊死。魂魄不能沒有頭啊。

第二位船夫：親吻他們的雙腳，求他們開恩。

第二位船夫：我們爲了什麼得死？

鍋爐工人：翻譯，跟他們說說，苦力經常得替苦力受死。

第六環結束

● 劇本爲第三位船夫。

第七環	演出本第七環
砲艦停泊在暮色之中。桅杆上的探照燈照著岸邊，一會紅，一會綠。晚餐剛剛結束，甲板上燈火通明，萬縣所有的殖民者都聚集於砲艦的甲板上。這一幕以大不列顛國歌最後幾個音起始，與會男士清一色穿著白色晚禮服和黑色西裝褲；女士們則袒胸露背，全身珠光寶氣，手上拿著高腳杯。	砲艦。暮色。桅杆上的探照燈照著岸邊。樂隊在桌旁演奏大不列顛國歌。

文本第一景	演出本第一景
所有歐洲人。	
布留舍爾先生：（高談闊論）為艦長的健康喝一杯！我們替這些野人帶來工業，他們應該爬過來舔我們的手。他們原本只賺一分錢，我們來到此地，付的可是十分。	布留舍爾先生：為艦長的健康喝一杯！我們替這些野人帶來工業，他們應該爬過來舔我們的手。他們原本只賺一分錢，我們來到此地，付的可是十分。
傳教士：（接話）他們陷在多神信仰的泥淖中，是我們建立了教堂。	傳教士：他們陷在多神信仰的泥淖中，是我們建立了教堂。
遊客妻子：他們飽受蚊蟲叮咬，在骯髒的環境中吃東西，是我們給他們安身立命之處。	遊客妻子：他們飽受蚊蟲叮咬，在骯髒的環境中吃東西，是我們給他們安身立命之處。
遊客：他們的科技還停留在中古時代，是我們為他們設立現代大學。 ●劇本為「遊客」。	醫生：他們的科技還停留在中古時代，是我們為他們設立現代大學。
布留舍爾太太：假如學生撒野，動手反抗老師，老師們也應該毫不留情地反擊……	布留舍爾太太：假如學生撒野，動手反抗老師，老師們也應該毫不留情地反擊……
傳教士：（接著說）以耶穌基督之名！	傳教士：（接著說）以耶穌基督之名！

布留舍爾先生：我們以美金還美金，以鮮血還鮮血。我們就這樣寫在旗幟上……（語無倫次）呸，見鬼，在旗幟上……

柯爾蒂麗亞：（提示）舊歐洲的旗幟上。

傳教士：還有新美洲。

艦長：（連珠砲般）沒錯。工廠、教堂、學校和（舉起酒杯）軍隊。強大的國家派遣我們來到此地。我們不會退卻。法律、職責、工作，是我們堅持的原則。

記者：（詞藻華麗）此刻我們都懷抱文明亞利安人的胸襟。我們有部會、使館、銀行、辦事處、大學、遠洋艦和火車包廂，來吧，為地球的主宰──白種人──喝一杯。為艦長喝一杯，他有鋼鐵般的手腕和黃金般的心靈，為大家在軍艦的甲板上提供安身之處……

遊客妻子：（打斷他的話）在我們的生命受到威脅的時候。

艦長：銘感五內。

所有人與艦長碰杯。

稍作停頓，此時傳來每半小時一次的鐘聲。

布留舍爾先生：我們以美金還美金，以鮮血還鮮血。我們就這樣寫在旗幟上。呸，見鬼，在旗幟上……

柯爾蒂麗亞：舊歐洲的旗幟上。

傳教士：還有新美洲。

艦長：沒錯。工廠、教堂、學校和（舉起酒杯）軍隊。強大的國家派遣我們來到此地。我們不會退卻。法律、職責、工作，是我們堅持的原則。

記者：此刻我們都懷抱文明亞利安人的胸襟。我們有部會、使館、銀行、辦事處、大學、遠洋艦和火車包廂，來吧，為地球的主宰──白種人──喝一杯。為艦長喝一杯，他有鋼鐵般的手腕和黃金般的心靈，為大家在軍艦的甲板上提供安身之處……

遊客妻子：在我們的生命受到威脅的時候。

艦長：銘感五內。各位該回船艙休息了，否則就耽誤了睡眠。

文本第二景

傳教士：您說得太對了。

布留舍爾太太：（對傳教士）真是振奮人心，群情高昂啊！我覺得恪守教規的在天堂見到上帝的感覺莫過於此。神甫大人，莫過於此啊。

現在各位該回船艙休息了，否則就耽誤了睡眠。

小廝拿著一籃水果進來，眾人迴避他。他的臉色蒼白。

柯爾蒂麗亞：（任性）給我，給我！

小廝緊挨著她。

（摸摸他的下巴，問站在一旁的柯波爾）為什麼他的臉色這樣蒼白？喔，多麼淒慘的兩片嘴唇！

柯波爾：他想逃走，結果被逮個正著。（對小廝，語氣輕蔑）怎樣，成功了嗎？

柯爾蒂麗亞：（好奇）喂，怎麼樣？

柯波爾：（意味深長）他心知肚明。

小廝渾身發抖，弄翻籃子，水果在甲板上滾來滾去。

演出本第二景

傳教士：您說得太對了。

布留舍爾太太：（對傳教士）真是振奮人心，群情高昂啊！我覺得恪守教規的在天堂見到上帝的感覺莫過於此。神甫大人，莫過於此啊。

小廝拿著一籃水果進來，眾人迴避他。他的臉色蒼白。

記者：給我，給我！為什麼他的臉色這樣蒼白？喔，多麼淒慘的兩片嘴唇！

●劇本為柯爾蒂麗亞台詞。

柯波爾：他想逃走，結果被逮個正著。（對小廝）怎樣，成功了嗎？

記者：喂，怎麼樣？

柯波爾：他心知肚明。

●劇本為柯爾蒂麗亞台詞。

小廝渾身發抖，弄翻籃子。

文本第三景	演出本第三景
艦長：（嫌惡）滾開！ 柯波爾：抱歉。（離開，垂頭喪氣的小廝跟在他身後） 柯爾蒂麗亞：（任性）哼，一切都搞砸了，大家心情都不好。 布留舍爾太太：（對女兒）睡覺去吧，爸爸都睡下了。 除了柯爾蒂麗亞，客人們盡皆散去。	艦長：滾開！ 柯波爾：抱歉。（離開） 記者：哼，一切都搞砸了… ●原為柯爾蒂麗亞台詞，導演刪去。 布留舍爾太太：（對女兒）睡覺去吧，爸爸都睡下了。
文本第三景 艦長與柯爾蒂麗亞。柯波爾走進來。艦長詢問似的看著他。 柯波爾：中國人又來了。 艦長：叫他們見鬼去吧。 柯波爾離開。柯爾蒂麗亞賣弄風騷地靠近他。 柯爾蒂麗亞：祝您有個美好的夜晚，艦長。您是個真正的男子漢，我只有在小說裡讀過像您這樣的人。 艦長：（深受感動，父親般的口吻）可愛的孩子！大不列顛艦隊裡，有幾百個像我這樣的艦長。	**演出本第三景** 艦長詢問似的看著走進來的柯波爾。 柯波爾：中國人又來了。 艦長：叫他們見鬼去吧。（柯波爾離開） 柯爾蒂麗亞：祝您有個美好的夜晚，艦長。您是個真正的男子漢，我只有在小說裡讀過像您這樣的人。 艦長：可愛的孩子！大不列顛艦隊裡，有幾百個像我這樣的艦長。

文本第四景	演出本第四景	文本第五景	演出本第五景
柯波爾進來。 艦長：他們懇求跟您見上一面。 柯波爾：叫他們見死狗去吧！（停頓，語氣緩和下來）算了，要他們快點，我給他們五分鐘。 柯波爾立刻帶著道尹、大學生、老費和泰里走進來。泰里莊重地捧著一件絲袍。	柯波爾進來。 艦長：他們懇求跟您見上一面。 柯波爾：叫他們見死狗去吧！算了，要他們快點，我給他們五分鐘。 道尹、翻譯、老費和泰里進來。	艦長、柯波爾和中國代表團。 艦長：怎麼樣？ 大學生：道尹先生在這個不太合適的時間再次前來叨擾，為的是…… 艦長：為的是接受了我的最後通牒。（對柯波爾）墓地挖好了嗎？ 柯波爾：一小時後就會完成。 大學生：道尹真心誠意地請求艦長先生…… 艦長：真高興聽到您換了一個語氣跟我說話！這意味著，道尹承認人民犯罪了。 大學生：他衷心求您不要懲罰城裡的百姓。	艦長：怎麼樣？ 翻譯：道尹先生在這個不太合適的時間再次前來叨擾，為的是…… 艦長：為的是接受了我的最後通牒。（對柯波爾）墓地挖好了嗎？ 柯波爾：一小時後就會完成。 翻譯：道尹真心誠意地請求艦長先生。 艦長：真高興聽到您換了一個語氣跟我說話！這意味著，道尹承認人民犯罪了。 翻譯：他衷心求您不要懲罰城裡的百姓。

艦長：（彷彿軟化下來）是的，是的！

大學生：他同意任何賠償，並保證昨日之事不會再發生。

艦長：（表情真誠）嗯，這樣很好。

大學生：他希望您的善心不會讓我城無辜的百姓受罰。他們有家室，有幼兒。泰里先生想把這件絲袍作為贈禮送給遠道而來的小姐。

艦長：（彷彿軟化下來）是的，是的！

翻譯：他同意任何賠償，並保證昨日之事不會再發生。

艦長：（表情真誠）嗯，這樣很好。

翻譯：他希望您的善心不會讓我城無辜的百姓受罰。他們有家室，有幼兒。（布留舍爾穿著睡衣走向談話者）泰里先生想請金髮小姐選一件她喜歡的絲袍。泰里先生願意提供任何金錢上的補償（布留舍爾先生接過絲袍，滿意地點點頭）。

●演出本中台詞略改。

布留舍爾先生穿著睡衣走來，泰里立刻把絲袍交給他。布留舍爾先生審視絲袍。

大學生：泰里先生會提供任何金錢上的補償……

布留舍爾先生：（推心置腹地對艦長）聽著，關於這件事可以再談談。

艦長：（粗暴地打斷）我不會把自己下的命令當成一樁買賣。

布留舍爾先生氣惱地踩著便鞋啪躂啪躂走開，帶走受贈的絲袍。

大學生：道尹先生衷心請求您的原諒。

布留舍爾先生：（對艦長）聽著，關於這件事可以再談談。好嗎？

艦長：我不會把自己下的命令當成一樁買賣。（布留舍爾先生氣惱地聳肩離去）

翻譯：道尹先生衷心請求您的原諒。（道尹跪下）

道尹跪下來，泰里也跟著跪下。大學生站在人群後
方，一直沒被注意的老費也站著。

艦長：（表示深切同情）唉呀，唉呀！（對大學生）您
呢，年輕人？

大學生跪下。

（從口袋裡掏出一張紙，朝大學生揮了揮）這是
您寫的電報吧？

大學生：（低頭回應）是的。

艦長：您承認裡面寫的都是謊言，以及對大不列顛海軍
下流的詆毀嗎？

大學生：（勉強說）我承認。

艦長：您不認為因為這些下流的東西，我有權向當局反
映，要求當眾以竹板敲打您的腳後跟嗎？啊？

大學生：您可以。

艦長：（溫和）嗯，該睡覺去了。你們的膝蓋應該已經
累了。

大學生：（激動地站起來）也就是說，船夫們……

艦長：（鄭重）可以不砍頭。

請願者歡欣起身。

就吊死吧。

艦長：唉呀，唉呀！您呢，年輕人？（翻譯跪下。艦長
掏出一張紙）這是您寫的電報吧？

翻譯：是的。

艦長：您承認裡面寫的都是謊言，以及對大不列顛海軍
下流的詆毀嗎？

翻譯：我承認。

艦長：您不認為因為這些下流的東西，我有權向當局反
映，要求當眾以竹板敲打您的腳後跟嗎？啊？

翻譯：您可以。

艦長：嗯，該睡覺去了。你們的膝蓋應該已經累了。

翻譯：（喜悅）也就是說，船夫們……

柯爾蒂麗亞：哇，真棒！哇，好棒！哇，實在太好了！

翻譯：

●演出本新增台詞

艦長：會被處刑。（沉默）絞刑。

●劇本中船夫將被吊死。

大學生：（大喊）這⋯⋯這！⋯⋯

老費：（握拳喊）王八蛋！

艦長：（喊叫）這是什麼人？

大學生：船夫。

艦長：他說什麼？

大學生：您最好別知道。他很高興自己沒舔劊子手的後腳跟。

艦長：滾開！狗東西！

艦長盛怒中跑上吊橋。

中國人離去。

兩人一同離去。

艦長：不是。

柯波爾：艦長，您回房間嗎？

小廁出現在空蕩蕩的舞台上，哼著哀傷的曲調。他在艦長的房門上方擺了一枝掃帚，唱著沒有歌詞的曲子。吟唱完畢，他哼了一聲，用顫抖的手抓住在艦長房門上方晃動的掃帚。燈光暗下。遠方一陣悲涼的聲響劃破寧靜。舞台燈光亮起。船艙門前掛著上吊自殺的小廁。

翻譯：這⋯⋯這！⋯⋯

老費嘴裡唸唸有詞。

●演出本中以「唸唸有詞」取代劇本的「王八蛋」。

艦長：他說什麼？此人是誰？

翻譯：您最好別知道。他很高興自己沒舔劊子手的後腳跟。

艦長：滾開！狗東西！（中國人離去）

柯波爾：（對艦長）您回房間嗎？

艦長：不是。（艦長往一個方向離去。燈光暗下）

●與劇本不同。

柯波爾往另一個方向離去。

文本	演出本

右欄(文本)

布留舍爾太太:(聲音從舞台後方傳來)柯爾蒂麗亞,該上床睡覺了。

柯爾蒂麗亞:我馬上就來。(穿著新絲袍走出去)

文本第八景

在探照燈的光線中,柯爾蒂麗亞看到小廝吊在門上。

柯爾蒂麗亞:啊!(抓住欄杆,喘氣,低聲)快點,柯波爾先生……快來……

柯波爾:(跑進來,為眼前景象嚇住)什麼事?

柯爾蒂麗亞:(盯著小廝,手伸向柯波爾)快點!

柯波爾抓起一個茶杯,往裡頭倒水。

(氣憤)不!拿照相機和閃光燈過來。(欣賞小廝的模樣)好驚人的景象,您說是不是?

艦長跑來。

文本第九景

艦長搖搖晃晃地走來。背靠著牆,面朝房門把手,重重地喘氣。他舉起手,彷彿要拍打死者。

左欄(演出本)

布留舍爾太太:柯爾蒂麗亞,該上床睡覺了。

柯爾蒂麗亞:我馬上就來。(穿著新絲袍走出去)

演出本第八景

在探照燈的光線中,柯爾蒂麗亞看到小廝吊在門上。

柯爾蒂麗亞:啊!(抓住欄杆)快點,柯波爾先生……快來……

柯波爾:(跑進來)什麼事?

柯爾蒂麗亞:快點!(柯波爾從桌上抓起一個茶杯)不!拿照相機和閃光燈過來。好驚人的景象!

(艦長跑來,將小廝從掃帚上放下來)

●此段說明與劇本不同。

演出本第九景

柯爾蒂麗亞：（對柯波爾）他生氣了嗎？
柯波爾：（驚嚇）居然在艦長房間門口上吊。在中國，受盡折磨的奴隸，才用這種方式報復官大人。
柯爾蒂麗亞：那官大人該怎麼辦？
柯波爾：就得離開。
柯爾蒂麗亞：離開？真驚人！艦長迷信嗎？
柯波爾：艦長是軍人。

柯爾蒂麗亞躡手躡腳地走開。

艦長：（眼神沒有離開吊掛的小廝）不，我偏不離開！柯波爾！拿威士忌來！（嘶啞）柯波爾！拿威士忌來！

第七環結束

柯爾蒂麗亞：（對柯波爾）他生氣了嗎？
柯波爾：（驚嚇）居然在艦長房間門口上吊。在中國，受盡折磨的奴隸，才用這種方式報復官大人。
柯爾蒂麗亞：那官大人該怎麼辦？
柯波爾：就得離開。
柯爾蒂麗亞：真驚人！艦長迷信嗎？
柯波爾：艦長是軍人。（柯爾蒂麗亞走開）

艦長：（看著小廝）不，我偏不離開！柯波爾！拿酒來！

第七環結束

第八環

同第六環的船夫酒館。黎明時分。人們動也不動地等待著。這是一個無眠的夜晚。他們偶爾側耳傾聽。

文本第一景

船夫們與鍋爐工人。

第一位船夫：他們來了。

第三位船夫：（聆聽）不，沒有任何聲音。

第二位船夫：莫非他真是鐵石心腸？看哪，太陽都升起了，河面一片靜謐，小兒在船裡熟睡，夢中還咂叭著嘴。（摹仿兒子咂嘴的模樣）艦長應該也有兒子。

老船夫：（蹲坐）二十年後，他的兒子會砲轟你兒子。

鍋爐工人：你錯了，二十年後，英國佬的兒子會被他兒子踩在腳下。（指著第二位船夫）

第三位船夫：他們來了。

演出本第八環

同第五環。

●此處應為謬誤，場景與第六環相同。

演出本第一景

第二位船夫：（抱著兒子，對妻子）他睡著了，抱他進船裡吧！河面一片靜謐，讓他在船上睡，夢中咂叭著嘴的模樣真可愛！艦長應該也有兒子。

老船夫：二十年後，他的兒子會砲轟你兒子。

鍋爐工人：你錯了，二十年後，英國佬的兒子會被他兒子踩在腳下。

第二位船夫：莫非他真是鐵石心腸？

第三位船夫：不，沒有任何聲音。

第一位船夫：他們來了。

●導演將劇本該景前面的台詞移至此處。

第三位船夫：他們來了。（老費、他的妻子、兩個船娘，其中一位抱著小孩）

文本第二景

老費和兩個女人走了進來。老費表情忿然，他的妻子穿著漂亮的絲服，拿著手絹，怯生生地跟在後頭。第二位船夫的妻子一身粗糙的棉布衣裳，抱著綁小辮子的娃兒。

第一位船夫：（對老費）怎麼樣了？

老費：（氣喘吁吁）那個大渾蛋。

第三位船夫：這是什麼意思？

老費：堅持處死兩個人。

女人們搖搖欲墜，小聲啜泣，一邊擦拭眼淚。只不過一人用手絹，另一人用手。

第一位船夫：哪兩個？

，

老費：我們自己挑。

第二位船夫：（暴怒）讓他們自己來抓吧！我們可不想讓自己的伙伴送死。

●劇本為第二位船夫。

老費：（作勢制止）不，我們自己選。選出來後，要永遠記住他們。（預言家口吻）總有一天，我們可以提醒人們…還記得萬縣的船夫嗎？

演出本第二景

第一位船夫：怎麼樣了？

老費：那個大渾蛋。

第三位船夫：這是什麼意思？

老費：堅持處死兩個人。（女人們搖搖欲墜，小聲啜泣）

停頓。

第一位船夫：哪兩個？

停頓。

老費：我們自己挑。

第二位船夫：讓他們自己來抓吧！我們可不想讓自己的伙伴送死。

老費：不，我們自己選。選出來後，要永遠記住他們。總有一天，我們可以提醒人們…還記得萬縣的船夫嗎？

老船夫：（取出口中的煙斗，弄熄後放進腰間。吐了一口痰，走向老費）送我去吧。

第二位船夫：（小聲）誰是第二個？

男人沉默不語，女人嚎啕大哭。

老費：（打起精神）我去。

老費之妻：（尖聲）為什麼是你？為什麼是你？是你殺的？

老費：（把她帶開，對老船夫）老大爺，我們一起拯救

老費之妻：萬縣吧。

老費之妻：（跑到兩人中間，聲音中夾雜極大的恐懼）不可以！不行，不行！為什麼！為什麼你得身首異處？

第一位船夫：（語帶譴責，對老費及老船夫）別這樣，我們是一樣的。

老費：（停住腳步）究竟讓誰去？

第一位船夫：就抽籤吧。（從廚子那裡拿來一把筷子，折斷其中兩枝）

第二位船夫：（盡量不往折筷子的方向看去，對妻子）把兒子抱來給我看看。（端詳兒子）為什麼他腳

妻子：他爬進老計的船，船尾的釘子劃破了他的腳。上流著血？狗咬的？

老費：（對第一位船夫）準備好了嗎？

第一位船夫：（拿著筷子）這裡有長有短，短的有兩根。

老船夫：送我去吧。
（對第一位船夫）替我劃根火柴。

● 演出本新增。

第二位船夫：誰是第二個？

老費之妻：為什麼是你？為什麼是你？難道人是你殺的？

老費：我去。

第一位船夫：別這樣，我們是一樣的。

● 演出本刪去這幾段台詞。

第一位船夫：究竟讓誰去？

第一位船夫：就抽籤吧。
（拿出一盒火柴，掏出幾根）

● 劇本為「筷子」。

第二位船夫：（對妻子）把兒子抱來給我看看。（端詳兒子）為什麼他腳上流著血？狗咬的？

妻子：他爬進老計的船，船尾的釘子劃破了他的腳。

老費：準備好了嗎？

第一位船夫：（拿著火柴）這裡有長有短，短的有兩根。

第三位船夫：（諷刺）它們的頭被砍掉了。

老費：（指著鍋爐工人）讓他拿著。

第一位船夫：請各位過來。

　第一位船夫把筷子遞給鍋爐工人。

　全場沉默。大家留在原地看著筷子。老船夫背對他們蹲坐著，突然用假音唱起歌，接著站起來往鍋爐工人走去。抽出一枝筷子，看了一會兒。

老船夫：（語氣溫和）短的，我早就說過。

第一位船夫：（抽出一根）長……長的。（他開心得喘不過氣來，打算與老船夫分享喜悦，不過立刻停止）

老費：（伸手抽筷子，看一眼就丟到旁邊）不是我。

第二位船夫：（渾身顫抖，抱緊兒子）我不能過去！

　鍋爐工人向他走去。

第二位船夫：（彷彿燙到一般，揮手推開筷子）唉呦！……（抓住兒子肩膀，把他推向鍋爐工人）讓他抽吧，他會為我帶來幸運。

　兒子無聲地抽出一根筷子遞給父親。他定睛一看，抱住兒子無聲地跌坐地面。

第三位船夫：（諷刺）它們的頭被砍掉了。

老費：（指著鍋爐工人）讓他拿著。

第一位船夫：請各位過來。

老船夫：（抽出一根）短的，我早就說過。

第一位船夫：（抽出一根）長……長的。

老費：（伸手抽火柴，妻子尖叫）不是我。

第二位船夫：我不能過去！（鍋爐工人向他走去，第二位船夫伸出手，隨即縮回）喔！（看著兒子）讓他抽吧，他會為我帶來幸運。（兒子抽出一根放在掌心，第二位船夫抱住兒子，跌坐地面）

文本第三景	演出本第三景
屋外號角響起。	屋外號角響起。
鍋爐工人：（拾起筷子）是他。	鍋爐工人：是他。
警察進來。	
文本第三景	**演出本第三景**
警察：準備好了嗎？	警察：準備好了嗎？
老費：（扭過臉去）好了。	老費：好了。
警察：帶誰走？	警察：帶誰走？
船夫們讓出一條路給兩名死刑犯，老人家抱住第二位船夫，鼓勵似地拍拍他的背。警察過去抓住老船夫的袖子。	
老船夫：我這就走，這就走！	老船夫：我這就走，這就走！
第二位船夫：（回過神來，掙脫著跳開）不！不！我不去！我不想掉腦袋！兒子呀……	第二位船夫：不！不！不！我不去！我不想掉腦袋！兒子呀……（奮力抵抗，大聲喊叫，仍被抬了出去）
警察圍住他，他奮力抵抗，大聲喊叫，仍被抬了出去。老費和女人們跟在後面。	送來兩副棺木。
	老費：這是什麼？
	買辦：泰里送的。
	老費：給誰的？

第一位船夫：（怒氣沖沖）什麼時候，究竟什麼時候他們才會來？

鍋爐工人：誰呀？

第一位船夫：那些趕走主子的人。

鍋爐工人：他們就在這裡。

第一位船夫：指一個給我看看！

鍋爐工人：（指著船夫們）你是，他也是。根本不用等待，應該自己動手。拿起手槍，聯合所有城市一同反抗。你知道孫文嗎？你聽過廣東嗎？你知道廣東的工人胸前寫著：「為人民犧牲」嗎？

> ●導演將「第九環」開頭台詞移至此處。

●導演新增台詞。

買辦：船夫工會。（離去）←

第一位船夫：什麼時候，究竟什麼時候他們才會來？

鍋爐工人：誰呀？

第一位船夫：那些趕走主子的人。

鍋爐工人：他們就在這裡。

第一位船夫：指一個給我看看！

鍋爐工人：（指著船夫們）你是，他也是。根本不用等待，應該自己動手。拿起手槍，聯合所有城市一同反抗。你知道孫文嗎？你聽過廣東嗎？你知道廣東的工人胸前寫著：「為人民犧牲」嗎？

第二位船夫：給我燒酒！再來點燒酒！我辛勤工作，挨餓忍饑，卻落得被殺的下場；家有小兒，這會兒卻要喪命。究竟為了什麼殺我？

翻譯：因為你是中國人。

第二位船夫：不要弄斷我的喉嚨。

第八環結束

第九環 文本第一景	演出本第九環 演出本第一景
揚子江沿岸的碼頭邊。左邊豎起兩根比普通人高的絞架；右邊則是哈雷的墓地，旁邊有一個講道台，水手們圍繞著墓地，出席者全是白人。遠方傳來鑼鼓的響聲，一隊人馬護送即將被處刑的人。老人家與船夫被銬在一個枷鎖上，他們前後都是警察，兩個模樣像土匪的劊子手纏著頭，腰間繫著繩子與袋子。 群眾中有人拿酒杯給他。 第二位船夫：（搖搖晃晃，怒喊）給我燒酒！給我燒酒！再來一些燒酒！ 我辛勤工作，挨餓忍饑，卻落得被殺的下場；家有小兒，這會兒卻要喪命。究竟為了什麼殺我？ 大學生：因為你是中國人。 隊伍在絞架前面停下來。警察將帶著船槳的船夫們與坐在空地中間的受刑者隔離開來。	岸邊。墓地，旁邊有一個講道台，水手們圍繞墓地，出席者全是白人。 ●導演將此段台詞移至第八環第三景。

傳教士：（在哈雷墓地旁的講道台上，對眾人）可憐的受難者，願你的骨灰獲得安寧。惡人掐斷你光明的生命之線，但上帝是偉大的，審判不可避免。落入偉大上帝之手是可怕的事，他將抹去你的性命、用燒紅的鐵塊燒灼你，讓惡人落入地獄之火中。聽著！聽著！最後審判的號角已經響起……

（為白人祝禱）

而你們，上帝純潔的羔羊，將會獲得平安……

幾個苦力送來十字架，泰里和道尹走在後方。墓地上豎起十字架。上頭刻著：「唯殺是戒」。

舞台後方傳來軍號的聲音。

（說明）這是哀痛的萬縣城民所立的十字架。

遊客之妻：（不滿）為什麼是木頭十字架？

泰里向傳教士解釋。

傳教士：商會代表泰里先生請求說明，這是臨時十字架，近日內會換上石頭製的。

柯爾蒂麗亞：（欣賞十字架）啊，從另一岸看過來一定很漂亮。

傳教士：（在哈雷墓地旁）可憐的受難者，願你的骨灰獲得安寧。惡人掐斷你光明的生命之線，但上帝是偉大的，審判不可避免。落入偉大上帝之手是可怕的事，他將抹去你的性命、用燒紅的鐵塊燒灼你，讓惡人落入地獄之火中。聽著！聽著！最後審判的號角已經響起……（軍號的聲音）

而你們，上帝純潔的羔羊，將會獲得平安……

開始掩蓋墓地，幾個苦力送來十字架，泰里和翻譯走在後方。墓地上豎起十字架。上頭刻著：「唯殺是戒」。

●劇本為「道尹」。

這是哀痛的萬縣城民所立的十字架。

遊客之妻：為什麼是木頭十字架？

傳教士：商會代表泰里先生請求說明，這是臨時十字架，近日內會換上石頭製的。

柯爾蒂麗亞：啊，從河面看過來一定很漂亮。

傳教士：（感動狀，彎身與泰里握手）請接受死者友人對您的衷心參與的感謝。

泰里害怕得向後倒退。

艦長：（看到這幅景象）好心腸的笨蛋！

送來花圈，眾人在墓地上舉起花圈，整弄帶子，宣讀上面的題詞。

遊客：「心靈純潔者得福」——羅伯多勒公司敬輓。

柯波爾：「獻給受難者」——「金虫號」砲艦指揮敬輓。

第二位船夫之妻：（突破警察的包圍，衝向歐洲人）放我過去，放我過去！

布留舍爾太太：「吾人相逢天堂中」——布留舍爾家族敬輓。

布留舍爾太太：（端詳跪在面前的女人，深表同情）老天啊，這是我的教女。她要做什麼？我實在不明白。（無助地左顧右盼，想找人翻譯）

大學生：她說她有一個小兒子。

布留舍爾太太：孩子需要收容的地方？

大學生：不，她希望能赦免孩子的父親。他馬上就要被處刑了。

傳教士：（對泰里）請接受死者友人對您的衷心參與的感謝。（伸手，但泰里害怕得向後倒退）

艦長：（看到這幅景象）好心腸的笨蛋！（傳教士因窘，不再說話）

●宣讀題詞角色與劇本不同。

送來花圈，眾人宣讀題詞。

醫生：「心靈純潔者得福」——羅伯多勒公司敬輓。

第一位護士：「獻給受難者」——「金虫號」砲艦指揮敬輓。

第二位護士：「吾人相逢天堂中」——布留舍爾家族敬輓。

第二位船夫妻子：放我過去，放我過去！

布留舍爾太太：老天啊，這是我的教女。她要做什麼？我實在不明白。

翻譯：她說她有一個小兒子。

布留舍爾太太：孩子需要收容的地方？

翻譯：不，她希望能赦免孩子的父親。他馬上就要被處刑了。

布留舍爾太太：（冷酷）這不關我的事，也無力幫忙。

（對女人）可憐人！祈禱是妳唯一的安慰，上帝會保佑妳。（爲她畫十字架祝禱，對大學生）你就這樣告訴她。

大學生：我什麼也不會告訴她。

第二位船夫之妻：（跪著，對離去的布留舍爾太太大喊）是您替我受洗的，還說你們的神很善良。祂是野獸、大砲，祂是斧頭。拿去！呐！（從脖子上扯下十字架項鍊丟掉）

布留舍爾太太：真是褻瀆神明！

水手把女人交給警察，後者將她推進人群中。

艦長：（對傳教士）儀式結束了？

傳教士：是的。

艦長：（指揮大家）歐洲人都回「金虫號」！

柯爾蒂麗亞：（對艦長）我可以留下來嗎？

艦長：（沒理會她，一本正經地重複）所有歐洲人都上「金虫號」。

除了軍人、柯爾蒂麗亞、胸前掛著大相機的記者，其餘歐洲人皆離開。

柯爾蒂麗亞：（委屈狀，語氣冷淡）您侮辱了上流女士的請託。

布留舍爾太太：（冷酷）這不關我的事，也無力幫忙。可憐人！祈禱是唯一的安慰，上帝會保佑妳。你就這樣告訴她。

翻譯：我什麼也不會告訴她。

第二位船夫之妻：是您替我受洗的，還說你們的神很善良。祂是野獸、大砲，祂是斧頭。拿去！呐！（從脖子上扯下十字架項鍊丟掉）

布留舍爾太太：真是褻瀆神明！

艦長：（對傳教士）儀式結束了？

傳教士：是的。

艦長：歐洲人都回「金虫號」！

柯爾蒂麗亞：我可以留下來嗎？

艦長：所有歐洲人都上「金虫號」。

柯爾蒂麗亞：您侮辱了上流女士的請託。

艦長：小姐，我正在執行勤務。

布留舍爾太太：（對柯爾蒂麗亞）妳瘋了！小孩不能看。爸爸已經離開了，他是很敏感的人。妳這個樣子究竟像誰？馬上離開，大家都看著妳呢。

柯爾蒂麗亞走向兩個即將被處死的人，朝艦長的方向投了一個輕蔑的眼神，拿起長柄眼鏡看了看他們，才隨著母親一同離去。

艦長：準備大砲！

柯波爾：裝備完成。

大學生來到艦長面前。

艦長：您有什麼事？

大學生：你們的宗教講的不是寬恕敵人嗎？

艦長：在大不列顛的海軍法典中沒有提到這點。

大學生：可是你們的宗教……

艦長：別拿宗教煩我！（看錶）你們還有十分鐘。

第二位船夫：給我燒酒！再來點燒酒！

警察解下即將被處死之人身上的枷鎖。

老船夫：（對艦長喊）殺我一個人就好，放了年輕人吧。

大學生：（挖苦）他聽不懂中國話。

艦長：小姐，我正在執行勤務。

布留舍爾太太：（對柯爾蒂麗亞）妳瘋了！小孩不能看。爸爸已經離開了，他是很敏感的人。妳這個樣子究竟像誰？馬上離開，大家都看著妳呢。

柯爾蒂麗亞：哼，媽媽！（聳著肩離去）

●演出本新增台詞。

艦長：（對柯爾）準備大砲！

柯波爾：裝備完成。

艦長：（對翻譯）您有什麼事？

翻譯：你們的宗教講的不是寬恕敵人嗎？

艦長：在大不列顛的海軍法典中沒有提到這點。

翻譯：可是你們的宗教……

艦長：別拿宗教煩我！你們還有十分鐘。

●演出本新增細節。（站在十字架旁）

第二位船夫：（搖搖晃晃）給我燒酒！再來點燒酒！

老船夫：（對艦長喊）殺我一個人就好，放了年輕人吧。

翻譯：他聽不懂中國話。

第二位船夫：（看到艦長，勃然大怒）是這個人嗎？放了我！……（衝向水手，抓住他們的刺刀，重重摔倒）

艦長：（看著錶，對中國人）還有兩分鐘就要行刑了。（對柯波爾）一會兒我揮揮手帕，你就把砲火對著全城（拿出手帕）。

柯波爾：遵命。（往無線電台方向走去）

劊子手將老人與第二位船夫栓在絞架的木柱上，把他們的脖子和木柱繫在環裡，再拿一根棍子穿過套環。

眾人：不會!!

老船夫：中國人，你們不會忘記我吧？

老船夫：中國人，我有罪嗎？
眾人：沒有。（停頓）沒有！

第二位船夫：（劊子手正要拿袋子蓋住他的頭，他躲開）不要！我不想死！讓我說話！讓我說話！

再慢慢轉動木棒。眾人驚呼。

第二位船夫：讓我看看兒子！
眾人：讓他說話！
第二位船夫：（越過眾人對妻子喊）讓我看看兒子！

第二位船夫：（看到艦長）是這個人嗎？放了我！……
（衝向艦長）
●劇本為「衝向水手」。

艦長：還有兩分鐘就要行刑了。（大喊）一會兒我揮揮手帕，你就把砲火對著全城。

柯波爾：遵命。

老人被栓在木柱上。

眾人：不會!!（劊子手把老人的喉嚨壓向絞架）

老船夫：中國人，你們不會忘記我吧？（劊子手把布袋蓋在他頭上）

老船夫：中國人，我有罪嗎？
眾人：沒有。沒有！

第二位船夫：（驚呼）不要！我不想死！讓我說話！

眾人：讓他說話！
第二位船夫：讓我看看兒子！（妻子把兒子舉至頭頂）絞死我吧！（劊子手把布袋蓋住他，棍子一扭，就壓扁他的喉嚨）

和尚：（把黃色符咒遞給第二位船夫的妻子）給妳的兒子吧，子彈就傷不了他了。等他長大，要消滅這些百人。

創子手拿布袋蓋住他，棍子一扭，就壓扁了他的喉嚨。

絞死我吧！

她把兒子舉至頭頂。做父親的看了他一眼，猛然轉身。

記者裝上鏡頭，朝絞架奔去。

鍋爐工人：（從人群中傳來聲音）用這玩意兒是贏不了的。

和尚：（把黃色符咒遞給第二位船夫的妻子）給妳的兒子吧，子彈就傷不了他了。等他長大，要消滅這些百人。

記者：拍一張相片，這可是獨家報導。馬上就好！（只顧對著視窗，一面端開路上的中國人，徑自向前走去）

艦長：您去哪兒？

衆人：為什麼他要照我們的痛苦？

衆人聲音：別讓他拍！遮住我們的伙伴！

在絞架與記者中間形成一堵人牆。

記者朝絞架奔去。

和尚：（把黃色符咒遞給第二位船夫的妻子）給妳的兒子吧，子彈就傷不了他了。等他長大，要消滅這些百人。

記者朝絞架奔去。

鍋爐工人：用這玩意兒是贏不了的。

和尚：（把黃色符咒遞給第二位船夫的妻子）給妳的兒子吧，子彈就傷不了他了。等他長大，要消滅這些百人。

艦長：您去哪兒？

記者：拍一張相片，這可是獨家報導。

衆人：為什麼他要照我們的痛苦？

記者：別讓他拍！

衆人聲音：咳呀，滾一邊去！

和尚：他會有惡報的！

衆人聲音：遮住我們的伙伴！

●演出本新增台詞。

記者：（晃動手上的相機，設法拍到受刑者）唉呀，別吵。（氣憤）滾一邊去！

鍋爐工人：（在眾人後方大喊）和尚！去廣東！我們教你怎麼對付紅毛鬼子。

記者：（看著視窗）你們別妨礙我！喂！

在他的指揮下，眾人讓出一條路，鍋爐工人昂首站在照相機前面，他穿著廣東工人糾察隊的制服——藍色短褲和立領襯衫，斜肩掛著一條紅色值星帶。

（眼睛離開相機，盯著他，愕然地向後退）廣東軍！！

記者：您怎麼了？

艦長：廣東軍！他們的委員！

記者：在哪裡？

艦長：那裡！

記者：那裡全是船夫。

艦長：（不解）那裡全是船夫。

眾人已經聚集，好掩護鍋爐工人。

鍋爐工人出現在另一個地方。

記者：（看著視窗）喂，見鬼去吧！

和尚：（揮動破布）堅鐵切不開，利釘進不來。（中國人圍住屍體）一邊去，你們別妨礙我！喂！ ●演出本新增台詞。

記者：（看著視窗）

鍋爐工人：（鍋爐工人穿著廣東工人糾察隊的制服昂然而立）（對和尚）來廣東吧，我們教會你跟紅毛鬼子打架。（指著胸前值星帶上的字） ●演出本新增說明。

記者：（眼睛離開相機，盯著他，愕然地向後退）廣東軍！！（眾人掩護紅軍） ●此處紅軍應指「革命軍」。

記者：您怎麼了？

艦長：廣東軍！他們的委員！

記者：在哪裡？

艦長：那裡！

記者：那裡全是船夫。

記者：（以為是另一個人，驚喊）又來了一個。
艦長：在哪裡？（這讓他想起幻術）
記者：到處都是。

鍋爐工人再度消失無蹤。

大學生：表演已經結束。（離去）
艦長：（語氣中帶有威脅）你想怎樣！
大學生：（擋住他）您還沒殺夠嗎，艦長？
艦長：您出現幻覺了。（大步跨向群眾）這是怎麼回事？
艦長：我們會看看表演內容夠不夠豐富。（對眾船夫）備船！誰替我刬船！我到「金虫號」！一塊美金。

走啊……

船夫們拿著船槳，向前走了一步。

船夫們揮動船槳，朝地面一摔。艦長在他們揮槳時，立刻從口袋裡拿出手槍。在掏出手槍的同時，布留舍爾太太放進的糖果掉了出來。艦長拿槍指著船夫。第二位船夫的兒子爬向著船夫，向前走了一步。糖果。

記者：（看見鍋爐工人出現在另一個地方）又來了一個。
艦長：在哪裡？
記者：到處都是。（奔向群眾）

鍋爐工人再度消失無蹤。

翻譯：表演已經結束，離開吧。
艦長：你想怎樣！
翻譯：您還沒殺夠嗎，艦長？
艦長：您出現幻覺了。這是怎麼回事？（往前跨步）
艦長：我們會看看表演內容夠不夠豐富。（對眾船夫）備船！誰替我刬船！我到「金虫號」！一塊美金。（船夫們拿著船槳，向前走了一步）

走啊……（船夫們揮動船槳，朝地面一摔。艦長在他們揮槳時，立刻從口袋裡拿出手槍。在掏出手槍的同時，布留舍爾太太放進的糖果掉了出來。艦長拿槍指著船夫，向前走了一步。兩個人還不夠嗎？要我殺十個人是吧？或者是一千人？（緊張的人群向前跨了一步，準備攻擊艦長。小孩撿到糖果，站起來，但重心不穩，為了穩住身體，抓住艦長的腿）啊！哇……（猛然跳開，手槍對準小孩）

●劇本中為大學生離去，此處改為翻譯要艦長離開。

艦長：（高聲大喊）兩個人還不夠嗎？要我殺十個人是吧？或者是一千人？

緊張的人群向前跨了一步，準備攻擊艦長。小孩攝到糖果，站起來，但重心不穩，為了穩住身體，抓住艦長的腿。艦長沒看到抓住腿的人是誰，跳開並且大叫，他喘著氣，像受到私刑拷打的人。

啊！⋯⋯（猛然轉身，手槍對準小孩）

第二位船夫之妻：（撲向前去抓住兒子，搶下他手中的糖果）放下！丟掉！這是毒藥啊！還給他！不要拿紅鬼子的任何東西。（把糖果丟到艦長腳邊）呐！呐！（擦拭孩子的雙手和嘴巴）

艦長：（放下手槍，一臉困窘）白癡！我們不會打小孩。

第二位船夫之妻：（抱住孩子，衝到艦長面前）她喘著氣對孩子大喊，要他看著艦長的臉。看看這張臉！記住他！永遠記住他！看看他滿布鮮血的臉頰，還有那一口金牙。他殺了你的爸爸，如果他跟你要水，也別給他；就算呻吟著跟你要吃的，一定要拒絕；來買東西，不要賣他。趕快長大！殺死他！殺死他的孩子！滾蛋，你這個渾身是血的狗東西。滾！離我們遠一點！

艦長：（握著槍）我在這裡！世界上沒有任何力量可以逼我離開。

第二位船夫之妻：（撲向前去抓住兒子，搶下他手中的糖果）放下！丟掉！這是毒藥啊！還給他！不要拿紅鬼子的任何東西。（把糖果丟到艦長腳邊）呐！呐！（擦拭孩子的雙手和嘴巴）

艦長：白癡！我們不會打小孩。

第二位船夫之妻：（抱住孩子，衝到艦長面前）看看這張臉！記住他！永遠記住他！看看他滿布鮮血的臉頰，還有那一口金牙。他殺了你的爸爸，如果他跟你要水，也別給他；就算呻吟著跟你要吃的，一定要拒絕；來買東西，不要賣他。趕快長大！殺死他！殺死他的孩子！滾蛋，你這個渾身是血的狗東西。滾！離我們遠一點！

艦長：我在這裡！世界上沒有任何力量可以逼我離開。

文本第二景

柯波爾奔下無線電台的樓梯，出現在艦長面前。

柯波爾：艦長先生，上海來的緊急消息。（電報交給艦長）

柯波爾：（讀電報，渾身發抖）真會挑時間。（把電報揉成一團丟在地上）

記者：（發現鍋爐工人的身影，大叫）逮捕廣東軍！他在那裡！

艦長：（朝他揮手）現在沒時間管這件事。（往河的方向大喊）快艇！（指揮水手）瞄準樓梯！

英國人瞄準無線電台的樓梯，逐漸退向河邊。中國人朝他們走去。

鍋爐工人：（再度舉起手槍）後退！我們還沒離開。

（撿起艦長丟掉的緊急電報，和大學生一起閱讀，朝著艦長身後大喊）這會兒你們就要離開了！（對中國人）他們非走不可，別的地方需要他們的大砲。外國人把砲艦都航向上海。上海起義了。他也得跑了。（一把抓住警察的步槍，跳上箱子，朝快艇的方向大叫）跑吧！！

眾人：（聚集在他身旁）跑吧！！

演出本第二景

柯波爾：艦長先生，上海來的緊急消息。

柯波爾：（讀電報，渾身發抖）真會挑時間。

記者：逮捕廣東軍！他在那裡！

艦長：現在沒時間管這件事。快艇！（對柯波爾）瞄準樓梯！

大學生奔向無線電台樓梯，道尹拉住他爬上電台。群眾向英國人走去。鍋爐工人⋯

●與劇本不同的場景說明

鍋爐工人：（從上方）這會兒你們就要離開了！（對眾人）他們非走不可，別的地方需要他們的大砲。外國人把砲艦都航向上海。上海起義了，他也得跑了，跑吧！！

後退！我們還沒離開。

翻譯：（跑進來）向全世界怒吼，控訴你們的罪行吧！電報上寫著：「白人滾蛋」、「繼續讓無辜者流血吧，中國人生氣了」、「你們將為此負責」。

回覆的電報是另一種顏色的字：「我們生死與共」，「廣東」、「上海」、「北京」、「杭州」、「赤塔」、「歐姆斯克」、「莫斯科」。

●演出本新增台詞。

鍋爐工人：（朝著駛離的快艇揮步槍）我用手上這枝步槍發誓，你再也不會回到這裡。倒數計時吧，一切都要結束了。怒吼吧，中國！（語氣歡欣）看到我了嗎？開槍吧！我倒下去，會有數十個人站起來。

和尚：（跳到鍋爐工人身旁，用符咒蓋住自己的胸膛）子彈一點也不可怕，堅鐵切不開……

河面傳來槍響，和尚被子彈嚇壞，跌在眾人舉起的手上。

大學生：（怒）向全世界怒吼，控訴你們的罪行！從中國滾開吧！

眾人：滾開！滾開！滾開！！……

落幕

道尹：攔住他！（警察跑上去，苦力一把抓住警察的步槍，朝快艇的方向大叫）把他們趕出中國吧！（朝群眾）

鍋爐工人：我用手上這支步槍發誓，你再也不會回到這裡。看到我了嗎？開槍吧！我倒下去，會有數十個人站起來。

和尚：（站在一旁）子彈一點也不可怕，堅鐵切不開……（河面傳來槍響，和尚跌倒）

鍋爐工人：倒數計時吧，一切都要結束了。中國怒吼了，你再也不會回到這裡！

●演出本新增台詞。

眾人抬起屍體，在鼓聲震天中離去。

落幕

(四)《怒吼吧，中國！》的傳播與梅、費衝突

《怒吼吧，中國！》首演之後，蘇聯戲劇界雖有批評的聲音，但普遍認爲是成功的作品，這齣戲也開始在蘇聯境內其他城市和國際間流傳。一九二六年梅耶荷德劇院成立五週年紀念，在一串的慶祝活動中，就包括《怒吼吧，中國！》的演出[53]。梅耶荷德劇院也常安排這齣《怒吼吧，中國！》作爲接待國際工人團體、左派人士的觀賞節目，例如一九二六年十月三日，英法工人代表團體白天參觀行程之後，晚上前往梅耶荷德劇院觀賞《怒吼吧，中國！》。[54]

一九二六至一九二七年的《眞理報》經常刊登梅耶荷德劇院《怒吼吧，中國！》廣告，可以看出這齣戲當時演出的頻繁[55]。《眞理報》一九二六年五月十七日報導：「自五月二十五日至七月十一日，梅耶荷德劇院將在基輔與奧德薩公演，演出劇目有《森林》、《教師布魯斯》、《怒吼吧，中國！》，爲期兩週。」[56]七月七日《眞理報》並進一步披露：「梅耶荷德劇院在基輔的演出非常成功：現於奧德薩上演的戲劇也廣受好評。」[57]梅耶荷德劇院在奧德薩演出結束後，《藝術生活》第卅五期（1926），對此次巡演作出結論，認爲《怒吼吧，中國！》遠比其他三齣劇（《森林》、《教師布魯斯》、《D.E.》）來得有趣與成功。

《怒吼吧，中國！》首演檔期結束之後，在蘇聯境內巡演，期間費奧多羅夫與梅耶荷德爆發嚴重衝突。K.魯德尼茨基的《梅耶荷德傳》提到梅、費之爭，多是從梅耶荷德角度，輕描淡寫，無法看出事件全貌。一九九七年，費奧多羅夫之女費奧多羅娃（Е. В. Фёдорова）出版其父的傳記──《幸福者的故事》（Повесть о счастливом человеке），第三章〈怒吼吧，中國！〉對事件始末有清楚的交代。費奧多羅娃雖然是在《怒吼吧，中國！》首演之後一年（1927）才出生，但她的資

料顯然根據其父保存的剪報與口述。如果再參考費奧多羅夫的排演筆記與芭芭諾娃的傳記，《怒吼吧，中國！》的梅費衝突事件就較爲明朗。

費奧多羅夫的排演筆記強調全體演出人員必須通力合作，才能眞實傳達中國場景的深度，隱約看出當時他有帶不動劇團的危機感：

目前只看得出導演努力的最大效果（如陳設布景、群眾場景）。此一事實使導演任務更加複

53. Юбилей театра им. Вс. Мейерхольда // Правда. 1920-04-06. — С. 6.
54. Делегации иностранной рабочей молодежи в Москве // Правда. 1926-10-03. — С. 4.
55. 一九二六、一九二七年間《眞理報》刊登的《怒吼吧，中國！》上演廣告：
(1) Правда. 1926-01-21. — С. 8.
(2) Правда. 1926-01-30. — С. 8.
(3) Правда. 1926-02-19. — С. 6.
(4) Правда. 1926-02-04. — С. 6.
(5) Правда. 1926-02-20. — С. 6.
(6) Правда. 1926-02-24. — С. 8.
(7) Правда. 1926-02-26. — С. 6.
(8) Правда. 1926-03-05. — С. 6.
(9) Правда. 1926-03-15. — С. 6.
(10) Правда. 1926-03-20. — С. 8.
(11) Правда. 1926-03-22. — С. 6.
(12) Правда. 1926-03-24. — С. 6.
(13) Правда. 1926-04-01. — С. 6.
(14) Правда. 1926-04-02. — С. 6.
(15) Правда. 1926-05-12. — С. 6.
(16) Правда. 1926-05-17. — С. 6.
(17) Правда. 1926-11-26. — С. 6.
(18) Правда. 1927-02-07. — С. 6.
(19) Правда. 1927-02-08. — С. 6.
(20) Правда. 1927-03-23. — С. 6.
(21) Правда. 1927-10-17. — С. 7.
(22) Правда. 1927-12-01. — С. 7.
(23) Правда. 1927-12-14. — С. 8.
(24) Правда. 1927-12-20. — С. 8.
(25) Правда. 1928-12-12. — С. 6.
(26) Правда. 1929-11-24. — С. 6.
56. Правда. 1926-05-17. — С. 6.
57. Правда. 1926-07-07. — С. 6.
58. 費奧多羅娃是莫斯科大學歷史系教授，爲古希臘羅馬語言及文化專家。

雜，需要讓演員居首要位置。演出必須更加精確、細緻，特別在「中國人」這個部份，稍有輕忽，將釀成不可挽救的錯誤，所以得在動作與面部表情上下功夫。應在作者有限的文字上，透過演員的創作才華，來豐富形象的心理內涵。59

費奧多羅夫經常抱怨舞台技術人員工作不力，曾寫一封信「致梅耶荷德劇院導演部」，直接譴責燈光師：

自總排演到今日，上吊場景常因燈光師出錯而中斷……

第七環的這幕戲非常重要，關係整齣劇是否成功，無論我怎麼生氣，怎麼說，得到的回應只是燈光師傻氣的微笑……本人請求降低燈光師的薪資職等，以嚴懲他的錯誤……

敦請儘速處理。

費奧多羅夫

一九二六年一月二十六日 十點五十分 60

後來大家才知道，費奧多羅夫不只抱怨燈光師愚蠢的笑容，他還對梅耶荷德本人感到不滿，而且兩人經常爭吵。芭芭諾娃的傳記裡提到她在《怒吼吧，中國！》中，原來被費奧多羅夫安排扮演法國商人的女兒柯爾蒂麗亞，但她非常不滿這個「愚蠢的爛角色」。芭芭諾娃抗拒這個角色，也與這齣戲導演不是梅耶荷德，而是資淺的費奧多羅夫有關。費奧多羅夫於是提議芭芭諾娃演一個小配角：扮演英國砲艦「金虫號」上的中國僕役——小廝。她對這個戲份微不足道，卻扮演「白人世界的中國代表」、演唱中國歌曲、具有中國地方色彩的角色很感興趣，因而欣然同意。61

依費奧多羅娃的說法，因為梅耶荷德的夫人伊赫娜想演柯爾蒂麗亞，芭芭諾娃才改演小廝，她在為其父所寫的傳記中還提到一段祕辛……

一九二五年十二月廿四日，費奧多羅夫神情沮喪地返家，因為梅耶荷德把柯爾蒂麗亞的角色給了季娜依達‧拉伊赫，原本扮演法國商人之女的芭芭諾娃換成小廝的角色。費奧多羅夫非常沮喪，他知道此後導戲的人不再是他，而是拉伊赫。十二月廿七日從列寧格勒傳來拉伊赫寫信給前夫葉賽寧自殺的消息，梅耶荷德與拉伊赫火速前往列寧格勒處理後事。一月十日，拉伊赫寫信給費奧多羅夫，表示自己無法參與演出。這段期間，費奧多羅夫與導演助理布托林獨力完成戲劇排演。[62]

芭芭諾娃放棄法國商人女兒這個角色是出於主動，還是拉伊赫的施壓下換角，很難查考，但芭芭諾娃改演小廝是事實，而小廝這個形象，是《怒吼吧，中國！》整齣戲中最令觀眾印象深刻的部份。為了豐富小廝的角色內涵，特列季亞科夫特別讓芭芭諾娃學習中國民間小曲，好讓這個角色更符合當時的中國民情，他帶芭芭諾娃到位在亞美尼亞街的東方民族學院（Институт народов Востока），找到幾個中國學生教芭芭諾娃唱小曲。她完全不明白詞意，卻因與生俱來的絕對聽力和純淨高亢的嗓音，能把陌生、奇特、輕脆的聲音中注入自己。芭芭諾娃獨特的抒情表演方式，低吟悲傷的中國小曲，獲得觀眾同情，也成功地讓此角色成為本劇的中心。芭芭諾娃因此有機會在同

59. Фёдорова Е.В. Повесть о счастливом человеке. – C. 49.
60. ЩТАЛИ, ф. 963, оп. 1, д. 282, л. 175.
61. Туровская М. Бабанова. Легенда и биография. – M.: Искусство, 1981. – C. 84.
62. 同註59。頁五三一。

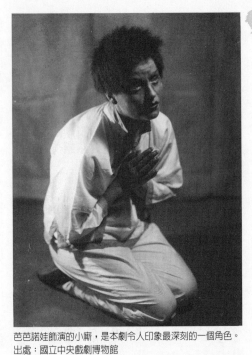

芭芭諾娃飾演的小廝，是本劇令人印象最深刻的一個角色。
出處：國立中央戲劇博物館

《怒吼吧，中國！》劇組一九二六年三月底結束在梅耶荷德劇院首檔演出後，展開巡迴演籌備工作，梅、費衝突隨即爆發。五月廿二日費奧多羅夫夫婦隨劇團一起前往基輔，此次巡迴演出於五月廿五日以《委任狀》揭開序幕，廿八至三十日演出《怒吼吧，中國！》，獲得極大好評。當時梅耶荷德夫婦尚未來到基輔。六月二十日以後，依照原訂計畫，劇團應該在烏克蘭的文尼察（Вінниця）演出，但梅耶荷德要求《怒吼吧，中國！》的演員兼導演助理邁歐羅夫（С. Майоров）先到文尼察說明劇院舞台不適合演出，所以六月二十日的《文尼察工人報》（Винницкая рабочая газета）登出取消演出《怒吼吧，中國！》的消息。當時除了部份演員留在當地演出《委任狀》外，多數演員已在梅耶荷德的安排下前往奧德薩。

根據費奧多羅娃的說法，費奧多羅夫與留在文尼察的演員一同來到奧德薩，下榻於普希金街上

年的《欽差大臣》中飾演女主角瑪麗亞・安東諾夫娜。[63]

芭芭諾娃的傳記裡有一段話很值得玩味！當梅耶荷德前來驗收時，費奧多羅夫已經完成很多工作，但離真正的結束還有很長一段路，更何況首演一天天逼近，大師希望幫助這個初出茅蘆的導演。顯然芭芭諾娃在梅耶荷德與費奧多羅夫的師生衝突中屬於「梅派」，認為費奧多羅夫雖然「已經」完成很多工作，但離真正的結束還有很長一段路。[64]

的「紅色飯店」，除了費奧多羅夫夫婦，其他演員都已分配好房間。最後，由總務主任出面，說明梅耶荷德下令把最差的閣樓房間給他們，費奧多羅夫只能同意。《怒吼吧，中國！》應於六月廿九日演出，在費奧多羅夫來到奧德薩之前，已印好海報並貼滿全城，但費奧多羅夫的名字被拿掉了，雖然節目單上仍印著他是這一齣戲的導演。65 費奧多羅夫要求梅耶荷德解釋清楚，後者卻拒絕與他談話，而且在戲劇演出當晚，並未立刻回到住宿的飯店，費奧多羅夫耐心等到凌晨一點，兩人才說到話，費奧多羅夫認為梅耶荷德刻意把《D. E.》和《怒吼吧，中國！》並列，造成兩齣戲皆由其執導的錯覺，為了表示抗議，費奧多羅夫一大早就寄出信函給劇院的勞動團體蘇維埃，表明拒絕再與劇院合作，但會留到各城巡演結束。

一九二六年七月五日莫斯科《新觀眾》雜誌二十八期，刊登費奧多羅夫和財務主任布托林，聯名寫給媒體的一封信，公開聲明脫離劇院：

尊敬的編輯先生！

63. 芭芭諾娃在《欽差大臣》之後，與梅耶荷德的關係也走向尾聲。原本這齣戲足以讓芭芭諾娃重返俄國經典文學演出之列。然而，它卻成為她命運中悲傷的轉捩點。一九二七年，芭芭諾娃離開梅耶荷德劇院，轉往革命劇院發展。成功演出《留爾湖》（Озеро Люль）中的泰阿。戲劇史學家莫庫爾斯基（S. Mokulsky，Учитель Бубус）如是評論芭芭諾娃的演出：「我要特別指出芭芭諾娃的表演，她完美地呈現明確的節奏圖像，讓身體的每個線條、頭部的轉動及身體移動時表現的曲線和台詞結合在一起，傳達、詮釋、加強情感內容，把輕佻女子別內美的角色發揮的淋漓盡致。」一九三○至一九五○年代，芭芭諾娃持續在劇院演出，著名的角色有阿爾布左夫戲劇《塔尼亞》（Таня）中同名女主角，以及《羅密歐與朱麗葉》中的朱麗葉。因為聲音悠揚，旋律感十足，芭芭諾娃也在廣播劇中演出，並灌錄《安徒生童話故事》與《小王子》等有聲書。見註61。頁八四。

64. Туровская М. Бабанова. Легенда и биография. — C. 81。

65. Фёдорова Е.В. Повесть о счастливом человеке. — C. 74.

我們希望透過各位的管道，向世人公諸一個事實：我們已脫離梅耶荷德劇院。一連串不合理的事件導致我們不得已離開劇院。

《怒吼吧，中國！》導演費奧多羅夫

《怒吼吧，中國！》實習導演兼財務主任布托林

一九二六年七月五日，奧德薩

費奧多羅夫也再次聲明會把整個巡演計畫執行完畢。與此同時，《季姆海報》（*Афиша ТИМ*）雖非大型雜誌，但身為梅耶荷德劇院出版的機關利物，迅速回擊了費奧多羅夫的指控。《季姆海報》刊登一封由全體演員署名的信件，表明費奧多羅夫排這齣戲只是當作畢業實習創作，很多環節為梅耶荷德導演加工和改排。

費奧多羅夫離開梅耶荷德劇院時，有十六名團員與他共退，他們隨後把這齣戲拿到亞塞拜然的巴庫公演。梅耶荷德劇院也繼續演出《怒吼吧，中國！》，梅耶荷德在這齣戲扮演更明顯、積極的角色，但仍未具名。費奧多羅夫出走，《怒吼吧，中國！》之爭並沒有立即落幕，雙方對於這齣戲的導演權誰屬，頗多爭議。季姆在奧德薩之後，來到尼古拉耶夫（Николаев），隨後又去了赫爾松（Херсон）。七月二十二日赫爾松的《工人報》刊載巡演消息，但稱費奧多羅夫為《怒吼吧，中國！》的導演。此舉惹惱梅耶荷德，所以隔日劇團收到梅耶荷德的電報，要求費奧多羅夫即刻離開劇院。

七月二十四日《工人報》上以小字體刊登一則消息，演出原由費奧多羅夫執導，但在梅耶荷德領導下進行修正的《怒吼吧，中國！》。當天報紙上還登了比林基斯（Б. Билинкис）的評論，結尾處他寫道：「該劇導演原為費奧多羅夫，但在梅耶荷德的指導與監督下演出。」67

赫爾松巡演結束後，劇團將前往葉卡捷里諾斯拉夫（Екатеринослав）和亞歷山德羅夫斯克（Александровск），七月二十五日費奧多羅夫又寫信給這二城市的媒體⋯

尊敬的編輯同志！

因各種我所不能控制的因素，我離開了梅耶荷德劇院。

本年的夏季巡演我只待過基輔、奧德薩與赫爾松，因此為這些城市上演的《怒吼吧，中國！》之藝術價值負完全責任。由於我未參加葉卡捷里諾斯拉夫和亞歷山德羅夫斯克兩地的巡演，所以我不對這齣戲的藝術價值負任何責任。

我認爲自己有必要寫這封聲明書，因爲本戲要求極高的技術設備，由於這兩座城市的劇院設備不足，很有可能由某位人士重新設計。但這位人士從未執導過這齣戲。

這封信沒有任何媒體刊登。八月九日列寧格勒的《紅報》刊載一篇〈梅耶荷德劇院的衝突〉，報導梅耶荷德劇院員工集體出走的消息：

梅耶荷德劇院一批員工，包括《怒吼吧，中國！》的導演費奧多羅夫、舞台設計什列皮亞諾夫、行政人員布托林與演員扎羅夫在內，皆提出離職申請。出走的還有演員馬爾季頌、拉弗羅夫、別列佐夫斯基、邁歐羅夫和庫茲涅佐夫等人。在這次衝突中，共計十六人離開梅耶荷德劇院。隔日的《莫斯科晚報》宣布費奧多羅夫、什列皮亞諾夫和扎羅夫受邀至巴庫工人劇院。

66. 同前註。頁七六。

67. 同前註。頁七七。

此時梅耶荷德劇院正在烏克蘭的哈爾科夫（Харьков）演出《怒吼吧，中國！》，八月十三日的《哈爾科夫無產階級報》（Харьковский пролетарий）中刊載了一篇季姆巡演演員們的共同聲明，表示《怒吼吧，中國！》為實習導演費奧多羅夫的畢業功課，此時他已完成階段性任務，而接手的梅耶荷德，已針對戲劇內容和表演形式作出更動。演員們並發表五點說明：

一、重新設計第二、四、七環（歐洲場景）。

二、由於費奧多羅夫一直找不到中國場景（第一、三、五、六、八、九環）合適的布景設計，梅耶荷德以義大利畫家喬托的作品為依據設計布景，故不能說這是費奧多羅夫的作品。

三、《怒吼吧，中國！》一開始的舞台表現太過繁複雜亂，稱不上成功的演出。經由梅耶荷德刪節、取消結尾場景中國燈籠、鞭砲聲及送葬儀式後，著重中國與殖民主義者的解放運動，才表現真正藝術價值。

四、費奧多羅夫並未針對角色性格對演員做任何說明與指示，這部份完全由演員們獨立領會。

五、小廝的角色由梅耶荷德指定並親自指導。[69]

基於上述論點，劇團全體人員一致認定，「無論過去或現在，扛起《怒吼吧，中國！》一劇重責大任者，並非費奧多羅夫，而是劇院藝術總監梅耶荷德和所有成員。」[70]這封信由哈爾科夫地方委員會祕書涅斯特羅夫公證，雖聲稱有五十六人共同聯署，但信中並未提到任何人的姓氏。

為回應梅耶荷德劇院工作人員的聲明，費奧多羅夫與布托林聯名投書至《莫斯科晚報》、《紅

工作，並準備演出《怒吼吧，中國！》。[68]

報》、《工人報》及《新觀眾》，卻未獲刊登。只有八月廿四日的《藝術生活》雜誌在第十二頁刊載了費奧多羅夫以〈回應「問候」！〉為標題的一封信，信中一一反駁劇院工作人員的說法，並引用了梅耶荷德在總彩排後所給的評價。

根據費奧多羅夫女兒的說法，這是她父親「唯一一次在媒體中捍衛自己的導演權，此後再沒有這樣的機會。」[71] 就在《藝術生活》刊登費奧多羅夫回應當天，莫斯科《真理報》上又出現了一封號稱全劇團工作人員連署的匿名信，除了再一次表示《怒吼吧，中國！》為費奧多羅夫的畢業作品及布托林並未參與協助導演工作外，也重申八月十三日在《哈爾科夫無產階級報》中的五點聲明。

但芭芭諾娃覺得這樣不夠，她勇敢地挺身捍衛梅耶荷德。九月十日《莫斯科晚報》刊登芭芭諾娃的投書：

在一九二六年八月二十四日發行的第三十四期《藝術生活》當中，有一封以〈回答「問候」！〉為標題的費奧多羅夫書信，說明許多梅耶荷德劇院工作人員的意見。我身為小廝這個角色的演出者，不能同意其中的第五點，特書此信表達反對。表示小廝這個角色，無論在劇本中或舞台上，這個角色都微不足道……所有與此角色之呈現的相關細節，皆為梅耶荷德的發想。[72]

費奧多羅夫之女稱父親為「幸福者」，係因：「父親性格堅強，他可以默默地壓下自己的憤

68. 同前註。頁七八。
69. 同前註。頁七九～八〇。
70. 同前註。頁八〇。

71. 同前註。頁八四。
72. *Вечерняя Москва*, 10 сент. 1926.

怒，用開懷的笑容面對生活。命運很少給人這種笑的本領。他忍受了梅耶荷德與拉伊赫對他心靈的傷害，因為他的內心擁有巨大的力量對抗惡勢力，這就是他幸福的地方。」[73]

後來布托林前往庫爾斯克，獲得費奧多羅夫的同意後，在「紅色火炬」（Красный факел）劇院傾全力執導《怒吼吧，中國！》，一九二七年二月十一日，就在首演前幾天，梅耶荷德發了一封信至庫爾斯克指責布托林，但因布托林已對當地政府說明，因此首演照常舉行。返回莫斯科之後，布托林狀告梅耶荷德誹謗，著名莫斯科律師布魯奧德（Брауде）和梅蘭維爾（Меранвиль）替布托林爭取權益，而梅耶荷德則由布魯希洛夫斯基（Брусиловский）負責辯護。原訂開庭時間為四月十二日，因梅耶荷德未出庭而延至四月十八日，經過三天審訊後，法庭做出判決，認為梅耶荷德誹謗布托林，處以罰金三百盧布。[74]

一九二七年六月二十二日，《莫斯科晚報》刊登一則消息，稱哥本哈根的「工人劇院」藝術總監穆勒邀請費奧多羅夫前往哥本哈根執導《怒吼吧，中國！》，原訂當年秋天演出，後延至隔年三月，最後因故取消。雖然費奧多羅夫沒有成行，但穆勒邀請的是費奧多羅夫，而非梅耶荷德，這件事足以證明，「此劇的真正導演是費奧多羅夫」。

梅耶荷德與費奧多羅夫兩人無論是劇場輩份、經驗都不相稱，梅耶荷德名滿天下，作品無數，費奧多羅夫為人所知的，僅僅是這齣《怒吼吧，中國！》，然而，卻發生蘇聯劇場史上的一個公案。費奧多羅夫離開梅耶荷德劇院，自立門戶，在亞塞拜然的巴庫再度推出《怒吼吧，中國！》之後，就沒沒無聞。根據費奧托羅娃的說法，除了莫斯科之外，「費奧多羅夫於一九二〇年代末還在巴庫、提弗利斯與奧德薩執導過《怒吼吧，中國！》」[75]

一九二七年五月二十日的《真理報》也有一則有關巴庫突厥工農劇院（原突厥工人劇院）下一季將上演《怒吼吧，中國！》的報導[76]。三〇年代之後《怒吼吧，中國！》在蘇聯劇場少見演出，

卻仍在東西方各國留下痕跡。

當時，十月革命所掀起的國際無產階級運動仍方興未艾，而這齣戲也明顯對中國無產階級表示同情，所以一九三一年日軍發動九一八事變後，在蘇聯國內已輟演多時的《怒吼吧，中國！》又在莫斯科上演，傳達反對日軍入侵中國的立場。[77]

綜觀《怒吼吧，中國！》從一九二六年首演之後，六年之間在蘇聯曾被翻譯成烏克蘭、烏茲別克、韃靼、亞美尼亞、愛沙尼亞等多種語文版，並在烏茲別克、基輔、奧德薩、巴庫以及基海參崴等地公演[78]。在國際戲劇界，《怒吼吧，中國！》更受到重視，被翻譯成多國語文，各國紛紛展開演出活動，造成一股《怒吼吧，中國！》風潮[79]。一九二九～三一年之間在日本、德國、美國、中國公演之後，繼續在東西各國蔓延。一九三〇年，梅耶荷德率領劇院演出團赴德法等國巡迴演出，當時，梅耶荷德的劇場實驗在蘇聯受到嚴重的抨擊，主流媒體如《眞理報》指責他的無產階級藝術「怪誕」、「唯美主義」，不合乎布爾什維克的革命精神；因此，梅耶荷德十分看重這次歐洲的巡迴演出，希望透過德法觀眾的好評，向俄羅斯證明自己的成就。[80]希臘小說家卡贊扎斯基（**Nikos Kazantzakis**）曾

73. Фёдорова Е.В. Повесть о счастливом человеке. – С. 84.

74. 同前註：頁九三。

75. 同前註：頁一〇〇～一〇四。

76. Серпуховской В. Тюркский рабоче-крестьянский театр // Правда. 1927-05-20. – С. 6.

77. Meserve, Walter and Meserve, Ruth. 'The Stage History of Roar China! Documentary Drama as Propaganda'. p.4; Dana, H. W. L. *Drama in Wartime Russia*. New York; National Council of American Soviet Friendship. 1943, p.19-20.

78. Meserve Walter and Meserve Ruth, p.4. Joseph Macload, *The New Soviet Theatre*, London, George Allen and Unwin, Ltd. 1943, p.41：希臘小說家卡贊扎斯基寫過關於Vladivostok的演出評論：Kazantzakis, Nikos. *Toda Raba*, New York: Simon and Schuster, 1964, p.20.

79. Braun, Edward. *Meyerhold A Revolution in Theater*. Iowa: University of Iowa Press, 1995, pp.219-220.

80. Abensour, Gérard. Art et politique. La tournée du Théâtre Meyerhold à Paris en 1930, in *Cahiers du monde russe et soviétique*, Vol.17 n° 2-3, 1975, pp. 213-248.

經在烏茲別克觀賞這齣戲的演出，他的著作如此描述《怒吼吧，中國！》上演的情形：

Sou-ki（加州來的中國人）遲到了。他躡手躡腳地走進戲院，此時正在上演《怒吼吧，中國！》（Rytchi Kitai）。他屏息看劇，舞台上是無產階級中國人受的恐怖、屈辱和危險……。一個中國青年上場，絕望地打算以死反抗……絕望的他準備了一條繩子，登上高處，唱起憂傷、單調的一首歌曲，而後在船桅上吊自盡。Sou-ki開始發抖，覺得喉嚨有東西想要向外發喊。一股怒火的顫慄在群眾中發酵，忽然間所有黃皮膚的人們大聲地吶喊……他們擁擠地走出戲院，發出巨鳥般的吼叫……。81

一九三〇年代後期特列季亞科夫、梅耶荷德先後被捕，並被處死，這齣劇被禁止演出，《怒吼吧，中國！》的導演權之爭也不了了之。83

一九三二年十二月一日，愛沙尼亞的列維爾劇場（Revel theatre）演出《怒吼吧，中國！》引起愛沙尼亞媒體 Rakhua Sena & Lostimer 的討論，一位評論家認為這齣戲的演出應成為戲劇界最重要的事件。82

81. Kazantzakis, Nikos. *Toda Raba*, p.20.

82. Meserve, Walter and Meserve, Ruth, p.4: Anon. Soviet Play Abroad, in *International Literature*, n.1, 1933, p.154.

83. 費奧多諾娃亦提到，「關於投書媒體這件事，芭芭諾娃在日後感到非常後悔，後來還在女演員季亞普金娜（E. Тяпкина）家中上演和解戲碼：費奧多羅夫與芭芭諾娃擁抱並親吻對方。」費奧多羅夫的女兒分析演員的小世界：「演員的世界就是自戀者的世界，而且通常是善妒又脆弱。演員們不會拿槍掃射對方，他們只是運用各種事實與謊言好狠狠地『吃掉』對方，逼得對方離開劇院。」參見：Фёдорова Е.В. *Повесть о счастливом человеке*. — С.91.

《怒吼吧，中國！》演出一覽表

年	月/日	演出團體	導演	劇本翻譯或改編者	演出劇名	國家	地區／城市	演出地點（劇場）	備註
1929	11.9	法蘭克福劇院	布赫	德譯本：李奧蘭尼亞	Brülle China!	德	法蘭克福	法蘭克福劇院	
1929					Рычи, Китай!	蘇聯	烏茲別克		
1929					Рычи, Китай!	蘇聯	海參崴	海參崴劇院	
1929	8.31—9.4	劇團築地小劇場	青山杉作、北村喜八	翻譯：大隈俊雄 修補：北村喜八	吼えろ支那	日	東京	本鄉座	
1927	2月	時劇團	布托林		同右	蘇聯	庫爾斯克	紅色火炬劇院	
1927		費奧多羅夫臨時劇團	費奧多羅夫		同右	蘇聯	亞塞拜然·巴庫	突厥工農劇院（原突厥工人劇院）	
1926	8月	梅耶荷德劇團	梅耶荷德指導	原著：特列季亞科夫	Рычи, Китай!	蘇聯	列寧格勒	梅耶荷德劇院	
1926	5.25—7.11	梅耶荷德劇團	導演：費奧多羅夫，由梅耶荷德指導	原著：特列季亞科夫	Рычи, Китай!	蘇聯	基輔、奧德薩	梅耶荷德劇院	巡迴演出
1926	1.23—3.21	梅耶荷德劇團	導演：費奧多羅夫，由梅耶荷德指導	原著：特列季亞科夫	Рычи, Китай!	蘇聯	莫斯科	梅耶荷德劇院	自首演日起到一九二八年三月三日共演出兩百場

1930

演出時間 年月/日	7月	6月	6.14—6.20	3.1—3.3	2.24—2.25	年初
演出團體	廣東戲劇研究		新築地劇團（第十五回公演）、左翼劇團助演	劇團築地小劇場		梅耶荷德劇團
導演	布赫	歐陽予倩	土方與志、山川幸代、隆松昭彥	青山杉作、北村喜八		
劇本翻譯或改編者	中譯本：陳勺水		日譯本：大隈俊雄	翻譯：大隈俊雄 修補：北村喜八		
演出劇名	*Brülle, China!*	怒吼吧，中國！		吼えろ支那		*Рычи, Китай!* *Brülle, China!*
國家	奧地利	中	日			
地區／城市	維也納	廣東	東京	兵庫	名古屋	柏林、布雷斯勞（今波蘭 Wroclaw）、科隆等九大城市。
演出地點 劇場	黃埔軍官學校、廣東警察同樂會	國民黨廣東省黨部禮堂	市村座	寶塚中劇場	御園座	科隆萊因劇院等
備註		廣東話發音				

1933			1932	1931		1930	
9.16 —9.18，1934.10.10	2.13 —2.20		12.1	11月	1.1 —1.15 （第18回公演）	1月	10.22
上海戲劇協社	新築地劇團、左翼劇團	維爾納納劇團	梅耶荷德劇團	曼徹斯特未名社	新築地劇團	怒吼社	美國戲劇協社
應雲衛	岡倉士朗、杉原貞雄	勞勃·查克		F.史拉汀—史密斯	土方與志		畢伯曼
中譯本：潘子農、馮忌	日譯本：大隈俊雄			芭芭拉·尼克遜與波利亞諾夫斯基英譯本	日譯本：大隈俊雄		路斯·朗格納從李奧·蘭尼亞的德文劇本英譯。
怒吼罷，中國！	砲艦コクチエフエル	*Roar China*	*Рычи, Китай!*	*Roar China*	吼えろ支那		*Roar China*
中	日	波蘭	愛沙尼亞	英	日	中	美
上海	東京	華沙		曼徹斯特	東京	廣州	紐約
法租界黃金大戲院	淺草水族館劇場	新雅典劇院	列維爾劇場	曼徹斯特	市村座		馬丁·貝克劇院
						廣州教育會的戲劇比賽	演出七十二場

演出記錄表

年份	演出時間 年月／日	演出團體	導演	劇本翻譯或改編者	演出劇名	國家	地區／城市	演出地點／劇場	備註
1943	1.30—1.31	南京劇藝社	陳炎林	周雨人等改編	怒吼吧！中國		南京	大華大戲院	
1942	12.8—12.9	中華民國反英美協會	李萍倩	蕭憐萍改編	江舟泣血記	中	上海	大光明戲院	
1942		印度人民協會		以原著劇本改編	*Roar China*	印度	應在德里、孟買、加爾各答		
	1.11—1.16	行動劇場	大衛·斐瑞斯曼			加拿大	多倫多	Hart House	
1937	1月	廣西國防劇社			中國！	中	桂林	桂林	
1936	春	廣西良豐師專演戲團			怒吼吧，中國！	中	桂林	桂林	
1936						阿根廷			
1936						挪威	奧斯陸	猶太劇院	
1934	9.15—9.18，9.19	廣東民眾教育館聯合九劇社			怒吼吧，中國！	中	廣州	廣州	
1934			席勒			波蘭	華沙	新雅典劇院	

	1949	1944	1943		1943		
	9.9 — 9.17		11.27 — 11.28		11.2 — 11.3	10.6 — 10.7	6.5 — 6.9
團體	上海市劇影協會	琴斯托瓦猶太人集中營	新中國劇團		台中藝能奉公會		中國劇藝社
主事者	應雲衛等	施·提格	陸柏年		山上正		河合信雄、劉修善
版本	潘子農譯本		周雨人等改編本		楊逵改編		
劇名	怒吼的中國	*Roar China*	怒吼吧！中國		吼えろ支那		
國別	中	波蘭	中		日本殖民地台灣		
地點	上海	華沙	北京	彰化	台北	台中	北京
劇場	逸園廣場	琴斯托瓦	真光電影院	彰化座	榮座	台中座	真光電影院
備註	《上海市盧灣區志》作九月十四日起			皇民奉公會彰化市支會主辦、彰化警察署後援	後援團體有總督府的情報課、皇民奉公會中央本部、台灣演劇協會、台灣興業統制會社。		

演出時間 年月/日	1957		1975		
	11.8 - 11.10	12.3 - 12.6	5.16	5.27 - 5.31	6.11 - 6.16
演出團體	紀念中國話劇運動五十周年	慶祝蘇聯十月社會主義革命四十九周年暨紀念中國話劇運動五十周年	移動劇團、新市集劇院		
導演			歐斯特·昌克		
劇本翻譯或改編者					
演出劇名			Hurle, Chine!		
演出地點 — 國家			瑞士		
演出地點 — 地區/城市	廣州		蘇黎世	日內瓦	蘇黎世
演出地點 — 劇場	青年文化宮	南方戲院	新市集劇院		新市集劇院
備註					

(五) 小結

《怒吼吧，中國！》直接把歷史事件搬上舞台，在劇場文學性或角色心理分析較少琢磨。劇情本身並無新的可能性，也沒有哪個人物角色在戲劇事件中昇華，或在預先設定的情節有出人意表或諷刺性的結局。整齣戲的敘述手法著重壓迫者／被壓迫者，西方帝國主義／東方弱小民族，上層管理人員與低層人物的對立與衝突。以「事件」為核心，劇情扣住主題逐步推展，人物設計有此類型化，例如商人的女兒美麗卻又自私淺薄，在眾人談生意時，對周邊人事物只在乎「好不好玩」，也毫不掩飾對髒兮兮中國人的厭惡。衝突一點一滴累積到戲的最後全面爆炸，劇中的人物都是為劇情服務。艦長向萬縣道尹（縣長）提出兩個替死鬼的不合理要求時，受壓迫者的情緒只是憤慨，並且把這種憤慨傳達給觀眾，而整齣戲就朝著既定的悲劇進行。

《怒吼吧，中國！》整齣戲從劇本情節與舞台場景（軍艦、長江、碼頭、船工），在舞台上的進行充滿吵雜、不安的壓迫感，也充滿聲音的意象──河水、碼頭喧吵與蓄勢待發、隨時會爆出的砲彈聲。《怒吼吧，中國！》裡中國碼頭與英國船艦的交替，時而碼頭，時而船艦，不同的語言與文化情境，有著類似蒙太奇的雙線描述，扣住哈雷的死亡事件在舞台進行，不同的場景，不同的人物角色看待劇中主要事件的態度與立場迥異，少有交集。

《怒吼吧，中國！》是梅耶荷德劇院歷史上第一齣，也是最後一齣非由梅耶荷德署名的戲。然而，梅耶荷德不親自掛名導演，或許是對特列季亞科夫的創作有所保留，並讓費奧多羅夫有實習的機會，但仍密切注意這齣戲的排演情形與進度。《怒吼吧，中國！》正式演出之後，劇組之間出現裂縫，費奧多羅夫與梅耶荷德逐漸產生磨擦，最後終於在首檔演出結束，並展開蘇聯境內巡演時，爆發重大的衝突，費奧多羅夫甚至投書指責梅耶荷德搶奪他的傑作，事情最後鬧到法院。

五、左翼藝術家之死

十月革命成功之後，梅耶荷德和他的同志不斷思索：革命和人民需要什麼樣的舞台藝術流派？如何確立新型的戲劇規範？他們不停地試驗，企圖找出相對於現實主義者的戲劇表現手法，追求戲劇荒誕性與誇張性的自然重建，並把日常生活中扯不上邊的元素整合在一起，使用諷刺意味濃厚、去神祕化的手法，揭露一切虛假、愚昧的事物，讓人們重新感受最原始「活著的喜樂」。1

未來派詩人、劇作家馬雅可夫斯基、特列季亞科夫，以及劇場、電影導演愛森斯坦、作家巴別爾等人組成「左翼藝術戰線」（簡稱為列夫），追求功利性、生產性的藝術，排斥純藝術作品，認為舞台是可以「用事實來作宣傳」，在《列夫》雜誌的宣言中要求藝術家做一名科學家──懂得計算和組織觀眾反應的「心理工程師」。而且這些反應必須是感性的，即使藝術家以冷靜的理性創作，其藝術作品仍應能讓讀者或觀眾投入感情2。

特列季亞科夫提出「在藝術內部，用藝術的手段消滅藝術」的鬥爭任務，號召同伴們占領目前尚由舊藝術盤據的陣地，使之成為構成主義者的領地。《列夫》一九二三年創刊，延續到一九二五年，「左翼藝術陣線」後改組為「新左翼藝術陣線」（簡稱「新列夫」），機關刊物也改為《新列夫》（1927-1928），原由馬雅可夫斯基主編，最後五期改由特列季亞科夫負責。「列夫」、「新列夫」的成員多為當時俄國一連串的新經濟政策下失勢的前衛派藝術家，而特列季亞科夫成為這個左翼團體的靈魂人物，其刊物也成為他實踐「紀實文學」理論之場域。不過，列夫成員之間在某些議題上常有不同意見。3

特列季亞科夫認為，傳統劇場的戲劇目的在宣揚資產階級的道德與觀念，他曾於一九二七年在《列夫》一篇名為《好語氣》裡，批評十月革命後布爾什維克黨支持的對象是舊戲劇，而不是想創造新的戲劇及新人類的戲劇團體4。然而，蘇聯從列寧推動新經濟政策及新文化政策之後，戲劇大環境已經讓無產階級革命份子要摧毀的傳統劇院（如莫斯科藝術劇院）恢復革命前的崇高地位。

相對地，帶實驗性、革命性的新劇院每況愈下，左翼藝術家面臨不同的政治與文化生態，處境也愈來愈窘困，梅耶荷德與馬雅可夫斯基、愛森斯坦都不得不在二〇年代中期以後調整革命的路線；巴別爾則選擇沉默不語，私下卻仍創作不輟；而特列季亞科夫則愈戰愈勇，依然堅持宣傳鼓動劇的路線。最後上述諸人，除了轉行電影的愛森斯坦最後以「認錯」逃過一劫，其餘最終難逃被逮捕、槍決或自殺噩運。

1. Symons, James M. Meyerhold's Theatre of the Grotesque: The Post-Revolutionary Productions, 1920-1932 Coral Gables, Fla.: University of Miami Press, 1971, pp. 199-201.

2. David Bordwell著，游惠貞譯，《開創的電影語言：愛森斯坦的風格與詩學》，台北：遠流出版公司，一九九五年。頁十七～十八。

3. 例如，馬雅可夫斯基不喜歡《森林》(Лес) 這齣劇，但他的戰友特列季亞科夫卻為它著迷。馬雅可夫斯基欣賞《欽差大臣》(Ревизор)，但另一位成員什克洛夫斯基，則針對這個作品發表了一篇羞辱性的文章〈十五份市長夫人〉("Пятнадцать порций городничихи")，批評導演梅耶荷德把焦點放在演市長夫人的拉伊赫身上，完全偏離了戲劇的重點。

4. Третьяков С. Хороший тон // Новый леф. 1927. No. 5. – С. 29.

(一) 特列季亞科夫的同志們

特列季亞科夫是未來派詩人，他曾直接了當地批判義大利未來派創始人馬里內蒂「不是朋友，就是敵人」。特列季亞科夫與未來派、左翼藝術陣線一貫追求功利主義、生產性，排除藝術虛構，主張藝術應鼓舞群眾，並結合藝術上的現代主義與激進的意識形態組成戰線，其主張與構成主義者的綱領相近。左翼藝術陣線因而也連結羅琴科、斯捷潘諾娃等著名的構成主義者。當時的構成主義者強調技術至上，美化機器，視工廠為集體創造的工具，能賦予現實生活最大的目的性與理性，「機器要比一般人想像的更像有生命的機體……甚至，現代機器在很大的程度上，比製造機器的人更有活力。」5一九二○年代中期，構成主義者多轉為創作具實用性價值的作品，如海報、書本插圖，因而接近生產主義，把形式實驗的結果直接用在工廠生產及紡織品、衣飾和傢俱的設計，將工業設計的程式運用到「美術」上，經由生產主義者消除「美術」與「應用」藝術間的差異。

未來派詩人特列季亞科夫從實驗戲劇到宣傳鼓動劇，再轉為紀實文學作家，始終站在反對帝國主義、主張無產階級革命的左派陣營。他一生結識若干志同道合、一齊努力的同志，其中未來派詩人，也是劇作家的馬雅科夫斯基堪稱特列季亞科夫早期關係最密切的同志，也是引領他積極進入左翼的關鍵人物。而後，特列季亞科夫與愛森斯坦有過多次極具實驗性的劇場經驗，與梅耶荷德的合作，更成就了《怒吼吧，中國！》。這齣戲在一九二○年代後期、三○年代初期形成全球性劇場的盛況。

馬雅可夫斯基、梅耶荷德、愛森斯坦、巴別爾與特列季亞科夫都是俄國知識分子的典型。俄國知識份子在權力階層與人民之間，經常處於矛盾的狀態，對人民的態度往往前後不一。二十世紀初的學者甚至把傳統被理解為腦力勞動者的知識份子視為新的剝削階級，知識份子的主體也逐漸轉化

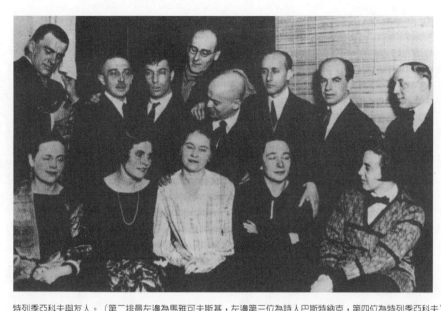

特列季亞科夫與友人。（第二排最左邊為馬雅可夫斯基，左邊第三位為詩人巴斯特納克，第四位為特列季亞科夫）

5.
《梅耶荷德傳》中文版。頁四二一。

6.
朱建剛，《普羅米修斯的「墮落」：俄國知識份子形象研究》。北京：人民文學出版社，二〇〇六。頁二四。

爲各階級、各利益集團的代言人，不但有革命與保守之分，還有立憲與民粹之別6，也有一些知識份子堅持「人民代言人」的傳統。十月革命的成功，顯示支持革命的知識份子占了上風。

十月革命之後，民主政治以及社會道德價值重新被檢驗，劇場則被視爲重要的討論場所。特列季亞科夫與梅耶荷德、馬雅可夫斯基、愛森斯坦的作品皆受到馬克思主義與無產階級革命的影響，即使彼此之間對於某些議題皆有觀點分歧，但他們仍以馬克思辯證唯物主義爲主要方法，試圖透過作品揭露現實世界問題，進而盡其所能地改變世界。特列季亞科夫與馬雅可夫斯基、梅耶荷德、愛森斯坦等人結識於危險與不安的革命與內戰時期，接著生活於列寧新經濟政策與史達林崛起之時。

左翼藝術家之死

一九三四年第一次蘇聯作家大會上確認了「社會主義現實主義」成為今後文學的基本綱領，而梅耶荷德、特列季亞科夫等為代表的前衛派戲劇家、作家則被迫自我批判。

一九三〇年梅耶荷德帶領劇院演員赴德、法等國演出，回國後接著排演馬雅可夫斯基的兩齣諷刺喜劇《臭蟲》（Клоп）和《澡堂》（Баня）。《澡堂》中還出現一段宣傳，表示「國內戰爭時期的戲劇革命激情已經被冷漠的匠人式技藝所取代」[7]。一九三一年，特列季亞科夫再次來到柏林，並自認有改變現實的可能。他要求用「生產者」的目光看待事物，不是去報導，而是去鬥爭，不是扮演觀眾的角色，而是要積極介入生活。他的觀點與布萊希特接近，班雅明（Walter Benjamin, 1892-1940）也曾與他互動，並參與討論。[8]

⑴ 特列季亞科夫與梅耶荷德

梅耶荷德是特列季亞科夫劇場生涯中最重要的同志之一，他年長特列季亞科夫十八歲，一八七四年一月二十八日出生於奔撒的一個德裔伏特加釀酒師家庭，年少時期一度想當律師或小提琴手，後來成為晶米羅維奇─丹欽科在音樂戲劇學校任教時的學生，也曾在晶米羅維奇─丹欽科和史坦尼斯拉夫斯基創辦的莫斯科藝術劇院當主要演員（1898-1902），並一度應史氏之邀，主持戲劇實驗培訓所。不過，梅耶荷德多數時間都在外省組織劇團，進行其獨特風格的劇場探索。

梅耶荷德是開創實驗戲劇的先驅，也是革命劇場的代表人物。他積極改革過去布爾喬亞階級的現實主義，以及以文本為中心的劇場形式，試圖打破劇場所給予觀眾的幻象，而以人工、非自然、抽象、極簡的方式，使觀眾感受到舞台的非真實性，甚至將舞台架構赤裸裸地呈現於觀眾眼前。他認

為劇場的社會功能在於刺激及教育普羅大眾，有助於重新建構革命後的社會。梅耶荷德開創怪誕的

表演風格，他特別強調從外在視覺元素去發明程式化表演系統，其中包括演員肢體動作、服裝、舞

蹈、姿態的設計等等，以突顯表演形式與內容之間的衝突性。透過風格怪誕的表演，使現實中的矛

盾對立狀態得以顯現。9

為促使更多出身普羅大眾的演員適應新的劇場形式，梅耶荷德在戲劇學校特別加設「生物力

學」的課程，以科學的方法訓練演員，透過物理反射的原理，去瞭解身體動作與力量的運用。他也

著重戲劇效果對於觀眾的刺激，把觀眾當成一個主動的角色，同時替觀眾準備好刺激反應。

特列季亞科夫與梅耶荷德有密切合作關係，是一九二二年秋季從遠東回到莫斯科之後的事。

依據特列季亞科夫自己的說法，在此之前，他們有過三次短暫的會面。一九一三年在里加的海邊，

二十一歲的特列季亞科夫初見較年長的梅耶荷德，光是「梅耶荷德」俄文發音的音韻感就讓他極為

讚歎，可見他非常欣賞這位新朋友。隔年年初特列季亞科夫在聖彼得堡亞歷山大劇院導演家中再

度遇到梅耶荷德，他們談論當時的藝術與文學問題，兩人都相當重視當時年輕人的藝文活動，認為

有利於戲劇發展。一九二一年七月，在從莫斯科開往郊區的火車上，特列季亞科夫又見到了梅耶荷

德，根據他的觀察，當時梅耶荷德看來十分疲憊。10

一九二二年秋季起，特列季亞科夫與梅耶荷德有更多接觸，當時梅耶荷德積極在左派陣營活

動，他的劇院已先後演過《宗教滑稽劇》、《曙光》、《慷慨的烏龜》，特列季亞科夫認為梅耶荷

7.《梅耶荷德傳》中文版。頁五八八。

8.克勞斯‧佛克爾著，李健鳴譯，《布萊希特傳》，北京：中國戲劇出版社，一九八六年。頁二二一～二三一。

9. Eaton, Katherine B. *The Theatre of Meyerhold and Brecht.* Westport, Connecticut: Greenwood Press, 1986, p. 61

10. Третьяков С. *Страна-перекресток: Документальная проза.* – М.: Советский писатель, 1991. – С. 520-539.

德劇院工作人員並不優異，梅耶荷德乾脆邀請他加入劇院一起工作。在特列季亞科夫眼中，梅耶荷德有清楚的目的，排演戲劇時若無法傳達無產階級的心理，就會毅然決然地更改戲劇形式與內容。11

梅耶荷德的藝術風格對於特列季亞科夫、馬雅可夫斯基、愛森斯坦都有直接的影響。如特列季亞科夫所說：「劇作家的難題在於如何讓觀眾失去平衡，而在讓觀眾喪失穩定感之後，能趨於行動。」一九二〇年代左右，特列季亞科夫與梅耶荷德、愛森斯坦在劇場合作，他的戲劇經常與社會事件的文獻資料、統計數據、談話紀錄等結合，以一種帶有「活報劇」（спектакль-обозрение）12性質，看似從馬戲團學來的華麗表演形式，加上宣傳鼓動的效果，以及荒誕的諷刺文和雄辯的演說方式，成就他獨特的風格。13 特列季亞科夫宣稱戲劇不應只與時下新聞事件有關，更應該提供一種預知未來政治和社會的線索，目的是要培養會思考的觀眾。14

特列季亞科夫與梅耶荷德合作發展生物力學的技法，兩人一起研究在戲劇活動中的「口語元素」（verbal elements in the exercises of dramatic movement），且合開了一個「詞語動作」（word-movement）的課程。梅耶荷德曾說，生物力學的表演技法，特列季亞科夫貢獻最大。15

梅耶荷德的夫人拉伊赫是詩人葉賽寧（С. Есенин, 1890-1925）前妻，她與葉賽寧感情不睦，女兒塔妮雅出生後分居兩地。一九二一年秋天，拉伊赫進入梅耶荷德擔任校長的戲劇學校。梅耶荷德對她一見鐘情，並願意照顧她的一對子女。她與葉賽寧於十月四日正式離婚，次年嫁給梅耶荷德。一九二四年拉伊赫開始舞台表演，梅耶荷德讓拉伊赫演出所有主要角色，如《森林》中阿克休莎、《委任狀》裡的瓦爾卡、《欽差大臣》中的安娜‧安德列耶夫娜、《茶花女》中的瑪格麗特等。若有人對拉伊赫不敬，梅耶荷德便挺身而出，甚至祭出處分，例如他因為有人散佈關於拉伊赫的謠言，所以解聘了觀眾最喜愛的女演員芭芭諾娃；梅耶荷德的學生加寧（Э. Ганин）和拉伊赫吵架後，也被迫離開劇院。一九二六年《怒吼吧，中國！》的導演費奧多羅夫選角時，拉伊赫也企圖

用個人意志取得想要詮釋的角色，足見梅耶荷德對拉伊赫的偏袒。

《怒吼吧，中國！》在梅耶荷德劇院上演，是特列季亞科夫與梅耶荷德最重要的一次劇場合作。不過，這齣受到國內外觀眾矚目的戲，梅耶荷德原來並不看好，甚至在首演當晚，公開指出：「這齣戲遠不及莫斯科藝術劇院同時上檔的新戲。」梅耶荷

梅耶荷德與其妻拉伊赫。
攝於一九二三年。
出處：梅耶荷德博物館

德長他人志氣、滅自家威風的講話，使那些不久前還準備在他領導下向模範劇院衝鋒陷陣的狂熱信徒，感到難過與失望，也就在一九二六這一年，曾經失聯多年的梅耶荷德和史坦尼斯拉夫斯基重新開始見面，互通電話和恢復書信往來。不過，梅耶荷德的行動路線，明顯地不符合「左派們」堅守的那個戲劇路線，他們認為，梅耶荷德在自己的劇院舞台上公開讚美於莫斯科藝術劇院上演的《火熱的心》，乃是一種變節行為。16

一九二六年四月二十五日梅耶荷德劇院慶祝成立五週年，前來敬賀的有革命前就開始藝術活動的芭蕾舞演員和歌唱演員，以及「戲劇的十月」鼓吹者曾揚言摧毀的老劇院代表人物。最重要的

11. 同前註。頁五三九～五四〇。
12. 一九三三年成立的「藍衫」劇團開啟這種戲劇演出的形式。為了向不識字的民家提供社會資訊，劇團從報章雜誌中尋找素材，把時事剪輯後，以幽默諷刺的風格呈現，使其產生「活的報紙」之效果。
13. Nicholson, Steve. *British Theatre and the Red Peril: The Portrayal of Communism, 1917-1945.* Exeter: University of Exeter Press, 1999.
14. Eaton, Katherine B. *The Theatre of Meyerhold and Brecht.* Westport, Connecticut: Greenwood Press, 1986, p. 21.
15. 同前註。頁二十。
16. 《梅耶荷德傳》中文版。頁五一五。

活動，包括演出奧斯特洛夫斯基的作品，史坦尼斯拉夫斯基名列紀念活動委員會，並接受表揚。這次紀念活動使梅耶荷德先前的同路人相信，這是「戲劇的熱月政變」[17]，梅耶荷德背離「戲劇的十月」已是既定事實。「模範劇院系統」的藝術家之所以向梅耶荷德祝賀，是因為梅耶荷德已經成為像他們一樣的人，「與他們同流合污了」，並與「革命以及革命藝術脫了節」，梅耶荷德也不想沉默，在一九二六年友中出現了新反對派——別斯金、布留姆、扎戈爾內。然而，梅耶荷德也不想沉默，在一九二六年創刊的《季姆海報》（這份雜誌總共出了四期），發表一篇充滿挖苦語氣的短文〈別—布—留—扎……〉，將上述三人稱為「寄生蟲」、「革命前的戲劇泥坑中的吸血蟲」，在下一期的《季姆海報》中，他們又被稱作「撒謊者」、「挑撥者」、「黃色新聞刊物的典型代表」。[18]

特列季亞科夫曾在《列夫》發表以梅耶荷德為標題的文章〈弗謝沃洛德・梅耶荷德〉（"Всеволод Мейерхольд"），強調劇場未來的任務在於：以改革之名，為消除「如倒影一般的劇場幻覺」而戰，將舞台空間改造成百家爭鳴的論壇，將演員改造成以語言和肢體武裝自己的行動者。特列季亞科夫還認為將偶然聚在一起的觀眾，改造成一個穩定的集體，能夠和台上產生互動，讓觀眾的注意力從演出純粹的敘事層面，轉移到建構演出的方法，並且發明一種完美的形式組織群眾，使其成為共同演出的合作夥伴。他堅持戲劇要教導群眾永遠熱愛並相信共產主義的未來，而且永遠憎恨新經濟政策，因為它利用下流的理想主義和權威崇拜，為過去喬裝打扮，而這些都使人民的意志深陷於被動的狀態。[19]

特列季亞科夫在《列夫》或其他刊物上發表的戲劇觀念，也等於提醒梅耶荷德：不要忘了革命劇場時代的創新實驗風格，以及注重觀眾的刺激與互動。

(2)特列季亞科夫與馬雅可夫斯基

馬雅可夫斯基出生在格魯吉亞小城的林務官家庭，一九一一年進入莫斯科繪畫雕刻建築學校，年少時期即積極參加罷課和遊行活動，一九○八年初加入共產黨。馬雅可夫斯基一九一二年開始寫詩，深受當時俄國流行的頹廢派藝術影響，遂脫離共產黨，全心投入未來派的活動。未來派主張歐洲已走上資本主義工業化的道路，現代大都市、機械文明與速度、世界容貌與社會生活內容與形式的根本變化，競爭已成為時代的特徵，而舊的文化都已腐朽、僵化，必須追求文學藝術內容與形式的自由和革新，好完整地反映新時代[20]，這股浪潮迅速在歐洲美術、音樂、戲劇、電影、舞蹈與建築等方面發揮影響力，但成員極為複雜，後來甚至分成右翼和左派。[21]

俄國未來派與義大利未來派，皆主張全世界無產階級聯合起來，與過去至上主義（супрематизм）[22]抗衡，基本的興趣範圍鎖定在當代的工業生產上，但兩國的未來派在藝術實踐上卻大不相同。馬雅可夫斯基雖然屬於未來派，但其詩作除了表達對資本主義世界的抗議，也反映悲

17. 熱月政變（Chute de Robespierre）：熱月（thermidor）又稱燄月，是法國共和曆的第一個月份，等於格里高利曆的七月十九日至八月十七日。熱月政變發生於一七九四年七月廿七日，是為了反對以羅伯斯庇爾為首的激進共和主義派（又稱雅各賓派）而發生的政變。

18. 《梅耶荷德傳》中文版。頁五二五~五二七。

19. Третьяков С. Всеволод Мейерхольд // Леф. 1923. No 2. – 169.

20. 一九○九年二月二十日，馬里內蒂在法國《費加洛報》發表〈未來派宣言〉，隔年又有〈未來派文學宣言〉，闡述其理論與文學創作原則。

21. 馬里內蒂後來更進一步與法西斯黨合作，相對馬里內蒂領導的右翼未來派，仍有不少未來派者堅持以藝術革新、擺脫舊文化傳統為目的，甚至在挑戰資本主義制度的同時，在基層社會（特別針對工人群眾），傳播未來派文化藝術，成為當時反對法西斯的重要勢力。

22. 又譯為「絕對主義」，是俄國抽象繪畫流派之一，創始人為畫家馬列維奇（К.В. Малевич, 1878-1935）。他的畫作《黑色方塊》（Чёрный квадрат, 1915）展出時，貝努阿（А.Н. Benya）稱之為「新符號」的出現。他在一九一六的宣言〈從立體主義和未來派到至上主義〉（"От кубизма и

觀、無助的情緒。

特列季亞科夫於一九一三年進入莫斯科大學，第一位結識的重要作家即爲馬雅可夫斯基，不久就成爲他的未來派盟友，向他學習到宣傳詩、廣告詩的法則。兩人有一套寫詩的工作模式：特列季亞科夫的詩完成，馬雅可夫斯基就讓他朗誦，再給予修改意見，有時還把特列季亞科夫創作完成的新詩帶回家，爲它增加新的段落。23

一九二一年夏，原在遠東的特列季亞科夫回莫斯科稍作停留，並與馬雅可夫斯基、盧那察爾斯基等人見面，討論發行兒童雜誌與主導國家出版品的相關事宜。一九二二年秋，特列季亞科夫一家人與阿謝耶夫一起返回莫斯科，馬雅可夫斯基把自己的工作室讓給特列季亞科夫一家暫住，直至數日之後，特列季亞科夫找到小鑄銅街的住所爲止。一九二三年，特列季亞科夫與馬雅可夫斯基等人創辦左翼藝術陣線，並出版以其簡稱命名的機關刊物《列夫》。

當時性格奔放的馬雅可夫斯基已聞名全國，結交許多志趣相投的藝術工作者，如梅耶荷德、羅臣科、什克洛夫斯基、巴斯特納克、巴別爾。

猶太裔作家巴別爾曾參與對波戰爭，並將戰場見聞寫成短篇小說，後來集結爲《紅色騎兵軍》（Конармия），同時書寫以故鄉奧德薩爲背景的小說。一九二三年秋天，巴別爾定居莫斯科，將手稿送交《列夫》編輯部，馬雅可夫斯基雖然不寫小說，但他非常欣賞巴別爾創新的文體，稱其爲「文學界的夏卡爾」24，也瞭解其精心挑選的字字珠璣所創造的藝術力量。《列夫》共刊載了巴別爾八篇短篇小說，由於這樣的因緣，巴別爾才得以在首都的文壇展露頭角，進而享譽國際。

特列季亞科夫曾經在一篇文章中回憶，一九二三年時他和梅耶荷德、愛森斯坦嘗試著以每天更新的新聞電報和報紙創作「活報劇」。有一天，馬雅可夫斯基帶來表現主義藝術家格羅茨（George Grosz, 1893-1959）的畫冊和皮斯卡托（Erwin Piscator, 1893-1966）的演出報導，他們才發現這個

德國導演在舞台上穿插電影畫面，也打破了第四面牆的概念，這些手法都和他們正在進行的實驗很像。26

馬雅可夫斯基是「革命詩人」27，他歌詠革命，認為新社會的建立，有助於提升人的生活品質。因此，他被官方認可為蘇聯詩歌的「全權代表」28，多次出國訪問。但到了一九二〇年代末期，馬雅可夫斯基寫了很多諷刺作品，抨擊小市民習氣與官僚主義。一九二九與三〇年，他分別完成《臭蟲》和《澡堂》兩部諷刺劇，雖然劇作真實反映蘇聯生活，卻受到各方的攻訐。《澡堂》在梅耶荷德劇院首演前，先於一月三十日在列寧格勒上演，觀眾的反應冷淡，讓馬雅可夫斯基感到既意外又失望。先前他緊鑼密鼓籌畫「二十年創作展覽會」（20 лет работы）29，準備展出個人詩作和繪畫，朗誦新作長詩〈放開喉嚨歌唱〉（Во весь голос），希望藉此為自己二十年來的文學活動作一個總結。

馬雅可夫斯基展覽於二月一日開幕。特列季亞科夫的妻子奧麗嘉與女兒塔吉雅娜出席了馬雅可

футуризма к супрематизму") 中表示，真正的藝術家必須與摹仿現實的方法斷絕關係，而絕對簡約的幾何圖形才能表現真正的現實，其美學觀點影響同時期的構成主義甚鉅。

23.Гомолицкая-Третьякова Т.С. О моём отце // Третьяков С.М. Страна-перекрёсток. Документальная проза. — М.: Советский писатель, 1991.— С. 560.

24.Крумм Р. Исаак Бабель. Биография. — М.: РОССПЭН, 2008.– С. 77.

25.德國導演，利用各種舞台形式（如平地舞台、圓形舞台和特動代）革新舞台的表現，以實驗他的政治文獻戲劇，曾執導《當心，我們活著》、《秦揚覺醒了》等劇，其戲劇實驗對布萊希特影響很大。一九三九年至一九五一年間住在紐約，執導了莎士比亞、托爾斯泰、歐尼爾、布萊希特、沙特等名家的劇作。

26.皮斯卡托的六次破產（"Six faillites. Erwin Piscator"），原文刊載於《火線上的同志們》（Les Gens d'un même feu），Hélène Henry 翻譯，一九三六年。頁一五九。

27.俄羅斯科學院高爾基世界文學研究所編，《俄羅斯白銀時代文學史》。蘭州：敦煌文藝，二〇〇六年。頁三八。

28.徐振編，《馬雅可夫斯基詩歌精選》。太原：北岳文藝出版社，二〇〇〇年。頁五。

29.指一九〇九年至一九二九年。

夫斯基展覽會的開幕典禮。在〈我的父親〉一文中，塔吉亞娜寫道：

一九三〇年一月至三月特列季亞科夫前往集體農場，未能出席馬雅可夫斯基展覽開幕典禮，由我和媽媽參加。展覽廳裡有一個小小的舞台，安放了一張桌子，鋪上紅色桌巾，還有幾張椅子。廳裡擠滿年輕人。在列夫成員中，我記得有莉莉亞‧尤列夫娜[30]和勃里克、什克洛夫斯基和沃爾科夫──拉尼特。馬雅可夫斯基獨坐桌邊，手放在空椅子的椅背上。他的神情緊繃，彷彿在等什麼人似的。他就這樣坐了一、兩分鐘。但沒有任何作家組織的成員前來祝賀，晚會並未正式開幕，馬雅可夫斯基站起來說：「就算『翳子』[31]們沒來，也沒什麼關係」，接著開始說明他為什麼組織作品展。演說結束後，一位站在牆邊的年輕人大喊：「弗拉吉米爾，弗拉吉米洛維奇，別管那些『翳子』！您是我們年輕人的詩人，我們非常愛您。」接著馬雅可夫斯基朗讀自己的長詩〈放開喉嚨歌唱〉。這事發生於二月一日。[32]

馬雅可夫斯基不僅用書卷裡的文字與讀者溝通，他還喜歡站在舞台上，和大眾面對面接觸。「沙龍裡的舊讀者與舊聽眾已然死去，現在只有建立社會主義並試圖將它擴展至全世界的勞動大眾、無產階級農民大眾才能成為真正的讀者，而我就是這些人的詩人。」[33]但馬雅可夫斯基看重的無產階級農民大眾似乎不買他的帳，從一九二〇年代末起，就利用媒體攻擊馬雅可夫斯基，並視它為他們的「全民運動」，鼓動年輕人公然挑戰馬雅可夫斯基，這種風潮在馬雅可夫斯基「二十年創作展覽會」前後達到高點。

這個展覽被視為是《澡堂》的延續，因此受到拉普的百般刁難與誣蔑，並給詩人扣上「同路

然而，隨著政治實體轉換、社會階級的變化，他也意識到讀者的角色正在改變：

馬雅可夫斯基參加多夫任科（А. Довженко）的新片《大地》（Земля）

一九三〇年四月九日，馬雅可夫斯基參加多夫任科（А. Довженко）的新片《大地》（Земля）的影後座談會，參與對談的是莫斯科普列漢諾夫國民經濟學院的學生。根據揚格菲爾德（Bengt

產階級政府」35。

僚體制的共犯」35。此舉惹惱拉普的領導階層，公開批判《澡堂》反對的不是官僚體制，而是「無

斯基，表示除了首演當日劇院懸掛的反官僚主義海報，應該再加一項「反對如葉爾米洛夫這類官

可夫斯基言論中充滿「僞左派語調」，立場其實與托洛茨基接近。梅耶荷德曾著文捍衛馬雅可夫

（"О настроениях мелкобуржуазной «левизны» в художественной литературе"），嚴詞批判馬雅

夫（В. Ермилов）在《眞理報》中發表一篇名爲《論文學作品中小資產階級「左傾者」的情緒》

這個動作並未幫助他度過難關。三月初《澡堂》在梅耶荷德劇院首演前，拉普評論家葉爾米洛

作符合黨的方針與時代過難關。二月三日，馬雅可夫斯基做了一項驚人之舉：申請加入拉普，但

人」34的帽子。使得馬雅可夫斯基與當局的關係惡化。詩人曾想親自到黨部說明，證明自己的創

30. 勃里克之妻。

31. 指文學界與政界重量級人物。除了作家歐列沙（Ю. Олеша）、法捷耶夫（А. Фадеев）、列歐諾夫（Л. Леонов）、伊凡諾夫（В. Иванов）、艾德曼（Н. Эрдман）、他還邀請國家安全局的阿格拉諾夫（Я. Агранов）、雅戈達（Г. Ягода）。雖然沒有直接邀請史達林，卻請人送了兩張票到其辦公室。詳見：Янгфельдт Б. «Я» для меня мало. Революция / любовь Владимира Маяковского. — М.: КоЛибри, Азбука-Аттикус, 2012. — С. 560-561.

32. Гомолицкая-Третьякова Т.С. О моём отце. — Янгфельдт Б. «Я» для меня мало. Революция / любовь Владимира Маяковского. — С. 532.

33. Янгфельдт Б. «Я» для меня мало. Революция / любовь Владимира Маяковского. — С. 515.

34. 十月革命甫結束時，「同路人」一詞並無負面色彩，僅指未加入布爾什維克黨，但同情布爾什維克的作家與藝術家。一九二五年六月十八日政治委員會的命令《論黨在文藝方面的政策》，特別針對「同路人」一詞進行解釋，認爲除了國內部份作家（如皮里尼亞克、巴斯特納克等），革命後僑居國外，後來又決定返俄的「投降派」亦被歸類爲「同路人」。一九三〇年代末，這個詞彙帶有相當程度的負面色彩，成為「人民公敵」的同義詞。

Владимира Маяковского. — С. 544-545.

35. 詳參：Янгфельдт Б. «Я» для меня мало. Революция / любовь Владимира Маяковского. — С. 532.

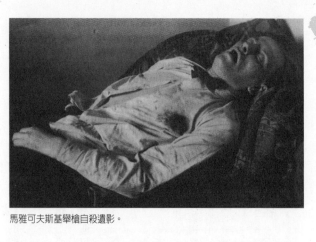

馬雅可夫斯基舉槍自殺遺影。

Jangfeldt）傳記中的描寫，當日馬雅可夫斯基因患流感，精神非常萎靡，由於參與座談會的年輕學子不斷挑釁，導致詩人與之對嗆。馬雅可夫斯基的反應之所以如此激烈，其實與另一件事情有關。

《出版與革命》（Печать и революция）雜誌為慶祝馬雅可夫斯基創作二十年，原本決定在首頁刊登詩人照片，並附上「偉大的革命詩人、詩歌藝術大膽的革新者，勞動階級夙夜匪懈的發言人」等字眼，卻在出刊時臨時被撤下來[36]，幾日前，馬雅可夫斯基瞭解媒體對《澡堂》尖刻的評價其來有自：當局對他在藝術與哲學、美學等問題上的觀點很有意見。對於曾是「蘇聯第一詩人」的馬雅可夫斯基而言，當局的排擠無異是很大的打擊，讓他心灰意冷，於一九三〇年四月十四日在盧比揚卡巷三號的工作室中舉槍自殺。

馬雅可夫斯基自殺的消息震驚首都莫斯科，特列季亞科夫十分悲傷，連續幾天心情低落[37]。當時梅耶荷德正率領劇團在德國巡演，先在柏林的柯尼希森大街劇院（Theater in der Königrätzenstrasse）表演，由於該劇院的觀眾多為中產階級，梅耶荷德結合政治批判和劇場美學的實驗，並沒有獲得迴響。其後在杜塞道夫、斯圖嘉特、科隆、海德堡等以工人階級為主的城市演出時，則得到熱情的回應，令梅耶荷德找回不少自信。不過，在梅耶荷德離開德國的前夕，獲悉馬雅可夫自殺，令他接下來在巴黎的演出期間心情沉重。

夫驚聞噩耗，立刻從集體農場趕去看老友最後一面，據其女兒的回憶，特列季亞科夫自殺。

在最早的詩集《穿褲子的雲》（Облако в штанах, 1914-1915）中，馬雅可夫斯基曾寫下：

「……我和心從未活至五月，/在過往的生命中/只有百來個四月。」這三行詩，彷彿預示了他的命運。詩人死亡時年僅三十七歲，原因眾說紛紜。布萊希特在他的《高加索灰闌記》劇中提到來自高加索的蘇聯詩人馬雅可夫斯基，原是革命追隨者與列寧崇拜者，後來被當成麻煩人物而被孤立，最後自殺。他有一首名為〈馬雅可夫斯基墓誌銘〉的詩，如此描述：

鯊魚　我逃脫
老虎　我獵殺
吃掉我
是臭蟲 38

布萊希特在詩中運用雙關語，暗示《臭蟲》的失敗讓馬雅可夫斯基種下自殺的種子。瑞典傳記作家揚格菲爾德則認為，詩人之死其實是當權者與人民共同「努力」的成果 39。馬雅可夫斯基的創作與人民息息相關，受政治操弄的民眾卻間接成為殺死詩人的共犯。「人民難道沒錯嗎？」像一段

36. 根據揚格菲爾德的說法，雜誌社是在國家出版社（Госиздат）社長哈洛托夫（А. Халотов）的施壓下，不得已取消雜誌扉頁的內容。參見：Янгфельдт Б. «Я» для меня мало. Революция / любовь Владимира Маяковского. - С. 546-549.

37. Третьяков С. Страна-перекресток: Документальная проза.

— С. 521.

38.《布萊希特大全集》第八冊，《高加索灰闌記》（Der kaukasische Kreidekreis）。12,17 "Majakowski"。

39. 詳參：Янгфельдт Б. «Я» для меня мало. Революция / любовь Владимира Маяковского. - С. 544.

悲愴的旋律，在二十世紀俄國文學中迴旋。

(3) 特列季亞科夫與愛森斯坦

特列季亞科夫與愛森斯坦都出生在拉脫維亞首都里加，兩人相差六歲。特列季亞科夫離開里加前，是否與愛森斯坦有交往，不得而知，但至遲在一九一○年代後期應已相知，並從一九二○年代初展開密切的劇場合作關係。

撰寫《愛森斯坦評傳》的英國作家瑪麗·西頓（Mary Seton）認為，一九二○年代初，年輕人受馬克思主義影響，以藝術反映階級鬥爭，視群眾為集體英雄，對於馬克思主義的解釋，非常活躍。在這種氣氛中，愛森斯坦滿懷熱情地對「雜耍蒙太奇」（балаганный монтаж）進行更深的探討。他認為雜耍是

特列季亞科夫寄自己的照片給愛森斯坦，背面題字：「致謝爾蓋·米哈伊洛維奇·愛森斯坦，一九二四年二月十四日」
出處：俄羅斯國家文學及藝術檔案館

就像當時的藝術實驗一樣，各抒己見，「戲劇效果和任何戲劇的組成單位」40，而且建立在觀眾的反應上，目的在使觀眾受到情感或心理上的感染。

「這種方法從根本上改變了按部就班地安排『感染手段』（整個演出）的可能性：不是靜止地去『反映』特定的、主題需要的事件，而是提出一種新的手法——把隨意挑選的、獨立的（而且是離開既定結構和情節性場面而起作用的）感染手段（雜耍）自由組合起來，但是具有明確的目的性，即達到一定的最終主題效

果，這就是雜耍蒙太奇。」41

與愛森斯坦搭檔研究這種雜耍蒙太奇手法的就是特列季亞科夫，他撰寫的現代劇本，專門滿足愛森斯坦對所謂「鼓動—基諾爾」劇的要求。基諾爾是一種以誇張的恐懼為題材的短劇，在觀眾面前挖眼斷腿，或劇情中插入電話通話來描述遠地發生的可怕事件，愛森斯坦對觀眾這種反應的迷戀，更使他視特列季亞科夫為志同道合的戲劇家。42

特列季亞科夫與愛森斯坦都反傳統，視過去的藝術為「使獻身於建造新社會的人感到現實社會的粗糙與可怕」，他們反對資產階級藝術形式與主題，認為藝術本身就反映一種精神上深刻的病態，新世界的人必須從藝術的病態中解放，否則，藝術就會引導他們脫離現實，沉溺於藝術的理想社會。但藝術一直是人類迂迴曲折發展歷程的伴隨者，必須用藝術本身作武器毀滅藝術，所以他們必須做出強烈、充滿現實感的作品，使觀眾接觸他們的作品之後，厭惡藝術而喜歡現實本身的戲劇。43

愛森斯坦也是梅耶荷德的學生，曾以助理身份協助他完成幾部戲。一九二二年秋，愛森斯坦成為無產階級文化協會工人劇院的導演，這個劇院以前衛劇場著稱，它的圓形舞台根據馬戲型態構想。愛森斯坦在這個劇院的第一部作品，就是特列季亞科夫根據奧斯特洛夫斯基《聰明反被聰明誤》改編的《聰明人》，愛森斯坦在〈自傳筆記〉裡提到，一九二三年是決定性的一年，他和革命的聯繫成為血肉相關的、最內在的信念，這種聯繫表現在他與特列季亞科夫的幾次合作中，從唯理主義的抽象怪誕作品《聰明人》（雜技劇）過渡到宣傳鼓動的活報劇《你在聆聽嗎？莫斯科》和《防毒面具》，最後到革命影片《波坦金戰艦》（Броненосец Потёмкин, 1925）。44

40.愛森斯坦著，富瀾譯，《蒙太奇論》。北京：中國電影出版社，二〇一二年。頁四四七～四四八。

41.同前註。頁四四八～四四九。

42.瑪麗·西頓著，史敏徒譯，《愛森斯坦評傳》，北京：中國電影出版社，一九八三年。頁六十。

43.同上。頁六二～六三。

44.謝爾蓋·米·愛森斯坦，《自傳筆記》，原刊於《國際文學》第四期（莫斯科，1933）。收入瑪麗·西頓著，史

一九二〇年代開始，蘇維埃電影在方興未艾，特列季亞科夫也在詩作、舞台劇本之外，注意到電影這個領域，他常與愛森斯坦討論電影的劇本與拍攝問題，並曾擔任第一國立電影製片場藝術委員會主席。特列季亞科夫在創作《怒吼吧，中國！》劇本前，已經著手進行與中國題材有關的電影創作。一九二七年十一月十一日格魯吉亞（喬治亞）共和國首都提比里斯的《東方朝霞報》（*Заря востока*）刊登特列季亞科夫的〈怒吼吧，中國！〉一文，文章中提到，大約於一九二三年，他與愛森斯坦一起在莫斯科開往北京的火車上，兩人聊到電影與中國，特列季亞科夫告訴愛森斯坦，他將寫一部與現代中國──外國侵略者與被侵略的中國人有關的劇本，劇名叫《藍色特快車》，劇情描述在南京至天津鐵路特快車的豪華車廂裡，坐滿了白種人，此時一群強盜集團正準備對他們進行綁架，這個劇本後來改成電影腳本，但未完成。[45]

特列季亞科夫曾構想電影的中國三部曲劇本，除了上述《藍色特快車》，還包括《黃色恐懼》與《中國的怒吼》，特列季亞科夫合稱為《中國》。電影版的《中國的怒吼》劇情與中國對抗帝國主義有關，但不是本書所論述的舞台版《怒吼吧，中國！》，電影版的劇情描述國民黨統治的廣州和上海發生群眾運動，兩位主角來自兩個背景迥異的家庭，一位出身窮苦農家，另一位來自買辦家庭，卻都加入工廠的罷工行動，當時外國人都留在租界區，但當地國民黨軍隊掃射租界商業街，迫使外國工廠資方接受中國罷工者所開的條件[46]。特列季亞科夫也曾計劃把舞台版《怒吼吧，中國！》改編成電影版，劇中的船夫老計改成老李，事件發生時逃走，後投入軍旅，女兒則淪為娼妓，不過後來也未拍成。

特列季亞科夫與愛森斯坦合作《聰明人》時，將原先的三幕劇分成幾個段落，並在其中穿插時下的話題評述以及更多的喜劇元素，諷刺國際和內政主題的政治評論，於一九二三年四月廿六日在無產階級文化協會工人劇院首演，愛森斯坦開始嘗試「吸引力蒙太奇」導演手法。仿馬戲團表演場

戲劇以馬戲表演的鬧劇形式呈現，劇中人像小丑和雜耍藝人一樣彈跳著，演員的情緒以令人嘆為觀止的肢體特技表達出來，尾聲部分就由二十五段雜耍組成。[47]其中有一幕，史特勞克以誇張的方式表達出來，他整個人銜引到衣服畫像上，再以翻筋斗的方式破畫而出，這些動作變化快速又突兀，對情境的呈現又極直接，因此每次演出前，特列季亞科夫都必須先朗讀劇情概要。也有一幕是由扮演男主角葛魯莫夫（Глумов）的亞歷山大表演一段走鋼索，鋼索就懸在觀眾席上，觀眾座位下爆竹會齊聲爆響。

故事主角葛魯莫夫是革命後逃往法國的俄羅斯移民，被設計成白色小丑，而他媽媽則是紅色小丑，場景在巴黎，戲劇高潮是主角以繩索吊掛方式穿過觀眾上方，暗示他返回莫斯科，然而主角葛魯莫夫卻因膽小而走後路，將他媽媽紅小丑一個人留在舞台上。「每個人都走了，他們都忘記了某些人。」她喃喃的說，接著兩個小丑打起水仗，紅小丑媽媽轉向觀眾大喊：「劇終！」同時，觀眾席座位下開始煙火四射。在《聰明人》歡樂、空談和厚顏的胡扯下面，隱含導演愛森斯坦的嚴肅目的，這部作品也促使他寫下一篇〈吸引力蒙太奇〉（"Montage of Attraction"）的文章，於一九二三年發表於《列夫》雜誌，可說是革命劇場最重要的理論之一。文中他提及戲劇表現的最基本元素為「吸引力」，任何有侵略性的戲劇行動都可製造觀眾「情緒的衝撞」，一系列的吸引力組合起來則

敏徒譯，《愛森斯坦評傳》，北京：中國電影出版社，一九八三年。附錄一，頁五七一。

45.Третьяков С.М. Кинематографическое наследие. Статьи, очерки, стенограммы выступлений, доклады. Сценарии. – СПб.: Нестор-История, 2010. – С. 12.

46.Третьяков С.М. Кинематографическое наследие. Статьи, очерки, стенограммы выступлений, доклады. Сценарии. – С.15-16.

47.見愛森斯坦，《雜耍蒙太奇——談莫斯科無產階級文化協會通過的異質並對立元素》。尼·奧斯特洛夫斯基的《智者千慮必有一失》（1923）。收入愛森斯坦著，富瀾譯，《蒙太奇論》。頁四四四～四五三。

48.瑪麗·西頓著，前引書。頁五七。

49.Leach, Robert and Borovsky, Victor. A History of Russian

為一種「有效的結構」可以促使觀眾起而行動。48

愛森斯坦提出「吸引力」的連結即是「蒙太奇運動」的效果，且由此延伸發展其「表現性運動」（expressive movement）的表演方法。舉例來說，先使演員完成一個「完美動作」之後再破壞動作，使其成為一種表現的動作，愛森斯坦認為演員走路踮行比起走出完美動作更具有表現性49。

愛森斯坦還邀請特列季亞科夫一起寫下關於「表現性運動」的手冊，一起在劇院開設「表現的技能」（expressive action）課程，在課程中提倡以辯證的方式將外在肌肉運動與內在神經運動兩者融合，特列季亞科夫因此對表現性運動的問題也感到興趣。50

愛森斯坦稱蒙太奇為一種複雜的節奏組織，與一般的戲劇結構不太一樣51。特列季亞科夫也在《列夫》雜誌上引用愛森斯坦的「吸引力蒙太奇」宣言，文中提及「劇場可以透過精確安排的一連串的震撼或令人驚訝的『強烈時刻』，讓觀眾投入其中。」「吸引力理論提供了一種方式，可用來捏塑觀眾的心理狀態。」52

愛森斯坦認為梅耶荷德的生物力學表演方法有其不足之處，主張每個動作皆須加入「吸引力」的元素。吸引力表演原則最重要的是能夠有效地刺激觀眾反應，演員不只是於外在視覺上作出準確的姿勢表現，更要用到整個身體去傳達情緒，並且要從不同觀眾的反應中隨時調整表演，讓吸引力的震驚效果成功地營造出來。

愛森斯坦一九二三年陸續在《你在聆聽嗎？莫斯科》、《防毒面具》與特列季亞科夫合作，這兩齣戲延續既有理念，企圖對戲劇的殘餘傳統作致命的打擊。《防毒面具》演出的地點是在一家瓦斯工廠，而非愛森斯坦的劇院舞台。演出的結果，不是讓他們的作品進一步達到徹底的現實主義，有助於毀滅藝術，愛森斯坦認為效果正好相反。當他在瓦斯工廠觀看演出時，認識到工廠的內景、周遭氣氛以及工人正在進行的活動，跟他所誤認為是「生活」片斷的虛構表演毫無共同之處。「現

實」使《防毒面具》的虛構戲劇性顯得虛假，原以為是「生活」而非「藝術」的《防毒面具》與現實的工廠作息之間的矛盾明顯呈現，使得化妝和戲妝硬湊在一起的戲劇成分顯得孤立，而且舞台面具在工廠中滑稽可笑。就如愛森斯坦本人說，「馬車摔得粉碎，車夫掉進了電影裡」，他認為演出是失敗的，不過，愛森斯坦到處都看到了時代精神的表現。這裡是勝利的人民在現屬於他們自己的工廠裡工作著，當他觀察工人們的面孔時，感覺每一張面孔都堅決相信革命的理想，「大家為一人，一人為大家」，他看到群眾是由各具特色的人所組成的，從他們的臉上和身上戲劇性地表現出生活的故事，這就是現實，用現實的真實描繪才能用藝術自己的力量摧毀藝術。

為了演出《防毒面具》，導演的演出是在瓦斯工廠的巨大機械之間搭起的超大平台，這種突兀的劇場場景、虛構的情節和觀眾席的設定，使得《防毒面具》自始至終都是一齣戲，完全無法與生活合而為一。該劇的「失敗」——至少導演自己認為對愛森斯坦本人的劇場生涯有決定性的影響，他從此中止劇場創作，選擇了電影影像，因為他被電影的嚴謹和更豐富的寫實表演的可能性所吸引。他要掌握並改進尚未發展的蘇聯電影，藉它來達到現實，創造出一種用來摧毀藝術的「藝術」。電影讓他對結構的研究，包括場面的調度（鏡頭組裝）能更清楚地掌握，原本應用在劇場中的「蒙太奇」手法也獲得進一步發展。最後，是鏡頭的節奏和影像的構成，讓愛森斯坦成功掌握觀眾情感，並將電影藝術推向成熟階段。[53]

51. 同註48。頁三二六～三二七。

50. Law, Alma and Gordon, Mel. Meyerhold, Eisenstein and Biomechanics: actor training in revolutionary Russia, McFarland & Company, Inc., p.85-86.

Theatre, Cambridge University Press, 1999, p.317.

52. David Bordwell著，游惠貞譯，《開創的電影語言：愛森斯坦的風格與詩學》，台北：遠流出版社，一九九五年。頁十九～二○。

53. Hamon, Christine. Masques à gaz: Mélodrame en trois actes. "Hurle, Chine! Et Autres Pièces." 1982, p.52.

左翼藝術家之死

愛森斯坦電影處女作《罷工》（Cmayka, 1925）被視為第一部眞正無產階級電影，影片中運用了「雜耍蒙太奇」、群衆場面、類型化的演員、外景拍攝，取代先前電影風格，特列季亞科夫也在《防毒面具》這齣戲以後，未再與愛森斯坦有劇場合作。不久，特列季亞科夫再度到中國，在「紀實」的創作有更多的發揮，但他仍然持續關注電影，並且參與愛森斯坦有名的電影《波坦金戰艦》的製作。

特列季亞科夫在一九二○至三○年代，寫過不少與電影有關的文章，但這些文章在他被逮補、處死後就遭禁，他的名字也從曾經參與拍攝的影片中刪除。一九五六年平反後，他的作品、文章才又流通。他作爲蘇聯電影的先驅地位也漸受到重視，尤其他參與攝製的《波坦金戰艦》，被認爲與《怒吼吧，中國！》有若干關連：二者皆與軍艦有關，事件場景以岸邊與船上並陳，劇中人物大致區分爲壓迫者與被壓迫者等等。

在史達林大清洗時期，愛森斯坦也受到波及，他於一九三五年即受到批評，一九三六至三七年更因拍攝《白靜草原》（Бежин луг），被批不向生活學習，過分相信自己的學術深邃性，把農民表現成破壞文化藝術的野蠻人。他所呈現的蘇維埃農村，也完全不符合眞實，總之，他的罪名是攝製了一部「有害的形式主義」影片。最後，愛森斯坦發表「認錯」聲明，除了銷毀影片，並要求「黨、電影事業的領導和電影工作者的集體將幫助我創作新的、生動逼眞的，和合乎需要的影片」，因而才沒有步上特列季亞科夫、巴別爾與梅耶荷德諸同志的後塵。[54]

54

54. 參見瑪麗·西頓著，史敏徒譯，《愛森斯坦評傳》，北京：中國電影出版社，一九八三年。頁四○七～四三九。

㈡ 特列季亞科夫與布萊希特

特列季亞科夫大布萊希特六歲，兩人於一九三一年在柏林認識，不過，布萊希特可能於一九二九年底就已知道特列季亞科夫這位作家，當時一本俄羅斯諷刺週刊《怪人》（Чудак）刊載一幅漫畫，主題關於特列季亞科夫最近的劇作《我要一個小孩》。漫畫中特列季亞科夫有一個腫脹的肚子、一個冰袋置於額頭上，身體以戲劇的廣告海報覆蓋住，這是一張預告這齣戲將於一九二七、二八到一九二九年間演出的海報。圖片下方寫著：「我要一個小孩……我要一個小孩……。已經到第幾個季節了……我要一個小孩……。」55

《我要一個小孩》這部作品在莫斯科雖然一而再、再而三被預告，但終究未曾上演過。一九二九年底至一九三〇年初，胡貝（Ernst Hube）將這部作品以《先鋒女》（Die Pionierin）為名翻譯成德文，並計劃搬上舞台；在一九三〇年二月，由Max-Reichard-Verlag出版舞台手稿，布萊希特也參與其中，雖然他對於文本的參與度極其有限。56

一九三〇年四、五月，梅耶荷德劇院的劇團在許多德國大城市巡演，演出劇目包括《怒吼吧，中國！》。布萊希特在柏林看了幾場演出，深受《怒吼吧，中國！》感動。當時布萊希特剛結束慕尼黑的劇場生活，開始在柏林的劇場嶄露頭角，而特列季亞科夫則從一九三一年一月起在柏林停留一段時日，兩人發現彼此對戲劇功能的看法相近，因而成為好友57。特列季亞科夫看過布萊希特的

55. *Чудак*. 1929. No. 40.—C. 6.

56. Bertolt Brecht, "Rat an Tretjakow, gesund zu werden" ,1930.（〈建議特列季亞科夫要健康〉，布萊希特手稿（記事本）） 1930 - *Bertolt Brecht Werke. Grobe kommentierte Berliner und Frankfurter Ausgabe. 30 Bände (in 32 Teilbänden) und ein Registerband (Leinen)（《布萊希特大全集》，頁四九六。）

57. 克勞斯·佛克（Klaus Volker），李健鳴譯，《布萊希特傳》，台北：人間出版社，一九八七年。頁一七五。

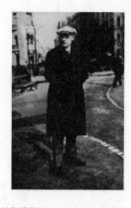

特列季亞科夫。一九三一年攝於訪德期間。

出處：Sergej Tretjakow, Gesichter der Avantgarde Portdits - Essays–Briefe, Aufbau-Verlag Berlin und Weimar, 1985 p. 485.

《人就是人》（Mann ist Mann）後，認為這是繼梅耶荷德導演的《慷慨的烏龜》後，令他印象最深刻的一齣戲。因為特列季亞科夫的關係，布萊希特開始對俄國十月革命後的文藝活動產生興趣。兩人的情誼維持到特列季亞科夫被逮捕前。

在特列季亞科夫的印象中，布萊希特個性固執、企圖心強，劇作多由自己導演，排演時強調身體姿勢要先於話語，因此不僅要求演員的發音，也注重表情與手勢。根據特列季亞科夫自己的觀察，布萊希特眼中的他，是來自蘇聯、直接行動的人，與一般講究規矩邏輯、按部就班的德國人不同。多數人認為德國人是出產思想家與詩人的國度，特列季亞科夫則認為德國人多重外觀，如果發生災難，會先放棄麵包，再放棄餐具，最後才放棄燙得筆挺的西裝。但布萊希特不是典型的德國人，他邋遢，卻又不像康德（Immanuel Kant, 1724-1804）那樣既邋遢，又心不在焉。特列季亞科夫說布萊希特對汽車性能十分瞭解，能自行拆解車子的零件，他臉上顴骨也曾因車禍留下疤痕。58

特列季亞科夫自與布萊希特認識之後，兩人往來密切，經常通信，布萊希特曾邀特列季亞科夫至其故鄉巴伐利亞的奧格斯堡。在這裡，布萊希特為特列季亞科夫演唱自己譜曲的敘事詩，內容描述他在一戰戰場為傷患包紮的親身經驗，以及所曾聽聞的戰亡軍人故事。布萊希特這首敘事歌曲，只是用口頭唱出聲音，當時卻在德國各地流傳，也因為這首反戰的歌曲，以及曾在慕尼黑高舉蘇維埃旗幟，一九三三年希特勒上台後，布萊希特成為黑名單的第五名，開始其國外流亡生涯。從現存特列季亞科夫與布萊希特往返的書函中，可看出兩人，甚至兩個家庭間的深厚情誼。一九三〇年代布萊希特偕同伊蓮娜‧瓦格來到莫斯科，當時特列季亞科夫一家住在小鑄銅街，這裡也是《新列夫》

的編輯與發行所。伊蓮娜・瓦格因病緊急開刀，而後修養的地方就是奧麗嘉與塔吉亞娜的房間。[59]

布萊希特認為戲劇表演必須是一種全面意識到整體的表演（劇作家、導演、演員、觀眾），以及意識到劇場是重要的社會改革力量，都與特列季亞科夫大相逕庭。雖然他們對於藝術作為生產、藝術家作為運作者的觀念是一致的，但布萊希特受阿多諾（Theodor Adorno, 1903-1969）與霍克海默（Max Horkheimer, 1895-1973）啟蒙辯證法的影響，對於藝術在情感的心理美學角色定位，卻與資產階級文化霸權加以批判，他所提出的「疏離效果」（Verfremdungseffekt，又譯為「陌生化效果」或「間離效果」，效果亦作效應）影響現代戲劇理論深遠，正是在理性的解放力量和批判的意識形態中獲得印證。

布萊希特認為：「疏離效果的目的，在於賦予觀眾透過探討的、批判的態度，來對待所表演的事件。這種手段是藝術的。」[60] 他說：「疏離效果所追求的唯一目的，是把世界表現為可以改變，而且一直在改變。」[61] 布萊希特這些想法並非原創，在他之前，梅耶荷德已經試圖將這些美學及政治的想法結合，並在舞台上實踐，而一九二三年——特列季亞科夫還未聽過布萊希特大名之前，也已經為布萊希特鋪下了戲劇理論的基底了。

愛森斯坦在一九二〇年代初開始運用的蒙太奇手法，特列季亞科夫是重要搭檔，布萊希特也有關於蒙太奇的想法：「當它把社會動力轉換成思想或者通過別的社會動力來代替的時候，必須不斷

58. Третьяков С. Страна-перекресток: Документальная проза. — С. 560.

59. 同前註。

60. 布萊希特，《布萊希特論戲劇》，北京：中國戲劇出版社，一九八〇年。頁二〇八。

61. 同前註。頁二二三。

地在我們的佈局中採用虛擬的『蒙太奇』，借助這種方法使現實的舉止行為得到一些『不自然的』因素，由此現實的動力失掉了它們的自然性，成為可變的。」62 從布萊希特的《高加索灰闌記》中可見布萊希特和梅耶荷德、特列季亞科夫三人之間，觀念上的互動與聯繫。布萊希特的《四川好女人》（Der gute Mensh von Sezuan）與特列季亞科夫的劇本《我要一個小孩》，在主題討論上也有極其相似的地方。63

一九三〇年代初期，布萊希特開始考慮創作《伽利略傳》（Galilei），曾與特列季亞科夫對話——對話時間、地點可能是一九三二年的莫斯科。特列季亞科夫兩年後在一篇當地出版的文章中，提到布萊希特計畫在柏林建造一所蠟像館劇場，將他有興趣的法律訴訟程序，從古希臘羅馬時期到現代搬上舞台。根據布萊希特流亡前的劇作夥伴、曾在《人就是人》、《三毛錢歌劇》（Die Dreigroshenoper）與《馬哈哥尼城的興衰》（Aufstieg und Fall der Stadt Mahagonny）等劇有合作關係的豪普曼（Elisabeth Hauptmann, 1897-1973）所說，布萊希特應該也想到運用一六三三年伽利略訴訟事件。64 這種對歷史事實的採集、運用，與特列季亞科夫一貫的創作手法吻合。

布萊希特觀念中的戲劇只有兩種類型，一類按照亞里斯多德《詩學》裡所規範的戲劇規則而創作，並透過人物行動以反映生活，他稱為戲劇式或亞里斯多德式；再一類則增加敘述的成分，使史詩的表現與戲劇的表演形式相互結合，藉以強化戲劇的表現力，他稱之為史詩式。布萊希特認為戲劇廣泛地反映現實生活，推動社會進步。他要求戲劇家站在歷史學家的角度，敏銳地觀察生活，把習以為常的生活事物表現得不尋常，讓人感到驚奇，因而探求事物的根源本末，使戲劇產生解釋社會、改造社會的雙重功能。

事實上，二十世紀戲劇理論對亞里斯多德式的戲劇類型，以及所謂的「淨化」（Katharsis，或譯「移情」）65 概念，有屬於現代的看法。「只要一種戲劇引起了這種感情共鳴，我們就完全不管

它運用了亞里斯多德爲此而定的規則，還是沒有運用，都稱之爲亞里斯多德式戲劇。」66 布萊希特

認爲這種看法有問題，並將自己的觀點具體反映在「史詩劇場」（epic theatre），以及「疏離化」

（Verfremdung）的效果實踐，其所抱持的觀點正好與亞里斯多德式類型相反，所以他稱之爲「反

亞里斯多德式的」（Non-Aristotelian）67 類型。

應只有娛樂的作用而已，更應該具有教育的功能。因此，他確立了「史詩劇場」的內涵，應該包括

「史詩」、「疏離效果」與「歷史化」。除此之外，「史詩」這個術語對於布萊希特來說，還有另

一層涵義。戲劇理論家波爾（Augusto Boal）認爲：「布萊希特使用史詩劇場這個措辭，主要相對

於黑格爾（Georg Hegel, 1770-1831）爲史詩（epic poetry）所下的定義。」68 黑格爾強調藝術必須從

物質中表現出來，史詩所敘述的一切，都是從具體化、客觀化的外在世界與外顯行爲所展現，布萊

希特的觀點，正好回應與批判這種透過「精神從物質中解放出來」的唯心論觀點。

62. 同前註。頁二一。

63. Eaton, Katherine B.The Theatre of Meyerhold and Brecht. Westport, Connecticut: Greenwood Press, 1986, p.27.

64. 形成（Entstebung）（劇作《伽利略的一生》1938/39年版，丹麥版（Fassung 1938/39）《布萊希特大全集》第五冊，頁三三一。

65. 從古希臘時代開始，不論在戲劇理論，或是音樂心理美學的討論中，「淨化」或「移情」一直是許多理論家關注的焦點。亞里斯多德認爲，觀賞一齣悲劇，對於觀賞者來說，透過負面傷害的情感中獲得宣洩，進而產生一種正面的心理效果。德國戲劇理論家萊辛（Gotthold Lessing）在《漢堡劇評》（Hamburg Dramsturgy）中，認爲悲劇是建立在讓觀賞者產生「恐懼」（phobos）與「憐憫」（eleos），在劇場中情感的再現，以及喚起觀賞者心中的情感，在道德層次上是有益處的。這是一種觀賞者對於演員所扮演的劇中人物產生「共鳴」的心理活動。

66. 《布萊希特論敘述體戲劇》，《外國文藝》一九八一年第二期，頁三〇五。

67. Brecht, Bertolt. Brecht on Theatre: the Development of an Aesthetic. New York: Hill and Wanf, 1992. pp. 46-47.根據 John Willett 的原文翻譯解釋為 elimination of empathy and imitation（除去移情作用與模仿）。

68. Augusto Boal，《被壓迫者劇場》，台北：揚智文化，二〇〇九年。頁一二一～一二二。

布萊希特在一九二〇年代時就已經表現出對亞洲劇場的喜愛，一直到他一九三五年的莫斯科之行，在特列季亞科夫的協助之下，才有機會觀賞到梅蘭芳的《貴妃醉酒》與《打漁殺家》兩齣京劇。他在寫給妻子伊蓮娜・瓦格的信中說：「我看到中國演員梅蘭芳與他的劇團，他飾演女孩，實在太美了。」69但他也發現，梅蘭芳舞台上淋漓盡致的女性特質，並不影響舞台下那份男性的思想與行為。這樣的表現方式，絕非單純的模仿，而是透過思想所構成的。與此同時，布萊希特在莫斯科接觸到關於中國劇場特殊性與梅蘭芳演出的大量報導後，與特列季亞科夫以俄國形式主義理論家什克洛夫斯基（Шкловский, Виктор Борисович, 1893-1984）所提出的「陌生化」（остранение）70概念討論中國戲劇，並在一九三六年將這個概念的應用，具體地呈現在他的《中國戲劇藝術的疏離化效應》（"Verfremdungseffekte in der chinesische Schauspielkunst"）71一文中，並確立「疏離化」的藝術技巧。布萊希特清楚地指出：

觀眾與舞台的聯繫，一般是在共鳴的基礎上產生的。保守派演員的心血全部都花在引起這種心理活動方面。可以說，他認為這是他的表演藝術的主要目的。開頭我們已經指出，製造陌生化效果的技巧，同以引起共鳴為目的的技巧恰恰相反。藉此來阻止演員引起共鳴的心理活動。72

在〈中國戲劇藝術的疏離化效應〉中，布萊希特表示對於中國戲劇舞台上大量留白的佈景設計，充滿象徵性的臉譜、身段與道具，留下極為深刻的印象，他認為這些都具有「疏離化」的效果。如果單就這個面向來看布萊希特對於中國戲劇的理解，以及中國戲劇與「疏離化」之間的連結，似乎無法令人信服。然而，不能否認的是，他對於「疏離化」概念的發想，的確受梅蘭芳的《貴妃醉酒》與《打漁殺家》演出形式的啟發，並在西方劇場與哲學基礎的養分中所形成的理論觀

點。布萊希特「疏離化」的概念，與黑格爾的「異化」（Entfremdung）的概念相似，他認為「疏離化」並不是一種稀奇古怪的概念，形象與事件過程的疏離化並不表示要讓觀賞者感到不喜歡或厭惡[73]。「把一個事件或一個人物性格陌生化，首先意味著簡單地剝去這一事件或人物性格中理所當然、眾所皆知的和顯而易見的東西，從而製造出對它的驚愕和新奇感。」[74]這種刻意造成的審美距離，使觀賞者可以保持批判性與客觀性。他試圖在觀賞者、劇場與社會之間建立一套全新的互動模式，使觀賞者在客觀性的設計下，意識到劇場所呈現的是現實的反映，而非現實本身，並掌握事物最真實的本質。這個全新的劇場模式，就是「史詩劇場」。

透過布萊希特所提出的對照表格，可以簡單卻清楚地理解「史詩劇場」與「戲劇劇場」的特色與差異：[75]

69.《布萊希特全集》第廿二冊。頁九三一。〈論觀賞藝術〉。

70.什克洛夫斯基在〈藝術作為手法〉（Искусство как приём）一文中，提出「陌生化」概念……「藝術的目的是給我們對於事物的感覺。一種看的感覺，不是只有再認識。藝術在此時應用了兩種藝術訣竅：事物的疏離化與形式的複雜化。促使感覺困難以致於延長他的時間。」Шкловский В. Искусство как приём // Шкловский В. О теории прозы. – М.: Советский писатель, 1983. – C. 9-25.

中文版頁一二四。

71.根據Peter Brook在 Bertolt Brecht: dialectics, poetry, politics 的第六十三頁所記載，〈中國戲劇藝術的疏離化效應〉一文的英譯版於一九三六年以《中國戲劇的疏離化效應》（Verfremdungseffekte in Chinese Acting）為名出版。

72.布萊希特著，君余譯，《布萊希特論戲劇》，北京：中國戲劇出版社，一九八〇年。頁二〇八~二〇九。

73.同前註。頁二三一。

74.布萊希特，〈街頭一幕〉，《布萊希特論戲劇》，頁七八。

75.Bertolt Brecht, Brecht on theatre : the development of an aesthetic. New York: Hill and Wang, 1992, p.37.

戲劇劇場（Dramatic Theatre）	史詩劇場（Epic Theatre）
情節	敘述
把觀賞者引進舞台情境中	把觀賞者變成觀察者
消磨觀賞者的行動力	喚起觀賞者的行動力
激發觀賞者的情感	促使觀賞者做出抉擇
讓觀賞者涉入某些事情	逼使觀賞者面對某些事情
經驗	浮世繪
暗示	辯證
保留觀賞者的直覺	引領觀賞者認識
觀賞者身處其境，分享經驗	觀賞者處於劇情外，研究
人理所當然是這個樣子	人成為客觀的探究對象
人無法被改變	人可以被改變，而且有能力改變
關注於結果	關注於過程
每場戲環環相扣	每場戲獨立存在
成長	蒙太奇
直線式發展	曲線式發展
進化論	跳躍式
作為固定觀點的人	作為過程的人
思想決定存在	社會存在決定思想
感覺	理由

布萊希特認為梅耶荷德劇團在德國演出的所有戲劇中，《怒吼吧，中國！》最讓保守派無法接

受，所以挺身而出，針對外界批判提出辯解。保守派評論認為梅耶荷德和特列季亞科夫的觀點偏向批評殖民主義者的野蠻行徑，但布萊希特認為這個觀點很荒謬，因為他們無法理解政治社會劇的意圖。事實上，無論從紐約到日本，當時《怒吼吧，中國！》正是梅耶荷德領導的劇團最受歡迎的戲碼。[76]

一九三四年布萊希特出版的《形成》（Entstebung），除了一九三三年章節的詩與〈德國〉（Deutschland）詩，大部分的詩是現成的作品，詩集以批判的立場描述德國通往法西斯主義的道路，從他在一九三三年十二月寫給特列季亞科夫的信中可以看出，他對這部詩集能產生的影響並不抱持希望。當布萊希特被問及為什麼不再現身「反法西斯行動」（Antifaschistischen Aktion）[77]，他回答道：「呼籲、號召、抗議等等的時代早已過去，現在必須有一個有耐性的、堅強的、辛苦的啟蒙工作，也包含學習。」

一九三四年，特列季亞科夫的散文〈布萊希特〉（"Bert Brecht"）在《國際戲劇》（Internationalen Theater）期刊出版。一九三五年，一些布萊希特的作品經由特列季亞科夫成為布萊希特的翻譯，以《史詩式的戲劇》（Эпический театр）為題於莫斯科出版。特列季亞科夫成為布萊希特最親密與最重要的俄國友人。一九三五年初，布萊希特到莫斯科拜訪特列季亞科夫與他的太太。一九三七年，布萊希特促使狄德羅協會（Diderot-Gesellschsft）成立，並期待特列季亞科夫成為其中的一員。[78]

76.Eaton, Katherine B. *The Theatre of Meyerhold and Brecht.* Westport, Connecticut: Greenwood Press, 1986, p.13.

77.由 Thälmann 於一九三二年五月提出建議，並與其他人從事相關準備活動。

78.參考：Völker, Klaus(ed.), *Brecht-Chronik. Daten zu Leben und Werk.* München, 1971.P.68.

布萊希特詩集的忠實讀者可以發現，布萊希特稱呼特列季亞科夫為「吾師」（seinen Lehrer）。而且曾經勸誡他，要更「健康」（gesund zu werden）[79]。一九三九年流亡國外的布萊希特知道特列季亞科夫的死訊，在傷痛、憤怒之餘，寫了一首名為〈人民難道沒錯嗎？〉（"Ist das Volk unfehlbar?"）的詩：

1

吾師
這位偉大的、友善的人
被槍決，被人民法庭判刑。
當成間諜。他的名字受到譴責詛咒。
他的書全被毀掉。與他的談話
受到質疑而成疾。
假如，他是無辜的呢？

2

子民們認為他有罪。
蘇聯的集體農莊與工廠的勞工
世界上最英勇的國家機構
視他為敵人。
沒有出現絲毫為他辯護的聲音。

假如，他是無辜的呢？

3

人民有許多敵人
居最高位
在最有效益的實驗室裡
工作著　敵人。他們建造
運河與水壩造福整個大陸　而這些運河
泥沙淤積
水壩
崩塌。主事者必須被槍決。
假如，他是無辜的呢？

4

敵人喬裝於行。
戴著一頂朝臉龐上拉的工人便帽。他的朋友
當他是勤勉的工人。他的妻子
拿出破洞的襪子
這是他服務人民時四處奔走穿戴的襪子。
然而他卻是一個敵人。吾師是這種人嗎
假如,他是無辜的呢?

犯人手上拿著他們無罪的證明。
無辜之人卻通常無證據
難道沉默最好?
假如,他是無辜的呢?

5

論及敵人,敵人可能坐在人民的法庭上
非常危險,因為法庭需要威望。
要求,白紙黑字的證據上面寫著罪狀
真是荒謬,因為不需要有這樣的證紙。

6

五千人所建造完成的,一個人可以摧毀。
五十個,被判刑者
其中一人可能是無辜的
假如,他是無辜的呢?

7

假如,他是無辜的呢
如何允許他走向死亡?80

萊希特在詩中一開頭就稱呼特列季亞科夫為「吾師」,整首詩七個小節,敘述特列季亞科夫的

79. 《布萊希特大全集》第八冊。頁七四一。〈給特列季亞科夫的第二個建議〉。中文版頁六〇六。

80. 《布萊希特大全集》第十四冊。頁六七六～六七七。〈人民難道沒錯嗎?〉。中文版頁四三五。打字機原稿（手寫訂正）。一九三九下半年出版。

人格、工作與遭受的冤屈，而讓布萊希特悲憤的是，面臨各種質疑的指控，沒有人挺身為他辯護。

敵人無所不在，像特列季亞科夫如此勤奮工作、節儉質樸的人，也被當做是敵人，「犯人手上拿著

無罪證書，而無辜之人通常無證據」的荒謬，假如他是無辜的，如何允許他走向死亡？

布萊希特基本上是由特列季亞科夫引介給蘇聯人，他作品的俄文本也多由特列季亞科夫翻譯。

一九五〇年，布萊希特的全集在蘇聯發行，他指定要用特列季亞科夫的譯本。布萊希特曾多次公開

稱讚特列季亞科夫是他的老師，一九八九年一月，英國伯明罕大學舉辦特列季亞科夫相關的國際學

術研討會，主題就是：「特列季亞科夫：布萊希特的老師」。[81]

81. Третьяков С. *Страна-перекресток: Документальная проза.*
— С. 563.

(三) 特列季亞科夫與梅耶荷德之死

梅耶荷德與特列季亞科夫以及他們的同志在列寧發動十月革命後，率先響應革命，但在列寧實施新經濟政策，開啓多元文化主義，這些左翼急先鋒在蘇聯政治上的重要性相對降低。列寧死後，荷德的人們爲作品注入了更多的人類感情，再一次地觸及了青年藝術家們的意識，到一九三五年一月，「史坦尼斯拉夫斯基的創作方法已取代了梅耶荷德的方法。史坦尼斯拉夫斯基的追隨者們受到了榮譽，而梅耶荷德卻因爲是一個形式主義者而受到了與愛森斯坦一樣的無情批評。」[82]

二〇年代初期，列寧一度打算解散莫斯科藝術劇院，後雖予以保護，但它的影響力越來越小，梅耶荷德與特列季亞科夫、愛森斯坦的戲劇，亦使史坦尼斯拉夫斯基原來的領導地位黯然失色，像《聰明人》姿意改動奧斯特洛夫斯基的經典原著，只留下背景，並以挖苦的口吻，改編成馬戲般的表演[83]。不過，以梅耶荷德劇院爲首的左派戲劇陣營，與以莫斯科藝術劇院爲代表的模範劇院之間氣勢之消長，在一九三三年已看出端倪。這一年是梅耶荷德導演創作二十週年和演員舞台生活二十五週年，當年三月二十八日的《消息報》刊登蘇聯人民委員會決定在梅耶荷德卓越的演員舞台

梅耶荷德及其劇院一九二〇年代後期在蘇聯戲劇界的處境，可以從他與其他著名戲劇家（尤其是史坦尼斯拉夫斯基）聲譽的消長看出。二〇年代末，莫斯科藝術劇院的藝術家比那些追隨梅耶

到更嚴峻的挑戰。

聯（布）共內部政治掀起的政治鬥爭，特別是在史達林獨攬大權之後，梅耶荷德與其同志之命運受

82. 瑪麗・西頓，《愛森斯坦評傳》。頁四〇八。

83. 同前註。頁四〇七。

生活二十五週年時，特別授予「共和國人民演員」的稱號，當時還難得有人獲得這項榮譽。晶米羅維奇─丹欽科在梅耶荷德舞台生涯二十五週年紀念前去過克里姆林宮，回來之後，他深信「對於劇院的看法產生了很大的變化：梅耶荷德習氣不但失去了威望，而且也失去人們對它的興趣。」與此相反，莫斯科藝術劇院的行情看漲，史坦尼斯拉夫斯基和晶米羅維奇─丹欽科皆在十月獲得和梅耶荷德相同的榮譽。[84]

特列季亞科夫與梅耶荷德合作的《騷動之地》能夠演出，曾獲得托洛茨基的大力協助，這也讓梅耶荷德、特列季亞科夫的政治意識染上托派的顏色[85]。一九二六年初，《怒吼吧，中國！》在莫斯科梅耶荷德劇場演出時，列寧最親密的戰友、第三共產國際的布哈林也是座上客[86]，演出結束後還與特列季亞科夫、梅耶荷德與所有演出人員合影留念，並且在一九二六年二月二日的《真理報》寫了一篇觀後感[87]，他與特列季亞科夫、梅耶荷德的友好可以想像。

梅耶荷德與史坦尼斯拉夫斯基的互動，從十月革命後就一直備受矚目，再方面，也修補與史坦尼斯拉夫斯基和莫斯科藝術劇院的關係。他被捕前幾年，曾對外界動輒以他與史坦尼斯拉夫斯基代表的莫斯科劇壇新舊對立表示不以為然，他說：「我同意成為其中的一極，但如果要尋找對立的另一極，那當然就是卡美爾劇院，再沒有比卡美爾劇院更使我厭惡的劇院了。」梅耶荷德自認他的劇院和莫斯科藝術劇院、小劇院之間可以找到橋樑，但與卡美爾劇院之間卻是一條無法溝通的深淵，他寧可和任何人站在一起，也不願和塔伊羅夫並肩而立[88]。即便如此，等到史達林鬥倒托洛茨基、布哈林，掌握大權並展開大整肅，梅耶荷德仍難逃噩運。

相形之下，史達林從革命早期就對梅耶荷德抱持厭惡的態度，他是莫斯科藝術劇院的常客，卻只在梅耶荷德劇院看過一次演出而已，他看的是一九二六年的《怒吼吧，中國！》，劇院的人也不

特列季亞科夫與梅耶荷德，所以原先標榜的劇場革命性逐漸走上「美學的彼岸」，再方面，也修補與史坦尼斯基和莫斯科藝術劇院的關係。

梅耶荷德與史坦尼斯拉夫斯基的互動，從十月革命後就一直備受矚目，一方面，也修補與史坦尼斯基和莫斯科藝術劇院的關係。

知道他對這齣戲的反應。89

在第二個五年計畫開辦，蘇維埃領導人爲贏得資本主義西方國家支持時，需要梅耶荷德、愛森斯坦、高爾基以及巴甫洛夫（И.П. Павлов, I.P. 1849-1936）90這樣的藝術家及科學家，作爲對西方世界的展示櫥窗。因此，就像許多史達林櫥窗中的展示模特兒，梅耶荷德有一段時間不會被傷害91。然而，就如盧那察爾斯基所說，政府高度肯定梅耶荷德才華，但他也被黨中央視爲「最差勁的組織者」，以至他的劇團，常常發生令人不安的現象，一些優秀的學生、演員相繼離開92。關閉劇院的傳聞不斷，特列季亞科夫亦被視爲主張成立文藝工場，把打內戰的方法用於藝術生活的極端份子。93

一九二八年秋天，梅耶荷德正在國外旅行，當時米哈伊爾‧契訶夫（Михаил Чехов, 1891-1955）94也正好在德國，德國報紙突然宣佈，契訶夫已經和萊因哈特‧契訶夫（Max Reinhard, 1873-1943）95簽訂了一個爲期兩年的演出合同。這意味著，契訶夫要留下來僑居國外，其時正在歐洲逗留的國立

84. 《梅耶荷德傳》中文版。頁四五〇～四五一。

85. Соколов Б.В. Сталин, Булгаков, Мейерхольд. – М.: Вече, 2004. – С. 298.

86. 列寧死後，布哈林就擔任政治局委員，一九二六年更成爲共產國際執行委員會主席。

87. Бухарин Н. «Рычи, Китай!» в театре Мейерхольда // Правда. 1926-02-02. – С. 3.

88. А.格拉特柯夫輯錄、童道明編譯，《梅耶荷德談話錄》，北京：中國戲劇社，一九八六年。頁十～十一。

89. Gladkov, Aleksandr Konstantinovich. translated, edited, and with an introduction by Alma Law, Meyerhold speaks, p.35.

90. 俄國生理、心理學家，「古典制約」理論創始人，一九〇四年諾貝爾醫學及生理學獎得主。

91. Gladkov, Aleksandr Konstantinovich. translated, edited, and with an introduction by Alma Law, Meyerhold speaks, p.35.

92. 《梅耶荷德傳》中文版。頁五七八。

93. 馬克‧史朗寧著，湯新楣譯，《現代俄國文學史》。頁四〇三～四〇四。

94. 俄國劇作家安東‧契訶夫的姪子。曾受德國哲學家史泰納與俄國象徵主義作家別雷的人智學影響，特別注重演員心理技巧的呈現。一九三〇年離開德國往法國發展，一九三九年起移居美國。著有《論演員的技巧》（O technike aktёre）。

95. 導演、演員及劇場理論家。一九〇五年至一九三三年爲柏林德國劇院院長。一九二〇年舉辦第一次薩爾茲堡戲劇節。

猶太劇院（Габима）96領導人格拉諾夫斯基也傳出他不再回國的訊息。適巧此時，梅耶荷德向蘇聯國內接連發了兩份電報，表示自己有病在身，根據健康狀況，宜去國外修養一年，其次他說明，已安排國立梅耶荷德劇院在歐洲巡迴演出，而且均已與各劇院聯繫敲定演出時間，因此請求允許他的劇團在德法等國巡迴演出。三位莫斯科不同劇院的領導人，似乎同時都想離開蘇聯。

特列季亞科夫在《怒吼吧，中國！》之後仍持續創作，並撰寫文化評論。他響應史達林的集體農場計畫，下鄉勞動。一九三四年在蘇聯作家協會第一次大會中，確立「社會主義現實主義」的方法與內容。當時最重要的政黨文學代表為日丹諾夫（А.А. Жданов, 1896-1948）97。特列季亞科夫不再公開辯駁藝術中的反應理論與對立的文學概念，在第一次蘇聯作家會議中，他發表了一篇關於翻譯文學重要性的演講。98

在文學的實踐上，特列季亞科夫盡可能地堅持自己的理論。一九三六年，特列季亞科夫編輯出版第一部關於德國攝影家哈特費爾德（John Heartfield, 1891-1968）的專著；此書以包裝紙印刷出版，應該是為了防止書中照片蒙太奇被美化。關於照片蒙太奇的品質，他在解說中有詳細的分析，並且表示這是他從愛森斯坦身上學習到的。一九三七年七月，特列季亞科夫在《國際文學》（Internationalen Literatur）的俄文版中發表最後一篇文章：一篇關於德國猶太裔作家福伊希特萬格（Lion Fruchtwanger, 1884-1958）的演講。

梅耶荷德一九二八～二九年間意圖滯留國外的行動引起蘇聯當局的懷疑。九月中旬，形勢急轉直下，盧那察爾斯基向羅斯塔通訊社記者發佈消息，表示梅耶荷德劇院將被解散，九月十九日，幾家中央報刊皆透露即將關閉國立梅耶荷德劇院的消息。就在這一天，藝術總局戲劇處處長諾維茨基向記者表明，關於關閉梅耶荷德劇院的報導並不是官方的正式決定，僅僅只是盧那察爾斯基的個人意見，可是藝術總局局長斯傑潘諾夫立即糾正了諾維茨基的話，他斷言梅耶荷德劇院確實即將被

關閉，斯維傑爾斯基作爲一個官方人士，完全能代表官方來宣佈這個消息。[99]

一九三〇年梅耶荷德帶領劇院劇團在歐洲巡演時，米哈伊爾‧契訶夫曾勸他留在國外，但被堅決拒絕。契訶夫說：「梅耶荷德了解當時的歐洲戲劇界，深知除了俄國之外，沒有一個地方能讓他的天才得到發揮。」[100]

一九三五年布萊希特應邀訪問莫斯科，與他熟識的特列季亞科夫、梅耶荷德的處境並不順遂。德國作家克勞斯‧佛克爾（Klaus Volker）在《布萊希特傳》（1976）有一段提及布萊希特少數幾個蘇聯朋友，他們在有關社會主義現實主義的爭論中處於不利地位：

他的劇作的譯者謝爾達‧特列基亞科夫（案即特列季亞科夫）在一九三五年作爲劇作家已失寵，在布萊希特到達莫斯科前不久，他的譯本剛剛出版，布萊希特新的蘇聯導演朋友梅耶荷德愈來愈不能順利地開展工作，幾個星期之後，包括特列基亞科夫在內的布萊希特的朋友遭到逮捕，後來都在勞改營喪生。[101]

96.habima 一詞在希伯來文中是「舞台」的意思。該劇院由朵馬赫（Н.Л. Цемах, 1887-1939）一九一三年在立陶宛首都維爾紐斯成立，不久即因財務問題被迫關閉。一九一七年，爲了順利建立一座以希伯來文演出的劇院，朵馬赫求助於史坦尼斯拉夫斯基。後者遂撥出藝術劇院的空間供朵馬赫所用。當時還是人民內政委員長的史達林也支持設立猶太劇院。一九二四年從舊址搬遷至亞美尼亞巷三號。一九二六年猶太劇院至德國、波蘭、拉脫維亞、立陶宛、奧地利、法國等國巡演，隔年前往美國演出，因知蘇聯國內環境不利於猶太劇場的發展，決定留在美國。

97.蘇聯時期重要政治人物之一。在一九三四年基洛夫被暗殺後，接替他的職務，致力推動文藝的社會主義化，是史達林在藝術領域上的打手。

98.Dementjew, A. Aus dem ersten Sowjetischen Schriftstellerkongreß, Kunst und Literatur, 1967, No. 4. p.340。

99.《梅耶荷德傳》中文版。頁五七七。

100.《梅耶荷德傳》中文版。頁五七八~五七九。

101.克勞斯‧佛克爾著，李健鳴譯，《布萊希特傳》。頁三一一~三一二。

梅耶荷德於一九三六年因形式主義被批判；一九三七年一月，早在一九二九年就被整肅下台的布哈林被捕。特列季亞科夫的處境也不樂觀，根據他的女兒塔吉亞娜回憶，一九三七年的夏天，她的父親便因嚴重的神經衰弱症進入克里姆林醫院作住院檢查[102]。特列季亞科夫罹患神經衰弱症已有一段時間，他在一九三七年五月三日給布萊希特的信，透露他的病情：

很長一段時間沒給你寫信，我病了。我在療養院連續待了兩個月，睡眠很糟，工作起來也很虛弱。醫生意見不一，有人說是神經衰弱，有人說是神經硬化。其中一個醫生最後下了診斷：瘧疾的後遺症，並開始以奎寧治療。奎寧讓我情況好轉，劇烈的頭疼停止了，工作的力氣一點一點恢復了。如今我又有體力了，我按照一份時間表工作著，希望能達到最好的成果。[103]

七月二十六日，特列季亞科夫在克里姆林醫院被捕，並被送到集中營，隔年三月以反革命活動的罪行被處死[104]。他的妻子奧麗嘉被判五年集中營徒刑，但因戰爭的緣故多待了四年半，總共在集中營關了九年，被釋放之後，奧麗嘉曾於一九四六年至一九五一年，在幾個城市的醫院裡當清潔工。一九五一年她再度被捕，並被流放到北哈薩克斯坦，直到一九五四年才獲得平反。[105]

梅耶荷德劇院於一九三七年被關閉，這時的梅耶荷德顯然已陷入絕境。一九三八年之後，史達林將其「大清洗」的目標轉向藝文界。半年之內就逮捕了一些國際

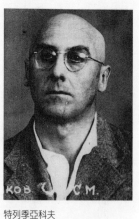

特列季亞科夫
（一九三九年受刑前檔案照）
出處：Memorial Society Archive

梅耶荷德
（一九四〇年受刑前檔案照）
出處：Memorial Society Archive

間享有盛名的作家、導演，包括記者科爾佐夫（М.И. Кольцов, 1898-1940）、作家巴）別爾與導演梅耶荷德。在盧比揚卡囚禁室，這些「人民公敵」受到殘暴的對待，而且被屈打成招。一九四〇年一月十六日，內務人民委員會（НКВД）首腦貝利亞在遞呈史達林的審查報告書中表示，四百三十七名罪犯中，三百四十六人應該槍決，其他一百二十一人至少須監禁十五年。報告書附件的槍決名單中，有編號十二號的巴別爾、一三七號的科爾佐夫、一八四號的梅耶荷德。106

梅耶荷德一九三九年五月因托洛茨基派反革命組織成員從事間諜活動、密謀刺殺史達林的罪名下獄，於一九四〇年被槍決，享年六十六。107 而他鍾愛的妻子拉伊赫在他被捕後一個月——一九三九年六月十四日的深夜——被兇殘地殺害。這個血腥的故事最驚人之處，在於內務人民委員會並未將其視爲犯罪案件。108

102. Гомолицкая-Третьякова Т.С. О моём отце // Третьяков С.М. Страна-перекрёсток. Документальная проза. – С. 562.

103. 布萊希特接到這封信後，便寫了我們刊在本書開頭的那首詩〈給特列季亞科夫的建議〉。

104. 根劇Walter J. Meserve和Ruth I. Meserve的說法，特列季亞科夫被貼上「人民公敵」及「托洛茨基派」的標籤，並被指控「詆毀蘇聯現實」。參見：Meserve, Walter J. and Meserve, Ruth I. The Stage History of Roar China!: Documentary

105. Drama as Propaganda. "Theatre Survey". Vol. 21. Issue 1. 1980. p. 5.

106. Гомолицкая-Третьякова Т.С. О моём отце // Третьяков С.М. Страна-перекрёсток. Документальная проза. – С. 562.

107. Крумм Р. Исаак Бабель. Биография. – С. 178.

106. 皮奇斯著，趙佳譯，《表演理念：塵封的梅耶荷德》，北京：中國電影出版社，二〇〇九年，頁五八。

108. 據說當天夜裡一點左右，拉伊赫穿著睡袍從浴室走向客廳，

根據平反證明書的記載，特列季亞科夫確切的死亡時間為一九三九年八月九日，他的家族、親友並於一九八九年為特列季亞科夫舉辦逝世五十週年紀念。特列季亞科夫被捕之後，他的作品被打入各圖書館的特藏室列管，他在劇場、電影的名字湮滅，文章也被禁止流傳。一九五六年二月二十九日，在第二十次的黨代表大會（譯註：軍事合議團）之後，梅耶荷德與特列季亞科夫被平反。

俄國小說家、詩人沙拉莫夫（В. Шаламов, 1907-1982）的《回憶錄》裡提到一九三九年某日看《文學報》（Литературная газета）內有一則「日本間諜特列季亞科夫被槍決」的訊息[109]，顯現特列季亞科夫當時係因日本間諜被捕，並因日本間諜的罪名被處死。回顧內戰時期特列季亞科夫在遠東地區對抗日軍，一九二二年四月四日，日軍進攻海參崴，攻擊紅軍，海參崴有三天處於無政府狀態，日軍到處追捕布爾什維克黨人，特列季亞科夫被迫逃亡，二十年後卻被指控為「日本間諜」，充滿歷史的嘲弄。

當史達林大肆清洗時，曾經於一九二○年代創辦辛酉劇社，並活躍於上海劇壇的朱穰丞（1901-1943）也在莫斯科，一九三一年秋他赴巴黎勤工儉學，進巴黎索邦大學（La Sorbonne），同年加入中國共產黨，任中國留學生法國支部書記，卻因參加法國共產黨罷工遊行而被驅逐出境，一九三三年隨比利時馬戲團（朱扮小丑）來到蘇聯，先在瓦赫坦戈夫劇院和外國工人出版社工作，一九三五年在民族殖民地問題科研所學習。一九三八年四月十五日，朱穰丞與列寧學校的一批中國師生被遣送回國，他們所乘的卡車快到邊境時，後面追來一輛小轎車擋住去路，走下兩個蘇聯人員，把朱穰丞帶走，從此再也沒有下文。後來才知道他是被哥薩的內務人民委員會逮捕，一九三九年六月，根據蘇聯內務人民委員會特別會議決議，朱穰丞以「間諜罪」被判監禁八年，一九四三年一月十七日死於西伯利亞勞改營。曾翻譯《怒吼吧，中國！》的潘子農說：「事情再明白不過，朱穰丞蒙冤被捕，又被迫害致死了。」

比起梅耶荷德、馬雅可夫斯基、巴別爾、愛森斯坦在戲劇、文學電影界名聞遐邇，特列季亞科夫的名氣相對薄弱，他過世後，再版他的作品遭遇非常大的困難。根據其女塔吉雅娜的說法，在得到平反之後，只有蘇聯作家出版社在一九六二年出版特列季亞科夫作品選集，而一九六六年「藝術」出版社發行一本《特列季亞科夫劇作、文選及回憶錄》。如果說特列季亞科夫被整肅後，在蘇聯幾乎變為「被遺忘的作家」，那麼，其他對一九二○年代俄國藝術感興趣的國家反而沒有忘記特列季亞科夫，他紀錄中國學生為背景的紀實小說《鄧世華》已再版，並譯成多國語文111。一九七二年特列季亞科夫八十歲冥誕時，東德出版社出版他的作品集，收錄他的詩作、劇本、集體農場隨筆及文章，譯者為費茲·米勞（Fritz Mierau,1934-）；西德則出版文章、隨筆及文學肖像《一同升營火的人》，由卡爾拉·希爾舍爾（Karla Hilscher）翻譯。一九七六年東德出版米勞翻譯的《怒吼吧，中國！》與《我要一個小孩》兩部劇本。一九八○年巴爾豪森（Günther Ballhausen）將《我要一個小孩》搬上卡爾斯魯厄（Karlsruhe）城市劇場的；一九八三年柏林洪堡大學戲劇系學生在學校劇場演出這齣戲。

109. Шаламов В.Т. *Воспоминания*. (http://www.rulit.net/books/vospominaniya-read-72872-9.html)

110. 潘子農的回憶錄對朱穰丞在法國、比利時、蘇聯的行蹤有極生動的描述，參見潘子農，《舞台銀幕六十年：潘子農回憶錄》（江蘇：江蘇古籍出版社，1994），頁八○～八九。

111. 一九五二年西德，一九五八年波蘭、捷克斯洛伐克及東德，一九六○年匈牙利相繼出版《鄧世華》譯本。

突然遭到兩名男子的襲擊。其中一人拿刀子刺向拉伊赫的胸部，她沒有失去意識，於是開始叫喊。家中幫傭的莉迪亞·阿尼希莫夫娜聽到她的叫聲後出來幫忙，卻被刀子刺傷頭部，立刻倒到地不起。拉伊赫持續喊叫，爬到客廳桌旁，卻因流血過多而氣絕身亡。兇手消失無蹤，沒留下任何線索。"Загадка смерти Зинаиды Райх", *Комсомольская правда*, 2005-11-14. (http://kp.ru/daily/23610.5/46696)
Две судьбы Зинаиды Райх. (http://esenin-museum.narod.ru/dve_sudby.html)

一九八五年東德出版《前衛藝術風貌》（Gesichter der Avantgarde），收錄特列季亞科夫的文學肖像、文章與致布萊希特、葛拉夫等人書信、生平與創作年表。米勞不僅整理了年表，還翻譯了特列季亞科夫大部份的文學肖像與文章。一九八九年，特列季亞科夫去世五十週年。英國伯明罕大學舉辦「布萊希特的恩師──特列季亞科夫」國際學術研討會，連續五天演出羅伯特‧李奇（Robert Leach）導演的《我要一個小孩》，由戲劇藝術系畢業生擔綱演出，獲得極大迴響。此外，與會人員還觀賞影片《斯瓦涅提亞的鹽》。112

一九九○年李奇所導的《我要一個小孩》在莫斯科「尼基塔城門劇院」上演。他還準備執導《防毒面具》、出版特列季亞科夫的劇本和與他相關的書籍。一九八七年起，俄國讀者終於再度看到特列季亞科夫的名字。《星火雜誌》（Огонек）於一九八七年五月號的《二十世紀俄羅斯繆斯》單元刊載了特列季亞科夫的詩作，《當代戲劇》（Современная драматургия）一九八八年連載《我要一個小孩》。

近年曾經擔任梅耶荷德劇場祕書的費瓦爾斯基之女拉季雅尼（И. Ратиани）蒐集特列季亞科夫有關電影的文章，集結成《特列季亞科夫電影遺產》一書，並於二○一○年出版。

112. 一九二七年特列季亞科夫開始在格魯吉亞國家製片廠工作，擔任《斯瓦涅提亞的鹽》等片的顧問。

(四) 小結

二十世紀初期的俄國經歷一九○五年、一九一七年二月、一九一七年十月三次革命，從推翻沙皇尼古拉二世到建立蘇維埃政權與布爾什維克無產階級專政，歷經內戰與外國干涉軍的入侵，俄國經歷一段軍事共產主義時期，左派藝術家有極大的揮灑空間爲人民服務，等到內戰平定，列寧實施新經濟政策，對文化採取包容的態度，原來站在革命第一線的左派藝術家逐漸卻被貼上政治不正確的標籤。

一九二○年代後期的蘇聯革命熱潮已過，與梅耶荷德、特列季亞科夫相關的團體，無論「戲劇的十月」、「未來派」、「列夫」皆已失勢，梅耶荷德劇院也走向衰敗的道路，賣座冷清。當時不少具東方色彩的蘇聯政治戲劇，正逐漸走上浪漫英雄劇型態。[113]

史達林歷經鬥爭，取得政權，整肅異己，他一手推動社會主義現實主義的文藝政策，其他非遵循此路線的，都被冠以形式主義、個人主義或其他罪名（如通敵）。

與特列季亞科夫關係密切的左派同志——梅耶荷德、馬雅可夫斯基、愛森斯坦在一九二○年代到一九三○年代的沉浮，除了愛森斯坦外，其他人都下場悲慘，他們的命運極具戲劇性。馬雅可夫斯基感受年輕人對他的熱情消失，信徒越來越少，加上最後一齣《澡堂》評價不高，在創作遭遇瓶頸，加上情感因素，竟然舉槍自戕，讓梅耶荷德與特列季亞科夫等人萬分悲傷。若干年後一生站在人民立場、最支持無產階級革命的特列季亞科夫、梅耶荷德，也被以莫須有的罪名，死於人民政府

113. 如布爾加科夫（М.А. Булгаков, 1891-1940）的《土爾賓一家的命運》（1926），讓最重要的角色看清過去的生活不復存在，他們也必須留在俄羅斯，適應新社會。伊凡諾夫（1895-1963）有許多描述俄國內戰的劇作，都歌頌紅軍，白軍則屬反面人物。

手中。他們的作品成爲禁忌，直到一九五六年平反後，始逐漸解禁。愛森斯坦雖然倖免於難，但他於一九三五年拍攝一部「有助於社會主義」的影片——《白靜草原》，被批判爲避談社會主義現實主義的形式化經典主義。

布萊希特是特列季亞科夫生命最後十年最重要的外國友人，兩人交情深厚，布萊希特視特列季亞科夫如師，聽聞老師被處死，立即公開爲此表示憤慨、爲他呼冤，並努力不讓特列季亞科夫被遺忘。

六、從左到右、從劇場到集中營：《怒吼吧，中國！》的全球性流傳㈠

國際間把《怒吼吧，中國！》搬上本國舞台，首先面臨的是劇本翻譯與戲劇製作的問題。這齣戲從俄文翻譯成該國（或地區）通行的語文，經過製作與演出的再劇場化（re-theatricalization）流傳，難免受到在地語言、風俗習慣與文化傳統的影響，即使號稱根據原著忠實呈現，在某些戲劇情境或語詞多少也有更動，遑論刻意重組劇本結構或在內容作大幅度更動的改編本了。

國際間演出的《怒吼吧，中國！》所根據的文本來源不一，或從梅耶荷德劇院演出本改編，或從日、德、英文譯本再譯成本國語文，亦可能由一九三○年俄文本直接翻譯，而各國改編《怒吼吧，中國！》過程中，常因應國內現勢調整。《怒吼吧，中國！》在國際廣泛流傳，演出規模、品質與影響不可一概而論，因為各國（城市）文化環境與劇場條件未必相同，再者，梅耶荷德劇場首演《怒吼吧，中國！》，對這齣戲的戲劇結構與舞台、表演形式提供一個模型，劇場條件不足的劇院、劇團很難勝任。許多國家演出這齣戲，看上它強烈的宣傳鼓動性，整個製作偏向群眾性，台上台下一起為企圖訴求的主題發聲，相對劇場性就不是考慮重點。

就學術研究的角度，雖然許多國家都演過《怒吼吧，中國！》，有些演出記錄（例如公演特刊、劇照與相關劇評）保存較完整，有的只是某些札記，隨筆帶過的隻言片語，其餘戲劇的呈現或演出人員、觀眾觀賞情形甚至演出時間、地點皆少資訊。在曾經公演《怒吼吧，中國！》的國家中，較能完整看出演出脈絡與時空環境者，首推俄、日、中，以及戰爭期間日本控制區和台灣的演出，其次是德國，再來是美、加、瑞士，其他國家公演《怒吼吧，中國！》則明顯資訊不足，即使若干文獻提到某劇團於某地某劇院「演出成功」、「受觀眾歡迎」等字眼，都很難印證當時當地的真實狀態，需要挖掘更多資料，進一步解讀《怒吼吧，中國！》在這個國家的流傳情形。

本章先討論《怒吼吧，中國！》在日本、德國、美國與中國的情形。藉由這些國家演出時的政治社會環境與劇場生態，反映《怒吼吧，中國！》這齣戲初始的戲劇目標與劇場效果。

（一）在日本左翼劇場的演出

日本明治維新脫亞入歐，走向現代化，也不斷對外進行擴張主義，先後在日清戰爭（1894）與日俄戰爭（1904-1905）獲勝，動搖了東亞既有的秩序。劇場方面，在追求現代性的過程中，日本戲劇界人士普遍喜愛俄國戲劇。小山內薰（1881-1928）曾於自由劇場演出高爾基的《底層》（Ha дне），一九一二年底再赴莫斯科藝術劇院拜訪史坦尼斯拉夫斯基，兩度觀看《底層》並做了詳盡的筆記，一九一三年結束歐洲行，回國後立刻演出這齣戲 1。俄國十月革命爆發，日本深受震撼。第一次世界大戰後，屬於戰勝國（協約國）一員的日本經濟快速發展，資本主義興起，然而相對地，在明治以後的工業發展中，始終扮演犧牲者角色的日本農村，一戰後的農業經濟深受影響，農民受害極大，因而帶動工農運動，使得原已沉寂的社會主義思潮復甦，無產階級文學與戲劇運動次第展開。

一九二〇年十月，小牧近江、金子洋文、秋田雨雀、有島武郎等人創辦《播種人》雜誌，其宗旨在擁護俄國十月革命，宣揚社會主義與國際主義。一九二一年平澤計七（1889-1923）以碼頭罷工的工人為基礎，成立工人劇團，《播種人》組織的勞動演劇團也在東京和秋田展開活動 2。一九二二年初，日本共產主義者出席在莫斯科召開的遠東民族代表大會。日本農民組合（1922.4）、日本共產黨（1922.7）、日本共產青年同盟（1923.4）陸續成立。不過，左翼的積極行動也導致日本政府展開對日共的第一次大逮捕行動（1923），一九二三年九月關東大地震發生

1. 小山內富子，《小山內薰》，東京：慶應義塾大學，二〇〇五年。頁二二一～二二五。

2. 有關日本左翼劇場請參見：白川次郎，〈日本左翼文壇之一瞥〉，《大眾文藝》第二卷第四期，一九二九年。頁九四四～九四六。

後，東京劇場毀壞殆盡，日本政府趁機鎮壓左翼運動，取締左翼刊物（如《新興文學》、《播種人》），許多共產黨員被捕殺。不過，無產階級運動並未因此消失，原《播種人》同仁爲與國際普羅文學作家串聯，另組《文藝戰線》。

一九二五年十二月日本普羅文藝聯盟（普羅聯）成立，積極推動勞動者運動，並以先驅座爲核心，成立普羅劇場。一九二六年，秋田雨雀主持的先驅座部分成員聲援印刷工人罷工，成立皮箱劇場，參加者多爲無產階級革命運動的激進知識分子，所有舞台道具與演員行頭可裝在皮箱內，方便作流動演出。同年，具社會主義傾向的新劇演員組織前衛座。一九二七年日共在共產國際支持下，展開革命行動，不久普羅聯分裂，《文藝戰線》同仁與前衛座另組藝術家同盟（前藝），部份則成立普羅藝術家聯盟（普羅藝），皮箱劇場仍留在普羅聯，後改爲普羅農藝術劇場。但勞藝又分裂，部份同仁另組前衛藝術家同盟（前藝），不久與普羅藝合組全日本無產者藝術聯盟（簡稱NAP，納普），以《戰旗》爲機關刊物，與勞農藝術家聯盟的《文藝戰線》展開藝術大眾化，藝術與政治的價值之爭。

一九二八年三一五事件爆發3，無產階級運動轉爲地下，前藝左翼文學與劇場與無產階級活動仍然勃興。當時由村山知義領導的東京左翼劇場，十分活躍。全日本普羅劇場同盟也宣告成立，在各地成立劇團與觀眾社團，紛紛演出左翼戲劇，特列季亞科夫的《怒吼吧，中國！》，也由創立於一九二四年、在創辦人小山內薰逝世（1928）後分裂的築地小劇場與新築地演出。4

日本戲劇界接觸《怒吼吧，中國！》源自一九二七年，小山內薰、秋田雨雀等作家應邀參加蘇聯慶祝十月革命十週年紀念活動，在梅耶荷德劇院觀賞《怒吼吧，中國！》，日本作家中條（宮本）百合子當時人也在蘇聯，躬逢其盛。前述三人之中，小山內薰回國後因感冒一病不起，秋田、中條皆在日記中記錄其見聞，並在刊物上撰文談論梅耶荷德劇場以及《怒吼吧，中國！》的演出。秋

田雨雀在一九二七年十月十八日的日記云：

午前十一時到十二時，請愛羅先珂（Eroshenko）幫忙翻譯俄語。把要給《三十日》女記者的〈關於兩個演劇〉原稿——請愛羅先珂翻譯——這位女記者真的是一位美人。他拿著擴音器向我介紹梅耶荷德。五時左右來了一位筆跡非常奇妙的男子，他帶來一本關於我的論文。在飯店裡遇到來自德國的三位日本人。七時左右我乘馬車去梅耶荷德劇場。雖然梅耶荷德不在，但是我留下要送他的浮世繪。看了展覽會。《怒吼吧》。《怒吼吧，中國！》在思想上雖然並沒有抱持著很大的東西，卻具有趣的構成主義性。中國的孫逸仙大學學生也來了。他對於梅耶荷德的想法相當理解。化妝的手法真是令人嘆為觀止。（《怒吼吧，中國！》的軍人、老人、老婦人、青年非常出色！）5

秋田稍後另在《中央公論》一九二八年七月號發表一篇有關特列季亞科夫《怒吼吧，中國！》的文章，對梅耶荷德劇場演出這齣戲的舞台場景、戲劇演出，以及看戲心情有極詳細的描述：

3.一九二八年二月，日本共產黨機關雜誌《赤旗》創刊，並有十一名黨員以勞動農民黨的名義登記參加選舉，當時主張入侵中國的田中義一內閣，深怕共產黨的活動影響國民，暗中對其內部展開偵查，並於三月十五日凌晨展開大規模搜檢，逮捕共產黨幹部野坂參三、志賀義雄、河田賢治等人，以及共產黨員、支持者共約一千六百名。三一五事件與一九二九年的四一六事件，是日本共產黨史上遭受來自日本政府的兩次大規模鎮壓。

4. Sano, Seki.（左野碩）"The Revolutionary Theatre of Fascist Japan." Literature of the World Revolution (becomes Soviet Literature) 5 (1931), p.140-143.

5.《秋田雨雀日記·第二卷》，東京：未來社，一九六五年。頁卅八。

去年十月十九日，也就是到達莫斯科的第六天，我去看了《怒吼吧！中國》這齣戲。這也是我第一次看梅耶荷德的戲，我稍感意外。最初看到位於多利姆法利那雅‧瓦羅塔街（案即勝利花園街）的梅耶荷德劇場時，我稍感意外。觀眾席像一座大寺院，完全沒有任何裝飾，舞台上沒有大幕，只有一個類似軍艦甲板的碩大布景，有兩門大砲對準觀眾的方向。這兩門大砲象徵威脅中國的英美資本主義。

這齣戲將中國人不斷遭受英美勢力迫害的事實，經由細微的研究中國人的生活──態度、面貌而表現出來。舞台的後方是長江，有一艘軍艦停泊在江面。前方是河岸，這個地方可能象徵中國國土。岸邊聚集很多中國男女聚集，顯示這是中國的市場。飯館裡有一個中國人正在做燒賣，飯館四周聚集形形色色的中國人。有拉著胡琴的人、吸鴉片的人、陷入沉思的人，這些人物的化妝巧妙得令人驚訝。（戲散場後我回到下榻的地方，看著鏡中的自己，訝然發現自己和劇中人物一模一樣。）

英美的壓迫時時刻刻加諸中國人身上。中國的警察只是揮著警棍來回走動，對人民的痛苦無動於衷，而民眾反抗的心越來越高漲。滑稽的是，外國人即便標榜「唯殺是戒」的基督教信條，卻依然絞死了一個人──沉睡的中國人於是甦醒過來，一起站出來反抗外國人的勢力，所以擁有武器的外國人無法再壓迫中國人，後來軍艦不得不放棄中國的領土離去──中國人站在岸邊高聲叫著萬歲！

這就是故事的梗概。6

位裝扮成年輕船夫的中國間諜躲藏在其中，但後來被發現了，當晚就在船的帆桿上吊自殺了。飾演船夫的是一名女演員。

這個船夫死前配合嗩吶唱出來的歌，是如此的悲傷，令人無法忘懷。

在小船上與中國人發生爭執的外國人不慎墜江死亡，逮捕中國人的情節於是展開，成為劇中主要衝突的導火線。

秋田明顯站在反帝國主義的左翼立場，並藉劇情、演員動作、舞台配置，點出《怒吼吧，中國！》主題表現「中國人不斷遭受英美勢力迫害的事實」，秋田還加了一個註腳：當他照著鏡子，非常訝異自己跟劇中中國人一模一樣，顯示一九二〇年代末、三〇年代初的日本左翼人士，比較從階級立場看待被壓迫者／壓迫者。其實特列季亞科夫的創作說明裡，帝國主義國家也包括日本。秋田在梅耶荷德劇場看《怒吼吧，中國！》的紀錄十分準確，唯獨所謂偽裝船夫，躲藏在外國人之中的中國間諜，原劇的小廝並未被賦予如此沉重的任務；他在中國人／白種人兩分的戲劇角色中，屬「白人世界的中國代表」。在莫斯科梅耶荷德劇院演出時，小廝（芭芭諾娃）動人的歌唱場景在後來的日文譯本中沒有出現，只以商人的女兒發現上吊的侍者如此簡單的場面取代。

中條百合子在一九三一年三、四月號的《改造》雜誌上，以〈蘇維埃的戲劇〉為題發表文章，對於《怒吼吧，中國！》與梅耶荷德劇場有所推介。中條認為雖然《吼えろ支那》（《怒吼吧，中國！》）與《鴉片戰爭》時，有一篇荻舟撰寫的劇評云：「這兩個戲劇作品都是以中國為舞台，將中國人描繪成弱者的戲劇，以強者之姿欺侮柔弱中國的是英國。當再也無法忍受的中國人突然起身激烈的反抗時，觀眾的大多數群起激憤加以聲援。但我們卻不能只是將它解釋為同情弱者的正義感。遭受苦難的是中國人，施加苦難的是英國人、美國人。在戲中出現的英國人和美國人，儘管雙方的國民性相互水火不容，但是面對不同於自己的人種，兩者卻又突

其中「梅耶荷德的三個夜晚」，對於《怒吼吧，中國！》與梅耶荷德劇場的藝術性，很難界定該劇的藝術性，但它卻是一齣成功的宣傳劇，有激勵人心的效果 7。築地小劇場首次公演

6.秋田雨雀，〈特列季亞科夫的《怒吼吧，中國！》〉，《中央公論》昭和四十三年（1928）七月號，特選畫報欄。

7.中條百合子，〈ソヴェートの芝居〉，《改造》第十三卷四月特輯，東京：改造社，一九三一年四月一日。頁二五九。

然站在同一戰線上。如同人種間的鬥爭，現實上的世界氣氛，強者與弱者、支配階級與勞動階級，面對這樣的階級鬥爭，人們可以很清楚的感覺到階級鬥爭超越了人種、超越了國境，人們為了相同階級而呼喊，產生共鳴，進而產生熱情。」（《築地小劇場》第六卷第八號）當時日本左翼運動仍然活躍，前引文字反映當時《怒吼吧，中國！》的氛圍，即日本與中國站在一條線上，對抗西方帝國主義，或從弱勢階級的立場，支持中國船夫反抗英美帝國主義的壓迫。

最早把《怒吼吧，中國！》演出本翻成日文的是大隈俊雄（1901-1978），他於一九〇一年出生在福岡縣，曾經就讀早稻田大學俄文系，但中途退學[8]。他曾於一九二八年七月至十一月間，大

大隈俊雄日譯《怒吼吧，中國！》轉動的世界社版內頁、春陽堂版封面書影。

限隨市川左團次造訪莫斯科，同行的還有河原崎長十郎，但他們並未看過梅耶荷德劇場演出的《怒吼吧，中國！》。大隈翻譯的演出本是由河原崎長十郎導演從蘇聯帶回的演出本，一九二九年九月刊登在《舞台戲曲》（舞台戲曲社）創刊號，而後大隈的翻譯本陸續又有轉動世界社出版的合輯本（1930.5.10），及春陽堂出版、列入《世界名作文庫325》的《怒吼吧，中國！》單行本（1932.10.15）。

大隈在一九三二年（昭和七年）春陽堂版序裡說到翻譯《怒吼吧，中國！》經過，以及「原作」的形式：

我最初將它介紹到日本是在昭和四年的八月，緊接著透過當時的「築地小劇場」劇團，在東京本鄉

座、名古屋上演。給了新劇界一個劃時代的刺激與貢獻。築地小劇場解體之後，經過「新築

地」劇團加以統整演出之下，市村座、築地小劇場也再三上演。原作並非以劇本的形式出版，

它是機械構成性的梅耶荷德劇場的演出本，經過拷貝之後翻譯而來，所以與普通的戲劇劇本多

少有些。但總而言之，因爲這個《怒吼吧，中國！》的機緣，把我完全帶入了戲劇創作的生

活。對我來說，我只是懷抱著比翻譯更多的愛。這次藉著世界文庫的收錄，再次加以訂正補

筆。只是，文中的英語及中國語的讀音，變得比較偏俄語式的口音，是因爲想要呈現原文的俄

語口音。在此附加說明。9

大隈春陽堂本序裡所謂「原作並非以劇本形式出版，是機械構成性梅耶荷德劇場演出本，

經過拷貝後的翻譯，與普通的戲劇劇本多少有些不同」，應指它根據拷貝再翻譯的《怒吼吧，中

國！》，是演出本而非已出版的文本，若對照現存的一九二六年梅耶荷德劇場演出本，結構已十分

完整，不過基於排演需要，常在句子段落有所刪修。

秋田雨雀在一九三○年六月十日的日記，記錄當天出席在大阪大樓簡易食堂舉行的《怒吼吧，

中國！》出版（應爲轉動世界社本）紀念會，他提到身爲作者的大隈君雖然與左團次一起去過莫斯

科，但是歸國後卻說「其實莫斯科的戲劇並非什麼大不了」，對此，他不以爲然：

當左團次去的時候，也許剛好不是戲劇的旺季。聽說好像也沒在俄國看到《怒吼吧，中

8.見日本近代文學館編，《日本近代文學大事典》「大隈俊雄」項，東京：講談社，一九八四年十月。頁二四九。

9.大隈俊雄〈《怒吼吧，中國！》序〉，《世界名作文庫325》，東京：春陽堂，一九三二年。頁一。

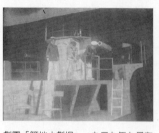

劇團「築地小劇場」一九二九年九月在本鄉座演出《怒吼吧，中國！》劇照。舞台裝置：坂本万七。

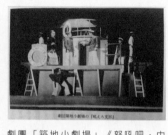

劇團「築地小劇場」《怒吼吧，中國！》劇照。出處：大笹吉雄，《日本現代演劇史·昭和戰中篇》第一卷。頁廿六。

國！》。松居松翁闡述梅耶荷德的感想，舉例說英國的評論家不懷好意的說這齣戲只不過是宣傳，因爲對於《怒吼吧，中國！》有兩個謎團一般的評論，他自己認爲《怒吼吧，中國！》到底站在資本家這邊？或是無產階級這邊？這是前往觀戲的試金石。（午後六時大阪大樓簡易食堂內幸町《怒吼吧，中國！》）10

從前述《怒吼吧，中國！》日譯本的發行及秋田、中條、大隈與松居松葉（翁）的文字或談話內容，可知一九二七至一九三○《怒吼吧，中國！》這齣戲是日本文學界、戲劇界重要事件，曾引起廣泛討論。

築地小劇場於一九二九年八月三十一日至九月四日在本鄉座演出《怒吼吧，中國！》，青山杉作、北村喜八導演，所用的劇本就是大隈俊雄根據梅耶荷德劇場演出本的翻譯，北村導演並作修正。築地的演出分成九場：河岸、金虫號砲艦甲板、無線電台附近的河岸、砲艦、苦力工會、河岸。戲劇在苦力執行死刑時，上海發生暴動的電報傳來，伙夫與大學生齊吼：「怒吼吧，中國！怒吼吧，中國！」聲中結束。築地的台詞有些添補，大致依循梅耶荷德劇院演出時的舞台場景。不過，特列季亞科夫的《怒吼吧，中國！》戲劇創作背景是一九二四年的六一九萬縣事件，無論文本或梅耶荷德劇場演出本，戲劇發生地點也直指萬縣事件。大隈

よりとする新劇団にとっては、この二つの問題と、そしてその
相互關係とは十分に考察さるべきものであって、新劇運動の情勢の変
化につれて、新しい態勢として抱かれつつあるのである。
古い芸術的気質では話劇問題などは偕應すべきことにされて
ゐるかもしれない。併し、今後の新劇運動の生長を全体
的に理解しようとするには、この問題を軽々しく取り扱ひて
それに相關的に結きかけるものは話劇問題的に他ならないからで
ある。」(『新潮』・七月号)

倉林誠一郎於《新劇年代記・戰前篇》中載錄了劇團
「築地小劇場」一九二九年在本鄉座演出的演職員表以
及劇評。東京:白水社,一九六九年。

八月三十一日～九月四日
劇団築地小劇場公演
『阿片戦争』 四幕八場
作 江馬修、改補 村山知義、演出、装置 村山知義
配役 蔡新弟(青山杉作)、張四哥(東水派三郎)、張の裏
ミリヤット(田村秋子)、マクドナルド(三浦洋平)、張の裏
リヨット(友田恭助)、郭子立(滝川久)、張の裏
袁頭(松本克平)、連弁(磯巖劇)、月珍(村瀬幸子)
苦頭(新見勇)、メルボルン(宜昌三郎)、現場監督(仁木
独人・助演)、ハミルトン(勢見勝)、マローン(小宮譲
作)、グレシャム(滝沢修)、ロバート・ピール(谷山杉
作)、議長(大川大近)、勝保のかみさん(谷山杉
阿梅(滝澤修)、珠鬘(滝沢修)、珠鬘の弟(杉村春子)

將俄文版翻譯成日本版的過程中,事件地點作過了修改。萬
縣改爲「南津市」,築地小劇場演出本(檢閱上演台本)[11]
又將改爲「南山市」。此外,外國旅客夫婦觀光的地方標明
爲「仁慈山」,老計也明確的被標記爲往「釜山」的方向逃
逸,還特別標示婦人旅客所拿的花叫作「朝鮮薊」。

除了地名之外,俄文版中記者的角色,大隈譯本有多處
以通信技師的角色取代。因爲演出時台上台下都是日本人,
所以也添加了一些引起日本人共鳴的台詞,例如法國商人在
哈雷死後抱怨中國人越來越猖獗,而且還排斥日本人,這在
「俄文版」並未出現。另外,哈雷被撈上岸後,艦長命副
艦長處理善後更加理直氣壯。

大隈譯本在處理中國的名稱及政治關係也有琢磨,例如,大學生對艦長說:我們以「中國共
和國」的公民身份無法和你交涉,在「俄文版」中用的是:「中華民國公民」。又如,「俄文版」
官在哈雷胸上放置聖像,並幫他換上水兵制服,俄文版亦無此情節。這樣的處理方法,可能爲了掩蓋
美國人在英國人的地盤上喪命;再者可以製造身爲基督徒的英國水兵被中國船夫殺害的假象,讓英國

10. 《秋田雨雀日記・第二卷》,東京:未來社,一九六五年
十一月三十日。頁二〇〇。日記中提到的戲劇家松居松翁本
名松居松葉(1870-1994),其子松居桃樓曾於戰時來台負
責台灣演劇協會的實務工作。參見邱坤良,《戰時在台日本
人戲劇家與台灣戲劇——以松居桃樓爲例》,《戲劇學刊》
第十二期,二〇一〇年七月。頁七~卅三。

11. 大隈俊雄譯、北村喜八修改,《吼えろ支那》,一九二九
年,劇團「築地小劇場」本鄉座公演台本,收於《築地小
劇場檢閱上演台本集・第十卷》,東京:ゆまに書房,
一九九一年四月十五日。頁三~三五。

中鍋爐工人（伙夫）與船夫有一段「經典」的對話：「你是，他也是。根本不用等待，應該自己動手。拿起手槍，聯合所有城市一同反抗。你知道孫文嗎？你聽過廣東嗎？你知道廣東的工人胸前寫著：『為人民犧牲』嗎？」。但日文譯本中並沒有提到「孫文」而是以「斯尼貝南」（スニ‧ベナ）取代，應該是以俄語發音將「孫文」直接轉譯成日語的片假名。而後，陳勺水的中譯本沿用日譯本翻譯成「斯尼‧白納」，葉沉譯本用「司尼‧培拿」。

對於苦力們抽籤決定誰要當替死鬼赴死，特列季亞科夫文本以筷子做籤，梅耶荷德劇場演出本改用火柴，大隈本也以火柴代替筷子，並在台詞中巧妙用到雙關語；第一苦力：「（把火柴頭給大家看）這裡有長的，有短的，抽到兩根短的人，就是……」第三苦力：「（一語雙關的）就是沒有頭的！」這一段語言運用巧妙。

築地演出《怒吼吧，中國！》同檔期，尚安排江馬修原著、村山知義（1901-1977）修改並導演的《鴉片戰爭》，題材同樣涉及西方帝國對中國的壓迫。當時有一篇劇評說：

……這是一齣近來少見，令人難以喘息的戲，即使是從與思想運動毫無關聯的第三者的立場來看也是一樣，光是令人難以喘息這點，這齣戲已經達到相當的效果也說不定。以虛代實的這種戰略的確聰明，因為第三者只能看到呈現在舞台上的藝術。……（中略）……這齣戲並不是那

《築地小劇場》雜誌刊出《怒吼吧，中國！》與《鴉片戰爭》演出訊息的廣告。出處：《築地小劇場》第六卷第八號，昭和四年（1929）九月。

劇團「築地小劇場」《怒吼吧，中國！》劇照第一、二、九景。
出處：《築地小劇場》第六卷第九號，昭和四年（1929）十月。

麼認真地鼓吹運動，反而有點過度重視舞台技巧的感覺。也許對於那些實際參與運動的人而言，有些份量不夠之感，但是對於那些想要欣賞舞台藝術的第三者而言，卻是十分令人感激不盡也說不定。但是我相信，這齣戲沒有因為過分執著於技巧而失去其精神性，此劇團的人們並沒有迷失在技巧當中。12

築地小劇場離開專屬劇場，進入本鄉座演出，對於左翼戲劇家而言，代表不同的意義，外界的反應十分良好。13 田漢並引述築地一位叫高橋的團員

在中國的田漢也對築地小劇場演出《怒吼吧，中國！》給予極大的讚譽，依他的觀察，築地小劇場解體後，日本的新劇運動「似並未交了末運，反而發揮了他們的真本領，更加氣焰萬丈了，他們的小劇場雖然拆毀了，但他們一個個擎槍執劍搶進大劇場了」14。

在《演劇研究》發表的一篇短文，說明了築地如何從小劇場進入大劇場：

最後死守著築地小劇場劇的我們，趁著劇場拆毀，接受松竹公司的好意，決然進兵到大劇場去。

第一回公演由八月三十一起至九月四日止。《鴉片戰爭》與《怒吼吧，中國！》兩劇得到前所

12.荻舟，〈本鄉座的築地小劇場劇〉，《築地小劇場》拾月號，第六卷第九號，昭和四年（1929）頁九。相關資訊另見《築地小劇場》九月號，第六卷第八號，一九二九年九月。頁三。

13.倉林誠一郎，《新劇年代記》〈戰前編〉，東京：白水社，一九六九年。頁三五五。

14.同前註，頁一○四～一○六。

從左到右、從劇場到集中營

《築地小劇場》雜誌刊出《怒吼吧，中國！》與《防毒面具》演出訊息的廣告。
出處：《築地小劇場》第七卷第二號，昭和五年二月（1930）廿四日。

於一九三〇年二月二十四、二十五日在名古屋御園座，二月二十七、二十八日京都市公會堂，三月一、二、三日在寶塚中劇場公演。劇目除了《怒吼吧，中國！》，還包括特列季亞科夫的另一個劇本——《防毒面具》（日譯《瓦斯面具》），由八住利雄與深見尚行共譯[16]。

當時的日本戲劇界對特列季亞科夫並不太瞭解，築地同時演出《防毒面具》與《怒吼吧，中國！》兩齣戲，主要出於其同情無產階級的作家身分。江馬修在〈關於《防毒面具》〉一文中說：

未有的讚賞。……這次的演出證明，築地小劇場已捨棄創立以來作為演劇實驗室的態度，而舉無產者的職業劇團之實。15

築地小劇場劇團結束本鄉座公演之後，展開各地巡演，

相對於《怒吼吧，中國！》是描寫在帝國主義蹂躪之下，半殖民地民眾的痛苦與反抗的國際性的作品，《防毒面具》則是以蘇維埃新經濟政策下勞動者生活為題材的國內作品。雖然在列國長年封鎖之下，飽受飢饉與疾病的摧殘，並且歷經多年的內戰，俄國的勞動者們發揮了革命的精神與力量，如今來到了新經濟政策的時代，即使是在新經濟戰線當中，他們仍舊如同以往國內戰爭時期一般，以生死作為代價，堅守生產崗位。這個作品強而有力地表現了這群勞動者英雄式的鬥爭，是一齣非常優秀的無產階級戲劇。

17

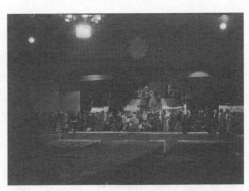

劇團「築地小劇場」一九三〇年六月在市村座演出《怒吼吧，中國！》的劇照。舞台裝置： 本万七。

江馬修特別指出，《防毒面具》看戲的諸君必須瞭解新經濟政策下，在俄羅斯無產階級獨裁國家所發生的事件，絕對不可能在資本主義國家發生，否則會引起不可思議的反效果。例如，第二場之後，隨著工人通信員朵欽的指導，勞動者賭上性命死守工廠，如果一成不變地搬到日本，很可能成為毫無缺點的產業合理化的宣傳，只會讓那些資本家窮開心。如果這麼優秀的作品成為資本主義產業合理化的宣傳工具，實在非常荒謬。江馬修對這齣愛森斯坦認為失敗的作品讚譽有加，而且認為演出非常成功，他還感受到「日本的勞動者得知這個作品即將在此上演，必定相當高興。」[18]

新築地劇場的《怒吼吧，中國！》則於一九三〇年六月十四日至二十四日，前後十天在市村座演出十二場，導演土方與志，劇本亦以大隈俊雄譯本為主。一九三一年一月一日至十五日再演十五天十七場，導演仍為土方與志；一九三三年二月十三日至二十日新築地劇場又於淺草的水族館劇場公演八天，導演岡倉士朗、杉原貞雄。由於築地小劇場在本鄉座的首演受到好評，因此新築地的演出外界都認為很難超越。為了出奇制勝，新築地在演出風格上刻意與築地小劇場區別，評論家上泉秀信認為：

15.引自田漢，〈怒吼吧，中國！〉，《田漢全集·第十三卷·散文》，石家莊：花山文藝出版社，二〇〇〇年。頁一〇七。

16.其他劇目還包括德國雷馬克《西線無戰事》、羅馬紹夫《建設的都市》，於二月廿七、廿八日在京都市公會堂演出。

17.江馬修，〈「瓦斯マスク」に就て〉，《築地小劇場》關西巡業號，第七卷第二號，一九三〇年二月。頁四。

18.同前註。

《怒吼吧，中國！》劇中飾演第二苦力的演員友田恭助，以及飾演其妻的田村秋子。
出處：《築地小劇場》第七卷第二號，昭和五年二月（1930）廿四日。

音樂方面，築地用二胡充分表現了中國式的哀傷，奠定整體的基調，新築地演出卻用大鼓，似乎故意屏棄前者的亡國之音，要強調建設性的、雄壯的氛圍，以達到鼓舞人心的效果。如果是從氣氛、異國情調來考慮，前者較有藝術感覺；若從意識形態來考慮，後者的處理較為妥當。……新築地演出更具戰鬥性，藝術上卻不及築地。[19]

「本鄉座」屬於松竹公司，松竹接受了築地演出《鴉片戰爭》與《怒吼吧，中國！》，主要認為「左傾」的戲劇會成為一筆「生意」，他們開出一個條件：希望讓友田恭助與田村秋子夫婦客串演出。在《怒吼吧，中國！》讀本時，友田夫婦被通知到本鄉座的本家茶屋，參加「劇團築地小劇場」的開會。田村秋子回憶：演出單位似乎為了他們夫妻的加入而起了爭執，「劇團築地小劇場」的主導者，也就是《怒吼吧，中國！》的導演北村喜八夾在兩難之間進退維谷。田村說：「這個演出

開始之後令人非常驚訝的事情是——本鄉座、本鄉・春木町排隊買票的觀眾隊伍，一直延伸到下一個巴士站外的神田明神附近。」她事後回想，覺得不可思議，為什麼會吸引這應多人來看這齣戲？

而且，當時的確從很多人口中聽到，接下來的新劇，不得不重視意識形態了。就在這樣的狀態下，走過了首演的舞台。觀眾的熱情充滿劇場，感覺到演員的這一邊快要被觀眾的氣勢給壓倒。田村說：

雖然我與五郎飾演一對苦力的夫妻，但在戲（《怒吼吧，中國！》）裡面，其實是所謂好人角色。碩大的英國軍艦靠了港，艦上有英國士兵與其他白人，下方是搬運貨物的勞動者，形成一個形式對立的戲劇。結果，兩方起了糾紛，五郎所飾演的苦力一邊哭喊一邊被帶往刑場，這時飾演妻子角色的我飛奔出來，把白人給的十字架用力地從脖子上扯了下來，朝白人扔過去，大聲地喊叫。當時現場，變得非常的興奮。對我來說，在我的演員生涯中，沒發生過在演出過程中像這樣被鼓掌喝采的狀況。20

大隈俊雄的《怒吼吧，中國！》日文譯本，除了築地小劇場演出本（檢閱上演台本）21被檢閱官刪修了多處之外，其他三個版本幾乎內容相同，唯用詞上作了細微的潤修。諸如：《舞台戲曲》創刊號的角色表中，和尚被標註為——「拳鬥家」，雖然字面上看起來像是暗示拳匪，但是並沒有

19. 上泉秀信原文刊登《都新聞》，一九三○年六月十八日。倉林誠一郎，《新劇年代記》。頁三五五。
20. 田村秋子、伴田英司，《前序》，大笹吉雄《日本現代演劇史——昭和戰中篇Ⅰ》，東京：白水社，一九九三年一月廿八日。頁廿四～廿六。友田恭助於中日戰爭期間，一九三七年戰死於上海。
21. 大隈俊雄譯、北村喜八改修：《吼えろ支那》，一九二九年，劇團「築地小劇場」本鄉座公演台本，收於《築地小劇場檢閱上演台本集・第十卷》，東京：ゆまに書房，一九九一年四月十五日。頁三○三～三三五。

明確的標出。到了「轉動

世界社」與「春陽堂」版

時，就精準的標明爲——

「拳匪之徒」（亦即「義

和團」團員）；日文漢字

的「船頭仲仕」也直接改

成「碼頭苦力」；苦力們

賣力搬運的「汽罐」也更

精準地改成「鍋爐」。

另外，俄文式的中

文發音，在翻譯成日文的

過程中所出現的問題，也

在單行本的「春陽堂」版中得到解決。所有的日文譯本中都有出現「ツンヅル」（tusndsuru）這

個錢的單位，但是字典中卻找不到這個字，只能從劇本中的內容推測爲比「一毛」單位數還小的

「一分」；「春陽堂」版中這個「ツンヅル」被改成了「トンヅル」，發音是「tondsuru」，與中

文「銅子」相近（本書參考俄文本後將「ツンヅル」譯爲銅子）。此外，大隈俊雄譯本中常有語意

不明之處。例如洋行經理哈雷與法國商人之女跳舞時，法商之女要求哈雷一起作一個「飛翔」的動

作，而美國人哈雷回答說：「我不會游泳」，雖然這個台詞爲後來哈雷淹死埋下伏筆，但前後語

意並不連貫。這個問題在「春陽堂」版中，也得到了合理的解釋——劇本中哈雷回答說：「我不會

游泳」的後面加註了：「飛翔的俄語發音與游泳類似，所以才會聽成游泳。」這些翻譯上的問題，

一九二九年劇團「築地小劇場」本鄉座公演台本（檢閱本）書影。收於《築地小劇場檢閱上演台本集·第十卷》，東京：ゆまに書房，一九九一年四月十五日。

呼應了大隈俊雄在「春陽堂」序中所提到的：「這次藉著世界文庫的收錄，再次加以訂正補筆。只

是，文中的英語及中國語的讀音，變得比較偏俄語式的口音，是因為想要呈現原文的俄語口音，在此

附加說明。」

雖說「春陽堂」版像是進化版，將很多粗劣、隱晦的語詞加以修整，有些內容也作了微調。

例如原來在其他版本中，第一苦力猜測老計逃往「釜山」的方向，在「春陽堂」版則改為「往馬賊

之中逃去」；又如以火柴抽籤時，第三苦力一語雙關地說，抽到短的就是沒有頭的，這句戲謔的話

在「春陽堂」版中被刪除了。另外，哈雷與老計在船上起爭執，老計罷工不划，哈雷向老計要的東

西應該是「船槳」，但「春陽堂」版中卻寫成「把錢給我」，而之後的台詞還是老計接：「不讓你

划」。所以此處應是筆誤。

築地小劇場與新築地劇團演出《怒吼吧，中國！》的年代，日本國內外局勢瞬息多變。

一九二九年的美國經濟恐慌，導致日本生絲價格下跌，並影響其他農產品，當時農村的經濟主要依

靠對美輸出的生絲，農民家庭的現款收入則仰賴在紡紗廠當女工的妻女。經濟大恐慌使工廠被迫縮

短工時，中小型企業也蕭條，造成更多失業者，農村收入銳減，社會瀰漫不安，間接影響軍心，因為

日本士兵多來自農村。22

一九三一年，日共中央宣傳部文化團體指導負責人藏原惟人，成立日本無產階級文化聯盟（簡

稱コップ，COP，克普），發展馬列主義無產階級文化，反對帝國主義與天皇，導致日本政府強力

22.中村菊男著、陳鵬仁譯，〈為什麼發生九一八事變〉，原載《台灣新生報》，一九八二年九月十八～廿一日。收入陳鵬仁譯《日人筆下的九一八事變》，台北：水牛圖書，一九九一年。頁一～廿四。陳譯並未註明中村菊男原文出處。

壓制左翼無產階級與普羅文學，村山知義被迫發表轉向聲明。一九三二年，藏原惟人與其他克普領導人先後被捕，創作《蟹工船》的小林多喜二（1903-1933）更於一九三三年二月慘遭殺害。無產階級運動全面衰微。而後，所有的新劇團體為求自保，不是解散，就是改走商業劇場路線，或避免批判時事，《怒吼吧，中國！》也不復出現於日本劇場。

(二) 在德國、奧地利的演出

近代的俄德雙邊關係有著極密切卻又詭譎的互動：德國人馬克思的學說在俄國流傳、實踐，沙皇時代反政府的革命份子最常流亡的國度則是德國，而兩次世界大戰德、俄皆為戰場的敵對國。

列寧領導布爾什維克發動十月革命，成功建立蘇維埃政權，不僅定位為社會主義革命的一部分，也冀望歐洲無產階級隨後跟進，在各自的國家發動革命，其中德國更是列寧的首要目標。

一九一八年中歐各地的罷工與反戰示威四處可見。德國因西線戰爭損兵至鉅，而有與美國和談之議，只能以戰敗者的身分聽候協約國處置，並仿英國政體改制。一九一九年一月德國國民會議在威瑪召開，所需面對的便是接受《凡爾賽條約》與否的問題，協約國在和約中要求德國解除武裝、支付鉅額賠款、放棄殖民地，如果德國拒絕，將在德國西部與既有的南德邦國，以及普魯士北境新成立的政權單獨簽約，德國就有裂解之虞。

一戰後德國的通貨膨脹始於一九一九年，至一九二三年達到鼎沸，這一年法國佔領魯爾工業區，德國的對策是消極抵抗，讓魯爾工業區生產停頓，同時無限制操作印鈔機，德國的貨幣經濟也陷入癱瘓，一九二三年初一美元尚折合兩萬馬克，八月時的美元匯率已突破百萬，到年底，一美元所能換得的金額已高達四兆兩千億馬克，德國實際已形同不再擁有貨幣，德國作家賽巴斯提安·哈夫納 (Sebastin Haffner) 的《從俾斯麥到希特勒：回顧德意志國》引述猶太裔奧地利作家茨威格 (Stefan Zweig, 1881-1942) 的一句話：「沒有任何事物能夠像一九一九至一九二三年之間的通貨膨脹那般，將德國中產階級調教得願意接受希特勒。」[23]

23. 賽巴斯提安·哈夫納著，周全譯，《從俾斯麥到希特勒：回顧德意志國》，新北市：遠足文化，二〇〇九。頁一七二。

戰場的德軍回國，兵士復員，但營生困難。一九一九年十一月初，德國各地士兵陸續發生叛變事件，並仿十月革命，自建蘇維埃，革命風潮遍布全國。當時工人分成兩派，其中一派自稱「獨立社民黨」，支持社會主義制度，另一派支持議會制的「社民黨」也要求德國皇帝下台。最終威廉二世流亡荷蘭，霍亨索倫王朝崩潰，共和國成立，社民黨和獨立社民黨合組一個稱為「人民代表議會」的革命政府，但不久之後，原有共和政體重新掌權，社會主義受挫，一九一八年南部巴伐利亞一度出現的社會主義共和國與慕尼黑蘇維埃共和國皆隨起隨滅，但就共產主義西進而言意義重大，當時的德國共產黨也是蘇維埃俄國之外，規模最大的共產黨派。[24]

雖然德國與歐洲其他重要國家（**英、法**）未能建立共黨政權，但德、俄之間的交流一直極為頻繁，蘇聯作家所出版的作品立即被譯成德文，並透過評論與詮釋而成名。一九二三年開始，許多蘇聯劇團到德國表演，一九二七年十月、十一月間，莫斯科的「藍衫」劇團在超過二十個德國城市上演，到處受歡迎。在這樣的巡迴演出中，特列季亞科夫所宣傳與支持的「藍衫」式鼓動藝術首次在德國產生影響。

一九二九年四月，《怒吼吧，中國！》在德國由李奧‧蘭尼亞（Leo Lania, 1896-1961）[25]翻譯成德文，由柏林 J. Ladyschnikow Verlage G. m.b.H. 出版，這是目前所知這齣戲最早的外語本。出現在蘭尼亞譯本的角色與梅耶荷德劇院演出本大致相同，但少數名稱略有變動，列表比較如下：

內文／版本	李奧‧蘭尼亞譯本	梅耶荷德劇院演出本
軍艦名	Torpedoboots 無名字（魚雷艦）	金虫號（Cockchafer）
法國商人名	史密斯（Smith）	布留舍爾（Bruchelle）

美國商人名	哈爾 (Hall)	哈雷 (Hawley)
縣名	南山 (Nan-Syan)	萬縣 (Wansheng)
中國買辦	福良 (Fu-lyan)	中國買辦 (未標姓名)
老船夫	培富 (Pei-fu)	老船夫 (未標姓名)

蘭尼亞的譯本一如梅耶荷德劇院的演出本，將特列季亞科夫原著文本中較長的對白，分別由幾個人說明，也因而添加若干原著人物表未列的角色。蘭尼亞譯本中，法國商人之女柯爾蒂麗亞希望其父送給她的是日本和服，在俄文本（特列季亞科夫文本或梅耶荷德劇院演出本）則是絲袍；俄文本人物中有三個船夫，蘭尼亞譯本第六景增加了第四個船夫的對白。

《怒吼吧，中國！》首次在德國呈現，是於一九二九年十一月九號在法蘭克福劇院（Frankfurt am Main Schauspielhaus）演出，導演是布赫（Fritz Peter Buch）。劇本採用蘭尼亞翻譯的德文本，之後這個德譯本也被美國戲劇協社的朗格納（Ruth Langner）翻譯成英文演出本。

《怒吼吧，中國！》在法蘭克福的演出非常成功，馬庫瑟（Ludwig Marcuse）在一九二九年

（德）法蘭克福劇院演出節目單。
一九二九年十一月九日。
圖片提供：法蘭克福圖書館

24. 參見艾瑞克·霍布斯邦著，鄭明萱譯，《極端的年代》，台北：麥田出版社，一九九六年。頁九七～一○○。

25. 李奧·蘭尼亞出生於烏克蘭的哈爾科夫（Kharkov）。

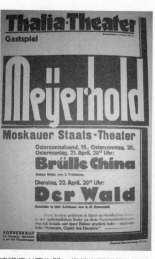

德國演出廣告單，打著梅耶荷德的名號作為號召。
出處：Reclam Leipzig, Russen in Berlin. 1987.p.538.

梅耶荷德劇院在柏林演出的海報，圖片為《怒吼吧，中國！》劇照。
出處：Sergej Tretjakow, *Gesichter der Avantgarde Portdits - Essays–Briefe*, Aufbau-Verlag Berlin und Weimar, 1985 p. 482.

十一月四日的《法蘭克福總報》上寫著：「幾年來終於在今年的冬天，劇院再次地成爲群衆興趣的核心……《怒吼吧，中國！》獲得熱情洋溢的喝彩……觀衆參與演出；舞台與觀衆席間的界線已不復存在。」馬庫瑟在《法蘭克福總報》的文章，指出這個「作品上演的次數超過二十五次」。[26]

梅耶荷德對西方前衛劇場的影響深遠，但西方劇作家（特別是德國）不願承認一九三〇年梅耶荷德去歐洲巡演之前，有看過梅耶荷德的作品或直接受其影響[27]。一九二九年梅耶荷德申請出國養病，同時準備率梅耶荷德劇院赴歐巡演《怒吼吧，中國！》等劇，特列季亞科夫亦隨行。在一九三〇年四月至五、六月的大約六週之中，梅耶荷德劇院於德國柏林、布雷斯勞[28]、科隆等九個城市公演，劇目包括《怒吼吧，中國！》與《欽差大臣》、《森林》、《慷慨的烏龜》等，造成熱烈迴響，其中《怒吼吧，中國！》是最受矚目、也普遍受到歡迎的劇目。它在科隆萊茵劇院的演出吸引六千觀衆，布萊希特在柏林看了幾場梅耶荷德劇院的演出，特別爲《怒吼吧，中國！》所感動。有人對群衆場景感到驚異，在科隆演出時，演員還參與了科隆五月的遊行，也給評論家較深的印象。[29]

當時歐洲看過這齣戲的評論家多持負面反應，德國的劇評家與大部分無產階級藝術信徒認爲梅耶荷德劇院缺少使觀衆體驗的東西，《怒吼吧，中國！》最讓保守派評論家難以接受，認爲梅耶荷

和特列季亞科夫的觀點倒向批評殖
民主義者的野蠻行徑[30]，但布萊希
特卻認為他們的演出是「建設偉大
的理性話劇的嘗試」[31]。然而，六
月在巴黎進行十場公演時，《怒吼
吧，中國！》和《第二軍長》仍因
革命的內容被禁止演出。[32]

梅耶荷德劇場巡演計畫在法
國並不順利，當時巴黎的觀眾主
要針對梅耶荷德的幾齣劇作「是
否忠於原著」的問題，對於這次的巡演引發兩極化的反應，最激烈的反對聲音來自法國的俄國移
民，他們把梅耶荷德視為俄國文化的代表，期待他呈現一個正統、古典的俄羅斯，但梅耶荷德帶來
的並非俄國正統，而是蘇聯的「異端」，《怒吼吧，中國！》最終也未能在法國上演。

一九三○年，維也納新劇場（Neues Schanspielhause）演出《怒吼吧，中國！》，導演布赫曾

26.Sergej Trejjakov: *Die Arbeit des Schriftstellers, Aufsätze Reportagen Porträts.*（作家的作品：文章、報導、畫像）中的〈後記〉之「特列季亞科夫傳記」與「德國的接受與詮釋」段落。Hamburg：Rowohlt Taschenbuch Verlag GmbH, April 1972，Heiner Boehncke編輯出版。頁一○九。

27.Eaton. B. Katherine. *The Theatre of Meyerhold and Brecht.* Greenwood Press, Westport, Connecticut, 1986, p. 4.

28.布雷斯勞（Breslau），即波蘭語的弗羅茨瓦夫（Wrocław）。波蘭城市，位在西南方的奧得河畔。

29.同註27，頁十四。

30.同註27，頁十三。

31.克勞斯‧佛克爾著，李健鳴譯，《布萊希特傳》。頁一三一。

32.Brawn, Edward. *Meyerhold A Revolution in Theater*, p.260-261.

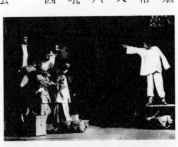
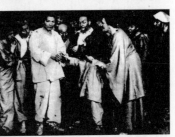
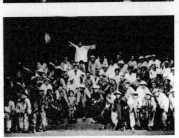

布赫導演，一九三○年在維也納「新劇場」
（Neues Schauspielhause）演出《怒吼吧，中
國！》的劇照。
出處：奧地利國家圖書館（Osterreichischen
National Bibliothek）

於一九二九年十一月九日在法蘭克福劇院執導《怒吼吧，中國！》。維也納的演出資料部分保留在奧地利國家圖書館（Österreichische National Bibliothek），在檔案劇照中，有一場群眾戲還出現一面青天白日滿地紅的中華民國國旗。

繼蘭尼亞的德文譯本之後，德國文藝評論家、翻譯作家費茲‧米勞（Fritz Mirau, 1934-）也把特列季亞科夫的俄文原著翻成德文劇本，於一九七六年由柏林的Henschelverlag出版。米勞的德譯本內容應譯自一九六六年的《特列季亞科夫劇作，文選及回憶錄》，與俄文文本雷同，僅在若干字詞略有差異。茲就《怒吼吧，中國！》原著文本與米勞德文版劇本比較如下：

俄文文本	費茲‧米勞　德文譯本
俄文版稱「苦力」、「水手長」與「水手們」、「中尉」等。	德文版稱「伙夫」、「軍士與水手們」、「少尉」。
有修女角色。	沒有修女的角色。
第二環第十一景，祈禱文有文字。	第三環增加美國《時代週刊》（Time）有關萬縣六一九事件報導。
	小僮跟在布留舍爾太太身後向艦長道歉，她要他念祈禱文，德文版中沒有念白文字。
	第四環第八景，大學生與艦長談條件時，艦長諷刺中國的建設是由歐洲人付款，學生反駁是由賠款（捐款）支付，俄文版說明是庚子賠款，德文版並未載明。
	第四環第七景增加英國下議院有關於金蟲號案件的爭論。

(三) 在美國紐約的演出

《怒吼吧，中國！》在美國紐約上演時，正值紐約華爾街股市大崩盤，引發全球性經濟大恐慌的年代。從《怒吼吧，中國！》的劇情來看，特列季亞科夫創作的這齣戲劇中，美國無疑地扮演負面角色，等於是英國帝國主義的幫兇，「主角」美國商人是被害人，也是加害人。六一九萬縣事件發生，美國商人哈雷殞命，美國官方支持英艦艦長所採取的報復行動，美國軍艦也開入萬縣長江沿岸。不過，美國畢竟是民主國家，紐約在國際劇場也具指標作用。《怒吼吧，中國！》出現在紐約的劇場，並不令人意外。這齣戲在前述的社會環境中推出，也具意義。

美國紐約的戲劇協社（The Theatre Guild）於一九三○年十月二十二日在紐約第一次上演這齣戲，由畢伯曼（Herbert Biberman, 1900-1971）導演[33]，西蒙遜（Lee Simonson, 1888-1967）舞台設計。畢伯曼和西蒙遜都曾遠赴莫斯科梅耶荷德劇場觀賞過《怒吼吧，中國！》，對於這齣戲劇的戲劇場景與舞台設計印象深刻，西蒙遜後來在討論舞台藝術的著作中指出：

……《怒吼吧，中國！》這齣戲的場景交錯地在江邊與英國砲船的甲板上進行：若一位導演覺得這兩個場景的進行必須分開，依慣常的順序和完整的設置，先是一個，然後接著另一個，則須用活動布幕予以分隔。設計者若無法控制一個巨大的旋轉舞台，註定就是要對抗漫長、繁瑣

33. 根據戲劇協社創始人、美國莎士比亞節主席勞倫斯・朗格納（Lawrence Langner）的說法，畢伯曼曾在蘇聯無產階級協會學習幾個月，返國後不斷將「動態」、「鼓動宣傳」等字眼掛在嘴邊。當時戲劇協社曾針對由誰執導《怒吼吧，中國！》進行討論，協社成員在馬穆連（Rouber Mamoulian, 1897-1987）與畢伯曼之間選擇了後者。參見：Langner, Lawrence. The Magic Curtain. New York: E.P. Dutton & Company, 1951. pp. 248-249.

從左到右、從劇場到集中營

複雜的技術問題。梅耶荷德對此整體性的構想是，在苦力場景中呈現船的全貌，很快的簡化並統合了舞台設計的可能。由於畢伯曼與我曾看過莫斯科的演出，認為砲艦的持續出現，對於苦力場景所要傳達人性純粹的憂苦，會構成過多的壓迫。

西蒙遜認為畢伯曼在莫斯科梅耶荷德劇場觀劇時，已開始構想導演這齣戲，並利用舢板作為幕布的主意：

舢板漂浮在前台後邊斜面的蓄水池，這些黃色、環環相扣的舢板形成一道簾幕，幾乎將砲船遮住，只有船桅依稀可見。當「舢板，舢板」的喊聲出現，它們就順勢分開滑到舞台的兩側，所形成的陰影正好標誌出河岸港口的位置。當他們打開砲艦時，則能戲劇性地發現其高聳、來勢洶洶的輪廓。當演出聚焦在碼頭時，舢板則聚集一起；當場景轉換到砲艦甲板時，舢板則飄滑出去⋯⋯。34

西蒙遜進一步說明這樣的設備提供一個最有效、也最具戲劇美感的布幕，是他從未在劇場中見到過的，他也引用這個例子印證舞台設計就是一齣戲演出的根本，而它的設計品質則仰賴導演對於表演形式的創見。35

紐約演出的《怒吼吧，中國！》，劇中中國人的角色由唐人街的華人飾演（多為業餘演員），也包括若干韓裔演員，這齣戲被視為美國第一齣以中國人演中國角色的美國戲劇。當時的《紐約時報》介紹美國戲劇協社這則演出消息時，除了強調「內容警示著帝國主義入侵東方所造成的影響」，也標榜「中國演員在劇場詮釋中國人的角色」，相對以前莫斯科、柏林、維也納演出《怒吼

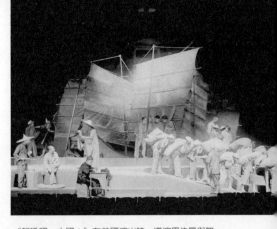

《怒吼吧，中國！》在美國演出時，導演畢伯曼與舞台設計西蒙遜，運用舢舨（及其船帆）同時作為場景與移動幕布，創造了相當出色的換景機動效果。
一九三〇～一九三一年間，《怒吼吧，中國！》在紐約Martin Beck Theatre演出劇照。耶魯大學美國戲劇協社資料室藏，紐約公共圖書館版權所有

吧，中國！》時忽略中國演員的部份，有不同的文化意義，而大約兩個月之前中國廣東（應指歐陽予倩的廣東戲劇研究所公演），所有演員——包括西方人皆為中國人。美國戲劇協社的演出「西方人演西方人的角色，東方人演東方人的角色，看起來似乎是公平的。」36

這齣戲裡東方人反抗西方帝國主義的情節曾吸引美國少數民族觀眾，尤其是美國的亞裔人。美國戲劇協社十一月三十日於馬丁・貝克劇院（Martin Beck Theatre）舉行座談會，邀請六位專家座談。戲劇協社理事主席韋門認為這齣戲的製作不只為了宣傳；導演畢伯曼也聲稱，並非依循原初版本的精神詮釋，與會者有人稱讚此劇是「偉大的製作」。37

《怒吼吧，中國！》在美國演出七十二次，38 由於政治因素，美國輿論對它的評論比較有爭議性，《每日工人報》（The Daily Worker）讚譽這齣戲是「四萬萬中國勞工至今仍為錯誤與挑戰奮鬥不懈的實際例證。」39 《國家週刊》（The Nation）稱之為：「軟弱卻具有鼓舞作用的宣傳音樂劇」40。

34. Simonson, Lee & Komisarjevsky, Theofore. (ed.) Setting and Costumes of the Modern Stage. New York, 1996. p. 97.

35. 同前註。

36. The New York Times, 19 October 1930。

37. 參見 Lee, Steven Sunwoo. "A Soviet Script for Asian America: Roar, China!," in Multiculturalism versus "Multi-national-ness": The Clash of American and Soviet Models of Difference. Ph. D. dissertation. Stanford University, 2008. p. 122-123.

38. Meserve, Walter and Meserve, Ruth. p. 8.

39. Atkinson, Brooks. "Roar China!. **New York Times**, 28 October 1930, p.23.

40. Brown, John Mason. "Drama—Roar China at the Guild", in **The Nation**, 131, 12 November 1930, p.533.

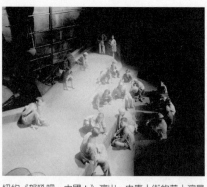

紐約《怒吼吧，中國！》演出，由唐人街的華人演員（及若干韓裔演員）飾演劇中的中國人，被視為第一齣以中國人演中國角色的美國戲劇。
一九三〇～一九三一年間，《怒吼吧，中國！》在紐約Martin Beck Theatre演出劇照。耶魯大學藏，紐約公共圖書館版權所有

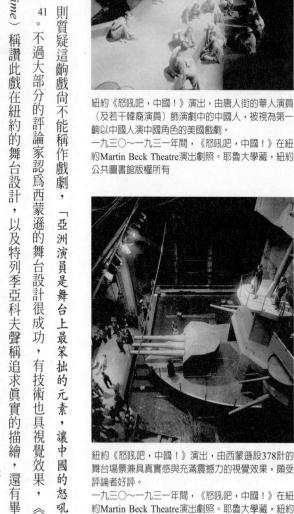

紐約《怒吼吧，中國！》演出，由西蒙遜設378計的舞台場景兼具真實感與充滿震撼力的視覺效果，頗受評論者好評。
一九三〇～一九三一年間，《怒吼吧，中國！》在紐約Martin Beck Theatre演出劇照。耶魯大學藏，紐約公共圖書館版權所有

《紐約時報》則質疑這齣戲尚不能稱作戲劇，「亞洲演員是舞台上最笨拙的元素，讓中國的怒吼只剩喃喃自語」41。不過大部分的評論家認為西蒙遜的舞台設計很成功，有技術也具視覺效果，《時代週刊》（Time）稱讚此戲在紐約的舞台設計，以及特列季亞科夫聲稱追求真實的描繪，還有畢伯曼在多數亞洲演員「暴民」角色上的有效處理。總之，這部戲被認為是當時重要的製作。42

前文已述，美國戲劇協社的演出劇本是朗格納從蘭尼亞的德文劇本翻譯過來，為了不直接涉及英國，砲艦的名稱由金虫號（蘭尼亞德譯本未標記艦名）改作歐洲號（HMS Europa），美國商人哈雷也不再以本名出現，而沿用蘭尼亞德譯本的哈爾（Hall）。當時馬克思主義評論家在《每日工人報》（Daily Worker）與《新大眾》（The New Masses）說：這部戲與蘇聯劇本有不同的地方，美國的劇本與英國和德國的劇本也有差異之處，雖然它更接近德文的版本43。朗格納則在改編前言寫道：「這齣戲試圖描繪出中國當時的情況，四億中國人民正面臨社會危機，從與歐洲國家歷史戰爭

的對抗之中，興起國家民族意識。」

美國戲劇協社演出本在劇情安排上也有許多調整，全劇分成兩幕，總共七景，原來在莫斯科三個半小時的演出時間減爲兩個小時[44]。在第一景時先插入安排阿嬤（Ama）角色出現，在警察和船夫吵架的混亂之中，阿嬤與其他船夫們討論起買賣侯尙（Ho Sung）女兒的事宜，對話間還加入中國船夫謾罵外國商人壓迫中國人的惡行，使得此演出本在第一景，就已經充滿中國人對外國壓迫者的敵意。第二景中，哈爾（哈雷）搭小船離開砲艦，途中與中國船夫侯尙發生衝突，這個場景的安排設計，特別將哈爾與船夫兩人爭鬥最終落水死亡的過程，以及艦上的歐洲人發現哈雷落水的反應同時呈現，增添戲劇張力。另外，在最後一幕處兩名船夫之後，加入年輕船夫妻子向她的兒子喊話，好好記住這些殺死他父親的兇手，並且快點長大，可以找兇手和兇手的小孩報仇，在劇終前，

41. Dennen, Leon. "Roar China and the Critics", in *New Masses*, December 1930, p.16.

42. Lee, Steven Sunwoo. *Multiculturalism versus "Multi-National-ness":The Clash of American and Soviet Models of Difference.* p 126.

43. Meserve, Walter and Meserve, Ruth. p. 7.

44. 同註42。頁二一七。

朗格納譯自李奧·蘭尼亞德文劇本，一九三〇年美國戲劇協社演出節目冊書影（部分）。耶魯大學美國戲劇協社資料室藏

船夫妻子甚至呼喚中國人群起怒吼，一起趕走壓迫者。

一九三〇年美國戲劇協社搬演的《怒吼吧，中國！》演出本並未出版，目前收藏在耶魯大學的美國戲劇協社資料室。第一本正式出版的英文譯本是波里亞諾夫斯卡（F. Polianovska）與芭芭拉‧尼克遜（Barbara Nixon）的翻譯本Roar China，這個英譯本強調「保存原作及其所依據的史實」，由Martin Lawrence 出版公司同時在倫敦、紐約兩地出版，所依據的特列季亞科夫文本應為一九三〇年版本。英文版《怒吼吧，中國！》倫敦發行時間是一九三一年，紐約版沒有註明出版日期，推測應為同時期發行，紐約版另增加達納（H.W.L. Dana）的導言，介紹特列季亞科夫的生平大要與《怒吼吧，中國！》的要旨，倫敦版則無。

達納在導言中特別指出《怒吼吧，中國！》中突顯中國人的反叛精神，這種精神足以感動所有的觀眾：

　　和其他蘇聯的劇本一樣，我們並非把興趣集中於該劇本內任何一個主角身上。那英雄不是單一的個人，而是正在鬥爭的中國民眾全體。《怒吼吧，中國！》曾被批評為一種宣傳品，然而，不如說它藉由中國被外國壓迫，完整地暴露了一切帝國主義的本質。這劇本奇異地預言了那時以後的帝國主義者在中國更重大的種種暴行。凡反對帝國主義剝削、獸性及偽善的人們，都不能不被今日中國的怒吼，和這劇本名為《怒吼吧，中國！》的那種反叛精神所感動。[45]

　　若拿朗格納版本與波里亞諾夫斯卡和芭芭拉‧尼克遜版本相較，原譯自梅耶荷德劇院演出本的朗格納本對話顯得更口語化，並添加許多日常台詞，如鉅細靡遺地呈現美國商人哈爾與搭載他的中國船夫一來一往爭論價錢的過程，或是增添砲艦上歐洲人談論各國文化的內容等等。另外達納也提

45.Dana, H.W.L. "Introduction" in S. Tretiakov, *Roar China: A play*. New York: International Publishers, 1931, p.5.

到，當時外商港埠的中國人與歐洲人溝通時使用的英文，往往如片斷語法的拼湊，他們稱之為「洋涇濱」（pidgin），是一種混雜當地中文習慣的英文。朗格納試圖在從德文本翻譯成的英文本中，也能如實呈現在蘭尼亞德譯本裡中國角色說著「破碎德文」的語感。比如在劇中的阿嬤對著記者形容她要賣的女孩，所用的語言即為一種破碎的英文：「是一個完美的女孩，漂亮，強壯，她漂亮，非常漂亮」（A wonderful girl, pretty, strong, she pretty, very pretty）。（朗格納本：頁十）

在美國導演《怒吼吧，中國！》的畢伯曼，一九六二年寫給特列季亞科夫遺孀的信中提到，

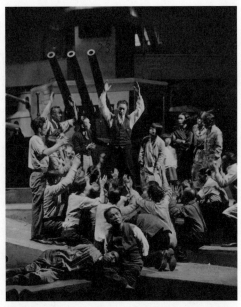

帝國主義者的剝削、偽善本質，以及被壓抑者逐漸積累終至爆發的驚人能量，都是一九三〇美國演出者最關心的議題。一九三〇～一九三一年間，《怒吼吧，中國！》在紐約Martin Beck Theatre演出劇照。耶魯大學藏，紐約公共圖書館版權所有

為了要讓紐約的評論家們有所感動，對於戲中的統治階級，盡量展現自然，讓歐洲人戴著假髮擔任中國人角色，說著帶有腔調的話語，是讓人無法忘懷的錯誤。有趣的是，這恰巧也符合了特列季亞科夫在劇中要求中國角色表演呈現「自然」的方式。畢伯曼認為以非專業演員做這樣的處理，目的在模糊真實與戲劇之間的界限，達成現實書寫的目的。

他說中國人、韓國人對於這一齣戲感受到的意義與重要性，不僅在於演員，而是身為被壓迫者透過這齣戲的主軸所凝結的內聚力，使得他們變得高過於白人角色，而能以深度的熱情與人性征服觀眾，是專業的白人群體無法否認的。 46

畢伯曼親身受到二〇、三〇年代蘇聯社會、文化氛圍的影響，為美國戲劇協社帶來許多創新的概念，像是動態、鼓動宣傳等。《怒吼吧，中國！》的成功讓畢伯曼在好萊塢佔有一席之地，直到一九四〇年代「麥卡錫主義」興起，他和其他好萊塢導演因拒絕作證，遭到判刑一年，因而中斷了導演生涯。 47

46. Lee, Steven Sunwoo. *Multiculturalism versus "Multi-Nationalness": The Clash of American and Soviet Models of Difference.* p.127.

47. 一九四七年十月十八日，由美國參議員麥卡錫（Joseph McCarthy, 1908-1957）主導的反共運動，他們組成非美活動調查委員會（House Un-American Activities Committee），調查共產主義對美國影劇業的滲透情形。史稱「麥卡錫主義」（McCarthyism）。有關畢伯曼當時受到的迫害，參見前引文，頁一三七。

（四）一九二〇年代初在中國的演出

俄國十月革命除使其國內政治、經濟、社會產生掀天動地的重大變化，也影響全世界。像中國這樣處於半殖民狀態的國家，知識分子的視線也都集中在俄國，當時的中國在一次世界大戰參加協約國，算是戰勝國的一員，然而最後締結和約時，仍是列強的禁臠，誠如辜鴻銘對當時的美國駐華公使所說：

中國這條政治船，一造出就不吉利，有許多不祥的禍根，上船的全是世界上的強盜，他們在暗中你爭我奪，可能會把這條船鑿沉而同歸於盡，不過，正如我們現在所知道的，他們首先要做的，卻是大肆掠奪和毀滅文明。[48]

一戰時日本藉口對德國宣戰，攻占青島和膠濟鐵路全線。戰後的巴黎和會，明文把德國在山東特權轉手日本，與會的北京政府代表竟然簽字，舉國震憾，終於一九一九年的五月四日爆發北京大規模學生運動，各界紛紛響應，不但要求「內除國賊、外抗強權」，並內化成文化運動，新文學因而勃興，並刺激中國現代戲劇生態的轉變。政治方面影響更大的是共產主義思想在知識份子之間的流傳更加快速，一九二〇年八月以後，上海及各地共產主義小組陸續成立，一九二一年七月，在蘇聯共

48. 芮恩施（Reinsch, Paul S.）著，李抱宏、盛震溯譯，《一個美國外交官使華記》（*An American Diplomat In China*），北京：文化藝術出版社，二〇一〇年。頁二八九。

產國際派駐中國代表指導下，中國共產黨正式在上海成立，隔年成立上海大學，培養革命人才。

當時孫中山領導的國民黨聯俄，並與中共合作，進行政黨改造。一九二五年至一九二七年之

間，蘇聯常派代表來中國擔任顧問，國共也派遣大批黨員到莫斯科東方大學與中山大學學習。當

時蘇聯對中國人面對壓迫引發的抗爭，特別注意與同情。翻閱當時的俄國報紙，可證明中國在蘇

聯人民心目中占有重要的地位，而蘇聯作家及畫家、電影工作人員、演員和作曲家也很注意中國

的情勢，與中國有關的出版品不少，如馬雅可夫斯基關於中國的詩，提洪諾夫（Н. Тихонов, 1896-

1979）關於孫中山的短篇故事，謝福林（С. Сейфуллин, 1894-1939）[49] 的長詩：烏特金（И. Уткин,

1903-1944）、阿謝耶夫、扎洛夫（А. Жаров, 1904-1984）、別德內（Демьян Бедный, 1883-1945）

的中國詩：特列季亞科夫的隨筆，尤連諾娃（В. Юренова）的《我的中國戲劇筆記》（Мои записки

о китайском театре）：另外，格立爾（Р. Гляэр, 1874-1956）的第一齣蘇聯芭蕾舞劇《紅色罌粟

花》（Красный мак）、卡通影片《燃燒的中國》（Китай в огне）[50]、紀錄片《大遷移》（Великий

перелёт）、《上海日記》（Шанхайский дневник）等，都與中國有關。蘇聯報紙每天刊載畫家莫爾

（Моор）、德尼（Дени）、葉菲莫夫（Б. Ефимов）諷刺中國敵人的漫畫，莫斯科與列寧格勒觀眾

熱烈為戲劇《14-69裝甲列車》（Бронепоезд 14-69）裡中國人的英勇事蹟鼓掌叫好。[51]

然而，當時的中國處於四分五裂、南北對峙的亂局：俄我所聯合的孫中山勢力侷限部分兩廣

地區，長江流域以及華北、華東廣大地區直奉皖派系交戰不歇，長江上游的四川更是大小軍閥混戰

之地。一九二四年六一九萬縣事件發生時，並未引起當時中國人的廣泛注意，一九二六年初《怒吼

吧，中國！》在梅耶荷德劇場首演，雖如戲劇中的預言，類似情節不時在中國複製[52]，一九二六年

初《怒吼吧，中國！》上演後，九五萬縣慘案隨之而至，但當時四川盆地之外中國人民的注意力，

仍在國民革命軍北伐與吳佩孚等軍閥之間的戰鬥，對這齣戲既不清楚也不重視。而後國民政府定都

讀者服務卡

您買的書是：＿＿＿＿＿＿＿＿＿＿＿＿＿＿＿＿＿＿＿＿＿＿＿

生日： 年 月 日

學歷：□國中　　□高中　　□大專　　□研究所（含以上）

職業：□學生　　□軍警公教　□服務業

　　　　□工　　　□商　　　□大眾傳播

　　　　□SOHO族　　　　□學生　　□其他＿＿＿＿＿＿＿＿＿

購書方式：□門市＿＿＿書店 □網路書店 □親友贈送 □其他＿＿＿＿

購書原因：□題材吸引 □價格實在 □力挺作者 □設計新穎

　　　　　□就愛印刻 □其他＿＿＿＿＿＿＿＿＿＿（可複選）

購買日期：＿＿＿＿年＿＿＿＿月＿＿＿＿日

你從哪裡得知本書：□書店　□報紙　　□雜誌　□網路　□親友介紹

　　　　　　　　　□DM傳單　□廣播　□電視　　□其他

你對本書的評價：（請填代號 1.非常滿意 2.滿意 3.普通 4.不滿意）

　　　　　　　書名＿＿＿＿ 內容＿＿＿＿封面設計＿＿＿＿版面設計＿＿＿＿

讀完本書後您覺得：

1.□非常喜歡 2.□喜歡 3.□普通 4.□不喜歡 5.□非常不喜歡

　您對於本書建議：

感謝您的惠顧，為了提供更好的服務，請填妥各欄資料，將讀者服務卡直接寄或傳真本社，
歡迎加入「印刻文學臉書粉絲專頁」：http://www.facebook.com/YinKeWenXue 和舒讀網
（http://www.sudu.cc），我們將隨時提供最新的出版活動等相關訊息與購書優惠。
讀者服務專線：（02）2228-1626 讀者傳真專線：（02）2228-1598

舒讀網「碼」上看

235-62
新北市中和區中正路800號13樓之3
印刻文學生活雜誌出版有限公司　收
讀者服務部

姓名：＿＿＿＿＿＿＿＿＿＿＿＿　性別：□男　□女

郵遞區號：＿＿＿＿＿＿＿＿＿＿

地址：＿＿＿＿＿＿＿＿＿＿＿＿＿＿＿＿＿＿

電話：（日）＿＿＿＿＿＿＿＿（夜）＿＿＿＿＿＿＿＿

傳真：＿＿＿＿＿＿＿＿＿＿＿＿

e-mail：＿＿＿＿＿＿＿＿＿＿＿＿＿＿＿

INK

南京，隨即形成寧漢對峙的局面。一九二七年四月十二日國民黨實行清黨，在上海大肆捕殺中共黨員與親共群眾，廣州、長沙、江西等地也跟進，曾為六一九萬縣事件出聲的蕭楚女在一九二七年四月十五日的廣州群眾運動之中被捕，十天後慘遭殺害。53

《怒吼吧，中國！》戲劇場景在中國，戲劇所反映的情節，亦為當時中國的現實狀況，劇目尤其有強烈的象徵與鼓動作用。然而，這齣戲在中國的流傳卻極為遲緩，並沒有如「十月革命」般迅速引入中國，刺激中國戲劇界「怒吼」——用馬雅可夫斯基的話說，讓中國人甩掉「如龐大鯨魚一般、壓迫中國的帝國主義的無畏號戰艦。」54 當時中國戲劇界正繼承五四運動精神，反封建舊戲，追求西方戲劇思潮與現代劇場形式與內容，英國王爾德（Oscar Wilde，1854-1900）的唯美主義（Aesthetic Movement, Aestheticism）、比利時梅特林克、德國霍普特曼（G.H. Hauptmann, 1862-1946）、俄國安德列耶夫（Л. Андреев, 1871-1919）55、瑞典史特林堡（A. Stringburg, 1849-1912）56、美國奧尼爾（E. O'Neill, 1888-1953）57 的表現主義、義大利的未來派等先後流入，形成中國現代戲劇史泛稱的「新浪漫主義時期」。

49. 謝福林為哈薩克作家，曾代表哈薩克參與蘇聯作家協會第一次大會，一九三八年被補，後以「布爾喬亞民族主義份子」的罪名遭槍決。

50. Белоусов Р. «Рычи, Китай!» Сергея Третьякова (К истории советско-китайских литературных связей) // Вопросы литературы. 1961. No.5.– С.192-200.

51. 同前註。

52. 蘇聯科學院蘇聯文化部藝術史研究所著，白嗣宏譯，《蘇聯話劇史》，頁一六六。

53. 姚辛，《左聯史》，北京：光明日報社，二○○六年。頁一。

54. 無畏號（Dreadnough）：英國戰艦，一五七三年首航。

55. 安德列耶夫：俄國小說家、劇作家，表現主義奠基者，代表作有《紅笑》、《撒旦日記》等。

56. 史特林堡：瑞典作家、劇作家。早期文風偏向自然主義、寫實主義，一八九○年代中期起，逐漸轉向象徵主義與神秘主義。代表作有《紅色房間》、《現實中的烏托邦》、《地獄》等。

57. 奧尼爾：美國表現主義劇作家，代表作有《瓊斯皇帝》、《毛猿》、《進入黑夜的漫長旅程》等。一九三六年獲諾貝爾文學獎。

而在此時，第一批出國留學的戲劇家，陸續從歐美學成歸國，致力劇場改革，組織劇團協會，引進西方經典劇本，建立排演制度，包括男扮男、女扮女的角色配置，努力擺脫文明戲的窠臼──幕表戲、旦角常由男演員反串、多通俗家庭倫理劇的舊習。最著名的代表人物，是留美回國的戲劇家洪深（1894-1955）。換言之，二〇年代是中國戲劇界熱衷於建立中國「話劇」現代劇場的時代，左翼或以政治、社會議題為訴求的劇場尚未形成，約於一九二七年末創造社鼓吹「無產階級文藝」，接著太陽社也宣告成立左翼作家聯盟，左翼劇場才活絡起來。

《怒吼吧，中國！》在莫斯科梅耶荷德劇院演出四年後出現於中國戲劇舞台，落於日本之後，中國演這齣戲的原因並非受到莫斯科劇場的啓發或刺激，而是來自東鄰日本的影響。一九三〇年代初，日本軍國主義加速在中國領土肆虐，中國戲劇界演出《怒吼吧，中國！》，反映英美（尤其是英國）帝國主義侵華的史實，同樣渲染那個年代的反日情緒。

當日本作家、戲劇家從莫斯科帶回《怒吼吧，中國！》的劇本與戲劇訊息，並籌備演出時，留日的左翼文藝界人士才知道這齣發生在中國的戲劇。當時在日本的中國文化人、作家與日本左翼人士常有接觸。一九二八年十月秋田雨雀創立國際文化研究所，並擔任所長，同時以研究員的身份組織支那問題研究會，研究員有藏原惟人、佐佐木孝丸、村山知義、藤枝丈夫等人，研究所的機關刊物《國際文化》及《戰旗》登載藤枝有關中國的文章，在中國左派知識份子間廣泛流傳，藤枝也與當時留日的郭沫若及太陽社的蔣光慈等人有所交流。當時的中國留學生在東京結成青年藝術家聯盟，通過藤枝認識了秋田雨雀、藤森成吉、村山知義，雙方交流頻繁。

一九二九年四月一日陶晶孫（1897-1952）在《樂群月刊》介紹〈Roar Chinese〉（怒吼吧，中國人！），是目前所知中國首度提到與《怒吼吧，中國！》相近的訊息。陶晶孫是江蘇無錫人，留學日本，曾與郭沫若、成仿吾、郁達夫、張資平等人成立創造社。他說第一次聽到這個劇本是

一九二七年左右，當時他還在日本，最初只知戲劇梗概，後來才知道是特列季亞科夫的作品。[58]

陳勺水則是最早把《怒吼吧，中國！》劇本翻譯成中文的人，他是四川人，原名陳啓修（1886-1960），另一個筆名叫陳豹隱，東京帝大法學部畢業，曾任教廣州中山大學、北京大學。他曾於一九一六年組織丙辰學社（後改爲中華學藝社），大約是此時與張資平認識，加入國民黨與共產黨，一九二四年赴莫斯科東方大學學習，後成爲黃埔軍官學校與廣州農民運動講習所的成員，四一二事件後亡命日本。一九二八年十月張資平等人在上海創辦《樂群》雜誌，陳勺水擔任編輯委員，《怒吼吧，中國！》是他刊載在《樂群》雜誌二卷七期（1929）的譯作。[59]

陳勺水根據築地小劇場演出本鄉座演出本翻譯的〈譯者附記〉，提到「梅愛（耶）荷德劇場的劇本，在過去一兩年間，在中歐和北歐排演了無數的次數，得了許多人的賞讚」[60]。陳文所謂中歐和北歐，不知何所指。依現今《怒吼吧，中國！》演出史資料，這齣戲首演之後，至一九三○年梅耶荷德率領劇團到歐洲演出前，只在蘇聯境內盛行，國外只有日本、德國、美國、中國演過這齣戲。

中國戲劇界重視《怒吼吧，中國！》與左翼運動顯有關連，當時東京的中國青年藝術家沈西苓（1904-1940）、許幸之（1904-1991）、司徒慧敏（1910-1987）等人曾進入築地小劇場學習，並見證《怒吼吧，中國！》演出過程，實際接觸日本籌演這齣戲的情形，也成爲中國最早推動《怒吼吧，中國！》演出的主要人物。

58. 陶晶孫，〈Roar Chinese〉，《樂群》一卷四期，一九二九年四月。頁一五一～一五三。

59. 見盧田肇，〈《怒吼罷，中國！》覚書き：「Рычи Китай」から「吼えろ支那」，そして「怒吼罷，中國！」〉：星名宏修在《中國‧台湾における「吼えろ中國」上演史──反帝国主義の記憶とその变容》也表示，由於今日《樂群》雜誌的中心人物張資平被視爲漢奸，陳勺水成爲全國政協的常務委員，他與張資平交往以及曾在《樂群》這段經歷幾乎未曾被提起過，也被刻意迴避。

60. 托黎卡（特列季亞科夫）原作，陳勺水重譯，《發吼罷，中國》，《樂群》第二卷第十號，一九二九年十月。頁五五～一四一。

築地小劇場公演《怒吼吧，中國！》時，許幸之及沈西苓等人與藤枝一起參與相關史實的考證，村山在執筆寫《暴力團記》時，提供中文資料翻譯的是藤枝，他同時也負責《怒吼吧，中國！》的考證。61

一九二九年十月成立的中共中央文化工作委員會籌設的左翼作家聯盟，於十月下旬創立第一個左翼劇團——上海藝術劇社，創造社的鄭伯奇為社長，重要成員包括留日的夏衍、陶晶孫，以及沈西苓、許幸之、司徒慧敏等人，「這是中共直接領導並且首先提出普羅列塔利亞戲劇這一口號」的劇團62。一九二九年十二月出版的《大眾文藝》二卷二期，有一篇青服撰寫的〈最近東京新興演劇評——《鴉片戰爭》和《吶喊呀，支那》〉，特別指出《吶喊呀，支那》（即《怒吼吧，中國！》）是一齣典型的唯物論無產階級現實主義戲劇，「沒有《鴉片戰爭》的『做戲』，而是一齣淒壯的戲劇」。青服應實際看過《怒吼吧，中國！》演出後才撰寫此文，可能與築地小劇場有較親近的關係，蘆田肇認為青服就是沈西苓的化名63。青服這篇文章從左翼的戲劇功能論，「看前衛的知識階級自己滿足似的傾向，到了現在，大眾化和煽動效果的演劇出來了，可以算是偌大的進步」。64

在中國流傳的《怒吼吧，中國！》源自日本，受到築地小劇場及其分裂出去的劇團新築地先後演出《怒吼吧，中國！》的刺激。中國的作家、戲劇家開始檢討何以像《怒吼吧，中國！》這樣的戲劇，是由俄國人創作，並在莫斯科首演，而中國人卻不自知，且「妙在先響應的不在被壓迫的中國，而在壓迫者的日本」。田漢於一九二九年在一篇談《怒吼吧，中國！》的文章有段話——「被壓迫的中國人『沒有出息』、『不自哀』」，而「鐵捷克乃為寫《怒吼吧，中國！》」。田漢這一段話或許代表中國戲劇家的無奈：

在土耳其壓迫下的希臘人不自哀而Byron（拜倫）哀之，在國際帝國主義鐵蹄下的中國人沒

有出息，Tretiakov乃為寫《怒吼吧，中國！》……在北歐的那邊替我們揚起的「支那的吼聲」，隔了幾年才響應到東方來了，妙在先響應的不在被壓迫者的支那而在壓迫者的日本。

哦，對呀，日本也有被壓迫者呀！[65]

當時的中國戲劇界對此自然有所省思。孫師毅也曾發出聲音：「為什麼異國的作家既為我們創作了反帝國主義的正確而有力的藝術的武器，在文化中心的上海而會沒有響應呢？」[66]《怒吼吧，中國！》在東亞由日本左翼劇場開其端，把這個演出訊息傳入中國的，也是旅日的創造社、太陽社成員或左翼運動人士。然而，隨著日軍侵華的腳步加速，中國民眾抗日的民族情緒高漲，既憤忿日軍的霸行，也不滿國民政府的軟弱，左翼運動與民族主義有結合的趨勢，《怒吼吧，中國！》在中國充滿激情與詭譎。

上海藝術劇社曾於一九三〇年一月、四月兩度公演[67]，正準備籌演《怒吼吧，中國！》，不意

61. 中村みどり，〈陶晶孫のプロレタリア文学作品の翻訳──《楽群》を中心として──〉，《中國文學研究》第三十三期，二〇〇七年十二月。頁六。

62. 夏衍，〈難忘的一九三〇年──藝術劇社與劇聯成立前後〉，《中國話劇運動50年史料集》第一輯，北京：中國戲劇出版社，一九五九年。頁一四五。

63. 蘆田肇，〈《怒吼罷，中國！》覚書き：『Рычи Китай』から『吼えろ支那』，そして『怒吼罷，中國！』〉，《東洋文化》第七十七號，一九九七年三月，頁一二三。

64. 青服，〈最近東京新興演劇評〉，《大眾文藝》二卷二期，一九二九年十二月。頁二六一～二六二。

65. 田漢，〈怒吼吧，中國！〉，《田漢全集・第十三卷・散文》，石家莊市：花山文藝出版社，二〇〇〇年，頁一〇四～一〇六。

66. 孫師毅，〈孫師毅談《怒吼吧，中國！》〉，《文藝新聞》第四號，一九三二年四月六日。

67. 上海藝術劇社一九三〇年一月六日起在寧波同鄉會公演三天，劇目包括德國米爾頓的《炭坑夫》、美國辛克萊的《樑上君子》、法國羅曼羅蘭《愛與死的角逐》；一九三〇年四月在上海演藝館作第二次公演，劇目有馮乃超創作的《阿珍》、德國雷馬克的《西線無戰爭》，四月廿八日上海市公安局查封寶樂安路十二號藝術劇社；見夏衍，〈難忘的一九三〇年──藝術劇社與劇聯成立前後〉。

突於四月底被查封，中國第一場《怒吼吧，中國！》的演出也胎死腹中。結果，率先演出的是歐陽予倩的廣東戲劇研究所，一九三○年六月在廣州國民黨黨部禮堂以粵語演出。

一九三○年代初出現的《怒吼吧，中國！》熱，若干藝人、劇團紛紛準備排演這齣戲，但相關資訊真真假假、莫衷一是，例如傳聞京劇演員程硯秋（1904-1958）、麒麟童（周信芳，1895-1975）準備合演《怒吼吧，中國！》，田漢也有計畫演這齣戲，後來皆證明並無此事，但消息何以見諸報刊[68]？某些報導特列季亞科夫的文字也不知從何而來，例如有篇文章介紹特列季亞科夫的電影劇本《介紹》（Introduction）如何受到重視，即將由萊因哈特導演[69]，純屬子虛烏有。

一九三○至一九三七年間，最少有十七個劇團試圖把它搬上舞台，但最後能成功演出者並不多，只有歐陽予倩的廣東戲劇研究所與上海戲劇協社等五個劇團真正上台演出[70]。原因或如鄭伯奇所謂：

> 因為主觀力量的不夠和客觀環境的困難，……為壓迫者是一副頭痛膏，為勞苦民眾是一個興奮劑。當然，在現在中國這幾種情況之下，這種戲劇的上演不會是容易被允許的。[71]

歐陽予倩（1889-1962）在廣州導演《怒吼吧，中國！》主要目的在紀念一九二五年六月二十三日的沙基慘案五週年[72]。從這齣戲的創作主軸來看，它在中國的演出從廣州——孫中山領導的軍政府（國民政府）所在地，也是沙基慘案的地點——開始，頗具意義，因為特列季亞科夫的《怒吼吧，中國！》原著中號召船夫反抗的伙夫，是來自革命策源地廣東，劇中還出現這樣的台詞：「你們知道廣東嗎？」、「你們知道孫中山嗎？」歐陽予倩導演的這齣戲是在廣東國民黨省黨部禮堂以粵語演出，因學生人數不夠，把全所七十餘人都用上了，還邀請中山大學、嶺南大學等校學生參加，上台人數超過二百人。觀眾大多是工人，穿著木屐，帶著小孩，一群一群，踏著地板，

響個不停的進來。七月初這齣戲又在廣東警察同樂會禮堂和黃埔軍官學校演出。

顯然，這齣戲從它的場地與形式、內容來看，群眾性大過劇場性。歐陽予倩也把這齣戲定位爲「民眾劇」，他說：

就以中國而論，哪一個不被帝國主義踐躪，處在這種悲慘的環境之下，甚麼綺羅香澤、雪月風花、虛無飄渺的藝術至上主義，用不著甚麼唯心、唯物的論辯已經就可以證明其不成立。

68. 見《文藝界：北平的「怒吼吧，中國！」》報導，《時事旬報》第六期，北平：時事旬報，一九三四年。頁十三。以及《怒吼吧中國！》報導，《娛樂週刊》第二卷第十九期，上海：娛樂週刊，一九三六年。頁三七一。

69. 《為戲劇協社公演怒吼吧中國特輯》（特列季亞科夫）在三〇年代初也曾編寫劇本《介紹》(Introduction)，被認爲最近蘇聯最佳的劇本，由梅耶荷德導演，在舞台方面甚爲成功。該劇內容敘述一德國工程師來中國參觀工廠，對於中國工人的待遇深感不滿。但是他回到德國之後，看見本國工人的生活也是如此，才知道全世界的勞動處在慘苦的境地並不止中國。這齣戲後來被希特勒驅逐出境的德國大導演萊因哈特（Reinhardt）導演，拍成電影；袁牧之編輯，《為戲劇協社公演怒吼吧中國特輯》導演，拍成電影。科夫與梅耶荷德作品中，並未有《介紹》這齣戲，遑論被萊因哈特拍成電影。

70. 葛飛的研究則指出至少有十七個劇團試圖演出此劇，見葛飛，《戲劇、革命與都市漩渦——一九三〇年代左翼劇選、劇人在上海》，北京：北京大學出版社，二〇〇八年。頁四三。

71. 鄭伯奇，〈「怒吼龍，中國！」的演出〉，《良友畫報》八十一期，一九三三年十月。頁十四。

72. 沙基慘案，又稱六二三事件。一九二五年五月，廣州和香港工人為聲援上海工人，發動省港大罷工，工人紛紛離職返回廣州。廿三日，十多萬工人、商人、學生在東較場集會，高呼打倒帝國主義、廢除不平等條約，並遊行到沙面向廣州（今勝利賓館）樓上有外國人用手槍向遊行群眾射擊。沙面的英軍、法軍士兵聽到槍聲後，從沙面向遊行群眾開機槍掃射，駐紮在白鵝潭（今白天鵝賓館）的英國軍艦同時向北岸開炮，造成六十一死亡、一百多人重傷。慘案發生後，廣東省長胡漢民向英國和法國駐廣州總領事館提出抗議，廿六日又再次提交抗議，提出各國派大員向廣東革命政府謝罪、懲辦相關人員、各國軍艦撤離、沙面租界交由廣東革命政府接管、賠償死傷人員等要求。但遭駐粵英、法領事拒絕。廿九日，廣州各團體提出對英實施經濟制裁。同日，香港廿五萬工人全面總罷工，並有十三萬人撤回廣州。

有人總想造一種太虛幻境，粉飾太平，以爲把民眾的苦痛告訴民眾，表現給民眾看，以促其醒悟是與民眾不利（我在廣州遇見好幾位先生都是這樣的見解）。這樣的見解不是附和帝國主義者、別有愚民作用，便是蒙著眼睛騙自己的玩意。

我們要替民眾喊叫。要使民眾自覺。要民眾團結起來，抵抗一切的暴力，從被壓迫中自救。

我們對大眾文藝第一步的解釋就是如此。這次演《怒吼吧，中國！》的意義也是如此。[73]

一九三〇年代歐陽予倩在廣州戲劇研究所演出《怒吼吧，中國！》的文本根據陳勺水和沈西苓（葉沉）的譯本，再參照日譯本，內容還略有更動，有濃厚的自由創作成分。這個演出本未見，根據若干片斷資料研判，是一齣聲討日本、英國、法國的群眾戲劇，演員台詞與原作劇本頗有差異。陳勺水和沈西苓的譯本，誠如潘孑農所說：「所惜兩篇似乎都是依據日譯的『舞台本』譯出的，刪改與脫漏之處頗多，而當時發表的兩種雜誌，又均因某種關係，流傳未能普遍。」[74]

對於廣州版的《怒吼吧，中國！》，歐陽予倩自認演出成績「還過得去」[75]，他特別滿意演出時，「當台上高呼的時候，台下一齊狂呼，真是怒濤一般，還有許多人痛哭不止」[76]。廣東戲劇研究所之後，一九三一年正月廣州教育會的戲劇比賽，又有「怒吼社」上演過這一齣戲，一九三四年秋天，各劇社又聯合在廣州民眾教育館演出，歐陽予倩「聽說內容改得很多」[77]言下之意，他不僅沒參與這次由「各劇社聯合」的演出，也沒去看戲。

廣州一地，短短三、四年間（1930, 1931, 1934）三度演出《怒吼吧，中國！》，但從其劇情內容與表演團體、場地、演出性質來看，應是愛國戲劇宣揚會，表演形式與內容隨意、簡單。相形之下，一九三三年上海戲劇協社的《怒吼吧，中國！》雖有濃厚政治性，仍屬專業劇團的呈現。

一九三三年爲九一八事變二週年，中國左翼戲劇家聯盟決定於一九三二年九月

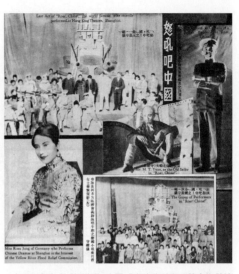

一九三三年九月《怒吼吧，中國！》於上海法租界黃金大戲院公演之劇照，由袁牧之飾老船夫、沈潼飾英艦長等。守維攝。出處：《良友畫報》第八十一期，一九三三年十月。頁十四。

十六、十七、十八三日由上海戲劇協社在上海法租界黃金大戲院演出《怒吼吧，中國！》，目的在喚起中國人勿忘日本帝國主義的侵略。擔任導演的是應雲衛（1904-1967），劇本則是潘子農、馮忌根據「曼華脫」劇場的英譯本，築地小劇場的日譯本「相互參考」而成，另外參考歐陽予倩廣州粵語演出本，「間有數處，為方便於出演起見，曾略加刪改。」[78]

潘、馮兩人翻譯《怒吼吧，中國！》是由潘子農負責從英譯本翻譯，馮忌根據日譯本校閱。潘子農採用「曼華脫」劇場英譯本應是美國戲劇協社的演出本，潘子農後來單獨重譯《怒吼吧，中國！》並在一九三五年由上海良友圖書公司出版，他在〈譯後記〉明確說明是朗格納的英譯本，而朗格納英譯本則根據蘭尼亞的德文譯本，這個德文版又是梅耶荷德劇院演出本的翻譯[79]。

73. 歐陽予倩，〈演《怒吼吧，中國》談到民眾劇〉，原刊廣東戲劇研究所《戲劇》月刊第二卷第二期，一九三〇年十月，收入《歐陽予倩全集》，上海：上海文藝出版社，一九九〇年。頁一〇八～一二一。

74. 潘子農，〈譯後記〉，《怒吼吧，中國！》，上海：良友圖書公司，一九三五年。頁一三一。

75. 同前註。頁一〇六～一〇七。

76. 同前註。

77. 歐陽予倩，〈序〉，潘子農《怒吼吧，中國！》，上海：良友書局，一九三五年。

78. 潘子農，〈《怒吼吧，中國！》之演出〉，《矛盾》第二卷第二期，一九三三年十月。頁一五七～一六二。

79. 出處同註74。依潘子農自己的說法，一九三五年的單行本是在他與馮忌共同具名的譯文於《矛盾》月刊刊出後，「又承一位治德文的讀者從李奧・蘭尼亞氏的德譯本裡糾正幾處錯誤」，而他重譯《怒吼吧，中國！》主要原因「不過想在沒

潘子農一九三五年譯本附有特列季亞科夫的原序，以及歐陽予倩的序文。相較潘、馮兩人發表在《矛盾》的譯本，內容大抵相同，最重要的差別是事件發生地點更改。潘、馮兩人發表在《矛盾》月刊的譯本，事件發生地點在「南津」，良友出版的劇本則是回到「萬縣」。《矛盾》版的中國商人名為泰李，良友版則為李泰。另外，良友版在每一景後放置布景設計及劇照。茲就兩種譯本之差異處，列表比較如下：

版本	潘、馮合譯文（一九三三年九月）	潘子農本 良友圖書公司單行本（一九三五年）
劇名	怒吼吧，中國！	怒吼吧，中國！（內文有時作「怒吼罷中國！」、「怒吼吧中國！」）
作者	俄·特里查可夫作 潘子農、馮忌中譯	蘇聯特來卻可夫原著 潘子農重譯
序	無	歐陽予倩序、作者（特里查可夫）序言
背景	南津	萬縣
人物	哈雷——美國商人 外國商會代理人 英國商業家 英國商業家之妻 高爾塞妮——商業家之女兒 南津市長 劉誼雅——當翻譯的大學生 泰李——中國商人 慈善家的姊妹兩人 砲艦水兵數人	哈雷——美國商業代理人 英國商人 英國商人之妻 高爾塞妮——商人之女兒 萬縣縣長 劉誼雅——為縣長翻譯的大學生 李泰——中國商人 慈善家姊妹兩人 （無）

	對白	附註
第一景	哈雷：……南津這地方儘是一些瘦馬……	萬縣
	哈雷：……（仍然毫不關心的樣子）這些東西！還是（苦力們很疲倦似的勉強拖著氣罐在滑木上滾。哈雷特別注意其中一個苦力，那人拖著繩子在走）	此段最後增加一句：這是一個流氓吧？
第二景	高爾賽妮：一點裡不肯用力。這樣一來，我要買的那件中國旗袍，不是又耽擱下來了嗎？我真歡喜那件旗袍。	繡花衣 繡花衣
	商業家妻：那末妳要的旗袍算得什麼東西？	繡花衣
	高爾賽妮：算得什麼東西？我要不到旗袍，至少也要一頂睡帽呢。	繡花衣
	高爾賽妮：但是爸爸早就允許我一件旗袍。……	繡花衣
	艦長：……這是哈雷先生，路伯脫洋行的經理。	勞伯脫
	高爾賽妮：……我差不多有一星期沒有跳Fox trot了。但是跳舞會的日期卻馬上要到來呢。（音樂聲起，她和哈雷跳著Fox trot）	狐步舞 狐步舞

有依據俄文原本譯出之前作一個代用品而已」。一九四九年應雲衛把《怒吼吧，中國！》重新搬上舞台，並改名為《怒吼的中國》，仍是沿用潘子農的譯本。

	第三景		
商業家：（向哈雷）你那些牛皮如果不賣給我，不是和存放在堆棧裡一樣嗎？			不賣給他
高爾賽妮：而我也就失去了我的旗袍！			繡花衣
哈雷：（在門邊）十足現款！（走門去）			開門去
商業家……美國是不會得到半斤麵包的……			半片
（在無線電台附近的岸傍，集合著許多碼頭苦力，年老的媒婆也在那裡。）			那個專賣年輕男女勾當的媒婆，也在裡面。
老計：你不給錢，你想上岸去！			你休想上岸去！
（圓淨和尚從他們身旁走過去，手裡在玩弄著一只小玻璃杯。）			一串佛珠

第五景	第四景		
	（……艦長很憤怒地坐在那裡，副官柯貝爾陪著他。）		副艦長柯貝爾
	商業家：因為歐洲人造的公園，不准那些黃皮豬進去的緣故？這些生滿了蝨毒瘡的告（疑為「叫」之誤）化子，真是沒有法辦！		毒瘡的乞丐，真是沒有辦法！
	高爾賽妮：你看，從市裡來了很多的小船……		「市」改「縣」
	牧師……因為市裡的空氣非常危險！		「市」改「縣」
老苦力：鬧得了不得！			鬧得很兇啊
（茶房進來，躲在牆壁邊聽著。南津市長和當翻譯的大學生劉誼雅上）			萬縣縣長（以下的市長皆改為縣長）
			萬縣縣長

第六景	第七景		第九景	其它	後記
圓淨：我認為沒有死的必要，可是非打勝仗不可。 第一苦力：南津市眞是一個不幸的地方。	劉誼雅：他來懇求著艦長，務必不要把無罪的人處死。因為他們家裡都有年老的母親、妻子、兒女……（從身邊拿出一件旗袍來，商業家穿著睡衣走過來）這件旗袍是泰李送給高爾塞妮小姐的。……	高爾塞妮：再坐一會兒就來。走到艦長的門口來。……（穿起新的旗袍出	劉誼雅：（在河岸上搭著絞刑的架子，旁邊是哈雷的墳墓。水兵們在那裡圍成一圈，圈裡有歐洲人來往，打著鼓。群眾隨著鼓聲出來。老苦力和第二苦力戴著枷，被人用鐵鍊牽著。前面有警察，後面是劊子手。） 第二苦力妻：（向商業家妻）你是替我行禮洗的。	（無） （無） （無） （無） （無） （無）	（無）
這個縣份 我認為我沒有死的必要	繡花衣 繡花衣	繡花衣	洗禮 來來往往地走動著。一陣鑼聲和軍號聲從遠處逼近，群眾的行列吶喊著出來。	第一景布景圖樣／張雲喬製 第二、四、七景布景圖樣／張雲喬製 第三、五景布景圖樣／張雲喬製 第六、八景布景圖樣／張雲喬製 第九景布景圖樣／張雲喬製	《譯後記》．潘子農

茅盾在〈從《怒吼吧，中國！》說起〉一文中，點出這齣戲與當時大環境的關係，他說：

一九二四年上海戲劇協社公演王爾德《少奶奶的扇子》時，觀眾只注意舞台上的演出，但十年後，戲劇協社和觀眾都變了，眼光也換了方向：

（戲劇協社）公演的日期恰在「九・一八」前三天。揀這「國難」的紀念日來公演《怒吼吧，中國！》即使你沒有去看戲，單坐在家裡看了廣告，大概也能感到強烈的刺激吧？……十年的功夫，戲劇協社和你都變了！就是演劇團體和觀眾的眼光都換了方向。就因為我們在「九・一八」和「一・二八」以後，在時時聽到工商業衰落，農村破產的今日，再沒有心情去留意少奶奶的什麼扇子了。80

潘子農在與馮忌共同翻譯《怒吼吧，中國！》的同時，也撰文對這齣戲的「宣傳意義」與戲劇結構有所觀察：

站在純宣傳意義的立場來觀察，《怒吼吧，中國！》確實是一齣良好的煽動劇，然而如果要用藝術的尺度來估計，僅就故事的發展速率之不平衡，便是一種很重大的缺憾。81

潘氏認為劇作家的作品需嚴密組織，讓觀眾印象深刻，但本劇鬆緊不一，在二、五、七等場景費去太多時間，使緊張的劇情驟然陷於鬆懈。潘氏認為特列季亞科夫是一個偉大的詩人，但不是一個道地的劇作家，在人物個性方面的描寫，有很多值得商榷的地方，他特別舉劇中的老費這個角色為例：

他本身是碼頭船夫工會的領袖，也就是全劇中勞動階級的代表人，無論如何，他應該是適宜於挺身去為他們同伴替死的人物，然而作者卻放棄了這點情感的核心，輕輕讓他在妻子的勸阻之下，毫無理由地退縮下來了……那個怕死而終於脫逃不了死的第二苦力，也由於運用手法之拙劣，破壞了好多處緊張的空氣。82

潘子農（1909~1996?）浙江湖州人，曾參加創造社與唐槐秋中國旅行劇團，活躍於影劇與藝文界。他於一九二九年因參加左翼運動被捕，後來任職於南京市衛生局，「一二八」事變後，創辦民族主義文學刊物《矛盾》，這個雜誌接受國民黨津貼但也刊登左翼作品83。針對《怒吼吧，中國!》這齣戲，潘氏一方面要「用藝術的尺度來估計」，一方面卻又從宣傳鼓動劇的立場，關注壓迫者與被壓迫者兩方整體形象，「要帶動觀眾情緒，而不要觀眾如看莎士比亞劇，隨著表演而哭」，避免剖析人性矛盾、怯弱的一面，也不要有人物個別面貌，否則，「劇情就會鬆懈」84。不

80. 茅盾，〈從《怒吼吧，中國!》說起〉，收入《茅盾雜文集》，（北京：三聯書店，一九九六年。頁二五一~二五二。原載《生活》周刊第八卷第四十期，一九三三年十一月七日。

81. 潘子農：〈《怒吼吧，中國!》之演出〉。《矛盾》第二卷第二期，一九三三年十月。頁一五八。

82. 同前註，頁一五八~一五九。

83. 潘子農不但翻譯《怒吼吧，中國!》劇本，他所領導的「開展社」與南京政府關係密切，也曾有演出計畫。一九三三年九月開赴江西作「剿匪」宣傳的「怒潮劇社」所主編的《新京日報》《戲劇》週刊，也轉載了潘氏譯本。第二次中日

84. 同註81.

戰爭期間，潘子農隨國民黨中央宣傳部所轄的中央電影攝製廠（中電）至重慶，戰後任教於上海戲劇學院，中共建國後，潘子農在上海淮劇界任教，但仍難免於被批鬥的命運，一九五八年因「歷史反革命」罪被處五年徒刑，出獄後不久碰上文革，又關了五百六十九天半。參見葛飛，〈《怒吼吧，中國!》與一九三○年代政治宣傳劇〉。《藝術評論》十期，二○○八年十月，頁廿四；潘子農，《舞台銀幕六十年：潘子農回憶錄》。江蘇：江蘇古籍出版社，一九九四年，頁四○二~四二二。

重視人物形象的塑造，不注意個人，不注意人的精神生活和內心世界的戲劇，正是那個年代政治宣傳劇的共同特色。

《怒吼吧，中國！》需要的演員人數與舞台條件較多，而特列季亞科夫的劇本已對舞台形制、場景氛圍與生活習俗有詳盡「交待」，如「舞台上不可裝置凸形屋頂、幃幕、龍以及紗燈」、「（碼頭）這裡甚至還演著一台滑稽劇——在藍色的圍幕裡面台主敲著鑼鼓，尖聲怪叫著，同時移動著他的木偶人」85。應雲衛在導演《怒吼吧，中國！》前，曾與夏衍、孫師毅、沈西苓、鄭伯奇、顧仲彝、嚴工上等劇界「同志」多次討論，演出人數一百人左右，其中五十人是上海戲劇協社社員、各劇團中的同志以及各學校中有演劇經驗的同學，另有二十名左右是童子軍，三十名左右是碼頭工人。這齣戲的布景、燈光的製作費，加上演員人數多，伙食開銷連同廣告費，「用這麼多錢演出一次戲，是從來沒有過的。」當時的戲劇協社經濟條件並不充裕，是以借款與發售預約券的方式，「冒險拿上述兩項得來的款先把商船、兵艦、碼頭各種布景都造起來了。」演出時，還得到上海國貨公司贊助。

應雲衛後來在回憶《怒吼吧，中國！》演出的文章中說：張雲喬負責的是最困難的部份布景，因為場景多，而且變動大，加上有

戲劇協社演出怒吼吧中國的佈景圖樣　張雲喬

第六八場　第一場　第二四七場　第三五場　第九場

應雲衛導演《怒吼吧，中國！》，由張雲喬負責布景設計。
出處：《戲》創刊號，一九三三年九月。頁五六～五九

上海戲劇協社公演、應雲衛導演《怒吼吧，中國！》之演出廣告。

出處：《申報》本部增刊，「電影專刊」，一九三三年九月十四日。五版

很多特殊的東西（例如無線電台、碼頭、兵艦、商船等），還需要搶景。「所謂搶景，就是不閉幕，只將電燈一按，連景帶人同時變換。為的是不讓幕布來破壞空氣。

但是僅這一點，九景八次的變換，是有三十個以上的人手，費了好一番練習的。又因有許多特殊的布景不能做得太小，否則就失了與人物的大小比例。所以舞台非特別的大不可。東西加大，換景就更吃苦

一點，一天三場二十七景的變換，是否會使這三十個工作人員病倒是很擔心的。然而這且不管了，

在幕後的無名英雄們是不會叫苦的。」

燈光方面由歐陽山尊負責，同樣需要大費周章：「這次燈光的運用，要代替幕布，可以證明燈光在這一劇中的重要了。以我們的計算，至少有十只左右的聚光燈，至少有三只變壓器。這些我們是由歐陽山尊和另外一位同志以最經濟的材料由自己趕製的。平常的燈光總在布景搭就以後才裝置

（指細小的部份，如壁燈、檯燈等），這次可不行了，燈光將和布景同樣在暗中變換。方法是使聚光燈，活動的掛著，用一定長短的繩子支配它到一定的地位，變壓器也是一樣，在暗中逐漸轉亮。」86

85.特列季亞科夫著，羅稷南譯，《怒吼吧，中國！》，〈布景〉。頁一～五。

86.應雲衛，〈回憶上海戲劇協社〉，《中國話劇運動50年史料集》第二輯，北京：中國戲劇出版社，一九五九年。頁一～十。

上海戲劇協社演出地點選在法租界，是為防止中國政府與英國政府干涉。當時上海的戲劇演出有一套審查制度。這個劇本的主題反英，如果在公共租界上演一定不會被審查通過，於是利用當時英法之間的矛盾，選在法租界的黃金大戲院演出。「關係是由田漢介紹的，先見了嚴春堂，又由嚴介紹給黃金榮，當時黃金榮只知道我們是一個話劇票房，他為了貪圖重價租金，覺得沒啥關係，這樣才搞成功的。」[87] 當時這一齣戲的演出氣氛緊張，因為大英帝國的軍艦或停泊在黃浦灘，或行駛在內河上，必須躲在法國租界才能演出。[88]

雖然這是一齣群眾場面多的戲，但仍有許多知名演員如冷波、趙曼娜、魏鶴齡、嚴工上、袁牧之、朱銘仙等參加演出，上演期間正值國際反帝非戰團體領導人來華，也到場觀看了演出。《怒吼吧，中國！》演出過程圓滿，鼓舞了人民的熱情，群眾要求抗日的浪潮一浪高過一浪。應雲衛被國民政府列入了祕密通緝的黑名單，而戲劇協社在演完《怒吼吧，中國！》之後，也被迫解散了。

《怒吼吧，中國！》主題意識明顯，具宣傳效果，劇情涉及國際政治議題，劇團或表演場地所在的政府是否有所顧慮，亦影響戲劇的演出。而且在諸多舞台技術、演出人數限制下，這齣戲不易推出，應雲衛〈回憶上海戲劇協社〉提及「《怒吼吧，中國！》自從第一個中譯文在中國出現後，引起不少人的注意。上海藝術劇社、大道劇社、暨南劇社、新地劇社等屢次都想將它搬上舞台，結果除廣州以外，其他的劇團都沒有實現。」[89] 不過，中國演出《怒吼吧，中國！》的訊息似乎也被歐洲注意到。有一則關於一九三三年演出的報導，刊登在瑞士發行的期刊《國際劇場》（Das Internationale Theater）：「一九三二年所籌組的劇團北平分會準備推出特列季亞科夫的《怒吼吧，中國！》。但由於物質與政治上的艱難處境，『大道劇社』（Dadau Güsche）劇團在一年之後才有能力進行這個作品的排練。透過一些潛入反動派上海『戲劇協會』的積極支持者之協助，這個劇團終於成功的將《怒吼吧，中國！》搬上舞台；此劇的演出獲得超乎尋常的成功。」[90] 但如何成功，

卻因資料匱乏，難以印證。

上海戲劇協社是當時較專業的劇團，它的演出也具劇場性。不過，一九三○年代中期，這齣戲似乎在中國劇壇消失，但在第二次中日戰爭期間又突然在日本控制區「復活」。或因如此，二戰戰後走過三○、四○年代的中國戲劇界人士對這齣戲的談論不多，曾經在一九三○年代初撰文評論這齣戲的作家、文化人，除了極少數（如應雲衛），沒有人特別回憶這齣戲的演出情形，例如潘子農在他的回憶錄就沒提到這齣戲[91]。

一九三○年代初期，中國戲劇界人士紛紛推介《怒吼吧，中國!》的聲音喧囂一時，但特列季亞科夫的九環節（幕）劇本搬演不易，能順利演出者極少，而後隨著中日戰爭逼近，社會紛擾不安，中日戰爭期間，體制龐大、演員人數眾多的《怒吼吧，中國!》相較機動、簡便的街頭戲劇，反而更難在舞台呈現。尤其遷都重慶的國民政府全面對日抗戰，同時也爭取美英等西方國家的支持，這齣揭露美英帝國主義罪行的《怒吼吧，中國!》自然不宜演出。不過，仍有若干學生戲劇偶爾推出這齣戲[92]，也產生簡單版的《怒吼吧，中國!》。一些

87. 應雲衛，〈回憶上海戲劇協社〉，收入《中國話劇運動50年史料集》第二輯，北京：中國戲劇出版社，一九五九年。頁九。

88. 應雲衛，〈從《怒吼吧，中國》到《怒吼的中國》——從想望到實現〉，《藝術評論》二○○八年十期重刊，二○○八年十月。頁五十。

89. 同註87。頁一～十。

90. 費茲·米勞，〈後記——特列季亞科夫傳記〉（"Nachwort Zur Biographie Trejakov"）一文收錄於特列季亞科夫所著《作家的工作——文章、報導、肖像畫》（Die Arbeit des Schriftstellers, Aufsätze Reportagen Porträts）一書。德文版本於一九七二年由Karla Hielscher等人翻譯，Heiner Boehncke發行，Rowohlt Taschenbuch Verlag GmbH出版。其中主要談論《怒吼吧，中國!》的部分是在第一八八～一九四頁。

91. 潘子農回憶錄僅在談袁牧之時，提及他扮演《怒吼吧，中國!》的老船夫時，修正「其原來極端的追求形化的化身演技」。潘子農，《舞台銀幕六十年：潘子農回憶錄》，江蘇：江蘇古籍出版社，一九九四年。頁一三一。

92. 例如一九三六年民豐師專劇團就在桂林演出《怒吼吧，中國!》、《巡按》等劇，據徐慕雲的觀察，「成績平平」。見徐慕雲，《中國戲劇史》，上海：古籍出版社，二○○一年。頁一六四。

從左到右、
從劇場到集中營

戲劇界人士採用「活報劇」形式，以最簡單、簡短有力、最能接近大眾、隨時可以表演的形式演出「怒吼」的劇情。

中國對日抗戰時期的「活報劇」源自莫斯科「藍衫」劇團，而特列季亞科夫正是「藍衫」劇團的重要成員之一。其實，不只「藍衫」劇團，一九二○年代愛森斯坦與特列季亞科夫的實驗戲劇，與梅耶荷德劇院的革命戲劇（**例如《澡堂》**）都帶有宣傳鼓動的活報劇性質。

傳入中國的「活報劇」戲劇形式很少用長篇文本，多半是短篇、自由、簡單的表演。從一篇作者署名「克夫」的《中國怒吼了》活報劇本可見一斑。這個活報劇本只有〈序幕〉和〈如此皇軍〉兩幕，序幕的背景是一張特別畫成的簡單大幅中國全圖，上面明顯地標記出「八一三」以前被日本帝國主義侵佔的失地——自東三省至平津。幕未揭開前，眾人即已聚集在舞台上，握拳的右手高擎著，演員中一人手持告示牌，上面寫著「中國怒吼了」五大字，宣示牌旁邊蹲著扮演日本小鬼的演員，眾人把他擠在中間使台下人看不到，再由幾個人高舉著火把，雜在群眾之中，火把代替燈光，也更加渲染劇情。

幾聲砲響後，幕布突然打開，眾人齊唱歌曲〈中國怒吼了〉，這首歌分四段，唱第一段時眾人站在原位上下動，唱第二段各人再舉高左手，並與旁人的手互相牽著，連接起來，站在中間的人，緩緩地站到兩旁，手牽手成形一圈。此時群眾可向日本小鬼做種種威脅動作，日本人也表現出驚惶失措，唱第三段時，群眾有次序地排成「八一三」的字形，持告示牌者在他們背後中間站著。此時日本小鬼悄悄下場，最後一段歌唱出時，恢復原來團集形狀，持告示牌者仍站中央，不過把牌子反過來了，換了一張「最後勝利是屬於我們」的幾個大字；歌舞一完結，接著又幾聲大砲，再加上此機關槍、飛彈、炸彈等雜亂聲響，幕徐徐下。93

中日戰爭期間，落腳西南的新中國劇社社員汪鞏和嚴恭，以湘北前線和桂林後方的現實為題

材，在很短的時間內，創作了一齣五幕十場的戰時特寫劇《怒吼吧，桂林！》並於六月二十四日至二十七日在桂林藝術館演出。該劇即時反映了桂林人民的戰鬥生活，如國旗大遊行、為前方將士募捐的獻金運動，特別是該劇的六首插曲：〈醒一醒吧，大後方〉、〈獻金歌〉、〈濱湖月〉、〈賣花歌〉、〈為第二戰場而歌〉、〈怒吼吧，桂林！〉（田漢、安娥作詞，費克、王天棟配曲），歌詞悲壯激昂。四天共演出五場，被稱為「投向桂林市民眾中的一顆爆裂彈」！[94] 嚴格來說，這些「活報劇」和桂林演出的「怒吼」都與特列季亞科夫《怒吼吧，中國！》無直接關連，但放在政治與社會平台上，卻有共通之處。真正的差別，仍然在於一齣戲是從劇場藝術專業考量，還是以政治宣傳為主要目的？

93. 克夫，〈中國怒吼了（活報劇本）〉，《時事類編》第二卷第四期，一九三四年。頁五一～五四。

94. 艾林，〈從《怒吼吧，中國！》到《怒吼吧，桂林！》〉，《新文化史料》第五期，北京：新文化史料雜誌編輯部，一九九五年。頁五六。

(五) 小結

《怒吼吧，中國！》在梅耶荷德劇院首演之後，成爲劇院的「定目劇」，並開始在蘇聯境內與國際間流傳，劇中壓迫者／被壓迫者衝突、對立的情節很容易引起回響。許多弱勢的國家、族群、工農階級也藉中國人的吼叫聲喊出自己的悲劇與痛苦。最早接受《怒吼吧，中國！》的國家，是東亞的日本與歐洲的德國。日本國內左翼勢力興起，這齣反帝國主義壓迫的戲劇被左翼劇團（築地與新築地）盛大演出，振奮日本戲劇界，德國則因與俄國有悠久的歷史與文化淵源，並在德國大城市演出；日、德的《怒吼吧，中國！》首演都在一九二九年，這一年美國紐約華爾街股市崩盤，引發接連數年的全球性經濟大蕭條。德國是受害程度較深、失業率最高的歐洲國家，而日本自一戰後即因經濟不景氣，導致農村凋敝、失業人口增加。《怒吼吧，中國！》就是在全球性經濟蕭條、到處存在著資產階級與無產階級、壓迫者與被壓迫者對立的大環境，從蘇聯而日本、德國，再由德國、日本快速流傳至歐美與東亞。

《怒吼吧，中國！》塑造的「嗜血成性的殖民主義者」，被梅耶荷德認爲寫得太露骨和野蠻。特列季亞科夫在他的《劇作家筆記》認爲以梅耶荷德爲首的「左翼戲劇」昨日猶認爲自己有權代表革命人民發言，但今日卻已全面投降，言下之意，特列季亞科夫在乎的是戲劇沒有能夠走上街頭，把自己的審美和動情的本質融化到革命事業中，反而駛進了自己的審美之岸。

一九二〇年代末、三〇年代初，《怒吼吧，中國！》在東方的演出與政治、社會緊密互動，是這齣戲在那個時代史最重要的區塊。當時日本的軍國主義正蓄勢待發，左翼劇場逆勢操作，築地小劇場與新築地劇團在國際間首演《怒吼吧，中國！》，反映左翼勢力的運動性，極具社會意識。其他中國劇團公演《怒吼吧，中國！》，動作雖慢半拍，但一九三三年上海戲劇協社演出這齣

95

戲，卻反映左翼戲劇界對政治大環境的聲音。《怒吼吧，中國！》從日本引進，最初亦屬中日左翼

劇場或無產階級運動者的互通聲息。中、日劇團演出《怒吼吧，中國！》帶有濃厚的政治目的與

意識型態，卻也掌握時間性、空間性與時代氛圍。尤其是中國，從一九二四年六一九萬縣事件發

生，到一九二六年《怒吼吧，中國！》在梅耶荷德劇場呈現，並未引起中國人的注意。當時的中國

戲劇界正傾力現代劇場的營造，但很快地與時代大環境和民族主義結合。上海戲劇協社從一九二四

年演出洪深改編王爾德劇本《少奶奶的扇子》，到一九三三年九一八事變前三天推出《怒吼吧，中

國！》，象徵大環境的驟變，正如茅盾所云：「即使沒去看戲，單坐在家中看廣告，也能感受強烈

的刺激，再沒有心情去留意少奶奶的什麼扇子了。」

一九三○年代初期，中國戲劇界排演《怒吼吧，中國！》，首先面對的不僅僅是人數眾多的

演員與劇作家標榜的劇場技術，更重要的，中國戲劇團體藉這齣戲的宣傳鼓動性，激發民族主義，

對抗帝國主義。然而，帝國主義指哪些國家？如依原劇情節，迫害中國船工的是英艦艦長、美國商

人，還有為虎作倀的法國人，全劇與日本人似乎無涉，至多只是泛帝國主義的一員，誠如特列季亞

科夫在「作者說明」中寫道：「為了保障少數在揚子江沿岸經商和傳教的白種人和日本人，外國砲

艦經常往來在這條中國窩瓦河上……。」然而，對中國而言，西方列強固然長期侵略中國，東方的

日本卻後來居上，不但在中國東北製造爭端，成立滿州國，又在中國華北節節進逼，終於爆發第二

次中日戰爭。

《怒吼吧，中國！》在快速變動的政局中，戲劇的本質與形貌也變得模糊與曖昧。

95.《梅耶荷德傳》中文版，頁五七三～五七四。

七、從左到右、從劇場到集中營：
《怒吼吧，中國！》的全球性流傳㈡

《怒吼吧，中國！》在日、德、美、中等國劇場的呈現，或受十月革命以來無產階級革命意識的影響，或宣洩全球性經濟蕭條、失業人口激增，左翼勢力趁機崛起的大環境，以及梅耶荷德劇院為這齣戲所塑造的模式。然而，隨著時空的推移，這齣戲劇呈現的風貌益加多元而複雜。本章所欲討論的《怒吼吧，中國！》，半數與前一章演出的劇場氛圍不同。以英國來說，悲劇發生在他們橫行長江的砲艦「金虫號」上，砲艦艦長威脅中國地方官兩天之內交出兩名「人犯」，否則即將砲轟縣城，萬縣官員一切照辦，艦長還因執行事件有功，受到國會表揚。如果《怒吼吧，中國！》能在英國演出，英國觀眾如何看待劇中窮兇極惡的英國人？

《怒吼吧，中國！》更顯著的「變調」發生在戰爭期間的東亞。一九三七年七月第二次中日戰爭爆發，日本軍國主義不斷鼓吹對美英作戰，強化將白人趕出亞洲、重建東亞秩序的言論。一九三八年十一月，日本政府發表宣言，樹立中、日、滿三國相互提攜、建立政治、經濟、文化各方面連結的關係。一九四〇年八月日本首相近衛文麿明確指出「大東亞共榮圈」的名稱，以及包括中、日、滿、中南半島、印尼、新幾內亞及澳洲、紐西蘭、印度與西伯利亞東部在內的「共榮圈」範圍；作為日本殖民地與帝國南進基地的台灣，在那個年代也身不由己地扮演一定的角色。

一九四一年十二月八日，日本發動太平洋戰爭，二戰全面引爆，日本主導的大東亞共榮圈也加強運作。日本羽翼下的汪精衛政權統治區以反英美協會名義在上海演出《怒吼吧，中國！》，改名為《江舟泣血記》，突顯美英帝國壓迫中華民國的事實——不管是重慶蔣介石政府或南京的汪精衛政府。原來九環的劇本結構改編成四幕，讓這齣戲劇的訴求更加集中，而後日本控制的中國城市與殖民地台灣先後跟進，都明顯地以戲劇作為政治宣傳的工具，其中南京劇藝社演出的《怒吼吧，中國！》更把戲劇場景轉移至一九四一年十二月八日的太平洋（大東亞）戰爭第二年紀念大會，再以

追溯的方式，帶出六一九萬縣事件，最後又回到群眾大會現場。原來在日本、中國以左翼劇場、無產階級運動面目呈現的《怒吼吧，中國！》，此時轉變成打倒英美的軍國主義行動劇，與此有異曲同工之妙的是，納粹嚴密控制下的猶太集中營，竟然也能演出《怒吼吧，中國！》，原因亦與劇中的角色扮演有關，充分顯現戲劇在政治大環境中，成為當權者與抗議者運用的籌碼，劇場與政治的糾葛、辯證與戲劇的荒謬性也在於此。

(一)在英國、加拿大、印度等國的演出

⑴ 在英國的演出

英國是近代全世界最大的殖民地國，也是打開中國門戶的西方國家。依仗著內河航行與領事裁判的特權，英國船艦橫行長江流域，其勢力也深入上海、廣州、漢口等地，並釀成多起衝突事件。以萬縣為例，英國都是罪魁禍首，無論是促成《怒吼吧，中國！》劇本創作的一九二四年六一九萬縣事件，或造成傷亡慘重的一九二六年九五慘案，英國都是罪魁禍首，「當時英帝國主義正是侵略中國的最富有代表性的帝國主義者」1。在六一九事件中，英國認為錯在中國船夫，而不在美國商人哈雷，英艦艦長威脅砲轟縣城、處死兩名船夫，英國國會認為處理得體，當時的西方媒體也多偏袒英方立場。

特列季亞科夫的《怒吼吧，中國！》是一齣戲劇，卻在這個國際衝突事件中，扮演仲裁者的角色。這齣強調紀實的戲劇採西方人／東方人、壓迫者／被壓迫者對立的劇情結構，在莫斯科梅耶荷德劇院上演後快速流傳國內外，東方和西方都搬演這齣戲。特列季亞科夫是俄國人，從俄國疆域來看，其大部份領土在亞洲，主要城市都位在領土的歐洲部份，歷史文化傳統與歐洲密切相關，多數俄國人也不認為自己是東方人。不過特列季亞科夫的立場未必完全等同歐洲的西方人（如英、法、德），他並沒有像戲劇裡英國艦長那樣，為美國商人之死義憤填膺的「歐洲人為歐洲人」立場，反而站在弱勢的東方人那邊，《怒吼吧，中國！》經由德國，在西方世界廣泛流傳，以英美為代表的西方帝國主義欺凌中國無產階級、處死兩名無辜船夫的情節，等於為這個國際衝突事件作出宣判。

一九二九年起《怒吼吧，中國！》開始在歐洲國家演出，英國政府對此極為注意。英國駐德國

總領事在給外交部的匯報裡，提及一九二九年十一月十二日法蘭克福城市舞台《怒吼吧，中國！》的演出，「劇場爆滿，觀眾的反應是同情與憤怒。雖然演出結束前就有人離開劇場，但也有人痛罵英國：『呸英國』（pfui England），『呸歐洲』（pfui Europe），『打倒英國』（nieder mit England）！」2

英國因為《怒吼吧，中國！》情節涉及不列顛海軍與國家形象，禁止該戲在國內公演。莫斯科梅耶荷德劇院首演之後，德、日分別把俄文演出本翻譯成該國語文，並由國內劇團公演，美國也隨後跟進，唯獨號稱戲劇演出蓬勃的英國沒有動靜。一九三一年，才出現芭芭拉·尼克遜（Barbara Nixon）和波利亞諾夫斯卡（F.Polianovska）根據特列季亞科夫原著劇本所翻譯的英文版《怒吼吧，中國！》，原定於赫伯特·馬歇爾（Herbert Marshall）和泰倫斯·格雷（Terence Gray）的劍橋劇院也計畫根據這個英譯本演出《怒吼吧，中國！》，然而上述原因始終讓這齣戲無法順利上演，唯一一次例外，是一九三一年十一月曼徹斯特「未名社」（Unnamed Society）的演出，導演為史拉汀－史密斯（F. Sladin-Smith）。未名社成立於一九一五年，是一個不走熱門與商業路線的劇團，為不喜歡主流戲劇的少數觀眾演出，未名社表演的劇碼，多在倫敦演出，幾乎不曾在曼徹斯特上演3。他們採用芭芭拉·尼克遜與波利亞諾夫斯卡的譯本，演出時針對原來劇本中不利英國的部份做了修正，例如將哈雷的名字改為「阿斯來」（Ashley），是一個非常傲慢的人，為美國公司工作，與英國沒有關係。原本的英國砲艦「金蟲號」則改成很像法文的「施農號」（Chinon），並且

1.應雲衛，〈從《怒吼吧，中國》到《怒吼的中國》——從想望到實現〉，《藝術評論》二〇〇八年十期重刊，二〇〇八年十月。頁五〇～五一。

2.iLeach 引用Nicholson, Stephen. *The Portrayal of Communism in Selected Plays Performed in Great Britain, 1917-1945.* University of Leeds. 未出版的博士論文，1990. p. 30.

3.Marshall, Norman. *The Other Theatre.* London: John Lehmann, 1947, p. 97.

模糊了艦長的國籍 4，以法國海軍代替英國海軍 5，波利亞諾夫斯卡和芭芭拉·尼克森的英譯劇本也在同年出版。6

總之，在英國的演出忽略六一九萬縣事件的歷史事實，而將責任轉嫁美國，任意地更改、擺弄正面與反面人物 7。當年英國在《怒吼吧，中國！》這齣戲的演出上，表現的態度不像擁有優良戲劇與民主傳統的國家。

(2) 在加拿大的演出

加拿大的行動劇場 (Theatre of Action) 於一九三七年的一月十一至十六日，在多倫多的哈特劇院 (Hart House Theatre) 推出《怒吼吧，中國！》，對於英裔觀眾而言，可能會跟在英國演出的情形一樣，感到尷尬或不太舒服。8 加拿大演出的《怒吼吧，中國！》由來自紐約的大衛·裴瑞斯曼 (David Pressman) 執導 9；裴瑞斯曼看過一些《怒吼吧，中國！》的演出劇照，認為這齣戲非常吸引人，也相當具有時代感，能讓不同文化背景的觀眾作出回應，於是提議製作《怒吼吧，中國！》10。《多倫多星報》(Toronto Star) 一九三七年一月二日曾有一篇演出報導：

這是一齣描寫當代中國的蘇聯戲劇，幾乎在這舞台上從沒見過排練如此密集的戲劇……整部戲沒有明星演員，所有演員的行動構成一種密集且奇異的整體效果。11

裴瑞斯曼在排演的過程中，於一九三六年十二月三十日的《號角日報》(Daily Clarion) 發表一篇文章，講述他對於此劇的理念。他認為在這齣戲中，無論是苦力，還是富有的中國商人、英國

海軍、美國商人或上流社會的婦女，影響其生存的關鍵因素就是經濟，而且透由舞台呈現，進一步讓觀眾反思其國內的狀況：「這部戲的動機不僅限於《怒吼吧，中國！》原本的角色之上。為了讓加拿大人以同理心思索這些中國的苦力如何對抗那些剝削、野蠻之力⋯⋯經濟這個刺激《怒吼吧，中國！》角色的因素，也是推動其他戲劇人物、不同情境，進一步推動這些演員的祖國及人民捍衛自身的自由及安全之因素⋯⋯而觀眾在面對這些人類的紛爭時，也彷彿見證了自己國內的社會及經濟衝突⋯⋯」。12

《怒吼吧，中國！》演出前的多倫多觀眾大部份是形形色色的工人，他們對於表演、劇團的期待往往是以娛樂為主，只有少部份劇團願意利用簡便的燈光、舞台道具，將劇場呈現給觀眾。《怒吼吧，中國！》這齣戲搭設布景時曾遭遇許多的困難，巨大的道具加上大量的演員（演苦力），使道具與布景變得擁擠，妨礙了觀眾的接受度。《怒吼吧，中國！》一九三七年一月十一日首演之後，未必能讓加拿大觀眾理解這些創新或改變究竟有何重要性，但至少代表行動劇場跨入新的創作階段──能反映加拿大工人被剝削的真實情景，不再只是重覆莫里哀和契訶夫的戲劇形式。

行動劇場開演之後獲得許多評論家的肯定，一九三七年一月十二日，勞倫斯‧馬森（Lawrence

4.Meserve, Walter and Meserve, Ruth. *The Stage History of Roar China!: Documentary Drama as Propaganda*. p. 6.
5.Dana, H.W.L. "Introduction" in Tretiakov, S. *Roar China: A play*. New York: International Publishers, 1931, p.5.
6.Nicholson, Steve. *British Theatre and the Red Peril: The Portrayal of Communism, 1917-1945*. Exeter: University of Exeter Press, 1999. P.182.
7.同註4。頁七

8.參見Ryan, Toby Gordon. *Stage Left: Canadian Theatre in the Thirties*. Toronto: CTR Pubns, 1981, p.138
9.同註7。
10.同註8。頁一二四。
11.*Toronto Star*. Jan. 2, 1937.
12.Ryan, Toby Gordon. *Stage Left: Canadian Theatre in the Thirties*. p. 136.

Mason）在《地球報》（The Globe）上發表〈怒吼吧，中國！──殘酷的反帝國主義戲劇〉：「昨晚在哈特劇院上演的《怒吼吧，中國！》，是一齣與全民青年運動結合的戲碼⋯⋯。」《大學雜誌》（The Varsity）也評論：「論及對帝國主義及其對殖民地剝削的控訴，再也沒有比得上行動劇場在哈特劇院上演的《怒吼吧，中國！》來得更強烈。」文中對於導演、場景設計、以及演員專業程度都讚許有加，甚至提到此後行動劇場成為加拿大最重要的劇團之一。[13]

(3) 在印度的演出

《怒吼吧，中國！》的國際演出史，印度的公演談不上重要，也未受到國際戲劇界太多的重視，主要原因在於相關的演出資訊不足。不過，《怒吼吧，中國！》在印度的出現，具體而微地反映這齣戲的宣傳鼓動性，以及劇場很難免於政治議題操縱的特質。

在太平洋戰爭（1941.12.8-1945.8.15）之前，東南亞、南亞、中亞諸國，除了少數維持名義上的獨立（如泰國），其餘早被歐美殖民國家瓜分，其中英國勢力分布最為廣大，從緬甸、馬來西亞、新加坡、印度半島到中亞各國，都是它的殖民地。《怒吼吧，中國！》敘述西方帝國主義迫害中國，及引發小鎮船夫反抗的革命主題，可與印度受英國帝國主義壓迫的情形相呼應。然而，太平洋戰爭爆發後，日軍攻勢凌厲，到一九四二年六月已先後占領馬來西亞、新加坡、印尼、緬甸、泰國、香港和太平洋許多島嶼，幾乎完全接收英、法、美、荷各國在東南亞的殖民地。日本席捲亞洲，印度也備受威脅，視日軍是為害之物（villain）。

一九四二年印度人民戲劇協會（Indian People's Theatre Association, IPTA）公演《怒吼吧，中國！》與《四位同志》（Four Comrades），目的在藉戲劇活動表達政治訴求。《四位同志》編劇

是IPTA的成員，劇情敘述發生在新加坡的一起意外事件，讓四個不同民族的工人（兩個華人、一個馬來西亞人、一個印度人）共同對抗日本帝國主義的壓榨[14]。《怒吼吧，中國！》這部戲在印度最初是用英文演出部分內容，並為了符合當年（1942）印度的情況而改編，劇中的反帝國主義內容符合受英國帝國主義壓迫的印度。這兩部戲開演前，演員簡單為觀賞戲劇的工人和農民解釋該劇的政治、社會背景以及演出原因。IPTA成員認為這樣做很重要，否則觀眾無法理解這部戲的意義，也不能對戲劇內容與受到法西斯侵略等現況產生聯想。

當時印度國內對首要敵人是誰，有不同的意見，究竟是英國人還是日本人？印度共產黨認為應該先反抗法西斯日本，再對抗英國帝國主義；印度議會（Congress）則認為日本的侵略意味英國帝國主義的結束，所以可以跟日本談判。在此情況下，這兩部戲除了對抗法西斯主義，也抵抗印度議會與甘地（Gandhi, 1869-1948）的非暴力政策。針對印度非暴力政策的抗議，在《怒吼吧，中國！》的序幕即明顯表現出來。當時左派被印度人民認為是叛徒，因為他們支持英國對法西斯的戰鬥。這兩部戲在序幕和尾聲加入評論，目的在於從左派的角度說明民族解放的奮鬥歷史，以及法西斯主義與帝國主義的關係，而這段評論能讓觀眾直接參與討論。[15]

IPTA成立於孟買（Bombay）與加爾各答（Calcutta），總部設在孟買，但在德里和其他城市都有分部，是與共產黨有關的人民劇場[16]，也一直被認為是印度共產黨的文化部門。然而，成員

13. 同前註。頁一二八～一二九。
14. Bhatia, Nandi. *Acts of Authority, Acts of Resistance, Theatre and Politics in Colonial and Postcolonial India*. University of Michigan, 2004. p.79.
15. Bhatia, Nandi. "Staging Resistance: The Indian People's Theatre Association", in Lisa Lowe and David Lloyd (ed), *The Politics of Culture in the Shadow of Capital*. Duke University Press, 1997. p.437.
16. 同前註。頁四三四。

是左派，未必就屬於共產黨，不過他們的價值觀和理念是一致的[17]。IPTA自成立以來，推動的戲劇主題包括日本對東南亞的侵略以及希特勒、墨索里尼戰爭與法西斯主義。該組織成員認爲戲劇是反抗英國帝國主義和法西斯主義的工具，也是農民、工人和被剝削的無產階級以鬥爭尋求解放的有力武器[18]。通過在全印度動員人民，展開戲劇運動，除了復興劇場與傳統藝術，同時也爲印度人的自由與文化進步、經濟平等而奮鬥。IPTA的戲劇表演形式與內容，一部分受到西方和中國的戲劇實踐的啟發（如中國抗日街頭劇），再方面，也受到了英國小劇場與美國的WPA（Works Progress Administration）戲劇計劃的影響。IPTA公演的《怒吼吧，中國！》成爲反日本、反法西斯的宣傳劇[19]。特列季亞科夫原著劇本在印度經過翻譯與改編[20]，壓迫中國人的帝國主義，由英美轉換成日本人。原本以英文演出，但在IPTA所在的範圍區域，被翻譯成許多地方方言，以便廣泛地吸引群眾的參與。[21]根據 Walter Meserve 和 Ruth Meserve 的研究，IPTA的《怒吼吧，中國！》和《四位同志》兩齣戲之演出非常成功。[22]

戰後IPTA的活動範圍已包括全印度，分為歌舞，戲劇與電影三個主要領域，仍然受英國的小劇場組織、美國的戲劇計畫以及蘇聯劇場的影響，將活動落實於對印度文化和社會的挑戰，直至一九六〇年，IPTA正式宣告中止。[23]

⑷ 在波蘭華沙與納粹集中營的演出

波蘭與西鄰的德國、東邊的俄國地理位置相近，歷史淵源深厚，長久以來彼此之間邊界衝突不斷，民族與革命的糾葛也難以釐清。帝俄時代曾與普魯士和奧匈帝國三度（1772, 1793, 1795）瓜分波蘭。一八一五年以後，波蘭成爲俄羅斯的一省，直到一次世界大戰以後，波蘭才有機會建立

自己的國家。波蘭皮爾蘇基政府，爲了奪回歷史上被四鄰瓜分的領土，與烏克蘭、白俄羅斯常發生邊界糾紛，也牽動與蘇維埃俄國的衝突。最後，俄國不得不割地賠款，蘇、波雙方簽署《里加條約》，這個條約規定的蘇波邊界線，一直維持到一九三九年。[24]

若就《怒吼吧，中國！》的國際演出史而言，波蘭也是德、日之外，最早接受這齣戲的國家。劇中壓迫者／被壓迫者的鬥爭很容易引起波蘭人的共鳴，當《怒吼吧，中國！》在蘇聯及德國的演出之後，波蘭工人也以被壓迫的中國船夫自喻，等於以中國人的「杯酒」澆自己的塊壘。

一九三〇年代，波蘭的立沃夫（Lvov）劇院經常演出反映政治、社會問題的劇目，引發社會大眾討論，《怒吼吧，中國！》便是當時最受歡迎的劇目之一。波蘭最早的《怒吼吧，中國！》在一九二五年開始導演意第緒語導演是雅庫‧羅特鮑姆（Jakub Rotbaum），他出生於波蘭華沙，

17. 同註15。頁四五四。

18. 同註15。頁四三一。

19. Meserve, Walter and Meserve, Ruth. *The Stage History of Roar China!: Documentary Drama as Propaganda.* p. 9.

20. Tretiakov, Sergei Mikhailovich, *Roar China.* Bombay, The Indian People's Theatre Association, Dramatics for National Defence, 1942.

21. IPTA演出的《四個同志》和《怒吼吧，中國！》劇本，據聞保存於Humanities Research centre at the University of Texas at Austin。

22. 同前註。

23. Bhatia, Nandi. "Staging Resistance: The Indian People's a Theatre Association", in Lisa Lowe and David Lloyd(ed), *The Politics of Culture in the Shadow of Capital.* p. 432-435.

24. 打著「社會主義」、「工農政府」以及「波蘭愛國主義」旗號的皮爾蘇基，在一九二〇年四月攻進烏克蘭首都基輔，並佔領白俄羅斯的明斯克與立陶宛，同時向蘇維埃俄國索還「被俄國佔領的土地」，列寧也藉愛國主義號召全俄人民站起來，對抗波蘭帝國主義的侵略。俄軍在西線、西南線對波蘭作戰，列寧宣稱不僅要粉碎皮爾蘇茲軍隊的進攻，進一步希望在波蘭、德國出現勞動人民革命，列寧動員居留在俄國的波蘭共產黨參戰，並發動宣傳鼓動攻勢，讓波蘭人相信紅軍的進攻是解放波蘭、向世界革命的勝利進軍。波蘭開始鎮壓國內支持紅軍進入波蘭者，同時扶植一個叫「波蘭革命委員會」的「流亡政府」。一九二〇年八月蘇軍兵臨華沙城下，卻慘遭敗績，結果俄國不得不割地賠款。

（Yiddish）戲劇[25]，曾經赴蘇聯跟隨史坦尼斯拉夫斯基、梅耶荷德學習，因著迷於俄國戲劇，在回到波蘭之後，開始巡迴各地，演講蘇聯劇場文化，希望藉由民俗、社會與政治等議題，促進波蘭意第緒戲劇的發展。一九二九年羅特鮑姆應邀與維爾納納劇團（Vilner Trupe）合作[26]，擔任藝術指導與舞台指導。他的導演代表作品就是特列季亞科夫的《怒吼吧，中國！》。Walter Meserve 和 Ruth Meserve 在〈《怒吼吧，中國！》演出史〉一文中，提到這部戲於一九三二年與一九三三年在華沙新雅典劇院（Nowe Atenean Theater）推出，導演是雷昂‧席勒（Leon Shiller, 1887-1954），演出很成功。[27]

席勒將《怒吼吧，中國！》搬上華沙的新雅典劇院舞台，被評論家認為像一陣革命槍響。波蘭作家克魯契科夫斯基（Leon Kruczkowski, 1900-1962）回憶這次的演出所以能順利進行，是因為：「書報檢查機關沒有禁止該劇的理由，因為它描繪中國人民爭取民族及社會解放的過程」。《怒吼吧，中國！》曾經在華沙連演一百五十場，正因為這齣戲廣受歡迎，使波蘭當局深感不安，決定採取破壞活動：「演出接近尾聲時，幾輛所謂的警用『馬車』小心翼翼地駛向劇院，兩排穿著藍色制服的員警就站在藝術殿堂入口。散場時，離開劇院的觀眾一一留下個人資料，並被『禮貌地』釋放。」[28]克魯契科夫斯基宣稱，此類活動共重複了幾次，因此「席勒的最佳作品成功地被清算了」[29]，不過一九三四年席勒仍然再度執導這部戲。

出現在波蘭境內的《怒吼吧，中國！》，最特別的是二戰期間在納粹集中營的演出。一九三九年九月德軍入侵波蘭，許多猶太人被關進集中營，開啟了集中營的新型態。傳統集中營拘留的是希特勒時代法律規範的「保護管束者」，如慣犯、同性戀、吉普賽人、耶和華見證等「反社會者」。一九三八年的「水晶之夜大屠殺」（Reichskristallnacht）[30]之後，有三萬五千名猶太人被關進集中

營，一九三三年興建的達豪（Dachau）成為最主要的集中營範本。二戰之前著名的集中營，還包括布亨瓦爾德（Buchenwald）、拉文斯布呂克（Ravensbruck）、薩克森豪森（Sachsenhauaen）等。新建集中營有些是作為前往大集中營的轉運站，像比利時的馬林（Malines）、法國的維特（Vittel），捷克斯拉夫的特雷辛（Theresienstadt），有些則是為工業生產服務的勞工營，像是波蘭及拉脫維亞。有些惡名昭彰的地方，如奧許維茲（Auschwitz）、索比堡（Sobibor）、特雷布林卡（Treblinka）、切姆諾（Chelmno）、馬伊達內克（Majdanek）等，正是猶太人或其他被法西斯認為「下等人」的民族滅絕處。只有奧許維茲同時有三個營區，做為工業生產及拘禁之處。為了消除流言，納粹在特雷辛設立「模範營區」，受紅十字協會監督，但集中營的恐怖景象早已深植人心，所有人進入這個人間煉獄，都知道很難存活。

集中營裡的休閒時間非常有限，而且很多活動只能在地下進行。最普遍的地下娛樂項目是朗誦與唱歌，但有些集中營也鼓勵犯人從事足球、手球、排球或拳擊以及其他特定活動，老一點的營區開始。

25. 意第緒語是日耳曼語族之一，在猶太人族群流行，亦被稱為猶太語。有關意第緒戲劇可參閱Sandrow, Nahma. *Vagabond Stars: A World History of Yiddish Theatre.* New York: Syracuse University Press,1996.

26. 維爾納劇團（ווילנער טרופע）：一九一六年成立於維爾諾（即今日拉脫維亞首都維爾紐斯），所有戲劇皆以意第緒語演出。一九二〇年代中期在美國巡演，一九二七年返回波蘭後，左派傾向日益增強，其演出的《黑暗的猶太聚居地》（歐尼爾劇作）及《怒吼吧，中國！》為劇團此時期代表作。

27. Meserve, Walter and Meserve, Ruth. "The Stage History of Roar China!; Documentary Drama as Propaganda", *Theatre Survey*, 21, May 1980, p. 6; Goldfarb, Alvin. "Roar China! in a Nazi Concentration Camp." *Theatre Survey* 21, May, 1980, p. 184-185.

28. Белоусов Р. «Рычи, Китай!» Сергея Третьякова (К истории советско-китайских литературных связей) // *Вопросы литературы.* 1961. No.5.– C. 197-198.

29. 同前註。頁一九七。

30. 水晶之夜大屠殺：一九三八年十一月七日，一名十七歲波蘭猶太少年殺死德國駐巴黎大使，此事成為德國納粹鎮壓境內猶太人的最佳理由，於是在十一月九日深夜至十一月十日凌晨攻擊德國境內猶太人，許多商店的玻璃都被打碎，在月光下如水晶般閃閃發亮，故有「水晶之夜」（Reichskristallnacht）之稱。這一事件為納粹屠殺猶太人的開始。

還有廣播音樂，甚至戲劇活動[31]。在波蘭猶太人集中營內，如果營長允許戲劇活動，「罪犯」白天工作，晚上還可以排戲[32]。一九四三至四四年間，納粹對於集中營進行的節目會提出要求，希望模範營區製作戲劇、歌劇、歌舞劇，其中困難度較高的歌劇尤受歡迎。

琴斯托霍瓦（Częstohowa）集中營的管理單位是德意志國防軍（Wehrmacht）而非納粹黨衛軍（SS），所以沒有那麼嚴厲，才有機會成為最早有戲劇活動的集中營。一九四四年，由一位名叫施提格（Shie Tigel）的華沙意第緒劇場（Warsaw Yiddish Theatre）演員籌劃演出活動，並和歌手計斯曼（Zisman）、演員雅克波維奇（Jacobowitsch）成立克難的劇場。在此之前，集中營只能在軍營房舍中排戲，因而也走即興的行動劇場路線。但從施提格開始，劇團導演有一個簡單的工作室，讓他在晚間排演後能專心將記憶中劇場的物件裝置起來。當更多的猶太人來到這個集中營，出現了由十六人組成的樂團與劇團合作演出。值得注意的是，作為劇場的房舍甚至備有舞台、布幕以及反射燈光[33]。這種簡陋的意第緒劇場，成為集中營政治犯發展獨特戲劇模式的場域，上演戲劇也成為熱門活動，幾乎每週六、日都有戲劇演出。意第緒版本的《怒吼吧，中國！》，就是在這樣的時空背景下，得以在集中營演出。

戲劇行動一向被視為具抵抗性，能在納粹集中營存在，仍令人感到不可思議。施提格執導的《怒吼吧，中國！》演出前經過多次排練，新的繪景，新的服裝製作，加上由卡特辛斯基（Katershinski）創作的音樂。和原劇唯一不同之處，在於戲劇結尾群眾揮動的不是紅色旗子，而是象徵猶太傳統的綠色旗子[34]。特列季亞科夫的原著描繪西方勢力籠罩之下的中國苦力，為了自衛導致美國商人溺斃，噩運隨即到來，最後一幕描繪了被壓迫者發出的怒吼。在琴斯托霍瓦上演這齣戲，以中國人對照猶太人的意圖非常明顯，船夫為了自衛而產生的憤怒與復仇，很容易挑起囚犯的情緒；而且依《怒吼吧，中國！》原著精神，結局必須是以煽動起義為訴求，劇中任何的組織行動

或企圖逃跑的情節，都能將他們帶向情感高潮[35]。施提格顯然知道這齣戲的宣傳鼓動性，因害怕遭到納粹報復，該劇僅僅上演一次，便無疾而終。一九四四年底，納粹黨衛軍接管琴斯托霍瓦集中營的管理工作，所有的戲劇活動宣告中止，也不可能再出現《怒吼吧，中國！》了。

即使如此，一九四四年出現在波蘭琴斯托霍瓦猶太人集中營的《怒吼吧，中國！》，仍被認為是特列季亞科夫過世後，最具有紀念意義的演出，強力反映被壓迫者對壓迫者的消極反抗[36]。

31. 一九四一年五月，布亨瓦爾德集中營配置了一座有簾幕的電影院，放映一些被丟棄的影片。一九四二年在茅特豪森（Mauthausen）設立了專供亞利安人使用的妓院，一九四三年布亨瓦爾德及奧許維茲也跟進。有些營區中還有地下圖書館。由此可見，在當時集中營的文化休閒中，表演的需求並沒有消失。

32. 參見Goldfarb, Alvin. Theatrical Activities in Nazi Concentration Camps. In Theatre Survey. No. 21. May 1980. pp.184-185; Meserve, Walter and Meserve, Ruth. The Stage History of Roar China!: Documentary Drama as Propaganda. p. 6.

33. Turkov, Y. "Teater un kontsertn in di getos un kontsentratsyelagern." In I. Manger, Y. Turkov, & M. Perenson, eds. Yidisher teater in eyrope tsvishn beyde velt-milkhomes. New York: Alveltlekhn yidishn kultur-kongres. 1968. p. 508.

34. 同註32。頁九～一〇。

35. 同註32。頁一〇。

36. Leach, Robert. Revolutionary Theatre. London: Routledge, 1994. pp.167-168; Goldfarb, Alvin. "Roar China! in a Nazi Concentration Camp", in Theatre Survey. No. 21, May 1980. p. 185.

(二) 二戰期間中國日軍控制區的演出

在俄國十月革命之後，日本無產階級運動受到鼓舞，左翼戲劇也興盛一時，築地小劇場率先於一九二九年至三〇年演出《怒吼吧，中國！》，藉著英美帝國主義侵凌中國，突顯強者與弱者、帝國主義與反帝國主義、支配者與受壓迫者的對立，為日、中無產階級發出呼喊。進一步說，築地、新築地演出《怒吼吧，中國！》不是日本帝國主流價值，而是左翼的聲音。然而，不過一、二十年，日本軍國主義主導的十五年戰爭（1931-1945）從滿州展開，而後步步進逼中國，一九三七年的七七事變（支那事變），中日終於引發全面戰爭，國共合作採取堅決抵抗的策略。一九三七年十二月日本攻陷北京，次年三月再下南京，先後成立中華民國臨時政府（北京）與中華民國維新政府（南京），一九三九年四月取消兩個傀儡政權，而由汪精衛在南京成立國民政府，與蔣介石領導的國民政府打對台，華北則設政務委員會。一九四一年十二月八日太平洋（大東亞）戰爭爆發，而後二、三年而是日本軍國主義扶植的南京政權與華北自治政府陸續演出《怒吼吧，中國！》，把這齣突顯英美帝國主義對中國人欺壓的戲劇當作武力的一部份。

一九三八年十一月三日，日本首相近衛文麿發表「對華聲明」，宣稱中國國民黨政府由於重要城市廣州和武漢的失陷，已成地方政權，日本將與「滿洲國」和國民政府合作，相互提攜，建立東亞新秩序。同時間歐洲的軍事衝突也如箭在弦上，日德締結的共同防共協定（1936.11）擴大成日、德、義三國防共協定（1937.11），目標主要針對蘇聯，三國也陸續退出國際聯盟。一九三九年九月德軍入侵波蘭，英法對德義宣戰，引爆第二次世界大戰。一九四〇年九月二十三日，日本與德義締結三國同盟條約，汪精衛政權加入「國際防共協會」（1941.11）。太平洋戰爭爆發之後，美國捲入戰局，二次世界大戰全面展開，東亞戰局產生巨大改變，汪精衛政權也對英美宣戰（1943.1）。

37

近衛文麿在一九四○年八月即已明白指出「大東亞共榮圈」的名稱，及其涵蓋範圍，除日本本國及殖民地台灣、中國汪精衛南京政權、滿州國之外，還包括東南亞、南太平洋的日本控制區，就功能性而言，日、中、滿為經濟共同體，東南亞為資源供給區、南太平洋則為國防圈。日本積極提倡「東亞同盟」、「亞洲一體」、「八紘一宇」等以日本為主導者的亞洲一體論述，企圖回復以儒道、王道為主的東亞精神，創造具有東亞美學的文學，並以東亞勢力對抗歐美西方勢力，驅逐以英美文學為中心的物質主義與霸道精神，在策略上強調東亞之間的連帶關係。從脫亞到興亞的思想轉折中，可以窺見日本吸收歐美「文明開化」啓蒙之後，轉向對東亞進行「文明開化」啓蒙的脈絡，以及重整世界秩序的企圖。38

為配合日本大東亞政策，汪精衛政權於一九四二年一月通令「全國」推動新國民運動，實現「大東亞解放」39。一九四三年一月南京汪政權宣傳部又推動〈參戰宣傳計畫〉，「喚起民眾，使其認識參戰是復興中華，保衛東亞之唯一要道」，而在宣傳要點中，強調南京「國民政府」成為東亞新秩序與世界新秩序中之一員，參戰以後，當更進一步躍入世界政治舞台，而國際地位亦更為增高。

〈參戰宣戰計畫〉強調中國革命本來目的是在打倒英美，復興中華，保衛東亞，「中」日並肩作戰後，兩國將為「同生共死」之戰友。日本對中國必有更深之理解與協助，中日關係即可有劃時

37.信夫清三郎著，周啓乾譯，《走向大東亞戰爭的道路》，《日本近代政治史》第四卷，台北：桂冠圖書公司，一九九○年。頁三七五～三七六。

38.參見李文卿，《共榮的想像：帝國、殖民地與大東亞文學圈（1937-1945）》，台北：稻香出版社，二○一○年。頁

39.《全國新國民運動推動計劃》，引自上海檔案館編《日偽上海市政府》，北京：檔案出版社，一九八六年。頁九一八～九一九。

四一三、四五九、四六一。

期之改善。參戰關係中國之生存死亡，國民應絕對服從「領袖汪精衛」之命令與國家之統治，宣傳要點還包括要「暴露蔣介石、共產黨背叛東亞、背叛中國之罪惡，今日國民在協力強化政府，打倒蔣介石、共產黨之外，應努力完遂戰爭，步上實現和平之途」。40

太平洋戰爭使得《怒吼吧，中國！》這齣宣傳鼓動劇在中國的演出意義完全改觀、變質。原先戰事順利的日軍於一九四二年六月中途島戰役失利之後，局勢開始逆轉。《怒吼吧，中國！》的戲劇情節與表現形式成為日本帝國主義結合南京汪精衛政權及其他殖民地，鼓舞民心，抨擊美英同盟國最直接的戲劇武器。

從一九四二年底開始至一九四三年，在日軍控制區或汪精衛「統治」區最重要的《怒吼吧，中國！》演出有三次。

1. 上海中華民國反英美協會的《江舟泣血記》

一九四二年十二月八日太平洋戰爭開戰一週年，由日本帝國、滿州國、南京國民政府、德意志帝國、義大利王國等五國的官民代表所組成的「軸心國合同大東亞戰爭紀念大會」，於上海大光明戲院舉行，紀念大會的重頭戲是公演《江舟泣血記》，這是依據《怒吼吧，中國！》改編的四幕話劇，於八日、九日兩天演出，日場下午三時，夜場晚間八時，票價十元、二十元，主催中華民族反英美協會、後援上海日本陸軍報道部。

《江舟泣血記》的劇本是由蕭憐萍（蕭平）就《怒吼吧，中國！》原作改編，李萍倩（1902-1984）導演、舞台監督屠光啓，參加演出的有不少當紅的影劇明星，嚴俊飾艦長、呂玉堃飾船夫乙（第二船夫）、周曼華飾演道尹女兒、周起飾演阿斯萊（哈雷）、姜明飾計長興（老計）、顧也魯飾演翻譯，以及李麗華、陳雲裳、龔秋霞等人的合唱。

「紀念大東亞戰爭一週年」演出廣告，《申報》，一九四二年十二月九日。七版。

中華民族反英美協會主辦《江舟泣血記》演出，所編印的公演特刊，正頁有反英美協會總幹事李國華〈演出的意義〉、子輝〈本劇的上演史〉與蕭憐萍的〈江舟泣血記編後〉，隨後是籌備委員會職員台銜，《江舟泣血記》演員表，最後花了五十頁全文刊登《江舟泣血記》本事（頁十二至十六）與劇本（頁十七至七十，特刊稱它爲對白）。蕭憐萍改編《江舟泣血記》所參考的文本是羅稷南根據波利亞諾夫斯卡和芭芭拉·尼克遜的英譯本中譯，這個英譯本應是直接就特列季亞科夫俄文原作（一九三〇年刊行）英譯。

蕭憐萍以羅稷南譯本爲基礎，將這齣原先九幕的《怒吼吧，中國！》，改編爲四幕的《江舟泣血記》，他在〈江舟泣血記編後〉敘述這次公演的緣由：反英美協會總幹事李國華爲紀念大東亞戰爭一週年，打算集結上海戲劇界及電影界所有的力量來舉行公演。爲了實現此公演、他央求上海中華電影聯合股份有限公司的張善琨協助 41。張雖然贊同這回活動的旨趣，但由於自身事務繁忙，轉

40.《參戰宣戰計劃》，引自上海市檔案館編，《日僞上海市政府》，北京：檔案出版社，一九八六年。頁九四九～九五七。

41. 一九三六年六月二十七日，中華電影股份有限公司在上海成立，汪精衛在南京成立政權後，歸宣傳部領導，由「駐日大使」褚民誼任公司董事，一九四一年十二月八日太平洋戰爭

而命令部下陸元亮協助。由於張善琨、陸元亮的關係，大批上海影劇界人士參與這次的演出。從表演者名單來看，電影演員多話劇演員少，原來名單中還有石揮，但後來缺席了，胡導（胡道祚）回憶《江舟泣血記》的演出，曾提及當年話劇演員都不願意參加：

像太平洋戰爭一週年時，上演《江舟泣血記》就是以前的《怒吼吧，中國！》，這時候報上登出要讓石揮演主角，但石揮並沒有去，好像只有一位以前演西太后叫江泓的，只有她一個人來參加了，話劇演員都沒有參加。42

就當時的情形來看，有些演員其實是影、劇兩棲，留在上海、南京的話劇演員未必不願意參加，具體的原因應是上海影劇界一呼百應，已足以讓劇組星光閃閃。

中華民族反英美協會在籌備紀念大會演出節目時，劇目遲遲沒有確定，後來電影導演屠光啓談到上海戲劇協社會於一九三三年演出的《怒吼吧，中國！》，才是以反英美為主題的戲劇。數日以後，陸元亮帶來羅稷南翻譯的《怒吼吧，中國！》，蕭憐萍把這個版本加以修正，並整合了大綱，經由李國華交給日本軍報道部檢閱，核准後花了五天把台詞修改完成，接著展開排演工作。

中華民族反英美協會為大東亞戰爭週年紀念演出的劇目，得呈上級檢閱，且不是呈汪精衛政府，而是日本軍報道部，則當時「和平區」的政治生態與《江舟泣血記》的演出意義可想而知了。蕭憐萍改編劇本，並沒有將原作《怒吼吧，中國！》視為單純的反英美劇，根據他的說法，登場人物中有一個伙夫，是共產主義者；有一個和尚，也是國家主義者。讓這兩個人在毫無知識的

公演準備委員會的職員錄裡記載著，後援團體為上海日本陸軍報道部，顧問則列名上海艦隊的司令長官吉田善吾。

工人和船夫中間闖，還說此階級鬥爭的話，並不妥當，況且所謂船夫工會，也極容易引起誤會。由於汪精衛的「國民政府」採取所謂的「和平反共」之國家方針，故戲劇不僅要反英美，也必須要鼓吹反共才行。從這點來看，蕭憐萍判斷帶左翼或共產主義色彩的《怒吼吧，中國！》，是無法上演的。他將原來九環（景）改為四幕，登場人物也稍有變動，最初登場的伙夫與和尚等人物大量刪除，和原作相較，此劇的內容大幅地被簡化。而且將《怒吼吧！中國！》這般刺激的劇名改為《江舟泣血記》。

特列季亞科夫的《怒吼吧，中國！》在國際的流傳，不論是依劇作家刊行的文本（1930, 1966）或梅耶荷德劇院的演出本翻譯、改編，基本上都是依原著九環、九幕或九景的戲劇結構。但太平洋戰爭期間出現在「大東亞共榮圈」的演出本，將《江舟泣血記》依原著九環刪為四幕，卻是《怒吼吧，中國！》劇本流傳史更動最大的一次改編，並且成為戰爭後期「大東亞共榮圈」的主要演出結構。南京劇藝社的周雨人曾比較蕭憐萍《江舟泣血記》四幕本與潘子農、羅稷南，以及大隈俊雄等譯本九幕劇結構（綜合性）的差異：

爆發，日軍侵入上海租界，「孤島」宣告淪陷。日軍沒收了以美商註冊的「新華」、「華新」、「華成」等公司，一九四二年四月，由張善琨出面，中華電影公司出資三百萬元，將上海的「新華」、「藝華」、「國華」、「金星」等十二家影片公司合併，成立了中華電影聯合製片股份有限公司（簡稱「中聯」），董事長由「國民政府」宣傳部長林柏生擔任，張善琨擔任總經理。一九四三年五月，汪精衛政權頒布了《電影事業統籌辦法》，決定將電影發行單位「中華」、製片單位「中聯」與放映單位上海影院公司合併，成立國策電影機構「中華電影聯合股份有限公司」，簡稱「華影」，使製片、發行、放映一體化，對以上海電影業為中心的華東、華南地區電影進行全面控制。

42. 邵迎建，《抗日戰爭時期上海話劇人訪談錄》。台北：威秀資訊科技公司，二〇一二年。頁四六～四七。

《怒吼吧，中國！》	《江舟泣血記》
第一景　碼頭上，美商剝削中國工人情形。	第一幕　艦長和其夫人與美商談牛皮貿易不成，美商坐船上岸（搶景），美商與老計爭執，美商落水（搶景），艦長營救美商，美商已死，即發砲示威。道尹與艦長交涉。女學生代表至砲艦請願。
第二景　美商與英商在軍艦談牛皮貿易，中國茶房受辱。	
第三景　船夫老計與美商爭執，美商落水。	
第四景　縣長至砲艦向艦長道歉。	
第五景　縣長至碼頭上查問老計。	
第六景　船夫開會討論。	第二幕　船夫在家中抽籤決定替死者。
第七景　砲艦舉行跳舞會，縣長再至艦上求情。	第三幕　艦長與各局長談商，通知老費交出兩船夫抵命，老費自願替死。
第八景　船夫抽籤替死。	第四幕　艦長正欲絞決船夫時，適上海反英美運動發生，英砲艦撤退，民眾開始怒吼，船夫性命因而得救。
第九景　兩個船夫絞決。群眾怒吼，驅逐英美人。	

特列季亞科夫原著在中國人與西方人兩組人馬之中，有一些遊走於兩方、無直接利害關係的角色，如阿嬤、買辦、記者，這些中間角色在劇中言行略帶滑稽，為殘酷無情的戲劇情境穿插趣味性，讓悲劇也略帶喜劇效果，悲喜、鬆緊之間，使整齣戲最後產生強大衝擊力。蕭憐萍改編《江舟泣血記》時，這種戲劇氛圍已經改變，角色減少，整齣戲情節更加緊湊，集中在壓迫者與被壓迫者的對立關係，不過，相對地減少趣味性，以及情境蘊釀的過程。

《江舟泣血記》幾乎刪除了原著的第一環，將原著的第二、三、四環以及第七環的部分容納爲第一幕，原著第五環的部分發展成第二幕，原著的第六環的部分與第八環發展成第三幕，地點由碼頭船夫工會移到老船夫家中，原著的第九環發展爲第四幕，地點依然在墓地前。不過，四幕的《江舟泣血記》也不完全從九環（景）刪減，亦增加了若干角色與場景，例如《江舟泣血記》角色中「中道尹多了一位女兒，艦長多了夫人與女兒。第二幕道尹公署的會客室內，道尹的女兒瑞芬與擔任翻譯的內姪黃憶文一起商談並等待官員到來，是原著沒有的場景。在美國商人阿斯來死後，艦長除了接見道尹之外，商會會長及學界先後求見艦長，但均被拒絕，艦長只接見女生代表——包括縣長女兒瑞芬，並且態度異常和藹，雖然如此，他仍始終堅持自己的決定。

蕭憐萍《江舟泣血記》劇情與其他版本最大的不同在於，兩名抵死的船夫最後沒有被執行。當艦長宣布還有兩分鐘行刑時，突然接到上海來的大急電。

報員：一個大急電，長官，從上海來的。

艦長：（讀電，懊喪）偏偏碰在這時候，就不能等一會嗎？（他狠狠地把電報揉碎，拋在地上，回頭呼妻女）親愛的，孩子，快回艦去……史密士，下撤退令，無線電台和電報局，限三十分鐘歸艦。

水手長：是，長官。——立正，左轉彎開步走。

白朗：白朗，小艇可在碼頭上？

艦長：是，長官。

艦長：親愛的，快走。

（於是白種人的行列，是水手們先退，然後是艦長們，然後是狼狽的牧師和遊客們！黃種人的行列，是黃翻譯，道尹女和老費最先，黃翻譯拿起了揉碎的電報和道尹女拼起來看，他們興奮地回頭向大眾喊著：）

黃：他們非走不可了，下游需要更多兵艦和大砲，英美人把他們的武力全集中在上海；上海已經發生反英美舉動了！反英美勢力整個兒起來了！他們再不敢在這裡停留下去，真會葬身在這揚子江中的。

群眾：跑了！跑了！

老費：算一算你們的時間吧！

群眾：算一算你們的時間吧！

黃：你們英美人的末日快到了！

群眾：你們英美人的末日快到了！

老費：東亞人聯合起來，打倒英美！

群眾：東亞人聯合起來，打倒英美！

老費：排除英美惡勢力！

群眾：排除英美惡勢力！

黃：打倒英美帝國主義！

群眾：打倒英美帝國主義！

道尹：你們來，儘呼口號沒用；你們來看，怎，怎麼樣解下來？

（於是群眾在把英美人趕出去了後，再大家回來看視這兩個待死的夥伴；他們立刻把繩結解下來：老費撫著老船夫頸上的繩子的痕子。）

老費：不要緊，二叔，小乙哥，小小的痕子，平復起來很容易的。

43

兩個即將被處死的船夫得以不死，在情節安排上並不合理，如果一張催促英艦離開的電報文就放棄執行，則與戲文前段英國艦長橫行霸道，脅迫道尹就範的鋪陳便有矛盾，除非電報文講明不得殺船夫，否則，艦長大可手一揮，砍下人頭再離開不遲。

為了便於瞭解蕭憐萍《江舟泣血記》改編本與原著戲劇結構的差異，在此特別以它與根據梅耶荷德劇院演出本翻譯的大隈俊雄《怒吼吧，中國！》做比較：

《舞台戲曲》創刊號《怒吼吧，中國！》	蕭憐萍《江舟泣血記》
第一景	第一幕
碼頭苦力搬貨，買辦與太李對話。記者與哈雷對話。阿嬤加入對話。男女旅客、警察、伙夫加入。	刪去。
第二景	
商業家妻、女及副官科貝爾在金虫號甲板上。在艦長介紹下，商業家與美國商人談生意。	艦長（槐迪洪）夫人、女兒及科伯爾中尉在金虫號船面上。艦長與美國商人阿斯來談生意。

43. 蕭憐萍，《江舟泣血記》，南京：中華民族反英美協會主催，一九四二年。頁七十。

原版	修改版
價錢談不攏，商人女邀請哈雷陪她參加晚上的舞會，試圖想軟化哈雷，未果。	僕歐送菜，科伯爾伸懶腰，菜翻盤碎噴到科伯爾身上，科伯爾摑僕歐，僕歐擋，罰其跪。艦長夫人對僕歐說教並令其禱告請求中尉饒恕。
副官欲幫哈雷叫小船，船夫拒絕，還說艦長是騙子，侍者阻擋，被副官踢落水。商人妻對侍者說教並令其禱告向副官賠罪。	艦長請阿斯來抽雪茄。
科貝爾向艦長報告哈雷在無線電台附近與船夫起執，艦長用望遠鏡看了一下大怒，將杯子摔碎在甲板上。	中尉向艦長報告阿斯來與船夫起執了，艦長將望遠鏡取來看，艦上的諸人全都跑過去看。
第三景	
無線電台附近的岸邊，苦力們與阿孃的對話。伙夫與和尚加入對話。	刪去。
哈雷與老計爭執，哈雷不小心落水。	阿斯來與老計爭執。阿斯來不小心落水。
老計上岸，眾人勸他逃走，離開前他把女兒賣給阿孃。	刪去。
警察趕來找船主，眾人答不知船為誰所有，不知船夫何在。水手長令水兵下水找人，水兵找到已死的哈雷，並向艦上打信號報告。	艦長目睹這件事，他知道阿斯來不會游水，還說黃狗子逃了。
第四景	
砲艦上艦長與科貝爾憤怒地交談。	中尉、夫人、小姐談論此事。

艦長吩咐科貝爾在哈雷胸口放聖像，替他換上水兵的服裝，把屍體搬到禮拜堂，並派幾名可靠的哨兵。	艦長要史密士令一隊人去急救阿斯來，交代把屍體送進小教堂，並且排隊護送。
商人與妻女此時方知哈雷已死，議論紛紛。	艦長的處置： 1. 令中衛傳旗語給史密士，速將阿斯來屍體送到小教堂，立刻佔領電報局。 2. 派海士伯爾領一中隊佔領無線電台。 3. 令海士傳令把船尾的錨鍊拉起。 4. 令報務員發密報。
傳教士、旅客夫婦逃至艦上。眾人討論以多少中國人爲一個美國人償命。 艦長：只要兩人就夠⋯沒什麼好說了。你們懂嗎？	傳教士、旅客夫婦逃至艦上。眾人討論以多少中國人爲一個美國人償命。 艦長：可是阿斯來也不是東西，那樁交易⋯⋯決定兩個吧！不用誇張。 遊客甲：你眞慈悲。 小姐：爸，你要兩個沒有罪的中國人抵命？
南津市長同翻譯（大學生）請見艦長。翻譯說哈雷先生是自己落水，艦長說他侮辱死者，就是侮辱大英帝國國旗。翻譯說哈雷是美國人，艦長說：他和我們是同一人種。	萬縣道尹與翻譯請見艦長。翻譯說阿斯來先動手，艦長說他侮辱死者，就是反對他們國家的暴行。翻譯說阿斯來是美國人，艦長說：他是我們之中的一個。
艦長：明天早晨九點鐘，一定要把凶犯處死刑。	艦長：明天早上十點鐘，必須處決兇手。
艦長開條件，要對死者的家人有所保證，艦長回說有吧，你們只管付錢就是。	艦長的第三個條件是撫卹死者家屬。翻譯說他沒有家屬，艦長回說那就給他的最近親屬。

艦長說若找不到兇手要處決兩個船夫，翻譯質疑。艦長說：臭小子，你在跟我談判嗎？這些話在那個大學學的？用了歐洲的錢去受高等教育，現在倒向歐洲人反攻嗎？翻譯說那錢是我們的——省稅的經費。	艦長說若找不到兇手要處決兩個船夫，翻譯質疑。艦長說：我們辦了大學栽培你們，而你們所做的事是動手殺我們！翻譯說那錢是我們的——庚子賠款。道尹勸翻譯息事寧人。
艦長對翻譯說：我要請你注意，說話應該紳士一些。	艦長說：你們長官怎說？你不該頂撞我，應盡翻譯之責。翻譯說：縣長也說不能白殺兩個沒罪的人。艦長說：笑話！他不敢說！翻譯回說：為什麼不敢。道尹見兩人均有怒意，急忙拉翻譯衣袖。
艦長要通訊員發出廿四小時通牒。之後要侍者拿酒時，發現他在牆邊偷聽，科貝爾說他是間諜。	沒有說明僕歐是間諜。
沒有商會會長學界代表及女生代表的請見。	海士上來報告艦長說有商會會長學界代表請見。艦長拒絕。夫人勸艦長去睡，艦長說要先在帆布椅上歇歇，海士又來說小船裡有幾個女生代表求見，艦長答應，一一握手還用嘴親她們，態度異常和藹，道尹女兒瑞芬也在其中。女生代表希望艦長不要殺兩個無辜的人，求情沒有成功，離開前女生代表還開口罵艦長是外國豬、強盜、混帳忘八蛋，艦長點頭說再見。
第五景	
無線電台附近，市長與翻譯的船剛靠岸，市長向警官詢問詳情。大學生建議市長發電報到北京，途中被水兵攔阻，但是艦長的通訊員卻成功的發了電報。	刪除。
第六景	
在船夫工會裡，苦力們對話。老費回來，說要由兩個人當替死鬼，伙夫與和尚加入對話。	刪除伙夫與和尚。

（修改）	第七景
女生代表離開後，宴會上眾人對話。 遊客妻說他們滿身臭汗骯髒我們還是蓋了小學校。 報務員說，但他們被傳統野蠻思想拘束，改不了他們原來的獸性。牧師說若學徒反抗老師要不留情的給他一個厲害。 夫人說耶穌基督的名義。 遊客甲說：錢還錢——血還血——。 遊客乙說這是寫在歐羅巴的旗上。 艦長女兒說，和那少年亞美利加的旗上。 牧師指著遊客甲說，你們不是說能唱中國小調嗎？爲了感謝艦長及家人唱一首吧，全體拍手，遊客甲唱。 收拾桌子的僕歐默默流著淚。	外國人在甲板上開宴會，眾人對話。 傳教士說中國人被邪教迷惑，應該替他們蓋教堂。 女旅客說他們連蟲子都會吃，常在骯髒的地方吃東西……外國人應該設立救濟所。男旅客說他們的學問——還是在中世紀的學問，應該替他們開辦大學。 商業家妻說萬一那些學生們像野獸似的抱持著恨意，甚至於對老師舉起拳頭來。一定不能寬恕他們。 傳教士說奉主耶穌基督的名。 商人說以恩報恩，血債血還。是這樣的嗎，《聖經》上是這樣寫著的嗎？眞是畜性，這《聖經》裡面。 高爾塞妮：那是在舊歐洲的《聖經》。 傳教士說是新美洲的《聖經》。 眾人接著爲艦長祝賀乾杯。
刪除。	侍者捧水壺進，臉色鐵青，科貝爾說他想逃被迫住，侍者一慌水壺落地，艦長要他滾到一邊。
刪除。	市長、大學生再次請見這次帶著老費。再次請艦長答應不要處死無辜的兩人，艦長仍不答應。
刪除。	商人的女兒在艦長的門口發現吊死的侍者。
第二幕 道尹公署的會客室內，道尹女兒瑞芬與擔任翻譯的黃憶文一起商談這件事，並等待官員到來。之後黃團長（福升）馬局長（世安）到。馬局長說他把老計的老婆和女兒押著遊街，逼著叫喊他的名字都沒用，聽差敬菘，他才抽一口就狠狠地捧菘	

說：我不抽他媽的洋菸。眾人商討對策，之後商會會長大利到。道尹徵求黃團長戒嚴的意見。馬局長建議宣布戒嚴。道尹問大利會長事辦妥了沒，他解釋全辦妥了，唯十字架來不及做大理石的，他會叫牧師向艦長聲明木製十字架是臨時的。道尹並問是否打聽過阿斯來有無親屬，他回答：不用打聽，送幾千塊錢給艦長，說是請他轉交給阿斯來的親屬就完事了。文局長向道尹說他不想參加葬禮，道尹對大家說：你們都不必去，我一個人去。我這麼大年紀也許見不到英美人被趕出中國，你們都只有三十來歲，應該時時刻刻不忘這仇恨。自從鴉片戰爭以來，文化的、經濟的、軍事的種種侵略，我們這老大的國家，已成他們英美人的附屬了。

道尹問老費（文彬）知不知道計長興躲在哪裡，老費說：聽王大說，他是出東門逃跑的。隨後老費轉述王大親眼瞧見美國人打了老計一個耳光，把槳弄斷，誰知船一翻美國人就掉下水，王大本想救，但想救起未必有好處，要救不成反而遭殃，就和老計上來，見阿斯來沒上來，同時砲艦上的汽艇飛快開來，一急就往東城直跑，躲在舅舅家直到天黑。

老費：這號稱文明的美國人，口口聲聲親善，卻是侵略壓迫我們，設學校引誘我們讀書是文化侵略，借錢給政府拿關稅鹽稅作抵，說不定還有祕密條約，這是經濟侵略。

文局長：有道理，不像是船夫說的話。

道尹問老費怎知道艦長要兩人抵罪，老費說鄰居的女學生那裡聽來的，他們學校裡有兩個代表派去金蟲號上，是艦長親口說的。

老船夫家，眾人等待老費回來，這裡有一大段眾人的對話。重要對話如下：老船夫說老費說要是找不到老計就要兩人去抵命。船夫乙說他不相信，老費也是聽小姑娘說的，哪能認真。老費妻說他們是學堂裡聽來的，應該不是謠言。躲在房裡的船夫乙探頭出來，乙妻護著他說：上帝會保佑他，你瞧！（將胸前的小十字架拿出來給船夫丙看）船夫丙：上帝？上帝是外國教，他保佑外國人，可不會保佑我們中國人。

第三幕

老費對護送他回來的警察說：真對不起，累你跑這一趟，請留步，進巷子這就到家了。警察：你別客氣，咱奉的是上司的命令。

第八景

碼頭船夫工會裡，眾人商討該讓誰去送死。

第一苦力拿出火柴建議抽籤。

老苦力與第二苦力抽到短的（沒頭的火柴）。

船夫甲建議抽籤，王大去拿筷子。老船夫：把筷子交給費大嫂大家輪著抽，把最後一枝留給老費。老船夫與船夫乙抽到短的。

第四幕

第九景

河岸。絞刑用的架子。哈雷的墳墓。水兵們在那裡圍成一圈。圈裡有白人。群眾隨著鼓聲走了進來。老苦力和第二苦力頭戴著枷鎖，被人牽著。前面有警察。後面是劊子手。

墓地已布置完成，牧師與水手長對話。牧師問有人來過嗎？水手長說有幾個體面的人來過。水手長：牧師，你眞熱心，送了花圈，還送鮮花。

大家用土蓋墓。苦力們背了十字架出來，後面跟著太李和翻譯。十字架被豎起來，上面寫著「不可殺人」和「全體人民悲痛敬贈」等字樣。

苦力被絞死。

伙夫起鬨，和尚說自己不怕刀槍的，說完即被從小艇射過來的子彈打倒。大學生吶喊著：全世界！全世界！向犯罪的人的耳朵怒吼吧！從上海滾開，滾開去！群眾跟著喊：滾！滾開去！滾開去！

牧師：是呀，為了我們美國人的殉教者，我不能不致最大的敬意。剛剛來的中國人，有個高高的四十來歲商人？水手長說大概有吧，牧師接著說，萬縣城一半的產業都是他的。水手長問他是基督徒嗎？牧師說不，他是佛教徒，但也信基督耶穌，每年捐給教堂一萬以上。

之後會長帶著買辦與牧師及水手長愉快談話。

艦長宣布離刑執還有兩分鐘，此時報務員持上艦的大急電上。艦長讀完後狠狠地把電報揉碎丟在地上，回頭呼妻女上艦，並命史密士下艦撤退令，限無線電台和電報局三十分鐘歸艦。外國人眾人紛紛退去。

黃翻譯說：他們非走不可，下游需要更多兵力，英美人把武力集中在上海，上海已經發生反英美舉動了！反英美勢力整個而起來了！他們不敢多停留不了！然真會葬身揚子江。老費及黃翻譯帶著群眾喊：算算你們的時間吧！你們英美人的末日快到了！東亞人聯合起來，打倒英美！排除英美惡勢力！打倒英美帝國主義！

道尹：儘呼口號沒用，過來看怎麼解開。群眾把英美人趕走後，解下兩個待死的夥伴，老費撫著老船夫頸上的繩痕說：不要緊，小小的痕子，平復起來很容易。

在《江舟泣血記》裡，船夫老計有了一個全名——計長興，老費名叫文彬，翻譯爲黃憶文，艦長多了一個女兒（陳琦飾演）。道尹的角色加重，被描寫成個性沉著而充滿自我奉獻精神的地方官，劇中還爲他添增一位未出現在原著的女兒瑞芬（周曼華飾演），她被塑造成具強烈愛國心與正義感，憎惡英美帝國主義的勇敢少女，針對英國艦長殘酷、不合理的要求，她率領女子學生團前往陳情，希望艦長能收回成命。

《江舟泣血記》與特列季亞科夫原作有相當差異性，明顯是爲配合政治目的的宣傳劇，全劇重點在於「打倒英美」，根據清水晶的一篇劇評，當時在場的作者看到現場觀眾群情激昂，卻又切身感受中國演員和觀眾的反日氛圍：

開幕前，周曼華出現，說明特別在這一天演出這齣戲的意義，當場得到觀眾熱烈的喝采。終於戲開始上演，劇中只要出現了咒罵英美的台詞，或是對話中夾雜著受到迫害的中國需要表達自我主張等偏執的言語，滿場立即報以掌聲，隨著戲的進行，觀眾明朗興奮的情緒無可隱藏。突然，我意識到我所不曾經歷的那段抗日全盛時期時代的氛圍、也是如同今天這樣吧。想到這些，心中情緒難掩。雖然說是反英美，但是並不是以具體的、合乎邏輯的理由來反英國或美國，而是在這樣的招牌之下，在某外國的極端壓迫的被害妄想之下，中國民眾拼著性命詛咒著敵人，於極度的悲劇性扭曲自虐狀況下，所喊出血淋淋的抵禦外侮的怒吼而已。[44]

44. 清水晶，〈再びめぐって来た十二月八日〉（再度到來的十二月八日），《上海租界映畫私史》，東京：新潮社，一九九五年。頁二六二～二六三。

清水晶「突然」意識到現場的抗日氣氛，並認爲《江舟泣血記》「雖然反英美、但是並不是以具體的、理論的角度來反英國或美國」之作品。十年前上海戲劇協社演出《怒吼吧，中國！》時的反日情緒，不少上海人記憶猶新，因此《江舟泣血記》演出時，身爲日本人的清水晶才會敏感地認爲現場詭譎地滲透出一絲反日的色彩。在《江舟泣血記》演出時，前來審查的日本軍官以及電影公司的經理、製片人就坐在觀衆席上。在本該記憶了當年他在彩排中，飾演翻譯的顧也魯（1916-2009），追領頭呼喊「打倒英美帝國主義！」的地方，他卻喊出了「打倒日本帝國主義！」一時亂了套，有喊「打倒日……」的，有喊「打倒日美帝國主義！」扮演船夫的演員們義！」的⋯⋯對此，顧也魯本人作了分析：地喊出了這樣的口號⋯⋯[45]

抗戰前，我參加抗日示威遊行和演出抗日話劇，這個口號叫慣了，其時其地，作爲日寇統治下的藝人，儘管身不由己，內心深處潛在的民族感情，反抗意識卻突破理智的警戒線，從而忘情地喊出了這樣的口號⋯⋯[46]

後來沒有人追究此事，很可能因語言不熟練或環境嘈雜，日本軍官不甚了了，也可能裝聾作啞。但根本原因還是，包括策劃者在內的中國人均竭力加以掩飾，導演和演員們統一口徑：萬一本人追問此事、誰也別承認叫錯了口號。[47]

中華民族反英美協會爲排演《江舟泣血記》，籌資七萬多[47]，但這齣戲在戲劇蓬勃的上海，僅在一九四二年十二月八日、九日各演一場。整個演出定位爲一次配合時局的臨時性活動，也未見到汪精衛或其他重要高官蒞臨觀賞，整個戲劇氣氛與時空環境似有落差。

2. 南京劇藝社的《怒吼吧，中國！》

上海演出《江舟泣血記》之後一個多月，南京劇藝社於一九四三年一月二十三日召集的「全體工作人員」，包括李六爻、李炎林、陳大悲、陸坤任、徐公美、周雨人、蔣果儒、高天樓、盧櫻、茅及仁、仇立民、費祖榮等二十餘人參加。南京劇藝社同仁不乏上海戲劇協社成員（如戴策、李炎林），亦有徐公美、陳大悲這類著名戲劇家。

南京劇藝社原來只是非組織性聯誼社，後來決定演戲，必須對外有一個名稱，於是用了「南京劇藝社」之名，上演了莫里哀的《僞君子》（1942.4.4）、《理想夫人》（4.18），均爲三幕一景，目的是爲節省布景經費，後又演出根據雨果《項日樂》（Angelo）改編的《狄四娘》（11.7），以及當年曾被廣州社會局禁演的《愛與罪》（12.26）等[48]。南京劇藝社並於一九四二年六月二十五日的集會中推定徐公美起草組織法和工作大綱，同時向政府機關請求補助，汪精衛政府的社會運動指導委員會批准每月補助五百元。[49]

南京劇藝社決定公演《怒吼吧，中國！》也是爲因應「參戰」的東亞局勢。前文已述南京劇藝社的周雨人曾比較蕭憐萍《江舟泣血記》與原有的大隈俊雄譯本（世界の動き社本，1930）、潘子農譯本（良友本，1935）、羅稷南譯本（生活本，1936）的差異，並決定以《江舟泣血記》作爲改編藍本。南京劇藝社在汪精衛政權宣傳部資助下，由頭面人物丁默邨、林柏生、褚民誼等擔任名義社長，

45. 顧也魯，〈上海，六十六年瑣憶〉，《小說界》三期，一九九八年。頁一五七。

46. 〈顧也魯自述：從牛奶推銷員到演員〉，電影表演藝術家顧也魯紀念館。http://www.eeloves.com/memorial/archive-show?mid=180370&id=44360

47. 見李六爻，〈寫在《怒吼吧！中國——南京劇藝社特別公演》公演前〉，收入周雨人編，《怒吼吧！中國——南京劇藝社特別公演》，南京劇藝社，一九四三年一月。頁十一。

48. 戴策，〈南藝一年〉，同前註。頁六七～七四。

49. 一九四三年起再加宣傳部補助的三百元。戴策〈南藝一年〉，出處同前註。頁七一。

並於一九四三年一月三十、三十一兩天，下午和晚間各一場，在南京大華大戲院公演《怒吼吧，中國！》，門票爲免費分發，招待學生、政府官員、外賓、軍警、公務人員和民眾代表[50]，演出第二天（1.31）的下午場，並由南京中央電台「現場將全場情形，及全劇演出對白向全國各地轉播。[51]」

南京劇藝社的演出本由周雨人、李六交、沈仁、李炎林等人編劇，李炎林導演。演出前的一星期，中央社發出的通訊稿，已爲這齣戲定調爲公演「一部英美侵華史」：

國民政府參戰以來，全國民眾情緒慷慨激昂，打倒英美之呼聲，響入雲霄，南京話劇界權威南京劇藝社，社長戴策帶領全體社員，爲表示擁護政府參戰擔負起劇運宣傳之責任，爲國家民族效勞，決定特別公演《怒吼吧中國》。宣傳部對南藝公演《怒吼吧中國》予以資助與贊同。該劇內容，係暴露英美帝國主義者在中國橫行不法，殺戮無辜人民，砲轟中國城市，搶劫貨物，敲詐財產，中國官吏人民，迫於英美艦隊淫威之下，演出種種人間慘事。[52]

南京劇藝社演出《怒吼吧，中國！》，部分參與演出演員簽名。
出處：《民國日報》，一九四三年一月十九日。第一張第三版

首演當日的新聞則指陳《怒吼吧，中國！》是「反英美群眾劇」，以萬縣事件爲背景，「內容暴露過去英美帝國主義者在中國之種種橫暴行爲」，演員達百餘人多[53]。南京劇藝社的演出旨在「作一次大規模的戲劇宣傳」。周雨人、李炎林等人採用電影蒙太奇的拼貼倒敘手法，增加了〈序幕〉和〈尾聲〉。〈序幕〉的時間爲汪精衞發表對英美宣戰布告當天，地點爲支持參戰民眾

大會會場，背景歌曲為隱約可聽聞的〈參戰歌〉。〈序幕〉開始，一位老年人上台，在民眾集會上訴說自己親身經歷的一個「可歌可泣」故事。在當年事件發生時，擔任縣長，由於「中國」參戰，〈尾聲〉又回到〈序幕〉的大會會場，這位老年人，老縣長所期待的一天終於來到了。

周雨人、李炎林等的改編本把原著中衝突事件發生的時間、地點，改為一九三七年初冬發生在長江沿岸某大商埠裡的故事。為配合「國府」參戰宣言，第四幕中的兩名船夫恢復了原來被絞殺的悲劇命運。結尾刪除了英國軍艦趕往上海鎮壓革命的情節，改為縣長出場，發表「我在十五年前就說過，總有一天，會把英美人趕出中國，替我們死難同胞報仇的，現在這一天果然來了。」最後，在群眾高呼「打倒美英帝國主義，東亞民族聯合起來，中華民國萬歲，東亞民族解放萬歲！」台後齊唱〈參戰歌〉的歌聲中，結束全劇。

《怒吼吧，中國！》排演期間，汪精衛發表〈國民政府宣戰布告〉，對英美宣戰，這一時局變化及時出現在南京的演出及其宣傳54。周雨人在談〈我們怎樣改編《怒吼吧中國》〉的文章說，這次上演的目的，「是要表示中國協力大東亞戰爭的精神，特別要強調維護參戰的意義」，因而新的改編本作了大量的改動，幾乎達到「另起爐灶」的程度55。

南京劇藝社社長戴策在公演特刊的〈刊首語〉裡亦高舉民族主義大旗：

50. 〈話劇《怒吼吧中國》開始排演第四幕〉，《民國日報》，南京，一九四三年一月廿六日。第一張第三版。

51. 〈《怒吼吧中國》昨首次公演 觀眾達四千餘人 全場對英美益增同仇敵愾〉又訊「今日繼續公演 並由電台廣播」，《民國日報》，南京，一九四三年一月卅一日。第一張第三版。

52. 中央社的新聞稿刊登在《民國日報》，南京，一九四三年一月廿三日。第一張第三版。標題為〈一部英美侵華史：《怒吼吧中國》〉。劇本 南藝社定期假大華特別公演 劇情慷慨激昂

53. 〈反英美群眾劇《怒吼吧中國》今日在大華精彩演出〉，《民國日報》，南京，一九四三年一月三十日。第一張第三版。歡迎各界觀演〉。

54. 參見戴策，〈刊首語〉；周雨人，〈怒吼吧！中國──南京劇藝社特別公演〉，南京劇藝社，一九四三年一月三十日。頁一~三。

55. 周雨人，〈我們怎樣改編《怒吼吧中國》〉，出處同前註。頁三~五。

國父遺囑有「廢除不平等條約」一語，並且諄諄喚著我們應於「最短時期促其實現」。因為中國能有徹底廢除不平等條約的那一天，才是中國徹底擊潰侵略主義者而爭得獨立自由的那一天。友邦日義兩國已先後宣告廢除在中國取得的不平等條約，惟有始作俑者的英美依舊歧視我們，所以在大東亞戰爭爆發後的第一年第一月第一日，中華民國正式向英美宣戰了，我們知道一經參戰，軍事，固然是至上，但政治，經濟，文化都得全部動員，方可獲得最後勝利。戲劇是佔著文化的一部門，南京劇藝社為擁護政府參戰，負擔劇運宣傳的責任。所以大眾一心的站在本位上，願對國家民族有所貢獻。

此次承宣傳部的贊助，特別公演《怒吼吧中國》，我們是希望能激起大眾的怒吼，掙斷百年來的枷鎖，一齊對準我們的敵人——英美，衝鋒猛進。我們要時時記著：侵略者的魔手曾經殺過我們成千整萬的同胞！侵略者的砲彈曾經毀滅過我們珠璣綿繡的城市！看看看！聽聽聽！

「怒吼吧中國！」

「怒吼吧，中國！」

（三十二年一月三十日）

56

南京劇藝社公演《怒吼吧，中國！》的演出委員與劇組人員中有兩位中國早期新劇史先驅，一位是陳大悲，另一位是徐公美。本身就是南京劇藝社社務委員兼編導委員的徐公美還與陳大悲掛名「演出委員」，並實際擔任「化妝主任」，陳大悲同時扮演哈雷（Ｂ組）。

周雨人、李炎林等人的改編本中，若干角色的名字更為詳細，諸如：警察局長為王伯安，商會會長是周正文，老船夫是張二，翻譯則由黃憶文改為黃國強。與原著或《江舟泣血記》主要相異之處，在於前後加了序幕與尾聲，建立時空不同的第二個主要場景——民國三十二年一月九日午前十一時，「擁護參戰民眾大會」，戲劇在第四幕達到最高潮，接著突然又回到現實，難怪有觀眾反

映，「美中不足的是最後的尾幕，縣長向群眾演說時，不耐煩地退場，特別席也不例外。」[57]

周雨人、李炎林等人的改編本後來由竹內好翻譯成日文，刊登在《時局雜誌》的一九四三年五月號，編輯部有簡短的「解說」：

這個腳本改編自特列季亞科夫的原作，爲今年春天南京劇藝社特別公演的上演劇本。改編者爲周雨人、李六爻、沈仁、李炎林等四人，導演是李炎林。翻譯後篇幅縮短爲中文劇本的三分之二。省略的部份有第一幕第一場的結尾、第二場全部、第三幕、第四幕前半段。此外也加入少許的訂正。

周雨人、李炎林等人改編本，不久被中國劇藝社作爲同年六月上旬在北京的演出本，而後楊逵再根據竹內好譯本改編《怒吼吧，中國！》，在台灣演出，也等於採用了這個四幕加序幕、尾聲的《怒吼吧，中國！》。[58]

3. 北平[59] 中國劇藝社的《怒吼吧，中國！》

中日戰爭期間的北平，許多學校向西南撤退，學者、文化人也紛紛赴外地避難，但留在北平者亦大有人在。日軍控制下的華北政權致力維持社會正常、繁華的表象，戲院、遊藝場照常營業，演

56. 戴策，〈刊首語〉，出處同前註。頁一。
57. 見〈《怒吼吧中國》觀後擷拾〉，《民國日報》，南京，一九四三年一月廿一日。第二張第二版。
58. 見楊逵，《怒吼吧，中國！》，收入於彭小妍主編，《楊逵全集第一卷·戲劇卷（上）》，台北：國立文化資產保存研究中心籌備處，一九九八年。頁二二五。南京劇藝社劇本，竹內好日譯，《吼える支那》，《時局雜誌》第五期，東京：改造社，一九四三年五月七日。頁四一~五七。
59. 北京於一九二八~一九四九年間改名北平。

出京劇、電影與雜技、歌舞。一九四三年六月北平中國劇藝社(簡稱中藝)演出的《怒吼吧,中國!》,規模極為盛大,團員分成「歌·舞·昇·平」四

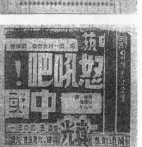
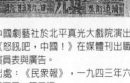

中國劇藝社於北平真光大戲院演出《怒吼吧,中國!》在媒體刊出職演員表與廣告。
出處:《民眾報》,一九四三年六月五日。第二版

組,相互支援。

一九四三年五月三十一日華北日軍報紙《武德報》所屬《民眾報》刊登「六月六日至九月四日,中國劇藝社將要舉行第一回公演」,演出「世界第一名劇」《怒吼吧,中國!》的預告。《民眾報》除了六月四日、六日兩天皆有這齣戲的報導,並於六月五日特別製作「中國劇藝社第一次公演特刊」,上述報導特別指出「該劇為屠列嘉哥夫(案即特列季亞科夫)原著,經周雨人、李六父、沈仁、李炎林等改編」,依此,中國劇藝社演出本應與南京劇藝社在南京演出時的劇本相同,皆為四幕外加序幕、尾聲。不過,當時在《東亞新報》擔任記者的日本作家中薗英助,一九四四年發表的小說〈第一回公演〉,係以中國劇藝社公演的《怒吼吧,中國!》為背景,小說中,有這樣的對話:

「您要演出《怒吼吧,中國!》,是吧,那劇本好像不久前在南京演了……」

「《怒吼吧,中國!》……是的。但這次不是南京演出的〈序幕〉和〈尾聲〉,只演四幕。」

60

根據這段描述，中藝在北平演出的《怒吼吧，中國！》，似乎刪除了〈序幕〉和〈尾聲〉，只保留周雨人、李炎林改編本中的四幕，反而更接近蕭憐萍改編的四幕本。中藝《怒吼吧，中國！》的製作人王則，是滿洲電影協會（滿映）的負責人、導演，曾擔任《民眾報》編輯長61。一九三三年五月十九日發行的《三六九畫報》有一則王則組織中國劇社的小消息：

戲劇家王則氏頃聯合實業界有力份子，組織一純藝術化之職業劇團，定名為「中國劇藝社」，王則自任經理，演員則選聘中聯、滿映有名之明星，其資本為二十萬元，現正積極籌備，本月底即可正式成立云。62

《民眾報》的公演特刊，內有王則〈幕前語〉以及〈王則的抱負〉特別報導。這齣戲的導演為河合信雄與劉修善，但實際執行導演工作的是陸柏年（1920-1943）。他是以「木人」之名在這次演出中擔任舞台監督。依日本學者杉野元子的研究，中薗英助，常在其著作中提到陸柏年63，中薗的小說〈深夜鳴金〉〈夜よシンバルをうち鳴らせ〉描述觀眾看《怒吼吧，中國！》時狂熱高叫的

60. 中薗英助，〈第一回公演〉（1944），轉引自杉野元子，〈二つの青春：中薗英助と陸柏年〉，收入張泉主編，《抗日戰爭時期淪陷區史料與研究》第一輯，南昌：百花洲文藝出版社，二〇〇七年。頁九五。

61. 星名宏修，〈楊逵改編『吼えろ支那』をめぐって〉云：「中國劇藝社是以改造中國戲劇界為目的，經由日本的資金援助而得以成立。社長王則不僅擔任滿洲電影協會的負責人以製作『娛民電影』，也曾在武德報社內擔任《民眾報》、《國民雜誌》的編輯長，據說他實際上也是國民黨的工作員。」《台灣文學研究の現在》，東京：綠蔭書房，一九九九年三月卅一日。頁七八～七九。

62. 《三六九畫報》第三七七號，一九四三年五月十九日。頁九一。

63. 中薗英助繼一九四四年寫了〈第一回公演〉之後，一九五〇年的〈烙印〉，一九六七年的〈北京の鬼〉以及二十世紀九〇年代先後發表的〈わが北京留恋の記〉、〈北平飯店旧館にて〉〈北平の貝殼〉、〈帰燕〉等著作裡，都有關於陸柏年的記述。

場面，另在隨筆〈青春の墓碑銘〉中直指這齣戲「表面上叫喊著擊滅英美，似乎是與太平洋戰爭下的日本國策相吻合，……但實際的舞台卻間接刻劃中國的正面敵人並非英美，而是日本軍國主義，劇中充分表現出尖銳的民族抵抗思想。」64

中菌與清水晶都觀察到劇中中國人以反英美之名，實則對抗日本軍國主義的立場。中藝演出地點在北平眞光大戲院，主要演員主要來自兩部份：一、滿洲電影協會所屬演員，如葉苓（商人女）、蕭大昌（哈雷）、呼玉麟（艦長）、趙愛蘋（船夫乙妻）；二、北平各劇團精英，如傅英華（老計妻）、王振彪（水兵甲）。

中國劇藝社一九四三年六月五日至九日演出檔期，整個北平正籠罩在「擊滅狑猻」的氛圍中，六月九日是中國劇藝社公演最後一日，當天也是「參戰紀念日」，除華北各地一律懸掛「國旗」，各機關舉行參戰紀念朝會，並強調實施擊滅狑猻運動65，但戲劇、娛樂業照常演出。話劇方面，除中藝《怒吼吧，中國！》之外，曾創辦中國旅行劇團的唐槐秋也組織新中國劇團，並於長安戲院演出《茶花女》66。從中藝公演特刊相關人員的演出談話，大致可看出他們除了呼應日本與汪精衛領導的「國民政府」反抗英美的政治宣傳，也希望讓停滯的北平話劇界重現盛況。當時的北平劇團還常舉行聯演，《民眾報》在一九四三年六月七日報導中國劇藝社、新中國劇團、四一劇社、新華劇社、北京劇社、北劇社等五大劇團即將在新新劇院合演曹禺《雷雨》，由陳錦導演，張鳴歧做布景與舞台設計。

中國劇藝社於一九四三年六月上旬公演《怒吼吧，中國！》的隔年，北京新中國劇社再度於眞光大戲院推出《怒吼吧，中國！》，導演是陸柏年，採用的演出本應與中藝相同。

中日戰爭期間，上海、南京、北平並非日軍控制區唯一演出《怒吼吧，中國！》的城市。中日戰爭期間，上海、南京、北平並非日軍控制區唯「三」演出《怒吼吧，中國！》的城市。東北的大連、奉天（瀋陽），長江中游的武漢，江南的揚州都有這齣戲演出的訊息。不過，這些演

出資訊很難反映這齣戲在當時當地的表演狀況。淪陷區揚州於一九四三年二月的演出，直接使用了上海《江舟泣血記》（1942）劇本，演出是為了「抗擊日寇的文化侵略」，經過揚州中學學生、中共黨員方冬壽等的組織，在城內南京大戲院公演了《江舟泣血記》（又名《怒吼吧！中國》），中共江蘇省委宣傳部的資料強調這場演出影射日本帝國主義者的侵略行徑，振奮了揚州人民的民族精神。67 然而，沒有關於這齣戲內涵的資料，編導、演員與技術人員名單俱無，如何演出，觀眾如何被「振奮」都看不出來。

一九四二年，「滿洲國」的奉天也上演了《怒吼吧，中國！》，演出團體是協和劇團，在內容上，很可能與上海《江舟泣血記》演出本接近。協和劇團是奉天的第一個職業話劇團，創辦人為日人上原篤。協和與當時的大同劇團（長春）、哈爾濱劇團並稱「滿洲國」官方組織協和會旗下的三大劇團。協和劇團的演出劇目有一類屬於宣傳劇，另一類則是一般中外名劇，《怒吼吧，中國！》應屬於後者。

協和劇團演出《怒吼吧，中國！》時，演職員逾百人，公演時間、地點因資訊不足，無法確定，但應緊接上海之後，於十二月間推出。有一篇回憶當時奉天戲劇活動情形的文章指出《怒吼

64. 參見星名宏修，〈中国・台湾における「吼えろ中国」上演史——反帝国主義の記憶とその変容〉，《日本東洋文化論集》，一九九七年第三號，一九九七年三月。頁四六。

65. 見《民眾報》，一九四三年六月九日報導。

66. 以六月五日當天為例，中央電影院正播映由李麗華、梅熹合演的《啼笑姻緣》，明星電影院則播映古裝片《西施》，燕京和仙宮播映陳燕燕主演的愛情片《洞房花燭夜》，大觀樓播映童月娟、顧也魯合演的《痴情鴛侶》，還預告隔天上映武俠片《一身是膽》；戲院也仍鑼鼓喧天，吉祥戲院推出標榜「彩頭、變化、神奇」的《頭本開天闢地》，慶樂戲院日夜開演，日戲為鳴春社少年劇團《白蛇傳》，夜戲《九本濟公傳》加演有聲電影，三慶戲院有徐東明和戲院則演出《五花洞》、《能仁寺》、《下河東》、《賣馬》。見《民眾報》，一九四三年六月五日，二版。

67. 中共江蘇省委宣傳部、中共江蘇省委黨史工作辦公室、江蘇省關心下一代工作委員會編，《江蘇人民革命鬥爭史略》（上冊），江蘇人民出版社，二〇〇三年。頁四二九。

吧，中國！》演出時中國觀眾表現出超乎尋常的熱情，使得日滿殖民當局感到恐懼。很快被終止，

由劇團日籍編劇端山進臨時受命，編寫了多幕劇《渤海》，以替代《怒吼吧，中國！》。但觀眾反

應冷淡，「演出時十座九空，最後不得不停演」。68《渤海》講述的是日本人協助中國人抵抗英美

帝國主義海盜的故事。

一九四三年六月，武漢青年劇團在漢口世界大戲院公演《怒吼吧，中國！》，是戰爭期間這齣

戲在上海、南京、北平之外較受注意的演出。一九三八年十月二十六日，日軍攻陷武漢，沒有能力

躲進法租界的勞苦大眾被趕到漢正街一帶的難民區裡。自滿春路至江漢路的中山大道一段（包括三

民路、民生路、民權路），被劃為日華區，滿布日本洋行、商店、茶座，然而，武漢的市面卻十分

蕭條。當時武漢的戲院如新市場、法租界內的和記大舞台、天聲舞台，常有京劇演出，維多利世界

大戲院、天仙劇院則多歌舞、話劇表演，天聲亦演歌舞、話劇，業餘的青年劇團是武漢唯一的話劇

團體。武漢的演出受到外界注意，主要原因是聘請陳大悲從南京來武漢導戲，並演出劇中哈雷和魔

術師的角色。由於陳大悲導演的關係，武漢演出的《怒吼吧，中國！》有可能用的是南京劇藝社的

周雨人、李炎林等人改編本。

在武漢的演出人員中，最知名的人物，非陳大悲69莫屬；南京劇藝社在南京大華大戲院公演

《怒吼吧中國》時，他也是籌備委員與劇組人員之一。「他應邀專程來武漢導演的《怒吼吧中

國》，因宣傳得力，賣座成績不惡，然而在演出方面也無多大效果。」有署名淳于子游的作者在報

刊談武漢《怒吼吧中國》的演出：「從演技方面說來，陳大悲飾的哈雷，能把美國商人的一副狡猾

像，極深刻地表演出來，到底陳大悲是陳大悲，這話並不假。」這篇文章對這齣戲的劇場技術也有

若干觀察：服裝方面尚可差強人意，但燈光未能做到盡善盡美。70

陳大悲在日軍控制下的「和平區」武漢做戲，後來遭到中共史家批評：「陳大悲秉承反動當

局意圖，將反帝名劇《怒吼吧，中國！》作了歪曲處理，把該劇的反帝精神歪曲詮釋爲反對英美同盟國，爲日寇的『大東亞新秩序』張目。」71 不過陳大悲導演《怒吼吧，中國！》也有一段軼聞：

「陳大悲在武漢組織話劇團演出《怒吼吧，中國！》，並扮演其中的魔術師。在演出中從口裡吐出許多旗幟，因爲在吐出的旗幟中有一面美國旗，引起日本人的嫉恨，用藥酒將其毒死。」72

陳大悲在南京劇藝社《怒吼吧，中國！》公演特刊，曾經寫下他參與演出的心得：「我不知道該寫什麼，因爲我從劇的歷史很淺。我只知道在導演支配之下，他讓我怎樣做即怎樣做，反正是在做戲！」73 武漢演出的《怒吼吧，中國！》，在當時未得到日本當局的認可，鄭逸梅曾撰文指出，

陳大悲是應《江漢日報》社之邀請，赴武漢導演《怒吼吧，中國！》，卒被當局勒令禁演。74

一九四四年，在大連協和會館演出《怒吼吧，中國！》的是「金州會興亞奉公會青年隊演藝部」，編導人員將劇名改爲《指南針》，其寓意是「中國人要像反對英美一樣，去反對侵略中國的一切侵略者」75。中國學者張泉認爲一九四四年的日本節節敗退，「當時日本殖民當局在整個『僞

68. 李春燕，〈東北淪陷時期的戲劇〉，《社會科學戰線》，一九九〇年三期。頁一九五。以及楊慶茹主編，《聚焦關東文化 走進東北文明》，黑龍江人民出版社，二〇〇六年。頁一〇一~一〇二。

69. 陳大悲（1887-1944）浙江錢塘人，中國早期新劇運動家、演員、劇作家，一九二〇年代中國「愛美劇」的推手。一九四〇春天，陳大悲進入汪精衛政府外交部任職。翌年底去漢口舉辦畫片劇講習會。後調任中日文化協會湖北分會第五組主任幹事。

70. 雨于，〈武漢文化界的動態〉，上海《文友》二卷第二期，一九四三年十二月。頁卅二。以及淳于子游〈《怒吼吧中國》的演出〉，《兩儀》三卷第五~六期，武漢，一九四三年六月二十日。頁四五六。

71. 左萊主編，《中國話劇史大事記》，一九九六年內部印行。頁二一九。

72. 韓日新，《陳大悲傳略》，收入韓日新編，《陳大悲研究資料》，中國戲劇出版社，一九八五年七月。頁八。

73. 見《三言兩語》，收入周雨人編，《怒吼吧！中國──南京劇藝社特別公演》，南京劇藝社，一九四三年一月。頁六一。

74. 《鄭逸梅選集》第二卷，黑龍江人民出版社，一九九一年。頁二六一。

75. 丁希文，〈新劇的引入、傳播和向話劇的過度〉，蒐入王勝利主編，《大連文史資料──戲劇專輯》，大連：大連海運學院出版社，一九九二年。頁五一。

「滿州國」製造極端法西斯白色恐怖和高壓，進行「思想整肅」和全力高調宣揚「抗擊英美」的興論，在這種巨大壓力之下連一些淪陷早期、中期創作中還在曲折地表達被殖民壓迫的不滿與抵抗意識的作家，「抗擊英美」的「國策文學」性質的詩文頻頻出現。在這種情況下，大連協和會館再次上演此劇，其宣揚面臨失敗的日本當局聲嘶力竭叫囂的「抗擊英美」的殖民國策的意圖昭然若揭。」76 雖言之成理，但這齣戲在大連的整個演出環境、劇團組織與排演過程，都缺乏資料，僅有的資訊多是事後的回憶，往往賦予過多的正當性與主觀性。

上海、南京、北平、奉天、大連、武漢演出《怒吼吧，中國！》目標直指歐美列強的殘暴行徑，但對於這樣一齣配合時政的鼓動宣傳劇，即使冠以《怒吼吧，中國！》的名目，也很難讓中國觀眾立即進入親日反英美的情境中，進而激發熱情。日本學者杉野元子認為：「在淪陷區裡生活的中國人，為了保護自身的安全，表面上對日本的占領政策採取順從態度，裝出對政治不關心的模樣，但內心裡無疑醞釀著反日情緒過生活。77」

或許這也是，戰火彌漫的中國「淪陷區」（或日方所謂和平區）《怒吼吧，中國！》（包括《江舟泣血記》、《指南針》）的演出表面熱烈烈風光，其實卻有雷大雨小、虎頭蛇尾之嫌。

76.參見張泉，〈殖民語境的變遷與文本意義的建構——以蘇聯話劇《怒吼吧，中國！》的歷時／共時流動為中心〉，蒐於《歷史記憶再現——2012NTU劇場國際學術研討會會議論文集（一）》，台北：台灣大學戲劇學系，二〇一二年。頁八十。逢增玉，〈殖民話語的裂痕與東北淪陷時期戲劇的存在態勢〉，《廣東社會科學》，二〇一二年第三期。

77.杉野元子，〈二つの青春：中薗英助と陸柏年〉，收入杉野要吉編，《淪陷下北京1937-45：交争する中國文學と日本文學》，東京：三元社，二〇〇〇年六月十五日。頁一四六。

（三）在台灣的演出：楊逵與《怒吼吧，中國！》

一九四一年底爆發的太平洋戰爭，使台灣的日本殖民當局進一步加強實施皇民奉公運動，徹底實踐皇民精神，並依職業、性別成立許多外圍的皇民奉公組織。以楊逵、巫永福、張星建、顏春福[78]為代表的台中藝能奉公會於一九四三年十月在台中、台北、彰化三地推出《怒吼吧，中國！》，目的在推行皇民化運動、紀念日本在台灣實施徵兵制（1943.9.23），讓台灣人知道「防衛國土、守護鄉土的重責大任已經落在我們的雙肩上……。」[79]

一九四三年十月三日台灣總督府在中台灣發行的機關報紙《臺灣新聞》有一篇演出報導，標題是〈《怒吼吧中國》台中藝奉隊六、七兩日於台中座〉：

具有徵兵制施行紀念公演意義的台中藝能奉公隊第一回發表會，終於要在六、七兩日於台中座，與詩劇《文化的志願兵》、《感激的徵兵制》一起演出擊滅美英同仇氣憤昂揚劇《怒吼吧中國》（四幕七場），六日白天是皇民奉公會主辦的軍隊慰問，七日白天是軍人援護會台中市支會主辦的遺族慰問，兩天的晚上則是一般公開演出。[80]

78. 巫永福（1913-2008），南投人，作家，曾留學日本明治大學，並參與台灣藝術研究會、台灣文藝聯盟；張星建（1905-1949），台中人，經營中央書店，曾任南音及台灣文藝發行人兼編輯，一九四九年初遭暗殺身亡；顏春福，台中人，曾任台中市議員、台中商工會理事。

79. 楊逵，〈後記〉，收入於 Tretyakov 原著，楊逵改編，《吼えろ支那》，台灣文庫，台北：盛興出版社，一九四四年。頁二二三。

80. 〈《吼えろ支那》台中藝奉隊六、七兩日台中座で〉，《臺灣新聞》日刊，昭和十八年（1943）十月三日。三版。

《臺灣新聞》這則報導刊登三天後──也就是台中首演的十月二十三日當天，又刊登一篇浦田生撰寫的《青年劇的意義與使命──台中藝能奉公會之期許（上）》，文章中對這場演出略有介紹：

……雖然以前的演劇都是非常低調的被說成是健全娛樂，但這次的演劇是一場戰鬥，如果舞台上的演員在戰鬥而觀眾也在戰鬥的話，舞台與觀眾就會形成一體，憤怒、哭泣、叫喊、歌唱，我們所需要的戲劇正是這種與大眾共同行動的戲劇，戰鬥的戲劇非得是大眾的東西不可……。[81]

浦田生這篇文章也提到成立於一九四三年七月的台中藝能奉公會：

《怒吼吧，中國！》是一個全力投入戰爭的大眾產物。其次，是關於台中藝能奉公會的組織。這個組織包括內地人、本島人和中華人的隊員所組成。這在台灣是未曾見過的，所以這種密切合作的方式，特別是在台中產生，非常值得注意。但是，隊員都不是和表演有關的專才，是中部的各行各業的年輕精銳份子所組成。在他們的背後有顧問，地方的一些有力人士參加，作為他們的後盾。當局又盡了很大的力量，所以這些事說來其實不也是一種由年輕的世代所發起的一種運動？[82]

這段資料指明所謂台中藝能奉公會是在地有力人士組成的業餘團體，他們演出《怒吼吧，中國！》，「是一個全力投入戰爭的大眾產物」，並且得到「當局」的大力支持。這一齣戲由楊逵劇本改編、日人山上正導演，在報紙刊登的演出廣告，標榜「青年劇」（素人），參加演出者多是未

有表演經驗的中部各行各業、具文化涵養的年輕人，包括「內地」（日本）人、台灣「本島人」，而「中華人」可能是指在台灣的華僑或來自日軍控制區內的中國人。台中藝能奉公會演出《怒吼吧，中國！》，獲得台灣總督府情報課、皇民奉公會中央本部、台灣演劇協會、台灣興行統治會社「後援」，官方色彩十足。

台中的《怒吼吧，中國！》公演後，新聞報導強調這幾場演出的意義在「藉以慰問皇軍勇士」[83]。並以「藝能奉公隊員也是文化戰士」作進一步申論：

如果以藝能的手段，文化工作畢竟也可以達到「戰到最後，最終勝利」，這個核心是無法取代的，如同以藝能來作「必勝」的手段，藝能將會有與武器、彈藥相同的效果，藝能奉公隊所抱持的觀念將會是確保戰局絕對勝利的銳利武器與彈藥，因為這樣的理念明瞭的描畫出來後，擁有藝能武器與藝能彈藥的我們將成為文化戰士，將醜陋的外蕃驅除。[84]

台中藝能奉公會公演《怒吼吧，中國！》留下來的資料極為有限，尤其演員陣容、劇場效果、觀眾迴響皆極少被提及。這次的公演列為台中藝能奉公會的「第一回發表會」，但也是這個奉公會僅有的演出。當時參加演出者都屬業餘性、臨時性演員，《臺灣新聞》曾刊登一位在《怒吼吧，中國！》中扮演船夫之妻的素人演員前島的演戲心得：

81. 浦田生，〈青年劇の意義と使命──台中芸能奉公隊の公演に寄す（上）〉，《台灣新聞》夕刊，昭和十八年（1943）十月廿三日。二版。

82. 同前註。

83. 〈吼えろ支那〉台中藝能隊皇軍勇士慰問に上演〉，《臺灣新聞》日刊，昭和十八年（1943）十月六日。三版。

84. 《藝能奉公隊員も文化戰士だ〉，《臺灣新聞》日刊，昭和十八年（1943）十月六日。四版。

老實說當我確定要扮成中國人的船頭乙的妻子參與演出的時候，我根本不相信自己可以勝任當年五十七歲的老婦人一角。當然我不是演員，更不是什麼演技研究者，讓我演出一個配角，先別說演技的拙劣，我想先決條件是我必須成為中國人船頭乙的妻子。當時最令我印象深刻的是，我出生以來第一次穿中國服，光是穿都讓我覺得非常困難。而首要的功課就是認真的反覆讀著劇本，為了生起對於英美的敵愾心，讓在戰場後方的士氣高昂的意圖下所選出來的這個劇本，剛好成了台灣徵兵制度施行紀念公演。所以，演出這個戲的覺悟是，這可能會讓我感覺到從所未有的緊張。演出中年輕人對這位老婦人的存在甚至相當羨慕，我除了感謝之外沒有別的了。85

從這篇文章，可知在劇中扮演中國船夫乙之妻的前島，是一位完全沒有舞台表演經驗的日本婦人，光是穿中國服裝她都覺得困難，但知道先決條件是自己「必須成為中國人船頭乙的妻子」，這樣的角色認知或許來自編劇或導演的啟發吧！

台中藝能奉公會的公演是繼一九四二年十二月八、九日，中華民族反英美協會紀念大東亞戰爭開戰周年，在上海大光明戲院演出《江舟泣血記》，南京劇藝社於一九四三年一月九日汪精衛政府對英美宣戰群眾大會的表演，以及稍後北平新中國劇社在真光戲院演出《怒吼吧，中國！》之後，日本殖民地與大東亞共榮圈再次推出以反英美作訴求的宣傳鼓動劇，整個演出的機制是被動員的——當局「盡了很大力量」，背後還有地方有力人士做後盾。

台中藝能奉公會於一九四三年十月六日、七日兩天在台中座公演之後，十一月二日、三日北上台北榮座繼續演出。《臺灣新聞》一九四三年十一月二日報導〈台中藝能奉公隊《怒吼吧中國》在

……搭乘下午一點五十四分的火車抵達台北，前來迎接的是，演劇協會的松井與竹內兩位主事，當中賣間所屬的隊伍男女四十五名、在河村演技部長的率領之下直接前往台灣神社，在參拜之後進住旅館。於二日以及三日的午晚，在台北榮座邀請各界關係者，共演出四場。為了紀念徵兵制度演出《怒吼吧，中國！》演出四幕場。《怒吼吧，中國！》將英美的殘酷暴行，以及在其桎梏之下殘喘的中國民眾，生靈塗炭的慘狀，公諸於全島民眾，作為直接鼓舞戰爭士氣的最後利器，不只是演劇界，各界都對此劇所帶來的成果寄予厚望。[86]

上述松井，應為松居之誤（松井、松居日語同音），松居桃樓與竹內治都是台灣演劇協會的主事。依照十一月二日《臺灣新聞》刊登的消息，演出時間為二日與三日的午晚共四場，但事後出現在十一月八日的日刊報導，則指出台北榮座公演時間為十一月二日的日夜與四日晚上共三場，等於取消了第二天的日場演出，《臺灣新聞》的報導云：

（台北）台中藝能奉公隊在過去兩天的日夜及四日晚上在台北市榮座公開演出三場《怒吼吧中國》，最終非常成功的激起觀眾極大的敵愾心，過程中台北桔梗俱樂部員呼籲有志觀眾捐

85. 前島小よし，〈《吼えろ支那》に出演して〉，《臺灣新聞》夕刊，昭和十八年（1943）十月十九日。二版。

86. 〈台中藝能奉公隊《吼えろ支那》台北で公演〉，《臺灣新聞》日刊，昭和十八年（1943）十一月二日。三版。

由楊逵改編、台中藝奉隊參與《怒吼吧，中國！》即將於彰化座演出（後延期）的廣告。
出處：《臺灣新聞》日刊，昭和十八年（1943）十一月廿六、廿七日

獻部分資金，合計集結了一百零七元，五日向皇民奉公會中央本部以徵兵號獻納資金的名義辦理手續。87

台北公演後，原訂十一月二十七日、二十八日兩天南下彰化座作最後的演出。十一月二十六日、二十七日連續兩天的《臺灣新聞》可以看到彰化公演的廣告，十一月二十七日日刊三版「今日電影演劇」布告欄還刊登演出消息，下午的夕刊二版突然宣布「公演延期」的訊息：

《怒吼吧中國》中公演延期
預定在今明兩日於彰化座公演的台中藝能奉公隊的《怒吼吧，中國！》中因故延期。88

十一月二十八日的「今日的電影演劇」的布告欄上，就沒有《怒吼吧，中國！》的訊息了。一直到十二月二十四日的夕刊二版才又有演出預告：

《怒吼吧中國》廿五·六日於彰化座
因為種種原因延期的台中藝能奉公隊的彰化公演，終於在二十五、六兩日（畫夜兩回）於彰化座，由皇民奉公會彰化支會主辦、彰化警察署協助之下展開，這是在各地都引起很大迴響的美英擊滅劇《怒吼吧中國》——四幕七場。89

根據這則消息，英美擊滅劇《怒吼吧，中國！》在彰化的公演，確定從原訂的十一月二十七

日、二十八日，延到十二月二十五日及二十六日。綜合台中、台北、彰化三地公演的《怒吼吧，中

國！》午場時間多在下午一時四十分，晚場則是夜間七點；三地的公演，除了在彰化座的演出特別

標明「彰化白櫻會出演　皇民躍起」，並由鮫島百合擔任動作設計、指導，演出票價四十錢，在台

中、台北部分則採自由捐獻的方式。

台中藝能奉公會的《怒吼吧，中國！》演出，基本上完全配合當時殖民地政策，外界能看到這

個演出團體的訊息多是祭拜神社、呼籲觀眾捐款的活動性質，鮮少有關劇場性的報導。從現有的資

訊來看，這個演出劇組是拼湊式組合，而在表演行政上屢有演出場次臨時更動、甚至取消的情形，

顯示出團隊體質的脆弱與整齣戲在籌備、排演方面的倉促。

台中藝能奉公會在日治末期演出《怒吼吧，中國！》，所以引人注意，原因在於楊逵，他不但

改編劇本，並主導這場演出，否則，台中藝能奉公會這個從未演過戲的團體不可能受到矚目，因為

楊逵的關係，這齣戲才會被後來的文學、戲劇研究者記上一筆。

楊逵受命改編劇本之前，台灣人對《怒吼吧，中國！》相當陌生。一九二九年築地小劇場首

演這齣戲時，張維賢正在東京築地小劇場學習（約一九二八年秋至一九三○年夏），並與後來組織

上海藝術劇社、曾籌演《怒吼吧，中國！》的中國左翼戲劇家沈西苓等人有所接觸，而於一九三四

88. 〈《吼えろ支那》公演延期〉，《臺灣新聞》夕刊，昭和
十八年（1943）十一月廿七日。二版。

87. 〈徵兵號獻納金百七圓集る！〉《吼えろ支那》上演中醵
金〉，《臺灣新聞》日刊，昭和十八年（1943）十一月八
日。二版。

89. 〈《吼えろ支那》廿五・六日於彰化座〉，《臺灣新聞》夕
刊，昭和十八年（1943）十二月廿四日。二版。

年至上海拜訪，見了鄭伯奇90。何以在他的回憶錄或相關著作中對築地小劇場演出的《怒吼吧，中國！》沒有任何評論？而後楊逵改編《怒吼吧，中國！》，在台中、台北、彰化三地公演，張維賢的著作中也隻字未提？是因爲這齣戲在當時未受重視，不值一談，還是其他原因，令人好奇。

雖然台中藝能奉公會的《怒吼吧，中國！》的改編本是根據竹內好刊登在《時局雜誌》的翻譯劇本改編。楊逵《怒吼吧，中國！》的改編劇本卻竹內好版則是從南京劇藝社周雨人等改編譯成日文，周雨人等的改編本又是參考中華民族反英美協會蕭憐萍的四幕本。從劇本結構來看，台灣《怒吼吧，中國！》與南京劇藝社的《怒吼吧，中國！》演出背景、目的與戲劇情節幾乎一致，都是以蕭憐萍改編的四幕本爲架構，前後加序幕、尾聲。不過，楊逵的改編本在參考竹內好譯本之外，在內容上也作了一些修正，例如周雨人等改編本第一幕第二景的情節，「與哈雷爭執的船夫是老計，可是老計早逃走了，縣長命令警察押著老計的老婆遊街，要她叫出老計來，老計妻請求警察甲、乙、丙、丁與老計妻有些對白，竹內好只保留「本是竟沒有一點兒效果」，這段情節裡警察鞭打她，以爲老計妻聽了她的慘叫聲也許會出來，可事」，刪除角色台詞，楊逵改編本「基於編者的獨斷削除第二場」，強調英美的不人道行爲，激起「敵愾心的昂揚」，連竹內好本保留的「本事」也刪除。

楊逵戰後發表的《光復前後》提到改編《怒吼吧，中國！》時，增加日本人賣間辱打林獻堂的「祖國事件」91，不過，檢查目前所看到楊逵改編劇本，並未出現日本人賣間這個角色，也不知楊逵如何詮釋賣間，違論賣間辱打林獻堂的情節了。倒是《臺灣新聞》報導台中藝能奉公會在台北車站下車整隊，前往神社參拜並前往旅館，隊伍中有「賣間所屬的隊伍男女四十五名」92，似乎整個劇組中又有賣間這號角色。尾場部分呼應序幕，把時空環境設定在慘劇發生十五年後「某擁護參戰民眾大會場」，但與竹內好譯文稍有不同的是，縣長（老人）身旁多了一位魁偉的年輕人，是被殺

的船夫乙的兒子，當時年僅三歲，現在已經十八歲，他遵守父親的遺言站起來⋯⋯93

周雨人、李炎林等人改編的《怒吼吧，中國！》，係在蕭憐萍的四幕本前後加了序幕與終幕，序幕場景設定在一九四三年、中華民國三十二年一月九日汪精衛的「國民政府」向英美宣戰當日，擁護參戰的民眾舉行群眾大會會場，並由十五年前擔任縣長的老人，回述當年英美帝國主義對中國的壓迫，以及他親身經歷十五年前縣裡所發生的悲劇。序幕結束後，第一幕的地點轉到一九三七年初冬，長江沿岸的一個商埠地，劇中並沒有特別標示哪一縣，終幕再次回到大會的現場，演員與群眾高呼：「打倒英美帝國主義、中華民國萬歲、東亞民族解放萬歲」等口號，並以〈參戰歌〉作為本劇的結尾。周雨人、李炎林版本第一幕時間設定在一九三七年，與序幕中縣長訴說十五年前往事，時間並不符合，應有筆誤，竹內好日譯時，仍然沿用一九四三年、十五年前、一九三七年之誤，在結構、角色與劇情上也幾乎與周雨人改編本完全相同，部分台詞作了精簡，僅以舞台指示來說明。

周雨人版第二幕前半段，各局處主管在縣長家商議，警察局長邊擇菸邊說：「我不抽他媽的洋菸」。討論過程縣長還令警察局長將全城進行戒嚴。縣長問商會會長事情辦妥否，他解釋全辦妥

90. 張維賢，〈我的演劇回憶〉，《台北文物》三卷二期，一九五四年八月。頁一〇五～一一三。

91. 一九三六年三月林獻堂參加華南考察團前往廈門、上海等地遊歷，他在上海對華僑團體致詞時，有「此番歸來祖國視察」等言論，被日本間諜報告給台灣軍部，五月《台灣日日新報》等言論，對林獻堂大肆抨擊。台灣軍參謀長荻洲立兵有意藉羞辱林獻堂來警告台灣人，於當年六月十七日林獻堂應台中州知事之邀參加始政紀念會時，荻洲立兵便唆使右翼團體生產黨的浪人賣間善兵衛當眾毆打林獻堂一記耳光，此稱「祖國事件」，林獻堂也因此避走東京。

92. 〈吼えろ支那〉，《臺灣新聞》夕刊，昭和十八年（1943）十二月廿四日。二版。

93. 楊逵在《光復前後》對於劇本的敏感文字也作一些修正，例如將《序幕》的〈參戰歌〉中打倒英美等改成「打倒霸權 肅清漢奸 中華獨立 是我們的生命根」，見楊逵，《怒吼吧，中國！》劇本註解，收入於彭小妍主編，《楊逵全集第一卷·戲劇卷（上）》，台北：國立文化資產保存研究中心籌備處，一九九八年。頁二一六。

了，唯十字架來不及以大理石製作，他會請牧師向艦長聲明木製十字架是臨時的。縣長並問他是否打聽過哈雷有否親屬，他回答：「不用打聽，送幾千塊錢給艦長，說是請他轉交給哈雷的親屬就完事了。」後來教育局長向縣長說他不想去葬禮，縣長對大家說：你們都不必去，我一個人去。這些情節與《江舟泣血記》相近，但竹內好與楊逵譯本皆刪去。

船夫們聚集在老船夫家中商談時，船夫乙妻護著丈夫說「上帝會保佑他」並將胸前的小十字架拿出來給船夫丙看。船夫丙說：「上帝？上帝是外國教，他保佑外國人，他可不會保佑我們中國人。」因為戒嚴，警察護送老費回到老船夫家中。老船夫在談話中指出，英國人是會下毒手的，並問大家是否聽說過上海的五卅慘案和廣東的沙基慘案嗎？這在竹內好版中精簡為：「英國人我是很清楚了，嘴巴說得出來就幹得出來。在上海的時候如此，在廣東的時候也是如此。」

周雨人、李炎林的改編本裡，船夫乙在死前哭著跟他的孩子說：「孩子你長大起來，可別忘了替爸爸報仇，替中國人報仇！」接著又說：「不要忘了英國人是這樣殺死中國人的。」不過竹內好版並沒有指出要「替中國人報仇」及「不要忘了英國人是這樣殺死中國人的。」等字眼。

楊逵的版本與周雨人版、竹內好版相同，都是四幕加上序幕與終幕，序幕與終幕依然是一九四三年一月九日汪精衛國民政府向英美宣戰當日擁護參戰民眾大會會場。不過第一幕到第四幕的時間地點，移到一九二七年長江沿岸的商埠地，終幕再次回到大會的現場。事件發生的時間點──十五年前比起周雨人版、竹內好版所設定的一九三七年合理。楊逵的版本將竹內好在結尾時所使用的〈參戰歌〉在一開始的序幕中就使用上，並且把〈參戰歌〉的歌詞完整的放到劇本中。

而竹內好版並沒有特別描寫老費與船夫乙妻子的哭叫喊聲暗示，楊逵版以真實槍聲處理行刑，在終幕時還增加了老人（縣長）介紹船夫乙的兒子出場。這位青年帶領群眾高喊：打倒英美

楊逵的版本中並沒有特別描寫老計之妻被帶到城裡各處叫喊老計起緊出來投案的場面，相較周雨人版，竹內好版老費與船夫乙妻子的哭叫聲處理，楊逵版以真實槍聲處理

帝國主義、中華民國萬歲、東亞民族解放萬歲等口號，劇中並將舉起的英美國旗撕破、舉起中華民國的國旗揮舞、以日本國旗為首的東亞國旗一起舉起揮舞。

值得一提的是，楊逵的版本雖改編自竹內好日譯本，但楊逵的版本整體上卻較接近周雨人的版本，竹內好版本刪除了周雨人版中縣長與他的女兒、姪子對話，以及苦力們在老苦力家中討論老費，這些段落在楊逵版再度出現，顯然楊逵改編《怒吼吧，中國！》時也參考了周雨人版本。

茲就周雨人、竹內好、楊逵等三種「四幕加序幕、尾聲」版本，比較其差異之處…

周雨人版	竹內好版	楊逵版
哈雷經營大來公司。	哈雷經營杜拉拉公司。	
哈雷：……我們收買四鄉的牛皮，都是十足付現的。	哈雷：……都以現金買進牛皮。	
哈雷：我們美國的淺水砲艦，一星期以後，也要到這裡來的。	哈雷：我們美國的砲艦一週後也會到達此地。	
侍者：老計！你快搖過來，多給你錢！兩塊錢。	侍者：老計！快點過來！他要多付你錢！二十錢喔！	
副官：哈雷不肯付兩塊錢給船夫，和船夫爭執起來。	副官：哈雷不付錢給船夫，所以引起爭執了。	
艦長：擬以哀的美敦書致中國當道，……	艦長：欲向中國當局發出最後通牒，……	

周雨人版	竹內好版	楊逵版
眾人討論要以幾個中國人抵一個美國人，艦長決定兩人後，多出下面兩句台詞。		
牧師：你真是大慈大悲，以後一定會升天的。 艦長：英國人本來是天生仁慈的。		
水兵持紙二三張上，縣長與國強輕輕交談。	傳令手裡拿著一張紙條登場，縣長與國強在私下交談。	傳令手上，手裡拿著一張紙條給艦長。這時，縣長向國強扯了一把袖子，私下交談著。
艦長：這是我接到的報告，說哈雷先生完全是給中國人推在水裡的，我早就說他是一位高尚的紳士。（將紙給國強）	艦長：這是我們所得到的報告。（將紙條遞給國強，國強看了之後驚嚇）	艦長：（看了一下紙條）這裡有你所說的報告，是我們所得到的報告，你拿去看一下。（把紙條遞給國強。）
艦長：難道大英帝國的海軍會製假情報嗎？笑話。這一張紙，是你們預備發出的電報，以自己拿去看吧。可見得你們中國人完全是捏造事實，亂放謠言，煽動人心（把紙擲在地下）	艦長：難道你是說大英帝國海軍作虛假報告嗎？怎麼可能！	艦長：你說大英帝國的海軍會製假情報嗎？你說話可要慎重喔！

縣長：艦長，請你息怒，我要是抓到兇手，準定把他抵罪，我已命令把他的老婆和兒子押起來遊街，要她們找出兇手來。不過，（向國強）你知道弱國無外交，電信局和無線電台都給他們佔領了，形勢這樣嚴重，還有什麼辦法呢？你就說，不能把兩個抓，要是不到兇手的人抵命，無論如何，別的條件我都可以接受。

縣長：艦長先生，請息怒。（向國強）你只要翻譯就好，把心情放輕鬆些。你知道嗎？弱國無外交！現在電信局和無線電台都被佔領了，形勢頗為險惡。到了這樣的地步，只好唯命是從。我們只能讓步，別無選擇的餘地。只要能保住人民的生命，其他的條件就全部接受了。吧！

舞台指示「縣長與翻譯官退場。艦長得意的在甲板上漫步。不久，喚侍者送酒上來。不一會兒，商人妻子與女兒、牧師、副官同時登場，一起圍繞在艦長身邊談笑。開起了祝賀談判成功的酒宴。可以聽到收音機裡傳來的音樂。示威的空砲再度響起。大家一起乾杯。談笑聲中舞台轉暗。」

舞台指示「縣長讓國強扶著上漫步。艦長得意的在甲板上漫步。不久，喚侍者送酒上來。」

艦長：侍者，拿酒來。然後把大家請來，我們的談話已經結束了。（十分得意地「哇哈哈」的笑了起來）哈哈哈……

艦長：侍者，拿酒來。然後把大家請來，我們的談話已經結束了。（十分得意地「哇哈哈」的笑了起來）我要慶祝一下。哈哈哈……

竹內好版的舞台指示，在周雨人版中，是完整的一大段眾人的對話。（對話略）

竹內好版的舞台指示，在周雨人版中，是完整的一大段警察甲、乙、丙、丁與老計妻的對話。（對話略）

刪除老計之妻縣城內叫喊的場景。

舞台指示「砲聲、群眾的叫喊聲。不久帶著兩個小孩的女人被四名警官押著登場。是老計的妻子。後面跟著圍觀的民眾。女人雖已疲憊不堪，但只要警官的鞭子一抽，她就得持續的叫著老計的名字。老計好像已經逃亡去了。女人持續叫著半發狂的聲音。」

	周雨人版	竹內好版	楊逵版
	竹內好版的舞台指示，在周雨人版中，是完整的一大段縣長、女兒靜芳、國強三人的對話。重要對話如下：縣長指出如果可以抓到計長興（老計的全名）的話。	舞台指示「縣長、女兒靜芳、外甥國強三人正在討論這個事件。兩位年輕人非常激動地怒罵英國的不人道，主張一定要抵抗。縣長則是覺得為了拯救全縣的人民，不得不犧牲兩人來換取。想起弱國的立場，三人突然黯然了下來。」	竹內好版的舞台指示，在楊逵版中，是完整的一大段縣長、女兒靜芳、國強三人的對話。對話內容與周雨人版相似，但更簡短。
	縣長請各部局長坐下，聽差敬茶敬酒，王局長將香菸吸了一口後把菸摔在地上說（原始檔案作「馬局長」應為筆誤或印誤）：我不抽他媽的洋菸。縣長：周正文（商會會長）到現在還沒來，大概也在商會開會。我們馬上宣布戒嚴，免得事情擴大，王局長，你看怎樣？王局長：縣長的意思很好，我們就馬上宣布戒嚴。（隨後打電話回警察局請方祕書馬上傳令全城戒嚴）縣長問周正文會長事辦安了沒，周解釋全辦妥了，並說明木製十字架來不及做，唯十字架是臨時的大理石來做，師向艦長聲明哈雷有否臨時的親屬，他也會叫牧師和他很熟悉，他不想去葬禮，縣長對長並問周是否打聽過哈雷回答：不用打聽，送幾千塊錢給艦屬就完事了。劉局長向縣長說他不去，說他不想去葬禮，縣長對大家說：請他轉交給哈雷的親屬，英美人被趕出中國，你們都只有三十來歲，我一個人去，我這麼大年紀，應該時時	不久警察局長、教育局長登場，與縣長協議是否有更好的對策。最後還是讓船頭來決定犧牲者，除此之外沒有別的好方法了。警察局長親自去找船頭組織的頭領老費。商會會長準備作報告。為了明天哈雷喪禮的準備作報告。警察局長伴隨著老費費登場。」	

刻刻不忘這仇恨。自從鴉片戰爭以來，我們文化的，經濟的，軍事的種種侵略，這老大的國家，已成他們英美人的殖民地了。

縣長問老費知不知道計長興躲在哪裡，老費說：聽王大說，他是出東門逃跑的。隨後老費說明他在張二叔家裡聽到的情況。出亂子時王大是親眼瞧見的，他說是美國人打了老計耳光，把槳弄斷，又把他推下水，誰知船一翻美國人就掉下水，王大本想救，但想救起未必有好處，要救不成反而遭殃，就和老計上岸，後來見哈雷被連累，躲在舅舅家，一急就望東直跑，到天黑，才偷偷跑到張二叔家來探問消息。

縣長問老費知不知道老計躲在哪裡，老費說：聽說有人看到他出了東門了。

老費：我這就回去，路上戒嚴了，他們怕都在張二叔家裡呢！讓我去傳達你的話，看誰願犧牲。

老費：我現在就馬上趕回去，我那些同事們應該都還在碼頭，我得把這番話趕緊轉告他們，好儘快決定誰是犧牲者。

竹內好版的舞台指示，在周雨人版中，是完整的一大段眾人的對話。重要對話如下：

乙妻護著船夫乙說：上帝會保佑他，你瞧！（且將胸前的小十字架拿出來給船夫丙看）船夫丙：上帝？上帝是外國教，他保佑外國人，他可不會保佑我們中國人。

舞台指示：「船夫們聚集在老船夫家中商談，老費被縣長叫去之後還沒有回來。大家一邊非常擔心老費的遲遲未歸，一邊胡亂的交談猜疑。說逃跑的老計閒話，說被帶走未歸的老費閒話，然後嘆息自己的命運。船夫乙的一話：

竹內好版的舞台指示，在楊逵版中，是完整的一大段眾人的對話。重要對話如下：

乙妻：你儘可放心，我有這個。（手指胸前的小十字架）乙妻：佩戴這個，

周雨人版	竹內好版	楊逵版
老費對護送他回來的警察說：眞對不起，累你跑這一趟，請留步，進巷子這就到家了。警察：你別客氣，咱奉的是上司的命令：再見。	「妻子把西洋婦人給他的十字架拿出來給大家看，自傲地說自己絕對是安全的。獨身的船夫冷眼冷語的說那是沒用的東西。雖然大家都有預感可能會遭遇不幸的事件，但是究竟會如何？大家都不知。不久，有一個人注意到『有狗在吠』，大家側耳聽著『小路裡有人走進來的腳步聲，可以聽到老費與送他回來的警官道別的聲音。」	船夫乙：混蛋！那東西有什麼用？把它丟進水溝算了。竹內好版中並沒提到老費讓警察護送回來。
老船夫：不！英國人我知道他們，他們會下這種毒手的，你們聽說過上海的五卅慘案和廣東的沙基慘案嗎？	老船夫：不！那可不行！英國人我是很清楚了，嘴巴說得出來就幹得出來。在上海的時候也是如此，在廣東的	
竹內好版的舞台指示，在周雨人版中，是完整的一大段眾人的對話。重要對話如下： 水兵甲：牧師，你眞熱心，送了鮮花。 牧師：還要禱告。 水兵甲：是呀，牧師，爲了我們美國人的殉教者，我不能不致以最大的敬意。 水兵甲：等一下絞死的兩個人，你也爲他禱告一下嗎？	舞台指示：「牧師拿著花園登場。在墓前祈禱片刻之後與海軍談笑。不久，從遠方傳來鑼鼓聲與群眾的吆喝聲。舞台的一方有一個隊伍登場，接下來是手持鑼鼓的警牌的人，在那之後就是敲鑼鼓的警官走在最前方引導，然後是手被綁在船後方的老費和船夫乙。跟在船夫乙背後的是他的妻子和小孩。群眾聚集了過來。」	竹內好版的舞台指示，在楊逵版中，是些許的舞台指示加上一些對話。

牧師：「呸，那兩個該死的東西，黃皮豬，他們也配我來禱告嗎？你真是開玩笑。不過，爲了上帝賜福給我，還是給他們禱告一下吧！」	船夫乙：（泣）你苦了一世，孩子你長大起來，可別忘了替爸爸報仇，替中國人報仇！	船夫乙：不要忘了，不要忘了英國人是這樣殺死中國人的。	執行時舞台指示是：「艦長揮巾，水兵用力一絞，老費與船夫乙的頭都下垂。船夫乙妻慘叫暈厥。」	沒有船夫乙的兒子出現，老人帶領群眾高喊口號。
行列停在絞刑架的前面。警官一邊制止群眾，一邊讓老費與船夫乙坐在地上。牧師走了進來爲兩人禱告。群眾紛紛叫罵著牧師，牧師往海軍的旁邊逃去。縣長與國強伴著警察署長登場，走到老費與船夫乙的面前。」	船夫乙：（哭泣）不行，我不想死。你將來長大以後，要替我報仇，一定要替我報這個仇！	船夫乙：可別忘了呀！是英國人，英國人這王八蛋，可別忘了呀！忘了呀！ 在處決老費與船夫乙時以槍聲代替並混著船夫乙的妻子的哭叫。	執行時舞台指示只有：「舞台變暗，乙妻哀叫聲。」	多了老人介紹船夫乙的兒子出現的橋段。這位青年帶領群眾高喊：打倒英美帝國主義、中華民國萬歲、東亞民族解放萬歲等口號。 並且多了國旗的使用：將舉起的英美國旗撕破、舉起中國的國旗揮舞、以日本國旗爲首的東亞國旗一起舉起揮舞。

從蕭憐萍的四幕本到周雨人、楊逵的四幕加序幕、尾聲本，楊逵的改編本可作為特列季亞科夫原作變型的代表。

特列季亞科夫的原創劇本以較大篇幅的生活細節，堆疊壓迫者對被壓迫者的要脅，或壓迫者本身的反抗，重視戲劇衝突的過程與細節，或因如此，整個劇本在既定情節脈絡推展，顯得緩慢且鬆散。相形之下，周雨人改編本（或竹內好、楊逵版本）以較精簡的手法將原著呈放射狀的場景、人物、情節刪減，使得劇情較為緊湊，舞台節奏也相對明快；而且他在原劇的基本結構之外，增加序幕與尾聲，把戲劇情節拉到現實，劇中人物出現在珍珠港事變（大東亞戰爭）週年紀念的反英美群眾大會；接下來再以回憶的方式「重現」《怒吼吧，中國！》的戲劇原型，明顯看到政治宣傳目的，以及舞台被操作的痕跡。

特列季亞科夫原劇中，Daoyin 音譯的「道尹」角色平庸無能，潘子農對「道尹」的正確性也存疑94。道尹在原劇中對英國艦長與西方陌生商人卑躬屈膝，到周雨人版搖身一變，成為正氣凜然的愛國縣長。道尹（縣長）角色性格的改變，從第二幕開始的地方政商名流對話中，他相對警察局長、商會會長、教育局長等人的軟弱，顯得勇敢果決。原劇中道尹懦弱的官僚氣息，已轉至其它地方政商身上，留在道尹身上的，是支撐大局、維護民族尊嚴的官員。

《怒吼吧，中國！》增加序幕與尾聲的處理方法，就劇場效果而言，是優劣互見，以道尹（縣長）在群眾大會追溯的方式，呈現一段「偉大」的歷史故事，既能與原劇對話，也能形成後設性，並於尾聲時將場景拉至當下，使整齣戲更具現實性與群眾劇場效果。然而，在戲劇達到高潮之際，外加一段群眾集會與時事演說，雖容易達到政治目的，但劇場性也相對減低。

《怒吼吧，中國！》在台中、台北、彰化的出現，從皇民化運動時期的台灣戲劇生態來看，由

一個臨時組合的單位搬演這齣舞台型制繁複、演員人數眾多的「蘇聯名劇」顯得突兀。但就演出的時機而言，當時猶是日本殖民地的台灣，在「皇軍」太平洋戰爭由盛轉衰、節節敗退的時候，藉這齣戲鼓舞正在「皇民化」的台灣人仇視英美，公演這齣戲並不意外。比較令人好奇的是，楊逵為何出面負責這齣戲的演出？這個問題戰後楊逵在回憶文章〈光復前後〉中，有清楚的說明：

到（民國）三十三年年底，《臺灣新聞》副刊主編田中，和「同盟通訊社」松本特派員相偕來訪。他們拿給我一篇《怒吼吧，中國！》的劇本，要我改寫成適合當時情況的劇本，以供公演。我看了以後，覺得霧峰、二水兩次公演的是都碰釘子，《怒吼吧，中國！》怕也演不成。他們表示這篇劇本已經經過台中州特高課長田島看過，並且同意演出……以後，我就把這篇劇本修改一下，印成單行本，馬上在台中藝能奉公會顏春福先生的樓上排練。這齣戲經過一個多月排練之後，在台中台座（原台中戲院）、台北榮座及彰化等三個城市公演，頗得好評。

《怒吼吧，中國！》描述的是鴉片戰爭時，英國侵略中國的歷史劇。

楊逵前述文章有兩個錯誤，一是把時間誤記成民國三十三年底（應為民國三十二年），《怒吼吧，中國！》背景也不是鴉片戰爭，而是一九二七年——這是劇中設定的時間，不是六一九萬縣事件真正發生的時間——一九二四年。

據楊逵的說法，因《臺灣新聞》的田中與同盟通信社的松本特派員來拜訪，給他看了《怒吼

94.潘子農認為一九二二年到一九二三年之際，新的政治組織已推行全蜀各縣，萬縣不太可能存在道尹，他的譯本因而翻作縣長。見潘子農，〈《怒吼吧，中國！》譯後記〉，《怒吼吧，中國！》（1935）。頁一三三。

吧，中國！》的腳本，勸他將此腳本加以修改後上演。巫永福（1913-2008）的回憶，則是「皇民奉公會」台中州支部邀請演劇專家松居桃樓（1910-1994）為文化界人士指導演劇理論，之後巫永福與楊逵、張星建、顏春福等人合作公演蘇聯作家特列季亞科夫（楊逵等人翻成特洛查可夫）的《怒吼吧，中國！》。但巫氏在一次訪談時，又認為是楊逵主動向日本人提議：

「藝能奉公會」舉辦過戲劇表演，名為《怒吼吧，中國！》，在台中、台北以台語演出。那時是由楊逵向日本人建議演這齣戲，由我、張星建、顏春福負責做義工，在台中座訓練演員，財源則多由陳炘、顏春福出資。演員多為臨時而非專業的演員。這齣戲是蘇聯作家的劇本，雖然名為《怒吼吧，中國！》，但在台上大部分都在描寫支那（中國）的衰敗，可能是這樣，日本政府才同意讓它演出吧！這齣戲演完之後，戰爭就結束了。[95]

巫永福認為這齣戲是用台語演出，應屬誤記，因楊逵在〈光復前後〉有詳細說明：

因這次演出非常成功，我和田島商量，用台語演出一次，他也非常贊成與支持。後來，就在首陽農園的草寮裡，每周六下午到晚上，都有三、四十位青年，來參加翻譯與排練。不過，台語的演出尚未排練完成。[96]

根據楊逵觀察，「在此期間，我感覺日本文化界的朋友，都站在我們這一邊，反對暴力和高壓」，楊逵當時在花園裡組織了「焦土會」，以焦土抗日的心情召集了三十多位朋友到花園來，一邊翻譯，一邊排練這齣「台語版」的《怒吼吧，中國！》[97]。只不過，八月十四日經收音機聽到日

本天皇親身宣布無條件投降，《怒吼吧，中國！》的台語排練就此中輟。

台中藝能奉公隊演出《怒吼吧，中國！》是由在台的日本新聞界朋友向楊逵提議，或楊逵主動籌劃，其實並不重要，重要的是，演這齣戲的目的是為了激勵軍心士氣，還是藉此「反對暴力和壓迫」。依照楊逵戰後的說法，至少他視《怒吼吧，中國！》為「反對暴力和壓迫」的劇本，一度擔心「演不成」。楊逵懷疑不能順利上演的理由為何？是劇中含有抗日意識或是其他技術理由？但如果楊逵當時對上演《怒吼吧，中國！》曾表示悲觀，就不太可能純粹為了迎合日本當局，至少楊逵不認為這個劇本是在討好日本的有力人士，否則就不必擔心台中州特高課長不予通過。

日治時期楊逵藉著文學創作、參與農民運動，反壓迫、反資產階級，為弱勢者發聲，迫戰後國民政府接管台灣，施政不得民心，引發社會動亂，楊逵發表「和平宣言」，被下獄十年多，其一貫的人道主義精神在戰後的台灣社會普受尊敬。就戰後國民政府統治主軸而言，楊逵的小說作品或農民運動經歷，象徵反抗日本殖民統治的民族主義，戰爭期間，他主導的《怒吼吧，中國！》也容易被解讀為隱藏反日意識的劇作，主要原因就是台灣社會對楊逵人格的信任。[98]

楊逵的〈光復前後〉雖然提供台灣演出《怒吼吧，中國！》的寶貴資料，但其中有若干錯誤（部分可能是誤記），文中楊逵對於在台中、台北、彰化演出的《怒吼吧，中國！》，自認「頗得好評」，「此劇演出之後，受到廣大民眾熱烈的支持。在台日本文化界、大學教授以及記者們也都

95. 巫永福先生訪問記錄，見巫永福著，沈萌華主編，《巫永福全集·文集卷》，台北：傳神福音，一九九六年。頁三六四～三六五。

96. 楊逵，〈光復前後〉，收入《聯合報》編輯部編，《寶刀集：光復前台灣作家作品集》，台北：聯合報，一九八一年。頁一～廿五。

97. 同前註。

98. 邱坤良，〈文學作家、劇本創作與舞台呈現——以楊逵戲劇論為中心〉，《戲劇研究》第六期，台北：國立台北藝術大學戲劇學系，二〇一〇年七月。頁一一七～一四八。

非常感動」，他說雖然這是英國侵略中國的歷史，由於在抗戰期間上演，此劇無形中影射日本的侵略戰爭，尤其是把在台中中山公園毆打林獻堂的日本浪人賣間抓來當作劇中的主要角色，更明顯的表現了日本侵略戰爭的嘴臉，以及日本人欺負中國人的真相。然而，有關賣間打林獻堂這一段戲在現存楊逵《怒吼吧，中國！》版本中並未見到，其原因爲何，令人疑惑。

在日本學者星名宏修有關《怒吼吧，中國！》論文出現之前，台灣學者、文藝界人士對《怒吼吧，中國！》的瞭解有限，至多只有印象，談到楊逵這齣戲，都強調他藉這齣戲控訴日本軍閥，闡揚民族主義，然而多數文章對這齣戲的始末或劇場脈絡，卻只簡要帶過，缺少論述。星名教授根據劇本內容與楊逵改編經過，提出不同的看法，值得參考[99]。不過，以當時殖民地台灣的環境，以及楊逵逆來順受、卻又堅忍不拔的一貫作風，也很難說他在配合日本「演出」時，沒有民族精神，或如鍾肇政、尾崎秀樹所謂「像楊逵這樣的作家」、「神通廣大」，不因「皇民化」而苦惱，反而能把批評鋒頭指向統治者[100]。至今仍有學者單純從中華民族主義立場，看楊逵的《怒吼吧，中國！》是「身在日營，心繫中國」[101]。

楊逵決定演《怒吼吧，中國！》可能有幾個因素：

1.對特列季亞科夫原劇的興趣，築地與新築地在東亞等地公演《怒吼吧，中國！》時，楊逵應未觀賞，但不代表對這齣國際流傳的戲劇沒有好奇。因此，當日本官方媒體代表要他改編、演出，他也不拒絕。

2.當戰爭進入「決戰」時刻，殖民地政府加緊控制台灣人民，作家、知識分子都不得不表態，甚至有具體行動報效帝國皇軍，而且當時日本已有效統治台灣四十餘年，台灣人是日本帝國殖民地人民，不得不響應皇民化運動、推動「大東亞共榮圈」。因此，楊逵做這一齣戲的原因可能有此複雜，而非單一的理由。

楊逵在《怒吼吧，中國！》譯本的〈後記〉，記下一段話：

臺灣果真會成為戰場嗎？——如此擔心的，現在似乎大有人在，但這些人太粗心大意了。臺灣的要塞化、臺灣將成為戰場的準備，臺灣義勇報國隊的結成、實施臺灣本島人徵兵制，這一切的大變動，已經不容許我們安閒，這情況可說是向我們下達不得守株待兔的最高命令。國土的防衛、捍衛鄉土的重任沉重地落在我們的雙肩上。

大川周名氏吶喊著說，決定戰爭的勝敗終究在於道義。

道義和敵愾心是二而一的，就無法振奮同仇敵愾的精神。同仇敵愾心必須與道義互為表裡，才能顛撲不破。如果唱高調，往往被當成耳邊風。眼見不人道的現實，竟還能坦然坐視的，恐怕絕無僅有吧。

藝術的力量就在於此，藝術對戰爭如果還有用處的話，可以說僅在於此。102

這段話透露楊逵演《怒吼吧，中國！》的時間點，台灣正瀰漫詭異與緊張的氛圍。

99. 星名宏修，〈中国・台湾における「吼えろ中国」上演史——反帝国主義の記憶とその変容〉，《日本東洋文化論集》一九九七年第三號，一九九七年三月。頁四八～五二。

100. 邱坤良，〈文學作家、劇本創作與舞台呈現——以楊逵戲劇論為中心〉，《戲劇研究》第六期，二〇一〇年七月。頁一一七～一四八。

101. 褚昱志，〈身在日營，心繫中國——試論楊逵創作《怒吼吧，中國！》〉，《台灣觀光學報》第八期，二〇一一年七月。頁一〇九～一二〇。這篇論文參考文獻侷限在楊逵改編劇本及〈光復前後〉，完全無視台日中學者近年有關《怒吼吧，中國！》與楊逵的專著。

102. 楊逵〈後記〉原蒐入一九四四年盛興出版社的《怒吼吧，中國！》，《大地文學》第二期（一九八二年三月），中譯者黃木，《楊逵全集第一卷·戲劇卷（上）》，台北：國立文化資產保存研究中心籌備處，一九九八年。頁一〇九～二一四。

四戰後的《怒吼吧，中國！》

(1) 中共建國後的演出

一九四九年五月二十七日，中共人民解放軍進入上海，國共戰爭大勢底定。為了迎接十一開國，中共上海市文管會領導的上海市影劇協會於這年九月推出《怒吼吧，中國！》，演出地點在逸園廣場，由曾經為上海戲劇協社導演此劇的應雲衛領導一個導演團執導，成員包括丁力、沈浮等人，應雲衛並兼舞台監督。由於「中國人民已經站起來」，演出者的心情也大不相同，因此將劇名改名為《怒吼的中國》，政治宣傳劇意味依舊濃厚。所不同的，當年上海戲劇協社的演出屬於在野的、民間的、左翼的社團；十一建國演《怒吼的中國》，卻是政府主導、配合節慶、為國家宣傳的表演，與中日戰爭期間汪精衛政權的演出屬性殊途同歸。

《怒吼吧，中國》變成《怒吼的中國》，劇本仍用潘子農一九三五年由上海良友圖書公司出版的翻譯劇本。潘子農曾經與馮忌合譯《怒吼吧，中國！》，刊登於一九三三年十月的《矛盾》月刊二卷二期，上海戲劇協社根據這個譯本演出，後來潘子農單獨重譯，出版單行本。應雲衛在〈從《怒吼吧，中國》到《怒吼的中國》〉一文說他把《怒吼吧中國》改成《怒吼的中國》，雖有若干細節的修改，可是並沒有多大改動：

其中的角色分侵略者和被侵略者，侵略者是包括跋扈的軍人、偽善的傳教士、狂妄的新聞記者、貪得無厭的商人、裝腔作勢的夫人小姐等等；被侵略者則主要是碼頭工人。兩者陣線分明，調子是鮮明的、強烈的，它尤其值得我們讚賞的是，這裡每一個人都是一個完美的典型人

物，他或她不是代表了某一個帝國主義的侵略方式，便是宣淺了帝國主義某一種不可告人的陰謀詭計。這裡，艦長是戰爭中帝國主義的象徵，正如各式人等是英美法在商業文化中不同型態的帝國主義象徵一樣。而相反的，它寫被侵略者，寫碼頭工人，是作為一個被壓迫的整體，作為一個革命的動力來處理的。這裡沒有突出的主角什麼的，每一個人僅是整體中的一個細胞，然而當他們凝合在一起的時候，卻是無比的力的泉源、力的象徵……[103]

《怒吼的中國》演出的表演場地從劇場搬到逸園的草坪，舞台上有軍艦、無線電台、茶館以及江邊碼頭作全景陳列，用燈光變換表演區，來代替場與景的轉變。這齣戲動員了一百七十多位舞台與電影演員，也動員了全上海公私營電影廠的布景板和其他器材，包括擴音機十二座、水銀燈一百只，人數眾多的演員在寬一百八十尺、深九十尺的舞台上，活動自如。在當時來說，創下了話劇演出規模之最。[104]

《怒吼的中國》共表演十二場，參加演出的人包括孫道臨、趙丹、金焰、上官雲珠、石揮、舒繡文等知名影劇演員，票價分二千元及一千元兩種，團體六人以上六折優待[105]。應雲衛認為這次的演出，無論規模和形式都是首創的，在國內固無前例，國外怕也絕無僅有。不過他也強調：「這絕不是標新立異，想什麼新花樣藉以號召。所以這樣做，完全是為了適應劇本的演出要求。」[106]

103. 應雲衛，〈從《怒吼吧，中國》到《怒吼的中國》——從想望到實現〉，《藝術評論》二〇〇八年十期重刊，二〇〇八年十月。頁五一。

104. 田本相、石曼、張志強編著，《抗戰戲劇》，開封：河南大學出版社，二〇〇五年。頁十四。

105. 〈《怒吼的中國》公演〉，《新語》十四卷十八期，一九四九年九月十五日。頁十五。

106. 同註103。頁五一。

根據《密勒氏評論報》（The China Weekly Review）的報導，這齣劇在上海的製作非常成功，一個大型的戶外舞台，可迅速利用燈光切換、更動場景。所有的化妝、表演、整體步調以及相當有力的情節高潮，《怒吼的中國》都不失為一場相當好看的表演，精確地刻劃出帝國主義者的顏色與特徵，不在於那些紅頭髮、藍眼睛、大鼻子和白臉孔，而在於他們殘忍地入侵弱小國家，以獲取自身的利益，從未真正帶給弱小國家實質的幫助。最後，帝國主義者向外展現他們的強大力量，但其實只是紙老虎一般，全世界的人們都應認清他們的面目才能擊垮他們。108

一九四九年九月上海《怒吼的中國》演出的年代，全世界《怒吼吧，中國！》熱潮早已過去，也很少人在研究、討論這齣戲，遑論搬演了。一九五七年——中共現代史重要的「反右」年，廣州戲劇界於十一月以粵語再度搬演此戲，算是承續一九三〇年歐陽予倩導演中國《怒吼吧，中國！》的傳統。與《怒吼吧，中國！》國際間（包括中國）演出的政治、社會背景極為不同之處，在於一九五七年廣州粵語演出的這齣戲，與國家社會、反帝反英美沒有明顯關連，有之，也只反映地方性藝文生態。這是「封鎖中的西方鐵幕後的中國」在廣州城一隅，一批無力趕上新中國時代轉換步伐的民國時期的劇人，通過《怒吼吧，中國！》的排演，實現了個人自我價值的肯定，而與國家大勢、世界形勢的關係不大。109 演出的目的，在「繁榮粵語戲劇，加強廣東話劇的團結」，當時廣東戲劇界人士曾批評廣東戲劇家協會不重視粵語，要求紀念中國話劇運動五十週年時，做一次粵語戲劇演出，當時擔任文化部戲曲改進局、藝術局長的田漢也曾來廣州，力促中國戲劇家協會廣州分會成立專演粵語戲劇的廣東話劇團，劇協因而決定這次《怒吼吧，中國！》的粵語演出。

在一九五七年六月三十日召開的劇協全體大會，許多被冷落的民國時期劇人得以被分配角色、重新登台。參加演出者都是業餘演員，包括大學教授、幹部、職工與家庭婦女，散處各地，業餘時

間不一，故演出組編排日程、分組排練，並不容易，當時劇組除演出《怒吼吧，中國！》之外，還

自由組合、排練其他劇目。七月十七日《怒吼吧，中國！》正式進入排練，七月二十一日，演出

組屬下的舞台各部門亦開始動作。分A、B組在每週四晚間進行排練，曾先後借用過華南歌舞團、

廣東省群眾藝術館和粵劇團的過道和大廳排練。星期日上午則集中回劇協續排，在排演的同時中國

內部形勢變化迅速，《怒吼吧，中國！》演出籌委會成立不久，反右運動已悄悄成形，有些參與者

因平日或鳴放中有些「右派」言論，要在本單位接受批判，籌備工作受到影響。經過三過多月的排

練，終於在十一月八日至十日以「慶祝蘇聯十月社會主義革命四十九週年暨紀念中國話劇運動五十

週年」的名義在廣州青年文化宮公演四場（星期日加演日場），票價分二角、四角、六角三種，除

包場外，還對集體購票者採取優惠方法。

一九五七年廣州演出《怒吼吧，中國！》的報導與評論未見，當地戲劇界對這次公演的一般看

法是，在人員如此分散、排練場地不固定，而且時間緊迫的情況下，嚴肅、認真地排出一齣大戲是

很難得的。根據研究者的觀察，這齣戲演員塑造的形象都不俗，如李斯的老計、何國光和葉冷的第

一、第二船夫（船夫甲、乙）、何彬的老費、彭健的老船夫、謝漢玲的道士、鍾日新的法國商人，尤

其是徐國瑚的艦長更為突出。導演的舞台處理也結構緊密，有美感，不足之處則是外國人之間那種既

107. 《密勒氏評論報》：原名《密勒氏遠東評論》（Millard's Review of the Far East），一度更名為《遠東每週評論》（The Far East Weekly Review）。一九二三年六月之後改為 The China Weekly（中國每週評論），考量讀者已經習慣原本的名稱《密勒氏評論報》，所以中文名稱維持不變。

108. "Shanghai Theater: Roar China" The China Weekly Review, 24 September, 1949. p.48.

109. 張泉，〈殖民語境的變遷與文本意義的建構——以蘇聯話劇《怒吼吧，中國！》的歷時／共時流動為中心〉，蒐於《歷史記憶再現——2012NTU劇場國際學術研討會會議論文集（一）》，台北：台灣大學戲劇學系，二○一二年。頁八四。

勾心鬥角，又相互依存的關係表達得不夠充分，群眾場面較混亂，演技流派雜陳，不夠統一，換景時間過長等等。首演後吸取各界的意見復排，於十二月三日至六日再為紀念中國話劇運動五十週年，在南方戲院公演四場。

南方戲院公演後，反右運動已日益擴大，不少參與者都要參加運動，有人更成了右派，無法再演，跟著「大煉鋼鐵」躍進，上山下鄉，人物星散，籌委會期間的許多設想，便都成了空中樓閣。一晃二十多年，直至打倒「四人幫」之後，成立了廣東話劇研究會，這些劫後餘生的業餘粵語話劇工作者才再聚首一堂，共謀整理粵語話劇史料的辦法。

(2) 在瑞士的演出

第二次世界大戰後，《怒吼吧，中國！》基本上已極少出現在舞台上，雖然中國在一九四九年、一九五七年先後演出《怒吼吧，中國！》，但前者只是為中共建國錦上添花，是眾多慶祝活動之一，後者則屬廣州地方性演出——重要的是藉此整合散落的民國時期劇人、提倡粵語話劇，它的演出資訊外界較不清楚。目前所知，在一九五七年後，國際間就不再聽聞《怒吼吧，中國！》的演出消息，一直到一九七五年，瑞士才又出現一次盛大的公演。

就瑞士的劇場環境而言，日內瓦與蘇黎世的劇團在一九七〇年代中期演出《怒吼吧，中國！》，似乎顯得突兀，但從六〇、七〇年代歐美的社會環境來看，又有脈絡可尋。當時的歐美掀起了一股結合社會運動、政治抗爭、反戰的反文化運動（counter culture），許多劇場工作者受到影響，開始反對在劇院演出代表中產階級文化傳統的經典劇碼，試圖從街頭戲劇、馬戲等民間元素汲取養分，讓劇場走入群眾之中。這種強調政治和社會性格的劇場在瑞士稱為「獨立劇場」（Théâtre

110

THEATRE MOBILE GENÈVE
theater am neumarkt ZÜRICH

CO-PRODUCTION

HURLE, CHINEI
Un évènement en 9 maillons
de Serge Tretiakov

BRÜLLE, CHINA!
Ein Vorfall in 9 Gliedern

les 11, 12, 13 juin 1975 pour la version genevoise

les 15 et 16 juin 1975 pour la version zürichoise

SALLE DU FAUBOURG / rue des Terreaux du temple
à 20.30 h. Prix des places: 10,- appr./étud ; 7,- prix de soutien : 15,-

DANS LES DEUX VERSIONS, SPECTACLE PARLÉ FRANÇAIS ET ALLEMAND

日內瓦的移動劇團，與蘇黎世的新市集劇院合作演出《怒吼吧，中國！》的法文節目單。
出處：瑞士檔案館

Indépendant），移動劇團（Théâtre Mobile）便是當時最具代表性的瑞士獨立劇場之一。[111]

法語系的日內瓦移動劇團由馬歇爾·勞勃（Marcel Robert）等人於一九六九年創立，以在公園、廣場、郊區的廢棄空地、咖啡館等開放空間演出為主，藉戲劇探討公共議題，受到年輕學生和知識份子的歡迎。一九七五年五月移動劇團與蘇黎世德語系的新市集劇院（Theater am Neumarkt Zürich）合作演出《怒吼吧，中國！》，由時任新市集劇院藝術總監的歐斯特·昌克（Horst Zankl）導演，昌克是當時歐洲德語區劇場界的新秀，以擅長詮釋彼得·懷斯（Peter Weiss）和彼得·韓德克（Peter Handke）等

國！》演出的許多人，今天都是國際知名的藝術家：負責劇本改編的 Michel Beretti 是著作等身的德法雙語劇作家、男演員 Horst Mendroch 成為劇場和電影導演，女演員 Claudia Burkhardt、Tina Engel 後來都成為著名的柏林人劇團的專職演員。當時擔任音樂設計和現場演奏的 Christoph Marthaler，曾獲邀擔任二〇一〇年亞維農藝術節的主題藝術家，是最重要的當代劇場導演之一。關於 Horst Zankl，請見 Ute Kröger：Horst Zankl. In：Andreas Kotte（Hrsg.）：Theaterlexikon der Schweiz: Band 3. Chronos, Zürich, 2005。

110. 張福光，〈《怒吼吧，中國！》——記廣州業餘粵語話劇的一次盛大活動〉，中國劇協廣東分會廣東話劇研究會編，《廣東話劇運動史料集》第三集，東莞印刷廠，一九八九年，頁一六七~一七一。

111. 移動劇團在一九八〇年代末觀眾銳減，於一九九一年遭到日內瓦市政府刪除補助，被迫解散。關於移動劇團，請見 Sutermeister, Anne-Catherine. *Sous Les Pavés, la scène : l'émergence du théâtre indépendant en Suisse*. Bâle-Lausanne, 2000, pp. 122-134。一九七五年參與瑞士《怒吼吧，中

從左到右、從劇場到集中營

具有激進政治色彩的劇作家作品聞名[112]。這齣戲也成為他導演生涯的代表作。昌克導演《怒吼吧，中國！》的動機是因為這齣令人印象深刻的劇作在英語系與德語系國家享有盛名，卻未曾在法國演出。法語系國家自以為瞭解這個世界，卻對特列季亞科夫的作品並不熟悉，因此才會演出這齣戲。至於結合法語和德語劇團共襄盛舉，係因特列季亞科夫俄文原著中，中國人跟西方帝國主義者說兩種語言，固然是真實語言情境，卻也象徵壓迫者／被壓迫者，自己人／異己人的分野。在瑞士的演出，昌克導演利用兩個不同語言的劇團同時在舞台出現，建立戲劇風格，而德語區／法語區劇團的合作巡演，也有吸引觀眾、解決票房壓力的效果。

他們先於一九七五年五月十六日在蘇黎世新市集劇院首演，由法語演員扮演劇中的帝國主義者，之後於五月二十七至三十一日在日內瓦演出，換德語演員擔綱帝國主義者的角色，六月十一至十六日再在蘇黎世演出。由於兩個劇團，一個講法語，一個講德語，兩種不同語言的演員在舞台上的對話，等於呼應原劇中的兩種人——歐洲人（白種人）和中國人：

白種人、軍人、平民、觀光客、傳教士、記者，在戲中都顯得可笑又卑鄙。黃種人和窮人，則被頌揚，而且深信，有一天他們所奮鬥的目標，終將成功。[113]

舞台的一端是中國人，以黃麻布等廉價材料為布景。在他們的對面，是一艘砲艦的甲板，表現的是好萊塢式的俗豔：怪誕的人物、可笑的紅色假髮，表演風格誇張；而中國本地人，則以寫實的方式呈現。[114]

瑞士演出的《怒吼吧，中國！》，導演以一種可笑又過時的異國情調，展現一些逆來順受，但潛意識中有逃亡打算的中國人。相較於這個刻版印象，另外也有一些較為正面的中國人，表現出生

活上的節制，並試圖改變這個世界。昌克在執導《怒吼吧，中國！》時，深知梅耶荷德的形式無法模仿，因而遠離他的作法，改採布萊希特式的劇場疏離感。昌克認為語言的差異並沒有造成觀眾的障礙，相反地，成為重要的對比因素，加強了疏離化的效果。移動劇團在蘇黎世以法語演出帝國主義者的角色，新市集劇團的德語演員演中國人，在日內瓦演出時，角色互換，移動劇團演法語，代表中國人，蘇黎世新市集劇團則演起帝國主義角色。這項演出設計演員飾演中國人時以母語（其實是德語或法語）對觀眾說話，有一種土地與情緒連接的象徵意義。

昌克導演的《怒吼吧，中國！》，劇情結構與特列季亞科夫原劇相同，但人名、情節略有更易：

一個名叫羅勃·多勒（Robert Dollar）的美國人在遙遠的中國四川省從事海運的小買賣。這一帶實際上掌控在一個軍閥手裡，他完全不把孫逸仙創建的年輕共和國放在眼裡。多勒運的貨壓垮了中國人的船，危及漁民生計，引起當地人不滿。有一天，終於發生了衝突。事情經過不甚明朗，結果是達勒墜落江中淹死。這件事激怒了英國人，便調來一艘停駐揚子江上游的砲艦。負責的艦長——以上帝、英皇、責任為信條——隨即將小城包圍，要求抵罪，結果兩名中國人被處死。115

112. 歐斯特·昌克（Horst Zankl）曾在八〇年代末與後來獲得諾貝爾文學獎（2004）的耶利內克（Elfriede Jelinek）合作過，如今有「時尚界的凱撒大帝」之稱的卡爾·拉格斐（Karl Lagerfeld）也曾擔任過他的服裝設計，可惜昌克一九八七年早逝，年僅四十三歲。

113. Poulain, Henri. "Coprodution à la Salle du Faubourg, Hurle, Chine!de Serge Tretiakov" *La Tribune de Genève*, 1975.5.28.

114. D.J. "Coproduction Mobile-am Neumarkt: Gros sel et pathétique" *Genève 7 jours*, 1975.5.31-6.1.

115. Bruggmann, Alexandre. "Coproduction en chantier à Zurich: Le Mobile et chantier le Neumarkt montent Hurle, Chine aux Juni-Festwochen" *La Tribune de Genève*, 1975.5.14.

《怒吼吧，中國！》雖然是在正規劇院裡表演，卻是為了向在座的中產階級白人控訴西方帝國

的不公不義，這樣的訴求造成評價兩極，有人讚許導演以流暢的手法展現多重觀點，也有人批評這

齣戲操弄東西文化的刻板印象。克勞德·瓦隆（Claude Vallon）在以《鼓動的戲劇》（"Un théâtre

d'agitation"）為標題的評論說：

我們不要忘記，戲劇會對觀眾發生作用，這個作用必須有意義。搬演一齣戲只激發情感是不

夠的，也不能只為了傳達信息——何況這信息是否有價值常有爭議。

最重要的是，要同時觸動觀眾的感性與理智，讓他們對周遭所發生的事物有更深的了解。這

不但要去除布爾喬亞劇場的認同作用，也要摒棄花俏奇想所製造的無意義娛樂。換句話說，劇

場必須激發對社會與歷史的批判性思考。

特列季亞科夫以此為基礎所設想的戲劇規則仍舊有效：「從吸引人的角度來製作一場表演，

必須先找到激化情感的力量，然後使這種吸引力，不斷增強，再根據設定的目標，讓觀眾的情

感得到最終的宣洩。」（「吸引力蒙太奇」）這裡可以看到愛森斯坦的影響。

蘇黎世新市集劇院和日內瓦移動劇團此次的製作，提出了兩個問題：原始材料的價值以及詮

釋風格的選擇。特列季亞科夫與之後布萊希特所設想的戲劇，是將歷史事件大大地加以簡化，

以達到教化的目的。內容是寫實的，但表演與導演的手法卻是非寫實的。因為，要提供觀眾推

理的基礎，過度的細緻與隱晦只會讓觀眾不知所從。這是對觀眾意識形態上的操控，雖然是建

設性的。

一九七五年，移動劇團與新市集劇院合作演出《怒吼吧，中國！》劇照。Leonard Zuber攝。
出處：《日內瓦七日》，一九七五年五月卅一日～六月一日報導

對瑞士觀眾來說，關鍵句子的同步翻譯以及角色的雙語演出，讓整齣戲清晰地進展。特列季亞科夫的原著已呈現他的朋友愛森斯坦式的蒙太奇，九個環節之間，以重新裁切的方式呈現。同一個片段出現兩個觀點，每一個環節，皆以政治布告欄的形式，展現衰敗的面目。在鼓動宣傳的部分，敵對者之間演出兩個對立的場景，而觀眾置身舞台中間。帝國主義者展現插科打諢的一面，中國人則展現感性的精神文明。

瓦隆認為移動劇團和新市集劇團一九七五年在瑞士的演出，遠離了《怒吼吧，中國！》所呈現的帝國主義份子與中國人的世界，這裏的帝國主義份子，都只有一個

模樣，中國人則有各種不同的感性面貌。此次演出圍繞著同一個主題，牽涉一個更細微的發展，以及革命路線的多元性帶來的現代演風格，並加深了諷刺，內化了革命取向；他強調《怒吼吧，中國！》的演出必須是一種「戲中戲」，提醒當時發生的事件與現階段類似的情況，刺激觀眾有用的思考，才能展現特列季亞科夫所相信的戲劇精神，而非只是一齣在修復過後的博物館之演出。這將涉及一個思慮周全的工作，一齣經典的應用與再現，而非只是今日所呈現的這齣戲。

瑞士一九七五年演出的《怒吼吧，中國！》，似乎已是這一齣戲的終結篇，而後未再看到這齣

116. Vallon, Claude. "Un théatre d'agitation" *Scènes romandes*, 1975.

戲在劇場的呈現，從日內瓦與蘇黎世、法語與德語劇團的演出相關的評論與報導，有兩點可以呼應這齣戲演出史的特質。

1. 日內瓦《勞工之聲》（Voix Ouvrière）在一九七五年五月二十九日有一篇報導：

此劇情節很簡單：一邊是歐洲人、殖民主義者；另一邊是中國人。在渡江時，一位美國人完全不尊重為他掌舵的船夫，以粗暴方式挑釁；在爭執中，美國人落水身亡。歐洲人要求嚴屬懲處，除了多方羞辱，還要求處死兩名船夫，否則揚言炸城。中國人必須決定如何面對此一局面……。首先要指出，此劇導演很技巧地讓觀眾認同中國人，因為劇中的中國人由日內瓦劇團的演員扮演，說的是法語，而殖民者說的是德語……。[117]

2. 《洛桑論壇》（Tribune de Lausanne le Martin），一九七五年五月二十九日刊登 Patrick Feria 就《特列季亞科夫《怒吼吧，中國！》日內瓦公演》而寫的一篇評論：

這篇報導顯現原來中英各執一詞的一九二四年六一九萬縣事件，經由劇作家特列季亞科夫的劇場裁判，美國商人哈雷之死及引發的中英衝突，是非曲直早已形成，而為現代歐洲劇場所接受，即使沉寂數十年後在瑞士被重新搬上舞台，導演仍然信服這個原則，並「很有技巧地讓觀眾認同中國人」。

日內瓦和蘇黎士將演出的就是這齣有關反抗意識的戲。一邊是苦力的悲慘世界（由「移動劇團」的法語區演員擔綱），另一邊是新市集劇團演的英國人。「移動劇團」的表演是寫實的，而新市集劇團的演出誇張，帶有諷嘲趣味。但這種做法顯然不足以讓觀眾在面對萬縣事件時，

游離於認同與疏離之間。觀眾從一開始就很難入戲，不論在開始的日常生活還是隨後反抗意識的誕生。《怒吼吧！中國》並沒有讓我們從戲中看到我們自己。這大部分要歸因於特列季亞科夫的劇本，演員的表演以及布景都相當出色。

《怒吼吧，中國！》的故事以紀實方式呈現，缺少寓言的力量，使它只是個政治事件，而未能提升到意識型態的層次。[118]

這篇評論反映《怒吼吧，中國！》的時代性、特殊性與侷限性，在時代的革命氛圍與蘇聯現實環境中，藉著飽受帝國主義壓迫的中國發生的國際衝突事件，弱勢國家或無產階級容易以《怒吼吧，中國！》對照國內情形，產生同理心，此亦這齣戲在一九三〇年代快速流傳的原因。

然而，這齣強調兩元對立、訴諸群眾，較缺乏角色心理刻劃的宣傳鼓動劇，在二戰後的大環境，影響力銳減，中國的劇情與遙遠的歐洲或世界各國愈發產生疏離感。瓦隆前述觀點也點出《怒吼吧，中國！》在一九二〇年代後期、三〇年代前期狂飆似地橫掃東西方劇場，但又迅速殞落，徒留感懷的原因。在時空環境迥異的情勢下，就算重新搬演《怒吼吧，中國！》，也只能回歸劇場，卻難以抓住現實社會的脈動與劇場觀眾的情緒了。[119]

117. J.-L.C. "A la salle du Faubourg Hurle, Chine de Serge Tretiakov" Voix Ouvrière, 1975.5.29.

118. Feria, Patrick. "Hurle, Chine de Tretiakov à Genève: Une coproduction Théâtre Mobile-N eumarkt: Gros sel et pathétique" Tribune de Lausanne le Matin, 1975.5.29.

119. 同前註。

《怒吼吧，中國！》一九二六年初首演，於二〇年代末至四〇年代初在國際流傳，Robert

Leach綜合Walter Meserve與Ruth Meserve等學者的看法，認爲其中一部分的原因在於這齣戲表達了
人類的情感，也顯現了人類尊嚴所遭受到的虐待；因此它的力量足以引起不同時空人類的同情。

特列季亞科夫一九二九年曾經發表〈未完待續〉（"Продолжение следует"）一文，說明當時
左翼戲劇理論的困境與展望。論述《怒吼吧，中國！》的全球性演出史，國際間的政治社會環境與
劇場條件，各族群、各語言的文化傳統以及演出資訊，不易全面蒐集的情況，很需要保留〈未完待
續〉，等待補白的篇章。

120

⑶ 未完待續……

如果從《怒吼吧，中國！》的演出史來看，這齣戲的國際傳播圈與演出記錄，從創作、首演、
國內與國際巡演，各國移植、引進，十年之間（1926-1936），波瀾壯闊，戲劇史少見。而後，隨
著梅耶荷德、特列季亞科夫被處死以及第二次中日戰爭、歐陸戰爭先後展開，《怒吼吧，中國！》
在國際紛爭中銷聲匿跡，極少看到演出訊息。然而，太平洋戰爭爆發（1941.12.8），使得東西方
各自捉對廝殺的戰事聯結成第二次世界大戰，這齣已沉寂數年的宣傳鼓動劇突然又被頻頻搬演，不
僅東亞的中國與台灣先後演出，南亞的印度劇場、東歐波蘭的納粹集中營也出現《怒吼吧，中
國！》。

《怒吼吧，中國！》流傳廣泛，目前所知，曾經演過這齣戲的國家有十餘國：俄羅斯、烏克
蘭、烏茲別克、愛沙尼亞、日、德、美、英、中、奧、印度、澳洲、阿根廷……等等。演出的城市
更多，超過三十個，包括莫斯科、奧德薩、巴庫、海參崴、東京、兵庫、法蘭克福、柏林、維也

納、奧斯陸、廣州、上海、南京、武漢、瀋陽、大連、台北、台中、彰化、孟買、雪梨……等等。

不同時空的劇院、編導安排這齣戲上演，本身就代表主觀的戲劇態度與目的性，但戲劇的呈現仍然依循一定的劇場或劇團的規範。例如劇團常態性的演出計畫、劇院檔期安排、排演制度、觀眾層等等，因此同一齣戲，呈現的劇場效果也不一而足。

《怒吼吧，中國！》在每個國家、城市的演出，當時的報刊雜誌或前人著作中多有記述，但從不同時空演出的《怒吼吧，中國！》來看，相關資料的多寡有天淵之別，許多國家、城市的《怒吼吧，中國！》資料較豐富，有些僅是一筆帶過，或只作簡單描述。若干國家（如俄、日、中）的演出有較多的資訊，能提供研究者作深入的探討，而這齣戲與這個國家政治、文化的關係也較容易觀察，不過，這些文獻資料或研究成果未必有助於瞭解若干曾經演過《怒吼吧，中國！》，卻又資料不足、演出情形不明的國家、城市。

一九三六年《怒吼吧，中國！》在挪威奧斯陸的國家劇場演出，特列季亞科夫為此特別寫了一篇〈眼觀中國〉（"Blickt auf China!"），發表於《前進的道路》（Veien frem）中，說明這齣近年來成為西歐指標性劇場劇目的創作歷程。這篇文章除了扼要概述他的中國經歷，以及六一九萬縣事件與《怒吼吧，中國！》的背景，特別訴說他所認知的中國：

120.
Leach, Robert. Revolutionary Theatre. London Routledge, 1994,p.167.

我曾數次走訪中國。最後一次是十二年前，受聘於北京國立大學教授一職。那些年，正值中國革命領導人孫逸仙過世，並發生了英國人於上海集體槍殺工人，引發群眾大規模示威遊行的

事件。遍布機關槍與鐵絲網的外使區圍牆前，天天聚集著抗議的隊伍。那些年，三百輛黃包車橫置北京新建的電車軌道上，意味著他們要走上絕路。同時揚子江上一位加農砲艦指揮官出言恐嚇，若不挑出兩位船主的人命任其處決，作為一位外商之死的賠償，便要轟炸該城——這就是《怒吼吧，中國！》一劇的具體主題。

當您來到中國，也就踏上了時空之旅，回到了一千五百年前的古遠中世紀，隨處可見父權的家庭體制，手工業者與商人的同業公會，是一個存在著社會反差的國家：數千年來，原始人力推車一再壓寬了帝王石板大道上的軌跡，而另一方面，上海的柏油路則行駛著無軌電車。各個街角都有算命仙和卜卦人，而緊鄰的則是廣播電台發射站。飛機承載著化學炸彈，葬禮中焚燒的則是保障進駐陰間生活的冥紙。依照歐洲模式所成立的勞工公會，首張入會會員卡上註記的是相關手工業的守護神。

異國觀光、寺院寶塔、吸食鴉片都是我對中國最缺乏興致的部份。這個國家表面看來不動如山，其社會變動，規模一如中國土地的廣大，能量一如人民的生命力。

特列季亞科夫這篇文章的內容，基本上已見於創作劇本的背景說明，但最後一段則進一步點出：「這個國家表面看來不動如山，處境卻猶如一座火山」，顯示他對中國的觀察深刻。

劇場是需要一組人專業合作、實踐性質強烈的表演文化與藝術，同樣一場演出，因劇場、表演團體、演出目的的不同，而有極大的差異。《怒吼吧，中國！》在奧斯陸的演出，本書掌握的資訊不多，無法針對它的表演情形作更多的論述，這種缺失當然不只存在於挪威，同一年阿根廷舉辦以革命為主題，演出的劇目也包括特列季亞科夫的《怒吼吧，中國！》，地點在猶太劇院[122]。另外，澳洲雪梨曾經演出《怒吼吧，中國！》[123]，然而，這兩座城市是在什麼樣的劇場呈現《怒吼吧，中

121

國！》？演員的表現如何？

就戲劇的屬性而言，過於簡單的敘述，除了標記這齣戲曾經在某個國家（或城市）出現之外，無法看到劇場眞實的表演情形、舞台效果與觀眾反應，這場演出的研究意義就不大。換言之，《怒吼吧，中國！》這樣的戲劇在國際的流傳僅僅場次列表，等量齊觀，就難以看出它的實際情形。例如若干前人著作討論印度人民協會（IPTA）演出的《怒吼吧，中國！》，但它如何改編？舞台如何設計？如何演出？這些劇場演出最重要的部份，目前尚付諸闕如。

這不代表《怒吼吧，中國！》在某些國家的活動痕跡缺乏研究上的意義，相反地，一齣戲能夠演出，本來就具備現實文化意義，爲何籌演這齣戲？如何進行？與觀眾如何互動？在在反映那個國家的政治、社會環境與文化基礎。《怒吼吧，中國！》在印度、阿根廷、澳洲或北歐其他各國的流傳，隱晦不明，並不代表完全沒有文獻資料，只不過尚待蒐尋、爬梳而已。

總而言之，要眞實瞭解《怒吼吧，中國！》資訊不足的演出，仍須進一步蒐集原始資料，藉以瞭解這齣戲的實際搬演情形，及其在該國戲劇史的位置。

121. Tretiakov, Serge Mikhailovich. Brülle, China! Ich will ein Kind haben: Zwei Stücke Mit einem Nachwort von Fritz Mierau und einem Dokumenteteill. Berlin: Henschelverlag Kunst und Gesellschaft, 1976, pp. 174-176.

122. La escena moderna Por José Antonio Sánchez (ed.) 網址：http://books.google.com/books?id=DiZMMCn9ASkC&pg=PA366&lpg=PA366&dq=%22¡Ruge%2c+China%21%22&source=bl&ots=in7KcrnXzo&sig=WKCrMakn

ellCNoYMtFIWgmUbd0&hl=pt-PT&ei=A7t_Tp7WLM-y8QPk1LjjAQ&sa=X&oi=book_result&ct=result&resnum=5&ved=0CE8Q6AEwBDgo#v=onepage&q=%22¡Ruge%2c%20China%21%22&f=false

123. Белоусов Р. «Рычи, Китай!» Сергея Третьякова (К истории советско-китайских литературных связей) // Вопросы литературы. 1961. No.5. – C. 197.

戲劇從創作到演出原本就是一連串的呈現（presentation）、再呈現（Re-presentation）的過程與結果，而它在不同時空被再製作、再演出，亦屬再創作的型式。《怒吼吧，中國！》的壓迫者／被壓迫者的情節以及俄國共產國際的角色，使得這齣戲的國際流傳，不同於戲劇史經典作品的被移植與再呈現，而它能在一九二〇年代後期流行到三〇、四〇年代，成為跨國、跨界的「世界第一名劇」，也是那段時間劇場全球化的標竿。

(五)小結

《怒吼吧，中國！》在不同國家、不同時空演出，因各自劇場條件有別，呈現的效果自然大不相同。這齣戲有強烈的無產階級意識，但它的製作流程仍需透過劇場手法表現。整體而言，《怒吼吧，中國！》的國際流傳，自然而然分為兩類，一類偏重劇場，另一類則偏重政治宣傳性，政治宣傳性愈明顯、劇場性愈薄弱，反之亦然。宣傳目的強烈的《怒吼吧，中國！》演出檔期不長，編導、演出人員即使具有專業背景，也多屬臨時組合，舞台表演帶有群眾大會性質，看戲的不是劇場常客，而是各行各業民眾，以及被動員的觀眾。

《怒吼吧，中國！》這齣戲在世界許多國家流傳，部分是梅耶荷德劇院的巡迴演出，大部分是該國（或城市）從俄文原著或不同語文（如日文、德文）翻譯、移植。例如德國法蘭克福一九二九年的《怒吼吧，中國！》劇本，是由李奧·蘭尼亞翻譯，當時他所根據的劇本應是梅耶荷德劇院的演出本，而後美國戲劇協社在推出這齣戲時，導演畢伯曼所根據的劇本，是路斯·朗格納依蘭尼亞德譯本英譯。數十年間《怒吼吧，中國！》出現各種不同的翻譯本與演出本。演出本是針對演出而編寫，等於導演的工作手冊，導演大多會對劇作家原著有若干修正。各國翻譯《怒吼吧，中國！》，有時是配合演出，等到正式刊行文本，通常又會回到劇作家原著的結構。

特列季亞科夫的文本明確記述創作動機與一九二四年六月萬縣的時空背景，也印證一九二六

年九五慘案的發生，敘述脈絡清楚，但在梅耶荷德劇場的演出本，這種時空標記並不明顯。或因如

此，不少改編（或翻譯）劇本者不察，時間設定在一九二六年。大隈俊雄日譯依劇院演出本的翻

譯，戲劇發生地點設定南津，有其所本，這是一九二六年九五萬縣慘案，英艦「金虫號」掃射的萬

縣附近城鎮之一。築地小劇場演出時又把南津改爲南山，連較早由大隈俊雄翻譯成中文的劇本也多

用「南津」（縣、市、町、鎮等）。

特列季亞科夫的文本刊行（1930，或1966）後，翻成各國語文譯本，通行的英文本是芭芭拉·

尼克遜和波利亞諾夫斯基特列季亞科夫原著合譯，在倫敦和紐約分別發行的譯本，一九三六年羅

稷南依這個英文版本翻成中文。戲劇現場又回到萬縣。但在輾轉流傳中，個別演出本所呈現的時空

差異，仍不勝枚舉，原因很多，有些是敏感的政治因素，如英國人對特列季亞科夫大原著英國人的角

色有些隱晦，把西方「主角」的位置推給法國人與美國人。另外，不少談《怒吼吧，中國！》的文

章，在介紹《怒吼吧，中國！》時，常把一九二四年的萬縣事件與一九二六年的萬縣事件混淆，雖

然訴求的主題並未受到明顯影響，但《怒吼吧，中國！》整齣戲的時空意象流於模糊。[124]

《怒吼吧，中國！》演出史最特殊的部分，出現在太平洋戰爭時期的日本控制區或「大東

亞共榮圈」。日本於一九四一年十二月八日偷襲珍珠港，美英對日宣戰，初期日軍攻勢凌厲，到

一九四二年六月已經席捲東南亞和太平洋各島嶼。然而，中途島一役，日軍嚴重挫敗，戰爭逐漸逆

124. 例如冷川在二〇〇九年十一月發表的〈萬縣案與《怒吼吧，中國！》意義溯源〉雖對《怒吼吧，中國！》有許多討論，卻把六一九萬縣事件誤為一九二六年的九五萬縣慘案，並由此追溯它的「意義溯源」。見冷川，〈萬縣案與《怒吼吧，中國！》意義溯源〉，《長江師範學院學報》第廿五卷六期，二〇〇九年十一月。頁六八～七五。

轉。為了激勵士氣，鼓動「共榮圈」人民反抗英美，日人羽翼下的南京汪精衛也於一九四三年一月九日對美英開戰；《怒吼吧，中國！》也成為控訴英美帝國主義最直接的教材，一九四二年十二月起在上海、南京、北平、武漢、瀋陽、大連等地先後演出，台灣也由台中藝能奉公會於一九四三年十月上旬起先後在台中、台北、彰化等地演出《怒吼吧，中國！》。雖然故事大綱不脫原著九環（幕）本範圍，但以直接、簡單、兩元對立的情節處理，已是與原著相差甚大的「改編」了。

上述戰時中國與台灣的演出地點，戰後皆回歸國民政府統治，如何看待當年的演出，變得隱晦與詭譎。一九九二年，中薗英助以《在北京飯店舊館》（築摩書房，1992）獲「讀賣文學獎」，他在領獎典禮上說：

在我的作品裡所記述的一位友人。就是昭和十八年（1943），在這個會場附近的帝國劇場所召開，由日本文學報國會主辦的第二屆「大東亞文學者」大會上獲「大東亞文學獎」的作家袁犀。戰後新中國成立，袁犀仍以「李克異」的筆名寫作，受到大眾的期待。可惜，他因為領了「大東亞文學獎」，被認為是漢奸文人，在文革時期遭受迫害，在剛恢復名譽後不久的一九七九年病逝。……還有一位朋友是演劇家陸柏年，被我的同胞日本憲兵因抗日之嫌逮捕，戰爭即將結束前，死於上海的獄中，當時他還不到而立之年，而我卻無法為他盡任何綿薄之力。

中薗在他作品中早已點出這齣戲表面上叫喊著擊滅英美，實際上間接刻劃中國的敵人並非英美，而是日本軍國主義，這自然是作者主觀的想像，後來有關《怒吼吧，中國！》在「淪陷區」演出的敘述或討論多是當事人戰後的回憶，事過境遷，許多文獻都有意無意加附予抗日、反日的目的。

就《怒吼吧，中國！》的演出史看來，它在國際不同政治場域中不斷被改編，原著的符號

意義經常因「使用」目的不同而產生變化，明顯帶有跨文化表演中「跨文化劇場」（Intercultural Theatre）、「多元文化劇場」（Multicultural Theatre）、「文化拼貼」（Cultural Collage）的特點[126]。

不過，戲劇原本就帶有濃厚的跨界合作與時空環境結合的特性，單從跨文化現象解讀《怒吼吧，中國！》的國際流傳，並無太大意義，除非能針對各別時空背景的《怒吼吧，中國！》作深入的資料蒐集與研究。

125. 中薗英助，〈中國わが痛みと愛〉，《わが北京留戀の記》，東京：岩波書店，一九九四年。頁五～六。參見杉野要元子〈二つの青春：中薗英助と陸柏年〉，收入杉野要吉編，《淪陷下北京1937-45：交爭する中国文学と日本文学》，東京：三元社，二〇〇〇年六月十五日。頁一三六～一三七。

126. 詳參：帕維斯著，石光生譯，《跨文化劇場——傳播與詮釋》，台北：書林出版社，二〇〇八年。頁一〇四～一〇六。

八、結論

橫跨歐亞之界的特殊地理位置，使「俄國究竟是歐洲或亞洲國家？」、「俄國人是歐洲人還是亞洲人？」等問題，在其國內一直備受爭議。從十六世紀的「第三羅馬」（Третий Рим），到十九世紀西歐派與斯拉夫派的論戰，反映長久以來俄國知識份子的「集體焦慮」。杜斯妥也夫斯可謂俄國第一位思考這個問題的知識份子。多次遊歷歐洲的他，於一八八一年一月的《作家日記》（"Дневник писателя"）中寫道：「在歐洲我們是食客和奴隸，在亞洲我們是主人；在歐洲我們是韃靼人，在亞洲我們則是歐洲人。」1 這段名言，道盡俄國「雙頭鷹」背後的「身份」焦慮。

勞勃·肯納（Robert Crane）認為，薩依德（Edward Waefie Said）的「東方主義」（Orientalim）以二分法把亞洲與歐洲界定為「東方」與「西方」的概念，無法運用在俄國的案例。他以阿德伯·卡利得（Adeeb Khlid）的論點出發，論述俄國人潛意識中其實以「歐洲人」自居：「俄國的東方主義不過在展示一個額外的任務：界定俄國是西方的一部份。」2

回顧十月革命以來的俄國文學傳統，未來主義的分支中，以「立體未來派」最重視政治議題，如馬雅可夫斯基歌頌革命、列寧，並關懷像中國這種「被奴役」的國家。一九二四年英國政府在廣州引發「廣州商團事件」，試圖干擾中國的革命運動。當時蘇聯組織「不准干涉中國援助會」，九月二十一日的《全俄中央執行委員會消息報》刊登了馬雅可夫斯基的詩歌〈不准干涉中國！〉（"Прочь руки от Китая!"）3：

戰爭，

這帝國主義的女兒，

像個幽靈

在世界上飛旋。

工人，怒吼吧：

「不准

干涉中國！」

嗨，麥克唐納，

不許胡說八道，

讓他們乘著黃包車
遊樂——

在國際聯盟裡
用演說把人迷惑。

滾回去，無畏巨艦，

不如挺起你們的胸膛，

「不准
干涉中國！」

「不准
干涉中國！」

在使館區裡，

他們想把你們
當作殖民地
磨得粉碎。

大模大樣地坐著
一群太上皇

四萬萬人——

布置陰謀的網羅。

我們要掃除這個蜘蛛網。

中國人，大聲喊吧：
不是一群牛馬，

「不准
干涉中國！」

「不准
干涉中國！」

苦力們，

是時候啦，
趕走這批混蛋，

與其他拉他們這批草包，

1. Достоевский Ф.М. Дневник писателя. 1881 // Достоевский Ф.М. Собр. соч. в 15 томах. – Л.: «Наука», 1988-1996. – Т. 14. – С. 509.

2. Khalid, Adeeb. "Russian History and the Debate over Orientalism." Orientalism and Empire in Russia, eds. Michael David-Fox, Peter Holquist, and Alexander Martin. Bloomington: Slavica, 2006. p. 29. 轉引自：Crane 2010: 42-43.

3. 參見：Маяковский В. Полное собр. соч. в 12 томах. – М., 1939. Т. 2. – С. 640 除〈不准干涉中國！〉外，馬雅可夫斯基尚有〈最好的詩〉（"Лучший стих"）、〈陰森森的幽默〉（"Мрачный юмор"）、〈十月電台〉（"Радио-Октябрь"）等與中國相關的詩作。

把他們

　　摔下

中國的城牆，

「橫行世界的海盜們，

干涉中國！」

　　不准

我們高興

　　幫助

用戰鬥，

　　一切被奴役的人，

用指導，

中國人，我們和你們在一起！

　　用供應。

干涉中國！」

「不准

工人，

　　衝擊

那強盜的黑夜，

投出燃燒者的口號：

　　像火箭一樣

干涉中國！」　4

「不准

而《怒吼吧，中國！》這部俄文寫成的「反帝國主義」劇本，經過舞台空間設計與人物形象設定，透過「第三者」的視角，讓「觀眾將舞台上的動作語言轉換為他們自己的行動語言」5，目的在向觀眾宣示俄羅斯重要的樞紐地位，並藉反帝國主義的議題，激發俄國觀眾以自身革命成功的經驗，將馬克思主義傳播至中國的熱情，進而強化自身地位、建立統領亞洲霸權的企圖心。

《怒吼吧，中國！》是特列季亞科夫依據一九二四年六一九萬縣事件改編的戲劇創作，在當時以國際革命為背景的蘇聯戲劇中，堪稱最重要的作品6。一九二六年一月二十三日在莫斯科梅耶荷德劇院首演即引起迴響，之後在亞洲與歐美演出，成為無產階級反帝國主義、反壓迫的政治宣傳劇。

《怒吼吧，中國！》所揭櫫的問題，未必以六一九萬縣事件的戲劇型式為弱勢的中國人民發

聲，主要目的還是在反映國際列強爭權奪利、弱肉強食，以及俄國在十月革命後，共產（第三）國際掀起無產階級革命鬥爭的大環境。戲劇與歷史所存在的辯證性也在《怒吼吧，中國！》顯現，一九二四年六月十九日萬縣事件發生時，相對其他國際事件（如五卅慘案、九五萬縣慘案），誠屬「微」不足道的「小」事件，然而，經由劇場在國際廣泛流傳，讓這個「小」事件舉世聞名，而且彷彿是寓言劇一般，預告在當時中國社會隨時都可能發生六一九萬縣事件這類慘劇。一九二六年九月五日，一場更慘烈的萬縣事件，果真在《怒吼吧，中國！》首演後的幾個月，在相同的場景發生。

特列季亞科夫創作《怒吼吧，中國！》，是基於反抗強權、同情弱者的人道關懷，梅耶荷德把這齣戲劇搬上舞台，讓原創劇本呈現，亦符合當時蘇聯政治大環境的氛圍，以及共產（第三）國際無產階級團結對抗帝國主義壓迫者的政治正確性。對於莫斯科人民而言，這齣場景在遠東中國的戲劇，既有異國情調，又具現實意義，讓蘇聯民眾產生同理心，並能引發人民作為東方盟國，所應扮演的角色與承擔的責任，《怒吼吧，中國！》劇情所反映的帝國主義對弱小民族的壓迫，並與國際無產階級運動相呼應。

《怒吼吧，中國！》在梅耶荷德劇院的製作，已結合梅耶荷德的劇場美學元素，在國際間帶來一股新的劇場風潮。它在莫斯科首演時，俄國宣傳鼓動的政治劇已經沒落，左翼戲劇家運用戲劇為政治服務的絕對性不再，重要性也相對降低。然而，它卻能在國際廣泛流傳，原因很多，主要可歸納三類：（1）劇本的流傳與劇目的移植；（2）俄國革命的國際傳播，以及各國社會主義與無產

4. Маяковский В. Полное собр. соч. в 12 томах. — М., 1939. Т. 2. — С. 640. 譯文出自：戈寶權譯，〈不准干涉中國！〉，余振編，《馬雅可夫斯基詩歌精選》，大原：北岳文藝，二○○○年。頁七三二～七三五。

5. 參照：Crane 2010: 44.
6. Segel, Harold B. Twentieth-century Russian drama: from Gorky to the present (New York: Columbia University Press, 1979), p.149-150.

階級文化的戲劇運用；（3）執政者據戲劇內容與人物角色，作為鞏固政權或遂行其政治目的的工具。

《怒吼吧，中國！》雖然只是一齣戲劇，它所涵蓋的面向極為廣闊，除了劇場藝術與技術之外，更涉及戲劇製作的時代因素──例如政治鬥爭、民族主義，以及戲劇與歷史之間，包括壓迫者／被壓迫者、自己人／異己人的辯證。但本書首要關注的，仍是劇作家的創作理念及其所處的大環境，包括他的成長歷程、創作動機、理念與表現技巧，再則是導演手法、演員的舞台呈現，及其所運用的戲劇元素與演出技術。而戲劇能否如其所設定順利上演，並產生效果，卻深受現實的劇場生態與政治環境牽制。

《怒吼吧，中國！》在不同時空被搬演，每一場演出的劇本改編者、導演、演員、舞台技術，同樣反映這些劇場工作者的藝術理念以及時空環境，也常涉及國際劇場生態、帝國主義與左翼運動、無產階級革命的議題，其中也不乏當權者基於政治目的考量，藉這齣戲強化國家主義、民族主義或階級意識型態。換言之，從劇作家、導演的身世背景、思想理念、劇場美學到國際政治、社會環境，都是討論、解讀《怒吼吧，中國！》及相關的戲劇家（如特列季亞科夫、梅耶荷德）最根本、也最重要的元素。

《怒吼吧，中國！》涵蓋如此廣泛的面向，堪稱世界戲劇史上少有。但與其他流傳廣遠的經典名劇相較，這齣戲劇雖表現那個時代跨越空間的橫向流通性，卻缺乏縱深與延展性。以原產地俄國而言，一九三○年代之後就少有演出，它在日本、中國的左翼劇場留下記錄，但在太平洋戰爭期間卻又成為軍國主義控制下的演出劇目。從戲劇史的角度，《怒吼吧，中國！》在日本或中國未曾被視為重要的演出環節，日本、中國之外，其他曾演出《怒吼吧，中國！》的歐美國家，也看不出這齣戲在其戲劇史的演出位置。《怒吼吧，中國！》在短短幾十年宛如狂風暴雨，侵襲各地，隨後又風平

浪靜，即使從蘇聯戲劇的角度亦難看出它在俄國戲劇史的重要性。

《怒吼吧，中國！》未能在俄國長期流傳，原因雖與特列季亞科夫、梅耶荷德都在一九三○年代後期遭到整肅，作品成為禁忌有關，更重要的關鍵，仍在這齣戲的題材、表演型式與藝術風格。這齣鼓動宣傳劇過於突顯目的性，有時代侷限性，否則在一九五六年平反後，應有重新搬演的機會。

《怒吼吧，中國！》戲劇題材來自中國，它在舞台上的呈現則反映二十世紀初期俄國政治社會環境，以及當時的戲劇理念與劇場生態，而它在國際間快速流傳，與其引發的話題性，同樣與各國現實環境產生聯結與共鳴，經由日本、德國快速傳播，《怒吼吧，中國！》延續十月革命所帶動的反帝國主義、與無產階級普羅文化運動。

不過，《怒吼吧，中國！》本身就是戲劇作品，它的演出必須透過劇場呈現。梅耶荷德與梅耶荷德劇場的專業性早已受戲劇界重視，而後這齣戲被日本、歐美、中國的劇團演出，都有明顯的劇場性，例如日本的築地與新築地是當時左翼戲劇的重要劇團，參與演出的人員也多是專業舞台演員。德國、美國的情形亦然，雖然各有演出的背景，但劇場的專業性不容懷疑，上海戲劇協社公演《怒吼吧，中國！》是為了紀念九一八事變二週年，企圖藉這齣戲激起觀眾反帝國主義、反日本侵略，但它本身亦屬當時左翼戲劇的代表，整個劇組與排演過程並非走「街頭劇」表演型式，而是一次具抗日意味、但劇場性也濃厚的演出。

在歐美「先進」國家中，法國是唯一不曾上演《怒吼吧，中國！》的國家，一九三○年梅耶荷德率領劇院劇團在德、法巡迴演出，為德國觀眾演出四個作品：《欽差大臣》、《森林》、《怒吼吧，中國！》和《第二縱隊指揮官》。當時的法國第三共和政府對於梅耶荷德強烈的共產主義色彩有所忌諱，遲遲不發予簽證，直到梅耶荷德點頭答應取消《怒吼吧，中國！》和《第二縱隊指揮官》兩齣政治意味濃厚的劇碼，簽證才通過。換句話說，三○年代法國觀眾在巴黎只能看到梅耶荷

德對《欽差大臣》和《森林》的現代詮釋，看到的是一個美學化、也去政治化的梅耶荷德。《怒吼吧，中國！》在法國缺席，與它在英國受到的限制，皆反映這兩個文明國家的傲慢心態。《怒吼吧，中國！》的各國劇團、劇場品質參差不齊，有專業的劇團與劇場，有臨時組合的業餘團體，有藉禮堂表演，有定目劇場的演出，也有集會性、儀式性或餘興表演性質。演出時或因呼應大環境的政治、社會議題，或出於導演的藝術理念，或受限於劇場條件，而呈現不同的演出版本與劇場效果。《怒吼吧，中國！》也因不同版本的形式與內容，各演出本有明顯的差別。就劇場而言，不同時空演出《怒吼吧，中國！》的基本差異性，不在劇團詮釋解讀的角度，或演出規模與人數，而是劇團（或演出者）的屬性。原創的莫斯科梅耶荷德劇院，是一個專業性的現代劇場，演出劇組是專業團隊，憑藉梅耶荷德及其劇場、劇作家特列季亞科夫的聲譽，是這齣戲吸引觀眾的首要因素。

一九二九年美國股市大崩盤，全球性經濟大恐慌，各工業國失業率居高不下，工人階級與資本家之間鬥爭尖銳化，《怒吼吧，中國！》的國際演出卻多集中在一九二九至一九三六年之間，十分吊詭。然而，日本國內隨著滿州（九一八）事變與十五年戰爭開展，左翼劇場的進步戲劇行動步入衰敗期，對大環境無法產生明顯的改變。《怒吼吧，中國！》在中國演出的情形，同樣反映中國左翼戲劇的處境。日本、中國搬演《怒吼吧，中國！》的熱情很快消失，原因除了劇場條件之外，也與當時國際政治局勢，以及中、日之間的矛盾有關。尤其一九三〇年代，中國各界抗日情緒瀰漫，《怒吼吧，中國！》有凝聚民族情感、對抗強權的宣洩作用，但戲劇裡的敵人是英美而非日本，又有隔靴搔癢之感，等到第二次中日戰爭爆發，隨著戰局的轉變，中國與美英並肩作戰對抗日德義軸心國，東亞民族運動與無產階級社會運動之間的界線糾葛不清。

在二戰末期，同樣一齣《怒吼吧，中國！》，因演出者政治立場、劇場觀念不同而呈現不同的

處理手法與詮釋角度，極爲正常。然而，不過數年的戰爭劇場，卻讓《怒吼吧，中國！》呈現三類相互不同的劇場屬性：日本掌控的滿州國大連、瀋陽、汪精衛政權「轄區」的上海、武漢、南京、北京，或日本殖民地台灣演出的《怒吼吧，中國！》（或《江舟泣血記》），基本目標是藉劇中美國商人和英國艦長侵壓中國船夫的情節，激發民眾反抗美英帝國主義，《怒吼吧，中國！》等於是日本帝國打大東亞戰爭的有力武器。

南亞的印度則是另一種類型，它是英國殖民地，《怒吼吧，中國！》的情節原本符合這個被殖民壓迫的古老國家，但在日軍席捲東南亞與太平洋諸小島，進逼印度時，兩害相權，具共黨色彩的印度人民協會（IPTA）演出的《怒吼吧，中國！》中，敵人由英國人轉爲日本人，猶如中英在緬甸聯合對日作戰一樣，印度與英國詭異地並肩作戰，於是被英國壓迫百年的中國與印度，與傳統的壓迫者聯手，對抗瘋狂的日本軍。

波蘭納粹集中營演出的《怒吼吧，中國！》又是另一番情境。戰爭期間被納粹關在集中營的「罪犯」有俘虜、也有「原罪」的猶太人，從營區管理的角度，集中營的戲劇演出，猶如音樂會或其他娛樂活動，屬於「罪犯」文康項目，允許集中營以表演活動紓解內部壓力一事可以理解，但排演像《怒吼吧，中國！》這類壓迫／反壓迫、需要繁複劇場條件與大量演員的戲，仍然十分特殊。原因也許是納粹看上這齣戲劇反英美的政治意識吧！

《怒吼吧，中國！》演出史最詭譎的部分，仍然回到它所反映的上世紀二〇年代、三〇年代，風雲多變、政治爭鬥無所不在的蘇聯劇場。梅耶荷德、特列季亞科夫在十月革命風潮過後，對政治、社會狂熱依舊，但影響力降低，而他們所執著的藝術觀念、形式與內容也未必能爲當權者喜愛，或被文藝主流所接受。《怒吼吧，中國！》推出時距離十月革命已經七、八年，當時蘇維埃政權權力鬥爭方興未艾。首演當日，列寧的親密戰友，共產（第三）國際領導人布哈林也在場觀賞，

閉幕後還與編、導、全體演員合影留念。《怒吼吧，中國！》首演之後兩、三年間，史達林全面掌權，放棄列寧新經濟政策，轉而推動五年計畫，蘇聯政治文化環境因而產生巨大的改變，史達林雖然也觀賞過《怒吼吧，中國！》，但並不欣賞這齣戲以及它的編導。7

一九三○年代中期之後，史達林展開的大清洗，布哈林、特列季亞科夫、梅耶荷德皆慘遭處死。他們之死和《怒吼吧，中國！》沒有直接關係，與蘇聯的政治大環境有關。梅耶荷德、特列季亞科夫雖能帶動風潮，卻無法掌握與政治領導階層的關係，一步一步走向絕路。8

相對走現實主義路線的高爾基9，史坦尼斯拉夫斯基廣受國際青睞，推行「假定性」、「生物力學」等新戲劇概念的梅耶荷德難免孤寂，甚至被扣上反社會主義現實主義的形式主義與個人主義罪名10。在政治鬥爭中，狂熱革命家、藝術家介入政治，通常注定扮演悲劇角色。在黨政領導眼中，思想忠貞、立場堅定的戲劇家、詩人，未必永遠合乎時宜。畢竟，戲劇上頭還有黨政領導，政治鬥爭也包含妥協與改變，那些曾經熱烈擁護梅耶荷德作品的人，最後都是置他於死地的人11。戲劇與政治的糾葛，從梅耶荷德、梅耶荷德劇場與《怒吼吧，中國！》所呈現的政治鬥爭最具代表性。梅耶荷德如此，走紀實文學路線的未來派詩人特列季亞夫更缺乏敏感性，終究難逃噩運。

薩依德在〈帝國、地理與文化〉中開宗明義地說：「訴諸過去……不僅是對過去所發生過的事或什麼是過去，有相左的看法；而且也對過去是否真的已經過去、結束和終了，或者是否可能以不同的形式延續下去而感到無法確定。」12認為「歷史感」是連結作家、作家世代與整個文學發展的基礎，他並借用艾略特（T.S. Eliot）對文學傳統的省思，印證自己的看法：

這個歷史感，既是永恆的，也是短暫的，而且也是永恆與短暫結合在一起的，才使得一個作家具備傳統，同時，也使得一個作家能夠非常敏銳地意識到他在時代中的地位，以及他自己的同

薩依德在時間的縱軸之外，又拉出一條空間的橫軸：「地球其實是一個世界，其中沒有人居住的空間幾乎不存在，一如沒有人能自外於或超越地理之外而生存，我們也不能完全擺脫因地理而起的爭奪。這種鬥爭複雜而有趣，因為它不只限於戰士與大砲，也包含了理念、形式、形象與想像的鬥爭。13

一時期性。」

如果「訴諸過去」是知識份子「詮釋現在」的最佳策略之一，那麼，從二十一世紀的時空，重新審視《怒吼吧，中國！》，或許可以較清楚的看出這齣宣傳鼓動劇背後隱含的歷史意義，亦即特列季亞科夫一輩知識份子藉「中國議題」對俄羅斯國族界限的想像與自身歐洲屬性的表述。

7. Гладков А.К. Мейерхольд: В 2-х т.—М.: Союз театр. деятелей РСФСР, 1990. Т. 2. Пять лет с Мейерхольдом. Встречи с Пастернаком.— С. 158.

8. 史朗寧著，湯新楣譯，《現代俄國文學史》。頁二九六～三〇一。

9. 高爾基（1868-1936）被史坦尼斯拉夫斯基視為莫斯科藝術劇院社會政治路線主要開拓者和創始人，他筆下人物多是工人、碼頭小工、中下階級匠工、農民出身的買賣人或是不入流的小市民。一九〇二年《小市民》彩排時，莫斯科藝術劇院外滿布警察、憲兵，「這使人以爲將要進行的不是總排，而是總攻」。高爾基劇作有普世代表性，容易跨越國家、民族界線，在其他國家的「底層」引起共鳴，尤其二十世紀初期社會主義、左翼文藝運動興起之際，更容易被搬上舞台。他的《底層》（1920）、《母親》早就出現在日本、中國

10、三〇年代的戲劇舞台，《底層》光中文譯本就超過十種，日治時期的台灣新劇運動也有演過，除了宣傳理念，亦作為階級社群教育、訓練的媒介。高爾基曾數度被捕、流亡，但過世時，史達林以下的蘇聯重要人物皆出席喪禮。

10. 梅耶荷德一直到史達林死後，才獲得平反（1956），並逐漸受到當代劇場界的重視。Symons, James M. Meyerhold's Theatre of the Grotesque: The Post-Revolutionary Productions, 1920-1932, pp.199-201.

11. 皮奇斯著，趙佳譯，《表演理念：塵封的梅耶荷德》。頁四二～四三。

12. 薩依德著，蔡源林譯，《文化與帝國主義》，台北：立緒，二〇〇一年。頁卅三。

13. 同前註。頁三八～三九。

Так это я. Прости, товарищ, тошно!
Ты? Эх, ты и сволочь же!

Отравленный Лукач валится.

п... Ну, и гадюка же этот газ. Эх, то-
здываясь.) Ни одного черта... Ну, дер-
м. *(С трудом подымает и несет, кача-
роге садится.)* Ой, бок захватило. Ух!
сам и виноват. Сапогом в ребро, а
и не донесешь. Чучело! *(Тужась,*
-ка, Дудка, натужься. Раз-два и... три!
ым ходом! Айда! Хо-хо!

Занавес

Рычи,
Китай!

СОБЫТИЕ В 9 ЗВЕНЬЯХ

《怒吼吧，中國！》俄文劇本書影。Oleg Liptsin提供

中文引用書目

1、專書部分

中央編譯局編。《馬克思、恩格斯、列寧、斯大林論文藝》。北京：作家出版社，2010年。

中國政協全國委員會文史資料委員會。《從九一八到七七事變》。北京：中國文史出版社，1987年。

王學珍、郭建榮主編。《北京大學史料》第二卷（1912-1937）上卷。北京：北京大學出版社，2000年。

田漢原著，田漢全集編輯委員會編。《田漢全集》。石家莊市：花山文藝出版社，2000年。

朱建剛。《普羅米修斯的「墮落」：俄國文學知識份子形象研究》。北京：人民文學出版社，2006年。

李凡。《日蘇關係史1917-1991》。北京：人民出版社，2005年。

李文卿。《共榮的想像——帝國、殖民地與大東亞文學圈（1937-1945）》。台北：稻香出版社。2010年。

余振編。《馬雅可夫斯基詩歌精選》。太原：北岳文藝出版社，2000年。

周啓超。《白銀時代俄羅斯文學研究》。北京：北京大學出版社。2003年。

周雪舫。《俄羅斯史：謎樣的國度》。台北：三民書局，2006年。

姚辛。《左聯史》。北京：光明日報社，2006年。

陳世雄。《蘇聯當代戲劇研究》。廈門：廈門大學出版社，1989年。

———。《三角對話：斯坦尼、布萊希特與中國戲劇》。廈門：廈門大學出版社，2003年。

陳世雄、周寧。《二十世紀西方戲劇思潮》。北京：中國戲劇出版社，2000年。

張泉。《抗日戰爭時期淪陷區史料與研究》第一輯。南昌：百花洲文藝出版
　　社，2007年。

張秉眞、黃晉凱主編。《未來主義、超現實主義》。北京：中國人民大學，
　　1998年。

彭小妍主編。《楊逵全集第一卷・戲劇卷（上）》。台北：國立文化資產保存
　　研究中心籌備處，1998年。

———。《楊逵全集第二卷・戲劇卷（下）》。台北：國立文化資產保存研究
　　中心籌備處，1998年。

程正民。《列寧文藝思想與當代》。北京：北京師範大學出版社，1997年。

葛飛。《戲劇、革命與都市漩渦——1930年代左翼劇選、劇人在上海》。北
　　京：北京大學出版社，2008年。

鄧樹榮。《梅耶荷德表演戲劇理論：研究與反思》。香港：青文書屋，2001年。

鄭異凡編譯，《蘇聯無產階級文化派論爭資料》，北京：人民出版社，1980年。

潘子農。《舞台銀幕六十年：潘子農回憶錄》。江蘇：江蘇古籍出版社，1994
　　年。

魯迅原著，魯迅紀念委員會編。《魯迅全集》。北京：人民文學出版社，1973
　　年。

———。《魯迅全集・集外集》。北京：人民文學出版社，1991年。

歐茵西。《俄羅斯文學風貌》。台北：書林出版社，2007年。

鍾子碩、李聯海等著。《飛華之路——訪曹靖華》。陝西：陝西人民出版社，
　　1988年。

顏惠慶。《顏惠慶自傳》。台北：傳記文學出版社，1973年。

2、翻譯專書部分

Augusto Boal著，賴淑雅譯。《被壓迫者劇場》。台北：揚智文化出版社，2009年。

A.格拉特柯夫著，童道明譯編。《梅耶荷德談話錄》。北京：中國戲劇出版社，1986年。

David Bordwell著，游惠貞譯。《開創的電影語言——艾森斯坦的風格與詩學》。台北：遠流出版公司，1995年。

E.H.卡爾著，徐藍譯。《兩次世界大戰之間的國際關係1919-1939》。北京：商務印書館，2010年。

Norris Houghton著，賀孟斧譯。《蘇聯演劇方法論》。上海：上海雜誌公司，1939年。

丹欽柯著，焦菊隱譯。《文藝‧戲劇‧生活》。台北：帕米爾書店，1992年。

尤利‧傑拉金著，梅文靜譯。《蘇聯的戲劇》。香港：人人出版社，1953年。

布萊希特著，丁揚忠譯。《布萊希特論戲劇》。北京：中國戲劇出版社，1980年。

皮奇斯著，趙佳譯。《表演理念：塵封的梅耶荷德》。北京：中國電影出版社，2009年。

艾瑞克‧霍布斯邦著，鄭明萱譯。《極端的年代》。台北：麥田出版社，1996年。

克勞斯‧佛克著，李健鳴譯。《布萊希特傳》。台北：人間出版社，1987年。

帕‧馬爾科夫等著，孫維善等譯。《論梅耶荷德戲劇藝術》。北京：文化藝術出版社，1987年。

信夫清三郎著，周啓乾譯。《日本近代政治史》第四卷，台北：桂冠圖書公司，1990年。

俄羅斯科學院高爾基世界文學研究所編，谷羽、王亞民等譯。《俄羅斯白銀時代文學史（1890年代－1920年代初）》。蘭州：敦煌文藝出版社，2006年。

特列季亞科夫著，羅稷南譯。《怒吼吧，中國！》。上海：讀書生活出版社，1936年。

郭杰、白安娜著，李隨安、陳進盛譯。《臺灣共產主義運動與共產國際（1924-1932）研究檔案》。台北：中央研究院臺灣史研究所，2010年。

馬士·密亨利著，姚曾廙等譯。《遠東國際關係史》。上海：商務印書館，1975年。

馬克·史朗寧著，湯新楣譯。《現代俄國文學史》。台北：遠景出版社，1981年。

馬克思·恩格斯著，中央馬克思恩格斯列寧斯大林著作編譯局編譯。《列寧全集》。中國：人民出版社，2010年。

斯坦尼斯拉夫斯基著，瞿白音譯。《我的藝術生活》。北京：中國電影出版社，1987年。

愛森斯坦著，富瀾譯。《蒙太奇論》。中國：電影出版社，2003年。

瑪麗·西頓著，史敏徒譯。《愛森斯坦評傳》。北京：中國電影出版社，1983年。

褚沙克著，任國禎譯。《蘇俄的文藝論戰》。北京：北新書局，1927年。

魯德尼茨基著，童道明、郝一星譯。《梅耶荷德傳》。北京：中國戲劇出版社，1987年。

薩依德著，蔡源林譯。《文化與帝國主義》。台北：立緒出版社，2001年。

蘇聯科學院蘇聯文化部藝術史研究所著，白嗣宏譯。《蘇聯話劇史》。北京：中國戲劇出版社，1986年。

3、期刊、報導、論文

田漢。〈南國劇談〉。原載《南國》不定期第五期，以「壽昌」本名發表，
　　收入《田漢全集》第十六卷。田漢全集編輯委員會，石家莊市：花山文
　　藝出版社，1928年2月。頁293-296。

———。〈怒吼吧，中國！〉。原載《南國周刊》第10-11期，收入《田漢全
　　集》第十三卷（散文）。田漢全集編輯委員會，石家莊市：花山文藝出
　　版社，1929年11月。頁103-118。

托黎卡（特列季亞科夫）原著，陳勺水重譯。〈發吼罷，中國〉。《樂群》
　　第二卷第十號。1929年10月。頁55-142。

沈西苓。〈怒吼吧中國在日本〉。《戲》創刊號。1933年9月。頁51。

李英男。〈謝爾蓋‧特列季亞科夫的中國情結〉。憚律主編。《俄羅斯文
　　學：傳統與當代——俄羅斯文學國際研學術研討會暨俄羅斯文學研究會
　　年會會議論文集》。北京：北京大學出版社。2013年1月。頁394-400。

杜之祥。〈一九二四年萬縣反帝事件與蘇聯名劇〉。收入《重慶百科全書》
　　編纂委員會，重慶：重慶出版社，1999年，頁874。

邱坤良。〈文學作家、劇本創作與舞台呈現——以楊逵戲劇論為中心〉。
　　《戲劇研究》第6期。2010年7月。頁117-147。

———。〈戲劇的演出、傳播與政治鬥爭——以《怒吼吧，中國！》及其東
　　亞演出史為中心〉。《戲劇研究》第7期。2011年1月。頁107-149。

雨辰譯。〈特里查可夫自述〉。原載於《國際文學》第二期，《矛盾》第2卷
　　第1期。1933年9月。頁172-176。

青服。〈最近東京新興演劇評〉。《大眾文藝》2卷2期。1929年12月，頁
　　261-262。

茅盾。〈從《怒吼吧，中國！》說起〉。《生活》周刊第8卷第40期，1933年
　　11月。頁157。

孫師毅。〈孫師毅談《怒吼吧，中國！》〉。《文藝新聞》第4號。1931年4月6日。

高音。〈舞台與現實的互動——風靡1930年代的戲劇力作《怒吼吧，中國！》〉。《藝術評論》第10期。2008年10月。頁17-22。

袁牧之編輯。《為戲劇協社公演怒吼吧中國特輯》。《戲》第1期。1933年9月。頁44-59。

唐小兵。〈《怒吼吧！中國》的回響〉。《讀書》第9期。2005年9月。頁42-50。

陶晶孫。〈Roar Chinese〉。《樂群》第1卷4期。1929年4月。頁151-153。

夏衍。〈難忘的一九三〇年——藝術劇社與劇聯成立前後〉。《中國話劇運動50年史料集》第一輯。北京：中國戲劇出版社，1959年。頁147-153。

張泉。〈殖民語境的變遷與文本意義的建構——以蘇聯話劇《怒吼吧，中國!》的歷時／共時流動為中心〉。台大國際學術研討會論文集。2012年10月。頁43-84。

張維賢。〈我的演劇回憶〉。《台北文物》第3卷2期。1954年8月。頁105-113。

楚女。〈萬縣事件與中國青年〉。《嚮導週報》第74期。1924年7月。頁590-591。

楊寧人。〈上海劇壇史料（上篇）〉，《現代》第四卷一至六期合訂本。1933年11月。頁198-208。

———。〈上海劇壇史料（下篇）〉，《現代》第四卷一至六期合訂本。1934年1月。頁602-613。

楊逵原著，彭小妍主編。〈後記〉。《楊逵全集第一卷・戲劇卷（上）》。台北：國立文化資產保存研究中心籌備處，1998年。頁213-216。

楊逵原著，聯合報編輯部編。〈光復前後〉。收入《寶刀集：光復前臺灣作家作品集》。台北：聯合報，1981年。頁1-25。

靖華（曹靖華）。〈魯迅先生在蘇聯〉。收入《魯迅研究學術論著資料匯編》第二卷。中國社會科學院文學研究所魯迅研究室編。1985年。

葛飛。〈《怒吼吧，中國！》與一九三〇年代政治宣傳劇〉。《藝術評論》第10期。2008年10月。頁23-28。

鄭伯奇。〈「怒吼罷，中國！」的演出〉。《良友畫報》第81期。1933年10月。頁14。

潘子農。〈《怒吼吧，中國！》之演出〉。《矛盾》第2卷第2期。1933年10月。頁157-162。

歐陽予倩。〈《怒吼吧中國》上演記〉。《戲劇》第2卷第2期。1930年10月。頁52。

應雲衛。〈回憶上海戲劇協社〉。收入《中國話劇運動50年史料集》第二輯。北京：中國戲劇出版社，1959年。頁1-10。

———。〈怒吼吧中國上演計劃〉。《戲》創刊號。1933年9月。頁56-59。

———。〈從《怒吼吧，中國》到《怒吼的中國》〉。《藝術評論》2008年10月重刊。頁50-52。

〈萬縣案之京內外各團體致領袖公使公函〉。《嚮導》週報，第75期。1924年7月。頁604。

〈萬縣木船幫毆斃英商案眞相〉。《申報》。上海，1924年07月02日，第3張。

〈萬縣船戶毆斃西人〉。原載《京津泰唔士報》（Peking and Tientsin Times），《民國日報》1924年07月02日。第2張6版。

〈『怒える支那』臺中藝奉隊六、七兩日臺中座で〉，《臺灣新聞》日刊，昭和18年（1943）10月3日。3版。

〈青年劇の意義と使命——臺中芸能奉公隊の公演に寄す（上）〉（浦田生），《臺灣新聞》夕刊，昭和18年（1943）10月23日。2版。

〈臺中藝能奉公隊『吼える支那』臺北で公演〉，《臺灣新聞》日刊，1943年11月2日，3版。

〈『怒える支那』公演延期〉，《臺灣新聞》夕刊，昭和18年（1943）11月27日，2版。

〈『怒える支那』廿五・六日彰化座で〉，《臺灣新聞》夕刊，昭和18年（1943）12月24日，2版。

外文引用書目

1、專書部分

Валентейн, М.А., Марков П.А. и др. (ред.) *Встречи с Мейерхольдом. Сборник воспоминаний.* – М.: ВТО, 1967.

Bathia, Nandi. "Staging Resistance: The Indian People's Theatre Association". Lisa Lowe and David Lloyd, ed. *The Politics of Culture in the Shadow of Capital.* Duke UP, 1997.

Béatrice Picon-Vallin, *Écrits sur le théâtre*, traduction, préface et notes, Lausanne, La Cité, L'Âge d'Homme, 1982.

————. Meyerhold. Ecrits sur le théâtre, tome II, éditions L'Âge d'homme, réédition revue et augmentée, 2009.

Белоусов Р. «Рычи, Китай!» Сергея Третьякова (К истории советско-китайских литературных связей) // *Вопросы литературы.* 1961. № 5. – С. 192-200.

Benjamin, Walter. *Moscow Diary.* Harvard UP, 1986.

Bharucha, Rustom. *Rehearsals of Revolution: The Political Theatre of Bengal.* Honolulu: University of Hawaii Press, 1983.

Bhatia, Nandia ed. *Modern Indian Theatre: An Anthology.* New Delhi: Oxford University Press, 2009.

Bhatia, Nandia. *Acts of Authority, Acts of Resistance, Theatre and Politics in Colonial and Postcolonial India.* University of Michigan, 2004.

Braun, Edward. *Meyerhold A Revolution in Theatre.* Iowa: University of Iowa Press, 1995.

Brecht. *Schriften zum theatre.* Wener Hecht ed. Frankfurt: Suhrkamp, 1967.

Carter, Huntly. *The New Spirit In the Russian Theatre 1917-1928.* New York: Arno Press & New York Times, 1970.

Claudine Amiard-Chevrel. "Un créateur de l' homme nouveau." *Hurle, Chine! et Autres Pièces. Ecrits sur le théâtre.* L' Age D' Homme, Lausanne, 1982.

Cuzak, Nikolaj, ed. *Literatura fakta.* M Centrifuga, 1929. Reprinted. Munich Wilhelm Fink, 1972.

Dana, H.W. L.. "Introduction" in S. Tretiakov, *Roar China: A play.* New York: International Publishers, 1931.

Dana, Henry Wadsworth Longfellow. *Drama in Wartime Russia.* New York: National Council of American Soviet Friendship, 1943.

Дарвин М.Н. Цикл // *Введение в литературоведение. Литературное произведение: основные понятия и термины.* – М.: «Высшая школа». 1999.

Джимбинов, С.Б. (сост.) Литературные манифесты от символизма до наших дней. – М.: XXI век – Согласие, 2000.

Достоевский Ф.М. Дневник писателя. 1881 // Достоевский Ф.М. *Собр. соч. в 15 томах.* – Л.: «Наука», 1988-1996. – Т. 14. – С. 472-514.

Dutt, Utpal. *Towards a Revolutionary Theatre.* Calcutta: M.C. Sarkar Sons, 1982.

Eaton, Katherine B. *The Theatre of Meyerhold and Brecht.* Westport, Connecticut: Greenwood Press, 1986.

Фёдорова Е.В. *Повесть о счастливом человеке.* – М.: «КЛЮЧ», 1997.

Galbraith, John Kenneth. *The Great Crash.* Boston: Houghton Mifflin Harcourt, 1961.

Gargi, Balwant. *Theatre in India.* New York: Theatre Arts Books, 1962.

Getty, J. Arch, Nauman, Oleg V. *The Road to Terror. Stalin and the Self-Destruction of the Bolsheviks, 1932-1939.* New Haven and London: Yale University Press, 1999.

Gladkov, Aleksandr trans. *Meyerhold Speaks, Meyerhold Rehearses*. New York: Routledge, 2004.

Гвоздев, А. *Театр им. Мейрхольда (1920-1926)*. – Л.: Академия, 1927.

Gutkin, Irina. ‘The Magic of words. Symbolism, Futurism, Socialist Realism’ in Rosenthal, Bernice Glatzer. (ed.) *The Occult in Russian and Soviet Culture*. NY.: Cornell University Press, 1997.

Hannowa, Anna. *Jakub Rotbaum: Świat zaginiony; Malarstwo, rysunki*. Wrocław, Pol., 1995.

Herbert, Ihering. *Von Reinhardt Bis Brecht eine auswahl der theatre kritiken von 1909-1932*. Hamburg: Rowolt, 1967.

Илинский, И. *Сам о себе*. – М., 1962.

Kazantzakis, Nikos. *Toda Raba*. New York: Simon and Schuster, 1964.

Khlevniuk, Oleg V. *The History of the Gulag. From Collectiviation to the Great Terror*. New Haven & London: Yale University Press, 2004.

Kindleberger, Charles P. *The World in Depression, 1929-1939*. California: University of California Press, 1973.

King, David. *Ordinary Citizens: the Victims of Stalin*. UK: Francis Boutle Publishers, 2003.

Kleberg, Lars. *Theatre as Action: Soviet Avant-Garde Aesthetics*. Charles Rougle trans. Basingstoke: Macmillan, 1993.

Knellessen, Fredrich Wolfgang. *Agitation auf der Bühne*. Emsdetten: Verlag Lechte, 1970.

Крумм Р. *Исаак Бабель. Биография*. – М.: РОССПЭН, 2005.

Kuromuya, Hiroaki. *Stalin*. London: Pearson, 2005.

Langner, Lawrence. *The Magic Curtain*. New York: E.P Dutton and Company, 1951.

Law, Alma and Mel Gordon. *Meyerhold, Eisenstein and Biomechanics: Actor Training in Revolutionary Russia*, McFarland & Company, Inc.

Leach, Robert. *Revolutionary Theatre*. London: Routledge, 1994.

Leach, Robert and Victor Borovsky, ed. *A History of Russian Theatre*. Cambridge: Cambridge U P, 1999.

Macload, Joseph. *The New Soviet Theatre*. London: George Allen and Unwin, Ltd, 1943.

Marshall, Herbert. *The Pictorial History of the Russian Theatre*. New York: Crown, 1977.

Marshall, Norman. *The Other Theatre*. London: John Lehmann, 1947.

Мережковский Д.С. Грядущий хам // Мережковский Д.С. *Полн. собр. соч.* – М., 1914. – Т. 14. – С. 34.

Мейерхольд В.Э. "Рычи, Китай!" Беседа с корреспондентом "Вечерней Москвы" (1926) // Мейерхольд В.Э. *Статьи. Письма. Речи. Беседы. Часть Вторая. 1917-1939.* – М.: "Искусство", 1968. – С. 100.

Муравьев, Ю.П. Советско-германские связи в области литературы и искусства в году веймарской республики // Королюк, В.Д. (ред.) *Славянско-германские культурные связи и отношения.* – М.: Наука, 1969.

Nicholson, Steve. *British Theatre and the Red Peril: The Portrayal of Communism, 1917-1945*. Exeter: University of Exeter Press, 1999.

Новицкий, П. *Образ актеров.* – М., 1941.

Радлов, С. *Десять лет в театре.* – Л., 1929.

Papazian, Elizabeth Astrid. *Manufacturing Truth: The Documentary Moment in Early Soviet Culture*. Dekalb: Northern Illinois UP, 2009.

Parry, Albert. "Tretiakov, a Bio-Critical Note"in *Books Abroad*. Vol. 9 No.1, 1935.

Pavis, Patrice. *Theatre of the Crossroad of Culture*. London: Routlege. 1992.

Pavis, Patrice, ed. *The Intercultural Theatre Performance Reader*. London: Routlege, 1996.

Pitches, Jonathan. *Vsevolod Meyerhold*. New York: Routledge, 2003.

Pradan, Sudhi, ed. *Marxist Cultural Movements in India: Chronicles and Documents, 1936-47.* Calcutta: National Book Agency, 1979.

Рудницкий, К.Л. *Русское режиссерское искусство: 1908-1917.* – М.: Наука, 1990.

Rudnitsky, Konstantin. *Meyerhold, The Director.* George Petrov, trans. Ann Arbor: Ardis, 1981.

Rudnitsky, Konstantin L. *Russian and Soviet Theatre, Tradition and the Avant-Garde.* Roxane Permar, trans. London: Thames & Hudson Ltd, 1988.

Rühle, Günther. *Theater für Die Republik 1917-1933.* Frankfurt am Main: S. Fisher Verlag, 1967.

Russell, Robert. *Russian Drama of the Revolutionary Period.* Barnes and Noble Books, 1988.

Ryan, Toby Gordon. *Stage Left: Canadian Theatre in the Thirties.* Toronto: CTR Pubns, 1981.

Sandrow, Nahma. *Vagabond Stars.* New York: Harper and Rowe, 1977.

———. *Vagabond Stars. A World History of Yiddish Theatre.* First Syracuse UP Edition, 1996.

Schooneveld, C. H. Van, ed. *Slavistic Printings and Reprintings.* The Hague: Mouton, 1970.

Segel, Harold B. *Twentieth-century Russian Drama: from Gorky to the Present.* New York: Columbia UP, 1979.

Simonson, Lee. *The Stage is Set.* New York: Harcourt, Brace and Company, 1932.

Symons, James M. *Meyerhold's Theatre of the Grotesque: The Post- Revolutionary Productions, 1920-1932.* Coral Gables, Fla.: University of Miami Press, 1971.

Терехина, В.Н., Зименков А.П. (сост.) *Русский футуризма: Теория. Практика. Критика. Воспоминания.* – М.: Наследие, 1999.

Третьяков, С.М. *Кинематографическое наследие: Статьи, очерки, стенограммы выступлений, доклады. Сценарии.* – СПб.: Нестор-История, 2010.

————. *Страна-перекресток: Документальная проза.* – М.: Советский писатель, 1991.

Tretiakov, Sergei. *Roar China: A Play.* translated by F. Polianovska and Marbara Nixon. New York: International Publishers, 1931.

————. *Dans le Front Gauche de L Art.* Paris: Maspero, 1977.

Tretiakov, Sergei Mikhailovich. *Roar China.* Bombay: The Indian People's Theatre Association, Dramatics for National Defence, 1942.

Tretiakov, Serge M. *Hurle, Chine !: et autres pieces.* Lausanne: L'Age d'Homme, 1982.

Туровская, М. Бабанова. Легенда и биография. – М.: Искусство, 1981.

Vishnyakova-Akimova, Vera Vladimirovna. *Two Years in Revolutionary China 1925-1927.* Steven Levine, trans. Cambridge, Mass., East Asian Research Center, Harvard University; distributed by Harvard UP, 1971.

Ward, Chris. *Stalin's Russia.* London: Arnold, 1999.

Шкловский, В. О теории прозы. – М.: Советский писатель, 1983.

Wyke, Terry, & Rudyard, Nigel (chm). *Manchester theatres.* Manchester: Bibliography of North West England, 1994.

Янгфельдт, Б. *«Я» для меня мало. Революция / любовь Владимира Маяковского.* – М.: КоЛибри, Азбука-Анникус, 2012.

Zavalishin, Vyscheslav. *Early Soviet Writers.* Frederick A.: Praeger, 1958.

大隈俊雄譯。《怒吼吧，中國！》。東京：春陽堂，1932年。

小山內富子。《小山內薰》。東京：慶應義塾大學，2005年。

河竹繁俊。《概說日本演劇史》。東京：岩波書店，1998年。

倉林誠一郎。《新劇年代記》。東京：白水社，戰前編，1969年。

菅井幸雄。《新劇の歷史》。東京：新日本新書，1973年。

2、期刊、報導、論文

Abbas, Kwaja Ahmed. "India-s Anti-Fascist Theatre." *Asia and the Americas* 42, December 1942, pp.711-2.

Abensour, Gerard. "Art et Politique. La Tournée du Theatre Meyerhold à Paris en 1930." *Cahiers du Monde Russe et Soviétique* 17, Septembre 1976, pp. 217-20.

Anon. "The Murder of Mr. Hawley - official responsibility." *China Official Review*(29). July 1924, p. 250-1.

———. "Soviet Play Abroad." *International Literature* (2). 1933, p. 154.

Atkison, Brooks. "Roar China!" *New York Times*. 28 October 1930, p. 23.

"Benno Reinfenberg." *Frankfutter Zeitung.* 9 November 1929.

Bhandari, Vivek. "Civil Society and the Predicament of Multiple Publics." *Comparative Studies of South Asia, Africa and the Middle East* 26, 2006, pp. 36-50.

Bhattacharya, Malini. "The IPTA in Bengal." *Journal of Arts and Ideas* 2, 1983.

Brecht, Bertolt. *Bertolt Brecht Werke. Große kommentierte Berliner und Frankfurter Ausgabe. 30 Bände (in 32 Teilbänden) und ein Registerband (Leinen)* . 1930.

Brown, John Mason. "Drama - 'Roar China' at the Guild." *The Nation* 131, 12 November 1930, p. 533.

Burges, William. "Shanghai Theatre - Roar China." *The China Weekly Review* 115, 24 September 1949, p. 49.

"Chinese Protest Against British Action." *The Times*. 7 July 1924, p. 13.

Corney, C. Frederick. "A Review of Elizabeth Astrid Papazian. Manufacturing Truth The Documentary Moment in Early Soviet Culture." *American Historical Review* 115(1), February 2010.

Crane, Robert. "Between Factography and Ethnography: Sergei Tretyakov's Roar, China! and Soviet Orientalist Discourse." Kiki Gounaridou, ed. *The Comparative Drama Series Conference* 7, Text and Presentation, 2010. The Executive Board of the Comparative Drama Conference, 2011.

Dennen, Leon. "'Roar China' and the Critics." *New Masses*. Dec. 1930.

"Execution of Chinese Upheld by Americans." *New York Times*. 16 August 1924, p. 3.

Fiebach, Joachim. "Beziehungen zwischen dem sowjetischen und dem proletarisch revolutionaren theatre der weimaren republic." *Deutschland sowjetunion*. Heinz Sanke ed. Berlin: Humboldt Universitat, 1966.

Goldfarb, Alvin. "Theatrical Activities in Nazi Concentration Camps." *Performing Arts Journal* 57, 1976.

———. *"Roar China!* in a Nazi Concentration Camp" . *Theatre Survey* 21, May 1980, pp.184-185.

Городецкий, С. Театр им. Мейерхольда. «Рычи, Китай!» // *Искусство трудящихся*. 1926. № 5. – С. 9-11.

Hannowa, Anna. "The Vilna Years of Jakub Rotbaum." *Polin* 14, 2001, pp.156-69.

Hartsock, John C., & Cortland, "Suny. Literary Reportage: The 'Other' Literary Journalism." *Genre* XLII, Spring/Summer 2009.

Hoover, Marjorie L.. "Brecht's Soviet Connection: Tretiakov." *Brecht Heute/ Brecht Today* III. Frankfurt am Main: Authenaum Verlag, 1973, pp. 39-56.

Kleberg, Lars. "Eisenstein's Potyomkan and Tratyakov's Rychi, Kytai." *Scando Slavica* 23, 1977.

———. "In Search of Dracula, or the Journey to Eastern Europe." Inga Brandell ed. *State Frontiers: Borders and Boundaries in the Middle East.* London: I. B. Tauris, 2006, pp. 187-198.

Kolchevska, Natasha. "From Agitation to Factography: The Plays of Sergej Tret'jakov." *The Slavic and East European Journal* 31(3), Autumn 1987, pp. 388-403.

Kolyazin, V. "Meierkhold i gropius." *Teatr* 8, 1992, pp.121-129.

Lee, Steven Sunwoo. "A Soviet Script for Asian America: Roar, China!" in *Multiculturalism versus "multi-national-ness": The clash of American and Soviet models of difference*. Ph. D. dissertation (Stanford University, 2008).

Macdonald, Rose. " 'Roar China' Is Shockong But Drama Stands Out." *Telegram Toronto*. 12 January 1937.

Mitra, Shayoni. *Contesting Capital: A History of Postcolonial Political Performance in Delhi*. Ph. D. dissertation, New York University, 2009.

"Murder of an American Citizen." *The Times*. 18 December 1924, p. 7.

Nicholson, Stephen J. *The Portrayal of Communism in Selected Plays Performed in Great Britain, 1917-1945*. Ph. D. dissertation, University of Leeds, 1990.

Nizmanov, P. "The Soviet Theatre Today." *International Literature* 3, 1933.

Page, Myra. " 'Roar China' – A Stirring Anti-Imperialist Play." *Daily Worker* 15, November 1930.

Pan, Renata Berg. "Mixing old and New Wisdom The Chinese sources of Brecht's kaukasischer kreidekeis and Other Works." *The German Quarterly* 48(2), March 1975.

"Parliament Questions⋯." *The Times*. 3 July 1924, p. 9.

Parry, Albert. "Tretiakov, a Bio-Critical Note." *Books Abroad* 9(1), Winter 1935.

Redaktsiu, Pismo v. *Afisha TIM* 2 (1926): 26-7.

Review, O.L.. *Pacific Affairs* 7(3) (Sept. 1934).

Sano, Seki. "The Revolutionary Theatre of Fascist Japan." *Literature of the World Revolution* (*becomes Soviet Literature*) 5, 1931, pp.140-143.

Schneider, Martin. *Die Operative Skizze Sergej Tretjakovs Futurisms und faktografie in der zeit des fungjharplans*. Ph.D Dissertation. Universitat Bochum, 1983.

Segal, Zohra. "Theatre and Activism in the 1940's." Geti Sen. *Crossing Boundaries*. New Delhi: India International Centre, 1997.

Siao, Emi. "Chinese Revolutionary Literature." *International Literature* 5, 1934, p.132.

Smedley, Agnes. "Thru Darkness in China." *New Masses*, February 1931.

"Tells how American was slain." *New York Times*. 1 July 1924, p. 23.

"The Wanhsien Murder—Chinese Protest Against British Action". *The Times*. Jul. 7, 1924.

Третьяков С. «Рычи, Китай!» (Поэма) // *Леф*. 1924. № 5. – С. 23-32.

Третьяков, С.М. Хороший тон // *Новый Леф*. 1927. №. 5. – С. 26-30.

Третьяков, С.М. Китайский театр // *Советское искуссво*. 1926. № 8. – С. 17-25.

Третьяков, С.М. Новый Лев Толстой // *Новый Леф*. 1927. № 1. – С. 34-38.

Третьяков, С.М. По поводу «Противогазов» // *Леф*. 1923. № 4. – С. 108.

Третьяков, С.М. Продолжение следует // *Новый Леф*. 1928. № 12. – С. 1-4.

Третьяков, С.М. Трибуна Лефа // *Леф*. 1923. № 3. – С. 154-164.

Третьяков, С.М. Всеволод Мейерхольд // *Леф*. 1923. № 2. – С. 168-169.

Tretiakov, Sergei. "Autobiographies - Sergei Tretiakov." *International Literature* 1, 1933, pp. 30-3.

Tretiakov, Sergei Mikhailovich, & Summer, Susan Cook, & Summer, Gail Harrisson. "Autoanimals, The Russian Avant-Garde." *Art Journal* 41(3), Autumn 1981.

Villa, Silvio. "Wanhsien and Corfu." *New York Times*, 1923-Currentfiie, Jun. 29, 1924.

Walter, Meserve and Meserve Ruth. "The Stage History of Roar China! Documentary Drama as Propaganda." *Theatre Survey* 21, May 1980, pp. 1-13.

"Wanhsien Incident and Intervention." *China Weekly Review* 38, 25 September 1926, pp.87-9.

Wenden, D. J.. "Battleship Potemkin Films and Reality." Alan Rosenthal, ed. *Why docudrama? : fact-fiction on film and TV.* Carbondale, Ill: Southern Illinois UP, 1999.

八住利雄。〈《怒吼吧，中國！》與布哈林（Bukharin）〉。《築地小劇場》九月號第六卷。1929年。

中村綠。〈陶晶孫的無產階級文學作品的翻譯──以『樂群』爲中心〉，《中國文學研究》第三十三期。

田中益三。〈動いていく演劇『吼えろ支那』〉。《社會文學》13號。1999年6月。頁65-75。

杉野元子。〈二つの青春：中薗英助と陸柏年〉。中文版黃漢青譯，蒐入張泉主編《抗日戰爭時期淪陷區史料與研究》。南昌：百花洲文藝出版社，2007年。

岡澤秀虎。〈以理論爲中心的俄國無產階級文學發達史〉，收入魯迅編譯：《魯迅全集》十七卷《文藝政策》。北京：人民文學出版社，1973。

南京劇藝社著，竹內好譯。〈吼えろ支那〉。《時局雜誌》。1943年第5期。1943。

星名宏修。〈中国・台湾における『吼えろ中国』上演史──反帝国主義の記憶とその変容〉。《日本東洋文化論集》1997年第3號。1997年3月。

───。〈楊逵改編『吼えろ支那』をめぐって〉。收入臺灣文學論集刊行委員會編：《臺灣文學研究の現在》。東京：綠蔭書房，1999年。

───。〈臺灣における楊逵研究──『吼えろ支那』はどう解釋されてきたか〉。發表於「日本臺灣學會」第二回學術大會，東京：東京大學，2000年6月3日。

秋田雨雀。〈特雷查可夫的《怒吼罷中國》〉。《中央公論》43年7月號。1928年7月。收入《秋田雨雀日記》第二卷。東京：未來社，1965年11月30日。

宮本百合子。〈日記二・一九二八年（昭和三年）〉。《宮本百合子全集》第二十四卷。東京：新日本出版社，1980年7月20日。頁237-238。

清水晶。〈華映通訊〉第七號。收入《上海租界映畫私史》。東京：新潮社，1995年。

蘆田肇。〈『怒吼罷，中國！』覚書き：『Рычи, Китай!』から『吼えろ支
　　那』，そして『怒吼罷，中國！『へ〉。《東洋文化》第77號。1999年3
　　月。

3.外交檔案

Sir R. Macleay (Peking) to the Foreign Office, No. 178, pp. 2-3.

Sir R. Macleay (Peking) to the Foreign Office, No. 180, pp. 11-12.

〈收本部周祕書電〉，1924年7月30日。中央研究院近代史研究所藏，北京政
　　府《外交檔案》，03-06/7-1-47。

〈英國外交部Sydney P. Waterlow致中國外交部Chao-hsin Chu〉。1924年7月
　　14日。

譯名對照表（依論文敘述、引用順序）

自序

特列季亞科夫（Сергей Михайлович Третьяков, Sergey Mikhailovich
　　Tretyakov）

普希金（A.C. Пушкин, A.C. Pushkin）

萊蒙托夫（M. Лермонтов, M. Lermontov）

梅列日科夫斯基（Д.C. Мережковский, D.S. Merezhkovsky）

一、緒論

費奧多羅夫（В.Ф. Фёдоров, V.F. Fyodorov）

梅耶荷德（Всеволод Эмильевич Мейерхольд, Vsevolod Emilyevich
　　Meyerhold）

史坦尼斯拉夫斯基（K.C. Станиславский, K.S. Stasnislavsky）

聶米羅維奇——丹欽柯（В.И. Немирович-Данченко, V.I. Nemirovich-
　　Danchenko）

高爾基（M. Горький, M. Gorky）

契訶夫（А.П. Чехов, A.P. Chekhov）

梅特林克（M. Maeterllinch）

馬雅可夫斯基（В.В. Маяковский, V.V. Mayakovsky）

愛森斯坦（C.M. Эйзенштейн, S.M. Eisenstein）

勃里克（O. Брик, O. Brick）

列寧（В.И. Ленин, V.I. Lenin）

馬里內蒂（F.T. Marinetti）

赫列勃尼科夫（В. Хлебников, V. Khlebnikov）

卡緬斯基（В.В. Каменский, V.V. Kamensky1）

克魯喬內赫（А. Кручёных, A. Kruchyonykh）

杜斯妥也夫斯基（Ф. М. Достоевский, F. M. Dostoyevsky）

托爾斯泰（Л. Н. Толстой, L.N.Tolstoy）

謝維里亞寧（И. Северянин, I. Severyanin）

伊格納季耶夫（И. Игнатьев, I. Ignatiev）

舍爾舍涅維奇（В. Шершеневич, B.Shershenevich）

伊弗涅夫（Ивнев, Ivnev）

芭芭諾娃（М.И. Бабанова, M.I. Babanova）

華爾特・米瑟夫（Walter Meserve）

路斯・米瑟夫（Ruth Meserve）

阿爾文・戈德法布（Alvin Goldfarb）

亨特利・科特（Huntly Carter）

李・善伍（Steven Sunwoo Lee）

羅伯特・克萊恩（Robert Crane）

艾瑞克・霍布斯邦（Eric. J. Hobsbawm）

二、二十世紀初期的蘇俄及其劇場

普列漢諾夫（Г.В. Плеханов, G.V. Plekhanov）

克倫斯基（А.Ф. Керенский, A.F. Kerensky）

鄧尼金（А.И. Деникин, A.I. Denikin）

托洛茨基（Л.Д. Троцкий, L. D. Trotsky）

盧那察爾斯基（А.В. Луначарский, A.V. Lunacharsky）

謝苗諾夫（Г.М. Семёнов, G.M. Semenov）

伊凡諾夫—里諾夫（П.П. Иванов-Ринов, P.P. Ivanov-Rinov）

卡爾‧考茨基（K. J. Kautsky）

楚扎克（Н.Ф. Чужак, N.F. Chuzhak）

布哈林（Н.И. Бухарин, N.I. Bukharin）

季諾維耶夫（Г.Е. Зиновьев, G.E. Zinoviev）

加米涅夫（Л.Б. Каменев, L.B. Kamenev）

李可夫（А.И. Рыков, A.I. Rykov）

謝爾蓋‧基洛夫（С. Киров, S. Kirov）

尼可拉耶夫（Л. Николаев, L. Nikolaev）

圖哈切夫斯基（М.Н. Тухачевский, M.N. Tukhachevsky）

雅戈達（Г.Г. Ягода, G.G. Yagoda）

維什涅夫斯基（В.В. Вишневский, V.V. Vishnevsky）

維爾哈倫（E. Verhaeren）

瓦‧費‧普列特尼奧夫（В.Ф. Плетнёв, V.F. Pletnyov）

尼基金（Е.Ф. Никитин, E.F. Nikitin）

鮑‧阿爾瓦托夫（Б.И. Арватов, B.I. Arvatov）

奧斯托洛夫斯基（А.Н. Островский, A.N. Ostrovsky）

阿菲諾格諾夫（А.Н. Афиногенов, A.N. Afinogenov）

塔伊羅夫（А.Я. Таиров, A.Y. Tairov）

克魯梅林克（F. Crommelynck）

狄德羅（Denis Diderot）

尤利‧傑拉金（Juri Jelagin）

博波雷金（П.Д. Боборыкин, P.D. Boborykin）

馬丁內（Marcel Martinel）

斯克里亞賓（А.Н. Скрябин, A.N. Skryabin）

布爾留克（Д. Бурлюк, D. Burliuk）

阿謝耶夫（Н. Асеев, N. Aseev）

涅茲納莫夫（П. Незнамов, P. Neznamov）

阿勒莫夫（С. Алымов, S. Alymov）

帕爾莫夫（В. Пальмов, V. Palmov）

阿維托夫（М. Авертов, M. Avertov）

基薩羅夫（С.И. Кисаров, S.I. Kisarov）

巴斯特納克（Б.Л. Пастернак, B.L. Pastemak）

羅臣科（А.М. Родченко, A.M. Rodchenko）

塔特林（В.Е. Татлин, V.E. Tatlin）

斯捷潘洛娃（В.Ф. Степанова, V.F. Stepanova）

阿瓦托夫（Б.И. Арватов, B.I. Arvatov）

什克洛夫斯基（В.Б. Шкловский, V.B. Shklovsky）

卡拉漢（Л.М. Карахан, L.M. Karahan）

格羅莫夫（М.М. Громов, M.M. Gromov）

巴沙克（Alain-Alexis Barsacq）

安德列・別雷（Андрей Белый, Andrei Bely）

佛瑞格（Н.М. Фореггер, N.M. Feregger）

三、金虫號：一齣戲的誕生

麻克類（R.Macleay）

弗拉吉米羅夫娜（В. Владимировна, V.Vladimirovna）

藍斯伯瑞（Lansbury）

布里奇曼（Bridgeman）

喬治・凱澤（Georg Kaiser）

四、自己人與異己人：《怒吼吧，中國！》在蘇聯的演出

切梅林斯基（Б. Чемеринский, B. Chemerinsky）

布托林（Н. Буторин, N. Butorin）

安什塔姆（Л. Арнштам, L. Arnshtam）

葉菲緬科（Ефеменко, Efemenko）

魯德尼茨基（К. Рудницкий, K. Rudnitsky）

格沃茲捷夫（А.А. Гвоздев, A.A. Gvozdev）

采諾夫斯基（А. Ценовский, A. Tsenovsky）

法馬林（К. Фамарин, K. Famarin）

李‧西蒙遜（Lee Simonson）

維拉‧殷伯爾（В. Инбер, V. Inber）

邁歐羅夫（С. Майоров, S. Mayorov）

比林基斯（Б. Билинкис, B. Bilinkis）

布魯奧德（Braude）

梅蘭維爾（Meranvil）

布魯希洛夫斯基（Брусиловский, Brusilovsky）

卡贊札斯基（Νίκος Καζαντζάκης, Nikos Kazantzakis）

五、左翼藝術家之死

班雅明（Walter Benjamin）

葉賽寧（С. Есéнин, S. Esenin）

瑪麗‧西頓（Mary Seton）

阿多諾（Theodor Adorno）

霍克海默（Max Horkheimer）

豪普曼（Elisabeth Hauptmann）

波爾（Augusto Boal）

黑格爾（Georg Hegel）

克勞斯・佛克爾（Klaus Volker）

沙拉莫夫（В. Шаламов, V. Shalamov）

阿米亞色佛（Claudine Amiard-Chevrel）

費茲・米勞（Fritz Mierau）

卡爾拉・希爾舍爾（Karl Hielscher）

巴爾豪森（H. Balhausen）

拉季雅尼（I. Ratiani）

六、從左到右、從劇場到集中營：《怒吼吧，中國！》的全球性流傳（一）

巴斯提安・哈夫納（Sebastin Haffner）

斯提凡・茨威格（Stefan Zweig）

李奧・蘭尼亞（Leo Lania）

路德維希・馬庫瑟（Ludwig Marcuse）

布赫（F.P. Buch）

畢伯曼（Herbert Biberman）

路斯朗格納（Ruth Langner）

芭芭拉・尼克遜（Barbara Nixon）

端納（H.W.L. Dana）

提洪諾夫（Н. Тихонов, H. Tikhonov）

謝福林（С. Сейфуллин, S. Seifullin）

烏特金（И. Уткин, I. Utkin）

扎羅夫（А. Жаров, A. Zharov）

別德內（Демьян Бедный, Demyan Bedny）

里赫特（З. Рихтер, H. Richter）

索引一　人名

索引二　劇名、篇名及其他專有名詞

附錄一

劇本選輯

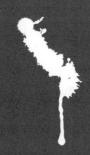

僅列詳目，內容見隨書光碟

一、俄文劇本

1 特列季亞科夫著，鄔定嘉中譯，《怒吼吧，中國！》（Рычи, Китай!），《特列季亞科夫劇作及文選、回憶錄》（Слышишь, Москва?! Противогазы. Рычи, Китай! Пьесы, статьи. Воспоминания），莫斯科：藝術出版社，一九六六年。

二、德文翻譯劇本

2 特列季亞科夫著，李奧·蘭尼亞（Leo Lania）德譯，《怒吼吧，中國！》（Brülle China!），柏林：J. Ladyschnikow Verlage G. m. b. H.，一九二九年。

2-1 特列季亞科夫著，費茲·米勞（Fritz Mirau）譯，《怒吼吧，中國！》（Brülle China!），柏林：Henschelverlag，一九七六年。張立伶中譯，二〇一二年。

三、中文翻譯／改編劇本

3 托黎卡（特列季亞科夫）原作，陳勻水譯，《發吼罷，中國》，《樂群》第二卷第十號，一九二九年十月。

4 葉沉譯，《吶喊呀，中國》，《大眾文藝》第二卷第四期，一九三〇年五月。

5 特里查可夫著，潘子農、馮忌譯，《怒吼吧，中國！》，《矛盾月刊》第二卷第一期，一九三三年九月。

5-1 特列卻可夫著，潘子農重譯，《怒吼吧，中國！》，上海：良友圖書，一九三五年十一月。（存目）

6 特列季雅可夫著，羅稷南譯，《怒吼吧，中國！》，上海：讀書生活出版社，一九三六年。

7 蕭憐萍改編，《江舟泣血記》，中華民族反英美協會出版，一九四二年。

8 周雨人等改編，《怒吼吧，中國》，南京劇藝社出版，一九四三年一月卅日。

四、英文翻譯劇本／演出本

9 特列季亞科夫著，朗格納（Ruth Langner）英譯自李奧・蘭尼亞（Leo Lania）德譯本，《怒吼吧，中國！》（Roar China），紐約：馬丁・貝克劇院演出本，一九三〇年。

10 特列季亞科夫著，波里亞諾夫斯卡（F. Polianovska）與芭芭拉・尼克遜（Barbara Nixon）的英譯本，《怒吼吧，中國！》，紐約：Martin Lawrence，一九三一年。

五、日文翻譯／改編劇本

11 大隈俊雄譯，《吼えろ支那》，《舞台戲曲》創刊號，日本：舞台戲曲社，一九二九年九月。李建隆中譯，二〇一二年。

11-1 大隈俊雄譯，《吼えろ支那》，築地小劇場上演台本，一九二九年。

11-2 大隈俊雄譯，《怒吼吧，中國！》，東京：轉動世界社，一九三〇年。（內容和舞台戲曲社版本同）

11-3 大隈俊雄譯，《怒吼吧，中國！》，東京：春陽堂，一九三二年。（內容和舞台戲曲社版本同）

12 南京劇藝社中文改編，竹內好日譯，《吼えろ支那》，《時局雜誌》一九四三年第五期，一九四三年。

13 楊逵日文改編，《吼えろ支那》，收入「台灣文庫」，台北：盛興出版社，一九四四年。收入彭小妍主編：《楊逵全集第一卷・戲劇卷（上）》，台北：國立文化資產保存研究中心籌備處，一九九八年。

13-1 楊逵日文改編，黃木中譯，《怒吼吧！中國》，收入彭小妍主編：《楊逵全集第一卷・戲劇卷（上）》，台北：國立文化資產保存研究中心籌備處，一九九八年。

附錄二之一、六一九萬縣事件報導

附錄二　資料匯編

報論評

THE CHINA
REVI
Formerly Millard's

except slight increase in the stationery and
id accounts. Furthermore it's all grist in the
anda mills of both Moscow and Peking where
ntly nothing is being overlooked that might
be embarrassing to the so-called "capitalistic"
s of America, Britain, France and Japan, and
which make up the Diplomatic Body at Peking.

actual diplomatic practice there is not much
difference between an "Ambassador" and a
"Minister." An Ambassador is supposed to be
personal representative of the President or ruler
as such is generally thought to be nearer him
in a mere Minister, but under the American scheme
things whether the diplomatic representative is
ear" the President depends more upon domestic
litical accident than upon the mere element of rank.
here is a lot of downright bunk in the whole business
ith which Americans have little patience anyway,
ut the fact must be recognized that many nations isn't
ling to certain formalities—even after there isn't
much else left—and therefore an account must be
aken of their susceptibilities. In Washington about
the only recognizable difference between the "am-
bassadors" and "ministers" who grace the American
capital is upon official occasions when the foreign
diplomatic officers call upon the President and mem-
bers of the Cabinet. Upon these occasions the "Min-
isters" always are placed further down the line while
the "Ambassadors" lead the procession. There are
said to be stationed in Washington more diplomatic
representatives of foreign governments than are
stationed in the Capital of any other nation and when
we look over the list of countries to which America
has appointed ambassadors, we can't but realize the
inconsistency of America's action in continuing to send
a Minister to China. As we look over the list we find
that the United States appoints Ambassadors to
Argentine, Belgium, Brazil, Chile, Germany, Great
Britain, Italy, Spain, Mexico, Peru, and Cuba.
The population of all of these countries, excluding
colonies and dependencies, is considerably less than
that of China and if we put it on a territorial basis
China probably still would be in the lead. These
elements probably were responsible for a remark of
one of China's Ministers in Washington on an
occasion a few years ago after an official reception
at the White House when he said to a friend, "I'm
getting damn tired of following along behind the
Ambassadors of a lot of Latin-American countries
which are not as big as one Chinese province."

HOWEVER, this is all beside the question. The
point is that Soviet Russia has elevated her
diplomatic representative to the rank of
Ambassador and since the Diplomatic Body is still
holding out on the matter of permitting him to live
in the old Russian Legation in the Legation Quarter,
his elevation in rank provides subject for further
conversation during the hot season. The young
secretaries who consider white spats and a walking-
stick the chief appurtenances of a diplomatic career
will now have something to talk about. Will
Comrade Karakhan, despite the wishes of the Diplomatic
Body, force the issue and precede the American President
when they pay official respects to the Peking President

States contemplates no change in the rank of its
representative in Peking and furthermore that no
change could be made without an appropriation from
Congress covering the Ambassadorial salary.

THE MURDER OF MR. HAWLEY—
OFFICIAL RESPONSIBILITY

IT is now about five weeks since the murder of
Mr. E. C. Hawley, an American on the River
junkmen at Wanhsien by Chinese River
added another to the long list of foreign victims
of China's present-day anarchy and social unrest. It
will be remembered that Commander Hawthorn of
H. M. S. Cockchafer intervened after the murder in
order to force the native magistrates to take suitable
measures in connection with the funeral of Mr.
Hawley. The conjunction of the murder of another
American citizen in China with the intervention of an
English naval officer has served to bring the incident
rather more clearly than usual into the international
limelight. Commander Whitehorn's action as occasion-
ed widespread comment in England. The question as
well as in China; it has caused rather a sensation
the House of Commons, and the gallant action taken
by the Commander is likely to be classed in history
alongside that of Commodore Josiah Tattnall who,
on June 25, 1859, assisted the British Admiral Hope
in the battle off the mouth of the Pei-Ho. After
Admiral Hope had been wounded and Commodore Tatt-
nall rendered him welcome justification
himself on the ground that he'd rather be dammed
water", and that he'd "be damned if he'd stand by and
see white men butchered before his eyes." This
is the cause of humanity. The action
mortalized as the "blood thicker than water" incident,
is paralleled in motive if not in the deed in the action
and attitude of H. M. S. Cockchafer's commanding
officer—and, considering the American's regard
than water, the latter's gallantry would have been
received by Americans as worthily the American
an earlier day by the British.

RECENT evidence goes to corroborate the
position of the junkmen in the
tion of wood oil by steamers
months i.e. the high water

THE WANHSIEN INCIDENT

INTERVENTION

ON AUGUST 29, an upper-Yangtze cargo
passenger steamer, the Wanliu, belonging to
the British shipping firm of Swire,
while proceeding near the town of Yunyang in
Szechuen Province accidentally swamped some
Chinese junks loaded with soldiers and a quantity of
silver dollars. The British report published stated that
the Shanghai newspapers on September 7 stated that
the Chinese craft sunk was a "sampan" being the wash
created by the steamer's propellers. A Chinese craft
soldiers, the cause of the sinking being the wash
port however sent out on August 31 stated that as
the British steamer was passing the town of Yuny-
ang, the ship "was approached by Gen. Yang Sen's soldiers.

THE CHINA WEEKLY REVIEW
Formerly Millard's Review
Cable Address "REVIEWING SHANGHAI"
PUBLISHED AT NO. 4 AVENUE EDWARD VII, SHANGHAI
CHINA, BY MILLARD PUBLISHING COMPANY, INCORPORATED
BY THE LAWS OF THE STATE OF DELAWARE, UNITED STATES
OF AMERICA.
ROBERT B. POWELL, Editor and Publisher
LIZEN SCHENG, Assistant Advertising Manager
CONTRIBUTING EDITORS
TONG, N. F. MACNAIR,
BRUNO SCHWARTZ (Hinkow)
SHASTRI PEI-YU CHU

Contents

外文報導

《美國人被中國船夫殺害》，《曼徹斯特衛報》，一九二四年六月二十日。

《英國軍艦要求中國軍官向被殺害的美國人致敬，並處決兇手》，《紐約時報》，一九二四年六月廿三日。

《萬縣與科孚島》，《紐約時報》，一九二四年六月廿九日。

《中國人如何謀殺美國人——北京報導：在運送桐油的利益爭鬥中，哈雷被中國船夫所殺害》，《紐約時報》，一九二四年七月一日。

《金虫號》，《泰晤士報》，一九二四年七月三日。

《英國船長受到歡呼——英國下議院贊成應處刑謀殺美國人的中國人》，《紐約時報》，一九二四年七月三日。

《萬縣兇手——中國抗議英國的行動》，《泰晤士報》，一九二四年七月七日。

《迅速而來的正義》，《華盛頓郵報》，一九二四年七月十四日。

《哈雷的謀殺案——官方的責任》，上海《密勒氏評論報》，一九二四年七月廿六日。

《中國船夫的謀殺案——當局的縱容》，《泰晤士報》，一九二四年八月十五日。

《美國人贊成處死中國人——英國人對哈雷事件所採取的行動有益於在中國的外國人》，《紐約時報》，一九二四年八月十六日。

《謀殺美國人一案》，《泰晤士報》，一九二四年十二月十八日。

中國國內報導

《萬縣之美人遇難案》，上海《申報》，一九二四年六月廿三日。

《萬縣木船幫毆斃英商案真相》，《申報》，一九二四年七月二日。

《萬縣事件與中國青年》，《嚮導週報》第七十四期，一九二四年七月十六日。

楚女，《萬縣事件與中國青年》，《嚮導週報》

萬縣事件外交檔案

〈英國駐華公使麻克類（R. Macleay）致英國外交部〉，一九二四年六月廿七日發，廿八日收。

〈英國駐華公使麻克類致英國外交部〉，一九二四年六月廿九日發，三十日收。

〈英國外交部致麻克類密電〉，一九二四年七月三日。

〈中國駐倫敦公使館·備忘錄〉，一九二四年七月三日。

〈英國駐華公使麻克類致英國外交部〉一九二四年七月七日發，七日收。

〈英國外交部Sydney P. Waterlow致朱兆莘（Chao-hsin Chu）〉，一九二四年七月十四日。

〈萬縣案之京內外各團體公函——致領袖公使函〉，《申報》，一九二四年七月十六日。

〈萬縣案之京內外各團體致領袖公使公函〉，《嚮導週報》第七十五期，一九二四年七月廿三日。（存目）

從予，〈萬縣事件與沙面交涉〉，《東方雜誌》第廿一卷十五期，一九二四年八月。

〈英使外顧辯論萬縣案　外顧提出三項要求〉，《申報》，一九二四年八月二日。

外文報導

張志雲◎校譯

"American Killed by Chinese Junkmen" *The Manchester Guardian*

美國人被中國船夫殺害

《曼徹斯特衛報》,(英)曼徹斯特,一九二四年六月二十日。九版。

《中國報》刊登一封來自四川萬縣的電報指出,上海英商公司「安利」之美籍經理哈雷先生,因當地船夫船夫殺害。

為抵抗輪船奪取他們的生計,在彼此爭執中,哈雷遭萬縣

"British Warship Makes Chinese Generals Honor Slain American and Shoot Murderers" *New York Times*

英國軍艦要求中國軍官向被殺害的美國人致敬,並處決兇手

《紐約時報》,紐約,一九二四年六月廿三日。一版。

英國武裝艇「金虫號」的指揮官以砲彈轟炸四川省長江流域的萬縣作威脅,要求最高軍事首領著制服,步行跟隨在被中國船夫殺害的美國人哈雷的靈柩之後,全程參與其葬禮儀式。

在中國代表被迫向哈雷致敬之後,再服從「金虫號」的指揮官的要求,逮捕萬縣中國船夫協會帶頭的兩人,在

哈雷被攻擊的海邊接受處決。

美國領事克拉倫斯·史派克昨日從重慶到達萬縣，在「金虫號」的船上發布消息給當地的美國使節團，確認美國人哈雷確實遭到殺害，哈雷今年四十二歲，已在中國待十五年。他的報告中並未詳述引起哈雷死亡的意外事件，是由於輪船和帆船互相爭奪木柴和桐油的運輸，所引起的糾紛。而在這起事件中，哈雷正是英國安

"Wanhsien and Corfu" *New York Times*
萬縣與科孚島

《紐約時報》，紐約，一九二四年六月廿九日。XX一三版

利兄弟公司的代表。

美國領事史派克宣稱，萬縣軍事首領看來受到十足的震撼，向「金虫號」和其他外國人宣稱，保證以後不會有類似事件的發生。

美國駐長江的巡邏指揮官麥克菲（Charles B. McVay）少將，目前正將河上艦隊的旗艦「伊莎貝爾號」駛進萬縣。

在今日《紐約時報》文章中，我讀到一篇題為〈英國軍艦要求中國軍官向被殺害的美國人致敬，並處決兇手〉之文章。大英帝國和美國人對此文章內容應感到欣慰。一位代表英國公司的美國人慘遭殺害，兇手是萬縣的中國船夫。藉由強迫當地軍事首領穿著制服步行在受害者的靈柩之後，處死兩名當地船夫工會的成員，並宣布以上指示必須達成，否則將以砲彈轟炸萬縣之威脅，英國指揮官不僅捍衛正義，更是警告中國，殺害外國人的生命更必須付出嚴厲的懲罰代價。

十個月之前，有一件類似但更重要的意外發生，一個義大利軍官和五名義大利官員，在希臘和阿爾巴利亞的邊界被謀殺。義大利政府以轟炸希臘的一座港口作為威脅，手法類似於此次英國指揮官對待中國的方式。由於義方並未滿意，因而此港口遭受到轟炸攻擊。

許多的憤慨和反抗的聲浪從英國和美國襲來，好一陣子，這樣的意外似乎會讓歐洲方面有更嚴重的報復行動。

在此次英國與中國的事件中，應當讓人回想起當時義大利政府的行動。也許人們該了解到，當某國公民成為

犯罪受害者，那個國家應當立即採取激烈的手段懲罰對方，並要求公開的正式道歉。

這次案件牽涉到的是一位受僱於英國公司之下的美國人，以及一位接受英國政府指示的英國指揮官，自行讓（中方）接受教訓。在義大利和希臘的事件中，受害者皆爲義大利的最高級官員，義大利更有足夠理由在政府的主導下公然懲罰行動，處罰唆使或縱容謀殺案，並包庇兇手的政府。

──Silvio Villa

"Tells how American was slain" *New York Times*

中國人如何謀殺美國人

──北京報導：在運送桐油的利益爭鬥中，哈雷被中國船夫所殺害

《紐約時報》，紐約，一九二四年七月一日。廿三版。

經由重慶回傳的訊息而知，一位受雇於英國出口商的美國人愛德恩·哈雷（Edwin C. Hawley），於本月十九日，在中國四川省萬縣遭受殺害，兇手則確認爲中國的船夫。

中國的船夫堅決反對哈雷以輪船來運輸桐油，雖然中國的船夫也沒被准許能運輸貨物，但他們威脅會殺害任何將桐油運送上輪船的人。

哈雷向軍方提出保護的要求，軍方答應。他將安排的英國輪船「萬流號」（Wanlul）駛進河港準備運貨，中國的船夫便開始了攻擊放在岸上的貨物。

在答應保護哈雷的前提之下，英國的戰艇「金虫號」準備派人堅守貨物，但哈雷沒等待英國軍隊到達便先上了岸，中國的船夫四散，哈雷抓住並踢了他們其中一人，於是其他船夫們立即蜂擁而上擊倒了他。

哈雷往河的方向跑，想游水逃生，卻被人用棍棒擊中頭部而落入水裡……他的輪船救起了他，將他帶到英國武裝艇「金虫號」上，他在船上過世。

金虫號

《泰晤士報》，倫敦，一九二四年七月三日。九版。

藍斯伯瑞（Lansbury，代表Bow and Bromley，工黨）提出，關於英國戰艇金虫號是否有權力下命令，以砲擊萬縣來威脅中國當局的官員參加美國公民哈雷的葬禮，並處刑據稱謀殺哈雷的兩位中國人。霍奇斯（Hodges）的回應是，金虫號是當時唯一在場的戰艇，而「金虫號」的船長採取他認爲有必要的回應。現今已收到的是一封不完整的電報，還在等待英國指揮總部完整的報告。另外，在此必須一提的是，美國總指揮官對此行動向英國總指揮官表達感謝。

霍奇斯繼續回答藍斯伯瑞接下來的問題，說他不認爲完整的報告會被意外延遲。科福克斯（Colfox，代表Dorset 西部，保守黨）接著提問，是否英方的行動是一種實質上挽救生命的行動？霍奇斯的回答是，目前收到的不完整報告裡是這樣說的（保守黨歡呼）。

英國船長受到歡呼——英國下議院贊成應處刑謀殺美國人的中國人

《紐約時報》，紐約，一九二四年七月三日。廿六版。

工黨黨員喬治・藍斯伯瑞（George Lansbury）今日在下議會中提出疑問，關於受雇於英國出口商的美國人愛德恩・哈雷（Edwin C. Hawley）被中國船夫謀殺的案件。英國戰艇「金虫號」是否有權力，以砲擊萬縣來威脅中國當局必須派代表步行參加哈雷葬禮，並處決謀殺哈雷的中國人。

海軍軍務委員法蘭克・霍奇斯（Frank Hodges）的回答是，「金虫號」是當時唯一在場的戰艇，他認爲「金虫號」的艦長採取他認爲有必要的回應。在反對黨（保守

黨）喝采聲中，他補充道，美國總指揮官對此行動向英國指揮官表示感謝。

霍奇斯聲稱，英方的行動是一種實質上挽救生命的行動；此時反對黨又有一片喝采聲。

"The Wanhsien Murder" The Times

萬縣兇手──中國抗議英國的行動

《泰晤士報》，倫敦，一九二四年七月七日。十三版。

中國外交辦事處送至英國公使館，回應英國人對於「安利」（Arnold）公司美籍主管哈雷在萬縣遭謀殺案所提出的抗議，中國當局亦對英籍戰艇「金虫號」指揮官的行動表示抗議。

依六月二十三日從萬縣來的電報消息指出，中國船夫認為輪船運輸會搶走他們依存生活的管道，哈雷則與

中國船夫起爭執而遭殺害。金虫號的指揮官強迫萬縣當局必須必須步行參加哈雷的葬禮，並處決船夫之中的兩位首領，否則就以砲彈轟擊萬縣作威脅。

從中國的抗議信中透露，中國官方的文件顯示此一事件本來可以不用這麼極端的方式解決。他們要求英國對英國戰艦指揮官所下達的判斷作調查，以避免未來有類似案件的發生。

"Quick Justice" The Washington Post.

迅速而來的正義

《華盛頓郵報》，華盛頓，一九二四年七月十四日。四版。

西雅圖時報指出：從中國的新聞快報中可知，在長江萬縣的英國戰艇之指揮官，已立即採取回應要求處罰謀殺美國人之兇手。雖然此事件受害者為美國人，但因

其受僱於英國公司，故在英國保護範圍之內。英國指揮官以武力威脅萬縣的軍事總部，要求軍事首領穿上制服步行參加葬禮。

在被迫向死亡的美國人致敬後，中方的軍事首領被要求逮捕兇手，並將他們處死。隨之有兩人被處以極刑。萬縣當局嚴正承諾，未來不會有外國人在當地被侵犯。

英國的保護扇相當務實。英國向來的傳統，就是政府會伸長臂膀到世界盡頭，保護大英帝國的子民。誰冒犯了這隻英國獅子，誰就會落得淒慘的下場。正義經常會在當場快速獲得伸張；即使偏遠地方的人都知道，侵犯英國公民會導致災難。

美國政府近年來已採取較以往更有力政策，這應當讓美國的公民相當滿意。我們的政府已表示其決心，任何一位美國公民只要在世界任何角落進行合法的生意，美國一定會給予強而有力的保護。

執行這樣的政策是有困難的。總有些國會議員會起而批評政府，像是在最近宏都拉斯的罷工事件中，對於美國政府所採取的保護美國人生命和財產的行動，國會中就出現吹毛求疵的批評。等到事件平息之後，批評的聲浪才平息；但在風波好不容易消失以前，許多議員皆處在情緒過度高漲和擔憂的狀態。在這樣容易情緒化的國會裡，想要保護美國公民仍有重重困難。

"The Murder of Mr. Hawley: Official Responsibility" *China Weekly Review*

哈雷的謀殺案——官方的責任

《密勒氏評論報》，上海，一九二四年七月廿六日。頁二五○~二五一。

在大約五週前，美國籍哈雷先生被長江沿岸萬縣的船夫所殺害，使近日因中國動盪不安無政府狀態而受害的外國受難者，又添上了一筆紀錄。英國金虫號指揮官槐提洪（Whitehorn）出手干涉事件，逼迫當地行政官必須妥善辦理哈雷先生葬禮儀式。由於此一事件除了是美籍在華人士再次遭到殺害，還牽涉英國海軍軍官出面干預，使得這起事件比起以往更受到國際關注。英國指揮官槐提洪對此事件採取的行動，在英國、美國與中國皆掀起了許多的議論；英國下議院對此事件提出質疑，而指揮官在這起事件的英勇行動很可能會被視為與一八五九年六月廿五日的案件相似，當時（美國）海軍準將 Josiah Tattnall 在 Pei-Ho 戰役協助英國上將 Hope。在英國上將

Hope 負傷之後，海軍準將 Tattnall 給予他支持協助，他聲稱這是「血濃於水」，若他「坐視白人被屠殺，必定遭天譴……這是出自人性的協助」。此事被人稱為「血濃於水事件」，倘若不談行動作為與態度，光論事發的動機，則金虫號指揮官的動機與此一事件相似；另外，由於血仍然濃於水，金虫號指揮官的英勇行動受到美國人的歡迎，一如當年美國人出面協助英國人一樣。

最近的證據顯示哈雷先生的謀殺案，雖然有一部份是因為「中國船夫反對夏季水位高的時候，用輪船運輪桐油」，但並不全然是因為這個理由。中國北方日報特派員說（七月十二日）：「有足夠理由相信哈雷先生的死亡與當地政府和軍方的態度有關，他們如果有這種意圖的話，大可以採取行動防止這場謀殺或其他嚴重事件發生。背後煽動者如果認為當局會嚴懲所有罪犯，一定不敢這麼過份。」官員的敵意，顯然是因為國外商人成功避稅；軍事當局向運輸桐油的中國船隻違法課徵重稅。外商因為使用輪船運送桐油，使得軍方無法課稅。成功的計畫，看起來是要讓外商不敢在高水位期間使用密謀的計畫……（中略）……若搬運的話，貨物會在運送上輪船的途中受到不當對待；不過，他們大概沒有想到這件

事會造成一位外國人喪命。有關當局和煽動份子之間的似乎有某種不成文的認知，遇到抗爭行動時士兵不會干預，因為煽動份子和惡棍看來不怕士兵。

我們已經很久沒發現「官方責任」比這起事件更明顯的案件了；不過，「官方責任」一詞究竟代表意義？這個詞語在中國政治學裡，代表什麼意義？若要理解十九世紀時中國人與外國人的關係，一定要熟知中國人對於官方責任的認知才行。無庸置疑，中國的官方體制自古以來就是階級式的。有一個稍嫌粗俗的歇後語：「大蟲的背上有小蟲（在咬）」；這句話只要轉折一下，變成「小蟲（背上）有大蟲（在咬）」，就可以相當清楚地說明中國全國高階與低階官員之間的關係。十九世紀的中國對外關係裡，我們總是會發現中方官員在與上級打交道時，深怕會受到懲罰。居住在上海的 T. R. Jernigan（已故）在他的《中國法律與商業》（China in Law and Commerce）一書中寫道：「若要正確理解刑法或民法，必須時時記住『共同責任』的教條。」（這個教條是整個【法治】體系的核心，也使得這個個體系有著重罰、無情的特徵。……〔刑法〕的語言如下：「犯罪者如果皆屬同一個家族，唯一需要接受處罰的是該家族最長者；如果他年過八旬或是身有

重度殘疾，則次長的人需受罰。」雖然〔村落的〕長老可能必須最先承擔全村居民的責任，每位居民多多少少也需要承擔部份的責任，因此若能維護制序，對人人皆有益。不論從理論或實際面來看，在當代法律的眼中，這樣的責任教條都相當野蠻無情；但是，若中國沒有這些無情的法令教條，大量的人民將難以馴服控管。

H.B.Morse 形容這種官方責任的結果如下：「這使得一切的（犯罪）行為皆會受到懲治；如果無法找到犯罪者，將他繩之以法，那麼他的負責人就要代他受罰——這可能是父親、家人、老闆、村民、地方首長，或總督。」

倘若還有時間，我們還能繼續探討這種官方責任與治外法權在中國的發展，因為兩者有非常密切的關係；從現實層面來看，正是前述的中國責任教條，使得治外法權發展出來。……（中略）……如果這是唯一的一起案件，所受到的矚目會比過去這一個月以來的還要多；不過，過去一年半以來，類似的案件數目以驚人的速度快速增加。若要實施官方責任的制度，必須要有一個可以施壓的中央權力機構，而且涉案者所屬的國家必須有能力和意願來施壓。現在有的是後者，但缺乏前者，亦即沒有一個中央權力可以施壓，讓地方施行責任教條。可惜的是，外國如果忍耐不動，中國向來會把這個當成是外國軟弱或是懦弱…這就是當前的情形。從華盛頓會議以降，列強一直給中國繩子，如果中國想要的話，可以讓它自行上吊；而現在看來，它還真的要這樣做。中國和中方的官員對他們自己的國民有責任，對外國人民亦是如此。如果他們一如以往，仍然無法肩負責任，他們就會像以前那樣再次受苦；因為，就算表面上看來不是如此，但正義感和行使正義的力量從來沒有從世上消失——至少，從來沒有從西方世界中消失。

"Murder by Chinese Junkmen" *The Times*
中國船夫的謀殺案——當局的縱容

《泰晤士報》，倫敦，一九二四年八月十五日，九版。

哈雷（Hawley）於今年六月在長江上游地區遭萬縣船夫殺害，「金虫號」（H.M.S. Cockchafer）在事件發生之後緊接採取行動逼迫當局處決兩位主事者，而且必須步行參加哈雷葬禮；此一事件未來很可能具有歷史意義。

自從英國輪船開始往返於長江流域後，就與當地中國船夫發生衝突，因為中國船夫眼見這種更快速的運輸方式奪走他們的生意。雙方最後有了讓雙方皆滿意的協定，規定輪船必須把某些貨物留給中國船夫，其中包括桐油。不過，這項協議在夏季月份（六月到十月）是例外，因為此時長江三峽的河水過高，中國船隻動彈不得。

因此，當哈雷準備將桐油送上輪船運到下游，他的行為在協約規定範圍內，甚至還得到船夫協會和中國當局的保證，作業不會遇到問題。我們如果針對中國當局來看，這個承諾只是騙局一場。比較有操行的船夫局自己置身事外。哈雷開始裝載桐油時，就被無數惡棍圍住，頭部受到攻擊，並且人被推到河裡。英國金虫號正好在事發現場；雖然哈雷是美國人，金虫號卻以砲轟萬縣為威脅，等到中方如上文所述謝罪後才撤除威脅。

現今我們已經發現，萬縣有某些群黨試圖壟斷船夫運輸的生意，且中國當局其實也心知肚明，而且有充足的理由證明當局可以從中獲得利益。無論如何，當局比較偏向支持中國船夫的運輸生意，因為相較於外國船隻，當局比較容易從中國船隻抽稅。任何人試圖透過外國船隻運送桐油，背後壟斷船夫生意的人就會出手干擾；這件事在萬縣早就為人所知了。槐提洪上尉（Lieutenant Whitehorn）知道這件事，若（中國）當局不知就太詭異。此間不用懷疑的是，他們針對哈雷，賭的是他會讓他自己在法律上出錯（一如外國人經常會犯的錯誤）；另外，近來列強經常無視合約被違反，以及（中國人）對外國人的暴力相向，也是慫恿當局這樣做的原因。

在中國的美國人，對於槐提洪充滿勇氣的行動感到

欣喜。現今中國境內太過無法無天，在條約開放的港口外，外國人的生命和資產皆沒受到保護，而且中國當局不願承擔責任；如果中國境內還要有外國貿易，（中方）非得接受幾次重重的教訓。金虫號給的就是這樣的教訓，而且效果非常好。

"Execution of Chinese Upheld by Americans" New York Times

美國人贊成處死中國人

——英國人對哈雷事件所採取的行動有益於在中國的外國人

《紐約時報》，紐約，一九二四年八月十六日。三版。

艾德文·哈雷（Edwin C. Hawley），美國麻州人，於六月十九日在中國長江上游被萬縣船夫殺害，而英國砲艇《金虫號》即刻採取行動要求當地官方處死兩位主事者，並要求官方代表步行參加哈雷的葬禮；這一個事件很可能在未來具有歷史意義。

自從吃水淺的輪船開始於長江上游往返，雙方之間就出現摩擦，因爲當地中國船夫眼見貿易被更迅速的交通工具奪走。雙方最後訂定一個讓雙方都滿意的協定，依此協定輪船之後不可載運某些貨物（尤其是木材和桐油）；這些必須由中國船夫運送。但此協定不包括夏季月份，從六月到十月，因爲此時河水過高，中國的帆船無法工作。

由此可知，當哈雷準備好以外國輪船運送桐油時，他沒違反此協定。另外，據稱船夫公會和有關當局告訴他不會有問題。如果針對中國當局來看，許多外國人現在認爲這樣的承諾只是騙局一場，因爲（事發的時候）比較有操守的船夫沒有加入爭端。

哈雷開始搬運木材和桐油上輪船時，被惡棍圍住，頭部被攻擊而落入河裡。英國戰艇「金虫號」當時在場，雖然哈雷不是英國人，金虫號的指揮官要求當局必須依他們的要求謝罪，否則便威脅要轟炸萬縣。

現在我們知道，在萬縣內有些人在串連，想壟斷帆船的貿易，當局看來也知道有這件事，而且有強力的證據顯示他們可以從中得利。不論情況為何，這些官員寧願貨物用中國船隻運送，因為相較於外國船隻，他們比較容易從中國船隻抽稅。

現在有人傳言，這些想壟斷帆船貿易的背後操控者，對於任何想要以外國船商運輸木柴和桐油的人都會干預。槐提洪（Lieutenant Whitehorn）知道這件事，而且我們相信當地官員也知道此事。現在有人懷疑當局縱容

（船夫）攻擊哈雷，賭的是哈雷會讓自己犯下錯誤（一如外國人經常犯的錯）；另外，列強近來忽視多起合約被冒犯和對外國人的暴力事件，也是慫恿當局如此做的原因。

在中國的美國人，似乎對於槐提洪勇敢的行動都表同讚許。在條約開放的港口以外，外國人的財產飽受威脅；另外，當局亦不願承擔責任；這些情況現在在中國已經太嚴重，如果外國人的貿易要（在中國境內）繼續進行，外國人相信一定要讓（中方）嚐到幾次重重的教訓。

"Murder of an American Citizen" *The Times*

謀殺美國人一案

藍斯伯瑞（Lansbury：代表Bow and Bromley，工黨）詢問海軍大臣布里奇曼（Bridgeman）是否有收到關於「金蟲號」指揮官的報告，關於他逕行決定威脅砲擊萬縣所下達的命令，要求萬縣當局代表步行參加美國人哈雷（Hawley）的葬禮，並處決未經審判的兩人作為兇手。海軍大臣布里奇曼（代表奧斯威爾）回應：金已示懲罰。

《泰晤士報》，倫敦，一九二四年一九二四年十二月十八日。七版。

蟲號的指揮部已將此次意外案件的報告由駐中國指揮總部送回。從幾次的報告來看，由金蟲號指揮部對中國所施予的壓力以及相關行動皆是合理的，有依照中國法律舉行審判，而且依據中國新刑法判處死刑的兩人，毫無疑問是殺死哈雷的主要兇手。謀殺與處刑時間，間距四十八小時。

中國國內報導

萬縣之美人遇難案

美使署接萬縣無線電報、證實郝萊氏因與駁船夫起爭而遭非命之消息、電中稱英砲艦柯克海特號之司令奮不顧身、雖受城中砲轟之恫嚇、仍迫令華軍官步行送郝萊氏靈櫬至墓、並處決駁船夫主要犯二名。

《申報》第一八四三三期，上海，一九二四年六月廿三日。六版，「特約路透電」。

萬縣木船幫毆斃英商案眞相

川河輪船、年多一年、木船幾全被淘汰、以故木船幫勞工時有與輪船爭運貨物之事、如瀘州敍府重慶等處、均先後發現、萬縣往年亦發生交涉、嗣經調解、雙方約定、桐油標紙鹽糖等粗重貨物、自十月一日起、至三月末日止、由木船裝運、四月一日起九月末日止、由輪船裝運、去年曾重約、輪運時在運費每銀百兩內提二兩、津貼木船、本月（六月）內該勞工等因輪船翻悔前

議、由木船幫代表向縣署請求飭令履行原約、繼又申請商會解決、均置不理、木船幫因生活所關、遂於十七日聚眾遊行、爲示威運動、適英商安利洋行經理郝郁文（美籍）押運桐油上「萬流」輪船、群往阻止、郝以手棍亂擊、並扭捉二人、因激起眾怒、被捉之一人奔脫、取撥船上木杠還擊之、傷耳門、又以過船墮入江中、有頃由英兵輪救起、吞水已多、施以手術、將水逼出、卒以傷後受水、

《申報》第一八四四二期，上海，一九二四年七月二日。十版，「國內要聞」。

不得治、於是日午後十二時歿於英兵輪上、翌晨由郵政蔓船出殯、本埠外國人及盧司令劉旅長陳城防司令等前往送葬、安埋於孫家書房、是日午後由城防逮捕船幫會首向乙祿之父向必魁、及船夥崔邦興、交縣署監禁、再次日英兵艦長函盧司令、迫請將向崔二人綁赴肇事地點（陳家壩）、處以死刑、否則轟擊沿岸木船、盧司令分令城防縣署照辦、雷知事當面陳請求較緩、並赴兵艦交涉、殊該艦長堅持前議、午後至司令部要求於四時內執行、即由副司令部派兵二連、警戒兩岸、並提押向崔二人至對岸陳家壩槍斃、茲將副司令部宣布罪狀全文、照錄於下：

「為宣布罪狀事、照得外人在內地通商、依國際條約之規定、理應保護、迭經本副司令諄諄誡、不啻三令五申、乃查有不法之徒向必魁崔邦興二人、為裝貨爭儎膽敢於本縣商埠之區、聚集流氓、殺斃美商安利洋行經理、幾至釀成交涉、擾亂治安、實堪痛恨、現已將該二犯緝獲到案、應按照新刑律第三百十一條之罪、處以死刑、用昭炯戒、除飭令萬縣城防司令將該二犯綁赴肇事地點、依法處決外、為此宣布罪狀、俾眾周知、此布、六月十九號、副司令盧金山」

據縣署方面云、此案由林牧師同艦長擔保、將此二人槍決後、不再發生交涉、但能否如約、尚待異日證實也。

楚女　萬縣事件與中國青年

《嚮導週報》第七十四期，一九二四年七月十六日。頁五九○～五九一。

今年五月間，中國協會年會席上，主席英國人，便報告說：「川江方面，因輪運發展，原有運貨之中國船戶，對於輪船頗生惡感；至有威嚇領港華人，要求某種貨物於江水下落時，須由航船轉運者。現以強壓及變通辦法之力，反抗之勢漸減。但欲帆船完全停止運貨，恐尚在數十年之後也。」在這段報告中，可見我們那些可憐的餓肚船戶，連要求某種貨物允許他們在江水下落時裝運，也被洋大人們用了「強壓」和狡猾的「變通辦法」拒絕了！並且洋大人們還下了決心，一定要使「帆船完全停止運貨」！這便無異是說「在外資壟斷之下的四川船戶，

根本上已沒有人類底生存權了」！大家看看，我們川江木船船戶們，如若他們那個生物的身體，還不能就一旦死滅——他還要不由得他不生存下去時，是不是應該對於這直接壓迫他們底洋人發生憤恨？

最近，道縣事件，即令是船戶毆斃美國商人郝萊（案：哈雷），也正是由於這麼樣一個憤恨所致。然而駐船萬縣的英國軍艦司令官，卻以砲火要求萬縣知事立殺船夫公會的首領。知事遵了洋大人底命，即於郝萊氏身死之次日，立予斬首二人；並還出了賞格，緝拿會首。萬縣軍務長官——以統一中國自任的孚威上將軍吳佩孚部下——也服從英國司令之要求，步行於郝萊氏底棺材之後，從江面起，直至萬縣內地會壙山爲止，以爲最大之道歉。自然，我們的那所謂「政府」，對於此事，更是落得如此了結，以圖省事，以獻「洋媚」！獨不解萬縣的青年，重慶的青年，四川的青年，全中國的青年，對於英美帝國主義者如此強橫地聯合起來，欺壓四川百姓，侮辱中國正式命官的舉動，也就這樣做了緘口的金人，而一任那帝國主義底彰明罪過如此消沉下去。

英國的議員尚知道爲此事質問英國政府，北京英文日報尚知道指責英艦司令此等行爲是海盜土匪之魁首，何以上海各報竟相約不理此事？他們爲臨城案大吼的精神那裡去了？

萬縣案之京內外各團體公函
——致領袖公使函

《申報》第一八四五六期，上海，一九二四年七月十六日。十版，「國內要聞二」。

京內外五十餘團體開反帝國主義運動大聯盟會議後、昨日（十三日）又爲萬縣英艦威迫槍斃船戶華人一案、特致函領袖公使轉英美日法公使、原文如左：

東交民巷荷使歐登科先生轉達英美日法各國公使鈞鑒、近年以來、中國國民苦帝國主義列強侵略之害久矣、國民反帝國主義之運動、雖已提高、而帝國主義者之勢燄、反因之愈烈、自李義元劉奎元等案後、漢口之乞丐案、塘沽之華工案、相繼迭起、日有所聞、已使吾僑應接之不暇、奮慨而莫名者也、最近尤令吾僑深堪痛恨者、莫如威殺萬縣船夫會首案、其案情之重大、固不待言、

而其無理之橫行、乃足以表示帝國主義列強甘心背禮而行、蓄意使彼此國民感情愈形扞格耳、查此案之發生、係六月十九日、有美商華雷等、以輪載桐油、航抵萬縣、後、即停舶江岸、招攬腳夫搬運、因一時應招之腳夫過繁、極形擁擠、以故搬運時落水者頗多、然華腳夫以生長江干、深知水性、但未遭滅頂之禍者、實屬萬幸、當華腳夫落水之時、美人華雷亦因不慎失足落水、不幸華雷氏落水後、以不諳水術故、以至喪命、似此明係華雷氏自取之災、與我國船戶毫不相干也、乃英艦不察當時起事實情、反行遷怒我國船戶、立即鳴砲、威迫萬縣知事及該地軍警、要求斬首船夫會首向國源等、以抵償美人華雷氏溺斃之命、而是時萬縣知事及該地軍警等、因處於壓迫之下、竟將華人向國源等二人、交由英船斬首示眾、並懸賞拿捕其他船戶、該官紳等亦無法對付、祇得含恨照辦、以上種種、俱係當日實在情形、責不在我、

已無可疑矣、故吾儕以美商設能顧念國際感情、理應由該商人等自行就情酌辦、方不失為正當平允、乃一味捏造事實、完全誣罪華人、如威迫知事、斬首船戶、勒令紳民、厚優撫卹之種種要挾、實為代表帝國主義者之一種蠻不講理之舉動、英國既自命為恪守國際公法之文明國家、何竟屢次發生此等滅義絕信之事也、用特專函聲請、務望貴公使、將貴國等所舶揚子江一帶兵輪、於最短時間內、開赴他處、凡揚子江一帶、以後不得再舶外國兵輪、以免滋生事端、危及國際感情、至此次開釁、實在英美、而英美公使、應向敝國外交部道歉、被害船戶家族、亦應由英美負撫卹賠償之責、不然、敝國有四萬萬人民之眾、又為深知夫帝國主義之痛苦者、一息尚存、甯能忍此、且三戶足以亡秦、一旅猶能復國、敝國豈能盡無人耶、取捨之道、言盡於斯、謹布區區、當希鑒察、國民對英外交聯席會議、北京學生聯合會、民治主義同志會、等五十餘團體。

萬縣案之京內外各團體致領袖公使公函（僅存目）

《嚮導週報》第七十五期，一九二四年七月廿三日。頁六〇四。

（全文自「東交民巷荷使……」至結尾「……」等五十餘團體。」與前篇《申報》1924.7.16資料皆同。）

從予 萬縣事件與沙面交涉

《東方雜誌》第廿一卷十五期，一九二四年八月，頁五～六。

年來西人，挾其資本與武力的威力，得寸進尺，聲勢赫，而我國一般官吏，平時對於小民素以威武著者，至此亦帖然無敢抗逆，只知以媚外為能事。於是西人勢力，益加不可嚮邇，他們的心目中，直已不認世界上有一種所謂中華民族了。

美國人是素以中美親善相標榜的；故退還賠款，設立學校，凡所以買我國民之歡心者，無微不至。行之數十年，居然成效大著。市場上美俱充斥，而美國化的學生，尤無處無之。然而正惟如此，其心乃愈不堪問。如轟傳一時的軍械案，如果屬實，不是把數十年來的假面具自己抓破麼？再美人向來，對於華工，本採禁絕主義，而於我國學生，則為買得好意起見，常表歡迎。今年新移民律既通過實行，於是逐並留美學生，亦受禁止，致有許多人，因未知此項禁律，被遣回國。雖然，這卻也是一般沉迷於中美親善說者很好的當頭棒喝呢！

惟事之不平，猶有甚於此者。如李義元案如劉奎元案，本誌已有述說，姑置不論。若最近的萬縣威殺船戶案，沙面苛律事件，則強橫無理，尤足令人髮指！

六月中旬，美商華雷由重慶運桐油至萬縣。抵埠時，以人眾擁擠，墮水淹斃。英艦指為被船戶推墮，即鳴砲示威，要求萬縣知事槍斃船幫會首向國源等二人；一面復勒令當地官紳，撫卹溺斃美商。政府方面，雖依據國際公

法，提出抗議，然而彼口頭上正義人道的帝國政府，要是給你一個不理，你雖叫破了喉嚨，有什麼用呢？

處在暴力壓迫下的民族，若尚無足以對抗的武力，則消極抵抗，不合作運動，實在是一個很好的自衛方法。如前年的海員大罷工，最後，資本家到底惟有承認海員公會的要求。此次反對沙面苛律的罷工運動，若能持之以久，則勝負之數，正未可知。並且一述此事的來由…

六月間，法國安南總督梅爾林東遊日本，返時，道出沙面，於宴會席上，突遭狙擊。當時沙面當局，頗疑刺者為華人。厥後雖於河上發見兇手屍身，知為安南人范鴻泰，然英法領事，終不釋其疑懼之念。先後移文粵當道，要求緝兇，並責保護治安之不力。經粵當局據理駁覆，始無間言；然其忌華人之心乃益甚。六月三十晚，即由英領事署召集會議，議決沙面新警律，以限制華人，並定七月十五日為實行期。新律備極苛刻，規定華人出入沙面，俱須備有執照，照上貼有本人相片，以資案驗；且又規定下午九點鐘鐵閘閉後，華人雖有執照，亦不得擅入沙面。華人之在沙面服務者，以該新律專為華人而設，此種不平等的歧視，實為各租界之所無，然雖迭派代表與沙面當道交涉，均無效果，不得已，為爭華人人格計，遂於實施前一日，相率罷工。舉凡沙面華人，不論買辦乳媼以及工役華捕，俱加入一致行動，離去沙面。

沙面自華人走後，所有洋行固然無異停閉，其最感困難者，厥為伙食。沙面廚子，平日多係華人充任，自華人去後，差不多連炊煙都斷絕了。且外僑婦孺，突失和善之乳媼，困苦尤不堪言狀。連日以來，罷工風潮，益形擴大（駁載工會海員工會等俱有加入之勢），沙面當局，感於環境之非佳，已漸有覺悟，大概解決之期，當不在遠了。

（據八月十二廣州電，稱英法領事已與伍朝樞陳友仁議定，命工部局取銷十二條新律，重須雙方同意之解決辦法七條。交涉勝利，華人已允於十六日全體復職云。）

英使外顧辯論萬縣案　外顧提出三
項要求

《申報》第一八四七三期，上海，一九二四年八月二日。九版，「國內要聞二」。

萬縣英艦鳴砲威迫縣知事槍斃船戶交涉案、在我政府除訓電駐英朱代辦向英國提出抗議後、英外部致電其駐京馬使（案：麻克類）探詢究竟、聞馬氏則藉口船戶相約不爲引水進港、認爲排英舉動、有背通商條約、以此照會外部、且於日昨到部與外顧辯論、謂萬縣英艦強迫該知事槍斃船戶、英艦難負全責、因係採取必要行動、在中政府不知禁止船戶滋事、亦應同負其責等語、後經外顧與之反復開陳、繼提出要求三項、（一）英艦長須即褫職、（二）英政府應須道歉以平民氣、（三）死亡船戶應官從優撫恤、務請貴使應速容納、從速圓滿解決爲是云云、惟仍無何等結果。

Sir R. Macleay (Peking) to the Foreign Office, No. 178
英國駐華公使麻克類致英國外交部

一九二四年六月廿七日發，廿八日收。頁二~三。

張志雲◎校譯

一位由英國公司聘雇的美國公民哈雷（Hawley）先生於本年六月十七日，在長江上游一處叫萬縣的地方被舢板工人殺害。此事源於哈雷先生反對只有舢板獨佔運輸貨物至蒸汽船的利潤，詳情可參見我的急信（despatch）一九二三年的第四五一號以及一九二四年的第五十九號。英國皇家艦隊（His Majesty's Ship）金虫號（Cockchafer）當時在場，也是唯一在該港的戰鬥人員，他們發現當地的中國官員沒有絲毫意思處理此事，所以通知當地中國的軍事將領，如果沒有令他們滿意的處置，該艦艦長將不得不砲轟該城，然後擊沉舢板，當眾槍斃兩名舢板工會的工人，並處決其他有關此暴力事件的一千人等。那兩名工人隨後就在灘上被處決，當地軍事將領和官員尾隨哈雷的遺體直至下葬。該將領在下葬

處發表公開演講，強調他對此事件感到遺憾，並宣稱所有的罪犯將被處罰。

英國駐重慶領事在電報中評論了此事。儘管在威脅下，處決了人犯，但是舢板工會只應對哈雷的謀殺事件負責，所以該艦長擊沉舢板是合理的，因為他並未造成人命的損失，僅對肇事者的財產造成損失。該領事並附帶提到，最好把威脅侷限在財產損失的程度，但是該艦長必須快速且堅定地回應。該艦長不需與領事館溝通，因為電報來往會拖慢速度。美國駐重慶領事在美籍砲艦隨同下，於六月廿日抵到萬縣，據聞他已同意該艦長的對當地中國政府的要求。

我對該艦長的處置感到憂慮，雖然他的處置很有效，但是十分突兀和不正常。我仍建議先不要做決定，

直到重慶領事把完全的報告呈上。類似的事件也發生在激起暴力的反英言論，這些言論刊載在中資的《北京日報》（Peking Daily News）上。英租界的媒體則讚許該艦長的行動。

據聞現在萬縣的情況被處理的相當妥善。

至今還未得悉中國政府的任何抗議，但是此事件已

一九一八年，請參見我的一九一八年十二月的急信第五五九號。

Sir R. Macleay (Peking) to the Foreign Office, No. 180

英國駐華公使麻克類致英國外交部

一九二四年六月廿九日發，三十日收。頁四。

我獲悉美國海關參謀長認為英籍艦長的行動完全正確，而且參謀長已向該艦長口頭致謝。

我相信中國政府不會太重視此事，但是如果他們抗議的話，我想照美國的態度來看，我們應該給中國政府的回覆應該是，該艦長迅速和激烈的處置是正確的。我

也將會是第一人承認萊文生將軍（Admiral Leveson）對這類事件的意見，比我意見更為有價值，因為他才結束長江上游的考察，他完全瞭解我國籍船艦在該水域的情況和問題。

英國外交部致麻克類密電

一九二四年七月三日。頁六。

關於你的電報第一七八、一七九、一八〇號（艦長確保殺害哈雷兇手被處罰一事）。

列強如果在中國動用武力，不應該牽涉司法，如此的行為不應被支持，而且據報的事實似乎也不可將該艦

長不合常規的行動合理化。

你未來的觀察是我方判斷的依據，所以你應該以電報呈報之。我們將向海軍部強調一九一八年的事件和其結果（參見一九一九年的北京快件第八一號），並強調與領事

官員合作的重要性。這樣原則才可被維持，除了有生命

安全之虞，動武或威脅絕不可在沒有與領事官員協商之　前進行。

中國駐倫敦公使館·備忘錄

一九二四年七月三日。頁十一～十二。

六月十七日一艘屬於太古集團（Butterfield and Swire Company）的汽船抵達萬縣，美國籍郝利（哈雷）先生為英商安利公司（Mr. Arnhold Brothers & Co.）將桐油運至該船。當地船工企圖制止郝利這樣做，因為他們說沒有人可以不讓他們在四川水域上運桐油。不幸的是，郝利企圖動武，結果他受傷了，然後落入水中。那裡有一艘英籍戰艦金虫號，停在左近下錨，向船工開火，船工在驚慌中一哄而散。郝利被救起，但是他因傷勢過重而死。該艦長憤怒地要求盧先生（中國的副司令），應搜捕人犯後，交出他們。在壓力之下，盧先生處決了兩名

船工。應被瞭解的是，船工提出抗議，因為他們的生意明顯地被傷害。如果郝利不先動武的話，隨後發生的不幸事件根本不會發生，也有可能尋找出和諧的解策方法。

該英籍艦長主動對無武裝的中國人開火，隨後又恐嚇當地政府。他的行徑毫無疑問的與維護秩序抵觸，也違反國際慣例。我國政府已向英國駐華公使提出抗議，要求他向英國政府溝通後，提出解決此事件的方案。

中國外交部在中國政府的指示下提出以上事實陳述，請立即對該艦長作出處置，以防止未來此類暴行發生。

英國駐華公使麻克類致英國外交部

Sir R. Macleay (Peking) to the Foreign Office, No.188

一九二四年七月七日發，七日收。頁廿七。

朱先生的記錄有不確之處，證據顯示舢板工人先動武，他們想要打壞接駁船。哈雷並沒有明顯的動武證明。無論如何，他在想要跳出舢板工人的包圍時被殺害，槐提洪艦長只發了一輪的空包彈，他只是想要保護英國公司的財產，朱先生的記錄中指出，該艦長向人群開火，想要殺害或是傷害那群舢板工人。

英國外交部Sydney P. Waterlow致朱兆莘（Chao-hsin Chu）

一九二四年七月十四日。

根據英國駐北京公使的報告，在你七月三日的備忘錄中記載在萬縣發生的事件，是完全沒有事實根據的。

金虫號艦長沒有對群眾開火，但是他有開了一輪的空包彈，警告某些舢板工人不要擊毀安利公司的接駁船。哈雷先生在逃出舢板工人包圍時，被撐船的竹竿擊中而陷入昏迷，因而掉入河中。雖然他被救起，但是因沒有恢復意識而死亡。

關於此事，麻克類公使會報告更多的詳情，屆時也將向你告知。

Coproduction à la Salle du Faubourg
«Hurle Chine!»
de Serge Tretiakov

附錄二之、《怒吼吧，中國！》演出報導及評論

...e qui se passa en juin 1924 dans la
... de Wanxian, au bord du Yang-tsé-
...g, fut ignoré sur les cinq continents,
...ondres au Cap, de Paris à Sydney, et
... doute à Pékin. Deux otages qui
...ront, il y a des millénaires que les
...ins qualifient cela... d'incident.

...sumons celui-ci qui sert de base à la
... de Tretiakov. Une canonnière bri-
...que mouillait devant le port, et un
...qui se querellait sur la barque d'un
...ur chinois tomba à l'eau et se noya.
...itaine anglais exigea la livraison de
...Chinois, faute de quoi, il bombarde-
...ville. La police du pays occupé col-
...avec le vainqueur et assista même
...plice.

...iakov, né en Lettonie, est un impor-
...crivain, tour à tour juriste, poète,
...dramatique, professeur de russe à
...rsité de Pékin, commentateur de
...ur la Place Rouge à Moscou. Arrêté
...7, il fut pendu sous le règne de Sta-
...ux ans plus tard.

...le, Chine» est donc une pièce
...ée», à la gloire de cette révolution
...t de fois, des hommes ont déclen-
...affrontement des peuples, des ra-
...puissants, des opprimés, révolu-
...sang vieux comme le meurtre de

Les Blancs, mili...ires, civils, touristes,
missionnaires, journalistes, y sont le plus
souvent ridicules et constamment igno-

Voilà un demi-siècle... canonnière an-
glaise régnait sur le...-tsé-kiang... (Ph.
L. Zubler)

...bles. Les Jaunes, les pauvres
...brés et ne désespèrent pas qu...
cause triomphera.

Le Théâtre Mobile, de G...
Theater am Neumarkt, de Zu...
associés pour monter l'œuvre...
kov. Plus de trente com...
comédiennes, tous excellents...
cle est donné dans les deux lan...
le suit haletant, le cœur serré...
scène de Horst Zankl est au-des...
les éloges. Le public, au milieu...
voit s'affronter deux mondes :...
trémité, la passerelle de la ca...
l'autre, la barque des Chino...
moine Choschen qui rêve d'e...
les Blancs et qui sera tué par eu...
et costumes sont très beaux...
troupes méritent la couronne...
chère aux Grecs et aux Romai...

Au terme de cette pièce...
...plaudie, on se prenait à songer...
...ilisations ne devraient pas...
...aux seuls archéologues, mais or...
...puis Paul Valéry qu'elles...
«mortelles».

Henri POU...

THE THEATR...
ROAR C...
Presen...
By S. M. Tretyak...

中華民族反英美協會主催
上海日本海陸軍報道部後援

一、大亞細亞民族聯誼行曲
二、陳博藝歌萊斯拉民族樂隊

大明星電影院特約大光明合唱

記血泣舟江

五幕話劇

蕭憐萍 導演 李萍倩 屠光啟 舞台監督

"Boiling with wrath and action. The Theatre Guild
Salute!"

"A melodrama with the terrific impact of violent eme...
a night firing duel, which the talkies have never eq...
excitement... a fascinating spectacle in the theatre...
"It is for such things as 'Roar China' that the theatre...
you to see it."
"It is the sort of thing which makes the Theatre G...
of the stage that deserves a morning reviewer's breathle...

"Tremendously human, gigantically pitiable... realism...
grip of actuality... something to see and something to...
event in the theatre." Percy Ha...
"Tremendously exciting... the...
cheer it or hurl a whiskey bottle at it. A gentleman...
managed to do both." Charles...
"Exciting theatre... vastly poignant... Mr...
things." Mr. Simonson has done a beautiful thing... the
"Bravos." Gilbert W...

"A mighty production that is completely engrossing... a tale of...
and human torment, a wracking, merciless tale that is full of hor...
a compelling drama... a play that is more exciting than anythi...
stage... memorable and beautiful... blazing material...
the Guild in one of its most challenging moods." Richa...

"Not only one of the major triumphs of the Guild's career but o...
visually exciting productions that our theatre has ever seen." John Anderso...

"Roar China" is a valuable reminder for us all, and a worthwhile...
the Theatre Guild." John Mason...

"People who complain that all shows look prett...
to see 'Roar China!'... a highly interesting item in the season."
...packed with

一、在蘇聯的演出

阿謝耶夫，〈《怒吼吧，中國！》觀後〉，列寧格勒《紅色評論》雜誌第七期，一九二七年。

采諾夫斯基，〈評《怒吼吧，中國！》〉，列寧格勒《勞動報》，一九二六年一月廿四日。

「報導一則」（無標題），莫斯科《勞動報》，一九二六年一月廿四日。

〈《怒吼吧，中國！》的演出〉，莫斯科《年輕列寧信徒》，一九二六年一月廿四日。

〈瑞典女記者的莫斯科印象〉，《莫斯科晚報》，一九二六年一月廿六日。

格沃茲捷夫，〈評《怒吼吧，中國！》〉，列寧格勒《紅報》，一九二六年一月廿六日。

布哈林，〈梅耶荷德劇院的《怒吼吧，中國！》〉，莫斯科《真理報》，一九二六年二月二日。

「演出消息」（無標題），《真理報》，一九二六年五月十七日。

秋田雨雀著，尾崎宏次編，《秋田雨雀日記》第二卷，引用昭和二年（1927）內容。東京：未來社，一九六五年。

哈利·福拉納翰，〈《怒吼吧中國》觀劇記〉，北村生節譯自《移動舞台》，《築地小劇場》昭和四年（1929）九月號，第六卷第八號，昭和四年九月一日。

「《國際文學》（International Literature）第二期載」，《戲》雜誌，一九三三年九月。

二、在美國的演出

〈讓中國怒吼吧〉，《紐約時報》，一九三〇年十月十九日。

〈《怒吼吧，中國！》的座談會〉，《紐約時報》，一九三〇年十一月三十日。

〈《怒吼吧，中國！》座談——六位演講者於戲劇協會談蘇俄戲劇〉，《紐約時報》，一九三〇年十二月一日。

三、在日本的演出

「日本首演」，劇團築地小劇場，東京：本鄉座，一九二九年八月卅一日到九月四日（五日間五回）。

田村秋子、伴田英司，《友田恭助之事》，引自大笹吉雄《日本現代演劇史 昭和戰中篇》第一卷。

田島淳，《築地小劇場的更新演出》，原刊《演藝畫報》，昭和四年（1929）十月號。

荻舟，《本鄉座的築地小劇場劇》，《築地小劇場》十月號，第六卷第九號，昭和四年（1929）十月一日。

青服，《最新東京新興演劇評》，《大眾文藝》第二卷第二期，一九二九年十二月。

江馬修，《關於《瓦斯面具》》，《築地小劇場》關西巡業號，第七卷第二號，昭和五年（1930）二月廿四日。

秋田雨雀著，尾崎宏次編，《秋田雨雀日記》第二卷，引用昭和五年（1930）內容。東京：未來社，一九六五年。

「第二次公演」，新築地劇團作第十五回的公演（左翼劇團助演），東京：市村座，一九三○年六月十四到二十日。

「第三次公演」，新築地劇團第十八回公演，東京：築地小劇場，一九三一年一月一日到十五日（十七場）。

大隈俊雄，〈《怒吼吧，中國！》譯序〉，《怒吼吧，中國！》梅耶荷德劇場上演台本，東京：春陽堂，昭和七年（1932）十月十五日。

「第四次公演」，左翼劇場‧新築地劇團，《砲艦Cockchafer》，「無產階級戲劇的國際十天」企劃，東京：淺草「水族館」劇場，一九三三年二月十三日到二十日（八場）。

沈西苓，〈《怒吼吧中國》在日本〉，《戲》創刊號，一九三三年九月。

四、在中國的演出

1. 一九三○年代

田漢，〈南國劇談〉，原載《南國》不定期刊第五期，一九二八年二月四日。

魯迅，〈編校後記〉，原載《奔流》第一卷第八期，一九二九年一月十八日。

陶晶孫，〈Roar Chinese（劇情略述）〉，《樂群月刊》第一卷第四期，一九二九年四月，頁一五二～一五三。

田漢，〈「怒吼吧，中國！」〉，原載《南國周刊》第十、十一期，一九二九年十一月廿三日、三十日。

劉有能，〈怒吼吧中國〉，《新聲》月刊第十五期，一九三〇年八月一日。（存目）

歐陽予倩，〈《怒吼吧中國》上演記〉，《戲劇》第二卷第二期，一九三〇年十月。

孫師毅，〈《怒吼罷中國》——關於劇本，譯本和演出及全劇故事的說明〉，《文藝新聞》第四號，一九三一年四月六日。

〈吼聲自南京叫出——南京中大學生將演《怒吼吧，中國！》〉，原載《文藝新聞》，一九三一年七月廿七日。

趙邦鑣譯，〈《怒吼吧中國》作者的話〉，《戲》創刊號，一九三三年九月。

趙邦鑣譯，〈《怒吼吧中國》英譯者的話〉，《戲》創刊號，一九三三年九月。

應雲衛，〈《怒吼吧中國》上演計劃〉，《戲》創刊號，一九三三年九月。

〈戲劇協社第十六次公演話劇〉，《申報》本埠增刊，一九三三年九月十四日。

〈上海國貨公司 贈送戲劇協社《怒吼吧，中國！》名劇 黃金大戲院公演門票〉，《申報》本埠增刊，一九三三年九月十五日。

潘子農，〈《怒吼罷，中國！》之出演〉，《矛盾》第二卷第二期，一九三三年十月。

鄭伯奇，〈《怒吼罷，中國！》的演出〉，《良友畫報》第八十一期，一九三三年十月。

祖徽，〈《怒吼吧中國》〉，《北洋畫報》第一〇四期，一九三三年十月八日。（存目）

茅盾，〈從《怒吼吧，中國！》說起〉，《生活》周刊第八卷第四十期，一九三三年十一月七日。

楊邨人，〈上海劇壇史料〉下篇，《現代》第四卷第三期，一九三四年一月。

歐陽予倩，〈《怒吼吧，中國！》序〉，上海：良友圖書，一九三五年十一月。

潘子農，〈《怒吼吧，中國！》譯後記〉，上海：良友圖書，一九三五年十一月。

應雲衛，〈回憶上海戲劇協社〉，收入《中國話劇運動50年史料集》第二輯，北京：中國戲劇出版社，一九五九

年。

2.中日戰爭期間

白蒂，〈《怒吼吧，中國!》——將重上舞台了〉，《申報》，一九四二年十二月五日。

子輝，〈關於《怒吼罷中國》〉，《太平洋週報》，第一卷四十六期，一九四二年十二月八日。

〈《江舟泣血記》職演員表〉，《江舟泣血記》公演特刊，中華民族反英美協會發行，一九四二年十二月八日。

李國華，〈演出的意義〉，《江舟泣血記》公演特刊，中華民族反英美協會發行，一九四二年十二月八日。

蕭平（蕭憐萍），〈《江舟泣血記》編後〉，《江舟泣血記》公演特刊，中華民族反英美協會發行，一九四二年十二月八日。

〈紀念大東亞戰爭一週年〉，《申報》，一九四二年十二月九日。

〈《江舟泣血記》觀感〉，《申報》，一九四二年十二月十日。

周雨人，〈群眾劇與宣傳劇——關於《怒吼吧中國》的上演〉，《民國日報》，一九四三年一月十九日。

〈一部英美侵華史《怒吼吧中國》劇本 南藝社定期假大華特別公演 劇情慷慨激昂歡迎各界觀演〉，《民國日報》，一九四三年一月廿三日。

〈南藝社試演《怒吼吧中國》話劇 暴露英美侵華意義深刻 昨在文協招待新聞界〉，《民國日報》，一九四三年一月廿四日。

〈《怒吼吧中國》南藝社籌演工作緊張 昨開工作人員會議〉，《民國日報》，一九四三年一月廿五日。

〈話劇《怒吼吧中國》開始排演第四幕——公演不售門票大眾可觀〉，《民國日報》，一九四三年一月廿六日。

〈《怒吼吧中國》劇 助益反英美思想戰者至大 宣傳部全力援助——郭次長於公演前夕發表意見〉，《民國日報》，一九四三年一月廿七日。

周雨人，〈關於《怒吼吧中國》〉，《民國日報》，一九四三年一月廿八日。

〈喚醒民眾認清敵人 爭取中國自由平等——戴策談公演《怒吼吧中國》意義〉，《民國日報》，一九四三年一月廿八日。

〈《怒吼吧中國》話劇 南藝社定明日起公演〉，《民國日報》，一九四三年一月廿九日。

〈南京劇藝社《怒吼吧中國》職演員表〉，《怒吼吧，中國！》，南京劇藝社出版，一九四三年一月卅日。

周雨人，〈我們怎樣改編《怒吼吧中國》〉，《怒吼吧，中國！》，南京劇藝社出版，一九四三年一月卅日。

李六爻，〈寫在《怒吼吧中國》公演前〉，《怒吼吧，中國！》，南京劇藝社出版，一九四三年一月卅日。

〈三言兩語〉，《怒吼吧，中國！》，南京劇藝社出版，一九四三年一月卅日。

戴策，〈南藝一年〉，《怒吼吧，中國！》，南京劇藝社出版，一九四三年一月卅日。

〈在《怒吼吧中國》公演日 從萬縣慘案說到大東亞戰爭〉，《民國日報》，一九四三年一月卅日。

〈《怒吼吧中國》今日在大華精彩演出 反英美群眾劇〉，《民國日報》，一九四三年一月卅日。

〈《怒吼吧中國》昨首次公演 觀眾達四千餘人 全場對英美益增同仇敵愾〉，《民國日報》，一九四三年一月卅一日。

吳啟明，〈《怒吼吧中國》的評價——幾乎使每個觀眾的心都爆炸了〉，《民國日報》，一九四三年一月卅一日。

〈《怒吼吧中國》觀後掇拾〉，《民國日報》，一九四三年一月卅一日。

〈吼〉，《民國日報》，一九四三年一月卅一日。

〈《怒吼吧中國》表演緊張 觀眾反英美情緒激昂 兩日來收穫偉大〉，《民國日報》，一九四三年二月一日。

恩虞，〈看了《怒吼！中國》之後〉，《民國日報》，一九四三年二月二日。

〈中藝處女作《怒吼吧，中國！》定期在真光公演〉，《民眾報》，一九四三年五月卅一日。

殊深，〈介紹中國劇藝社——寫在《怒吼吧，中國！》公演之前〉，《民眾報》，一九四三年六月四日。

「電影院聯合廣告兩則」（一），《民眾報》，一九四三年六月四日。

〈怒吼吧中國職演員表〉，《民眾報》，一九四三年六月五日。

「電影院聯合廣告兩則」（二），《民眾報》，一九四三年六月五日。

祁兆良，〈寫在「中藝」首次公演之前〉，《民眾報》，一九四三年六月五日。

陳曦，〈「中藝」演出《怒吼吧，中國！》觀後雜感〉，《民眾報》，一九四三年六月五日。

何若士，〈看中國劇藝社的《怒吼吧！中國》〉，《民眾報》，一九四三年六月六日。

「電影院聯合廣告兩則」（三），《民眾報》，一九四三年六月九日。

〈上海劇場：《怒吼吧，中國！》〉，《密勒氏評論報》，一九四三年九月廿四日。

應雲衛（遺篇），〈從《怒吼吧中國》到《怒吼的中國》——從想望到實現〉，寫於一九四九年九月，《藝術評論》重刊十期，二〇〇八年十月。

五、在台灣的演出

〈《怒吼吧，中國！》台中藝能奉隊六、七兩日於台中座〉，《臺灣新聞》日刊，昭和十八年（1943）十月三日。

〈軍人慰問〉，《臺灣新聞》日刊，昭和十八年（1943）十月六日。

河村輝彦，〈藝能奉公隊員也是文化戰士〉，《臺灣新聞》日刊，昭和十八年（1943）十月六日。

〈出征軍人遺族慰安會〉，《臺灣新聞》日刊，昭和十八年（1943）十月七日。

「台中話題」，《臺灣新聞》夕刊，昭和十八年（1943）十月八日。

浦田生，〈青年劇的意義與使命——台中藝能奉公隊之公演的期許〉，《臺灣新聞》夕刊，昭和十八年（1943）十月廿三日。

〈台中藝能奉公隊《怒吼吧，中國！》在台北公演〉，《臺灣新聞》日刊，昭和十八年（1943）十一月二日。

〈徵兵號集資一百零七圓！《怒吼吧，中國！》上演中集資〉，《臺灣新聞》日刊，昭和十八年（1943）十一月八日。

〈台中藝能奉公隊‧為大戰果感謝獻金〉，《臺灣新聞》夕刊，昭和十八年（1943）十一月十七日。

「今日的電影演劇」（廣告），《臺灣新聞》日刊，昭和十八年（1943）十一月廿五、廿六、廿七日。

〈台中藝能奉公隊（素人）《怒吼吧，中國！》四幕七場〉（廣告），《臺灣新聞》日刊，昭和十八年（1943）十一月廿六、廿七日。

〈《怒吼吧，中國！》廿五、廿六日於彰化座〉，《臺灣新聞》夕刊，昭和十八年（1943）十二月廿四日。

楊逵，〈《怒吼吧，中國！》後記〉，《怒吼吧，中國！》，台北：盛興出版社，亦載於《大地文學》雜誌第二期，黃木譯，一九八二年三月。

六、在瑞士的演出（一九七五年）

Claude Vallon，〈鼓動人心的戲劇〉，日內瓦《日內瓦報‧表演藝術版》，一九七五年。

Alexandre Bruggmann，〈在蘇黎世啟動的合作計畫——移動劇團與新市集劇院在六月慶典週演出《怒吼吧，中國！》〉，《日內瓦論壇》，一九七五年五月十四日。

〈《怒吼吧，中國！》——以德法雙語演出〉，日內瓦《建設》，一九七五年五月廿一日。

〈移動劇團——與蘇黎世合作〉，日內瓦《瑞士》，一九七五年五月廿六日。

François Albera，〈日內瓦不可錯過的表演——特列季亞科夫的《怒吼吧，中國！》〉，《文化生活》，一九七五年五月廿七日。

Et.Chalut-Bachofen，〈移動劇團在新市集劇院演出〉，《尼翁日報與通訊雜誌》，一九七五年五月廿八日。

D. J.，〈午夜快訊：《怒吼吧，中國！》〉，《日內瓦報》，一九七五年。

André Thomann，〈法語與德語的演出——特列季亞科夫《怒吼吧，中國！》〉，《日內瓦論壇》，一九七五年。

Henri Poulain，〈風步堡廳的合作：特列季亞科夫《怒吼吧，中國！》〉，《日內瓦論壇》，一九七五年五月廿八日。

Patrick Feria，〈特列季亞科夫《怒吼吧，中國！》日內瓦公演——移動劇團與新市集劇院的一次合作〉，《洛桑論壇》，一九七五年五月廿九日。

J.-L.C.，〈風步堡廳演出——特列季亞科夫《怒吼吧，中國！》〉，《勞工之聲》，一九七五年五月卅一日～六月一日。

D. J.，〈移動劇團與新市集劇院合作——粗俗與悲情〉，《日內瓦七日》，一九七五年五月廿九日。

G. G.，〈《怒吼吧，中國！》另一個版本〉，日內瓦《通訊》，一九七五年六月九日。

〈《怒吼吧，中國！》再次演出〉，《日內瓦報》，一九七五年六月十一日

〈《怒吼吧，中國！》在日內瓦演出〉，日內瓦《瑞士》，一九七五年六月十二日。

〈減少大製作？〉，《日內瓦報・表演藝術版》，一九七五年六月廿九日。

一、在蘇聯的演出

校譯：鄢定嘉（俄文部份）、李建隆（日文部分）

Асеев Н. "О просмотре «Рычи, Китай!»" Красная панорама

阿謝耶夫　《怒吼吧，中國！》觀後

《紅色評論》雜誌第七期，列寧格勒，一九二七年。頁十五～十六。

總彩排開始前，梅耶荷德走到舞台邊緣，簡短對觀眾說明《怒吼吧，中國！》的排練及演出由其學生費奧多羅夫一手包辦，所以觀眾應體諒其中不成熟之處。他還表示，許多出席總彩排的人士不久前才參與過史坦尼斯拉斯基《火熱的心》的首演，因此請求眾人別拿費奧多羅夫與史坦尼斯拉夫斯基比較。

為什麼梅耶荷德要當眾宣布這件事？觀眾完全摸不著頭緒。《怒吼吧，中國！》的開場令人印象深刻，演員表現可圈可點，整齣戲真實呈現中國人民與把利爪伸進其口袋的外國資本主義鬥爭的場景，立即引領觀眾進入其所表現的時代氛圍。

劇本台詞本身簡潔有力，雖然運用了音樂劇的元素，但這些元素完全轉化至舞台行動，因此需要特別訓練演員在姿態、動作上的表現，就這點而言，導演完全辦到了。我們彷彿置身電影場景，而演員的表演方式、狐步舞與中國樂曲的交錯則加深了這種印象。

……中國場景表現優異。我見過真正的中國，這齣戲翔實表現中國人民的說話的語調、身體姿態……（中略）《怒吼吧，中國！》的作者盡其所能地傳達真實的生活，他的中國怒吼了，因為沒有過多花俏的裝飾與詮釋。而年輕、生嫩的費奧多羅夫，正好為這樣一齣樸實的戲劇帶來耳目一新的感覺。

Ценовский А. "О пьесе «Рычи, Китай!»" Труд

采諾夫斯基　評《怒吼吧，中國！》

《勞動報》，列寧格勒，一九二六年一月廿四日。

無論作家或導演，都沒有創意，沒有真正的天份……戲裡一切都很蒼白、萎靡、無趣。從演出開始到結束，音樂和肢體語言都很做作、刻意。外國人，特別是英國人，跳狐步舞、喝葡萄酒，竟表現如此強烈的鐵石心

腸；而中國人忍受英國人的暴行，忍受著屈辱與苦難。

這齣戲給人一種尚未排練好的感覺。我很同情演技精湛的演員，也惋惜他們浪費這麼多時間準備，因爲《怒吼吧，中國！》這齣關於中國的戲不適合搬到蘇聯舞台上。

劇本作者是特列季亞科夫。他用枯燥的照相式手法，拷貝眞實生活。導演是費奧多羅夫，開演前梅耶荷德還特別請大家對這位初出茅蘆的菜鳥導演手下留情。

......（中略）

我分不清這齣戲究竟屬於什麼類型。是鼓動宣傳劇？民族劇？風俗劇？或是一則報導？說它是什麼都可以，就是不能說它是文學戲劇。

眞正的鼓動宣傳劇不需如此渲染情緒。眞正的民族劇其實非常有趣，但民族音樂應該獨自呈現，而不是安排在這種群眾場景中。......

《勞動報》，莫斯科，一九二六年一月廿四日。

報導一則 *Рабочая газета*

《怒吼吧，中國！》演出非常成功。廣東革命軍元帥胡漢民也出席了首演。接受本報記者探訪時，胡漢民表示，《怒吼吧，中國！》是第一齣嘗試翔實表現外國帝國主義者欺壓中國的罪行與殘暴嘴臉的戲劇。至今全歐洲沒有任何劇院有勇氣這樣做。

《怒吼吧，中國！》有重大的政治意義。必須將它譯成各國語言，讓世上所有國家的勞工知道中國的眞相。

胡漢民最後表示，希望將這齣戲拍攝成電影，讓全世界的勞動階級有機會觀賞。

"О спектакле «Рычи, Китай!»" *Молодой ленинец*

《怒吼吧，中國！》的演出

《年輕列寧信徒》，莫斯科，一九二六年一月廿四日。

必須強調《怒吼吧，中國！》演出非常成功……

該戲的導演是梅耶荷德的學生，年輕的費奧多羅

夫……　　觀眾津津有味地觀賞這部戲劇……

"Шведская журналистка в Москве" *Вечерняя Москва*
瑞典女記者的莫斯科印象

《莫斯科晚報》，莫斯科，一九二六年一月廿六日。

最近幾天我參過了幾座博物館，以及莫斯科其他
文化單位，覺得它們都只是政府刻意製作的樣本。我也
去了幾間劇院，其中包括卡美爾劇院、梅耶荷德劇院，
以及一些兒童劇院。在看過的幾場戲中，《怒吼吧，中

國！》令我印象最為深刻。由於我去過中國，知道其中幾
座城市使館區的生態，所以我可以說這齣戲完全抓住中
國人形象的精髓。只有優秀的演員才能如此完美地掌握
角色。

Гвоздев А. "Рецензия на спектакль «Рычи, Китай!»" *Красная газета*
格沃茲捷夫　評《怒吼吧，中國！》

《紅報》，列寧格勒，一九二六年一月廿六日。

歐洲人聚集在象徵帝國主義的砲艦上，在五層樓的
空間中，安排了大砲、持槍的水兵、拿手槍的軍官、記
者、遊客、醫生、傳教士、修女及喜歡賣弄風情的年輕
女士。當它從舞台深處緩緩駛向前台，氣勢之磅礴，宛
如電影《波坦金戰艦》。

中國人則聚集在寬闊的舞台上。道尹、翻譯、商

人、船夫工會的首領、買辦、無線電台的伙夫、老老少少
的船夫、搬運工人、苦力、黃包車夫。中間一道江水將兩
個敵對的舞台場景區隔開來。

這樣鮮明的舞台表現讓人一目瞭然，使人產生強大
的情緒張力。中國人民貧困、苦難，為了一口飯，必須付
出極大勞力，甚至得賣掉自己的親生女兒。在如泣如訴的

中國樂曲伴奏下，廣大群眾的痛苦、無辜喪命的兩名船

夫，讓全體中國人同仇敵愾，把原本的服順轉換爲鬥爭。

德，而是他的弟子費奧多羅夫。

這是一齣優秀的悲劇。但這一次，導演不是梅耶荷

Бухарин Н. "《Рычи, Киатй!》в театре Мейерхольда" Правда
布哈林　梅耶荷德劇院的《怒吼吧，中國！》

《真理報》，莫斯科，一九二六年二月二日。三版。

我不認爲自己瞭解劇場問題，況且無論過去或未來，都不可能是劇場評論人。但請允許我從觀眾的角度，爲梅耶荷德劇院新上演的戲劇說兩句話。想說話的原因，在於《勞動報》刊登一篇相當不公正的文章，其內容對勞動階級讀者而言，不公正的程度又加了一倍。

戲劇好壞與否，導演功力如何等問題，終究要由該齣戲劇給觀眾帶來什麼印象決定。特列季亞科夫這部《怒吼吧，中國！》予人強烈印象，劇中人物形象久久停留在我們眼前。剛從壓迫與奴役中解脫的中華民族英勇對抗歐洲文明，對抗資本主義貿易、野蠻的處罰與基督教的布道，構成一系列鮮明難忘的場景。只可惜劇院觀眾多數不是工人，而是那些只會握緊拳頭、行動力卻不強的布爾喬亞……

在這齣戲的結尾，勞動群眾奮起，成爲革命大眾。采諾夫斯基居然表示演員並沒有表現出形象的變化！上劇院時，不應把眼珠子留在家裡！同時也別忘了帶上耳朵……

《怒吼吧，中國！》的優點在於它呈現了多樣的人物類型。一開始時，馴順的中國船夫，服從於「紅髮惡魔」；但隨著衝突與危機升高，人物的性格特點就此浮現，例如老船夫雖然害怕死無全屍，但仍自顧送死；見識過革命的年輕「廣東軍」——無線電台伙夫——大聲疾呼，鼓動眾人走上革命之路；老計因爲美國人之死而被迫逃跑，臨走前還與老鴇議價賣掉女兒；服侍「紅髮惡魔」的小廝非常討人喜歡，表現少年的純真，雖然盡心侍候白人，但也深深同情受苦的同胞，最後以自殺作爲消極的對

抗。……

梅耶荷德無畏老一輩同胞庸俗的偏見，勇於挑戰傳統，結合政治鼓動與戲劇、國族問題與戲劇。我認為這是他最大的貢獻。

演出消息 Правда

梅耶荷德劇院將於五月二十五日至七月十一日至基輔及敖得薩巡演。演出劇目包括：《森林》、《教師布布斯》、《委任狀》、《怒吼吧，中國！》。

八月二十二日將在列寧格勒上演《委任狀》與《怒吼吧，中國！》，為期兩週。

《真理報》，莫斯科，一九二六年五月十七日。六版。

秋田雨雀 秋田雨雀日記

秋田雨雀著，尾崎宏次編集，《秋田雨雀日記》第二卷，東京：未來社，一九六五年十一月三十日。

（頁卅八）昭和二年（1927）十月十八日

雪。午前十一時到十二時，請愛羅先珂（Eroshenko）幫忙翻譯俄語。把三十日要給女記者的〈關於兩個演劇〉原稿——請愛羅先珂翻譯——這位女記者員的是一位美人。她拿著擴音器向我介紹梅耶荷德。五時左右來了一位筆跡非常奇妙的男子，他帶來一本關於我的論文。在飯店裡遇到來自德國的三位日本人。七時左右我乘馬車去梅耶荷德劇場。雖然梅耶荷德不在，但是我留下要送他的浮世繪。看了展覽會。《怒吼吧！中國》在思想上雖然並沒有抱持著很大的東西，卻具有趣的構成主義性。中國的孫逸仙大學學生也來了。他對於梅耶荷德的想法相當理解。化妝的手法真是令人嘆為觀止。

（《怒吼吧！中國》的軍人、老人、老婦人、青年非當出色！）

哈利・福拉納翰（ハリ・フラナガン）

《怒吼吧，中國！》觀劇記

北村生從哈利・福拉納翰新著之歐洲劇場觀劇記《移動舞台》中所抄譯下來的部分文章。

原載《築地小劇場》，昭和四年（1929）九月號（第六卷第八號）。頁八。

《怒吼吧，中國！》的舞台是高高地堆滿貨物的碼頭。碼頭外面是混濁的藍與揚著橘色帆的船隻往來的大河。小船的前面有一艘裝備俱齊的大型砲艦。演員不僅在這艘船的甲板上發揮其演技，此外這艘船本身就是一種演技的表現。觀劇過程中，有時彷彿感受到壓迫中國人們的殘酷力量迫近身際，有時卻感受到碼頭苦力們的憎惡感從自身遠去。碼頭、河川或是船隻，雖然都是逼近真實的布景，但絕非以寫實的方式呈現──譬如，船的設計也並非讓人看起來像是真正的船。然而，演員與觀眾都被精心設計成能夠在這齣戲上獲得最大的理解。中國的苦力們邊流著汗邊緩慢地工作，在年輕美國人的監視下運送貨物。這個美國人以拒絕理解的態度，起對這個中國侍者的憐憫之情，眼中不時地浮現的是一般人作夢也無法想像的對這個民族侮蔑的眼神。苦力們雖然感受到他的侮辱，但是由於無法反抗只能隱忍不平的情緒。搬運貨物的工資瞬間成

為導致事件發生的導火線。美國人用傲慢的態度將錢丟給苦力們。於是，一位勇敢的苦力，將錢丟了回去……接著船上的場面立即轉換了明暗：兩位英國女人喝著酒，跳著舞，與年輕的美國人調情，和年輕的士官嬉鬧……這樣的場面比第一場更為不寫實。苦力的演技達到高潮時，就像奇妙的樂器音為了表達此刻的狀態般，隨後甲板的場面處理得非常富有技巧性，由船上樂團所彈奏美國爵士樂的聲音正是最能反映出這樣的狀態。艦長叫著「侍者」後，悲劇性的丑角出現──在黑色頭髮下，侍者帶著好似遭受到威脅般發青的蒼白表情。他在主人跟前屈膝，面對他們的冷笑不知如何自處。這般畏懼嘲笑的模樣，讓觀眾不僅升起對這個中國侍者的憐憫之情──這是梅耶荷德意圖要做出的效果──也不得不對中國民族燃起同樣的情緒。

碼頭的夜晚。遠方傳來微弱的奇妙音樂……影子般搖晃的人群。演技經由滔滔鳴響的水音而被加強。燈光映

《國際文學》International Literature
第二期載

轉載《怒吼罷中國》於一九三二年十二月一日，在阿索尼亞（Esthonia）的麗繁爾（Reval）戲院上演，得了驚人的成功。

該劇曾引起報上的許多批評。

在該劇將出演的晚上，所有的報紙，給以簡短的預先品評，講出劇的內容和描寫出某種戲劇的要點。

「這戲肯定地變成了戲劇界中最大的事蹟。」

《戲》創刊號，一九三三年九月。頁五五。

到十二月三日，出現了許多革命立場的評論，連資產階級的報紙也如此。

Rakbva Sena 這樣地寫著：

「作者是很對地劃分了一種戲劇，一篇戲劇的報告文——一齣的確有的事實明顯地寫真了出來的戲劇。這不是一齣尋常的戲。這是我們已經從日報上所熟悉了的中國人生活的一面。它的坦白的寫實主義是作以驚駭的。作者客

照在河面上，一艘小船出現。美國人坐在小船上，苦力划著船槳。碼頭上聚集的人群竊動發出聲吵雜的聲響，最後人群變成一團整合的影子，眾人緊張地對望。小船停下來了。人們開始針對工資爭論起來。美國人與苦力互相打鬥。格鬥最後不知道是誰發出了落水的聲音，碼頭的人群中突然傳來尖銳的叫聲與眾人的哄笑聲。……早晨。美國人的屍體被發現。英國人的命以作爲抵償。爲了觀看由抽籤被選出作爲犧牲者的兩位中國人死刑之執行，砲艦中的一群人與苦力在碼頭集合。

遊客在紀念死去美國人所建的十字架下獻上花環。犧牲者的頭上套上青色的袋子，舞台裡側發出令人恐懼的聲音。雖然並非實際的情景，但是絞首台的絞木在迴轉時，所有人都深刻感受到它的聲音。征服者們的砲艦無聲地朝彼方退去。充滿敵意的喃喃自語漸漸地強大起來，達到最高潮時，胸前掛著黃色布條的煽動者翻倒在船上。所有的苦力一同開始持續地大聲喊叫：「怒吼吧，中國！」這也可以說是新蘇維埃的叫喊吧。

觀地描寫兩種人種間的鬥爭，但是他的同情是付於落後的中國人一面，而不是他們的歐洲開拓者。」

Lostimec 在十二月四日這樣寫：

「蘇俄作者曲烈泰郭（S. Tretyakov）的戲劇《怒吼罷中國》的上演，最先引起了戲劇電影化的方法。這第

一次的試驗把一個真實的題材帶到了舞台上來，而且用很快的速度表演，這就令人連想到電影了。

「總之這戲是受了注意。戲院塞滿了觀眾。采聲哄著。」

二、在美國的演出

附錄二之二
《怒吼吧，中國！》演出報導及評論

校譯：張志雲（英文部份）

"Making China Roar" *New York Times*
讓中國怒吼吧

《紐約時報》，紐約，一九三〇年十月十九日。頁一一六。

戲劇協會此季所推出的劇作《怒吼吧，中國！》將在下週開始演出，內容警示著帝國主義入侵東方所造成的影響。首演之時，觀眾將會注意到，此次演出特別是中國角色是由中國演員飾演的。五十二街總部1為了不讓這場演出看起來只是平凡的表演，特別提到這齣戲在莫斯科、柏林和維也納上演的時候，是完全沒有中國演員的。在中國廣東約兩個月前的演出，所有的演員皆是中國人。但是在戲劇協會的演出，西方人演西方人的角色，東方人則演東方人的角色，看起來似乎是公平的。

此次演出早就確定的是，這齣戲要不是有中國演員參與，要不是就乾脆完全不演；於是，導演海伯·畢伯曼和負責角色甄選的切里·科佛認為此安排……（中略）……《怒吼吧，中國！》談論的議題，是歐洲人與美國人到中國經商卻蹦矩，使得中國人民痛苦不堪。許多參與這次製作的人是因為政治信念而參與的；這種因素在Lambs Club 或是 Friars' Club 的演員裡幾乎看不到，雖然（中國演員的）政治立場各異（當中分別有國民黨和共產黨的支持者），但他們共同的憤怒使得這些歧異消失，至少在戲劇製作期間是如此。

舉例來說，T. C. Wang 是一位在古根漢集團下的化學工程師；他在參與戲劇製作的期間向公司請假。Don Su 和 Y. Y. Hsu 是記者，H. T. Tsiang 是一位詩人，You Wing Woo 是曾綜藝表演的魔術師，而 Grace Chee 在二十五年前曾跟隨中國默劇團體巡演歐洲。……（下略）

1.戲劇協會此時的總部設在紐約五十二街二四五號。

《怒吼吧，中國！》的座談會

《紐約時報》，紐約，一九三〇年十一月三十日。廿二版。

戲劇協會爲其新劇製作《怒吼吧，中國！》所舉辦的座談會，將於今日晚上八點於馬丁・貝克劇院舉行。

出席講者有約翰馬森・布朗、約翰海納・哈姆・若迪尼・吉伯、喬瑟夫・福里曼。

"Roar China! Discuessed: Theatre Guild Subscribers Hear Six Speakers on Soviet Play" *New York Times*

《怒吼吧，中國！》座談

——六位演講者於戲劇協會談蘇俄戲劇

《紐約時報》，紐約，一九三〇年十二月一日。廿五版。

昨日下午在馬丁・貝克劇院，戲劇協會邀請六位演講者爲協會會員舉辦蘇聯戲劇《怒吼吧，中國！》的座談會，與會者有莫里斯・韋門、約翰馬森・布朗、若迪尼・吉伯、喬瑟夫・福里曼、海伯・畢伯曼等人。戲劇協會理事主席韋門先生否認，此製作之目的爲宣傳

其成。

所用，導演畢伯曼也宣稱在此地的表演並沒有收到「關照」。此座談的吉伯先生是 *Herald Tribune* 報紙的記者，他說明了此劇所改編之意外事件。哈姆博士稱這齣劇製作爲「出色的製作」，將之視爲治理的一項新實驗，並樂觀

三、在日本的演出

附錄（二之一）

《怒吼吧，中國！》演出報導及評論

校譯：李建隆（日文部分）

第一景波止場

（中）（下）

第二景 軍艦コクチフオエル艦上

第九景 苦力組合

一九二九年八月卅一日到九月四日（五日間五回）。

劇名：**吼えろ支那**

地點：本鄉座

演出劇團：劇團築地小劇場

入場料：二円、一円五十錢、
　　　　九十錢、七十錢

作者：特列季亞科夫

翻譯：大隈俊雄

修補：北村喜八

導演：青山杉作、北村喜八

舞台裝置：伊藤熹朔

全效果：和田精

舞台監督：水品春樹

演員表：

太李（中國企業家）、通信技師：大川大三（配角）

哈雷（美國貿易商）、老年的苦力：汐見洋

阿嬤（買賣少年少女的婦人）：岸輝子

買辦、和尚（義和拳黨徒）：澄川久

旅客：藤輪和正（配角）

婦人旅客：瀧蓮子

火夫（無線電信所的苦力）：瀧澤修

新聞記者、第三的苦力：新見勇

艦長（金虫號）：青山杉作

克貝爾（副官）：東屋三郎

侍者：嵯峨旻

企業家：伊達信（配角）

企業家之妻：東山千榮子

葛洛利亞（企業家之女）：村瀬幸子

碼頭苦力、劊子手：洪海星

第一的苦力：三浦洋平

第二的苦力：友田恭助（配角）

第二苦力的妻子：田村秋子（配角）

老計（碼頭苦力）：小杉義男

老計的妻子：月野道代

大學生（口譯員）：小宮讓二

市長：仲島淇三（配角）

老費（碼頭苦力協會長）：志水辰三郎

老費的妻子：杉村春子

宣教師：仁木獨人（配角）

慈善家的姐姐：明山靜江

慈善家的妹妹：大山登子

船夫：佐藤吉之助（配角）

警官：上田眞平（配角）

水兵：東三鶴（配角）

其他中國曲藝師、車夫、引導人、警官、水兵、苦力等眾人。其中松本克平（左翼劇場的研究生）也參與了群眾演員的演出。

※《築地小劇場》資料中，慈善家的妹妹：大山登子。

※《新劇年代記》資料中，慈善家的妹妹：月野道代。老計的女兒：大山登子。

田村秋子、伴田英司 《友田恭助之事》

引用大笹吉雄《日本現代演劇史‧昭和戰中篇I》，東京：白水社，一九九三年一月廿八日。頁二十四。

……關於「劇團‧築地小劇場」在本鄉座，演出特列季亞科夫的《怒吼吧，中國！》（昭和四年八月），與我客串演出好像是松竹五郎先生（友田恭助的本名）給「劇團‧築地小劇場」的一個條件。在《怒吼吧，中國！》讀本的那時，我們兩人是到本鄉座的本家茶屋去的。所謂的本家茶屋，難道要我們兩個一起在這裡等一個半小時嗎？因為「劇團‧築地小劇場」在二樓開總會的關係，我們的耳朵裡雖然沒聽到結果，但是我想應該是為了我倆必須要被加入演出而起了爭執。「劇團‧築地小劇場」的主導者，也就是《怒吼吧，中國！》的導演北村喜八先生被夾在兩難之間，不斷的在樓梯間上上下下的呢。總之，《怒吼吧，中國！》的演出是決定了。

……這個演出開始之後令人非常驚訝的事情是──本鄉座、本鄉‧春木町──觀眾的列子延伸到很遠，一直延伸到下一個巴士站外的神田明神附近。那個時候，眞的是讓人深深地思考了起來。現在回想起來也覺得不可思議為什麼當時會吸引這麼多人來看這齣戲。而且，當時的確是從很多人口中聽到，接下來的新劇，不得不重視意識形態

了。但是，不知道會有這麼多的人想要看，真的是相當驚訝。五郎與我也覺得很疑惑，雖然時代在改變，但是我們竟然沒有敏感的去察覺到這些改變。就在這樣的狀態下，度過了首演的舞台。觀眾的熱情充滿在劇場中，感覺到演員的這一邊快要被觀眾的氣勢給壓倒。雖然我與五郎是演一對苦力的夫妻，但是在戲（《怒吼吧，中國！》）裡面，其實是所謂好人的角色。碩大的英國軍艦靠了港，艦上有英國士兵與其他白人的船客，下方是搬運貨物的勞動者，形成一個形式對立的戲劇。結果，兩方起了糾紛，五郎所飾演的苦力一邊哭喊一邊被帶著去赴刑場，這時飾演妻子角色的我飛奔出來，把之前白人給的十字架用力地從脖子上扯了下來，朝白人扔了過去，大聲地喊叫。當時現場，變得非常的興奮。對我來

說，在我的演員生涯中，沒發生過在演出過程中像這樣被鼓掌喝采的狀況。但是，雖然觀眾非常狂熱，但是我思考的是，我的角色不過只是兩三句台詞，雖然是難得的上了舞台，但是通過這個戲劇的演出，作爲演員幾乎沒有什麼收獲。如果是好人的角色，觀眾就會拍手喝采；如果是壞人角色，無論你做什麼觀眾都會非常討厭你，換言之，因爲這過度單純的反應，我的情緒與觀眾非常熱鬧的情緒正好相反，只是變得非常的冷靜呢。然而，到底這是不是真正的戲劇呢，我的心中充滿了懷疑，同時，我也在想，如果這樣的戲劇會支配接下來的新劇的世界的話，那麼我該如何是好呢？

——前序

田島淳 《築地小劇場的更新演出》

原刊《演藝畫報》昭和四年（1929）十月號，引自大笹吉雄《日本現代演劇史·昭和戰中篇》，東京：百水社，一九九三年一月廿八日。頁廿七。

《怒吼吧，中國！》實際上讓人非常爽快。閱讀了在說明書中八住（利雄）氏的〈《怒吼吧，中國！》與布哈林〉，布哈林對這個戲的評論是：「集團的表現、

個性的表現、煽動力、戲劇、論文、舞台、人種學、壯觀的場面各方面都結合的相當好，可以說是近來少見的優秀的生產。」這些說法全都可以說是非常有道理的。而且這

正是現在中國完全的真實的重新探討的機會，這個在啟幕前的數分鐘的舞台已經被觀眾給預約了。作者特列季亞科夫原本是位詩人。……（中略）雖然最初這個作品是以詩的形式寫出，但是經過梅耶荷德劇院與作者商量後，於是出現了劇本。經由梅耶荷德的門生費奧多羅夫執導，原先雖然不被看好，但首演後卻引起各方注目。在表演舞台與觀眾互動非常密切的布本奴伊等人非常感動的說「因為深深的被吸引進劇情之中，結果自己也想演一個角色」。（河原崎）長十郎在俄羅斯看過這個演出，認為青山與北村兩位導演可以參考俄國人的呈現，致力使觀眾的心情沸騰起來。因為觀眾的聲援是一件了不起的事，他們叫喊著「怒吼吧，中國！」，在戲的結尾時一起大喊「怒吼吧！怒吼吧！」那聲音非常清楚。

萩舟　本鄉座的築地小劇場劇

《築地小劇場》十月號，第六卷第九號，昭和四年（1929）十月一日。頁九。

雖然是站在演的這方，卻也成為觀看的那方。

強者使弱者受苦，雖然弱者已經盡量忍耐了，但是終於忍受不了，突然猛烈的進行反抗。無論任何時代，任何國家，就算現在發生也不會覺得稀奇。

江馬修的原作，經過村山知義修改的《鴉片戰爭》以及特列季亞科夫大作，大隈俊雄翻譯的《怒吼吧，中國！》，這兩個戲劇作品都是以中國為舞台，將中國人描繪成弱者的戲劇，以強者之姿欺侮柔弱中國的是英國。當再也無法忍受的中國人突然起身激烈的反抗時，觀眾的大多數群起激憤加以聲援。但我們卻不能只是將它解釋為同情弱者的正義感。

作者、導演、演員是抱持著怎樣的意識來演出這個戲，多數的觀眾接受怎樣的戲，或者只是準備著接受任何事物，事到如今也沒有穿鑿附會的必要了。

遭受苦難的是中國人，施加苦難的是英國人、美國人。在戲中出現的英國人和美國人，儘管雙方的國民性相互水火不容，但是面對不同於自己的人種，兩者卻又突然站在同一戰線上。如同人種間的鬥爭，現實上的世界氣氛，強者與弱者、支配階級與勞動階級，面對這樣的階級鬥爭，人們可以很清楚的感覺到階級鬥爭超越了人種、超

「瓦斯マスク」の舞踏

　演つてゐる方でもあらうが、観てゐる方である。

　強い者が弱い者を苦める。がまんできなくなると、猛然として反抗する方でもあらうが、観てゐるだけはがまんしてゐる弱い者も、いよいよがまんできなくなると、猛然として反抗する。今はじまつたやうに珍しいことではない。いつの時代にも、どこの國にもあつたことである。さういふ第三者としてはただ、舞臺に現はれる戦法はかなり老獪でないこと、虚を衝いて實を陷れる刺戟強く書かれてゐる。

　江馬修氏の原作を、村山知義氏が改補した「阿片戦争」、トレチャコフ作、大隈俊雄氏譯の「吼えろ支那」ともに支那を題材として見る外はない。「阿片戦争」におけるイギリスとしての非凡な手腕と、その作品の地小劇場が、今度同じく劇場で「吼えろ、支那！」でかなりな成功を納めるこ…

六月七日

　時々曇り。朝、深川中村女学校の講演の中止になつたことを知つてゐたので関係あるものとみたらしい。中村女学校市電靈岸町下車、午後一時半。

　（深川万年町、ソの教育をみる。）

六月八日

　晴。午後一時ごろから千代子と一緒に青森県学生懇話会に出席した。今日はどうしたのか青森県学生懇話会が来て談話を速記したりした。学生達のルーズな行動も一つの原因ではないか。エスペラントの問題なども話題にのぼつたので、自分はエスペラントの現状について話した。繪本貞代女史が来て古代から現代までの女子の社会生活について話してくれた。

六月九日

　堀江かとえ女史が「労働芸術家」の談話筆記に来たので、七、八枚ほどソヴェート同盟の失業清算「について談話をした。

（正午武蔵野駅宝亭五〇SEN）

六月十日

　晴。六月十日。

　大阪ビル内、グリルで一緒にモスクワへ行つた人だが、帰国後、ロシヤの芝居は大したものではないなどと言つた人だ。左団次の行評家が悪意ある宣伝に過ぎないといつたという例をひいて、自分は「英国の批評家が『吼えろ支那』に対して二つの批評があるなどと云つたという例をひいて、自分は『吼えろ支那』だと言つてやつた。メイエルホリドの感想をのべた。

（午後六時大阪ビルグリル内幸町「吼えろ支那」）

六月十一日

　時々曇り。プロレタリア文学のために、「ソヴェート同盟に於けるマクシム・ゴーリキイの位置について」（九枚）を執筆。入梅気分で少し頭が疲れた。夜、桂文治の落語をきいた。中々しっかりしてゐる。名人の面影がある。例の自分の一人娘を盗賊にくれてやる話だ。「滝月雲々……」といふやつだ。吉右エ門の声色も立派だ。

（十一時ごろ、ロシアの農民の生活）

たり、子供の遊戯をみたした。すこし頭の痛むやうな日だ。

越了國境，人們為了相同階級而呼喊，產生共鳴，進而產生熱情。

以中國為舞台，對手是外國人。不只是為了澄清與自己毫無關係的事而已，光是看都讓人覺得非常的辛苦。或者想要表達的是更多的內涵也說不定。這是一齣近來少見，令人難以喘息的戲，即使是從與思想運動毫無關聯的第三者的立場來看也是一樣，光是令人難以喘息這點，這齣戲已經達到相當的效果也說不定。以虛代實的這種戰略的確聰明，因為第三者只能看到呈現在舞台上的藝術。

在《鴉片戰爭》中，英國對豐臣遺族的態度、與對德川所執持的態度，似乎有相似的地方。在那裡所找到的強調的地方，是一種令人感到有興趣的。《怒吼吧，中國！》只是時代更新了，用刺激強烈的方法把活生生的事情寫出來。

兼具改編身份的導演，是初次與這個劇團合作的村

山氏，雖然進入了這個劇團，但與其他左翼劇場人士比起來，與新派的人非常相似，這一點令人非常驚訝。雖然很難在這裡清楚解釋所謂的新派的意思，如果我們的推論沒有錯的話，這齣戲並不是那麼認真地鼓吹運動，反而有點過度重視舞台技巧的感覺。也許對於那些實際參與運動的人而言，有些份量不夠之感，但是對於那些想要欣賞舞台藝術的第三者而言，卻是十分令人感激不盡也說不定。不過我相信，這齣戲沒有因為過分執著於技巧而失去其精神性，此劇團的人們並沒有迷失在技巧當中。汐見、友田、青山、東屋、小杉、小宮、嵯峨，女演員則有秋子、千榮子、幸子等雖然沒有一一詳述，每個人都在各個方面，或更廣泛的說，都擁有優秀的技能，我不諱言的讚賞他們。

《報知》 1

青服

最新東京新興演劇評
──《鴉片戰爭》和《吶喊呀，支那》

《大眾文藝》第二卷第二期，一九二九年十二月。頁二五九～二六二。

今年夏季，東京的左翼的，乃至新興劇團做了個未曾有的大活動。這許多劇團中重要的第一可推左翼劇場，今年正月演Ａ・杜斯泰的《檀頓之死》，獲興行的成功之後，五月演了《沒有腳的瑪爾丁》和《怒濤》，七月演村山知義作《全線》（《暴力團記》改名）就收得著壓倒的成功了。這「全線」是借舞台於京漢鐵路事件的。這戲曲本身決不是十分優好，不過在腳色和演出沒有一些間然之處，獲到無產者演劇運動的新寫實主義和煽動效果了。在那左翼劇場的前身，前衛劇場時代的公演，尤其是村山所作的《羅賓芙特》等是個前衛的知識階級的自己滿足似的傾向，到了現在，大眾化和煽動效果很多的演劇出來了，可以算是著大的進步。

其次是築地小劇場，這是今年春，首腦者小山內薰死後分成築地小劇場（所謂殘留派）和新築地劇團了。這分裂雖說是個人的反目，不過根本原因是個站在急進化和反動化的歧路上的小資產家智識階級的動搖。分裂的現象就不過是它一反映罷了。

分裂後新築地劇團初演《飛的歌》和《活的娃娃》，六月演高爾基的《母親》，七月末演高田保的《作者和作者》和改編小林多喜二原作《蟹工船》的《北緯五十度以北》。《作者和作者》是靠廢兵述戰爭的悲慘，有一貫的故事系統，因此但能像馬車繞山道似的跟這系統，成一個好像那許多小資產階級感傷主義的日本的「新派悲劇」的樣子。《北緯五十度以北》是把原作《蟹工船》的內容，很斷片地抽出，沒有把它的深刻部分現出，徒然把喧嘩現出的象徵的觀物罷了。將來是不可知道，這一回的公演可算失敗。

反之，築地小劇場（所謂殘留派）在分裂當初是演過像《故鄉》等的回顧的作品，不過到了九月初的「更新第一回」的公演時演出《鴉片戰爭》和《吶喊呀，支那》同劇本很相符地演出了。前者不採用把一個神話為主題而以時代配的常套手段，把鴉片戰爭從正面追究它的時代，在這中間夾插話的手法，在這一點是個堂堂大作了。因此各處有劇的高潮，其間欠一貫的連絡可算是唯一的缺陷。如補劇的時間的關係，導演家用幻燈，又用中國音樂，都獲成功，不過處處有過分做戲之嫌了。這種事情在這種演劇當然是要排斥的（日本人的一部舊劇愛好者對這種演景要拍手的）。不過這見點也無害於演出全體的緊張。

——因篇幅關係，不得已略去二百字，內容是很簡潔的，劇曲梗概，請參看陶晶孫所譯原文——編者識。

後者，《吶喊呀，支那》是從前梅意愛爾赫利特
（案：梅耶荷德）劇場上演過而博得許多稱讚的。這次
演出在台詞上有些添補，藉此補了解之外，在舞台裝置
上是大部踏襲的樣子。衣裳殆近逼真，演者都完全配著
他的職務。也沒有《鴉片戰爭》所有的「做戲」之處
了。在這緊張之下所演的《吶喊呀，支那》是一個很淒壯
的戲劇，和上面所述的《鴉片戰爭》不同，裡面有全體一
貫，漸次達到高潮的，沒有接息的緊張，美國人和英國軍
輪的暴虐，對抗他們的碼頭苦力，此間所出人物都是很自
然地在他的地位不得不然的行動，資產階級戲曲所有的個
人的性癖是隻影都已沒有了，在這意思，這劇是個典型的
唯物論的演劇之一，演出完全是個無產階級寫實主義。要
之，築地小劇場的這次上演是完全成功了。這一劇的演出
可算是今年多事的新興劇團的最大收穫。

左翼劇場、新築地劇團、築地小劇場（殘留派）
之外所謂新劇團有新劇協會、心座和喜劇團等。前二者
近來也左化（？）了，前者是今年六月裡演過文戰派作家葉

山嘉樹的《活在海上的人們》，前田河作《克萊屋把特
拉》，不過沒有什麼特記之事。最後的是至今還籠在唯心
的藝術至上主義。

前記左翼劇場等的上演地點從前都是在築地小劇場，
近來因敗於對地主的訴訟，結果劇場被毀了，新築地在帝
國劇場，築地小劇場在本鄉座公演，都是借用的。在這布
爾喬亞劇場開演的結果，劇場的顧客如要看一種特異的演
劇而來，因此有兩種的觀客，可成滿席的利益，不過有觀
劇票價的等級，和很長的幕間（布爾喬亞把這幕間利用於
結婚的初見等），因此有終演要成很晚的不利益，想來這
種習慣可靠交涉而改良的。

我們一瞥上記的演劇作品可以曉得的左翼劇團裡把
中國為舞台的戲曲居多的一事，這是防檢閱的壓迫，把它
可及的減少的一方便，譬如，新築地的《作者和作者》和
《北緯五十度以北》被削除了各一場，而《鴉片戰爭》和
《吶喊呀，支那》是沒有多遭削除的。

《築地小劇場》關西巡業號，第七卷第二號，昭和五年（1930）二月廿四日。頁四。

江馬修　關於《瓦斯面具》

去年的九月，築地小劇場上演了特列季亞科夫的《怒吼吧，中國！》，受到觀眾異常地感動。在此我們先不談導演與演技，但是作者特列季亞科夫身為劇作家確實是擁有非凡的手腕，他的作品中徹底的階級性，事實上是一種強大的力量，打動了我們。因此這次在同一個劇場，也可以說是同一個作者的姊妹作《瓦斯面具》也將搬上舞台。

相對於《怒吼吧，中國！》是描寫在帝國主義蹂躪之下，半殖民地民眾的痛苦與反抗的國際性的作品，《防毒面具》則是以蘇維埃新經濟政策下勞動者生活為題材的國內作品。雖然在列國長年封鎖之下，飽受飢饉與疾病的摧殘，並且歷經多年的內戰，俄國的勞動者們發揮了革命的精神與力量，如今來到了新經濟政策的時代，即使是在新經濟戰線當中，他們仍舊如同以往國內戰爭時期一般，以生死作為代價，堅守生產崗位。這個作品強而有力地表現了這群勞動者英雄式的鬥爭，是一齣非常優秀的無產階級戲劇。

這個作品是為了教化蘇維埃・俄羅斯的勞動者所作的。再加上愛森斯坦所執導，利用實際的瓦斯工廠來演出，最後得到非常大的成功。先是有了《怒吼吧，中國！》成功地在築地小劇場上演，得知這個作品即將在此上演，日本的勞動者們必定相當的高興。

而且，之前也提到，這個作品與俱有國際性的《怒吼吧，中國！》是不同的，它取材於新經濟政策下特殊的蘇維埃・俄羅斯的國內所發生的作品。如果不把這一點好好的考慮進來的話，恐怕會引起不可思議的反效果。而且這個擔憂可能會很大。例如，第二場之後，也就是隨著勞動者通信員朵欽的指導，勞動者們賭上性命死守工廠時，如果就這個完全不變的搬到日本的情勢來看的話，就可能成為毫無缺點的產業合理化的宣傳，只會讓那些資本家窮開心。如果這麼優秀的作品成為了資本主義的產業合理化的宣傳工具的話，那就是太不像話了。關於這一點導演也被特別的注意，雖然我們相信他，但是作為看戲的諸君，也必須把新經濟政策下，在俄羅斯無產階級獨裁的國家所發

生的事情，絕對是無法在資本主義的國家中發生的，這樣的觀念放進腦中思考。雖然同樣是產業合理化，但是無產階級的與資本主意的，在本質上是完全不同的，這一點是不容置疑的。

總之，築地小劇場冒著會引起反效果的風險，剛才的那番言論雖然算是採取的一些預防的手段，但是究竟在日本的舞台上演有沒有意義？就我看來，這不單單只是介紹俄羅斯的優秀作品而已。擔負著建設未來社會使命的無產階級者，擁有全世界無產階級者領導地位的蘇維埃勞動者，如何的向日本的勞動者諸君展示這種死的、犧牲的、英雄的與日常的鬥爭而戰？如果幸運的

話，他不會受到這些反效果的災害，當這個正確的階級性，並且使勞動者正當的理解時，那麼這個效果絕對不輸給《怒吼吧，中國！》。

關於作者特列季亞科夫雖然我還不甚瞭解，但是就我所知《瓦斯面具》與《怒吼吧，中國！》這兩齣戲是最有名的。而且，這位擁有如此優秀技巧的劇作家，完全表現出階級意識的革命精神，可以得知他是一位相當優秀的無產階級主義的作家。能夠介紹這位作者兩個作品到日本來演出，是小劇場的榮幸，唯一令人擔憂的就是我先前提到的反效果。

秋田雨雀　秋田雨雀日記

（頁二〇〇）昭和五年（1930）六月十日

晴。在大阪大樓裡的簡易食堂出席《怒吼吧，中國！》的出版紀念會。身為作者的大隈君雖然與左團次一起去過莫斯科，但是歸國後卻說其實莫斯科的戲劇並非什麼大不了的謎團。當左團次去的時候，也許剛好不是戲劇的旺季。聽說好像也沒在俄國看到《怒吼吧！中國！》。松居松翁闡述梅耶荷德的感想，舉例說英國的評論家不懷好意的說這齣戲只不過是宣傳，因為對於《怒吼吧！中國》有兩個謎團一般的評論，他自己認為《怒吼吧！中國》到底站在資本家這邊的？或是無產階級這邊的？這是前往觀戲的試金石。

（午後六時大阪大樓簡易食堂內幸町《怒吼吧，中國！》。）

秋田雨雀著，尾崎宏次編集，《秋田雨雀日記》第二卷，東京：未來社，一九六五年十一月三十日。

第二回公演

地點：市村座

演出：新築地劇作第十五回的公演（左翼劇團助演）

導演：土方與志、山川幸代、隆松昭彥

一九三〇年六月十四到二十日。

舞台監督：西鄉謙二、岡倉士朗

考證人員：熊澤復六、藤枝丈夫、杉本良吉

第三回公演

演員：

仲介人、第一苦力：三島雅夫

太李：嵯峨善兵

哈雷：藤田滿夫

火夫：仍是和初演相同的瀧澤修

葛洛利亞：細川知家子

艦長：丸山定夫

侍者、第二苦力的妻子：山本安英

老計的妻子：原泉子

地點：築地小劇場

演出：新築地劇團第十八回公演

導演：土方與志

一九三一年一月一日到十五日（十七場）。

導演助理：山川幸代、隆松昭彥

舞台監督：西鄉謙二、岡倉士朗

考證：藤枝丈夫

大隈俊雄 《怒吼吧，中國！》譯序

《怒吼吧，中國！》梅耶荷德劇場上演台本，東京：春陽堂，昭和七年（1932）十月十日。

作者特列季亞科夫原來是詩人，過去曾經在華北地方度過一段流浪的生活。《怒吼吧，中國！》就是他在流浪的時代所取得的材料所寫成的。一九二六年一月廿三日，在梅耶荷德劇場首演，引起了各地異常的反響。

雖然導演是梅耶荷德的得意弟子費奧多羅夫，但是最初是經由梅耶荷德而初創，綜合導演的所有要素，採用了最具效果的方法，此後成為梅耶荷德劇場主要的定目劇，在歐洲與美國也相繼被搬演。

我最初將它介紹到日本是在昭和四年的八月，緊接著透過當時的「築地小劇場」劇團，在東京本鄉座、名古屋、京都上演。給了新劇界一個劃時代的刺激與貢獻。築地小劇場解體之後，經過「新築地」劇團加以統

整演出之下，市村座、築地小劇場也再三上演該劇。

原作並非以劇本的形式出版，它是崇尚機械構成性的梅耶荷德劇場的演出本，經過拷貝了之後翻譯而來，所以與普通的戲劇劇本多少有一些不同。

但總而言之，因為這個《怒吼吧，中國！》的機緣，把我完全帶入了戲劇創作的生活。對我來說，我只是懷抱著比翻譯更多的愛。這次藉著世界文庫的收錄，再次加以訂正補筆。只是，文中的英語及中國語的讀音，變得比較偏俄語式的口音，是因為想要呈現原文的俄語口音。在此附加說明。

——昭和七年九月

第四回公演

劇名：**砲艦 Cockchafer**

企劃：無產階級戲劇的國際十天

地點：淺草的劇場「水族館」

一九三三年二月十三日到二十日（八場）。

演出：左翼劇場　新築地劇團

導演：岡倉士朗、杉原貞雄

舞台監督：依田一郎

和四年八月卅一日印刷納本
和四年九月一日發行

編輯兼發行者　高橋邦太郎
東京市京橋區築地二ノ廿五

印刷人　阿賀寛爾
東京市京橋區築地二ノ廿五
國光印刷株式會社
電話京橋（56）八八

發行所　築地小劇場

築地小劇場
劇團旗舉大興行

江馬修作
村山知義改補
「阿片戰爭」
四幕八場

トレチャコフ作
大隈俊雄譯
北村喜八補修
「吼えろ支那」
九景

八月三十一日より
九月四日まで
毎夕六時開演
（初日に限り午後五時開演）

入場料　於

二月廿七、八兩日午後六時開演
ルマルク原作
「西部戰線異狀なし」
（上演禁止の場合は「建設の都市へ」）
五幕

トレチャコフ作
「吼えろ、支那」
二月一、二、三日（日曜マチネー）午後六時開演
九

沈西苓 《怒吼吧中國》在日本

《戲》創刊號，一九三三年九月。頁五一。

縱使心裡沒有離開舞台劇，但事實是事實，不上舞台的地氈已有兩年了。

回想以前，——熱鬧的景象，縱不衷心寂寂（因為現在還有著類似的工作做著），但也有點依戀。

已記不起是哪一年，只記得紅葉開滿了的時節。

日本震災後的復興運動，是快速度的進行著，（工作人）的血和骨所填成的大東京，更顯得十二分的輝煌，上野和銀座街的崇樓，如巨浪一般地一幢一幢現到眼簾來。——但同時那內在的矛盾，新勢力的勃地出興，新的文化，新的戲劇運動的血熱化，也必然地反映到這大東京的市上。

＊　＊　＊　＊

秋天的夜，已籠罩了整個都會，繁華的銀座街的後面，冷靜的街上，卻幢立著一所快要被內部熱氣衝破的屋子，這個便是築地小劇場。

《怒吼吧中國》，而今夜正是彩排的第一夜。

築地小劇團在日本的戲劇運動上，占著重要的地位，它以前是純戲劇的研究室，但是現在已由柴桑郭夫的《櫻花園》，而到高爾基的《夜店》，而再到脫烈泰郭夫的《怒吼吧中國》了。這裡也可以看出時代是怎樣的轉動；日本的戲劇運動是怎樣展開著的吧！

屋外的夜，是儘那樣的冷淡；屋內的情景卻是這般的情熱，緊張！台上一幕一幕的展開過去，全體的職演員很有組織地行動著，間或有一二處錯了，導演土方君的聲浪便立刻振響到耳鼓來，我真佩服他的盡職，他至少已經把不論哪一部份的工作都在頭腦中計劃得清楚了。尤其是台詞，他立刻能更正每個演員的錯誤。

「注意Camera！——Yoshi（好了）。」在最後的刑場的場面拍了劇照後，（他們的劇照是在彩排時拍的，預備開演時賣給觀眾）大家是多麼的高興。下粧，吃麵包，……

「X君，你不會感到寂寞吧，在異鄉」——但土方君還沒有等到我的回音，他又早接上去了。

「我在德國的梅葉荷特（案：梅耶荷德）的劇場

中也和你一樣的……在深夜，黑暗的戲院裡……哈哈

哈……」

這陽氣的笑聲送了我上「Aka電車」——日本夜間最

末一次的電車是掛紅燈的，俗叫「Aka電車」。時間至少

是在兩點左右了。

——二十九年八月

四·一、在中國的演出——一九三〇年代

附錄二之二
《怒吼吧，中國！》演出報導及評論

這是俄國現代未來派詩人特萊查可夫氏所作「怒吼吧支那」的梗概，是根據曾在美…「康康反亂了，我們也非起不可。」——閉幕。

爾雀利德劇場看過此劇的日本人藏原惟人君的記錄「一九二五──一九二五年度賽新科…劇壇之總結」評出來的。藏原君并說：

該劇場演出此劇時銳意于上海──在支那佔特殊位置的都市──之地方色Local──Our之描寫。許多的「苦力」不待說，還有那當通事而憤慨於外國人的暴戾的支那大學生──苦力的工頭，介紹賣笑婦的女人，遞捕，行商，西崽，美國的新聞記者，英國旅行家等沒於現代上海的一切典型的人物該劇場無不以周到的注意研究之，表現之。演時且配…

關於此劇──怒吼著支那──我曾於兩年前的外國…通訊社知道他是寫「五卅事件」罷了。

在土耳其墨道…的希臘大乃為之寫之為「怒吼喲支那」！…張舞台面的…八日下午…五時半至七時三刻

九月十六七八日…
九時一刻至十一時半…

半元（散座）二元（定座）…九月十六七八日…黃金大戲

全體社員百餘人合作演出…

公演話劇

怒吼吧！
中國！

座價：半元（散座）二元（定座）均可預…
日期：九月十六七八日
地點：黃金大戲院上…
時間：十六日下午二時半至四時三刻
十七日下午五時半至七時三刻

（戲）月刊登載袁牧之君一篇文章，叫做《一九…劇壇），在敘述過去情形中稍嫌未能詳盡。時間相隔…，有許多事情是不會這樣容易被忘記的。為…中國史…特草此篇。

〇年一月六日七日提倡新興戲劇運動的藝術劇社在上…波同鄉會公演德國米爾頓的《炭坑夫》，法國羅曼羅蘭…之角逐》，及美國克萊辛的《梁上君子》，樹立了它在中…中的地位。這三個劇本，《炭坑夫》是以無產階級的肌…和鬥爭的生活為題材，《梁上君子》更暴露了資產階…級的欺詐凶殘的罪惡，改編的《愛與死之角逐》指示…的關係的真諦。在演出上，《炭坑夫》中唐晴初飾…女兒，凌鶴飾兒子，情感的豐富熱烈，動作的純熟其…的同情與熱淚；《愛與死之角逐》中凌鶴飾革命者…，也能忠實于劇中人物的性格身分而收到美滿的效…中陳波兒飾律師太太，魯史飾律師，劉卟飾梁上君子。

原載《南國》不定期刊第五期，以本名「壽昌」發表。一九二八年二月四日。收入「田漢全集」第十六卷，田漢全集編輯委員會，河北：石家莊市，花山文藝出版社，二〇〇〇年。頁二九三～二九六。

田漢 南國劇談

《怒吼啊支那》與《黃浦潮》

上海黃浦江中碇泊著英國的軍艦，艦上跳著Fox Trot（狐步舞），岸上苦力們運著笨重的貨物。雖在自己國裡，但此地的支那人並不曾受著像人的待遇。某國人不給約好的錢與苦力。對於苦力們的強硬的要求，某國人抓著一把銅子丟起去，他們不能不餓狼似地互相爭奪著這僅少的金錢。

一次，一個中國船戶渡著一個某國人上岸，某國人也不給應給的錢。船戶生氣，兩人之間有所爭執，某國人失足溺水而死。某國的軍艦提出抗議，要求交出犯人。可是那船戶得著同業的幫助，拿起賣女孩子的錢逃走了。某國人要求在許多船戶之中選出兩個人來處以死刑。船戶開會商議，一老船戶自願犧牲，但另一人無法選定，因以抽簽決之。結果老船戶與一少年當選。少年有妻有子，不願死。

但巡捕們把他牽赴岸邊刑場。江上巨船中音樂之聲揚揚盈耳，白人們跳舞著。死刑執行完結了。但群眾之動搖不能靜止。其時適傳來廣東反亂之報。群眾齊聲呼喊道：「廣東反亂了，我們也非起不可。」

——閉幕

這是我國現代未來派詩人特萊查可夫氏所作《怒吼啊支那》的梗概，是根據曾在美葉爾霍利德劇場看過此劇的日本人藏原惟人君的記錄（一九二五—一九二五年度莫斯科劇壇之總算）譯出來的。藏原君並說：

該劇場演出此劇銳意於上海——在支那占特殊位置的都市——之地方色（Local colour）之描寫。許多的「苦力」不待說，還有那當通事而憤慨於外國人的暴壓的支那大學生、苦力的工頭、介紹賣笑婦的女人、巡捕、行商、西崽、美國的新聞記者、英國旅行家等出沒於現代上海的一切典型人物，該劇場無不以周到

的注意研究之、表現之。演時且配以支那的歌謠音樂，甚為有趣。

關於此劇——《怒吼啊支那》——我曾於兩年前的外國某雜誌上看見一張舞台面的照片。但情節的介紹比這個還要簡單，不過只知道他是寫「五卅事件」罷了。在土耳其壓迫下的希臘人不自哀，而拜倫哀之。在國際帝國主義的鐵蹄下的中國文人沒有出息，特萊可夫乃為之寫《怒吼啊支那》！

可是，特萊查可夫先生喲，「支那」早連「怒吼」的氣力也沒了，今年五卅的「樂園」、「天韻」之間是多麼的一派昇平景象啊，咖啡館裡面沉醉著憤慨帝國主義的暴壓的大學生，永安的鐵門外往來著賣笑婦與介紹賣笑婦的女人，紙煙店門口充斥著兜賣××小報的「行商」，跳舞場內走動著穿淨白衣裳的西崽，還有到處爭搶著帝國主義者丟下來的銅子的苦力們！

看他寫眾船戶開會商議對付英人的要求時，一老船戶自願犧牲，絕似德國表現派戲曲家Georg Kaiser的《卡萊市民》。——法國卡萊市受英軍侵略，英國軍要求交出七個犧牲者，方免破壞卡萊市的文化設備。於是有七

個市民自願犧牲。這實在是人類歷史上壯烈的一幕。不過卡萊市民的犧牲係以保全卡萊的文化為代價，顯得多麼英雄的，這老船戶的犧牲卻何等的暗澹啊。

「在南洋看過的那篇《黃花崗》寫完了沒有？」

「雖然後來又在兩塊地方發表過，可是至今只寫好一幕。」

「那麼，你那『三黃』什麼時候寫完呢？」

「誰知道。」

「何不勤快些。」

這是今年五月卅日午後我訪女友某女士時的對話之一節。「三黃」者指《黃花崗》、《黃鶴樓》、《黃浦潮》而言。《黃花崗》自然是寫廣州辛亥三月二十九日的革命。《黃鶴樓》寫武昌起義。《黃浦潮》寫五卅事件。關於三者我都搜集過不少的材料，加過許多時間的考察，但時過數年沒有一樣被我寫成了。倒留下一些不兌現的廣告供失望者的訕笑。

劇曲寫不成倒也不全是懶惰的緣故，思想的基礎未固，因此對於寫建國精神、寫民族鬥爭的史劇不易捉到統

一的鞏固的題母，所以不如不動筆。

但現在似乎也是時候了。

讀藏原惟人的記載不覺憤發！

魯迅　編校後記

先前的北京大學裡，教授俄、法文學的伊發爾（Ivanov）和鐵捷克（Tretiakov）兩位先生，我覺得卻是善於誘掖的人，我們之有《蘇俄的文藝論戰》和《十二個》的直接譯本而且是譯得可靠的，就出於他們的指點之賜。現在是，不但俄文學系早被「正人君子」們所擊散，連譯書的青年們也不知所往了。

——一九二九年一月十八日

原載《奔流》，第一卷第八期（29.1），一九二九年一月十八日。選入《魯迅全集‧集外集》，北京：人民出版社，一九九一年。頁一七八。

陶晶孫　Roar Chinese（劇情略述）

《樂群月刊》，第一卷第四期，一九二九年四月。頁一五二～一五三。

深夜某國的兵輪開到上海來了。

輪上高聲要舢板。

一群支那舢板向兵輪爭相地駛來。

幾個外國水手乘舢板。

舢板駛到碼頭邊了。

外國水手不付錢，並且給了幾個巴掌給支那船夫

後？跑就去了。

這時候：

許多舢板夫擠擁起來，包圍著外國水手，不許他們登岸。

（這是從來在支那人間未曾有過的行動。）

十幾個外國水手受了群眾的威脅，纔有給錢給支那人。

他們拿出一大把的銅板向支那人丟去。

不料

沒有一個支那人上前去拾取散在地面的銅板。

他們拉水手們回到舢板裡來。

這時候舢板翻沒了。

外國人陷入海裡去了。

外國兵輪卸下了小艇，拯救他們上船。

明朝，上海××使接到某國的要求。

要求捉動手的兩個艇夫，處以死刑。

可是舢板翻沒時，那幾個可憐的舢板夫也掉進海裡了。

外國兵輪的小艇不肯救他們，他們都溺死了。

某國儘要求捉「兩」個動手人來處死刑——

舢舨夫們沒法子，開會討論解決的方法。

一個老舢夫說：「我去作犧牲性罷了。」

但還差一個，沒法子，只好抽籤，一個年輕的青年

抽中了。

他有妻子，他不願死。

但是巡捕應拉他去了。

死刑！

外國的交涉勝利了，兵輪上高奏音樂，音響傳播在黃埔江的上空。某國人都在跳舞??。

死刑完了。

帶群眾在動了。

這時候——

不知從什麼地方忽然有聲音發出來，

群眾高叫：——

我們也該動手了，我們也該——

群眾都興奮地向一方開始前進。

田漢 「怒吼吧，中國！」

原載《南國周刊》第十、十一期，一九二九年十一月廿三日、三十日。收入「田漢全集」第十三卷（散文），田漢全集編輯委員會，河北：石家莊市，花山文藝出版社，二〇〇〇年。頁一〇三～一一八，有注釋。

查可夫（Sergey Tretiakov）[1] 的新作的彩聲，那便是米

一

一九二五年莫斯科劇壇充滿著對於未來派詩人特萊

1. 今譯「謝爾蓋·特列季亞科夫」（1892-1939），蘇聯俄羅斯作家、詩人、劇作家。

亞斯奇（Mirsky）譽爲亞細亞宣傳的聰明的詩的《怒吼吧，中國！》（Roar, China!）。米亞斯奇說此詩是「基於北京街頭叫喊之聲音的利用」（見《現代俄國文學史》），因爲他和Aseyev[2]一樣把內亂時代在遠東過的，所以使他取了東方的材料。他寫的是超感覺派（Trans-sense），但他大體是Mayakovsky[3]的學生。

那「聰明的詩」在Meyerhold[4]劇場演過了。本社李雲英女士曾在該劇場看過（見下期〈蘇俄劇場印象偶記〉）。前乎此，我曾以日人藏原惟人君的記載在《南國》不定期刊五號（去年六月）介紹過。譯爲《怒吼啊，支那！》，並且說，——在土耳其壓迫下的希臘人不自哀而Byron[5]哀之，在國際帝國主義鐵蹄下的中國人沒有出息，Tretiakov乃爲寫《怒吼吧，中國！》。不過藏原君說是寫上海五卅事件，而李女士說原是寫萬縣事件（見十期李女士作印象記）。這大約因爲當時長江上下游慘案迭起，事件本相類似，而他們都只憑觀劇當時所得的印象而爲記述，並不曾細讀劇本之故。

二

在去年《南國》不定期第五期劇談裡，曾依藏原君的印象記此劇梗概——

上海黃浦江中碇泊著英國的軍艦，艦上跳著Fox-trot（狐步舞），岸上苦力們運著笨重的貨物。雖在自己國裡，但此地的支那人，並不曾受著像人的待遇。美國人不給約好的錢與苦力，對於苦力們的強硬的要求，美國人抓著一把銅子丟起去，他們不能不餓狼似地互相爭奪著這僅少的金錢。

一次，一個中國船戶渡著那個美國人上岸，美國人也不給應給的錢，船戶生氣，兩人之間有所爭執，美國人失足溺水而死。英國的軍艦提出抗議，要求交出犯人。可是那船戶得著同業的幫助，拿起賣女孩子的錢逃走了。英國人要求在許多船戶之中選出兩個人來處以死刑。船戶開會商議，一老船戶自願犧牲，但另

2.安賽也夫。（今譯：阿謝耶夫）

3.馬雅可夫斯基（1893-1930），蘇聯俄羅斯詩人。

4.梅耶荷德（1874-1940），蘇聯導演、演員。一九二三年，他創辦的俄羅斯聯盟第一劇院正式更名爲梅耶荷德劇院。一九三八年一月八日，蘇聯政府關閉梅耶荷德劇院。

5.拜倫（1788-1824），英國詩人。

一人無法選定，因以抽籤決之。結果老船戶與一少年當選。少年有妻有子，不願死。但巡捕們把他牽赴岸邊刑場。江上巨船中音樂之聲揚揚盈耳，白人們跳著舞。死刑執行完結了。但群集之動搖不能靜止。其時適傳來廣東反亂之報。一伙夫在群眾中高呼道：「時候慢慢地進行，最後的一天就要到了，中國啊，發吼吧！」

並且曾把此劇和Kaiser[6]的*Die Burger von Calais*[7]相比——

看他寫眾船戶開會商議對付英人的要求時，一老船戶自願犧牲，絕似德國表現派戲曲家Georg Kaiser[8]的《卡萊市民》。——法國卡萊市受英軍侵略，英國軍要求交出七個犧牲者，方免破壞卡萊市的文化設備。於是有七個市民自願犧牲。這實在是人類歷史上壯烈的一幕。不過，卡萊市民的犧牲係以保全卡萊的文化為代價，顯得多麼英雄的，這老船戶的犧牲卻何等地暗澹啊。

三

在北歐的那邊替我們揚起的「支那的吼聲」，隔了幾年才響應到東方來了，妙在先響應的不在被壓迫者的支那而在壓迫者的日本。哦，對呀，日本也有被壓迫者呀！

日本人是我們的敵人，
但全日本的無產者是我們的朋友。
肯扶助我們的
是全日本的Proletariat[9]。
你們所想的我們也在想，
你們所要做的
我們也非做不可！
同志們，握手吧，
大家努力幹起來吧！

——摘譯金炳昊詩

9.無產者。

這個朝鮮人的詩大可以借用。

自築地小劇場解體後，日本的新劇運動似乎交了末運，但事實上豈止沒有交末運，反而發揮了他們的眞本領，更加氣焰萬丈了，他們的小劇場雖然拆毀了，但他們一個個擎槍執劍搶進大劇場了，就像西班牙人把納爾遜的乘艦打沉，勇敢的納爾遜卻帶起水兵，搶上敵人的大艦一樣，說明這消息的便是所謂「小劇場之大劇場進出」。分裂後的築地及新築地，乃至其它的左翼劇團，在日本大劇場公演都大大地成功了，他們漸次在量的方面也「獲得大眾」了。這是何等使我們也高興的現象！

回溯日本初期的新劇運動如文藝協會、自由劇場、藝術座、無名會、近代劇協會及其他幾乎無不是在大劇場公演的。東京大地震後，築地小劇場成立，乃有所謂築地型。新生的群小新劇團多模仿此型，陷入少數「Intelligentsia」10的自己滿足，自己陶醉的結果，而忘了大眾。……

10.知識階級。

但新劇——應該說，戲劇的先決問題是與大眾握手。滿足自己之前得與大眾以滿足。……最近築地小劇場進出到大劇場收得很好的成績，真可為新劇慶幸。

這是一位大島君在《演劇研究》上說的話。同時，築地的高橋君也在該誌發表了一篇短文，報告了這大劇場進出的結果。

最後死守著築地小劇場的我們，趁著劇場拆毀，以松竹公司的好意，決然進兵到大劇場去。第一回公演以八月三十一起至九月四日止。《鴉片戰爭》與《怒吼吧，中國》兩劇得前所未有的讚賞。……這次的進出證明，「築地小劇場已捨棄創立以來演劇之實驗室的態度，而舉無產者的職業劇團之實。……」

我們的戲劇行動務必然的（！）進展，愈益鍛煉前此從困苦的爭鬥中得來的技術，而使舉社會的效用，「我們當努力於觀客層之質及量之統計的研究。使我們的藝術此後更能appeal 11大眾。」

11.吸引、感染。

由高橋君的話中，我們不獨可以知道築地的新努
力，並且可以知道日本的無產者何等地替中國人在揚著
反抗之聲，你看他們第一次大劇場進出的劇目一個是江
馬修的《鴉片戰爭》，一個Tretiakov的Roar, China!，不
都是帝國主義壓迫下的中國人的反抗的戲嗎？
可知中國人自己也得吼起來了！中國人啊，吼吧！

四

好了，感謝陳勺水先生的努力，把Roar, China!即
吼吧，中國！》移到中國來了（見《樂群》第二卷第十
號）。陳先生說：

這是梅愛荷德劇場的劇本，在過去一兩年間，在中
歐和北歐排演了無數次，得了許多人的賞讚，本年
八月末日本本鄉座（應該說築地小劇場借本鄉座）
開始演這本戲，也很受日本青年的歡迎。我以為是
一本值得介紹的劇本。所以特地把它重譯出來。

Tretiakov（陳先生譯作托黎卡似未當）寫的九幕劇《怒

這裡他所謂「梅愛荷德劇場」，自然是指藝術劇院的
舞台監督Stanislavsky[12]的Ultra Realism（極端寫實主義）
的叛徒Vsevolod Emilyevitch Meyerhold[13]在革命期中揭
櫫「Bio-Mechanism」（生物學的機械主義）或「Social-
Mechanism」（社會的機械主義），代表蘇俄最左翼戲
劇的那「Meyerhold Theatre」[14]。和哪一個時代產生哪一
種人物一樣，哪一種劇場便會產生哪一種戲劇。我們要
知道《怒吼吧，中國！》何以會產生於梅愛荷德劇場，
自然有稍詳細地知道「梅愛荷德」是怎樣一種劇場的必
要。這裡請先節譯莫斯科「Gabima」（猶太劇場）的B.
Tschemerinsky[15]氏一篇文章：

Meyerhold，這是話到俄國劇壇的那一角馬上引起
注意的名字。沒有一市一村不談到Meyerhold，和他
的革命劇場的。……就是舊的保守的劇場之頑固的支
持者，也愛聽關於他最近公演的消息。

12. 斯坦尼斯拉夫斯基（1863-1938），俄蘇戲劇家。
13. 弗謝沃洛德‧愛米爾葉維奇‧梅耶荷德，見本篇注4。
14. 梅耶荷德劇場。
15. B.切梅林斯基。

我關於Meyerhold的手段不願意寫得太仔細。因為
在Meyerhold劇院每一次新公演都要求特別的批評。
Meyerhold每個Season（季）公演一，二，三，有時
至四個新的。……Stanislavsky自身便是使我們對於
Meyerhold感興味的最強的原動力。莫斯科藝術戲院
這可敬畏的導演家對於Meyerhold的工作也表很深的
敬意。

……

Meyerhold劇院的第一印象，與別個劇場根本不
同。初走到這個劇場的人一定這樣想吧。——我們
太來早了嗎？或是演員來遲了嗎？或是發生了什麼
變故嗎？

因為舞台上沒有擺道具，幕也沒有放下來。

……舞台裝置僅是暗示的。舞台直展到劇場建築
物的磚牆。舞台地板毫無遮掩地吐到觀客席界。也
沒有提詞人站的地方，也沒有電燈匠站的地方。所
有的繩子都露在外面。各種壁、門、舞場的背景都
可看見。

觀客席也很怪。包廂（Box）那一套完全沒有。官
座也沒有。不過把座列或遠或近地擺著。到普通劇

16.商人。

場去時佩雙眼鏡、穿禮服的先生們到Meyerhold劇場
來時務穿樸素的衣服。因為不那麼的時候要很惹人注
目，並且也沒有把他們自己隔開的Box。

演出上的興味與新奇性真是絕大。無論何人，就是
那疲極了的Businessman16一到這個劇場，一定感知何
等美的歡喜，與戲劇的驚異。到這裡來，一定可以看
到對於蘇俄國內的外國的政策之最近的發展的什麼諷
刺。同時也一定可以看到最近流行的跳舞、唱歌、風
俗等。藝術家們來此是為著見習日常事件通過戲劇的
三稜鏡以何種手段表現之的。……

因為表現在舞台上的一切，都不能不作用於觀客之
上，所以戲曲本身的速度也得與我們的時代及我們的
生活同一步調。今日的演員不能像生活規則地靜地流
著的舊時代的演員那樣走著，站著，坐著。今日的演
員得跑，得跳，得飛。因為生活在跑著，時代在跳
著，世紀在飛著。

Tschemerinsky的最後這幾句話，實在說明了

Meyerhold的「生物的機械主義」，或「社會的機械主義」之理論的根據。

五

我前年到日本作兩週間的短期旅行的時候，到雜司谷去訪過老友秋田雨雀先生。他那時正預備到俄國考察新的戲劇，出示「旅劵」，邀我同行。可惜，我那時正是前田河廣一郎罵我「反動」，村松梢風說我是「方向轉換」的時候，沒有能答應他。最近讀他著的 *Wakaki Soviet Russia* 17 知道他完成了他七個月間愉快的旅行，又用他那新經洗濯的腦筋專事著作了。

因為他是個戲曲家，所以他的《少年蘇俄》中有大部分講到俄國的戲劇。第一章《蘇俄概觀》中第五段說到戲劇——

戲劇……方面大體可分為三種。

（1）是從來藝術的戲劇。

（2）是社會教育及有指導的精神的戲劇。

（3）是勞動者自己幹的嶄新的戲劇。

第一例是在從來已經很完成的「藝術劇院」，或「小劇場」演的戲。注重藝術之綜合的美，或古典藝術之新的演出。我在藝術劇院看《夜店》，在小劇場看《貧非罪》等的時候，還及見俄羅斯藝術之完成的姿態。第一是Meyerhold，革命劇院，Wahtangov 18 劇場等處演的戲。專演由藝術表示蘇俄社會意識或刺戟革命精神的作品。如Romashov 19 作的《空氣饅頭》，Greebov 20 作的《生長》，Meyerhold 導演的《發吼吧，中國！》，Wavtangov《拉茲羅姆》等，比起第一類戲劇全然是新的性質。……

第三是完全由勞動者演的戲。其最成功的一個是「藍衣劇團」吧。概括地說來，是以人類男女之裸體美的基本，把運動與戲劇合為一體。差不多等於裸體的男女執著楯旗，隨著快美的音樂做各種跳舞。那都是表現關於蘇俄之生產，或勞動的東西。……看著那種戲的時候，使我們感著勞動的歡喜。感得那種勞動

17.《少年蘇俄》。

18. 瓦赫坦戈夫（1883-1922），蘇聯導演、演員。

19. 羅馬曉夫。

20. 格列波夫。

是在那一種社會的意識之下幹的。同時又感得一種特有的美。肉體與美一致，Mechanism²¹與美一致，這種戲劇不獨在俄國戲劇界占先驅的地位，同時也是站在世界戲劇之先頭的。……

由上面秋田先生的話，我們不獨可以明白俄國新戲劇的大概情形，還可多少明白Meyerhold及他們演過的《發吼吧，中國！》在俄國戲劇占何種地位，有何種意義。實則Meyerhold不獨曾演這樣以東方被壓迫民族的血史爲材料的戲而成功，並曾從日本歌舞伎劇採取Bio-Mechanism²²的要素（所謂Bio-Mechanism者，據說即以最簡單的方法得最有力的效果之謂）。

六

現在我想就陳譯的《發吼吧，中國！》（即《怒吼啊，支那！》）加以簡單的評論。

這震動世界無產者的心房的名劇共分九幕。在幕數

21.機械力學。
22.生物力學。

上已把Chekhov²³，Andrieff²⁴，Gorky²⁵等四幕劇的常套打消了。九幕之中舞台轉變無窮，而無十行以上的長篇對話，這因爲現代俄國新戲劇的要素「不是形而上學的思索，也不是文學的心理描寫，而是由動作的人類活動之力學的表現」。登場人物從砲艦「克捷號」艦長起到南津鎮長等止還三四十人，職業包含英帝國主義的鷹犬——砲艦艦長至水兵，英美商人及遊客，帝國主義的寄生物的中國商人、買辦，知識階級的當翻譯的大學生，被帝國主義者踐踏、欺騙，不恥於人類的一群群的船夫及碼頭工人，無線電台伙夫，以及買賣童男女的虔婆，拚命彈壓驅逐中國人的中國巡警，奉命殺無罪的工人的劊子手，專製造有利於帝國主義者的消息的報館訪事等等。這是因爲，新的戲劇與其注重個人性，不如注重「集團性」。最後，第二碼頭工的老婆、無線電台的伙夫、大學生，以及大家一致的吼聲，這不是單喊口號，而是「疾痛慘澹則呼父母」！被壓迫階級將要奮起的預言！實在沙漠般廣漠散漫的中國需要這種「喊叫的藝術」啊！

23.契訶夫（1860-1904），俄國小說家，戲劇家。
24.安德列耶夫（1871-1919），俄國作家。
25.高爾基（1868-1936），俄蘇作家。

看哪，看那張鬼臉！要好好地記著。永遠，記著！鐵色的眼睛，紅頭髮，金牙齒。他殺了你的爸爸哩……他叫你去，就要給東西與你吃，你也得拒絕他啊。他就是來買東西，你也不要賣給他啊！趕快長大成人吧。長大了好報仇！好把他殺了去，殺阿！……

這是作了犧牲的第二碼頭工的老婆，向她小孩子喊叫出來的。中國人要聽了這種喊叫憤然而起，帝國主義早打倒了，但他們早又把鬼臉當作菩薩的金面，在那裡低頭，所以才這樣「下賤」。

七

這個悲劇的頂點，在美國商人哈雷坐阿齊的船不肯給二十個銅子，反打阿齊的嘴巴，阿齊一讓，舟偏，哈雷失了重心，落水死（他不會游泳）。英砲艦長以爲蠢豬似的中國人竟敢謀害歐洲人，尤其是撒克遜人，盛怒之下要砲轟南津毀滅全鎮，經鎮長與大學生反覆交涉至於下跪，才許叫南津厚葬哈雷於江邊，立石十字架，殺凶手船夫阿齊。

艦長：明早晨九點鐘當然應該把罪人處死刑。

大學生：不用審判就處刑？

艦長：隨你的尊便，審判也好，不審判也好。

大學生：但是如果找不著那個船夫呢……

艦長：那就由船夫兼碼頭工會裡面拉出兩個人來，處以死刑。

大學生：無論英國艦長的威力怎樣大，恐怕也應該有一個限度吧？

艦長：乳臭未乾的小孩子！你想和我開談判？用著歐洲的話你在哪個大學裡學來的？用著歐洲的錢，受了教育，倒向歐洲反戈嗎？

大學生：錢並不是歐洲的，那是中國的錢。那是由省稅項下撥來的錢。

艦長：行了，不要說了。

這段對話又是沉痛又是滑稽，但艦長閣下啊，你大可放心，雖然他們多是用的省稅項下撥來的錢，但他們確不

敢向歐洲人反戈，至少這幾年是天下太平吧。這段話中還有兩句很強烈的諷刺，使人叫絕。

大學生：關你們那方面之辦事欠妥，據我今天看見的報，就是你們方面勞動者的代表人麥克唐納爾，也承認著呢。

艦長：我不知道什麼當勞動代表的麥克唐納爾。我只知道那個充當國王陛下代表的麥克唐納爾。

麥克唐納爾又做著英國的首相了。你看他怎樣在縮小海軍，增進世界的和平，你就知道他到底是勞動者的代表，還是國王陛下的代表了。

第五景是阿齊拿著賣女兒的六塊錢跑了，鎮長抓住他妻子叫他們在街上喊叫，勸阿齊出來自首，因為「要想想全鎮的利益，非這樣做不可」。第六景碼頭工會的工頭們在那裡憂疑談論，工會的會長阿費進來後，有這樣緊張的對話——

第二工頭：為什麼？誰死？

阿費：沒有說話的必要，現在必要事就是「死」。

阿費：我們死。

年老的碼頭工人：為什麼？

第一工頭：為同行人的緣故。

阿費：再說清楚一點。

第一工頭：外國艦長說「阿齊殺了美國人」。

阿費：他說假話。

第二工頭：艦長說「所以，當然不能不死」。

第三工人：誰不能不死？

阿費：不能不死兩個碼頭工兼船夫。……艦長說：「如果不交出兩個碼頭工兼船夫，拿去處死刑，到了明天早晨，兵船的大砲就要轟毀全鎮」。

第二工人：到那時只好遠遠地逃，並不是我們幹的壞事啊。

阿費：我們已經被包圍著了。

第一工人：那麼隨鎮長去提兩個人不好嗎？

阿費：他請我們自己選出兩個。

這時有一個和尚而兼武術家的阿賣隨著作者關於「拳匪」的知識與興趣而登場了，他以為不必死，得打仗，得打勝仗。又說強壯的人會逃走的。第一碼頭工人卻說出何

等一字一派的話啊。他說：

——有錢的人會逃走的。有馬車的人們會逃走的。

但是一些貧窮人——卻跑到哪裡去？

那麼結果阿費說了…

——在從前，遇著同行人為公身死的時候，我們都好好地照顧他的遺族。……我們是弟兄。一個人受苦，大家也都受苦的。一個人的罪，就是全體的罪。一個人的死，是為全體而死的。

於是年老的碼頭工人望著灰暗的天，灰暗的河水，首先承認做全體利益的犧牲，但說「斫頭是不行的，請他們絞死吧」。伙夫對當代表的大學生說：

——學生老爺，請你對他們說，苦力是為苦力們的緣故而死的呀。

第七景，鎮長與大學生最後的向艦長的要求是被拒絕了。第八景，碼頭工會內重又開著秋慘的死的會議。年老的碼頭工說「把我拿去殺吧」。第二碼頭工說「但是還差一個人」。阿費挺身願死，但他的妻子十分哭阻。第一工人說「誰也是一樣的，洋鬼子並不擇人」。他拿出一盒火柴，抽出幾根來，說：

——拈鬮吧。

工人們都聚在一起抽，誰抽著沒有頭的誰去死，結果年老的碼頭工先抽著短的了。阿費沒有抽著短的。不願死的第二碼頭工說「我不能去抽」，把手縮到背後，指著他的小孩說「叫他抽吧」，他——他是有好運氣的。小孩抽了一根，遞給大家看。第二碼頭工的小孩倒在地下了，他的魂魄丟了，他的肝腸斷了，他抽著一根短的了。

第九景，舞台是河岸擺著絞台，……年老的碼頭工和第二碼頭工被人用鐵鏈子牽著，戴著枷。前面走著巡警，後面是劊子手。第二碼頭工人用微弱的聲音說：「給水我喝，我想喝水，……」又說：「我勤快地做工……倒要殺我。……我已經餓著肚子……還要殺我。我有兒子……倒要殺我。為什麼殺我？」那悲憤填膺的知識階級的大學

生說：

——因為你是中國人哪！

八

這劇本自然是一個非常感人的劇本。

這劇本在結構上真極像上述德國的《卡萊市民》。雖不因此減少其價值。這劇本若在中國上演，反不必能獲得在蘇俄、北歐、中歐以及日本公演時那樣的成功。

這因為外國人尤其是歐洲人寫中國人的事，雖任何結構總有些不甚貼切的地方。因此當我未讀腳本以前甚想公演此劇，讀過以後覺得非大加修改不可。即就對話一點說，雖以陳先生那樣流暢的譯筆，還不免有不能上口之病。也許因為是「重譯」的關係吧。

我談完《發吼吧，中國！》，不能不熱烈地希望中國人能自動地吼出來！因為懂得被壓迫民族的痛苦的，只有被壓迫民族自己！

《新聲》月刊第十五期，一九三○年八月一日。頁一一五～一二二。

劉有能 怒吼吧中國（存目）

歐陽予倩 《怒吼罷中國》在廣東上演記

原載於《戲劇》第二卷第二期，一九三○年十月。頁五二。轉載於《戲》創刊號，一九三三年九月。

《怒吼罷中國》有兩個譯本，一個是陳勻水先生的，一個是葉沉先生的。我們是斟酌兩個譯本，再參看日譯本《吼える支那》拿來上演的。內容也略有更動。我們演這個戲的動機，是想介紹這種群眾劇。恰好遇著六二三紀念，我們便拿來紀念沙基慘案，我早想編一個戲拿六月二十三日的「沙基慘案」作題材，因事務紛，心靈泥滯，久之而不能脫稿，十分慚愧。用這個戲來代替作紀念，結果卻也沒有甚麼不恰當。

主張演這個戲的最初是春冰，只因學生人數不夠，把全所的人都用上了。總數計七十餘人，我們的小舞台決容不下，因此想借教育會的禮堂而教育會的禮堂沒有空，便改向市黨部商量，以紀念六二三由省市黨部招待在省黨部禮堂演了兩天。

這兩天成績都還過得去，第二天因為觀眾大多工人們帶著他們的小孩子一群一群的進來，個個都是穿著木屐，踏著地板響個不停，說話很難聽見。然而大致的情形大眾懂了。當台上高呼的時候，台下一齊狂呼，真是和怒濤一般，還有許多人大哭不止，尤其婦女協會的委員鄧惠芳女士因為她的丈夫夏重民先生是因革命運動死的，她看到末了兩幕哭得暈倒過去，回家去還呆了兩天才好。

有幾個青年的朋友，看到工人的妻子丟了十字架，便都掩面低頭。說：「戲是好。卻為甚麼要這樣做？」在省黨部演過之後，又在警察同樂會演過兩晚，在黃埔軍官學校演過一晚。每回的觀眾不同，演的結果也略有出入。

這個戲總算是很受歡迎，不過我們覺得不很滿意。

第一，群眾戲要全體健全，這一點我們沒有能夠十分辦

得到。第二，演這種戲非利用機器來裝置舞台不可，至少也要有相當的舞台，我們用很短的時間趕著上演，又一連換著幾個地點，舞台方面太沒有幫助，一劇分九景我們祇得當它九幕演，而一二五六幾幕之間布景的時間幾與每幕演的時間相等甚且過之，這實在是最大的缺陷。

有甚麼樣的戲，便要有甚麼樣的舞台，有甚麼樣的舞台，便有甚麼樣的戲。倘若沒有新浪漫派的努力，機械的運用不充分，那表現派和未來派的戲便無從演起，許多的新演出法，沒有完備的舞台，也是沒有辦法的。所以我們希望有個比較適宜的舞台，也好供種種的試驗。有兩回某團體在公園面前搭起一個茅棚，中間布著出將入相的兩個門，一定叫我們去演新戲，我們以為不可能不肯去，以致發生誤會，這實在是沒有法子的事。

社會是積累來的，藝術也是積累來的。就《怒吼罷中國》一劇而論，其布局運詞手法技巧，無處不有娘家，這種積累的痕跡，在其他的新作品中在在都可以看得出，而其有力之處也正在各種技巧運用之得法。足見宣傳也好，武器也好，大凡藝術本身所應具備的條件是決無從忽略的。

吼聲自南京叫出

吼聲自南京叫出

南京中大學生 將演「怒吼罷，中國！」

（南京通訊）中央大學努力戲劇的小木君來信：在一九三一的開頭，我們付在南京公演「娜拉」：其後，因為內部人才的分散，終以無聲息地停止了半年。當「娜拉」出演之後，引起了不少人的批評，而「思想落伍」，成了批評我們的中心，引起這一點，我們自己也深深地感覺到。但是記得在南京有一次演在日本前國河廣一郎底強盜，遭幾乎被禁止，說是犯普羅的嫌疑，是在最近半年來，却沒有（在南京）看見比「娜拉」更不落伍劇本出演過；甚至浪漫派的作品——祇少我說他能遺毒於一部份青年底心裡！——居然也大吹大擂在南京以至更可悲的，是……

南國劇談

壽昌

一、「怒吼啊支那」與『黃浦潮』

「上海黃浦江中碇泊着英國的軍艦，艦上跳着 Fox Trot，岸上苦力們運着笨重的貨物，雖在自己國裏但此地的支那人，并不曾受着像人的待遇。某國人不給約好的錢與苦力們的強硬的要求，某國人抓着一把鎬子丟起去，他們不能不餓狠似的互相爭……」

「一次，一個中國船戶渡着一個某國人上岸，某國人也不給應給的錢。船戶生氣，兩人間有所爭執，某國人失足溺水而死。某國的軍艦提出抗議，要求交出犯人。可是那船戶……同業的幫助，拿起賣女孩子的錢逃走了。某國人要求在許多船戶之中選出兩個人來處刑，一老船戶自願犧牲，但另一人無法選定，因以抽籤決之。結果老……于苦力們的強硬的要求……這僅少少的金錢。

戶刑。船戶開會商議……樂乙教場踟躕半年，乃入鬼門……戶與一少年當選。少年有妻有子，不願死。死刑執行完畢了。但巡捕們把他牽赴岸邊刑場。江上巨船中……

《怒吼吧中国》上演记

怒吼吧中国》有两个译本，一个是陈勺水先生的，一个是叶……的。我们是斟酌两个译本，再参看日译本《吼～ろ支那》……演的。内容也略有更动。

……们演这个戏的动机，是想介绍这种群众剧。恰好遇着……三纪念，我们便拿来纪念沙基惨案，我早想编一个戏拿6……的沙基惨案作题材，因事务纷烦，心灵泥滞，久之而不能……一分断愧。用这个戏来代替作纪念，结果却也没有什么不……

……张演这个戏的最初是春冰，只因学生人数不够，把全所……用上了。总数计七十余人，我们的小舞台决容不下，因……教育会的礼堂，而教育会的礼堂没有空，便改向省市党……，以纪念六·二三由省市党部招待在省党部礼堂演了两……

……两天成绩都还过得去，第二天因为观众大多工人们带着……小孩子一群一群的进来，个个都是穿着木屐，踏着地板响……，说话很难听见。然而大致的情形大众懂了。当台上高……候，台下一齐在呼，真是和怒涛一般，还有许多人痛哭不……妇女协会的委员邓惠芳女士因为她的丈夫夏重民先生……

……学校演过一晚。每回的观众不同，演的结果也略有出入……

这个戏总算是很受欢迎，不过我们觉得很不满意。群众剧要全体健全，这一点我们没有能够十分办得到。这……种戏非利用机器来装置舞台不可，至少也要有相当的……布置运用才好。我们用很短的时间赶着上演，又一连……地点，舞台方面太没有帮助。一剧分九景我们只得当作……而一、二、五、六几幕之间布景的时间几与每幕演的时……且过了，这实在是最大的缺陷。

有什么样的戏，便要什么样的舞台，有什么样的舞……什么样的戏。倘若没有新演漫派的努力，机械的运用不……表现派和未来派的戏便无从演起，许多的新演出法，没……舞台，也是没有办法的。所以我们希望有个比较适宜的……好供种种的试验。有两回某团体在公园面前搭起一个……间布着将入相的两个门，一定叫我们去演新剧，我们……能，不肯去，以至发生误会，这实在是没有法子的事……

社会是积累来的，艺术也是积累来的。就《怒吼……剧而论，其布局运词手法技巧，无处不有娘家，这种积……在其他的新作品中在在都可以看得出，而其有力之处……种技巧运用之得法。足见宣传也好，武器也好，大凡艺……应具备的条件是决无从忽略的。

孫師毅 《怒吼罷中國》
——關於劇本，譯本和演出及全劇故事的說明——

《文藝新聞》第四號，一九三一年四月六日。轉載於《戲》創刊號，一九三三年九月。頁四四～四七。

※

本文原請唐槐秋寫的，槐秋也答應了，但他遲遲不返，稿也不寄來，等不及只得在廣州《戲劇》雜誌的二卷二期中把予倩的這篇轉登一用。予倩留法出國，最近又上美國了，聞不久即回，等他回來後一定請他寫一點遊中的見聞給本刊，他這次到的地方很多，大概總有些奇異的新聞可以帶給讀者們。

——編者

此文寫於一九三一年二月，《戲》出版，主編者袁牧之先生因上海戲劇協社，於《戲》出版之同時公演此劇於上海，遂有關於此劇之特輯。以為我之舊作仍可付刊；故於校改後寫記數字於此。

——一九三三年九月九日著者

一

一九二六年，正是中國革命運動的高潮，繼五卅沙基而後在一九二六年九月五日，又發生了萬縣事件。那時蘇聯的未來派詩人 S. M. Tretyakov 正逗留在中國。他以這一事件替我們揚起了反抗的喊叫，最初是以詩的形式寫作，回國以後在「怒吼罷，中國！」（Roar China）的題名之下行印了他這詩篇。當蘇聯政府注意於舞台的文化活動的時候，曾提示作者改寫為劇本的形式，這就是現在我所談的這齣戲。

這劇以一九二六的當年便在 Meyerhold Theatre 為初次的演出。其次出演此劇的，是日本的築地小劇場，以一九二九年八月卅一日起至四日止之時期，於本鄉座出演此劇。「在北歐那邊替我們揚起的『支那的吼聲』，首先響應的不是被壓迫的支那，而是壓迫者的日本。這反面是足以說明中國的被壓迫者，特別是文化社會的鈍感與麻木。」

各帝國主義國家的砲艦所能開達的中國境內任何海岸或江心，我們隨處都可以發現它們的錨痕與碇蹟；黃浦

江中大英帝國砲艦的示威，更是屢見不鮮；我們的勞苦弟兄在碼頭上爲他們搬運笨重的貨物不給應得的工資；一個白種人因爲自己的錯誤而死，也必需殺死中國人去抵償他的命，而且應當是至少兩個去抵一個。凡這些在《怒吼罷中國！》中所寫及的，不都是曾經爲我們所接觸或我們正在接觸一些當前的事實嗎？中國文壇應有能把握住歷史的必然法則而爲正確的時代之預言者，放著許多悲壯而英勇的本國革命運動上之血漬過的題材。爲什麼我們的詩，我們的劇，會沒有有力的反映和表現？而且，爲什麼異國的作家既爲我們創作了反帝國主義有力的藝術的武器，在文化中心的上海，而會終於沒有響應呢？雖然上海社會的各種壓迫勢力已形成聯合的進攻戰線；但，在這樣的社會與時機，不是更其應有努力的必要麼？

現在 1 ，我們又知道此劇在美國的紐約城出演了。是這樣頗爲奇異而富有對照意趣的事情：反帝策源地的蘇聯詩人所作，以國際帝國主義之壓迫中國而從中透露中國革命之動向的消息爲主題的戲劇，居然被極峰

1. 此指一九三二年年初。

的資本主義的美國所採用而上演，在紐約城百老匯Maitin Beck Theatre 劇場號召了盛大的觀眾，公演期間持續到數星期之久，——時間是在一九三○年十至十二月間。主催的是美國劇場總會（The Theatre Guild）；導演者：Herbert J. B. Berman（案：應爲 Liberman 之誤）；舞台本的譯出者：Ruth Langner。

這一次紐約劇場總會演此劇且包含著兩民族的演員。

全體演員中有六十六個是中國人，飾演劇中的中國角色；其他劇中的英國和美國人，則由美國演員扮演。以描寫黃色民族中的無產大眾和白色民族中的資產階級之一種綜合鬥爭的戲劇，即由兩個民族的演員而扮演，爲什麼是可能的？這是頗足以說明：今日世界之橫斷面的國別的分切，早經不是人類的最後差別；這是因爲這種差別的意識已被另一種更尖銳的所替代去了的——可以說是整個世界之縱斷面的——事實的差別所替代去了的原因。

紐約劇場總會之所以上演此劇，他們是震驚於這一劇之世界的普遍力之偉大是無疑的。從這一點，這位弔希臘之世界的拜倫，爲中國在世界揚起其反帝國主義的吼聲，促進世界被壓迫階級的連繫；在中國被壓迫階級的心頭是可以不朽了。但是中國被壓迫階級自己的詩人呢？我們卻有著更

深切的期待！中國被壓迫階級的痛苦，應該是中國的被壓迫階級自己感受得更為深刻而切膚。中國的廣大勞苦群眾，其長甘於帝國主義資產階級壓迫下生存嗎？我們實有待於喊叫與抗爭的藝術！

二

《怒吼罷，中國！》一劇，全劇分兩幕九景。有各國譯本。我所知：英譯者為Ruth Langer；德譯者為Leo Lania；中文譯本已有兩種，係陳勺水及葉沉二君譯，前者於一九二九年十月一日印行，後者則於一九三○年五月一日印行。兩君所譯，都不能完全適用於舞台，後譯則尚遜於前譯。或者這都因為是根據譯本──並且是一種──重譯的關係。兩譯本均係據日譯重譯，後譯則未註出。

現在我將全劇大概撮要說明於下：

英國軍艦因著鎮壓中國革命的緣故，碇泊在川江的萬縣碼頭。這艦上的舞影與酒香，是和碼頭上中國勞苦工人哼呵的呼聲，成著鮮明的對照的。中國的小買辦和大商人的李泰，正在碼頭上監督著貨物的起運和恭候著美國的商人，安希來，來成就他們的買賣。碼頭工人們

一次在江心的英國軍艦上，有著另一位英國的商家，因為擬搶去李泰想向那位美國商人手中收買的一批原料牛皮，在艦上正斤斤計較那付款的現款成數問題，那美國人為了這英國商人不能支付十成的現款，而他因為他收集的這些牛皮都是大批派出許多手下的中國人向鄉村去現錢買得的，如果這英國的商家不能支付十成的現款，那他便寧願把他的貨物賣給能夠支付十成現款的黃皮的中國商人──李泰。買賣的談判決裂，於是他便離開軍艦登岸。軍艦上為他強迫地雇到了一艘渡船，這是船夫老齊的船；老齊把這位美國人──，從軍艦渡載到岸；在將到未到的時候，老齊向他要二十個銅子的船錢，而安希來擲給他的是五個銅子。由此發生了爭執，但老齊所得的是一個不意的大嘴巴；老齊因�了打而倒在一旁，船的重心一傾斜，而這位白種人的安希來來落了水，便因不會游泳而溺死了。

於是英砲艦的艦長大發雷霆：「敢把我的客人！一個盎格羅撒克遜人！白種人！白種人！哼！他們簡直是忘了向著誰在

為他們搬運著笨重的物件，得不著約定的工資，一毛錢只給了十五個銅子，而且反遭受著非人的侮虐。在群眾當中漸激起了憤怒的騷動，中國的警察卻在這裡替外國人盡了極佳的服務。

「幹這樣的事!」雖然死者並非英國人，但這是沒有關係的。在這個場面中，軍艦上，有的是各種典型的帝國主義的人物：男的——商業家，軍官，宣教師，來華的遊客和專門家的無線電台工程師；女的——夫人和小姐，他們從各方面都有著與艦長一致的憤慨。艦長是已有著嚴厲的準備，如果他的報復不能暢意，便預備砲轟全縣了。

事情嚴重了。在這中間，駐萬縣的道尹（The Daoyin of the city of Wanhsien）2 偕同他的譯員——智識階級的大學生，到軍艦上來作道歉式的交涉；艦長所提出的條件是三個之外另外一個。三條是「一，縣城的最高官吏服喪送葬；二，用縣城的錢建造一座石十字架；三，賠償死者的家屬。」（雖然安希來並沒有家屬）在這三條之外尚有一條是：「殺人犯應當償命。」為道尹任翻譯的大學生從軍艦走了出來。船夫的老齊是在事情發生的當時，便受著他夥伴的勸告，拿著賣去自己女兒的六塊錢避往遠地去了。於是只得照艦長指定的辦法，設法交出兩個沒關係的工人了。這辦法是，責成船夫碼頭工會

2.這時，四川尚在軍閥的楊森統治之下，廣東的國民革命軍才誓師出發兩個月，所以萬縣還存在著道尹的官制。

去自己推出兩個人來。

在碼頭工人和船夫的聚會中，當他們的最老的頭目老費，走進來報告這個消息以後，空氣是陰鬱而又激昂。

老費：沒有什麼可說的了，現在我們得死幾個人！

第二船夫：為什麼？誰死。

老費：我們都得死。

年老船夫：為什麼？

老費：為著大夥兒。

第一船夫：喂，老費！你再說清楚一點吧。

老費：外國艦長說：老齊殺了美國人。

第二船夫：放屁。

老費：艦長那麼說：所以當然非償命不行。

第三船夫：誰去償命呀？

老費：我們這些工人中間隨便誰，必得要兩個去償命，咱們的官是這麼說的。

經過一段討論的時間而後，在沉重的氛圍中，老費說：

照向來的規矩。同行的人誰死了，我們都得照顧他的

死，也就是為著全體的利益而死的。

家小。我們是弟兄，一個人受苦的時候，大家也都會受苦的。一個人的罪，就是全體的罪；一個人的死，也就是為著全體的利益而死的。

這當中的一個老年船夫，他勇敢地承認了做全體利益的犧牲者了。但是他說：「我倒不害怕死，但是我卻怕砍頭；這樣死了做鬼怕也不安寧了。」

年老船夫雖然願意去死，但還是缺少一個人。這時那大學生走進來了，來聽取他們商量的結果。伙夫告訴他說：「學生先生！請你對他們說：工人是為工人們的緣故而死的呀！」這次集會算只解決了問題的一半，因為肯去死的還衹有一個。

當晚，大學生陪著道尹並同著工會的老費，於深夜中再度去請見艦長。要求最好觸免處死刑的這一條，道尹和大學生都跪了下來，艦長要船夫們的命是決定了的，砍頭與否，倒也不計較。

另一個場面，這已經是日出的時候。老年船夫又說著：「把我拿去殺罷！」但是還要一個呢──「我去！」老費破了這沉默。但老費的妻對於他的挺身是十分哭阻。在沒有辦法的中間，第一船夫說：「好吧！誰

也是一樣的！洋鬼子並不挑選人。」他拿出一盒火柴來，說：「拈鬮罷！」這樣決定了⋯⋯是誰抽著沒有頭的便誰去死。不願死的第二船夫；他原戰慄著不敢去抽，沒有法子他指著他的小孩說：「叫他抽罷！他──他是有好運氣的。」當小孩抽出來給大家看的時候，他抱著的小孩倒在他地上了。他抽著的就是另一根沒有頭的！

最末一場是江邊設著絞台。旁邊是新築的安希來的墳墓，水兵們正在那兒做圍牆。年老的碼頭工人和那第二船夫鐵索郎當，帶著罪人的枷。被巡警和劊子手押著出來了。不願死的第二船夫，他發出微弱的聲音：「給我水喝！我想喝水。⋯⋯我拚命的做工，倒要殺我？⋯⋯我已經餓著肚子，還要我的命？我還有小孩子呢，為什麼要殺我啊？」大學生在旁邊所給予他的答案是：「因為你是一個中國人哪！」

這知識階級的大學生所給的答案，我相信，是那垂死的第二船夫，同時也是我們所決不能夠滿意的。中國人，不有是的是，多的是嗎？──老齊跑掉了，「大英帝國」艦長為什麼不要兩個中國的官僚或紳士，如道尹之流的去償命？為什麼不要兩個中國的商人或買辦，如李泰之流的去償命？為什麼不要兩個知識份子，如大學生自己之流的

去償命？這不都是中國人嗎？眞理是並不在大學生所給的答案上！

——「眾位，我是罪人嗎？」老年的船夫在絞台的柱子邊問。

「不是！不是！」大眾的聲音。

——「如果你們是中國人你們肯不忘記我嗎？」年老船夫再問。

——「不會忘記！不會忘記！」大眾的答聲。老年船夫便在這大眾的聲音中被絞了。第二船夫看了一眼他的兒子來不及說出什麼也跟著去了。

無線電台的外國工程師覺得這是奇景，支架起他的照相機來攝影了。「不要讓他照了去。；大家把死者遮著罷！」這樣同聲喊了起來，群眾動了！伙夫穿著工人的武裝攔在照相機的前面突然出現了。他喊著：「到廣東 3 去罷！我們可以教給你們怎麼樣打倒洋人的方法！」這個他們所謂的煽動家正要被捉的時候，艦長接到一個上海來的即刻動員的命令了。在外國人紛紛上艦，砲艦吊梯的當兒，伙夫喊著：「他們的大砲又要到別處去用了！上海發生了革命喲，我們到那邊去罷，到那邊去罷！」大眾響應著：「去啊！去啊！」艦長在船上拿槍擬著江邊的群眾。

「……你再也不能來了！時候到了，你們最後的日子就會來的！中國啊，吼罷，怒吼罷！你開槍麼？倒了我一個，便一定有十個起來啊！」……——伙夫在槍聲中繼續地喊著。

全劇在英砲艦的槍聲與中國工農大眾的吼聲中完畢它的敘述。

3.一九二六年的廣東。

一九三一年二月十六夜

吼聲自南京叫出
──南京中大學生將演《怒吼吧，中國！》

原載《文藝新聞》，一九三一年七月廿七日。第二版。

（南京通訊）中央大學努力戲劇的小木君來信：

在一九三一的開端，我們曾在南京公演《娜拉》：其後，因為內部人員的分散，終以無聲息地停止了半年。

當《娜拉》出演之後，引起不少人的批評，而「思想落伍」，成了批評我們的中心。在這一點，我們自己也深深感覺到。記得在南京有一次演日本前田河廣一郎底《強盜》，還幾乎被禁止，說是犯普羅的嫌疑。而更可悲的，是在最近半年來，卻沒有（在南京）看見比《娜拉》更不落伍的劇本出演過：甚至浪漫派的作品──至少我說它能遺毒於一部份青年底心理──居然也大吹大擂在南京以空前之經濟及政治的勢力來出演。這是夠多麼使人痛心而又憤恨的事。

這事實使我們更相信：藝術是建在社會形態上的──這社會當然與時代有密切吻接──假使一件藝術作品不能得到社會的共感，只是那某種人的享樂，而同時遺留相當的毒害於社會，那我們寧可不要藝術！

根據這觀點，我們這一部份的同志，將努力於《怒吼吧，中國！》之出演，而務使其在二十年度學年開始的時候，與南京的社會相見。最後，當然我們很願意，而且極誠懇地歡迎同志們的幫助。

作者的話
《怒吼吧中國》

趙邦鑠·譯

《戲》創刊號，一九三三年九月。頁四九。

形成這劇本題材的所在地，是揚子江上游一千哩附近的一處中國小城市，這條廣闊的江流上，連那些海洋人和日本人的商業和宗教的殖民地。

這中國的「伏爾加」裡上下往來，認真地保護著少數白種大汽船都可以駛到五百哩以上的漢口的。外國的砲艦在

在這城市裡，有許多大的美國煤油棧房，以及許多

收買附近四鄉的棉花、芥菜、皮革、橄欖油等的出口商人的辦事處。美國的企業，是由 Ashlay 先生爲當地的代理人和經銷員，在這出口商中，佔了一種很重要的地位的，千千萬萬的苦力是替他工作著以謀生的。

在那些自足的商人和那些站在對立地位的饑餓群眾間的關係，是說不到什麼友善的，那些群眾是掙著每一個銅子，在他們行將傾倒的草棚和茅船中，繁殖地生活著，又大批的死亡了。船夫和 Ashlay 間衝突，終是一場鬥爭。而結果，只有那公司經銷員的屍身，在河裡發現了。

然而另一面，在那河的中流，停著那隻外國砲艦 Chinon 號，它的艦長立刻瞄準了來懲罰那般竟敢舉手來攻擊他們一個「白上帝」的中國人了。他著令那市政當局將要犯立即拘捕處以死刑；倘然提不到那人，就要將船夫工會中的兩人來處刑，那船夫工會是這事件中的苦力都在內的；同時還要在 Ashlay 屍身行喪禮時，有一種榮譽上的表示，並對他的家屬與以補償才是。照我所記得的，他們是要限兩天內要實行這條件的。那艦長宣布，倘然那愛的美敦書中的條件不見實行，D. Chinon 號就要轟擊這城了。

中國當局的抗議和要求將此案交中央政府調查卒爲無效。社會團體憤激的通電也歸無效，而那些船夫就立地處決，爲那美人舉行了豪華的喪禮後，兩個船長是這樣的堅決，爲那美人舉行了豪華的喪禮後，兩個船夫就立地處刑了。

這些都是事實：我不嘗改變過什麼。加以這案件本身就是一個特證呀。

在那 Ashlay 案中，是齣悲劇？但那城市卻又演了它的趣劇呢。Chinon 案幾個月後，中國人和法國砲艦上的水手們在旅館中發生了一件毆鬥的事情。水手中有一人受了重傷。那砲艦的司令向市當局要求，應賠償打斷骨頭的損失，賠償數目並不十分大（大約一百個盧布光景），並以恐駭的手段警告，倘然不照賠償，則將砲毀這城了。

一再從外國槍砲底下保下來的城市，終於在一九二六年給他們毀壞了。炸這城市的是由於外國輪公司一方面和一般的中國人一方面，互相的爭吵的結果而開端的。這是使看《怒吼吧，中國！》的觀眾，當這齣戲是一種預言了。然而一切預言的內容，只在分析那種驚愕的聲浪和各帝國主義國家，徹頭徹尾的大陸政策而已。

趙邦鑌·譯

《怒吼吧中國》英譯者的話

《戲》創刊號，一九三三年九月。頁五〇。

《怒吼吧！中國》在柏林嘗由Reinhardt演出，在紐約由紐約戲院公會（New York Theatre Guild）演出，在日本也嘗演出過。在英國是不准公開上演的，但未名社（Unnamed Society）的F. Sladin-Smith先生，卻於一九三一年十一月在Manchester地方，初次給它上演了。

作者Tretiakov是莫斯科左翼作家群中的領袖，他談的。他又在俄國南部的一處大的農業區，主編了一種報紙，他談那些工業上和機器化的問題，比談那些藝術上的問題更為願意，他是革命所產生的新時代藝術家中的特出者，這般人的作品取材，較那般西方劇作家極度地浸沉於個別人物和三角性愛的描寫是迥異的，他們尤為注意的是時代的戲劇（Drama of History）呢。

俄國的藝術往往被一筆抹煞認為不是藝術而只是宣傳而已。但是作此說的批評家明顯地對於所批評的那作品，不能瞭解其主旨所在。俄國的藝術家並不是先作成了他的影片或話劇，然後再加上宣傳的東西去適合公家的口味的。在他們的作品中，不但在背景方面，並且在重要的結構上形成其宣傳思想的。在西方我們已慣於絞盡腦汁去找一種新的方法，來述一件舊的東西——但在俄國，革命激起了許多有歷史價值的事實，其中是什麼都可以敘的；而這種豐富的材料，很自然的發軔了這一種新的表現方法了——這種方法，Meyerhold和Reinhardt已經照示出來，那對於電影設計和演出者都具有極大的可能性的。

這本劇本是根據了一件實際的事件而成的，但它並非是要直接來攻擊任何一個國家，卻是更重於攻擊一般帝國主義呀。其中的角色是一類一類的人物，並非是一個一個的人。作者嘗有意地避免產生那種「漂亮的第一流人物」（billiant thumb-nail sketches）的弊病，這種弊病卻往往是補救我們社會劇中完全陳腐平庸的毛病的惟一方法。那艦長是生硬地明顯地跳了出來，但以角色論，他是決無任何個人利害的企圖的。他是戰爭中帝國主義的象徵，正如英美法在商業中是各式不同形態的帝國主義的象徵一樣。同樣的是其中的中國人，並非是像角色樣的重要——他們是

一種的中國工人群眾而已。所要估量的，是他的布局，以及當地工人們和外國帝國主義者其間鬥爭上的寫真。

劇本的焦點並不在於那幕兩個船夫被絞死的場面上，而是在劇終的最後一刹那，這裡由於他們同志間錯誤的結果，激怒了起來，於是由伙夫領導著，那些碼頭工人和那些苦力們，終於從他們沉默的傳統和迷信中醒覺了過來，認清了他們為國家是不應該隸屬於外國人的軍隊，更不是他們有財產的本國人所有的，卻獨獨是屬於他們自己的，因此他們一定要以一條戰線來鬥爭，以得到他們的權利才是。

《怒吼吧中國》的幾次流產

《怒吼吧中國》曾有好幾個劇團懷孕過，結果都流產了。第一次是藝術劇社；第二次是大道劇社；第三次是暨南劇社；第四次是新地劇社；此外尚有很多次都是一有孕而馬上自行墮胎了。

應雲衛 《怒吼吧中國》上演計劃

《戲》創刊號，一九三三年九月。頁五六～五九。

自從《怒吼吧中國》在中國有了第一個譯本直到現在，引起過不少人的注意，也有不少的劇團累次想把它搬上舞台，結果除了廣州以外，卻沒有第二次的實現。

廣州那次的成績我們沒有見到，但據朋友的口述及廣州戲劇雜誌的報告，我們知道他們那次是吃虧在匆促，不能有較完美的計劃。

因此，這第二次的上演，尤其是因為在上海，我們不得不格外的謹慎。第一要無論怎樣使它上演，不會期待了幾年的觀眾們失望；第二總想即使上演也不會失敗，叫一般熱望的人們失望。

但是，我們不難保我們的計劃一定完滿，更不難保上演的成績一定美好；不過我們總盡了我們的力量。

以下我們且談我們這次計劃的大概：

1. 關於劇本和導演

《怒吼吧中國》的劇本在中國有了不少的劇本，有從

英文重譯的，有從日文重譯，這次我們是把所有的譯本集在一起，用英文本作參考而修正的。

導演方面雖然由我負擔，但事前有黃子布、孫師毅、沈西苓、席耐芳、顧仲彝、嚴工上等幾位同志費了好多次的談話討論過的。

2. 關於經濟的預算

協社自從《威尼斯商人》虧折以後，累次想公演都困於經濟，因此足足有三年光景的消沉著，沒有一點貢獻，這裡不妨順便申明我們對愛護協社的觀眾們的歉意。

至於這次，也並不是受了某種協助而突然地富裕起來了，事實上，我們是冒險著來嘗試的。我們這次經濟的來源：

1. 借款
2. 預約券

好在有一部分的支出並不需要現款，我們就冒險拿上述兩項得來的款先把商船、兵艦、碼頭……都造起來了。

這次最費的自然是布景，其次是燈光，因為人多，想在可能範圍之中多加一點人數來增加力量。

伙食的開支也隨之而多，連廣告等等，一起總需二千以上，也許還要稍爲超出一點。

演一次戲得化這許多錢許是局外人想不到的，也只有

戲劇界的同志才會知道演戲的各方面開支，尤其是這齣戲。

平常演戲虧本的最大原因，是把錢大部化在租戲院上，從上次非職業劇人們在陳英士堂聯合公演那回經驗，我們就覺得一天演三場是一個唯一的補救方法，我們這次也這樣辦法，雖然前後台的工作人員要特別辛苦，然而這是我們所不敢過問的。

我們也竭力想把券價減低，但因為成本關係，比半元一元兩種再低是難能了。雖然這兩種定價已無形中成為我們話劇界公演的「同行公議」似的價格，然而我們總想法使半元座竭力多過一元座。

收入的預算我們也累次用縱橫斜的各方面算過，是否可以做到不虧本，我們是難說的，但是已經到了前線上的我們是不能再估計了，惟有往前衝鋒。

3. 關於演員

劇本中的演員，原是可以有些伸縮的，但因了這是一齣群眾劇的關係，我們不僅不想減少一點人數以就簡，還想在可能範圍之中多加一點人數來增加力量。

這次我們計劃中將有一百個左右演員，五十個左右是社員，各劇團中的同志，及各學校中曾有演劇經驗的同

戲劇協社演出怒吼吧中國的佈景圖

張雲喬

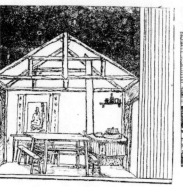

第八六景

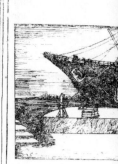

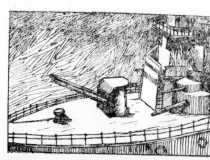

怒吼吧中國上演計劃

應雲衛

自從『怒吼吧中國』在中國有了第一個譯本直到現在,引起過不少人的注意,也有不少的劇團屢次想把它搬上舞台,結果除了廣州以外,卻沒有第二次的實現。

廣州那次的成績我們沒有見到,但據朋友的口述及廣州戲劇雜誌的報告,我們知道他們那次是吃虧在窘促,不能有較完美的計劃。

因此,這第二次的上演,尤其是因為在上海,我們不得不格外的謹慎。第一要無論怎樣使它上演,不會辜負了幾年的觀眾們失望;第二總想即使上演也不會失敗,叫一般熱望的人們失望。

但是,我們不難保我們的計劃一定完滿,更不難保上演的成績一定美好;不過我們總盡了我們的力量。

以下我們且談談我們這次計劃的大概:

1. 關於劇本與導演

怒吼吧中國的劇本在中國有了不少的劇本,有從英文重譯的,有重由日文重譯的,這次我們是把所有的譯本集在一起,用英文本做參考而改正的。

導演方面雖然由我負擔,但事前有黃子布、沈西苓、席耐芳、顧仲彝、嚴工上

等幾位同志費了好多次的談話討論過的。

2. 關於經濟的預算

協社自從『威尼斯商人』劇折以後,屢次想公演都困於經濟,因此足足有三年光景的消沉音,沒有一點供獻,這油不妨顯便申明我們對愛護協社的觀眾們的歉意。

至於這次,也並不是受了或得協助而突然地富裕起來了,事實上,我們是冒險着來嘗試的。我們這次經濟的來源:

1. 借款
2. 預約券

好在有一部分的支出並不需要現款,我們就冒險拿上述兩項得來的款先把商船,兵艦,碼頭……都造起來了。

這次最費的自然是佈景,其次是燈光,因為人多,伙食也隨之而增,連廣告等等,一起總需二千以上,也許還要稍超出這一點。

學，二十個左右是童子軍，三十個左右是眞的碼頭工人。群眾們將在暗下分成各個Party，有指定的領導者領導著。

4. 關於布景

這齣戲的最困難問題是布景。第一是野外景多；第二是景變動得多；第三是布景都是些有特殊形式的東西（例如無線電話、碼頭、兵艦、商船等）；第四是用搶景。

所謂搶景，就是不閉幕，只將電燈一暗，要把整個的景完全變過，連人物也同時換掉。這是爲了不讓幕來破壞空氣，但是僅這一點——九景，八次的變換，是得有三十個以上的人手，下好一翻的練習的。

又因了這些特殊形式的東西不能做得太小，失了與人物的比例，所以舞台非特別的大不可，這就是使東西加大，而人力更吃苦的一點，一天三場，二十七景的變換，是否會使這三十個工作人員病倒是很耽心的。然而這也不管了，在幕後的無名英雄們是不會叫苦的！

5. 關於燈光

這次燈光要代替幕布的一點，已可證明燈光在這齣

戲中的重要了。

以我們的預算，至少有十只左右的強光Spot light，至少有三只Dimmer。這些我們已有兩位同志以最經濟的材料在自己趕製。

平常的燈光總在布景搭就以後才裝置（指細小的部分，如壁燈、台燈等），這次可不行了，燈光和布景同樣在暗示變換。方法是使Spot light活動地掛著，用一定長短的繩子支配它到一定的地位，Dimmer也一樣，在暗中由一定的程度再轉亮。

以上略述了這次上演《怒吼吧中國》的計劃，事實自然沒有這般簡單，如其出演以後，觀眾們認爲我們有將詳細計劃發表的話，那在我們戲劇協社付印這冊劇本的以前，我們將會集所有這次的工作人員作各方面的詳細計劃，從演員的鞋子一直到整個的舞台，這裡在匆促中只得草草了，希讀者見諒。

——布景設計圖由布景主任張雲喬繪畫，燈光設計圖由歐陽山尊繪畫。

戲劇協社 第十六次公演話劇

應雲衛導演　全體社員百餘人合作演出

《怒吼吧，中國！》

座價：半元（散座）　一元（定座）均可預購

日期：九月十六　七　八日

地點：黃金大戲院

時間：十六、七日　下午二時半至四時三刻

　　　　　　　　　五時半至七時三刻

　　　　　　　　　九時一刻至十一時半

十八日　下午五時半至七時三刻

　　　　　九時一刻至十一時半

特別注意

（一）凡持有預約卷者請自即日起往黃金大戲院預定座位場別

（二）即日起每日上午十時半在黃金大戲院預購座卷此次因演員職務關係只演三天佳座無多請勿錯過

上海國貨公司
為鼓勵購買國貨贊助本社公演自今日起贈送本社公演入場卷贈送辦法請看今日新聞報上海國貨公司廣告

《申報》本埠增刊（廣告），上海，一九三三年九月十四日。五版；九月十五日，七版；九月十六日，十版；九月十七日，十三版；九月十八日，六版。

上海國貨公司

贈送戲劇協社《怒吼吧，中國！》名劇

黃金大戲院公演門票

購買絨線一磅者加贈戲劇協社五角門票一張

購買各貨滿洋五元者加贈戲劇協社五角門票一張

《申報》本埠增刊，上海，一九三三年九月十五日。一版。

潘子農 《怒吼罷，中國！》之出演

《矛盾》第二卷第二期，一九三三年十月。頁一五七～一六二。

自上海非職業劇人於今年一月間展開了一次大規模的聯合公演以後，一九三三年立刻被幾個誇大狂的「廣告戲劇家」簽發出一張「戲劇年」的空頭支票。在口號和術語的煙幕彈之掩護下，一批「奉天承運」的劇團便開始著所謂有「尖銳意識」的蠢動了。然而鐵一般的事實，替我們證明這些越是鑼鼓打得響的角色，往往越做不出成樣的戲，結果是「戲劇年」依舊祇能在口號與術語中給大眾以「鏡裡看花」的機會而已。

然而在這一群廣告戲劇家們欺騙大眾的羅網之下，曾因出現《威尼斯商人》之類的劇本，而被權威的批判家指斥為「小布爾喬亞的手淫」的戲劇協社，卻非常沉著地將這張空頭支票十足兌現了。這，便是此次《怒吼吧，中國！》之演出。

*

一點也不庸否認，戲劇協社確實是一群小資產階級的智識份子之組合。但是我們決不敢像權威批評家之流的一口咬定「小資產階級是沒有一個成器的東西」。在時代漩渦的動亂中，事實上儘有很多醒覺的小資產階級之智識份子，在埋頭做著許多口號政客所不屑做的工作。藝術本身既沒有必須蹴開小布爾喬亞而單讓某一階級去獨家發賣，那麼以小資產階級為組成份子的戲劇協社，又何嘗不配將《怒吼吧，中國！》出演於被壓迫的勞苦大眾之前呢？

也許，在思想領域的某一部份，小布爾喬亞份子不免時時要暴露出徘徊躊躇的病態，甚且因此而陷入於不能自拔的矛盾中。對於這一切，我們也絕對不會予以姑息而輕輕悄悄地放過的。

在后，我們將根據客觀條件的要求，對於此次《怒吼吧，中國！》之演出，作一次嚴刻的檢視。

*

首先，請讀者們容許我說幾句關於劇本本身的話。

一般從異國作家筆下產生出來的，以中國事件為題材的作品，若不是作者缺少對於中國民族生活情況之瞭解力量而歪曲了事實；便是惡意地將故事中人物描寫得非常愚

蠢或兇暴，借此把中國人刻毒的侮辱一番。例如：日本前田河廣一郎的《馬糞之街》，美國康梯萊頓的《上海進行曲》等，其中所描寫的人物、事件，幾乎沒有一點可以接近我們的生活形態的。即以久居中國的女作家布克夫人而論，雖說她從來不曾有過絲毫侮辱中國人的動念但在不知不覺間，總免不了有些曲解中國農村的特殊習俗。然而這已經是很可以原諒的了。

本劇是取材於一九二六年發生在四川的萬縣事變。作者特里查可夫氏，以純粹第三者的立場，忠實地記載了這一幕弱小民族的反帝鬥爭。特氏在中國西南一帶，曾有過若干時間的居留，所以對於這些地域的風俗習慣，也有到相當的接觸。本劇的題材，起初他是用詩的形式紀錄下來的，其後回俄，始以「怒吼吧，中國！」這題名改成劇本。

站在純宣傳意義的立場來觀察，《怒吼吧，中國！》確實是一齣良好的煽動劇，然而如果要用藝術的尺度來估計，僅就故事的發展速率之不平衡，便是一種很重大的缺憾。自然，我們也知道近代寫實劇是不必用什麼三一律來繩制的，然而正因為是「寫實」的，所以當某件複雜蔓延的故事之發展進程中，劇作家必須以極

經濟的場面，嚴密地組織起來，使觀眾於類似 Sketch 的一瞥中，立刻承認這事實而留下了深刻的印象。本劇作者於最末的兩景中，似乎也相當注意到這種手法的運用，但在二、五、七等數景，則顯然是不必要的費去了很長的時間，使緊張的劇情驟然陷於鬆懈。

其次，在人物個性方面的描寫，也有很多值得商榷的地方。例如老費這一個角色，他本身是碼頭船夫工會的領袖；也就是全劇中勞動階級的代表人，無論如何，他應該是適宜於挺身去為他們同伴替死的人物，然而作者卻放棄了這點情感的核心，輕輕讓他在妻子的勸阻之下，毫無理由地退縮下來了。同樣情形，作者安置在全劇重要場面中的，那個怕死而終於逃不了死的第二苦力，也由於運用手法之拙劣，破壞了好多處緊張的空氣。其實即以常情而論，站在工會領袖地位的老費既可因妻子之勸阻而退縮，則第二苦力又有什麼理由一定要去替死呢？不過，作者對此也並非完全沒有觀察到，所以他又很聰敏的將這個替死的責任付諸各人的命運，使這個怕死的第二苦力祇好無可奈何的去替死，這自然也是一種反映出帝國主義者之猙獰面目的方法。可是作者卻忽略了這「反映」在舞台上運用的效果，竟是觀眾們哄然的嘲笑——祇是嘲笑第二苦力的

怕死。這情形該給全劇以若干損失，也就不問可知了。還有當翻譯的大學生劉誼雅，也是一個使人莫名其妙的角色，我真想不出這人對於全劇有一點什麼聯繫？

此外更因特氏對於中國一般情形，尚少正確的瞭解。於是在劇中便出現了義和團式與少林寺式混合體的，類似《江湖奇俠傳》中人物的和尚，以及理想過份的，而又近乎挖苦的媒婆等。這些雖然未必是作者蓄意來侮辱我們中國人，然而在全劇的組織上，也並不一定有這一類人物之必要。類此多餘的劇中人，似乎還不止這兩個，這顯然是證明了特里查可夫氏祇是一個偉大的詩人；決不是一個道地的劇作家；實在特氏對於戲劇的智識是太缺乏了。

再，我們對於原文稱爲「道尹」這個名詞，也有若干懷疑之存在。因爲四川是鼎改最早的一個省份，當一九二一至二二之際，經蒲伯英等人的努力，新的政治組織推行到全蜀各縣，難道直至一九二六年的一個相當繁盛的市鎮中，還會有道尹這種制度的存在嗎？至於英譯本有改稱「市長者」，日譯本則稱「縣長」。究以何者爲安，我們期待著熟識於這一部門的人來加予裁決。

至於此次演出期待著熟識的劇本。聽說爲謀上演的方便，有很多處是刪改原文的。我以爲刪去和尚那樣的角色是非常合宜的。但是在第九景最後對於涉及「民族鬥爭」這一類對話的改鑿，卻使本劇損失了很大的力量。也許戲劇協社是恐懼於權威或者之流的譏爲「右傾」吧，然而，這也就是證明了小布爾喬亞智識份子的徬徨，須知「反帝」的民族鬥爭，也正是被壓迫的勞苦大眾之唯一出路！

*

一齣煽動性的群眾劇之演出，其唯一必要條件，即是舞台空氣之統一。這是由於此類劇本本身的焦點，僅僅是企圖獲得宣傳上優良的效果，因而屬於藝術水準的技巧表演——即所謂演員的小動作之類，往往會在熱鬧場面中被摒棄的。所以，煽動性的群眾劇捨此而欲求完成其宣傳任務，祇有盡力於演員動作的紀律化——舞台空氣的統一了。蘇聯名電影導演愛森斯坦氏曾因幫助一群年青學生出演《西線無戰事》而對那些演員說：在這個劇本中，你們是用不著以出演莎士比亞的技巧來努力的，因爲《西線無戰事》是要觀眾跟著你們幹，不是跟著你們哭……這可算是關於群眾劇演出法之明確的解釋。

此次戲劇協社出演《怒吼吧，中國！》在演員個別訓

練這方面，導演應雲衛氏確實有過沉毅的努力，所以在全劇中雖然有半數以上缺少舞台經驗的演員，卻沒有十分慌亂的動作。不過就整個的舞台空氣而論，似乎還欠缺一種統一的情緒。像第九景那樣緊張的場面中，我們在舞台的右角上目擊那將被絞死的兩個苦力底慘狀，情感已高漲到了極點，但在左邊，竟然還有一位飾英國商人的演員，一手靠在十字架上，一手拍著另一個人的肩膀，以非常閒散的玩笑動作出現於觀眾之前。這情形，大概是由於導演者在這一場面中，把全部精神貫注於被絞殺者的表情，致將其餘的演員在無意中忽視了。

本來，像這種人物眾多的群眾劇，導演者之顧此失彼，也是在所難免的。且本劇導演者應雲衛氏，夙以導演軟性的戲劇見稱，此次驟然轉變風格，居然有到這樣驚人的成績，也是非常值得讚頌的。我們在期待著應氏更有力更完備的成功！

＊

依次，我們將對於全劇演員之個別成績，開始在此作一次大概的批判。當然，這批判的範圍是僅祇能限於幾個較為重要的角色。

以出演場次的多寡而論，無線電台伙夫是全劇中最吃重的角色之一，他是一個革命的煽動家，同時也就是這一幕反帝鬥爭的領導者。在外形方面，他應該是深入群眾之間而仍然顯示出一種與眾不同的狀態。這一切，演出者冷波君可算是完全瞭解的，所以從每一句對話或每一動作裡面，我們隨處可以發現這位演員是如何刻苦認真地努力於這特殊輪廓的劇中人之刻劃。所惜冷波君在發音的訓練和保養方面，尚少相當的研究，因之出演未及三場，已經聲嘶嗓啞，使許多生動的語辭失去了強烈的煽動性。我們盼望冷波君以後能在這一方面注意一下。

沈潼君的艦長，也是全劇中的重心人物。他是在無論任何場合中，總保持著一種英國人特有的頑固僻性，而在談吐之間，更十足地形成了帝國主義者的代表人。沈潼君出演這個劇中人的成功處，不僅是在外形上的近似，即在內心的氣質方面，他也用了極深刻，且又極自然的手法將他全部暴露了。當艦長在第四景中說著「我可以用大砲來和貴縣談判」這些話時的動作，這老練的舞台人是如何地激動了觀眾的心啊。

至於副官柯貝爾的飾者吳槇，大體尚可，不過在行動上末免過火一點。秦紹基君的商業家則全然沒有把握住劇

中人的性格和身份。倒是飾商業家之妻的周琦女士，動作頗能吻合劇情，在全劇的女演員中，她是發音最清晰的一個。陳冷芳女士所飾的高爾塞尼亞小姐，也可算是水準線以上的演出者，但走路的姿態仍有修正之必要，因為在舞台上的步伐是不宜過份急促的。飾男女旅客的陳申武君與徐樂賢女士，對於舞台經驗均太缺少，尤其是那位徐女士的對話，幾乎使觀眾一點也聽不到，我以為這一類演員是必須經過長期的訓練，然後纔能上演的。

不過上面所舉述的幾位扮飾白種人的演員，對於白種人的行動舉止，卻同樣缺少一種明顯的刻劃，所以有很多程度較低的觀眾，往往會引起種種錯覺。且本劇是記述一幕白種人與黃種人的鬥爭的故事，對此似乎非加以嚴重的注意不可。

在其餘一群勞動群眾的扮演者之中，袁牧之君的老苦力，和魏鶴齡君的第二苦力，是全劇最尖端的成功者。不過老苦力這個腳色在劇中所處的地位，似乎不甚重要，而人物個性又與袁君不甚適合，所以除掉在化裝方面的特出技巧而外，使袁君不能展其所長。這是很可惜的。至於魏鶴齡君則自參加春秋劇社出演《名優之死》後，早就引起劇壇的重視。而此次的出演，更證明他在另一面的成功，我希望魏君能在最近的期間，有更偉大的成功。

此外如飾第三苦力的李寶泉君，飾老計的高零君，飾老費的林得連君等，雖沒有十分卓著的成功，但給全劇以忠實的助力是不庸否認的。飾大學生的洪彗君，動作呆滯，對話還有些文明戲中「四字一頓」的習氣，應竭力加以改革。末後，我們得特別向觀眾提出的，是縣長之演出者嚴工上先生。嚴先生是一個年輕的老年人，他對於戲劇運動的興趣，正如我們青年人一樣的熱烈。同時他還是一位方言專家，據說此次全體演員發音的訓練，頗得力於嚴先生的指導。

*

布景的迅速與雄偉，是突破了戲劇協社歷來公演的記錄，這點，我們應該鄭重地向觀眾介紹這位布景主任張雲喬君。所惜此次在照明方面，未能相得益彰的給全劇以助力，因為在每個場面中，都用了綠色的 Spot Light，這雖然對於飾白種人的演員是有了反襯，但當這種綠色映到黃種人演員的臉上時，立刻就現出一種很難看的赭黑色了。照理，在這些人種複雜的舞台面，至少也應該用兩種顏色

以上的Spot Light。我們希望照明的工作者歐陽山尊君，除掉在科學的技巧以外，還得努力的於顏色學的研究。總之，這次戲劇協社出演《怒吼吧，中國！》我們兌現了。

姑捨其成功與否不論，至少，他們是忠實可靠的把那張不兌現的「戲劇年」支票——廣告戲劇家們簽出的空頭支票

鄭伯奇　《怒吼罷，中國！》的演出

《良友畫報》第八十一期，一九三三年十月。頁十四。

世界名劇《怒吼罷，中國！》當第二次九一八紀念日的前後，在上海上演了。這次上演全靠戲劇協社諸君的努力和觀眾的擁護而獲得了盛大的成功。在中國新興戲劇史上，這應該佔重要的一頁。

關於演出的成績，上海的各日報和雜誌曾有過詳密的批評。因為舞台的構造和演員的人數等等關係，效果沒有期待的那樣緊張，但，就大體來講，演出畢竟是成功的。這不能不感謝導演、演員及工作人員的熱心和毅力了。

自從中國有新興戲劇運動以來，《怒吼罷，中國！》一劇成了許多劇團的上演目錄中最重要的一項。

但是，因為主觀力量的不夠和客觀環境的困難，除過廣州的戲劇學校曾演過一次以外，到現在，上演終於沒有成功。這次戲劇協社的上演可算給中國戲劇界彌補了這個缺憾。

為什麼《怒吼罷，中國！》的上演是這樣困難呢？因為，它真實地描畫出來列強對中國的殘酷的榨取和中國民眾被壓迫的痛苦；它正確地指示出來中國民眾解放運動的路線。這，為壓迫者是一副頭痛膏，為勞苦民眾是一個興奮劑。當然，在現在中國這種情況之下，這種戲劇的上演不會是容易被容許的。

這部戲的作者特烈迪雅可夫Tretyakov 雖是蘇聯產，但這劇的取材並不是向壁虛造的事實。大家總還記得六七年前的萬縣慘案罷；那一幕砲艦轟城的慘痛場面被作者很忠實地很有效地搬上舞台。至於瑣小的穿插也都有它的真實性。況且，作者在這寥寥的九個場面中，把殘酷的壓迫階級者的本質描寫得淋漓盡致。因此，《怒吼罷，中國！》不僅是一個萬縣事件的再現，而是中國革命運動的

有力的縮寫。

關於人物性格描寫多少有點典型化和理想化。但這對於全劇不僅沒有妨害而且可以更有效果。因為這裡只描寫兩種勢力的面目，描寫各階層的樣相，代表的典型會使觀眾得到深刻的印象。

《怒吼罷，中國！》的取材雖然多少有點屬於歷史的陳跡了，但中國觀眾所得到的，並不是回憶的情趣而是切身的感觸。在目前的中國，這樣的事實還是繼續地在演著。不，自九一八以至於現在，中國民眾所受的屠殺和壓榨是一天比一天更加利害，中國民眾的反抗雖在種種桎梏之下仍是繼續加強。像《怒吼罷，中國！》的作者所希望的怒吼終於要吼起來的。在這樣的時候，《怒吼罷，中國！》的上演，絕對地是重大的意義。因為觀眾熱烈的要求，《怒吼罷，中國！》在雙十節前又要重演了。我希望它有更偉大的成功。

編者按：《怒吼罷，中國！》一劇，曾經戲劇協社在上海於九一八紀念日前後及雙十節前公演十三次。全劇演員近百人，導演者應雲衛氏。

《北洋畫報》第一○○四期，一九三三年十月八日。頁三。

祖徽 《怒吼吧中國》（存目）

茅盾 從《怒吼吧，中國！》說起

上海的戲劇協社已經有十多年的歷史，從前公演過《少奶奶的扇子》和《娜拉》，使得一般的上海人知道真正的新劇和遊戲場裡的「文明新劇」完全不同。戲劇協社從前公演《少奶奶的扇子》的時候，上海還沒有遭到「一‧二八」的砲火，我們耳朵裡也還沒有聽到「國難」這名詞——那時候，我們不過一年幾次紀念那所謂「國恥」。

新近戲劇協社又公演了三天，劇本叫作《怒吼吧，中國！》，公演的日期恰在「九‧一八」前三天。揀這「國難」的紀念日來公演《怒吼吧，中國！》即使你沒有去

《生活》周刊第八卷第四十期，一九三三年十一月七日。頁一五七。

鄭伯奇

世界名劇「怒吼罷，中國」當第二次九一八紀念日的後，在上海上演了。這次上演全靠戲劇協社諸君的努力，觀衆的擁護而獲得了盛大的成功。在中國新興戲劇史上這應該佔重要的一頁。

關於演出的成績，上海的各日報和雜誌曾有過詳密的評。因爲舞台的構造和演員的人數等等關係，效果沒有待的那樣緊張，但，就大體來講，演出畢竟是成功的。不能不感謝導演，演員及工作人員的熱心和努力了。

自從中國有新戲劇運動以來，「怒吼罷，中國」一成了許多劇團的上演目錄中最重要的一項。但是，因爲觀衆力量的不夠和客觀環境的困難，除過廣州的戲劇學校演過一次以外，到現在，上演終於沒有成功。這次戲劇協社的上演可算給中國戲劇界彌補了這個缺憾。

爲什麽「怒吼罷，中國！」的上演是這樣困難呢？因爲牠眞實地描畫出來列強對中國的殘酷的搾取和中國民衆被壓迫的痛苦；牠正確地指示出來中國民衆解放運動的路綫。這，爲壓迫者是一副頭痛劑，爲勞苦民衆是一個興奮劑。當然，在現在中國這種情況之下，這種戲劇的上演不會是容易被許可的。

這部戲的作者特烈迪雅可夫Tretyakov雖是蘇聯產，但劇的取材却不是向壁虛造的事實。大家總還記得六七年的萬縣慘案罷。那一幕砲艦轟城的慘插場面被作者很忠實地很有效地搬上舞台。至於瑣小的穿插也都有牠的眞實性。况且，作者在這寥寥的九個場面中，把殘酷的壓迫階級者的本質描寫得淋漓盡致。因此，「怒吼罷，中國！」不是一個萬縣事件的再現，而是中國革命運動的有力的縮寫。

關於人物性格描寫多少有點典型化和理想化。但這對讀了。但中國觀衆所得到的，并不是回憶的情趣而是切身的感觸。在目前的中國，這樣的事實是繼續地在演着。不，自九一八以至於現在，中國民衆所受的屠殺和壓搾是一天比一天更加利害，中國民衆的反抗旣在這種桎梏之下仍是繼續加強。像「怒吼罷！」的作者所希望的怒吼終於要吼起來的。在這樣的時候，「怒吼罷，中國！」的上演，絕對地是有重大的意義。

「怒吼罷，中國！」的取材雖然多少有點偏重於歷史的陳因爲觀衆熱烈的要求，「怒吼罷，中國！」在雙十節前要重演了。我希望牠有更偉大的成功。〔編者按：怒吼能及雙十節前公演十三次。全劇演員近百人，導演者應〕

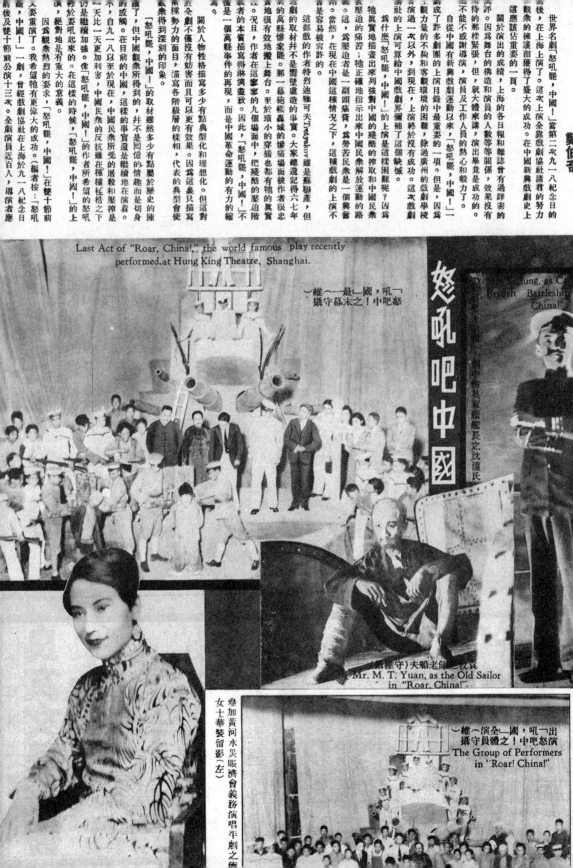

怒吼吧中國

Last Act of "Roar, China!," the world famous play recently performed at Hung King Theatre, Shanghai.

「怒吼吧！中國」之最末一幕攝（一維）

……Sung, as Cap……British Battleship in China!"

飾英軍艦艦長之沈瀟氏

袁……飾老船夫（守維綿）
Mr. M. T. Yuan, as the Old Sailor in "Roar, China!"

演「怒吼吧！中國」之全體演員攝（一維）
The Group of Performers in "Roar! China!"

參加黃河水災賑濟會義務演舊劇之街女士華裝留影（左）

看戲，單坐在家裡看了廣告，大概也能感到強烈的刺激吧？假如你從前看過《少奶奶的扇子》，而現在又去看了《怒吼吧，中國！》，你當然立即會認明白，這兩個劇本骨子裡完全不同。假使十年前報紙上登著很大的廣告，說要公演什麼《怒吼吧，中國！》而且還告訴你，有幾十個碼頭工人「做戲」，那你大概要覺得詫異，以為什麼戲劇協社也者，真真胡鬧。可是現在你看見《怒吼吧，中國！》你大概並不詫異，並且你反覺得非常對勁的吧？看了以後，你滿意不滿意，是另一問題，可是你去看以前，心裡大概這樣想過：「不錯！正要看這個！」

十年的工夫，戲劇協社和你都變了！就是演劇團體和觀眾的眼光都換了方向。就因為我們在「九‧一八」和「一‧二八」以後，在時時聽到工商業衰落、農村破產的今日，再沒有心情去留意少奶奶的什麼扇子了。我們的眼光從紳士和少奶奶的閒情轉到中國的怒吼了。這一方向的變換，當然是上進，不是墮落！

演劇是代表了文化的一面的，所以我們可以說我們文化的方向是在掙扎向上。然而同屬演劇這一部門內，我們又看見有什麼《天河配》，什麼《慘豔箱屍案》，也登了很大的廣告，連日排演。自然，這些也是現社會的一種「文化」。這種「文化」只把神怪和色情灌輸到觀眾腦子裡去，是要消除中國人的「怒吼」的。這種「文化」，不但麻醉了大多數人，並且還有強力的後援。檢查或取締，從來不會落到它們頭上。例如電影這東西，也是所謂文化事業。從今年起，幾家大影片公司都想轉換方向，題材方面要注意到所謂民間痛苦了；這當然是一種好的傾向。可是嚴厲的檢查常常使得那些影片不能把真正的民間痛苦深刻地表現出來。反之，一切神怪的肉感的外國影片卻沒有受到嚴厲的取締。這些都是事實。從這些事實，我們知道現社會中文化方面有人前進，卻也有人開倒車；並且前進的時時遇到阻礙，開倒車的卻處處遇到方便。所以我們如果單單看見了前進的勢力而忘記了所有的阻礙，便不能夠認明白文化的前進須要時時處處抱定戰鬥的精神，方才不為惡勢力所淹沒。和平的發展，只是一種夢想罷了。因而我們目前的有意上進的文化事業，最起碼的目標不能不是反帝國主義和反封建。

出版事業從來視為文化的主幹。出版業的中心是上海。最近五六年來，上海一埠多了十幾家書店。生活書店寄售全國各種雜誌，約有二百多種。而在上海出版的每日刊及三日刊（日報性質的社會文藝刊物），大概亦有

百種之多。特別是「國難」以後，定期刊物驟然增多，造成了新紀錄。新刊的書籍，比之五六年前也增加了一倍光景。出版業既有如此長足的「進步」，那麼，粗想起來，理應是教育發達的結果了。；然而事實上不然。事實上，因為教育經費困難，全國的學校數目只有減少，即以江浙而論，就有許多中學不得不實行「緊縮」。同時因為全國經濟破產的程度一年比一年深刻，中產人家無力供給子女求學，中等學生的數目也減少了。今秋上海各中學招考，據說投考私立學校的學生不及公立學校之半。因為公立學校收費較少。可是私立學校的數目卻比公立學校多過十多倍。這一件小事也就說明了中學生的數目只有減縮，不能增多。教育界既然這樣的「不景氣」，而出版界倒反呈現了「空前的活躍」，這是一種畸形的狀態。

為什麼出版界有這畸形的「發展」呢？要回答這問題，便須研究現今一般出版物的性質。姑舉定期刊物為例吧。現今的二百多種定期刊中間，約有百分之六十是文藝性的，其餘百分之四十幾則為一般社會政治的「分析」與「批評」，屬於專門學術的，恐怕不過百分之三四而已。所以在定期刊物方面，也是一種畸形的狀態。此一百數十種的文藝和社會政治的定期刊中間，自然也有並不靠銷路而存在的，然而大多數卻因為尚有讀者，而且不少的讀者。而讀者的大多數是青年知識分子（學生與非學生）。有人指此為青年的病態：喜歡文藝為輕浮而愛讀政論為狂躁。但實際上並非這樣簡單。實際上，青年人之所以生此「病態」，是因為社會先有了病症。社會的病太多了，青年渴要知道社會的真相，然而堂堂皇皇的教令裡卻只有粉飾，只有欺騙，於是青年人不得不求之於反映社會生活的文藝作品了。青年人渴要知道現社會的病應用何種藥方，然而師長告訴他們的，不是陳腐的「古方」就是草頭郎中的「丹方」，於是他們只好求之於各式各樣的社會政治定期刊了。所以文藝的和社會政治刊物的盛行，是青年煩悶的結果；而青年煩悶的原因又是政治腐敗國家阽危的結果。合此一切，乃造成了百業衰落中出版界畸形發展的狀態。

故就一方面看來，此混亂之出版界亦未始不是文化進步之徵象。因為至少是青年人不肯醉生夢死，對於社會各種現象要求說明，要求解決。

也因為是要求說明和解決，所以青年人唾棄一切粉飾的欺騙的麻醉的讀物，而歡迎忠實的暴露罪惡大膽開藥方

的讀物。·這是一個有意識的傾向。而且此一傾向，也決定了大多數定期刊物的傾向。同時也在另一方面形成了文化的動向。任何暴力不能屈服這一個由實際生活出發的傾向。

除此而外，出版界也和演劇電影界一樣，充滿了神怪肉感的讀物。它們的讀者是極少數的學生以及大多數的中小市民。此等「僵屍文化」和「肉慾文化」托根在社會的腐肉層，並且有特殊的扶助。因而在出版界的進步刊物也不能作和平發展的幻夢。以爲只要自身精進，不事抨擊，便可等待讀者的擇善而從，那就是空想。現今是文化受難的時期。黑暗中雖露幾許光明，可是唯有抱定了戰鬥的精神然後那落難時期能夠早日結束。

楊邨人　上海劇壇史料

……「九一八」的二週年紀念來臨了。戲劇協社聯合各劇團的人才順應潮流的站在時代前驅的突破了一九三三戲劇運動的紀錄演出了《怒吼吧，中國！》。蘇聯托黎查可夫的《怒吼吧，中國！》劇本，這在國際的劇壇上已經公認爲反帝的名劇。她在蘇聯、日本、美國、等地方的舞台上都已經演過，在中國則僅於廣州公演過一次，可是那是並非完璧而是改編的。以前大道劇社也曾籌備演出，結果因「一二八」的戰役而停止進行。戲劇協社自從一九三〇年公演《威尼斯商人》之後，中間雖曾由社員個人的各處參加表演一兩個短劇，但掩旗息鼓停頓著那是事實。這一次該社「轉變」

下篇：《現代》第四卷第三期，一九三四年一月。頁六〇二～六一三。

劇本方面。這劇是以一九二五（案：應爲一九二四）年萬縣左近的南津地方小市鎮英國兵艦示威的史實作題材的。可是，祇因作者對於中國民眾所受的更痛苦的事實沒有看到，這劇就免不了鬆淡不深刻了。因爲它不能夠充分表演出中國民眾的痛苦，所以在觀眾看過之後，它給觀眾的印象是不很明瞭與深刻的。同時，戲劇協社這一地而且聯合其他劇團的人才地公演《怒吼吧，中國！》確實是值得在史料上大書特書的。

關於《怒吼吧，中國！》的演出，因爲她在中國的戲劇運動上是有著很重大的意義與影響的，這裡特爲較詳的說及。

歐陽予倩 《怒吼吧，中國！》序

潘子農先生譯《怒吼吧中國》既脫稿，叫我作序，譯文我沒有來得及細讀，不便貿然加以評量。不過這個戲以前有過兩個譯本，潘先生的再譯必有其自信之處，讀者自能比較得之。

這個戲世界各國都演過，在中國反而上演最遲。──一九三〇年在廣州第一次上演，一九三一年正月廣州教育會的戲劇比賽，又有怒吼社上演過。在上海，是一九三三年演出的。一九三四年秋天在廣州民眾教育館，又由各劇社聯合演過，聽說內容改得很多。

當這個戲在美國上演的時候，蘇聯早已不演這個戲

演出的技巧上，因為事前有充分的籌備，人才的集中，那是成功了的。可是，利用 dark change 來換景──所謂「搶景」這在中國舞台上雖然是一種新發明，但應用的時候動作還嫌太亂；其次是燈光的放射不合劇情和布景，像探海燈的從旁射上而不是從兵艦的望台上射

下，這是一個缺點。布景，在中國舞台上像這次的布景實在是值得讚揚的，可是有的不與眞的配合，如船埠的船，兵艦的「波面」，大砲與望台連在一起，都是缺點。最後的群眾場面，以及船埠、碼頭，各景都因群眾太少而減少了不少的力量。

秋風吹動的十月裡，戲劇協社的《怒吼吧，中國！》又再吼了一下，也受觀眾的歡迎。

《怒吼吧，中國！》，上海：良友圖書，一九三五年十一月。頁五～八。

了，在蘇聯以爲不是演這個戲的時代了。不過在中國，由於帝國主義者之侵略日亟，直到目下還是珍品。

這戲以萬縣慘案爲背景，描寫被壓逼民族的哀史──在中國人看來是國恥紀念。演演這個戲，很可以刺激一下民眾的民族意識，使大家都有奮發興起、抵禦強暴、以圖自存的覺悟，用意似乎是很不錯的。可是在東京有些朝鮮人要演，警察不許用「怒吼吧中國」這個名字，他們很痛快地說：在此非常時期，萬不能讓中國「怒吼」。

有人說：演這個戲恐怕英國人要多心。正好比今年正月間，上海舞台協會演出《回春之曲》，有人怕引起

某國人的誤會是一樣的。最近國立音專開演奏會，節目中有〈五卅慘案〉一曲，奏序單全印好了，臨時又全部印過，改爲〈一個慘案〉。我只知道在香港是不許提及「五卅」這兩個字的，想不到在上海和內地也會不許！在報上有時不許，想不到在文藝作品裡也不許！因此我覺得帝國主義的威脅已經要使我們非停止不可了。

帝國主義侵略中國以來，所演的慘案也眞不少了。因爲我們無力而造成的國恥也指不勝屈了。可是以此爲題材的作品何其罕見？難道說我們不能立起雪恥，便連常常說說，自己警醒一下的勇氣都沒有了嗎！

萬縣慘案離現在已經好幾十年了。繼萬縣慘案而發生的慘案，是更加幾倍的殘酷。老實說，《怒吼吧中國》這個戲描寫得還不夠。據原作者自己說，雖是一部分的描寫，可以槪見一般侵略者及侵略者的情況。他怕還沒有知道今日的中國，因爲處處受帝國主義者之控

制，有些地方竟連演他這樣的戲都有困難啊！

原作者特里查可夫氏寫創作的方法，一個是「長期觀察」，就是用同樣幾個或一大群的人物作題材，先後寫幾本小說或戲劇，看他們心理行動和工作力之如何演進；一個就是「長期談話」Bio-interview 就是和一個人長時期的談話，仔細察看他的經歷和心理，用來寫成創作。在我會見他的時候，他說：「這是我個人的方法，我並不說除了這個方法，人家就沒有更好的方法。倘使你能夠把我的方法介紹到中國去，中國的青年若有人用我的方法寫創作，我便希望他們能把試驗的經過詳細告訴我，以供參效。」

當此國難嚴重的時期，使我深感到潘先生把《怒吼吧中國》重新再譯，頗爲難能可貴，并希望他的工作不是徒勞。

廿四年五月九日

潘子農　《怒吼吧，中國！》譯後記

譯蘇俄特里查可夫氏之《怒吼吧中國》既竟，對於感想，因略記如后。

這個國際劇壇上佔有重要地位的劇作，頗有若干瑣碎的

……本劇取材於一九二六年發生在四川省的萬縣事

《怒吼吧，中國！》，上海：良友圖書，一九三五年十一月。頁廿九～卅三。

變，（惟據作者自序所述，則此劇似乎又是描寫萬縣事變以前的事情了。也許是一種有意的避諱吧？）作者特里查可夫氏以純粹第三者的立場，忠實地記載了這一幕弱小民族的反帝鬥爭。特氏在我國西南一帶，曾有過若干時間的居留，所以對於這些地域的風俗習慣，也有局部的接觸。本劇的題材，起初他是用詩的形式記錄下來的，其後回俄，接受了政府方面的示意，始以「怒吼吧中國」這個題名改成劇本。

……本劇在中國，過去曾有陳勺水和葉沉兩先生的譯文，所惜兩篇似乎都是依據日譯的「舞台本」譯出的，刪改與脫漏之處頗多，而當時發表的兩種雜誌，又均因某種關係，流傳未能普遍。我這一回是用 Ruth Langer 氏的英譯本譯出的，但爲愼重起見，另請馮忌先生參照日譯本校閱一過，旋在《矛盾月刊》載出後，又承一位治德文的讀者從 Leo Lania 氏的德譯本裡糾正了幾處錯誤。雖說如此經過幾次修正，然而疵訛自知還是很多？此次大膽印行，不過想在沒有人依據俄文原本譯出之前，作一個代用品而已。

再……：我們對於英譯本稱爲道尹（Daoyin）這個名詞，頗有若干懷疑之存在。因爲四川是比較鼎革最早的一個省份，當一九二一至二二之際，新的政治組織已推行全蜀各縣，難道在一九二六年的一個相當繁盛的萬縣，尚有道尹這種制度的存在嗎？所以再四商討的結果，決計改譯爲縣長。其餘如李泰、劉誼雅、圓淨這幾個人名，都採取了一種「中國化」的譯法，好在這些角色原是中國人，想來不會有什麼問題吧！

末了，謹向爲這個譯本寫序文的歐陽予倩先生致謝！

收入《中國話劇運動50年史料集》第二輯，北京：中國戲劇出版社，一九五九年，頁一～十。

應雲衛　回憶上海戲劇協社

上海戲劇協社一九二一年冬成立起，到一九三三年九月最後大規模演出《怒吼吧中國》止，前後活動將近十年，舉行過十六次公演，其間的演出活動雖然是時斷時續，也算是中國早期戲劇團體歷史最長的一個。這個劇社從頭到尾，我都是參加的一員，所以事隔三十多年，回憶起來，往事仍是記憶猶新的。

辛亥革命以後，革命的浪潮風起雲湧，愛國的知識青年，紛紛組織劇團，作為一種宣講式的戲劇。在協社以前，我曾和谷劍塵等，參加少年化裝宣講團，專演一些諷刺時事的「幕表戲」，沒有正式的劇本，沒有固定的演出場所，並且連女角也完全是由男子來扮演的。

當時黃任之（炎培）先生在上海辦中華職業學校，提倡職業教育。該校附設的職工教育館，裡面有一個小小的舞台。校裡一部分學生想演戲，其中的馬振基就發起組織了一個上海戲劇社。但他們的力量很不夠，就想吸收外來的力量，在報上大事宣傳，招攬人才，我們這時便參加進去，擴大為上海戲劇協社。在黃任之先生的鼓勵之下，就經常在該館的禮堂裡上演，漸漸被社會注意起來，開始有些影響。這時有些成名的演員如歐陽予倩、汪仲賢（優游）、徐卓呆（半梅）也都參加進來，使協社的陣容大為堅強。

當時蒲伯英、陳大悲等在北京辦人藝藝專，提倡「愛美劇」（非職業性的戲劇），想改良文明戲，反對「幕表制」的形式，主張演戲用劇本。我們在上海也唱和這一運動，鼓吹演戲用劇本，堅持不演幕表戲。

協社正式第一次公演是在一九二三年五月，地點是職工教育館禮堂，劇本是谷劍塵編的《孤軍》。接著就有第二次公演，劇本是陳大悲編的《英雄與美人》，這是協社用劇本演出的開端。那時上海的話劇從幕表戲進而為粗具劇本形式的上演，是一個很大的進步。

洪深一九二二年春回國。他在美國研究戲劇多年，對於導演學和舞台技術，都有很深的鑽研。回國後他很想幹戲劇，但一時還找不到志同道合的同志，和我們也還未相識；他更苦於沒有肯登台演劇的女演員，所以只好改編了一個完全不需女角的戲──《趙閻王》。當時他還沒有參加協社，他和那時在笑舞台演文明戲的李悲世、李天然、傅秋聲、秦哈哈等人合作演出，結果成績並不如他預期的那樣成功。他當時很苦悶找不到真正的合作者。一九二三年他由歐陽予倩、汪仲賢的介紹，才參加了戲劇協社，我就是在那時和他認識的。

參加協社以後，他第一次導演的戲，是歐陽予倩編的《潑婦》和胡適編的《終身大事》。這兩劇需要六七個女角，可是社員中那時只有三個女演員（一個是錢劍秋，曾演《少奶奶的扇子》中的女主角；另兩個是王毓清和王毓靜姊妹，她們三人都是務本女學的學生），排演兩個戲女角就不夠分配。這時，我們還有許多人仍然喜

歡以男扮女，如谷劍塵、陳憲謨和我都是以扮女角出名
的，自己認爲演得很好，膽大敢做，很樂中於此道。但
洪深對於男扮女，是深惡痛絕的，他剛剛加入協社又不
便直說，於是他就想了一個聰明的辦法——把《潑婦》
一劇的女角完全用男人來扮演，參加的人有陳憲謨、谷
劍塵和我。《終身大事》由錢劍秋、王毓淸、王毓靜參
加，完全用男女合演，並且排在同場演出。他表面說我
們演得好，應排爲壓軸戲，把她們排在前頭演。我們當
然很高興，覺得這一回可以和她們比一個高低。哪知一
般觀衆先看了男女合演，覺得很自然；再看男人扮女
人，窄尖了嗓子，扭扭捏捏，一舉一動都覺得好笑，於
是哄堂不絕。這一笑，就使得戲劇協社男扮女裝的演出
「壽終正寢」了。這次演出是在職工教育館禮堂，時間
是一九二三年九月，爲協社的第三次公演。一九二三年
十月在職工教育館前禮堂第四次再度公演《潑婦》。
一九二四年第五次公演爲汪仲賢的《好兒子》（職工教
育館），表演技巧漸趨成熟，協社進入了新的階段。

自從洪深加入後，協社排的戲，一反從前的作風。
革新後的第一次公演（協社應爲第六次公演）是《少奶
奶的扇子》，一九二四年四月在職工教育館演出。此劇

是由英國作家王爾德的《溫德米爾夫人的扇子》改編過來
的，洪深編導。這個戲的演出因能適合上海知識份子觀衆
的口味，加上劇本結構的緊湊，故事情節緊張多變，對白
詼諧多趣，給這次演出提供了成功的條件。用硬片做布
景，眞窗眞門，台上有屋頂；燈光揭時間氣氛而變換，都
是創舉。化裝，服裝和表演都達到了當時的最高水平。這
次演出在上海頗爲哄動，結果很圓滿。

《少奶奶的扇子》同年七月重演於「夏令配克」戲
院，爲協社第七次公演。接著一九二四年十二月進行了第
八次公演，演出了三個獨幕劇：歐陽予倩的《回家以後》
（洪深導演），汪仲賢的《好兒子》（汪仲賢導演），和
徐卓呆的《月下》（沈誥導演）。

協社這時雖然由於藝術表現技巧的逐漸成熟，在社會
上有了一定的穩固地位，但自己總是不滿足這些成就的。
我們開始注意介紹一些現實題材的西洋戲劇，選排了《傀
儡家庭》一劇，這是根據易卜生的《娜拉》改譯過來的，
籌備了將近半年，於一九二五年五月演出於職工教育館
（第九次公演）。

一九二六年舉行了三次公演：第一次，一月，在職工
教育館，演出了洪深改編的《黑蝙蝠》（第十次公演）。

第二次，七月，在同一地點，演出了洪深改編自巴蕾的《第二夢》（第十一次公演）。第三次，八月，在「新中央」演出同一劇目（第十二次公演）。《第二夢》的內容是宣傳「人生如夢」的宿命論思想，勸人要滿足現狀，放棄鬥爭，現在想起來很不安當，主要是當時沒有明確的政治立場，爲藝術而藝術的錯誤思想造成這樣的演出。這兩個戲的演出對當時的學校戲劇運動，起了很大的推動作用：如滬江大學、復旦大學、暨南大學、交通大學、裸文女校、清心女校、培成女學等，都受到這種影響，演出了《黑蝙蝠》和《第二夢》等；同時也在學校中播下戲劇的種子，爲協社吸收演員提供了便利的條件。

協社雖然在各方面都有一定的發展和提高，但是困難還是很多的。首先我們是愛美的劇團，社員都是業餘的戲劇愛好者，流動性很大；沒有固定的經費，演出時經常都需要臨時籌借，演畢歸還，除了開銷以外，所剩無幾，常受經濟和人力的限制，所以演出不多。

一九二七年以後洪深轉向電影工作方面，並執教於復旦大學，漸漸和協社脫離，這對協社來說，是一個很大的損失；加上很多同志的離去，社務呈現渙散的狀

態，更由於其他的原因，停頓將近一年光景。後由法極力撐持傾破的局面，又將協社整頓起來。決定上演由法中央演由汪仲賢國沙陀所著《祖國》一劇改編的《血花》，於一九二九年五月在職工教育館演出（第十三次公演）。由於劇本的不健康，現在看起來，很多地方更是歪曲現實，演出是很失敗的。

慘痛的經驗教育了我們，使我們不得不愼重考慮我們的方向和要上演的劇目的內容。當時反動政府，對文化藝術界的迫害是很厲害的，反映現實題材的劇本很難上演，再加上我們的政治態度又不是很鮮明，處於中間路線，站在爲藝術而藝術的立場上，不能大踏步的前進，因此考慮的結果，決定走入古典劇的方向，介紹西洋的名著；以爲從研究西洋古典戲入手，最爲穩安，覺得有戲演總比不演好。於是一九二九年的除夕酒筵上便決定排演莎士比亞的名劇《威尼斯商人》（顧仲彝翻譯），這是協社走入古典派的時期。

《威尼斯商人》前後演出兩次：第一次（第十四次公演）是一九三〇年五月，在中央大會堂演出；第二次（第十五次公演）是同年七月，在四馬路丹桂第一台（現已拆建）演出。此時除協社外，大的劇團還有南國、辛酉、復

旦等，都很著聲望。同年六月南國社在中央大戲院演出
《卡門》，復旦劇社在洪深的領導下演出《西哈諾》於
新中央。一時演外國戲的風氣很盛；服裝布景，都極其
講究，在表演藝術上都有一定的成績，給後來的演員很
多啟發。但是對於講究形式，耗費過巨，就入不敷出，
三家都虧了本。後來田漢約洪深和我在大西洋菜館，作
了自我檢討，現在想起來，是一件很好笑的事情。

這時我在左翼的團結之下，政治上開始有些認識。
過去我們的工作雖然在話劇藝術事業上，有過一些小小
的成績，但和人民的現實生活，還是有很遠的距離。我
們的上演計劃，為了更適於當時的政治要求，就不得不
重新決擇。一九三一年「一‧二八」事變突然暴發，舉
國憤慨，在抗日熱情的鼓舞下，我們堅決的走出了自己
藝術的小天地，向黨領導的話劇藝術事業靠攏；一改以
前為藝術而藝術的作風，在各大中學校中輔導《炭坑
夫》、《獲虎之夜》、《亂鐘》等劇，和革命的形勢相
配合。這可以說是我們轉變的開始。

一九三三年九月協社直接在黨的領導下，為紀念
「九‧一八」二周年，在黃金大戲院演出《怒吼吧中
國》一劇。

《怒吼吧中國》是蘇聯作家脫烈泰耶夫的作品。這個
戲是以一九二五年（案：應為一九二四）萬縣慘案為題材
的，描寫英國兵艦在該地發動的一次示威，引起中國人民
的強烈反抗。這個戲在美國、日本等國都上演過。自從第
一個中譯本在中國出現後，引起不少人的注意。上海藝術
劇社、大道劇社、暨南劇社、新地劇社等屢次都想將它搬
上舞台，結果除廣州以外，其他的劇團都沒有實現。

像這樣大戲的上演，尤其是在上海，我們不得不格外
的謹慎。第一，無論如何要使它上演，不會使期待了幾年
的觀眾失望；第二，要使上演不會失敗，叫熱望的人們
失望。

《怒吼吧中國》有不少的譯本，有從英文重譯的，有
從日文重譯的，這次我們把所有的譯本集在一起，用英文
本做底本而修正的。

導演方面雖然由我負責，但事前曾經黃子布（夏
衍）、孫師毅、沈西苓、席耐芳（鄭伯奇）、顧仲彝、嚴
工上等同志們好多次的討論。

協社自從《威尼斯商人》虧折以後，因困於經濟，足
足有三年光景消沉著。至於這次，也並不是受了某種協助
而突然地富裕起來了，事實上，我們是冒著險來嘗試的。

我們這次經濟的來源：1.借款，2.預約券。好在有一部分的支出並不需要現款，我們就冒險拿上述兩項得來的款先把商船、兵艦、碼頭各種布景都造起來了。

這次最費錢的自然是布景，其次是燈光，因為人多，伙食的開支也隨之增多，連廣告等，一起總需二千元以上。用這麼多錢演出一次戲，是從來沒有過的。

我們擔心虧本，還不了債務，就決心一天連演三場。雖然這樣會使前後台的工作人員特別辛苦，然而我們不得不這樣做著。

收入的預算我們也累次用縱橫斜的各方面算過，是否可以做到不虧本，我們是難說的。但是已到了前線的邊緣，我們就不再估計了，只有往前衝鋒。

劇本中的演員的多寡，原是可以有些伸縮的，因這是一個群眾戲，我們不僅不想因陋就簡，還想盡可能增加一些人數壯壯力量。

全劇使用職演員有一百人左右，其中有五十人是社員、各劇團中的同志以及各學校中有演劇經驗的同學，有二十個左右是童子軍，有三十個左右是碼頭工人。布景設計是張雲喬，燈光設計是歐陽山尊。演員表是這樣的：

扛工頭⋯⋯⋯⋯⋯⋯徐心芹

李　泰⋯⋯⋯⋯⋯⋯李級仁

記　者⋯⋯⋯⋯⋯⋯嚴箇凡

安希來⋯⋯⋯⋯⋯⋯張志勛

火　夫⋯⋯⋯⋯⋯⋯冷波

老婆子⋯⋯⋯⋯⋯⋯趙曼娜

男旅客⋯⋯⋯⋯⋯⋯陳申武

女旅客⋯⋯⋯⋯⋯⋯徐賢樂

船夫老齊⋯⋯⋯⋯⋯高零

警　察⋯⋯⋯⋯⋯⋯韋惠圜

商業家妻⋯⋯⋯⋯⋯周琦

商業家女⋯⋯⋯⋯⋯陳冷芳

副　官⋯⋯⋯⋯⋯⋯吳槙

商業家⋯⋯⋯⋯⋯⋯秦紹基

艦　長⋯⋯⋯⋯⋯⋯沈潼

僕　歐⋯⋯⋯⋯⋯⋯高士模

第一船夫⋯⋯⋯⋯⋯黃惶

第二船夫⋯⋯⋯⋯⋯魏鶴齡

齊　妻⋯⋯⋯⋯⋯⋯程夢蓮

齊　女………莊蓮寶

齊　子………陳思錦

宣教師………余定義

縣　長………嚴工上

大學生………洪甚

船家老費………林得連

第三船夫………李寶泉

老船夫………袁牧之

第二船夫妻………朱銘仙

第二船夫子………莊慶寶

水　兵………張雪攬等

絞刑吏………楊延修等

碼頭工人及群眾………全體後台職員

布景困難很多。第一，是外景多；第二，是景變動得多；第三，布景有很多是特殊的東西（例如無線電話、碼頭、兵艦、商船等）；第四，是用搶景。所謂搶景，就是不閉幕，只將電燈一暗，連景帶人同時變換，爲的是不讓幕來破壞空氣。但是僅這一點，九景八次的變換，是有三十個以上的人手，費了好一翻

練習的。又因有許多特殊的布景不能做得太大小，否則就失了與人物的大小比例，所以舞台非特別的大不可。東西加大，換景就更吃苦一點，一天三場廿七景的變換，是否會使這三十個工作人員病倒是很耽心的。然而這也不管了，在幕後的無名英雄們是不會叫苦的。

這次燈光的運用，要代替幕布，可以證明燈光在這一劇中的重要了。以我們的計算，至少有十只左右的聚光燈，至少有三只變壓器。這些我們是由歐陽山尊和另外一位同志以最經濟的材料由自己趕製的。平常的燈光總在布景搭就以後才裝置（指細小的部分，如壁燈、台燈等），這次可不行了，燈光和布景同樣在暗中變換。方法是使聚光燈，活動的掛著，用一定長短的繩子支配它到一定的地位，變壓器也一樣，在暗中逐漸的轉亮。

以上就是我們演出《怒吼吧中國》時的大概情景。

還有二事也是值得提一提的，那就是我們演出的地點是在法租界八仙橋黃金大戲院。爲什麼要選擇這一個劇場演出呢？是因爲當時上海的審查制度。這個劇本的主題既是反英的，如果在公共租界上演一定不會被審查通過，就利用當時英法之間的矛盾，在法租界演出。關係是由田漢介紹英的，先見了嚴春堂，又由嚴介紹給黃金榮，當時黃金榮只

知道我們是一個話劇「票房」，他為了貪圖重價租金，覺得沒啥關係，這樣才搞成功的。

《怒吼吧中國》上演的時候，正值國際調查團來華調查「九‧一八」事件，代表中的馬萊爵士到戲院中來看戲，他剛坐定，我和袁牧之合計好，就放《國際歌》的唱片，又唱〈馬賽進行曲〉等歌曲，弄得馬萊很快的站起來。現在回憶起來很好笑。

這是上海戲劇協社第十六次公演，也是最後一次的演出，動員了許多劇人的力量而進行的。以後成員星散，戲劇協社本身也就從此結束了。

三十年的時光悠然過去，上海戲劇協社在中國話劇運動五十年的歷程中，是功是過，有無留下些星末的貢獻，讓話劇史家來作公平的鑑定吧。

四‧二、在中國的演出——中日戰爭期間

白蒂

《怒吼吧，中國！》
—— 將重上舞台了 ——

上海《申報》，一九四二年十二月五日。

《怒吼吧，中國！》這個名字是夠興奮的，它是一部生動的劇本，記得在七年前的時候，它曾轟動一時地在上海演出。為著這個劇本充滿著反帝、反侵略的情調，所以當時遭受了公共租界當局的禁演，後來由各方面的疏通，終於在法租界的舊共舞台上公演，由應雲衛擔任導演，袁牧之陳波兒領銜的演出，結果的成績可以說是優美而圓滿的，它給予中國觀眾的印象是深刻的，動人的。

現在，據記者的探詢，這一別七年的《怒吼吧中國》劇本，將於下月八日起在大光明戲院演出，據聞主持者為中華民族反英美協會。劇名在多方考慮之下已改為「江舟泣血記」。主要演員多由電影界話劇界第一流演員擔任，李麗華、石揮也在劇中分任重要的角色，至於導演人選已決定請李萍倩和屠光啓負責。又據各方報道，《江舟泣血記》公演之外，還有女星們和歌星們的客串歌唱，這幾天大家已開始排演劇本了，預料在最近期間，它可能與觀眾們相見。

關於《怒吼吧，中國！》劇本，前曾由潘子農譯出，情調生動，場面偉大，我們正期待它的重上舞台，這不但是一年來上海劇運上的驚人演出，而是一個劃時代的影劇界人員總集合的奏曲！

怒吼吧！中國，我祝福它的再見有期。

子輝

關於《怒吼罷中國》

《太平洋週報》第一卷四十六期，一九四二年十二月八日。頁八七〇～八七一。

不久——最近的——上海的劇台上將有一驚人的劇目之演出，將是聯合了劇台、影台的名演員合作演出，一新上海觀眾的耳目。作者既非影圈，又非劇台中人，更非藝界訪員，為了那劇本之意義的重大，——那堅確的反英美帝國主義的意識之鮮明的展開——博得了世界任何邦國的藝術界的重視與熱烈的演出（十年前也曾在中國的劇台上露演過），所以趕在演出之前，想紹薦這一個劇本給予愛好話劇的讀者。

為了這個洪偉時代中成為藝術之宣傳的最好的武器的劇本，所以即使有人定要錫我以為劇界驅策的揚聲筒，我也承當。

《怒吼罷中國》之產生

一九二六年（民國十五年）蘇聯未來派詩人屈萊泰角夫（S. M. Tretyakov），正烙印他的遊蹤在我們的被帝國主義殘虐、踐踏的領土之上，他體會了五卅慘案、沙基慘案、萬縣慘案的種種怵目驚心的被壓迫民族的慘痛的畫面，同時又欣瞻著為英美帝國主義所困縈、壓迫著的這個有著光榮歷史的領土上掀起了革命的空前的高潮；這些客觀的、真實的形態，壓迫這位詩人的心胸；在回歸他的祖國之後，便以《怒吼罷中國》的詩篇來宣洩他的同情──是一種偉大的人類愛──的呼號。

蘇聯政府為了重視這詩篇的新穎、真實的題材，而同時蘇聯政府正在注意於舞台的藝術宣傳的活動，便暗示作者嘗試以戲劇的形式寫作劇本，通過舞台的演出，廣播到世界民族的心胸，於是這就產生了《怒吼罷中國》（Roar China）的劇本。

此劇不僅在蘇聯的領土以內作熱烈的演出，便是即使向抱功利主義、侵略主義的英美帝國主義，也居然會上演，由此，也足覘《怒吼罷中國》的偉大，並不單在它的宣傳上的題材之現實性，而是劇藝上的洗練，也臻於成功的緣故。

演出的舊事重提

《怒吼罷中國》除蘇聯國內演出外，德國的劇藝界，曾在柏林的 Reinhardt 公開演出，然而這是不足為奇的，足以為奇的是：以反英美侵略主義為主題的這個戲劇，居然能在英、美的本國的演出，足證此劇的深能叩動世界任何人類的心弦，尤其是同情於被壓迫民情的人類的心弦，而掀起了他們的同情的波瀾。

在侵略主義造於極峰的美國上演此劇的時間是一九三○年（民國十九年）的冬季，地點是紐約百老匯 Maitin Theatre 劇場，主催的是紐約劇場總會（New York Theatre Guild），觀眾的盛況，是創了空前的紀錄。當時不僅美國的劇界重視此劇，便是報界也都一致予以重視的批判呢！

在同樣壓迫根兒抱著侵略主義的英國，居然也曾上演此劇，時間是在一九三一年（民國二十年）十一月，後於美國一年。老大的英國政府是禁止該劇公開上演的，然而經

未名社（Unnamed Society）的斯來敦馬吾密士（Sladin-Smith）的努力，卻終於在曼轍斯特（Manchester）地方上演了。

在東亞，首先響應這支由北歐的蘇維埃聯邦所響起的怒吼吧的雄曲，照例，應該是我們這被白色侵略民族所殘害、壓迫的中國的自身了，然而事實上的回答卻是不，而是我們的東鄰的日本，中國文化社會的感覺的麻木，於此也足以見其一斑了。

在日本，上演此劇的時間是一九二九年（民國十八年）的八月，演出的舞台爲日本築地小劇場，日本民眾的同情於中國被壓迫的勞苦階層的表見，這不過是其一端而已！——這種精神的同情的行爲，是值得我們注意的。

現在，我們可以說到《怒吼罷中國》在中國的上演情形了，歐陽予倩曾領導過他的劇團，在廣東演過此劇，然而爲了舞台條件的不合，而不能理想地達到演出的良好效果。正式具備了充分籌劃而演出的地點，在是上海，主持者爲過去的戲劇協社，時間是在一九三二年（民國二十二年）的秋季。計算起來，較日本的演出遲四年，較英國的演出遲二年，較美國的演出遲三年，而

較之蘇聯的演出則遲六年。近世紀來，中國的人文處處落後，作爲文化之宣揚的武器的劇藝也不能外此，是深可令人慨然的。

戲劇協社公演此劇時的主持人是應雲衛、袁牧之等，當時對於劇本的編譯（那時《怒吼罷中國》有陳勻水、沈端先等的譯本）是頗費一番參照斟酌，所以演出的結果，博得了無上的佳評。現在回憶過去的熱烈盛況，令人有不勝今昔之感的。

《怒吼罷中國》的公演，離現在已有十個年頭了（這是照中國人的年齡算法），現在，舊劇重演，它的意味是不僅在「重演」而已，聰明的讀者，是不會不清楚地意味到的。

在整個上海劇藝界趨向反現實主義的新的歷史之展開的里程上的今日，在反英美侵略主義的新的歷史之展開的今天，《怒吼罷中國》的演出，是有其崇偉的使命的。

中國這被壓迫的民族，在這偉大的時代中是確乎應該大聲怒吼起來的。

劇情梗概

《怒吼罷中國》全劇共兩幕九景，故事是這樣的：

為了鎮壓中國的革命之故，大英帝國的Chinon軍艦，碇泊於長江上游的萬縣碼頭，這輝煌的威武的軍艦，上的高等社會的上流人物，正好與碼頭上的勞苦大眾，作了個鮮明的對照。軍艦上不徒有貴族武士，也有豪華的商賈；不但裝著白色的英吉利人，也載著白色的美利堅人。這個美國籍的叫作安息賴（Ashlay）的大商人，為了要經銷他的在中國北方所低價收刮來的貨品——牛皮——而由英軍艦代他強迫雇來的一艘渡船渡他到岸上，以便向當地的中國商人去接洽兜銷。然而渡船行到傍岸的時候，安息賴為了仗著他的白色人種的高貴地位，而連應付的渡資也吝於付給，於是掙扎在餓饉線上的勞苦船夫老齊便與他起了爭執，結果，安息賴由於自己的不憤而落水，由於不習泅泳而淹死。咎由自取，本無風波可言；而英國軍艦的艦長卻認為嚴重無比的問題，——一個黃色的牛馬般的中國勞工，——雖然死亡的並不是英國人。

白色的美利堅商人！——竟敢淹死一個英國軍艦的艦長立刻致送了嚴重的抗議，給萬縣的道尹，這抗議的條件：第一是要萬縣的官吏應該服喪送葬；第二是萬縣的官吏應該服喪送葬；第三是給死者家屬以賠償。三個條件還不能稱凶惡，然而

出乎情理之外的另一條件是要殺人犯（其實老齊並未殺人）償命，而且償命的代價是二與一之比，換言之，便是需要兩個中國人的生命，抵償一個美國商人的生命。被派到軍艦上去當交涉員的大學生折衝的結果，是一一如命。——白色侵略民族是等於天子一般，天命怎違？於是我們的該倒糟的命運便落到了那般勞苦大眾的身上了。——中國的官吏不會去償命，中國的商人學生也不會去償命，該償命的是勞工。

哀的美敦書由軍艦艦長送出，如不償命，便將砲台全城，那可怖的、一下子會毀滅一切的大砲的砲口，已經準對了縣城，毀滅是會在一剎那間演出的。

碼頭工會裡的群眾終於只能順從中國官憲的意旨而決定推舉兩個代表去替死、償命，以遂凶殘的白色人的要求，而保全滿城的群眾，不致生靈塗炭。

慘劇的最高潮展開了，——兩個無辜的勞工受了絞刑。群眾噙著淚瞧著這慘酷的幕景，他們對於侵略者的殘惡更加認識清楚了，仇恨是深深地更滋長了根苗。

當艦長接到上峰動員命令而即刻啓碇的時候，群眾的血沸騰了，仇恨的火花在他們的眼中燃燒著，他們懂得自身應走的路，——即便倒下一個，卻會站起十個，這是全

劇的內容。

現在行將公演的《怒吼罷中國》，據聞微有改編的地方，且更名《江舟泣血記》，那一定是強調反英美的這一個主題。是，抑否？那我們拭目以待吧！不過以個人的意見，《怒吼罷中國》，是更適宜於電影製作的，我想電影公司當局，在劇本荒的現在，對這一個劇本的搬上銀幕，是值得考慮的，此點未識如何？

《江舟泣血記》職演員表

紀念大東亞戰爭一週年，一九四二年十二月八、九日在上海的大光明戲院演出。《江舟泣血記》公演特刊，中華民族反英美協會主催，一九四二年十二月八日。

籌備委員會職員台銜

後援　上海日本陸軍報道部

顧問　吉田　太田　袁履登　張善琨

籌備委員　丁玉堂　李祖萊　李國華　范鑫培
　　　　　張中原　陳亞夫　楊壽章　楊景炳
　　　　　楊政之　夏煥新　陸元亮　韓蘭根
　　　　　鄭偉顯　劉漢儒

總幹事　李國華

劇務組　陸元亮　屠光啓　蕭平

票務組　張中原　張權威　黃脩伯　鄭偉顯

交際組　丁玉堂　史濟福　范鑫培　楊景炳
　　　　李叔明　吳勤芳

總務組　陳亞夫　楊壽章　蔣谷正　王英

宣傳組　劉漢儒　夏德超

《江舟泣血記》職演員表

編劇　蕭憐萍

導演　李萍倩

舞台監督　屠光啓

艦長　嚴俊

科伯爾中尉　楊志卿

報務員　許良

水手長　章志直

艦長女　陳琦

艦長妻　路珊

牧師　譚光友

遊客甲　關宏達

遊客甲妻　倉隱秋

遊客乙　韓蘭根

遊客乙妻　馬忠英

陳斯來　周起

僕歐　謝邦彥

傳令兵　楊祺

水手　楊華

水手　吳毅遠

水手　黃希齡

水手　鄒雷

道尹　黎明

黃翻譯　顧也魯

道尹女　周曼華

聽差　張慧靈

女生代表　張帆　梁影　楊碧君

　　　　劉琳

馬局長（警察局）徐莘園

文局長（教育局）田續

團長（陸軍中校）許可

大利（商會會長）洪警鈴

買辦　姜脩

老費　姜明

計長興　姜明

老費妻　楊雪如

老船夫　徐立

船夫王夫　戴衍萬

船夫甲　田鈞

船夫乙　呂玉

船夫乙妻　張婉

船夫丙　周文彬

船夫丁　何劍飛

船夫丁妻　曼娜

船夫乙子　趙露丹

船夫戊　歐輝

船夫己　梁新

船夫庚　苗祝三

劊子手　米雲山

警察四人　王學武　屠恆福
　　　　　錢步銘

群眾八人

劇務　陳翼青　韓蘭根　田鈞

布景　仲永源

音樂　梁樂音　陳歌辛

照明　凌波

化粧　樂羽侯

道具　屠梅卿　屠恆福

效果　田振東

服裝　錢步銘　謝子文　張仲辰
　　　葛賓甫

提示　曼娜　陳琦　楊祺

李國華　演出的意義

《江舟泣血記》公演特刊，中華民族反英美協會發行，一九四二年十二月八日。頁一～三。

面臨著偉大神聖的大東亞戰爭週年的紀念日，我們感覺著無限的感慨，與無限的興奮。

整個的東方民族得到了解放的日子——這就是十二月八日這一天，在東方的人們看來，聖戰週年的紀念日不但是光輝的、燦爛的，而且可以說是為劃時代的、開歷史上的一個新紀元。我們想想中華民族在英美帝國主義的桎梏下，所遭受壓迫和束縛，有著百餘年來的時間，在這悠長的日子裡，我們忍住了不少的苦痛，忍住了不少的恥辱，這是誰給予我們的？這是誰所造成的？

掀開了中華民族的歷史看，第一個侵略中國的，就是英美帝國主義，百餘年的血痕，百餘年來的痛恨，現在，我們決定要清算一回，決定要給英美一個有力的打擊，所以，在戰爭週年到來的時候，我們感奮著友邦軍隊戰鬥的神勇，同時，更要在自己的力量上去加強，去努力，以期完成東亞民族解放的最高任務。

友邦日本為了爭取東亞民族的解放，為了爭取東亞民族的生存，用全力，拼了命，在同英美戰爭，這一個戰爭，不是日本一國的戰爭，而是全東亞各國對英美的戰爭，這一個戰爭的勝利，不是日本一國的光榮，而是全東亞各國的光榮，所以在大東亞戰爭一週年紀念的今天，日本須要慶祝，我們中國也須要熱烈慶祝，本會是領導民眾，揭起反英美運動的一個集團，當然更應該慶祝！因此特地請了許多明星，在大光明公演《江舟泣血記》的四幕偉大話劇。一方面擴大宣傳反英美的工作，一方面預祝大東亞戰爭的成功。

全面和平是中國目前時代所需要的，民眾所要求的，而英美帝國主義硬是拖了重慶政權的尾巴，在繼續戰爭，想牽制日本漁翁得利，弄得我們中國國家的元氣一天喪掉一天，一天不像一天，弄得我們中國的民眾連飯都快要沒有吃，英美帝國主義不單是對日本作戰，簡直是對我們全

中國每一個人民在作戰，所以紀念大東亞戰爭，我們必須要打倒英美帝國主義，大處著眼，小處著手，我們祇有展開反英美運動。

《江舟泣血記》這個劇本，就是暴露著英美帝國主義侵華的一個罪惡的事實，這個事件是在十幾年前，四川境內的萬縣地方上發生的，而且發動的禍首也是英美帝國主義者，因此，劇本的內容，充滿著中華民族反英美反侵略的高潮，這裡面可以見到英美人毒惡的面相，也可以見到中華兒女抗爭的呼聲。現在中華民族反英美協會，熱誠地將這偉大的劇本呈獻於爭自由、爭解放的東方人士之前。英美帝國主義一向不當中國人是人，不當中國國家是一個國家，看完了此劇以後，就可以知道英美人，我們可以不可以同他們交朋友？英美國家我們可以不可以同他講合作？所以希望每個觀眾都清澈地明瞭英美帝國主義者的侵略行為，進一步地是：動員每一個角落的人民，集中我們的意志，加強我們的力量，去粉碎英美帝國主義桎梏東西的陰謀，掃蕩英美帝國主義存留在遠東的一切勢力！

我們既然知道英美是東亞的叛逆，中國的敵人，那麼在紀念大東亞戰爭一週年我們應該怎樣呢？我們祇有一條路：祇有與日本同甘共苦，集中全國人力物力財力貢獻給大東亞，在大東亞勝利的一天，就是我們中國抬頭的一天，同時希望重慶方面快快放棄英美的關係，實現全面和平。而我們每一個同胞祇有拿出良心來，做人做事都要把國家民族的利益，擺在面前。祇有這一條路，祇有這一條光明的路，才能使中國在這大時代中得到復興，得到真正的自由獨立平等！

大東亞戰爭的結果，很顯明的，日本必定勝利，英美必定失敗，東亞民族必定能夠解放，所以希望大家要加強這一個信念，來協力大東亞戰爭。

最後，我們萬分感謝友邦陸軍報道部的多方援助，當局的鼓勵勸贊，使這次公演得到不少的便利，此外我們更感謝中聯影片公司經理張善琨先生給予演出上有力的贊助，以及各位演員辛勞熱忱的獻演，全體工作人員，撥冗籌備，使本劇能順利地呈獻於觀眾之前，於公於私，當永銘心版，特在此謹致敬禮與萬分的謝意。

蕭平（蕭憐萍）　《江舟泣血記》編後

《江舟泣血記》公演特刊，中華民族反英美協會發行，一九四二年十二月八日。頁六～九。

《江舟泣血記》，將於月之八和九兩天，在大光明戲院公演了，忝為該劇編者，很想說幾句話。

現在先說編這劇本的經過情形：

是中華民族反英美協會要在大東亞戰爭一週年紀念那天作一次盛大的反英美話劇演出，希望電影界話劇界全體動員，參加表演，由反英美協會宣傳，會總幹事李國華先生來找中華聯合製片公司的經理張善琨先生，要求全力贊助這樁事；是中華民國的百姓，歷年來受盡了英美帝國主義者的壓迫榨取，這回總算抬起頭來，憑良心說，反英美運動，可說是每個人應盡的義務，也是每個人負的責任；當然囉，善琨先生是責無旁貸，可是他事情太忙，他只把全權託付了第一廠廠長陸元亮先生，叫他努力促成這樁值得紀念的舉動。

在某一次的宴會席上，陸元亮先生偶然談及這樁事，還提起了關於劇本問題，他說：反英美協會曾經轉來幾個話劇劇本事，但不甚適用，其中有一個是寫太平天國時上海方面的英美惡勢力勾結清軍的事實，對於反英美氣氛，還算濃厚，但劇情瑣屑，不易編成話劇；他對於這樁問題，確是表示相當憂慮，因為時間已並不富裕，而該項劇本的中心意識，又似必須是反英美氣氛絕對地濃厚的；可巧屠光啓先生在座，他想起了數年前上海戲劇協社在黃金大戲院出演的《怒吼吧中國》，這是一個反英美氣氛非常濃厚的戲劇，同時正暴發了英美人在中國暴虐的凶橫和摧殘，這是鐵捷克（S. M. Tretiakov）所著的九幕劇，是描寫揚子江上游萬縣的一樁悲痛的故事。當時，屠先生說過，我們聽過，酒醉席散，也沒有把這事放在心上。

過了好幾天，我還記得是中聯假座大上海大戲院舉行全體股東大會的上一天，陸元亮先生拿了一本羅稷南譯的《怒吼吧中國》交給我，說：內中劇情，有幾點和現在的環境不相吻合，要我看著改編一下；我是中國人，歷年來受盡了英美帝國主義要的欺騙和壓迫，我需要負一些反英美的責任，我接受了這使命；先寫了一個詳細的本事交給他，由他轉交給李國華先

生，再由李國華先生轉交給日本軍報道部長審核。差不
多又是一個星期模樣，從陸先生那裡，知道了軍報道部
方面是通過了，而為了時間的關係，要我在五天內把全
部對白交出來；十年不搖筆桿兒了，這回就得像豹子頭
林沖一樣坐它一下梁山的交椅，於是就整整五天實行那
「秋夜閉戶寫禁書」了。

　　寫完了經過情形，就想寫一些筆者對於這劇本的
感想：

　　鐵捷克所著的《怒吼吧中國》九幕劇，而為上海
戲劇協社選用，在黃金大戲院演出的，並不是一個單
純的反英美運動的劇本，因為這裡面有一個火夫，他
是代表了共產主義者，有一個和尚，他是代表了國家
主義者；讓這兩個人，儘在許多無知識的工人和船夫中
間鬧，還說些鼓吹階級鬥爭的話，這總覺得是並不妥善
的，況且，所謂船夫工會，也極容易引起誤會，因為我
們的國家，是和平反共建國的國家，英美要反，同時共
也要反，萬不能選用一個反英美同時在那裡宣傳共產的
劇本，違背了國家所揭櫫的主義！我呢？就因為關係並
不微細，所以放膽把它大大地更動了一下：原則九幕，
──碼頭、軍艦、船埠、軍艦、船埠、船夫公會、軍

艦、船夫公會、刑場；現在給改成了四幕，──軍艦、道
尹公署、船夫公會、墓地和刑場，而第一幕的軍艦，是一
幕四景，中間是隔了一個江面的搶景，在編者的立場，只
求劇情貫通，可是，我知道是苦了布景師和後台的工作人
員了。

　　關於這樣的更改，雖然是李國華先生的授意，他希望
有一個四幕戲的劇本；但筆者對於原著者的這樣處理，總
覺得有個感想，那就是他是把「軍艦」形成了一個階級，
而把「船埠」「碼頭」「船夫公會」聯合成另一個階級，
於是把舞台上布景的交替，就代表了兩個階級的自然的和典
型的對比；這當然是無可掩飾的，一方面是水兵們的壯觀
的行列，軍官們的白制服的金編，而一方面是破衣衫、赤
腳的群眾，麻木疲憊的神情，但事實儘管是事實，在原著
者的立場來說，是無可非議的，他不妨借此暴露一下英美
人的罪惡，但同時也大大地挖苦一下中國人，但在我們的
立場來說，卻正不必這樣做，所以，筆者是不但把原劇中
的火夫、和尚刪除了，也把老鴇、瞎子等都刪去，另外，
加了一個道尹的女兒，而把道尹的女兒、道尹、黃翻譯、
和船夫老費都給編成了十分正義感的幾個，這，多少表示
一些中國的官場、學生和苦力之間，儘多是充滿著愛國思

想的人物，只因為那時英美帝國主義的惡勢力的存在，纔祇好咽住淚幹這違心背理的事！造成了淒其沉痛的一頁!!

末了，還想說幾句不一定要說的話：記得廿二年九月上海戲劇協社在黃金大戲院公演，而由應雲衛先生導演的《怒吼吧中國》，排練籌備，是整整費了四個月的時光，可是這回，十一月十八日纔算把全部演員名單開出，正式排練，是十九日下午開始的，所以，計算排練的日子，只有廿天，要在這裡短促的時間，處理這樣一個劇本，恐怕是一椿困難的工作，所幸導演是李萍倩先生，他有他的絕妙活兒，也許就不用我耽心，那末就不說它吧！

還有，就該談到劇名了，「怒吼吧中國」這原名，根本是不能適用的，因為中國是以和平建國的，不需要怒吼，也並沒有在怒吼，所以，筆者是題了「創痕」兩字為劇名，雖然讀起來覺得晦澀一些，但萍倩導演說：話劇劇名，並沒有多大關係，「創痕」也好，十年來的悲痛的往事，到現在說起來，可說是一條創傷的痕子，

我們趁這時會，付之公演，讓更多的中國人，尤其是所謂買辦階級之流，知道一些英美人的暴政，知道在中華民國的歷史上，曾經被英美人劃上這樣一條傷痕；當然，自從鴉片戰爭以來，只近百年的短促的時間，我們曾被英美帝國主義者劃上了多少創痕過的？小的，重的，輕的，這祇是一條，並不重的一條，但我們每一個中國的國民，就應當無時無刻不撫摸著這許多條創痕，痛定思痛，我們對於英美帝國主義者，該有多大的仇恨呀！但無論如何，總嫌這劇名太晦澀了，所以，後來中華民族反英美協會方面，又把它改為《江舟泣血記》；「江舟泣血」四個字，真是把全劇的劇情都給包括在內了，同時，許多外國電影的中文譯名，也儘多什麼「基度山恩仇記」呀，「古城末日記」呀，「松嶺恩仇記」呀；江舟泣血記在生意眼方面說來，也一定不會差的，所以，就決定改用「江舟泣血記」。

話太多了，會糟蹋紙張，就此打住。

——上海的劇台上將有一驚人——聯合了劇台、影台的名演員——觀衆的耳目。作者既非影圈——為了那劇本之——堅確的反英美帝國主義之——博得了世界任何邦國主義的——趕在演出之前，想紹荐這一——的讀者。（十年前也曾在中國的藝術的意——出，（十年前也曾在中國的——偉大時代中成為藝術的宣傳的——我也承當。

胸，於是這就產生了「怒吼吧中國」（Roar China）的劇本。

此劇不僅在蘇聯的領土以內作熱烈的演出，便是即使向抱功利主義、從略主義的英美帝國主義，也居然會上演，由此，也足說「怒吼吧中國」的偉大，並不單在地的宣傳上的題材之現實性，而是劇藝上的洗煉，也臻於成功的緣故。

「怒吼吧中國」除蘇聯國內演出外，德國的劇藝界，曾在柏林的Reinhardt公開演出，然而這是不足為奇的，足以為奇的是：以反英支山北歐的蘇維埃，所响起的怒吼吧的努力，却終於在曼斯特（Manchester）方上演了。

在東亞，首先响應該劇公開上演，然而經未名社（Unnamed Society）的司密士（Sladin-Smith）的斯禁止該劇公開上演，

演出的舊事重提

領土上掀起了革命的空前的高潮；這些容觀的、真實的形態，壓迫這一、真詩人的心胸；在回歸他的祖國之後，便以「怒吼吧中國」的詩篇來宣洩他的同情——是一種偉大的人類愛——的呼號。

蘇聯政府為了重視這詩篇的新穎，真實的題材，而同時蘇聯政府正值詩人的心胸；在回歸

怒吼吧，中國！

將重上舞臺了

白蒂・

「怒吼吧中國」這個名字是够興奮的，它是一部生動的、記得在七年前的時候，它曾經轟動一時地在上海劇本，反侵略的悄調，曾在大光明戲院演出

（略）

的美國上演此劇的，是一九三〇年（民以比較，道次強調反英美一點，九年）的冬季，地著十場叫因此就不免隨紐約百老匯 Maiti或如第三幕叫船夫，寫著美國人theatre劇場，演畢之演算了，現在把牠獨立分鐘，按說只要牠長度〔戲後飾〕一句話表過演奏了，現在的把牠獨立分景，似乎太不經濟。也許原紐約劇場總會，（作者的就是這樣，那便是原作者的疏忽了。

「怒吼吧！中國」是賴亦根攄蘇聯未來派詩人屈萊維角夫原演季萍倩，第一幕共四幕，導後的絝度，以羞明成功後的絝度，以羞明成功幕道尹，参加演出的，除將於下月八日起在大光明戲院演出，據聞主持者為

紀念大東亞戰爭一週年

《申報》，上海，一九四二年十二月九日。七版。

中華民族反英美協會　主催

上海日本陸軍報道部　後援

一、奏大東亞民族團結進行曲　康脫萊拉斯樂隊

二、博愛歌　陳雲裳李麗華龔秋霞等大明星合唱

三、江舟泣血記　五幕話劇

編劇：蕭憐萍　　導演：李萍倩　　舞台監督：屠光啓

日場：下午三時　夜場：下午八時

票價：十元廿元　大光明戲院發售

演員表

艦長：嚴俊

科伯爾：楊志卿

報務員：許良

水手長：章志直

艦長妻：路珊

艦長女：陳琦

牧師：譚光友

遊客甲：關宏達

遊客甲妻：倉隱秋

遊客乙：韓蘭根

遊客乙妻：馬忠英

阿斯來：周起

僕歐：謝邦彥

傳令兵：楊琪

水手：楊華、吳毅遠、鄒雷、黃希齡

道尹：黎明

黃翻譯：顧也魯

道尹女：周曼華

聽差：張彗靈

女生代表：張帆、梁影、楊碧君、劉琳

局長（警察局）：徐華園

文局長（教育局）：田讀

團長：許可

大利：洪警鈴

買辦：姜修

計長興：姜明

老費：姜明

老費妻：楊雪如

老船夫：徐立

船夫王大：戴衍萬

船夫甲：田鈞

船夫乙：呂玉

船夫乙妻：張婉

船夫丙：周文彬

船夫丁：何劍飛

船夫丁妻：曼娜

船夫乙子：趙露丹

船夫戊：歐輝

船夫己：梁新

船夫庚：朱雲山

劊子手：朱雲山

警察：王學武

屠恆福：錢步銘

劇務：陳翼青、韓蘭根、田鈞

布景：仲永沉

音樂：梁樂音、陳歡辛

照明：凌波

化妝：樂羽侯

服裝：錢步銘、謝子文、葛賓甫、張仲辰

道具：屠梅卿、屠恆福

效果：田振東

提示：曼娜、陳琦、楊琪

《江舟泣血記》觀感

《申報》，上海，一九四二年十二月十日。六版。

（一）作者：梅柏

《江舟泣血記》原名為《怒吼吧中國》，據說以前在上海曾兩度演出過，可惜沒有躬逢其盛，不能將兩者印象地加以比較。這次強調反英美一點，內容上似乎刪改了許多。若干場面因此就不免單調。例如第一幕第二景，寫美國人阿斯來與船夫爭吵以致溺水殞命，全景對話不過五六句，演出至多不過五分鐘，按說只要艦長（嚴俊飾）一句話表過就算了。也許原作就是這樣：按說只要艦長只要它獨立成為一景，似乎太不經濟了。也許原作就是這樣：那便是原作者的疏忽了。

綜觀全劇，我以為第一幕與第三幕較強於其他二幕，也許這是我的偏愛：我總覺得一部藝術作品，與其插入許多演講詞，寧肯訴之觀眾的直覺，扣動他們的心弦，使

他們整個被作品陶醉，例如第一幕中，有許多諷刺的對話，非常巧妙，觀眾聽了，時時會浮上會心的微笑。第三幕中幾個船夫的對話，親切而有人情味，也值得我們細細地回味。

導演方面，李萍倩先生相當費了些苦心，但是電影明星演話劇，我總覺得有點「差勁兒」。一個顯明的事實，就是這次參加演出的明星中，以話劇爲「娘家」者，一般地都比正牌老明星成績好，這不正說明了話劇的特殊性麼？

至於演員個別的演技，我對嚴俊的艦長是特別愛好的。嚴俊的台詞，極盡抑揚頓挫之致，足夠把個艦長不可一世的聲勢氣派表現了出來。路珊台詞也很流暢，可惜戲不多。張婉飾船夫乙的妻，始終把握住一貫的情緒，是難能可貴的。徐立的老船夫，不慍不火，適可而止，似乎比演老費表現了出來的那位（我看的不是姜明）強得多。餘如演員表中最莫名其妙的就是老費這個角色。這樣一個知書達禮的船夫，在中國的現實裡似乎找不出幾個。餘如道尹（那天似乎是周文彬？）、黃翻譯，人物都不如前面幾個特出，此地就略而不論了。

（二）作者：未人

《怒吼吧，中國！》是蕭平根據未來派詩人屈萊泰角夫原著《怒吼吧，中國！》所改編，導演李萍倩，全句共四幕，第一幕軍艦，第二幕道尹公署，第三幕船夫公會，第四幕墓地和刑場，參加演出的，除路珊之外，大部都是「中聯」的演員。

故事發生於一九二四年六月的萬縣，爲了一個船夫記長興，由爭吵而不幸打翻舢板，把可憐的那不懂泅水的美國紳士阿斯來淹死了，於是白種人提出「哀的美敦」書，要求中國官廳接受四項苛刻條件，其中的一項是：必須處決二個沒有經過法律裁判的無辜船夫。

憶三十二年九月的秋天，我在黃金大戲院看上海戲劇協社演出的《怒吼吧，中國！》，是應雲衛導演的，演員陣容既堅強，劇本的質量又健全，因此使我滿意，那時我還只十六歲，我的熱情橫溢，爲了這戲的最後一幕二個船夫的絞決，我幾乎眞的在戲院裡哭了！

這一回，我再看《江舟泣血記》，已經整整地過了十年，十年來，我在被壓迫的生活的鬥爭裡摸索，我在痛苦的環境中掙扎，我牽記「怒吼吧，中國！」。

從第一幕到第四幕，我是始終給嚴俊的情緒包圍著，這裡，有血，有淚，更有年輕人的一顆跳動的心。

導演手法，頗見輕鬆，演員方面，以姜明的老費，和嚴俊的艦長，最見成功。姜明在第二幕中同道尹的那段對白，真所謂「聲淚俱下」，而嚴俊的一貫洋派的傲氣，把洋人的輪廓、個性、動作等等，都描摹的惟妙惟肖。其他如呂玉 的船夫，徐立的老船夫，顧也魯的黃翻譯，張婉的船夫妻，周文彬的道尹，路珊的艦長妻，也能合乎身份，並且穩練的很。洪警鈴、秦桐、周起、徐莘園、倉隱秋、關宏達、韓蘭根、章志直、陳琦等，戲不多，沒有什麼發揮。

布景和道具是考究的，如第一幕第二幕的浪潮，第三幕的浮雲，燈光打得聰明，聲音效果也很好，如風聲，拋錨聲，狗吠聲，都能像真。

《江舟泣血記》，是戲劇界的特殊收穫。

周雨人　群眾劇與宣傳劇

——關於《怒吼吧中國》的上演——

《民國日報》，一九四三年一月十九日。第二張第二版。

《怒吼吧中國》，是一部反英美的名劇，現在已由南京劇藝社積極排演，預備在月底和首都觀眾相見了。

此劇的上演，非特在劇運上創開一個新局面，就是在文化上，宣傳上，也有著重大的意義。我們深知群眾劇是最難處理的，因為群眾劇須要極多數的職演員，要極廣大的舞台，普通業餘劇團因宥於人力物力，多不敢輕易排演群眾戲，而《怒吼吧中國》正是一個群眾劇，它須要職演員一百餘人，須有複雜而偉大的布景，而這次

「南藝」毅然以全體人力和全部物力來致力於此劇，這並不是「南藝」當局不自量力，而是他們已得到政府的贊助，和首都劇人的協力，已有了充分的把握，並且有一種重大的使命驅使著。我們深知宣傳劇不易使觀眾接受，因為宣傳劇多採用灌輸式，要是灌輸的手段不高明，非特失去宣傳的本意，並且能產生出相反的效果，因此，普通業餘劇團多不敢排演宣傳劇，而《怒吼吧中國》正是一個宣傳劇，它暴露英美帝國主義者侵略中國的真相，和屠殺中

國民眾的毒辣，而且激起民眾反英美的情緒，和指示與友邦協力參加大東亞戰爭的路線，這次「南藝」毅然排演此劇，正是為了擁護參戰而作為宣傳國民精神總動員一種有力的工具。此劇的上演，在宣傳的功效上，當可有豐滿的收穫，在觀眾的立場上說，除了能確切地認識了劇本的本意外，還可欣賞藝術上的精湛演出和演員們凝鍊的演技。

一部英美侵華史 《怒吼吧中國》劇本

南藝社定期假大華公演 劇情慷慨激

昂歡迎各界觀演

《民國日報》，一九四三年一月廿三日。第一張第三版。

【中央社訊】國民政府參戰以來，全國民眾情緒慷慨激昂，打倒英美之呼聲，響入雲霄，南京話劇界威權南京劇藝社，社長戴策率領全體社員，為表示擁護政府參戰擔負起劇運宣傳之責任，為國家民族效勞，決定特別公演《怒吼吧中國》。宣傳部對南藝公演《怒吼吧中國》予以資助與贊同。該劇內容，係暴露英美帝國主義者在中國橫行不法。殺戮無辜人民，砲轟中國城市，搶劫貨物，敲詐財產，中國官夷人民，迫於英美艦隊淫威之下，演出種種人間慘事。

全部劇情始末

故事開展，美商與英商在英艦上交易牛皮，牛皮即

美商向中國人民搜刮所得，因雙方條件不合交易未成，美商離英艦搭乘漁夫小划子上陸，美商拒付船渡資，反竟將中國漁夫推入水中，自己站腳不穩，跌入江中溺斃。英艦故言，中國人將白種人推入水中，發砲轟擊城市，中國縣長求見英艦長，英艦長提出賠款道歉禮葬種種苛條件，並限交出兇手。然被美商推入水之漁夫已游水登陸逃逸無蹤，英艦長勒令非以中國漁夫兩名償命不可，否則砲艦將夷中國城市為平地，許多無辜漁夫為拯救全城百姓，競願前去償命。次日上午八時，兩個無辜漁夫被送上英砲艦，當此生死關頭千鈞一髮之際，英砲艦接到大東亞戰爭爆發電報，全城民眾歡欲狂，在東亞人聯合起來，打倒英美帝國主義．中華民國萬歲之呼聲中閉幕。

演員陣容

此次南藝出動全體演員百餘人，職員百餘人，主要演職員有李六爻，陳大悲，周雨人，沈仁，顏釗，潘比德，楊國華，茅及仁，蔣果儒，沈茵，沙葛，張銘，吳琦，費祖榮，謝祖逖，劉雲，湯，陳跡，仇立民等，南藝社導演《僞君子》，《理想夫人》，《狄四娘》，《罪與罰》聲譽斐然，可卜此次光榮成績。導演李炎林，過去曾爲編劇李六爻、李炎林、沈仁、周雨人負責，化妝由陳大悲，徐公美負責，現正製造黃色髮套及髯鬚，並自製化妝所用之冷霜、碧眼黃毛，定能使該劇生色不少。全劇四幕五景，現由仇立民負責監督工人日夜趕造，砲艦登舞台，火光燭天，更能使觀眾生眞切之感。

公演日期

現定於廿四日下午三時，招待南京記者參觀排演，並徵求意見，以資演出參考。該劇演出費用達五萬元之鉅，開中國劇壇新紀元，現定於本月三十日、三十一日在大華大戲院公演四場，南藝社員得憑社員證入場，並招待長官及各機關學校軍警社團，爲普遍觀眾起見，另發售票，首都人仕其拭目以待之。

《怒吼吧中國》南藝社籌演工作緊張
昨開工作人員會議

《民國日報》，一九四三年一月廿四日。第一張第三版。

【中央社訊】宣傳部贊助，南京劇藝社特別公演《怒吼吧中國》，連日籌備工作頗形緊張，該社全體工作人員，於昨（二十三日）下午三時，假中日文化協會東京廳召開第一次工作人員會議。出席者，李六爻，李炎林，陳大悲，陸仲任，徐公美，周雨人，蔣果儒，高天樓，盧櫻，茅及仁，仇立民，費祖榮等二十餘人。首由費祖榮報告關於總務方面事務，海軍人員服裝已向海軍部商借，警長及警察服裝，已向警察總監署商借，爲便利辦公接洽起見，南京劇藝社擬商借宣傳部辦公。既由高天樓報告赴滬購辦演出各種物品事宜，承上海反英美協會協助，將該會上次公演《江舟泣血記》（《怒吼吧中國》）所用英美人服裝全部借與南京劇藝社應用，並將全部化

妝用品移贈南京劇藝社，最可寶貴者爲裝成英美人高鼻之鼻夾十個，黃色髮套十個。旋由蔣果儒報告宣傳事宜，海報幻燈片已在設計製造中，特刊已在付排中，內容有戴策的《南藝一年》，李炎林《關於導演的話》，李六爻《關於演員》，周雨人《改編《怒吼吧中國》經過》，全體演員之《三言兩語》，並演員及舞台劇照，三十二開八十頁，不日出版，各書店均有出售，售價僅一元。嗣由盧櫻報告戲院及前台籌備事務。陸仲任報告廣播聯絡事宜。徐公美、陳大悲報告化妝準備事宜。李炎林報告排演經過，謂演員準時到會，精神貫注，現已排完第三幕，成績良好，復由周雨人報告關於宣傳部對於南京劇藝社公演《怒吼吧中國》之重視與協助，希望全體社員格外努力，庶不負宣傳部之期望，庶不負南京劇藝社社長戴策領導之熱忱，興南藝過去之光榮，迄五時散會。

南藝社試演《怒吼吧中國》話劇

暴露英美侵華意義深刻　昨在文協會招待新聞界

《民國日報》，一九四三年一月廿五日。第一張第三版。

【中央社訊】宣傳部贊助，南京劇藝社特別演出之《怒吼吧中國》一劇，係一四幕五景之群眾劇，內容暴露英美帝國主義者過去在中國種種橫行不法之行爲，殺戮無辜中國百姓，砲轟中國城市之人間慘劇。演員由李六爻、陳大悲、周雨人、沈仁、顏釗、潘比德、楊國華、茅及仁、蔣果儒、沈茵、沙葛、張銘、關熾堯、孫玉文、吳琦、費祖榮、謝祖遜、劉雲、湯、陳跡、仇立民等全體基本演員百餘人擔任。連日在導演李炎林率領下積極排練以來，業經相當成熟，所需一切服裝、化妝品、布景等亦經該社購置妥當。預定於本月卅日及卅一日兩天，在大華大戲院正式公演。昨（二十四）日下午三時，該社特假中日文化協會舉行便裝試演，同時並備茶點招待首都新聞界，前往參觀。當時演出緊張有力，觀眾頗多感動，預料正式公演時，不僅將鬨動整個首都劇壇，即對於喚醒全國民眾之反英意識，尤其極大深刻之意義。茲將全部演員陣容探誌於后：

全部演員提名

艦長（顏釗），副官（關熾堯），夫人（畢瑛Ａ畢杰Ｂ），小女巨（張銘），茶房（孫登），美商（陳大怒Ａ王悅笙Ｂ），報務員（林寶康），傳令兵（仇立民）。

牧師（杜若），縣長（李六文），黃自強（徐圖），老計妻（劉雲Ａ史蕙Ｂ），警察甲，乙，丙，茶房（丁霄俠）。

丁，縣長女（沙葛Ａ楊茜Ｂ），警察局長（謝祖遜），商會會長（方錚）。

老費（吳琦），教育局長（胡世英），老船長（楊國華），船長甲（陳跡），乙（湯墊），丙（燕樹），丁（馬鈞），戊（孫登），乙妻（沈茵），丁妻（沙葛Ａ丁舜華Ｂ），水兵甲（林寶康），乙，丙，丁（王悅笙），

話劇《怒吼吧中國》開始排演第四幕
——公演不售門票大眾可觀

《民國日報》，一九四三年一月廿六日。第一張第三版。

【中央社訊】宣傳部贊助南京劇藝社特別演出之《怒吼吧中國》一劇，現已開始排練第四幕。該幕亦即把握全劇最高潮頂點之一幕。劇中由英美人殘酷之狂笑與中國人之憤怒哀痛交織成最緊張的場面，中國無辜船夫甫受英美人所給予之絞刑，大東亞戰爭爆發之消息適於是時到達，是時場面乃立即為中國民眾激昂慷慨高呼擁護參戰擊滅英美之怒濤所充溢。該劇指出中國唯一之光明出路，即為聯合東亞民族，向英美帝國主義者作戰，唯有在保衛大東亞的戰爭中，始能完遂中國興復之

大業。此一幕由全體演員同時登台演出。至《怒吼吧中國》正式公演日期，已決定於一月卅日卅一日兩天，每日下午二時半一場，八時一場，共計四場，並決定不售門票，全部費用由宣傳部及南京劇藝社負擔。南京劇藝社社員，即可憑社員證入場。第一場招待學生，第二場招待政府長官及外賓，第三場招待軍警，第四場招待公務人員及民眾代表，屆時定能有一番盛況，而全國民眾對參加大東亞戰爭向英美作戰之情緒，亦將因該劇之激勵益加興奮。

《怒吼吧中國》劇　助益反英美思想
戰者至大　宣傳部全力援助
──郭次長於公演前夕發表意見

《民國日報》，一九四三年一月廿七日。第一張第三版。

【中央社訊】南京劇藝社在宣傳部贊助之下，定期於本月底公演《怒吼吧中國》一劇，本社記者以該劇公演與反英美宣傳關係至為重大，特走訪宣傳部郭次長（秀），承蒙發表關於該劇公演意見如左：

「自我國對英美宣戰以來，舉國民眾，無不同仇敵愾，異常激奮，文化界為思想戰之急先鋒，對於反英美，擁護參戰，尤為熱烈。最近南京劇藝社將於大華戲院公演《怒吼吧中國》一劇，在反英美思想戰上，自有深刻之意義。聞該社鑑於此次公演意義之重大，精神異常振奮，一月以來，日夕排練歷盡辛勞，其見對於思想戰之苦心，並非單純出於藝術愛好。我國百年來備受英美侵略，其罪惡暴行，罄竹難書，自大東亞戰爭爆發，友邦日本即予英美宣戰，允宜發揮總力，同心同德，爭取東亞民族之生存與解放，該劇內容，均為暴露英美侵華之暴行，亦為載於史籍之事實，預料將來之上演定可為反英美思想戰之助，及為劇運留一新紀錄。本部對於藝術宣傳，素極重視，自不惜予以最大的援助，以觀厥成也。」

喚醒民眾認清敵人　爭取中國平等自由
──戴策談公演《怒吼吧中國》意義

《民國日報》，一九四三年一月廿八日。第一張第三版。

【中央社訊】南京劇藝社，此次動員全體社員百餘人，在宣傳部贊助之下，特別公演《怒吼吧中國》，在中國參戰之今日，演出反英美偉大戲劇，自具有重大之意義。本社記者又特訪南京劇藝社社長戴策，承蒙發表該社公演該劇之意見如下：南京劇藝社成立將一年，最初由幾個愛好話劇同志，循共同興趣集團研究，不拘於形式的組織，不求　染的對外發展，但求同志志氣相投，群策群力奠定南藝基礎，南藝第一次公演《偽君子》繼

宣傳部全力援助

郭次長於公演前夕發表意見

宣傳部次長郭秀峯

【中央社訊】南京劇藝社在宣傳部贊助之下，定期於本月底公演「怒吼吧中國」一劇，本社記者以該劇公演關係至為重大，特走訪宣傳部郭次長，承詢發表關於該劇公演意見，茲誌郭次長談話如左。

「自我國對英美宣戰以來，舉國民眾，無不同仇敵愾，異常激奮，文化界為思想戰之急先鋒，對於反英美宣戰，擔護參戰，尤為熱烈。最近南京劇藝社將於大華戲院公演『怒吼吧中國』一劇，在反英美宣戰意義之重大，精神異常振奮，並非一般開談社鑑於此次公演意義之重大，特通力排練，歷盡辛勞，對於反英美宣戰，自有深刻之意義。

「我國百年來備受英華侵略，其見對於思想戰之苦心難喜，露竹難青，而在反英美思想戰上，自有深切之意義，我國之上演，可為反英美思想戰之助，及為劇運之助，素極重視，自不惜予以最大之援助，以觀厥成也。」

自大東亞戰爭爆發，友邦日本即予英華民族之生存與解放，該劇內容，均足暴露英華侵華之暴行，亦極於史籍之事實，資料將來之上演記錄，自可為反英美思想戰之助，及為劇運之助，素極重視，自不惜予以最大之援助，以觀厥成也。

【本報訊】使館清水裏記官擔任本市反英美宣傳關係，承擔發表該劇教師將返校工作，各社記者以該劇公演與項日語致講會，決定於本月三十日舉行閉幕式。又關於日語教師將返假期滿漸，各社記者以各社講會，決定於本項日語致講會，舉行閉幕式。

定明晨

首都警防團務會議

全部提案

【本報訊】首都警防團通知，各區提案，業經審定，已定於明日（二十八）上午舉行團務會議。所有出席列席人員，多不敢輕席人員，業經分別通知。各區提案，亦經分別。

【中央社訊】首都警防團定明日九時，舉行團務會議，如逾期者，軸須惡職演員一百餘人...

一（二十五）日上午九時，舉行二二〇次總理紀念週，曾大月內配給於各科室工作同志五十餘人，行，即對全體職員精神講話，即對全體職員精神，略謂此次總方得在下月發，如逾期者，軸...

...該會當週原定...按月於每月主體人力和全部物力來致而這次「南藝」毅然以...

群眾劇與宣傳劇 周雨人

—關於「怒吼吧中國」的上演—

「怒吼吧中國」是反英美的名劇，現在力參加大東亞戰爭的路線，由南京劇藝社積極排演此劇，這次「南藝」毅然排演此劇，正是為了擁護國民精神總動員而作為宣傳國民精神總動員的一種有力的工具。此劇的上演，非是為一種有力的工具。此劇的上演，當可有豐滿的收穫，能確切地認識了劇本的本意外，還可欣賞藝術上的精湛演出和演員們凝鍊的演技。

...守衛在劇運上創開一個新局面，也有着重大的意義。宣傳...我們深知群眾劇是最難處理的，因為群眾劇須要極廣大的職演員，要極廣大的普通業餘劇團因為人力物力，多不敢輕...

觀眾的立場上說，除了在確切地認識了劇本的本意外，還可欣賞藝術上的精湛演出和演員們凝鍊的演技。

「南藝」正是一個群眾劇，而「怒吼吧中國」正是一個群眾劇...

公務員一月份配

【本報訊】當局已得到政府的贊助，已有一重大的使命驅使着我...首都劇人的協力，已有一...各區黨部黨記五十餘人，講述...「發揮革命精神」，略謂此次...同志，講述「發揮革命工作...

...經糧管會規定輪式，因宣傳劇不易着越施主...部公布如左...深知宣傳劇多採用的群眾...非特失去宣傳的...的。自明末以來「臘八粥」原是由僧尼寺院烹備...

開話臘八粥

寫在「臘月」「臘八」便是這個月頭的第一個節目。

是這個節期最大的特色就是「臘八粥」。所謂「臘月」「臘八」便是這個月頭的第一個節目。「臘八粥」就是拿各極乾鮮果子，如棗，栗之類，以五豆，米菽等物煮成稀飯，考究一點，菜子，米菽等物煮成稀飯...肉類進去，全家共食，或親友間互相餽遺亦有由僧尼寺院是日製備的...臘八粥原是由僧尼寺院烹備也還...

...只有...

之《理想夫人》、《狄四娘》及《愛與罪》公演，每次公演均能獲得社會人士愛戴，入社社員亦與日俱增，迄今已有千餘人之多，組織日臻鞏固龐大，社員大多係業餘人員，在職業工作之餘暇時間，均能各盡其本位，分工合作，造成南藝過去之光榮，社員間感情之融洽，眞誠之熱忱，實爲南藝最寶貴之精神。過去南藝限於物力的艱難，劇本的缺乏，以及社員工作時間等等關係，未能充分發揮劇藝對國家的責任，全體社員無時無刻不以此爲念，耿耿於懷。自國民政府對英美宣戰以來，全體社員益覺自己責任之重大，爲表示擁護參戰之熱忱，喚醒全國民眾認清敵人，同心同德爭取中國之自由平等起

見，南藝全體百餘基本社員，決定公演《怒吼吧中國》，以盡劇人對祖國之責任。此次特別公演，承宣傳部予以贊助，全體社員甚爲感奮，鑒於政府以及社會人仕對南藝之期望深大，全體社員均更發揮過去之精神，期不負各界之雅望。連日以來，全體演員，雨雪無阻，準時到達中日文化協會排演，其他職員亦均按照預定進程，努力工作，所有演職員工作排演，悉由各自貼付車資，每日晚餐十數人圍站一桌，冷羹粗飯，而猶甘之如飴，此種苦幹精神，實令人感動淚下。現距公演之日已近，各方面工作更著著進展，惟以排演時間侷促，物力限制，猶望各界協助，並不吝指教，則南藝幸甚。

周雨人　關於《怒吼吧中國》

《民國日報》，一九四三年一月廿八日。第一張第三版。

（特稿）國府此次對英美宣戰，參加大東亞戰爭，其目的是求徹底擊滅百年來英美帝國者在東亞的侵略勢力，進一步謀求東亞民族的解放。惟祈求戰爭之勝利，必先喚起民眾，發動全力，一心一德，以共死精神，方能求得同生。

自從鴉片戰爭以後，英美帝國主義對中國侵略壓迫，

日甚一日，種種暴行，已書不勝書，而喚起民眾，總力參戰，首須對英美暴行有明確的認識，方能激起敵愾同仇的情緒而爭取最後的勝利。此次南京劇藝社爲擁護參戰，特別公演反英美名劇《怒吼吧中國》，實有其深厚之意義。

《怒吼吧中國》一劇，原係蘇聯作家特來卻可夫所

著，以四川萬縣慘案爲實景，描寫被壓迫民族受英美人殘

殺的哀史，在暴露英美侵略醜行及激發民族反英美意識
兩點上，頗能獲得效果；不過原作者對中國實際情形不
甚詳悉，致有許多侮辱中國部分，兼之原作者對於煽動
階級鬥爭一點上，特別強調，這是此劇失去時效之最大
原因。南藝對於此次劇本之改編，頗費心機。

對於內容，純粹暴露英美侵略勢力的殘暴，與夫
中國國民忍辱忍恥的苦心，激發起中華民族反英美的情
緒，加強國府參戰及協力大東亞戰爭的意義。我國過去
對戲劇一道，素視為消遣娛樂之具，政府與民眾俱漠然
處之，致戲劇運動無從開展，而於藝術宣傳亦無從發揮
其效能。此次南京劇藝社特別公演《怒吼吧中國》，宣
傳部曾致最大之協助，其意義並非僅為新劇運動之提
倡，而實有重大之意義。

關於此次公演的意義，我們可以提出下列幾點：

第一，近年來的中國文化，非特不能作時代的前
驅，反而只能作為時代的附庸，而文化人的散漫無組
織，尤為文化佇滯落後的最大原因，此次南藝在國府宣
布參戰的當天，便決定以本位工作來熱烈擁護參戰，
此次接受宣傳部之意旨，排演反英美戲劇《怒吼吧中
國》，全體社員通力合作，日以繼夜，其他還有許多非

社員的文化人，也都紛紛請求入社，參加演出，這種精誠
合作的精神，實為近年來所未有，而工作人員之刻苦耐
勞，團結一致，尤為文化人所難得，這不僅是對戲劇發生
興趣的關係，實是激於反英美熱烈情緒所致。

第二，自南藝決定上演此劇後，宣傳部當予以極大的
援助，務使此劇能夠順利演出。宣傳部過去對藝術宣傳，
推動不遺餘力，不過因人力物力關係，宣傳範圍僅就局部
開展，此為對英美宣戰，認為非有大規模的攻勢宣傳，不
能喚起全國民眾總力參戰，所以對南藝此舉，極力支援。
此次公演，與其說是單純的戲劇表演，毋寧說是大規模的
反英美宣傳，而這次演出的成功與否，與其說是藝術表演
的成績如何，毋寧說是希望現宣傳上獲得最大的效果。此
次宣傳部極力贊助南藝的演出，實乃動員文化界，精誠合
作，在思想戰上對英美帝國主義者作銳利的進攻。

第三，中國參戰，並非一句空話，而是應該使全國
國民，明白英美過去的侵略政策，認清完遂最後勝利的鵠
的，同心同德地向前邁進，與百年仇敵的英美作殊死戰。
此次南藝公演此劇，參加工作人員約有一百餘人，包括公
務員、學生、新聞記者、雜誌編輯、醫師、律師、軍警、
商民、工人等界別，工作不分繁輕，時間不別晝夜，而

對興復中華保衛東亞的情緒，則絕無二致。所以此次演出，正足以表示中國民眾已從理論而趨於實踐，而這種淬勵奮發，勇猛精進的精神，亦即獲致大東亞戰爭最後勝利的堅強基礎。

該劇原著充份暴露英美侵略主義者的暴行，最後群眾忍不住這憤怒，終於怒吼起來，中間增加許多如媒婆為美國人拉攏婦女和和尚妖言惑眾的穿插，這許多都是原作者不明瞭中國實情所致，南藝決定上演此劇後，即徵集各種劇本以作參攷，計有中文本三冊，日文本一冊，推李炎林、李六爻、沈仁及筆者四人負責改編，同時向平日於戲劇有研究的人士請教，俾集思廣益，完成這艱難的工作。因為時間侷促，故決定內容及撰寫對白僅費時兩日，即草率交卷，雖難免有不周之處，惟已煞費心血了。

改編後的劇情大致如下：國府宣布參戰之日，某縣舉行擁護參戰大會，時有一老年人向民眾致詞。謂十五年前，他曾親身經歷一件英美人屠殺中國人的慘劇，時老人正在該縣任縣長，英砲艦即停泊該縣江岸，保護英美商人以廉價向中國人收買牛皮。某日美商由砲艦乘小舟上岸，以不照付船資與船夫爭執，將船夫推入江心，

而美商亦因船身搖側，落水淹死，英艦長聞訊大為震怒，即向縣城開砲示威，縣長親自赴艦道歉，反受艦長凌辱，並聲言倘不獲兇手當以船夫兩名抵命，否則即以大砲轟毀縣城，縣長屈膝哀求，亦未臻效，縣長鑒於情勢嚴重，乃集本縣官長商議，終無適當辦法，結果迫於英砲艦威力，只得以兩船夫送往抵命。

船夫老費自願挺身替死，另一人則再議決定，應刑時，生離死別，慘不忍睹，然終不能打動艦長之心，於是兩無罪之船夫終被絞決於英美人之手，群眾憤怒不平，責罵不絕，縣長告誡曰：我人當緊記今日之事，努力自強，終有一日逐去英美人也。縣長述故事畢，復曰，今日乃驅逐英美人出東亞之日矣。於是群眾怒吼，「打倒英美」，

「中華民國萬歲」，「東亞解放萬歲」之聲，響若迅雷，撼震天地。以下一段是改編後的劇情大意，劇中另加穿插，無非強調民眾反英美之情緒及擁護參戰之意義。

《怒吼吧中國》即將上演了，它不過是中國參戰的一個序曲，中國已經掙斷百年來英美所加於中國的桎梏，一致奮起，開始怒吼，在怒吼聲中，我們更要努力自強，達到東亞民族共存共榮的終極目的。

怒吼吧，中國怒吼吧，十萬萬東亞的同胞！

《怒吼吧中國》話劇
南藝社定明日起公演

《民國日報》，一九四三年一月廿九日。第一張第三版。

【中央社訊】南京劇藝社特別公演之《怒吼吧中國》，是具有極大宣傳作用之群眾劇，上舞台之群眾有百餘人之多，南京劇藝社原有基本社員百餘人，均已分擔演職員各項工作，不能扮群眾登台，南京劇藝社遂商請中央警官學校，派學生百餘人，化裝群眾登台。昨（二十八日）警校百餘學生，列隊赴大華大戲院排練，興趣濃厚，精神貫注，該劇劇中人尚有一男孩，飾漁夫乙之子，一女孩飾老計之女，由首都兒童教養院選學生兩名充任，均具演劇天才，實使該劇生色不少。

【中央社京訊】南京劇藝社訂於三十日、三十一日假座大華大戲院公演《怒吼吧中國》招待各學校、機關、團體日程，業已排定。茲探誌於後：三十日（日場）中央大學，正始中學，國立師範，國立職校，警官學校，歌詠團。鍾英中學，模範中學，南洋無線電學校，模範女中，市立女中，國師附小，南方大學，記者公會，東亞聯聯盟，日語學校，文化人，新華無線電學

校，商業團體等。（夜場）各機關長官，友邦各機關長官，公務員，中央將校訓練團將校隊，法官訓練所，縣政訓練所，中央軍校。卅一日（日場）南京劇藝社社員，中央青年幹部學校，稅警學校，中央軍校，陸軍訓練團幹部。（夜場）各機關公務員，市政府，宣傳部各附屬機關，民眾團體等。

【又訊】南京劇藝社，此次特別公演，《怒吼吧中國》，由宣傳部南京劇藝社發票招待，南京劇藝社特定第三場招待社員，社員於三十一日下午二時半攜社員證赴大華大戲院，憑社員證在賣票處換入場券。基本社員證，換入場券兩張，普通社員證換入場券一張。除第三場（即卅一日下午二時半一場）外，社員證概不能換票，請社員密切注意。

【又訊】南京劇藝社特別公演《怒吼吧中國》特印行特刊，計三十二開，七十餘頁，三色封面，內容有社長戴

策「南藝一年」，李炎林有關於排演《怒吼吧中國》的文字，編劇周雨人、李六爻等，亦有介紹文字，並《怒吼吧中國》本事，及全部劇詞，並加插精美照相，內容豐富，印刷精良，每冊售洋二元，大華大戲院及各大書店均有發售。

南京劇藝社《怒吼吧中國》職演員表

周雨人等改編，《怒吼吧，中國」，南京劇藝社出版，一九四三年一月卅日。

編導委員

李六爻　李炎林　周雨人　柳雨生
徐公美　徐卜夫　裘芑香　雷逸民　潘比德
蔣果儒　韋瑞生

基金委員

何秉堯　沈仁　李炎林

南京劇藝社職員表（以姓筆劃多寡為序）

名譽社長　丁默　林柏生　周學昌　褚民誼
　　　　　羅君強

社長　戴策

社務委員

邢少梅　李六爻　李炎林　沈仁　沈汝麟
高天棲　韋乃綸　徐公美　費祖榮　楊國華
趙如珩　薛豐　陸仲任

《怒吼吧中國》職員表（以姓氏筆劃多少為序）

演出委員

古泳今　沈仁　李六爻　李炎林　周雨人
范諤　韋乃綸　梁秀予　高天棲　徐公美
華漢光　許錫慶　陳大悲　楊鴻烈　楊國華
費祖榮　裘芑香　趙如珩　劉石克　鍾任壽
薛豐

宣傳委員（以姓氏筆劃多少為序）

王橘　孔君佐　東野平　茅及仁　高天樓

曹勃　曹寶琳　楊任遠　蔣果儒　錢仲華

滕樹穀

導演兼舞台監督　李炎林

前台主任　盧櫻

後台主任　海曙

劇務主任　沈仁

總務主任　費祖榮

宣傳主任　蔣果儒

布景主任　仇立民　胡斯孝

化裝主任　徐公美　陳大悲

效果主任　潘比德

服務主任　張丙炎

道具主任　王震陞

燈光主任　樊恭文　裘非

音樂主任　陸仲任

交際主任　高天樓

化裝管理　王萍　吳月華

服裝管理　楊德英

司幕　夏日華

提示　秦溫玉　笪琦

演員表（以出場先後為序）

演出：戴策　　改編：周雨人　李六爻　沈仁　李炎林　　導演：李炎林

副官　關熾堯

英商妻　畢瑛　畢杰

英商女　張銘

艦長　顏釗

僕歐　孫登

哈雷　王悅聖　陳大悲

報務員　林寶康

傳令兵　仇恕

牧師　杜若

縣長　李六爻

黃國強　徐圖

老計妻　劉雲　史蕙

警察甲　張繼堯

乙　趙國銘

周雨人　我們怎樣改編《怒吼吧中國》

《怒吼吧，中國！》，南京劇藝社出版，一九四三年一月三十日。頁三～六。

丙　毛金犀

甲　張華

縣長女　沙葛　楊茜

茶房　丁宵俠

警察局長　謝祖逖

教育局長　胡世英

商會會長　方錚

老費　吳琦

老船夫　楊國華

船夫甲　陳跡

乙　湯

丙　燕樹

丁　胡世英

戊　孫登

乙妻　沈茵　蔣果儒

丁妻　丁心　沙葛

水兵甲　林寶康

乙　仇恕

丙　方錚

丁　王悅笙

群眾　中央警官學校同學

去年深秋，我去上海，見到《江舟泣血記》上演的預告，知道是《怒吼吧中國》的改編，雖然頗想一看，而結果迫於事實，只得匆促返京未能如願以償；不過離滬前夕，在友人處見潘子農《怒吼吧中國》譯本，則攜之來京，讀後深為感動，後來李炎林兄知道我有此書，亦借去一閱，閱後還我時，彼此一笑，這一笑的意思，都很明白，便是戲是好戲，可惜不能排演，因當時他為「南藝」排演《愛與罪》後，急需選擇適當的劇本，而以「南藝」的人力物力，決難上演這九景五場布景和動員百餘人的大戲。

在中國正醞釀參加大東亞戰爭的時候，南藝的編導會議上曾談起怎樣對參戰表示擁護的意思，時炎林兄正由滬返京，他在上海曾看過《江舟泣血記》的上演，隨即大家把《怒吼吧中國》劇本談了一下，自然迫於人力物力，終不能得一結論。隔一天南藝社務委員宣傳部參事韋乃綸先生說；宣傳部將發動國民精神總動員宣傳，假如南藝準備演一個戲作為反英美宣傳的話，宣傳部是極願意贊助的，說這話的時候正是中國對英美宣戰的前一晚。後來經過幾度洽商，決定由南藝演出、宣傳部贊助的原則下，作一次大規範的戲劇宣傳。在南藝的社委編導聯

合席上，議決排演《怒吼吧中國》，接著討論改編的問題，大家一致請社長戴止安先生擔任這個繁重的工作，後來戴先生因五中全會工作忙碌不克兼顧，於是改推李炎林、李六爻、沈仁和我四人負責，因為這戲是李炎林兄導演，所以改編的工作還是以他做得最多，而李六爻兄沈仁兄對於對白及穿插的修改，也頗費心機。改編的人選決定後，便搜集可以作爲參考的劇本，經分頭努力的結果，我們得到下列四種劇本：

（一）怒吼吧中國　潘子農譯　良友本　民二四出版
（二）怒吼吧中國　羅稷南譯　生活本　民二五出版
（三）吼えろ支那　大隈俊雄著　世界の動き社本
　　　　　　　昭和五年出版
（四）江舟泣血記　蕭憐萍編　民三一出版

在這四個劇本，（一）、（二）、（四）是中文的，（三）是日文的，我們因爲時間的關係，沒有方法找到更多的劇本來參考，好在在這四個劇本中間，我們已獲得了譯者和改編者許多貴實的意見，（一）、（二）、（三）差不多都是根據蘇聯特里查可夫（S. M.

江舟泣血記

Tretyakov）的原著翻譯的，除對白和語氣外，不同的地方很少，而第四種《江舟泣血記》，則改動得很多，幾乎是重新編製了一個。爲使觀眾更深刻地知道我們改編的情形起見，我把（一）、（二）、（三）和（四）的分幕，作一對照了。

怒吼吧中國

第一景　碼頭上，美商剝削中國工人情形。
第二景　美商與英商在軍艦談牛皮交易，中國茶房受辱。
第三景　美人逼姦華女，船夫老計與美商爭執，美商落水。
第四景　縣長至砲艦向艦長道歉。
第五景　縣長至碼頭上查問老計。
第六景　船夫開會討論。
第七景　砲艦舉行跳舞會，縣長再至艦上求情。
第八景　船夫抽籤替死。
第九景　兩個船夫絞決。群眾怒吼，驅逐英美人。

江舟泣血記

人民難道沒錯嗎？——《怒吼吧，中國！》·特列季亞科夫與梅耶荷德

第一景　艦長和他太太與美商談牛皮交易不成，美商坐船上岸（搶景）美商與老計爭執，美商落水，（搶景）艦長營救美商，美商已死，即發砲示威。道尹與艦隊交涉，女學生代表至砲艦請願。

第二景　縣長與各局長商談，通知老費交出兩船夫抵命，老費自願替死。

第三景　船夫在家中抽籤決定替死者。

第四景　艦長正欲絞決船夫時，適上海反英美運動發生，英砲艦撤退，民眾開始怒吼，而船夫性命得救。

我們這次上演的目的，是要表示中國協力大東亞戰爭的精神，特別要強調擁護參戰的意義，所以一定要使這個戲要與現實配合起來，這樣才能獲致宣傳上的效果。這四個劇本都是以萬縣慘案為背景，假如依照原著，則距現時代太遠，覺得不能拉到一起來，而作為是現時代的事實，這又絕對沒有發生的可能，我們關於這一點，考慮了很多時候，結果決定另起爐灶，利用電影Montage，用倒敘的手法來彌補這個缺陷，於是決定加了序幕和尾聲，把原著《怒吼吧中國》的故事含孕在整個戲的中間，地點不是在萬縣，而時間也改在十五年之前，這方法雖然難於處理，好在炎林兄熟諳電影導演術，一定可以弄得天衣無縫。我們為了要特別強調民眾的怒吼應該配合國府參戰宣言起見，所以在第四幕就用淒涼悲慘來結束，等到尾聲的民眾擁護參戰大會中才開始怒吼起來，情調是截然不同，而意義則非常深重。至於劇情發展的安排，當然是原著為佳，不過五堂布景的工料費，就使人咋舌，何況要換九次景，後台工作人員決無法勝任。原著所包含的內容，非常豐富，我們就嫌它太蕪雜，很容易使觀眾分散注意力，我們去蕪存菁，把英美人的殘忍酷毒，儘量抒寫，把許多穿插如媒婆、和尚、火夫、茶房和瞎子等許多戲都刪去了，而許多地方也加以裁剪，和原著頗有出入，原著有享樂和悲慘對照的舞台面，迫於人力物力的客觀條件，不能插入，我是覺得非常遺憾的。《江舟泣血記》的分幕比較簡便得多，像南藝這樣的業餘劇團是很適宜採用的，不過第一幕的搶景認為是多餘的，因為在第二幕的老費和第三幕的船夫口中都說過了，所以把它改去，特別在第一幕第一景副官口中報告，補足這段事實。第二景改為老計妻遊街，我們預想一定能加

強悲劇氣氛的。我們的改編，不妨說是以：《江舟泣血記》為分幕藍本，而把原著的故事溶化在這四幕戲裡。

關於第二幕縣長家的一場，我個人的意見是認為不必要的，因為在劇情的發展上，將使第三幕受到它的影響，不過限於交卷日期，大家不及仔細思索了。有許多小節，我們都加以修改，如艦長是不能帶家眷的，因此只能把這太太和小姐讓給另一個英國商人了，可是為了便於化粧又不能再在第一幕增加一個英國人。第一景縣長是否要下跪的問題，我們也討論了很久，最後為了要加強英國人的殘忍，只有請李六爻兄下跪了。女生代表

《怒吼吧，中國！》，南京劇藝社出版，一九四三年一月三十日。頁七～十二。

的。因為在劇情的發展上，我個人的意見是認為不必要才能加強民眾怒吼的力量。關於改編的情形和意義似乎很多，不過一時想不起，或者等到上演後有機會再寫一點。

關於改編工作，除掉我們四人外，關作瑨次長、韋乃編參事、夏日華醫師都參加很多貴寶的意見，這是我們所應該感謝的。

上砲艦請願，我們認為不合情理也決定刪除。第四幕的老費和船夫乙，我們也判決了他們的死刑，因為唯有這樣，

李六爻 寫在《怒吼吧中國》公演前

我於二十九年十二月二十一日在中報「游藝」版，用李其謙之名，寫過一篇〈向愛好戲劇者的呼籲〉。我說：「從還都到現在，雖一再聞與戲劇有關當局談論戲劇，延攬劇人，組織劇社，然而祇聽樓板響，不見人下來，幾個人微言輕的渺小劇人，雖然在一旁吶喊呼號，不見得血肉狼藉的可憐不必說，而使多數人對於文化上很重要的戲劇教育，永遠持冷淡態度，實在不是社會之福的話，到底濟得甚事！我萬不料十八年前蒲伯英在北京人藝戲劇專門學校第一次公演感想中所說『歐美各國所在皆有會在今日出現，……』」所以我大聲疾呼，要政府諸公認清

國立或市立的劇場和戲劇學校，而我國，不但政府不管這筆賬，一般市民不管這筆賬，就是多數號稱新文化運動的人，也只是與酣耳熱的時候，隨便談談，實際還是沒人管這筆賬，區區幾個窮措大，把這筆賬攬在頭上，窮荷包掏得血肉狼藉的可憐不必說，而使多數人對於文化上很重要的戲劇教育，永遠持冷淡態度，實在不是社會之福的話，

人民難道沒錯嗎？——《怒吼吧，中國！》・特列季亞科夫與梅耶荷德

了戲劇的使命，和它的力量，忽視了戲劇，就是忽視了社會，忽視了教育，忽視了宣傳……我不相信，除了戲劇工作者外，南京就沒有一個愛好戲劇者嗎？當真如余上沅所說：『我們既沒有莫斯科藝術劇院的黃麗曼女士，又沒有白讓一座都柏林亞貝劇院的墊款商人，更沒有傾囊相助百折不回的巴黎自由劇院創辦人安多恩』，就將戲劇踢開不管，把這一個改良社會，輔導教育的宣傳武器活埋了嗎？……現在平心靜氣地想一下，深知這一種艱巨的工作，不是我們少數擔當得起的責任，我要呼籲愛好戲劇的同志們，和我們親切的攜起手來，有力的出力，有錢的出錢，我們要在和平運動旗幟下，把戲劇像金字塔一樣的建立起來，萬里長城能築，蘇彝士運河能開，難道和平劇運不能建？上自達官顯貴，下至販夫走卒，祇要是愛好戲劇的，都是我們同志，我們要用集體的力量，推動這個時代的戲劇巨輪，同時促政府當局注意……」

可是這篇文章發表後，連半點兒反響也沒有，那時候甚囂塵上的中國戲劇協會，不知為了什麼原因而流產了，中日文化協會戲劇委員會雖告成立，也是無聲無臭，戲劇氣氛在南京，恐怕連獵狗的鼻子也聞不出來。

其時我對南京的劇運，真是悲觀極了。一轉眼又過了半年，在三十年的五月間，我又遏不住愛好戲劇的火焰，在中報評論欄裡，用李文之名再寫一篇特稿，題為〈戲劇運動與和平〉，重申舊話，並說：「和平運動是一個劃時代的革命運動，我們從抗戰的過程，轉變到奪取民族生存，主權獨立的和平途徑，也應該把軍事、政治、經濟、工商業，以及文學藝術，都在和平中再建，而求其進步，求其豐饒，求其成熟。戲劇為配合政治的一個有力工具，在今日之和平戲劇運動，不僅要視為輔助和平的有效武器，同時也要視為將來戲劇運動的基石，因為基石不鞏固，絕難在基石之上，建立其輝煌壯麗的殿宇……我一面希望政府主管機關對於戲劇的再建，給予充分的支持，一面希望戲劇工作者，在藝術的態度上，在工作的進行上，要具體，要嚴肅，要認清了稍一不慎，就流入了低級趣味的作風，而予戲劇史上沾染了一個污點……」

這第二聲的吶喊，依舊沒有人聞問，那時候我在國立師範教書，在該校組織了個龍蟠劇社，指導著那一大群青年男女在幹，但是看熱鬧的人多，幫忙的人少，可憐的南京劇運，便像游絲一樣，僅差沒有斷氣。不過在這一個同時期，武仙卿兄藉政治訓練部的關係，創辦了個建國劇

團，他很想通過政府的力量，來推動劇運，他訓練了一批愛好話劇的男女同志，這一批同志便成為今日南京劇藝社的優秀演員，不能不說是建國劇團的一點功績，雖然建國劇團的本身，沒有鼓舞起南京劇運的怒潮來。

在建國劇團解組後，南京也曾非正式的產生了一兩個劇社，如想排《上海之歌》，想排《原野》、《北京人》，結果均無疾而終，似乎南京的劇運，已經走上了定命的展不開的歸宿，不料於去年春間，居然會出來了個南京劇藝社，而且竟能有今日的收穫，這實在是事先絕沒有估計到的。

南京劇藝社的第一個發起人，是中央黨部戴副祕書長止安兄，他在法國住了九年，他愛好戲劇，研究戲劇，歸國之後，供職中央，為劇運努力不少。還都以來，他一直想擎起復興中國劇運的大纛，最初他也想由政府來策動，至少來支持，可是等到了去年春天，知道縱使再等下去，依然沒有希望。湊巧李炎林兄由香港來京，於是大家計議，乾脆就由這幾個人先弄起來再說。

第一次我們上演《偽君子》，第二次我們上演《理想夫人》，這兩個戲在人力上，我們因得到全南京戲劇界的幫忙，以及文藝界的協力，所以並不感受什麼困難，可是在財力上我們便如臨深淵，如履薄冰了，我們都是窮小子，沒有大腹賈在我們後面撐腰，又沒有公家一個子兒津貼，就憑我們苦幹，我們用熱臉去求幫告貸一般的推銷戲票，費盡了九牛二虎之力，所得的票款，抵不上開銷的十分之七，於是兩個戲演完了，虧空了三千，這一個大漏洞，一直到現在還沒有補償得起來。當時老戴固感到前途茫茫，我們大家也有不知如何是好的唱嘆。彼以南京劇藝社祇是一個臨時串演的性質，雖有了計劃，卻沒有組織，兩個戲演完後，便擱置了下來，我們有的到北京，有的到上海，有的到蘇州，去辦自己的私事了。直到去年七月底，大家又重聚在南京，會合在沈仁兒的家裡，決定上演《狄四娘》，既決定演戲，才又計劃到組織。在基本社員的集議下，擬訂了社章，票選戴止安兄為社長，並在社內組織了社務委員會，編導委員會，機構總算是制定了，便商計以後如何能使南京劇藝社永久的維持下去，經過了幾番的討論，決議了徵求普通社員，做南藝的基本觀眾。

《狄四娘》上演後，慚愧的博得了不少的好評。於是社運不管前進的荊棘是如何的叢生，即使失敗，祇要能演出一兩個戲，挑動了南京人士愛好話劇的情緒，也算達到我們的目的了。

會（現在已改為社會福利部了），南京市政府對南藝起了一種好感，每月給予津貼，後來宣傳部也貼了一點，南藝的經常收入，每月有一千餘元了。但是一千餘元，在目前百物飛漲的生活程度中，實在濟不了甚事，不了一個戲，我們正在憂慮著如何才能在國民政府參戰後，演一個配合時代的重頭戲，誰知宣傳部竟非常高興的補助我們三萬元，於是決定上演《怒吼吧中國》這個戲。

一個《狄四娘》，把九百名社員的社費（每人十元）完全用光，今後要仰賴政府的這點津貼，恐怕三個月也上

這個戲在世界各國演出很多了。在中國滬粵兩地，也曾上演過兩三次，不過南京卻從未演出過。這個戲的意義是值得頌揚的，原作者是根據萬縣慘案的經過而執筆的，敘述頗親切，在中國流行的有兩個翻譯本，一個譯者是潘子農，一個譯者是羅稷南。最近上海大光明演出的《江舟泣血記》是蕭憐萍根據《怒吼吧中國》改編的，技巧雖很好，但缺點也頗多，我們決定上演《怒吼吧中國》後，即推戴止安任編劇，後因老戴五中全會忙，便決定由周雨人任一四兩幕改編，李炎林任二三兩幕改編，由我總閱，沈仁決定。實際上這個本子是雨人

負責的多，是否能完全符合觀眾的胃口，這留待觀眾去批評，據我私見，這本子比《江舟泣血記》的手法要生動得多，尤其在對白上，含蓄著不少的血與淚凝成的諷刺味。

事變前在上海導演這個戲的是應雲衛，他的手法如天馬行空，凡是看過應雲衛戲的人都知道，所以這樣大的場面戲，也祇有他能處理得比別人更加好。最近上海導演《江舟泣血記》的是雲衛，萍倩在當代也可稱第一流的大導演，他的手法是輕鬆，是明快，缺陷的是氣魄不夠大，但聞看過《江舟泣血記》的朋友說，成績還不算十分差，我們這次導演是李炎林，炎林兄的思想頗敏銳，手法更細膩，見解極周詳，體驗尤親切。雖然我們不敢武斷將來的成績必定好，但是至少不會十分糟。可喜的是此次演職員的陣容，在事變後的南京，可敢說是空前了。我們動員了全京有關戲劇活動的人員，做我們演出委員；全京新聞界的朋友，做我們宣傳委員；全京舞台上的鉅子，做我們演員。我們通過了中聯《江舟泣血記》的全部服裝，同時我們動員了大華大戲院的經理盧櫻兄做我們前台主任，這一次借得了中聯《江舟泣血記》的關係，借得了大華大戲院的場子，並借得了大華大戲院的場子，做我們宣傳部的關係，借得了大華大戲院的場子，當然很難得了，但如我們用

在人力上更是綽綽乎而有餘，所慮的財力上依然是不夠。宣傳部雖然補助我們三萬元，當然很難得了，但如我們用

十年前應雲衛弄這個戲的時候生活程度來比較，那時候他用八千餘元，合現在應當是多少？遠的且不說，即以最近上海的《江舟泣血記》來講，聽說他們用了有七萬多，上海的物質條件，一切均齊備，還用這麼多的錢，我們南京演出以三萬元，照理絕對是不夠的。但不夠我們並不怕，我們不能因為不夠便氣餒，從前一個子兒沒有也幹戲，現在到底還有三萬元，或許我們能在演出上的效果，不白費我們苦幹的代價也說不定，我們演員排戲時的來往，多數乘「十一路電車」，吃飯是冷的，餓了就吃白薯，但是演員的精神卻非常好，沒有一個露出一點不高興，可見藝術是凝結的，藝人也是凝結的。

總而言之：此次上演《怒吼吧中國》，總算是南京劇壇上開放了一朵燦爛的花朵，更欣慰的就是我兩年前呼籲的，希望的，現在雖沒有全部的如期，至少已使社會大眾對於戲劇不像以前冷淡了，這就是我們戲劇之工作者的大收穫。

——陳大悲

《怒吼吧，中國！》，南京劇藝社出版，一九四三年一月三十日。頁六二～六六。

三言兩語（以收到先後為序）

去年是戲劇運動播種年，今年是戲劇運動成熟年，明年是戲劇運動豐收年，一年勝於一年！

我在《狄四娘》裡做大帥，在《愛與罪》裡做廳長，在《怒吼吧中國》裡做縣長，一任不如一任！

——李六爻

我不知道應該寫什麼，因為我從劇的歷史很淺，我只知道在導演支配之下，他讓我怎樣做即怎樣做，反正是在做戲！

——徐圖

編劇和導演全不是我喜歡擔任的工作。我愛戲劇就因為我從小就喜歡過戲癮。看了李六爻兄的大帥和廳長之後，我更覺得技癢難熬，非回復我的崗位不可了。

「吃盡苦中苦，方為人上人」，對的，第一次演戲就挨挨挨罵，這樣將來或許有希望。

——孫登

在南京我演過許多次京劇，而話劇這回還是第一次，《原野》的仇虎，終久成了「空頭支票」，《愛與罪》的唐醫生又因病臨時派了代表，看這回的艦長吧！

——顏釗

沒話講，一個學工人的頭腦都是像機器一樣，做戲多應難，可是沒辦法。這次我非常感謝大導演，因為我只有十六句話。

——陳跡

在《愛與罪》中做個可憐蟲，可是在這個劇中更是可憐得厲害，然而我卻很高興，因為我比陳跡先生還少六句話呢！

——劉雲

戲劇是傳達情感的工具，可以陶冶人們的精神，能夠做改良社會的教鞭。因此戲劇必須要有啓發性，才是有價值的藝術品。我們應該同仇敵愾的去反對以戲劇作爲以營利爲目的的或麻醉大衆的工具。這樣，中國戲劇界的前途才能放出一道燦爛的光芒來！

——越軍

自從榮膺「南藝」總務以後，雖不必上台演戲，但

在台下亦演了不少戲，而且非常認真，賣力，亦有時青筋暴漲，幾乎短兵相接。這其間，我在人生舞台上偷來了許多演法。

——費左溶

在《怒吼吧中國》裡，我最恨的就是那個英國商人的女兒史密斯小姐。

——張銘

我所要講的話，在縣長女兒的台詞裡都有了。

——沙葛

希望中國的小姐，都像縣長的女兒一樣。

——楊茜

我願誠心的接受大衆批評和指導做一個健全的演員貢獻於新中國的劇運。

——謝祖逖

我希望在這荒蕪的劇壇上，開闢一條光明的道路來！

——世英

《怒吼吧，中國！》這偉大的群衆戲，我沒有擔任任何一個角色；我是躲在後台工作著的。

如果說「前後台職演員對於一個戲的演出，都同樣
重要」的話，那麼，我也算盡了我僅有的那一點微弱得
可憐的力量了。

——王萍

導演怒吼吧中國的李先生，命我擔任布景工作，設
計圖樣，倒還便當；衹是木匠店老板說的一大篇：「英
尺、米達、洋釘、洋螺絲、洋鉸鏈、洋松、洋漆……和
洋貨飛漲的大道理」，聽得委實頭昏腦脹，望洋興嘆了。

——胡斯孝

黯然。

我對於每一個戲：開始排練的時候，我很興奮；演
第一場戲的時候，我很緊張；演末一場戲的時候，我很

——李炎林

許多心裡衰頹的人，正需要打強心劑，這是今日急
迫的所做的急救工作，怒吼吧！我們的女演員；趕緊負
起重大的使命！不避艱苦努力前進，造成歷史上的光榮。

——丁心

記得是在民國二十年的冬季，中國文藝社王平陵兄

邀我參加演出《茶花女》，（我當時在主持金陵劇社）那
時候的導演，就是今日的南京劇藝社社座戴策先生，我飾
該劇中一送就是五千法朗的琪萊伯爵，那時候初編《怒吼
吧中國》的子農兄，也在南京，我記得是和少夫兄有一次
在子農的住宅中，捧過這個劇本，心想在什麼時候能以演
一次才好，現在已是十多年了，真是「此調不彈久矣！」
炎林兄這次要我擔任劇中的老費，其實總務費祖榮先生不
就是個貨真價實的老費嗎？導演先生不拉他上台，而要我
來替他死，這豈不是鬧成個冒名頂替的笑話來了嗎？炎林
兄你說是不是？

——楊國華

百年前的德國，和今日的中國，一樣是站在生死存亡
關頭的一個國家，然而今日的德國，卻已把一切外加的鐐
鎖解除，聳立在歐洲的大陸，成為一個極強盛的國家，這
是空前絕後的奇蹟嗎，不是，這是德國每個國民的精神，
和心血，所以造成的，也就是要從侵略勢力壓迫下，求獨
立自由的，我們知道，一個國家的獨立，與
自由，是需要全國國民，自動的覺悟，需要民族的鐵血，
惟有全民總動員起來，外禦強敵，內求統一，打倒侵略勢
力，剷除萬惡的共產黨，國家才有復興的希望，民族才有

獨立的生存，與自由，全國的同胞們，我們要效學百年前的德國，一致奮起，打倒英美帝國主義，怒吼吧，中國民族，聯合起來，大東亞民族造成世界的和平。──

丁宵俠

《我們要活》中顏潔小姐是我的女兒，《守財奴》中劉雲小姐關熾堯先生是我的兒女，《沉淵》中張銘小姐曾被我追求過，然則《怒吼吧中國！》中我卻既無兒又無女，更無愛人，最重要的就是沒有錢，慘矣！每況愈下，祇好不盡欲言，我欲無言了！

──吳琦

人生本是一幕悲喜劇，可是，我卻還要在這幕劇中演劇；我本是一個青年人，卻還要體味飽嘗痛苦與悲哀的中年婦人的心，難矣哉。

──史蕙

我見了李大導演的眼睛和嘴。跟縣長的臉。我總是會發笑。

──方錚

在《怒吼吧中國》裡我演的是被萬人唾罵的英國人太太，預料這次的演出一定是失敗的，一則是不合乎

我的個性，再則我是初次與觀眾見面，但失敗是成功之母，此後我更要為個人的藝術努力，為南京劇藝社的前途努力！

──畢傑

現在正是參戰的時候，一切都要軍事化，所以我在練習當警察。

──張華

挨罵，受餓，暑天暴風雨中從丁家橋走回來，變成落湯雞；冷天，咬緊了嘴唇皮硬充好漢，不怕冷仍登台，結果生了肺膜炎。這在別人看來是傻，是愛出風頭，但自己演完戲回來，躺在床上摸著被油彩咬破了皮膚的微熱的臉，不由自主的會笑起來，覺得另有一種安慰，就像是初戀時受著愛人的手的撫摩一樣的快樂，所以餓，我願意；冷，我也願意；病我更不計較。我追求的就是這種心裡微妙的感覺和安慰。

──大龍

所擔任的職務是布景，為了想過一過戲癮，雖祇有四句話，但也弄得忙上忙下，真是自討苦吃，嘸沒閒話講。

──仇怨

長篇大論，不如三言兩語，三言兩語，何如無言，我沒有話說。

　　——蔣果儒

我當然也無話可說，因為話被大家都說完了，謝謝各位給特刊增加不少材料。

　　——周雨人

《怒吼吧，中國！》，南京劇藝社出版，一九四三年一月三十日。頁六七～七四。

戴策　南藝一年

這是遠在民國二十年的春末，我剛從「西方樂土」的巴黎回到一切正在蓬勃的祖國懷抱裡，某一個下午，太陽很溫暖地照射在大地上，我和一位一般朋友都公認他是半神經質的伙伴去霞飛路一座流亡俄國老太婆開的公寓裡，因為在那裡住著我的雙重誼屬的予倩先生。我看見予倩還是當我在中學裡讀書時，他去長沙演義務戲，不過那時是我知道有他，而他並不知道有怎麼個我，此次去拜會他，算是正式第一次的互相認識，他照例不離本行的問我最近法國的戲劇動向和高乃依、莫利哀等遺留的名著，是否仍被觀眾所歡迎。我也就詳細的描述他所要知道的法國劇壇動態，並且告訴他莫利哀的劇本仍舊受著觀眾極烈的擁護，因為它在任何時代，任何地域，都會有成千成萬的群眾跟著。從此，我們常相過從，並且還預備在上海聯絡愛好話劇的同志，大規模的來介紹莫利哀的劇作，不過後來我離開上海到南京，所以只好付諸理想罷了。

　　那時正值中國文藝社因為謝壽康先生導演的《茶花女》中輟，想繼續再排，老友左胥之王平陵便拉我來補缺，我也就大膽的擔任導演工作，幸彼時南京的劇藝同志，尤其是中大和金大的同學，相當忠實，每日按時排演，自己賠車錢，從不遲到，缺席是更未見過，各盡所能的為戲劇而努力，並且得著顧仲彝和袁牧之兩兄的幫助，所以後來演出成績，頗得社會佳評，雖然潘子農兄因為我沒有敷衍他，而利用他的報屁股大罵我一頓，可是我們因此而變成劇運的朋友，也算是一點收穫。去年南藝公演《僞君子》中扮演白遏剛的穆逸，就是當年金大的同學，在《茶花女》中扮演琪萊伯爵而受著台下熱烈掌聲的楊俠君。

二十九年春，我隨著和運的開展，重回到闊別三載有零的國都，我是從事於黨務和救濟「後一代」的工作，雖是想抽點餘暇來做做劇運，可是心與願違！周學昌先生是個音樂家，同時對於戲劇也有深湛的研究，在三十年夏他從西方來到東方，褚民誼先生就希望我們來計劃辦一個國立戲劇學校，可是後來周先生因為公務實在太忙，我也提不起勇氣，所以無形中就打消這個念頭了。同年韋乃綸先生約我參加中國戲劇協會，我是簽名的；武仙卿先生約我參加建國劇團的座談會，我是出席的。徐卜夫先生約我參加劇人協會，我也是簽名的。陳大悲先生約我做中日文化協會話劇委員會的常務委員，我是同意的。褚保衡先生約在參加新中國劇團，我也是準時與會的。還有中國旅行歌劇團約我做常務理事，我是躬逢其盛的。總之，我對於這幾位同志的熱忱，都是表示誠意的接受，而且願意盡我所能，以助其成。因為他們異途同歸的無非是想把這座苦悶的石頭城，也能活躍地滲入點興奮劑。為的是大眾們不要太忽略了精神的維他命確也是延續生命的要素，也許比物質的維他命還要來得重要，可惜後來這幾位努力復興劇運的前鋒朋友都是被阻於人事和經濟的問題而不能順遂的達到他們的期望。

大凡事業的成功，每每必須有多人的理想，發動，嘗試，失敗，決不是偶然的，好似下雨之前的那陣陣狂風和朵朵烏雲一樣，否則決不會憑空突來的。去年南藝的——《偽君子》——《理想夫人》——《狄四娘》——《愛與罪》——的能夠相繼演出，我敢說若是沒有前面我所說的那幾位先生的發動，恐怕南藝的《偽君子》與《理想夫人》，雖是寐寢思復，也只好「悠哉悠哉，輾轉反側」了。

現在我想趁此特別公演《怒吼吧中國！》的機會把南藝一年的經過報告於讀者之前：這是在一次私人的談話中，楊國華和費祖榮兩同志因為被一種內心的驅使來和我建議，希望領導大家來一次小規模的演出。剛巧那時候李炎林同志來南京遊覽，於是我便滿口的答應，好在有了能拿出全部時間和全副精神來擔當導演的，戲的演出可能性已經有六成了。況且李同志在八年以前是我們上海戲劇協社的老同志，那時候因為應雲衛很受一般學校愛美劇團的歡迎，常常接下來很多的生意——導演工作——，他好像大包一樣，總是邀者不拒，後來我發現他興隆的祕密，固然有他的看家本領，然而他那和顏悅色，負責不怠，細賦

而善誘的手法，未嘗不是最合人心的地方，尤其是每餐僅蛋炒飯一碗，替人家節約，這於一班幹臨時性戲劇的苦學生，也未嘗不是好的。每當他忙得不可開交時，他便請我們也出馬的去做做小包，在那時候我看這不折不扣十足標準的廣東人型的李炎林確是一個能苦幹實幹忠於劇運的青年同志，此番來京，能留下協力我們是必可使南京的劇運更生的。

我們在說幹就幹的勇氣下，於是邀集幾位比較不是那樣忙得坐不定神的朋友——李六叉，徐公美，高天棲，李炎林，周雨人，費祖榮，楊國華，沈仁，徐卜夫，魏建新等同志。開始我們相約不必有什麼組織，等到我們認為應有組織的時候再來組織一下，因為我們的目的不是希望只在新聞紙上登出一張名單。我們要先求同志的健全，每個人都是主人翁，而不是客位，然後再產生幹部工作者。不能先有幹部工作者，懸在半空裡的沒有下層群眾。對於名稱一項，本來預備是不名的，但是為對外聯絡，卻不能不有一個名稱。經過幾度思慮，就決定用「南京劇藝社」五個字。

選擇劇本是每個劇社最感困難的問題，因為劇本的內容固然要至上至美，但也不能離開時代性過遠，才可排演。在最初我們本想排演《北京人》的，因為覺得這個劇本是需要相當的時期才能純熟，又對於扮演者的演技沒有把握，恐怕不易收得效果。我們為顧慮到人力和物力，雙重的節約起見，經過一次會商後，便決定上演莫利哀的《偽君子》和《理想夫人》，因為這兩個劇本的布景都是三幕一景，不獨布景可經濟，而且中日文化協會和平堂的戲台裝置得死板板這是允許出將入相的斯文戲，決不能很方便的可以換景配光。我們於三月二十日推定李炎林同志導演《偽君子》，徐卜夫同志導演《理想夫人》，我們的本意是想把這兩個戲連續的上演，誰知不巧得很，恰恰逢到還都兩週年紀念，我們的演員大部分擔任重要的籌備慶祝工作，常常不能按時排演，縱算到了，也是顯得疲憊不堪，這也是難怪他們的，因為本位工作當然超乎業餘工作。那種散漫的情形真使我有點發愁，導演也提出不能負責的預告。我們只好改變原來的計劃，先注全力排演《偽君子》，一半也是因為我們的《偽君子》的李六叉要在四月十日左右離開南京，所以無論如何《偽君子》是要在四月四日演出。當此時也，我們還缺少一位扮「白母」的，託人四處物色，幸虧蔣果儒女士介紹她的姑娘沙葛女士（原名蘭芝）的參加，這才使配備齊全的正式排演。四

月一日下午，導演向我報告戲有八成把握，這才使大家放心。

《僞君子》算是在四月四日演出，效果在水準線。於是開始排《理想夫人》，這是一齣喜劇，本來是很不易討好的，兼之能任其中演員的同志太少，我個人的意見本想停止排演的，因爲勉強上演必定會失敗的，倒不如藏拙的好，後來因爲尊重幾位同志的意見和不使被排練者的落空，只好硬起頭皮閉著眼睛的去冒險一下。畢竟於四月十八日公演《理想夫人》，樓上樓下都坐得滿滿的，大約一半是有價入座券，一半是優待入座。

本來在這個帶有六朝金粉氣息的南京城，如果演演話劇，要靠票款的收入來維持劇團的話，那還是請別打這個如意算盤，祖遺是帶著一包西瓜子來看看白戲。記得有一年明星影片公司趁著來京拍外景的機會，在福利大戲院上演話戲，想撈點南京人的外賞抵補旅費，雖有胡蝶親自登台來做幌子，結果還是不能滿載以去。不信但看上海的「江湖」劇團都是向北方去「淘金」，就是路過南京，也不敢存點非分之想，可見南京人的錢是決不會奉送給「唱」話劇的「班子」。場子雖是「客滿」，可是戲的演出，卻不敢自吹，前半還平穩，可是末尾就不免有點鬆懈的成份，就是想補救，也來不及，因爲票子已經散出，哪好不兌現？只得靠上帝的仁慈聽之任之的讓大家鑑賞鑑賞這一個《理想夫人》。後來我們開結束會議的時候，清查賬目，資產固然增加不少，又收入亦有五千餘元，可是抵不過支出九千餘元，這也確是目前物價太昂貴，況有兩次的公演，絕不能說是浪費，我們對於一釘一木統是盡量的節省，但是一些必須又必須的開支，實在是省無可省的也只好付出。這裡我要對中日文化協會諸位辦事的先生深致謝意，因爲許多的協力和方便使我們節省不少的金錢，否則就是再加上二三千元恐怕還不夠。

經過兩次的上演，我們的同志也一天一天增加起來，大家認爲組織的時機到了。在六月二十五日的集會中推定徐公美同志起草組織法和工作大綱。同時進行向政府機關請求補助費，首承社會運動指導委員會的批准按月補助五百元。接著酷暑來臨，在一百度左右的高熱下，對於排戲實在不舒暢，兼之經濟又不靈轉，我們就藉著這個牌子大事休養，存點錢來清償舊欠。

柳梢的蟬聲似乎奏得有點異樣，而牆腳洞裡的紡織娘卻彈著悅耳的音調道是秋已到人間。我們的同志又活躍起來，於是在十月二十五日的上午九點集合六十幾位藝

人假中日文化協會南京廳，舉行一次正式的基本社員大會，我們決議組織條例，我們決議工作計劃，我們還通過社長和社務委員編導委員的人選。這一次大會值得紀錄的並不是我正式被選爲社長，而是李六父和李炎林兩同志建議的要取消售門票制而採用徵求普通社員做我們永久的觀眾，就是凡愛好話劇而不能上台正式粉墨登場的同志，祇要每年納費十元便可做南京劇藝社的普通社員，普通社員的權益是在一年之內可以觀覽南藝每次的公演，倘是不做南藝的社員，那末，就是你有鈔票萬千，也休想看南藝的戲，是不得其門而入，他們決不會看在你鈔票的面上而讓你安坐場內吸取精神食糧的。這個辦法無非是想選擇我們的高尚觀眾，因爲我們最恨最憎惡左手抱著小呱呱右手嗑著西瓜子的娘兒們來擾亂劇場的秩序。經過二十天在報上的公開徵求，居然有六百餘的同志申請加入。

在南藝所謂的基本社員是指他們願意貢獻勞力擔任上演時的工作，包括前台後台及編導演等煩瑣職務。我們爲使每個同志都有登台的機會起見，所以每次都揀新的同志先行排演，一方既可使已經登過台的同志休息，一方又可使沒有登過台的同志得以嘗試，非到萬不

得已時是決不使已登過台的同志連續辛苦的。我們不盼望造成某一個同志變成南藝的「話劇明星」，同樣地我們對於所有在台上演出的同志，認爲個個都是配角，無分輕重，也許在甲戲裡擔任台詞多一點的，但在乙戲裡也許只有露一句話的場子給他演。

十一月七日南藝公演《狄四娘》，這是第三次，《狄四娘》就是法國雨果的名著《項日樂》，在電影片有《返魂香》，因爲張道藩改譯的本子是很適合我國民情，完全中國化，尤其許多西洋味的台詞和場面都刪去，這於布景和服裝是便當得隨地可搬演。南藝的性質是研究不在賺錢，所以每場除社員外，還邀請學校和團體參加，引起他們對於話劇運動的興趣。

有一天李炎林跑來跟我說昨天夜裡他和韋瑞先生商談下次公演的劇本，韋先生建議演李青崖譯的法國劇本《木馬》，我說我們還是換點口味不要專是排法國戲，不要因爲我在法國住過幾年便專替法國做宣傳工作。過兩天李炎林又跑來說他和孔君佐先生無意中在夫子廟的一隻小書攤上發現一本《毋甯死》，從前在廣州預備上演時，是被范直公先生禁演的。我說法寶人人會變，當初廣州社會局禁演的理由是因爲《毋甯死》的劇情有違法紀，現

在我們如果把名稱改裝一下，內容修正一下，使它也能顧到法律問題也就行了。於是大家搜索枯腸的想，最後決定命名為《愛與罪》，大龍的生固是母愛，但是大龍的死仍是母愛，不過講到法律，我們對於大龍的母親就不得不加上她一個謀害親生子的罪名。原劇本上的醫生因為情感超越理智就承認簽死亡證，但是在南藝卻將醫生改為理智超越情感而不願簽死亡證。到底同情「愛」呢？還是同情「罪」呢？讓觀眾們自己去回味回味。

十二月二十六日的晚上八點，南藝第四次的公演是《愛與罪》。此次演員都能體會劇中人的個性，不瘟不火的可說是個個成功，也許是一種進步的顯示。我們要鄭重深致歉意的是使許多親愛的觀眾的眼淚都隨著大龍母親的哀訴而歡歡地落下來。

當排演的期間，導演李炎林預算每個戲只化排演費

在《怒吼吧中國》公演日
從萬縣慘案說到大東亞戰爭

《民國日報》，一九四三年一月三十日。第一張第三版。

（特稿）民國十三年，國民黨改組，黨政的力量鞏固；民國十四年，國民革命軍誓師北伐，軍事之進展，

一千五百元，就是因排戲而不得不果腹時，每人也只有炸醬麵一碗，可說是最經濟的吃法。誰知後來因添置布景和其他必要開支，總結下來又是八千餘元，銀行裡只餘存五十六元有奇。幸虧自三十二年起，又承宣傳部補助每月三百元，京市政府每月五百元。倘是令後不購置新的材料，那末每兩個月我們就有上演一次的財力了。本來幹戲劇是一樁窮幹苦幹的事業，好像要筆桿的朋友們坐在破亭子間裡的文思是取之不竭用之無窮，一旦喬遷大廈裡便成枯井一樣再也打不出一滴水了。

回想去年三五個同志閑談著的時候，再也想不到現居然能夠擁有基本社員九十餘和普通社員一千餘的南京劇藝社峙立在我們的首都。

「南藝是每個社員的」這是我常向同志們提醒的話。

「南藝是每個觀眾的」這是我希望於觀眾們接受的話。

勢如破竹，此種力量之表現，予帝國主義者以極大之震驚與恐慌。英帝國主義者向以搾取壓迫弱小民族以建築其

本國的繁榮，自侵吞印度後，即以印度為侵略東亞之倉庫，伸其魔爪入中國，自鴉片戰爭以來，中國日處於英帝國主義之剝削之下。國民革命之目的，在求中國之自由平等，亦即求廢除不平等條約，英國為保持其帝國主義對殖民地之地位，阻止國民革命之進行，革命軍進展越速，英帝國主義者阻礙及摧殘國民革命亦越力；民國十四年五卅慘案，由此發生。

當時反英運動，慷慨悲壯，然交涉結果，持正理之中國竟遭失敗，英國對中國之暴橫，更甚於前。待至民國十五年，英帝國主義者在四川之萬縣，又造成較五卅更甚之慘案，起因英商船無故挑釁，撞沉中國軍運船隻，英艦不僅為之庇護，竟發砲轟擊萬縣死者千人，帝國主義者生命如草芥，思之切齒痛恨。

然以國內局面尚未統一，軍閥亦惟恐國民革命之成功影響其割據勢力，思所以假英帝國主義者之力，阻礙國民革命之進行，置奇恥大辱而不思圖報，竟反諂媚外人，致萬縣慘案，交涉毫無結果。各地人民不滿政府之

全國民眾，以五卅慘案餘痛尚在，對於萬縣民眾之被英帝國者慘殺，義憤填胸，各地組織追悼會後援會，作反英示威運動，及種種反英宣傳。

交涉，對英帝國主義者作消極之抵抗，不買英貨，經濟絕交，致英國亦蒙受極大之損失。英國陰險狡猾，知長此以往，非英國之福，思所以利用時機，轉移中國敵視目標，造成東亞國際間的衝突，中國竟墮其計而不悟，造成二十年來中國之惡運。吾人迴溯至此，不禁長嘆者也。

至此次中日事變之後，重慶竟受英美帝國之驅使，拖延抗戰，阻礙和平反共建國，罔顧國家民族之前途，此種認敵為友，無異於萬縣慘案時軍閥媚外，假英人之力阻礙國民革命，揆其用心，或且有過之而無不及。萬縣慘案，距今已十七年，而中國之歷史，僅是新軍閥與舊軍閥的更迭，由媚外而進入受英美帝國主義者之驅使犧牲，吾人益覺痛心。

萬縣慘案之發生，追根究底，實由於不平等條約所起，設無租界，設無領事裁判權，設無英艦內地航行之權利，又何至於發生五卅慘案萬縣慘案？當時人民以及輿論界，一致請求政府向英帝國主義者，收回租界，撤廢治外法權，廢除一切不平等條約，然而文章不敵槍砲，交涉當然無效。

十七年來，中國之受帝國主義之壓迫，日益加甚，至中日事變，英帝國主義者之侵略勢力，才開始被驅逐，

至大東亞戰爭發生，英帝國主義者復失去其侵略東亞之根據地，英國與中國訂立之不平等條約，事實上已失其效力，英美猶向渝方聲明撤廢治法外權，誠屬笑話，春亞同志，以國家集團的力量，以戰爭的行為，向英帝國主義者奮鬥，大東亞戰爭勝利基礎已奠定，英帝國主義者在風人情，豈能改中國人民對帝國主義者之仇視哉？至今年一月九日，國民政府宣布參加大東亞戰爭，向英美作戰，英國為敵性國家，所有不平等條約，依國際公法，當然失效。國民革命，是向帝國主義者爭取中國之自由平等，現在中國已由歧途回到原定的革命路線，和平運動以至大東亞戰爭，所以完成中國國民革命。

吾人誠不勝欣慰。過去反英美運動，只有消極的示威，忍耐的交涉，武器之下，沒有公理，欲伸張正義，

必須以武力為後盾，槍子對我者，必須以槍子對之。過去中國限於獨力孤單，外交軟弱，今日東亞各國已結成東亞同志，以國家集團的力量，以戰爭的行為，向英帝國主義者奮鬥，大東亞戰爭勝利基礎已奠定，英帝國主義者在東亞之侵略勢力已日暮途窮，東亞解放在望，中國復興日近，吾人於興奮之餘，更當努力邁進，爭取大東亞戰爭之勝利，取得中國之自由平等，完成東亞之共存共榮。

於國府參戰之今日，南京劇藝社在宣傳部贊助之下，特別公演《怒吼吧中國》。《怒吼吧中國》即以萬縣慘案為中心之反英美偉大劇本。在公演之日，以此視南藝完成劇藝宣傳之使命。

《怒吼吧中國》今日在大華精彩演出
反英美群眾劇

《民國日報》，一九四三年一月三十日。第一張第三版。

【本報訊】宣傳部贊助，南京劇藝社演出之《怒吼吧中國》一劇，自連日排練以來，業已純熟。茲定於今（卅）日下午二時起，連續公演四場，時間為卅日下午二時與七時半，卅一日亦下午二時與七時半。並訂於今（卅日）下午舉行開幕式，由宣傳部郭次長及南京劇藝

社戴社長致詞。此場專事招待新聞界與各校學生。按《怒吼吧中國》為一反英美之群眾劇，內容暴露過去美英帝國主義者在中國之種種橫暴行為，以萬縣慘案為背景，演員達百餘人之多，導演由李炎林擔任，演出極為精彩，預料屆時，對反應美宣傳效果，必有極大之收穫也。

怒吼吧中國

怒吼吧中國「的評價

幾乎使每個觀眾的心都爆炸了

吳啟明

「怒吼吧中國」，這個聲音在幾十年前了，不，該說是一年前的，不，該說是一……

（本文因報紙嚴重殘損及影像模糊，多數正文內容無法辨識）

關於「怒吼吧中國」

周雨人

自從

國片戰爭以後，美帝國此次為……

對於

第一

奧大中國國民，這是此……

第二

予以說明，自南國決定上演……

該劇

原著——最優秀的……

船夫

第一

澤存書庫

中文二月一日

（閱覽本書庫圖書須先介紹，其介紹人須為本書庫同人所相識）

觀眾達四千餘

全場對英美

【中央社訊】宣傳部贊助南京劇藝社特別公演之「怒吼吧中國」……

（又訊）南京劇藝社特別演出之「怒吼吧中國」今日繼續公演並由電台廣播

（又訊）「怒吼吧中國」昨（三十）日下午七時半，第二次公演招待政府長官……

《怒吼吧中國》昨首次公演　觀眾達
四千餘人　全場對英美益增同仇敵愾

【中央社訊】宣傳部贊助南京劇藝社特別公演之

《怒吼吧中國》為一部暴露美英侵略中國史實之群眾

劇，自經積極排練以來，業經純熟，於昨（三十）日下

午十二時三十分，假大華大戲院首次演出，當時到有觀眾

達二千餘人，首先奏中國國歌後，由該社社長戴策報告

公演意義，及排練經過，繼由宣傳部郭次長致詞，對於

英美百年來對我國之侵略暴行，詳加闡述，並對我國參

加大東亞戰爭以及《怒吼吧中國》在斯時地演出的意

義，有詳盡說明，嗣即正式開始公演。全劇計分四幕五

景，在全體基本演員百餘人之通力合作下，演出殊為緊

張精彩，含意極為沉痛深遠，導演者手法，尤使故事的

展開緊湊而輕鬆，全場空氣，無時不在熱烈緊張激憤的

情緒下，使每一觀眾，莫不益增對英美同仇敵愾之心，

直至五時半，始在擁護最高領袖擊滅英美，中華民國萬

歲等口號下閉幕。

《民國日報》，一九四三年一月三十一日。第一張第三版。

【又訊】南京劇藝社特別演出之《怒吼吧中國》，昨

（三十）日下午七時半，第二場公演招待政府長官，計到

江院長亢虎，羅部長君強，周次長隆庠，郭次長秀峰等，

是場並招待中央陸軍軍官學校學生千餘人參觀，演前並由

該社長戴策報告開演《怒吼吧中國》之意義。

今天繼續公演並由電台廣播

【又訊】《怒吼吧中國》群眾劇，定於今（卅一）日

下午二時半與七時半，作第三第四兩場公演，屆時二時半

一場，將由中央電台將會場情形，即全劇演出、對白向全

國各地轉播。

《民國日報》，一九四三年一月三十一日。第一張第三版。

吳啟明

《怒吼吧中國》的評價
——幾乎使每個觀眾的心都爆炸了

《民國日報》，一九四三年一月三十一日。第一張第三版。

「怒吼吧中國」，這個呼聲，在幾十年前，不，該說是一百年前，在鴉片戰爭的那時起，早已蘊藏在中國每個同胞胸中，同時「打倒英美帝國主義」的怒火，也早在那時熊熊地在每個同胞們的心裡燃燒，祇不過是被當時政府的懼外和媚外的政策，和高壓的束縛，而暫時隱忍著，一直把辱國喪權的事態，愈演愈廣，造成我國分崩離析的局勢，似乎變成英美帝國主義的殖民地。

直到大東亞戰爭的火炬，答覆了英美侵略，趕走了懼外媚外的傀儡政權以後，才把這個全國同胞心頭怒火燃燒起來，激怒呼聲，爆發出來，記住，這是中國有歷史以來，在賢明領袖的領導下的總參戰，最揚眉吐氣的紀錄，這裡南京劇藝社更將事實縮影了，供獻在同胞之前，《怒吼吧中國》將激起四萬萬五千萬人的共鳴，繼以精神物質，總力參戰，而得到解放和自由平等。

祇不過三個小時的時光，把情緒寄託在痛恨、悲憤、刺激、忿怒的高激中，這是南京劇藝社全體演出的同志們所賜予的，報告諸位，不怕見笑，我也跟著策、蔣果儒學了，為同情之淚，潤濕了一塊手帕，情感衝動了好幾次，心頭的委曲，直到高喊「打倒英美國主義！」的口號高喊時，我也和著台上台下的民眾，高喊

了出來，才演洩得痛快淋漓。

我們不作批評，祇是在劇本和上演時的幾個特殊的小動作上介紹一下，看看南藝的成績怎樣？

在記者身旁坐了一個只知看戲的老婆婆，她的感情也隨著劇情轉變，多少值得記些：

「這個女外國人我像在上海教堂裡見過的，中國話說得這樣好。」她上了史密斯太太（畢瑛化裝）一當。

大砲響了，她說「還有火光呢！」（效果）

「在外國人家做西崽，真不是人受的罪，叫我寧可死！」

「我真佩服這個大老爺！縣長，才是清官，還有那個叫老費的那個船夫，死了或許是會成神的，他不是為要救叫老婆的那個船夫的真難為她。」打抽出了手帕，在擦著滂沱縱橫老淚。

「這個當翻譯的小夥子，將來一定會和表妹——縣長的女兒結婚的。」她可說到老計的老婆遊街和「這個做老計老婆的真難為她。」打抽出了手帕，在擦著滂沱縱橫老淚。

抽籤了，她更緊張起來，「越是死不得的人，偏偏輪到他，老婆年輕，孩子又小，這些天殺的洋鬼子！」她又哭了起來，我也跟著流下了同情之淚。

最高潮的第四幕裡，刑場上縛了老費和另一個船夫，兒子依依不捨地看爸爸上了台斷頭，老太太並沒有看台上的動作，祇看她手帕上的潮濕化大開來，分明是劇台的表情偉大的感動了這仁慈的老婦人。非但是她，以至全場群眾。

難為這位老婦人，在老人演說完畢，她又和她的同伴說：「對了，我們要記清了英國人美國人的仇恨，大家起來，不分男女，不分老少，把洋鬼子趕出中國去！總有這一天」！

南京劇藝社的社員們，通力合作演出，我除了感動、悲憤、同情以外，拿什麼話來批評，來吹毛求疵？一個已在時代過去的婦人都感動了，我們更不必再說什麼，恕我也不亂捧一陣了。

最後，我領略到劇藝在南京，將來的發揚，更是發揚光大，方興未艾。不講別的，一個小演員岳福林，他膺了這個小演員出演，自始至終，認真地演出，獲得意外的成功，他才祇七歲呢？他是戴策先生首都兒童教養院的本期新生，他是孤兒，更合身份，我們不說戴社長什麼「名師必高徒」之類俚俗話，可知南京劇藝界的人材眾出，便從小演員岳福林看出來。

《怒吼吧中國》觀後掇拾

昨天起南京劇藝社假「大華」演出的《怒吼吧中國！》在南京是第一次演出，也是事變後演出最成功的宣傳劇，大概看過的人，終不會否認吧！

關於劇本的內容，和排演的經過，報紙上已經有過詳細的介紹，這裡可以略過，這裡是參觀公演歸來的一點雜感：

這次公演場面的偉大，演員的整齊，排演的純熟在給好久沒有看到像樣此的話劇的首都市民新鮮的觀感，只要是中國人，看了本劇的演出沒有不把心頭壓抑著的憤怒噴發出來的。

因為「我們是中國人」，所以不知受了多少英美帝國的侮辱、屠殺，「沒有公理，只有強權」，不但劇中的船夫們感覺到，每一個中國人都感覺到的，《怒吼吧中國》不但劇中的船夫們感覺到，每一個中國人心中的反帝情緒，所以能把握住能發揮埋在每一個中國人心中的反帝情緒，所以能把握住

《民國日報》，一九四三年一月三十一日。第二張第二版。

觀眾。

南京劇藝社在戴社長的領導下，全體演員，能不辭勞瘁的努力排練，就不說在反帝美英宣傳上有不可磨滅的功績，僅僅這一點忠於藝術的精神，也值得人佩服的。

四幕五景的戲，能始終一貫的抓住觀眾的注意力，固然是演出內容的成功，但演出形式的成功，也是最大的原因。

《怒吼吧中國》，由蘇聯作家的劇本改編，不正確的意識，已經刪去，但因為對於劇本期望的深切，所以覺得劇情方面還有幾點值得商榷的：

原作中反帝，反宗教，階級鬥爭，是構成劇本的意識型態，中間加入著表現中國人愚昧可笑的穿插材料；改編後階級鬥爭的意識沒有了，尋中國人開心的穿插也沒有了，反英美的成份是加強了，這是應該的，也是所以本劇能被觀眾接受的主因，不過關於反宗教的部份，似乎太嫌露骨一些，英美假傳教士的手作文化侵略，這是事實，英美教士假仁假義，欺騙中國人也是事實，這不但中國人知道，連英國人自己也承認，英法聯軍時的

英國一位內政大臣曾說「傳教士所說的是騙人的話，我們的目的是在爭取市場」。不過這不是宗教本身的罪惡（宗教價格的評估，不是本文能討論），在宗教自由的法律下，最好不要挑撥宗教的感情！對於教士假面具的暴露，是可以的，但最好要避免牽涉到宗教的本身上去（筆者並不信仰任何宗教，預先聲明）。

演員的演技發展得相當平均，最成功的是飾縣長和飾老費的，無疑是本劇台柱，女演員的演技也能恰到好處，海軍中尉、警察局長都能勝任，另有一位局長和商會會長，扮相太年輕，台詞也不老練，有些地方顯然放棄了演戲的機會。

效果非常成功，燈光也總能令人滿意，如果不苛求的話。

舞台布置以第一幕艦上的最逼真。第二幕縣長的客室，太摩登些，因為這是十五年前內地的一個城市。第三幕的船戶，室內的布置也單調一點，不能逼真。第四幕碼頭布景很好，如果背景的大江，也能表現出來，自然更好，但在物力維艱的現狀中，能有這些成績，也不容易

了，並且在宣傳劇的作用上，這些不過是枝節。

最後談到觀眾能鴉雀無聲，在南京話劇的劇場是不易得到的，這次觀眾，沒有妨礙演出的進行，美中不足的是最後的尾幕，縣長向群眾演說時，觀眾都不耐煩地退場，特別中席也不能例外，這是觀眾的不對，但和劇本的結構也有關係，就是絞刑的一幕是全劇的最高潮，當幕落時，觀眾的情緒也隨之下降，再來一次演說，觀眾是會不耐煩的，但在宣傳的作用上，這一幕最重要，

應當安插在適當的地方，利用觀眾沸騰的情緒，一起呼口號、唱歌。

全劇偏重消極的暴露，但要加強宣傳的效果，這還不夠，應當把動的現實力學的現實，向前的現實，指示給大眾，顯然在劇情上還需要增加，光喊口號是不夠的，這不是批評，只是一點小意見，因為個人被本劇賺去了不少的眼淚，所以一回來就情不自禁的拉雜記之，希望本劇在各地普遍賺更多人的眼淚！當然眼淚不是流過就算了，還要伸出拳頭來。

吼

南京劇藝社在大華演出的《怒吼吧，中國》，轟動了整個的南京，這是市民反英美情緒的流露。

中國在怒吼了，睡獅已經醒過來了，如果英美人聽到這一種吼聲，一定會亡魂喪膽的。

吼，本來是獅子的叫聲，大概因為牠是百獸之王所以不稱牠為叫，我們不能想像獅子在深山密林中大吼一聲使百獸懾伏的聲勢來，十年前在海京伯馬戲團的獸苑中，我曾聽到獅子的吼聲，雖是在鐵籠中，在主人的電鞭下，牠的吼聲，還是可怕的，真是餘威仍在。

《民國日報》，一九四三年一月三十一日。第二張第二版。

吼聲是表現威勢的，是搏擊他人的預告，可以分自發的和被鑠的，山林中的獅吼，是自發的，河東獅的發吼，也是這樣。

受外鑠而發出吼聲的，張翼德的喝斷霸陵橋，楚霸王的大喝一聲使漢軍人馬劈易都是，這種吼聲比獅子搏獸時的吼聲有力量。

中國睡獅百年來被英美帝國主義綑縛得不能動彈，現在終算醒了，於是大吼了一聲。

《怒吼吧中國》表演緊張　觀衆反英
美情緒益激昂　兩日來收穫效果偉大

《民國日報》，一九四三年二月一日。第一張第三版。

在宣傳部贊助下，南京劇藝社特別公演之《怒吼吧中國》，於前（卅）日假大華大戲院公演兩場，全劇情節緊張含意沉痛，對於英美百年來對我國之侵略暴行，更加深認識，使每一個觀衆，莫不益增對英美同仇敵愾之心，昨日仍有兩場公演，第一場下午二時半，第二場七時半，並由中央廣播電台於第一場時向全國各地轉播。綜計每場觀衆均有數千人，演劇之表情，激起觀衆，心靈共鳴之效，兩日來了一般民衆印象極爲深刻云。

恩虞　看了《怒吼吧！·中國》之後

《民國日報》，一九四三年二月二日。第二張第二版。

在短短四幕劇裡，我看了無時不在想中國仍有許許多多的同胞，被猙獰的英美魔鬼所束縛摧殘，其實我們如果明瞭中國近年來歷史的進展，我們總該記得以前也曾捲起全中國反帝國主義高潮的事實，那不是已經怒吼過了吧？

可惜那時僅是空喊喊而已，結果加緊帝國主義一天天的壓迫在我們身上，更造成了今日國將不國的現象，「覆巢之下，必無完卵」，事實證明那種呼喊是沒有效用的了。我們現在只有用最後的力量去和他們拚一拚，那麼，我們現在是眞的怒吼了，因爲我們有的是廣大的民衆，諸位不還記得老費小乙臨死時，許許多多的群衆，如果不被資產階級的文明所毒害，如果我們能夠趕緊把這力量集中起來，則打倒英美帝國主義復興中華民國，協助東亞和平，絕不是一個遠離事實的夢想。

假使我們的意識，如果不被英美帝國主義的繩索所纏死，如果不被資產階級的文明所毒害，如果不願意做亡國奴，如果不願意做牛馬，那麼看過《怒吼吧！·中國》之後，希望大家從今而後，永記住英美帝國主義慘殺同胞的事實，永記住英美帝國主義侵略中國的事實。要起來打倒英美和我們已死的同胞報仇，要起來擊滅英美，恢復中國

的自由，所以在這劇裡所啓示的不是要我們只有五分鐘

的熱度，而是要我們集中力量苦幹到底。

因此這劇本裡的全體演員，我們看不出他們是在演戲，我們只知道這些是歷史的重演，歷史是絕不會欺騙我們的。「弱國無外交」，「人為刀俎，我為魚肉」……這些像利刃似的刺進了這個孩子的心，我將牢牢地記住縣長的話。「我不入地獄，誰入地獄」！我敬慕老費的犧牲精神。不過我絕不會像許許多多觀眾在為縣長和老費落淚，我只恨我是一個觀眾，並不是個演員，否則我要大聲疾呼，領導在場的觀眾，打死英艦

長，來展現我的力量。

總之，南京劇藝社這一次的演出是成功了，它的成功是每個演員沒有忘掉他們是被人視為牛馬的中國人，它的成功是每個觀眾，並沒有忘掉他們自己肩頭上的重任，打倒英美帝國主義，復興中華民族，所以只有力，沒有淚，只有恨，沒有愛，這些完全表現在劇終的場合裡，群眾發出勇壯的歡呼，像黃浦江怒潮的聲浪，它將永遠被刻劃在中華民族自救時代的序幕裡。啊！中國是眞的怒吼了！我們每個人應當這樣相信自己。

中藝處女作《怒吼吧，中國！》定期 在眞光公演

《民眾報》，第一二〇四號，一九四三年五月卅一日。四版。

霹靂一聲異軍突起之中國劇藝社，自成立以來除一面努力一切應進行事物外，即一面由該社基本演員多人積極排演世界第一名劇《怒吼吧，中國！》，係由演員三十餘名所組成之歌、舞、昇、平四組之昇組演出，現已排練純熟，訂於六月五日至九日分日夜場在眞光電影院正式公演，該劇為屠列嘉哥夫原著，由周雨人、李六

爻、沈仁、李炎林等改編，屢在世界各地公演，殊博一般人美評，場景極為偉大，布景富麗堂皇，劇情更含有重大意義，除劇中人，悉由國內第一流演員扮飾外，其布景、道具、燈光、更屬絕後空前，預卜上演時必有一番盛況云。

殊深 **介紹中國劇藝社**

——寫在《怒吼吧，中國！》公演之前

《民眾報》，第一二〇八號，一九四三年六月四日。四版。

「本來是火傘高漲流金爍石的季節，但是，幾天來竟颳著冷風，如同入了初秋一樣。」生活在故都裡的人都體會得到而在這樣相互的說著，同時，也都在相互慶幸著，慶幸著不至於會流汗、受暑。

然而，從明天起有著同樣值得慶幸的一件事，卻比在這火傘高漲流金爍石的季節，飲了幾杯清涼劑，和受習習的涼風吹兒更痛快、更幸福的事，那就是霹靂一聲異軍突起的中國劇藝社此次公演《怒吼吧，中國！》這件可喜可賀的事。

我們知道，「中藝」，是負有改建中國劇壇，再造中國劇運重大使命的。在本年度裡產生了它，是一個最珍貴的收穫，基於此，記者為了使這劇運中流砥柱的新興「中藝」，普遍的介紹給北京人，介紹給華北人，所以，在昨天的下午，特別跑到該社裡，作了一次訪問。

「中藝」，是接受日本方面幾個大會社的投資

這是中藝社社長王則氏的話，然而在這種惡劣的氣氛裡，卻有它——中藝——誕生了。

它之所以誕生，是接受日本方面幾個大會社的投資和委託而組成的，但它的資本到底有多少呢？所謂「資本雄厚」太籠統了，這裡可以把它的輪廓告訴大家，大概也要有幾十萬以至百萬。當然，它的用途是投資而不是津貼，所以，在性質上是營運而不是宣傳，是發揚話劇眞藝術，是再建劇壇眞精神。

「那麼中藝的現在情形，和將來的打算怎樣呢？」記者也曾向社長這樣問過。

中藝的組織，關於演出方面是由歌、舞、昇、平四個字而組成歌組，舞組，昇組，平組；每一個組，由二十人至五十人組成，將來演出時有時是以一組單獨演出，有時是以二組三組四組聯合演出。四組的性質，歌組當然是歌，舞組當然是跳舞，由字面上已能看得很清楚。平組的意義呢，它是由聘用人傑地靈的北京舊劇伶人，一方訓練

幸著，慶幸著不至於會流汗、受暑。

此地的劇運是不振的——有人這樣論定著。

此時的劇壇是荒蕪的——有人這樣怨嘆著。

人民難道沒錯嗎？——《怒吼吧，中國！》‧特列季亞科夫與梅耶荷德

話劇演員，一方訓練話劇觀眾，平，就是平易。

昇組呢，是訓練好了話劇演員和話劇觀眾，而使他們成為昇組的演員、昇組的觀眾，昇，就是昇華。

換句話來說：昇組就是文藝演劇；平組，是大眾演劇。

首次公演的《怒吼吧，中國！》，是由昇組演出的，完全是基本演員五十餘人組成，一部是資格經驗最老最多的純話劇演員，一部是久在水銀燈下的電影名星，明天正式演出的成績是毫無問題的。布景，是由日本聘來的名布景師多人製成，砲艦的軍容殊為壯觀，燈光，是以兩萬元代價而由東京購來的，這幾隻燈光是在日本五份的其中之一。

看吧！明天它們就公演了，我們慶祝中藝的演出，我們慶祝中藝的成立，我們慶祝中藝負起中國劇運的責任。

《民眾報》第一二〇八號，一九四三年六月四日。二版。

電影院聯合廣告兩則（一）

真光今天開演

中國劇藝社假座本院演劇今日為舞台裝置及預演明日起正式公演劇目請看中藝另刊廣告

中國劇藝社昇組首次公演《怒吼吧！中國》

日期：六月五日——九日

時間：日場三時——夜場八時

地點：真光電影劇場

票價：樓下二‧五〇樓上一‧八〇包廂三‧五〇

客位無多，訂座從速

《民眾報》第一二〇九號，一九四三年六月五日。二版「中國劇藝社第一次公演特刊」。

《怒吼吧！中國》職演員表

地點：（北京）真光電影院

日期：（一九四三年六月）五日至九日

「怒吼吧！中國」

何若士・

介紹中國劇藝社

寫在「怒吼吧！中國」公演之前

劇本新穎

小乙妻的話

演出的探討

我對「中藝」的期望

蔡永白・

「中藝」的口號：熱・力・幹

主的抱負

寫在「中藝」首次公演之前

容方面

我們的希望

第一幕

第二幕

「怒吼吧！中國」

檳光電影院

日期：六日至九日

人民難道沒錯嗎？——《怒吼吧，中國！》·特列季亞科夫與梅耶荷德

職員

導演：河合信雄
　　　劉修善

布景：鄭森

舞台監督：木人

燈光：水原

劇務：張宗佑

演員（以出場先後為序）

副官：白嵐

商人妻：田春印

商人女：葉苓

僕歐：何麗

艦長：呼玉麟

哈雷：蕭大昌

牧師：賈碩

縣長：郭秉

黃國強：譚笑

老計妻：傅英華

王局長：郭遜

劉局長：李燕生

周會長：曹志藩

老費：曲方長

老船夫：鞏□（原檔不清）

船夫甲：梁丹

乙：張宗佑

丙：崔似愚

丁：申良

戊：白秋

乙妻：趙愛蘋

乙子：來齊

丁妻：白□（原檔不清）

水兵甲：王振彪

乙：陳季蓮

警察甲：金易龍

乙：季群

電影院聯合廣告兩則（二）

《民眾報》第一二〇九號，一九四三年六月五日。二版。

眞光今天開演

今日起連演五天　中國劇藝社第一次話劇公演《怒吼吧！中國》

中藝·昇組首次公演《怒吼吧！中國》

日：六月五日——九日

導演：河合信雄、劉修善

《民眾報》，第一二〇九號，一九四三年六月五日。二版。「中國劇藝社第一次公演特刊」。

祁兆良　寫在「中藝」首次公演之前

「中藝」的口號：熱·力·幹

記得有人曾這樣怨嘆著說：「北京的劇壇，是荒蕪的。北京的劇運，是不振的」，以上的二句話，我們可以認爲它是無稽之談，這全是北京一般落伍劇人一種空洞理論，而毫無意義的論調。

這次王則先生，爲推翻以上的二句談話，毅然聯合同好，組織「中國劇藝社」抱著「熱」「力」「幹」三字，向前猛進，排除一切在京「幹話劇」的矜驕理論，冒著大無謂的精神，截至現在止，已然算是有了些相當的眉目，就是把「中藝」全體職演員，兩月餘心血的結晶《怒吼吧！中國》要在明天把它搬上舞台，來與社會諸公見面了。

王則的抱負

王則先生，他從先是「滿映」的導演，這一點不必我來介紹，他對於劇本的選擇，是獨具慧眼的。這次中藝的處女作《怒吼吧，中國！》是他多年夙願的第一個劇本，因爲話劇對於宣導教化民眾的力量最廣，《怒吼吧，中國！》劇本的內容，是寫英美欺辱我國民眾的一段故事，當茲我國同仇敵愾英美決戰之時，該劇之演出，更可增加國人對英美同仇敵抗之心，在決戰體制下之此際演來，爲最洽合時代。

陣容方面

至於「中藝」的演員方面，除「滿映」的葉苓、蕭大昌、呼玉麟、趙愛蘋等多人來京參加演出之外，並集中北京各團菁英於一堂，如「華劇」的傅英華、王振彪此次也

真光電話：五四〇三一

優待軍警學生一律半價　請速訂座

（演員）

白嵐、葉苓、呼玉麟、傅英華、曲方長、趙愛蘋

參加上演，更使該劇爲之生色。

《怒吼吧，中國！》是四幕四景的悲劇，我們若稱它是激發國人增強殺敵決心的「強心劇」亦無不可。

《怒吼吧，中國！》是由河合信雄及劉修善二氏導演的戲本，曾在日滿洲國極博好評，此次應「中藝」特邀來此充任導演，預想《怒吼吧，中國！》的演出，其成績亦不難想像。

我們的希望

我們在「中藝」第一次出演之前，唯一的想對「中藝」負責者所說的話，就是，希望能抱定一貫主張，向「熱」「力」「幹」三大目標，努力邁進，由第一次出演以至十次，百次，千次……，這是我們不勝期待著的。

《怒吼吧，中國！》本事——第一幕

在我們的國土上停著英國砲艦這原是由來久矣，這故事就是在英國砲艦「金虫號」的甲板上展開了的一幕悲劇。艦長、史密斯太太，小姐和一個美國商人哈雷談著牛皮的交易，他們是以牛皮來剝削吸吮我們的血液的。艦長以爲這是英國和美國合眾國的奇恥大辱，當面

示威這原是他們的慣技，雖然縣長是怎樣委曲求全地跪著，爭著，向那艦長動之以情，屈之以理，終於打動了英國艦長底仁慈心。所謂仁慈心是要求第一，道歉；第二，保證以後不再發生同樣事件；第三，所有高級長官全來給死者送葬；第四，哈雷的墳墓要葬在碼頭上；第五，卹撫死者家屬。還有，還有第六，兇手的處罰——即便捉不到兇手，隨便抓兩個船夫抵命！

第二幕

終於衹有走向委曲求全的路了，犧牲兩個，搭救全城，但是誰又該死呢？誰是這兩個之中的一個呢？

老費——一個無見識的船夫，他被縣長沉痛的言辭激動了，而挺身出來說，「爲了大眾，我就是兩個中間的一個。」

第三幕

老費是自願地決定算一個了，可是還有一個呢？於是大家只有含著滿腔怒火去抽籤。

這讓船夫乙判決了替死的命運，能抽到了替死的那根籤，妻子哭哭啼啼地捨不得他，扯著他不放。

就在埋葬哈雷屍體的碼頭上，兩個無罪的船夫被英

美的魔手欣賞地去決了死刑，群眾憤怒之火從心中發生
出來，縣長用沉痛聲調向他們說，「大家記住。總有這麼
一天要把英美人趕出去的。」

陳曦 「中藝」演出《怒吼吧，中
國！》觀後雜感

《民眾報》，一九四三年六月六日。三版。

「中藝」社長王則先生在幕前語的開頭便這樣說過
了：「此時的劇壇是荒蕪的。」——有人這樣怨嘆著，
「此地的劇運是不振的。」——有人這樣論定著。

其實事實的確是如此的，誠然，目前為了我們話劇界
的漠落，倒是應該需要有志之士出頭來挽此灰色的現象。
於是，便在此時此地，深負重望的「中國劇藝社」
乃應運而生了。

不可諱言的，「中藝」，於艱苦卓絕細心大膽的精
神之下，其間招考演員，初步訓練工作，以致在匆忙中
裡排劇，終於把新著名劇《怒吼吧，中國！》作處女供
獻了。

首先，導與演的問題暫且不提，惟只是「中藝」熱
力幹的意識，那已在開場第一幕便已明確的顯示出來了。

一種意料以外的收穫，可以說是很多從第一幕暗示給
觀眾們的情緒，即逐漸激昂起來，當然興奮的掌聲是不可
抑止的了。

於此，願提出幾位基準新進演員來：飾縣長的郭秉，
飾王局長的郭遜，飾船夫乙的張宗佑，飾僕歐的何麗，飾
黃國強的譚笑，做戲的認真與角位的恰當，他（她）們若
虔心的受指導者的培養，另外再加本身的修練，承認他
（她）們是有前途的。

其他如葉苓、白嵐、呼玉麟、傅英華、曲方長、趙愛
蘋、田春印等，差不多都是過去皆有名望與成就的，想必
早與讀者認識，於此用不著再叨贅述了。

在這裡，筆者願提供獻給「中藝」幾點意見，尤是在
《怒吼吧，中國！》裡的水兵以及艦長副官的服飾顏色不

太鮮明，面部以及頭髮的化妝有欠斟酌的地方，因為並不十足酷似洋鬼子的長像兒。這不是吹毛求疵吧。

綜合以觀，「中藝」整個的團體是有前途的，在《怒吼吧，中國！》裡的第一巨砲爆響之後，觀者大眾

何若士　看中國劇藝社的　《怒吼吧！中國》

《民眾報》，一九四三年六月九日。二版。

中國劇藝社，在幾度的消息和傳言之下，終於推第一部戲《怒吼吧，中國！》，在舞台上演出。

我感得這究竟是一件令人欣悅的事，誠如該社主持人王則君所云：「我們大多數的觀眾依然沉醉在一板三眼的舊劇範圍中。」

這話雖覺太籠統，然而，不是現在又有新的「一板三眼」了嗎？

只消大家稍微留心一點這幾日話劇界的澎湃情形，雖然在情緒上是覺得活潑起來，但在質的方面，仍然是寂寞的要命。

劇本新穎

不可諱言的，目前的話劇多趨向於通俗腳本的取

的心理一定是會被吸收抓住的，在古城裡把成績作好，未來的成功與發揚光大當然是不可限量的了。

（六月四日深夜歸來）

材，這僅是一種浪費而已，我們不能認為浪費就是收穫，是敢滿意的。

這裡，《怒吼吧，中國！》，則是在此範疇以外，以新的姿態出現了。

如果認為戲劇藝術也是以暴露現實為原則的話，那麼在創作的意識上，我們是應該推薦這部戲的。

外國人的侵略中國，除了文化經濟政治之外，他們更虐殺我們的同胞，這鐵一般的事實，是隨處都可以看得見的。

然而，我們不能喊，我們只緘默，因為他們是有暴力來抓住我們的喉嚨。

小乙妻的話

但是我們在忍無可忍的時候，依然也會喊出來。這部《怒吼吧，中國！》，最明確的指示出要我們喊，但是在僅僅「喊」和「吼」著以外，還應該如劇中最大的啓示——即小乙妻所說的：「我們要趕他們出去！」

最近有些文人創出了「新英雄主義」什麼之類的新口號，然而，我覺得，無論什麼樣的口號，總究是□□（原檔不清）的，只要能眞正鼓盪起民族精神的藝術，是超越過多少無益的空口號的。

演出的探討

關於演出上的探討，我覺得導演的手法非常新穎，尤其第三幕中舞台上的位置配合得很適宜，這裡，我們關於演員的演技，應該能看出曲方長（飾縣長）郭秉（飾縣長）趙愛蘋（飾小乙妻）鞏□（飾老船夫。原檔不清）這幾個是比較成熟的；其次，呼玉麟（飾艦長）動作有時略覺過火，但很能把小動作誇張的表現出來，還是適於舞台上的演出的。葉苓則場面過少，常不能論定其優劣。惟最不適宜者，當是布景的簡單，且濃厚的富有日本風味，這一點頗破壞了劇中的氛圍氣息，殊爲美中不足。

總之，以這第一次的演出成績來看，我們尚不能稱其完善盡美。但，我們看各團員情緒上的懇切，則可知前途是有希望的。

最少，並沒有浪費這次的演出。

最後，我希望這劇團一天天的堅實健壯起來。

《民眾報》第一二一三號，一九四三年六月九日。二版。

電影院聯合廣告兩則（三）

眞光今天開演

中國劇藝社第一次話劇公演《怒吼吧！中國》

本月十三日起改演《珠聯璧合》

中藝·昇組首次公演《怒吼吧！中國》

導演：河合信雄、劉修善

日：六月五日——九日

優待軍警學生一律半價　請速訂座

眞光電話：五四○三一

'Shanghai Theater: Roar China' China Weekly Review

上海劇場：《怒吼吧，中國！》

《密勒氏評論報》，上海，一九四九年九月廿四日。頁四十八。

最近在上海演出的《怒吼吧，中國！》，是俄國作家特列季亞科夫在一九二四年的作品，是早期蘇聯的戲劇，反映中國革命以及反帝國主義的發展。一九二四年特列季亞科夫在北京大學教書，而萬縣事件則是在那一年的六月發生，《怒吼吧，中國！》正是以此事件所改編的劇本。此劇本一開始在蘇聯並不受到重視，直到一九二六年才被演出，之後在歐洲演出，一九三〇年在美國紐約演出造成轟動。

以約莫在長江上游一千英里處的萬縣做為主要場景，有國外的砲艇在週圍巡邏以保護國外貿易商以及傳教者。在這城鎮裡，有美國人儲存油的倉庫和外國的出口商，其中美國 Robert Dollar 公司為當時最大的一間公司，Ashlay 先生為其代表。在長江上停留的砲艇稱作金虫號。當 Ashlay 先生與萬縣船夫發生爭執而落入海中不幸身亡，金虫號便立即採取嚴厲的手段向萬縣提出懲罰要求。若萬縣無法逮住兇手，他們便必須以另外兩人代替其處死刑，且萬縣代表必須誠懇地出席 Ashlay 的葬禮

表示敬意，以作為對他家人的補償。另外，金虫號船長威脅這些補償的要求，皆必須在兩天之內完成，否則將砲擊萬縣。特列季亞科夫說：「這些都是事實，我幾乎沒有更動任何事，此事件可作為典型的案例之一。

此齣劇在上海的製作非常成功，一個大型的戶外舞台，可迅速利用燈光切換更動場景。聲音部份有出現一些問題，但是到最後幾場演出已有改進。所有的化妝、表演、整體步調以及相當有力的情節高潮，《怒吼吧，中國！》都不失為一場相當好看的表演。

有些國外的評論批評，《怒吼吧，中國！》是一部反外來者的戲劇。但另一方面也有評論說，作者試圖表現帝國主義的無情殘忍。在中國《解放日報》（九月十九日）的評論則是有趣，有位文化工作者說：「《怒吼吧，中國！》精確地刻劃出帝國主義者的特徵。帝國主義者的特徵不在於那些紅頭髮、藍眼睛、大鼻子和白臉孔，而是在於他們殘忍的入侵弱小國家以獲取自身的利益。儘管帶著些錯誤的憐憫，他們其實從未真正帶給弱小國家實質

應雲衛（遺篇）　從《怒吼吧中國》到
《怒吼的中國》
——從想望到實現

《藝術評論》重刊十期，二〇〇八年十月，頁五〇～五二。

這是從「文革」中被抄走而後又退回，媽媽程夢蓮在日記中夾存的，爸爸應雲衛未及發表的遺篇。早在一九三三年，為了紀念「九‧一八」兩周年，當時左翼劇聯決定非演反帝名劇《怒吼吧中國》，是由爸爸執導並組織演的。一九四九年上海解放，爸爸赴北平參加第一屆文代會返滬後，上海市文管會領導的上海市劇影協會決定重排此劇，從《怒吼吧中國》修改為《怒吼的中國》，以慶祝中華人民共和國的誕生。當時組成了有上海著名導演參加的導演團，執行導演為丁力、沈浮和應雲衛，應雲衛還兼任了這次龐大演出的組織者和舞台監督。這篇文稿反映了爸爸在解放後的喜悅心情以及對黨對祖國對人民的無限深情。公演後，當他看到廣大工農兵群眾冒雨觀劇，群情激奮的場面，他更是欣喜雀躍，夜不能眠。故我特作篇前小記。

——應萱　一九九四年六月

從《怒吼吧中國》到《怒吼的中國》，從想望到實現，這之間，經過了二十多年。記得在一九三三年，也就是「九‧一八」一周年的時候，我們曾經演出了這個戲，我擔任的也是導演工作。不過現在演同一個戲，做同一工作，先後的心情可是大大的不同了。十六年之前，怒在心頭，吼也僅是一個沉重的願望和強烈的要求。當時大英帝國的軍艦仍然停泊在黃浦灘，仍然駛行在內河上，我們甚至必須躲在前法租界才能演出；而現在呢，我們中國畢竟怒吼了！從前，在帝國主義的軍艦大砲掩護下，我們只有挨受剝削屠殺的份兒，而現在，我們，中國人民自己也有了大砲，我們怒吼了！我們予侵略者以無情的打擊，我們攆走了停泊在黃浦江邊已有幾十年了的各帝國主義者的任何軍艦，我們肅清了內河中各帝國主義者的侵略勢力，我們畢竟翻身了！二十年，在共產黨的正確領導之下，經

過人民大眾不斷的英勇鬥爭，想望實現了，這次我是拿翻了身的心情來從事工作的。從來，這是毫無疑問的。

我這次的導演工作是基於上述的認識來處理的。對侵略者，因為他們是帝國主義者猙獰面目的化裝，我們將毫不容情地加以揭露，甚至使他們稍稍帶有喜劇性，加以適度的丑角化；至於碼頭工人，那我們的處理非常鄭重。對地方風習、碼頭生活，我們曾化費了相當的時間來研究，來磨練。正好我們的好些演員都是四川生活過的，而對碼頭工人的生活感情從前也還不太生疏，最近又多實地觀摩，相信一定會有水準以上成就。

這次我們在逸園廣場演出，我們的舞台有一八〇尺寬九十尺深，包括軍艦、無線電台、茶館以及江邊碼頭的全景。我們動員了全市劇影演員百數十人；動用的擴音機有十二座，水銀燈有一百只；動用了幾乎全上海公私營電影廠的布景板和其他器材，其規模恐怕不下於前此在復興公園舉行的園遊會。因此無論就演出規模和演出方式講，都是首創的。在國內固無前例，國外怕也絕無僅有。不過我們得聲明的是：這決不是我們標新立異，想什麼新花樣藉以號召。所以這樣做，完全是為了適應劇本的演出要求。《怒吼的中國》寫的是有歷史價值的萬縣事件，它人物是那麼多，材料是那麼豐富，從而就很自然的發創了對新的演出方法的要求。在戲院裡，舞台上，為了面積與容量的限制，要充分發揮它的群眾性是不可能的。再說四個景，九場戲，怎麼設計？怎麼搶景？動不動得間斷，得耗費許多換景的時間，對效果的削弱是無可挽回的損失。它要求新的演出方法，為此，我們這才戰戰兢兢的作了這次大膽的新嘗試。如果能幸而有成，那麼不僅這戲將因之能有更大的收益，對今後的演出方法也開闢了一條新的途徑，它的意義也就不止是一個「怒吼的中國」了。這也許是奢望，不過我們確是謹慎小心地來從事這一嘗試的。在排練的過程中，我們對於每一角度畫面的構成，每一地位的走動，甚至每一角色的化裝，無不都用了很多的功夫。特別是用燈光來控制舞台面，來替代場與景的轉換，這是介於舞台上的幕與電影中的「蒙太奇」的新的手法，我們認為是值得試驗運用的。至於怎樣把重要的戲都排在最接近觀眾的地位？怎樣加強燈光和化妝使每一個廣場上的觀眾都能看到？怎樣利用擴音機使每一個字可以清晰地傳遞給最後一排的觀眾？這些我們都想到而且照顧到了。但是，當然的，這一嘗試是艱鉅而複雜的，疏漏的地方在所難免。這裡，我等待著各位的指正！

一九四九年九月

五、在台灣的演出

《怒吼吧，中國！》演出報導及評論

校譯：李建隆（日文部分）

《怒吼吧，中國！》台中藝奉隊六、七兩日於台中座

《臺灣新聞》日刊，昭和十八年（1943），十月三日。三版。

具有徵兵制施行紀念公演意義的台中藝能奉公隊第一回發表會，終於要在六、七兩日於台中座，與詩劇援護會台中市支會主辦的遺族慰問，兩天的晚上則是一般英同仇氣愾昂揚劇《怒吼吧，中國！》（四幕七場），《文化的志願兵》、《感激的徵兵制》一起演出擊滅美公開演出。

六日白天是皇民奉公會主辦的軍隊慰問，七日白天是軍人援護會台中市支會主辦的遺族慰問，兩天的晚上則是一般

軍人慰問

《臺灣新聞》日刊，昭和十八年（1943），十月六日。三版。

「今天的台中」
軍人慰問（台中藝能奉公隊上演台中座）。
「今天的電影演劇」
台中座：畫／夜——台中藝能奉公隊第一回發表會。

《怒吼吧，中國！》台中藝奉隊上演慰問皇軍勇士——皇民奉公會台中州支部的軍人援護強化運動的第四天，六日下午一點半於台中座，由台中藝能奉公隊演出《怒吼吧，中國！》，藉以慰問皇軍勇士。

河村輝彥　藝能奉公隊員也是文化戰士

《臺灣新聞》日刊，昭和十八年（1943），十月六日。四版。

（台中）為了確保戰爭的絕對勝利，我認為任何的分野，都必須將所有功能全力集中在這一點上，但至今喋喋不休的論調不知要到何時。如果以藝能的手段，文化工作畢竟也可以達到「戰到最後，最終勝利」，這個核心

臺　中

藝能奉公隊員も文化戰士だ

"吼えろ支那"

臺中藝奉隊六、七兩日臺中座で

戰局の絶對的勝利を確保するため吾人は凡ゆる分野、綜ての機能を擧げ、全力之が一點に集中すべきは、今更喋々の論を俟つまでもない、藝能を手段とせる文化工作も斯くの如く「斷じて勝ち拔く」手段が藝能であるならば、藝能奉公隊が墨寳「敵ひ拔く、勝ち拔く」一點に

規緇並に游規緇る、藝能は將に戰はねばならない、彈丸に等しいとつたの核心を形成するに他ならない、藝能奉公隊が戰ひ拔く勝ち拔くの核心を形成するに他ならない

後松崎組合長無擢につき生劃部創立い、全藝能を手段とせる文化工作も……

〔日中藝能奉公隊〕は第二回公演〔七場〕を上演するが、六日晝は民藝公會主催の軍隊慰問、七日は職人慰問留臺中市文會主催の家族慰問をなす、尚ほ夜は兩日とも一般に公開されることとなつてゐる

座に於て評議、「文化の悲願兵座に對し主管課長より総明容辭あり更に協議、懇談を遂げ「感激の徵兵號」並に米英撃滅驚心動魄劇「吼えろ支那」（四、七場）を上演

徵兵號献納金

百七圓集る！

"吼えろ支那"上演中醸金

臺中藝能奉公隊が去る二日晝夜と、四日夜の三日臺中市發聲で公開した「吼えろ支那」に謳ひ台北市發聲で公開した二日を五日臺民奉公會中央本部へ徵兵號献納金として献納の手續をと

人民難道沒錯嗎？——《怒吼吧，中國！》·特列季亞科夫與梅耶荷德

是無法取代的，如同以藝能來作「必勝」的手段，藝能將會有與武器、彈藥相同的效果，藝能奉公隊所抱持的觀念將會是確保戰局絕對勝利的銳利武器與彈藥，因爲這樣的理念明瞭的描畫出來後，擁有藝能武器與藝能彈藥的我們將成爲文化戰士，將醜陋的外蕃驅除，並且，我們將成爲精銳的文化戰士、忠實的戰士，我們可以十分了解的說：這是藝能武器！這是藝能彈藥！必須要發揮全部的氣力突進，這是我們本身的使命，在藝能彈藥發射的時候，必定造就偉大的戰果，身爲文化戰士的藝能奉公隊員高貴的名譽充滿了光輝。

《怒吼吧，中國！》的第一回發表會，不得不說畢竟也是將這個理念作爲一個具體的展現。

（作者爲台中藝能奉公隊演技部長）

出征軍人遺族慰安會

「今天的台中」
出征軍人遺族慰安會（台中座後一時半）。

《臺灣新聞》日刊，昭和十八年（1943），十月七日。三版。

「今天的電影演劇」
台中座：畫／夜——台中藝能奉公隊第一回發表會。

「台中話題」

◆昨日在台中座皇奉會支部主辦，台中藝能奉公隊舉行了軍人慰安演藝會，演出深受歡迎的《怒吼吧，中國！》四幕七場的戲劇。

◆或許梨園的演員自己沒有真正的在舞台上流過眼淚就無法教弟子如何讓人流淚，至誠真情的流露真是舞台的最高藝術呀。

《臺灣新聞》夕刊，昭和十八年（1943），十月八日。一版。

◆雖然無法從容的敘述昨天的藝題的情節，重要的是極端迫害中國人的美英在終場時，打倒米英、大東亞民族解放的怒吼聲，就是所謂「怒吼吧中國」的樣貌。

◆面對美英的壓迫暴虐，實際的握緊拳頭的場面中，雖然登場人物的科白調子雖然稍有差錯，動作、舞台裝置雖仍然感覺像素人，但是他們以誠意努力的活躍著。

或許是因為真的憤怒真的哭泣這樣純粹的表演，動，以時局下的青年劇來說相當成功，怒吼藝能隊幹部相雖然在舞台的學習天數不多，但也幫助他們的心可以起當辛苦也。

浦田生　青年劇的意義與使命
——台中藝能奉公隊之公演的期許

（上）《臺灣新聞》夕刊，昭和十八年（1943），十月廿三日。二版。
（下）《臺灣新聞》夕刊，昭和十八年（1943），十月廿五日。二版。

台北產生了文化常會，初次公演《大村益次郎》的時候，明白台灣青年的文化曙光來到的我，高興得不知所措，而且這次藝能奉公隊在台中公演《怒吼吧，中國！》，更加讓我有深深的感激。這並不單單只是演技很好而已，雖然明顯的可以看出做出新的……（略）……東西，但是《怒吼吧，中國！》就是不一樣，它的宣傳效果應該可以說是滿分。

雖然以前的演劇都是非常低調的被說成是健全娛樂，但次這個演劇是一場戰鬥，如果舞台上的演員在戰鬥而觀眾也在戰鬥的話，舞台與觀眾就會形成一體，憤怒、哭泣、叫喊、歌唱，我們所需要的戲劇正是這種與大眾共同行動的戲劇，戰鬥的戲劇非得要是大眾的東西不可，必須要是單純率直的誰都能非常理解的事物，大眾是率直的去感覺然後行動，我們需要的演劇正是能給予在工廠在農村勞動增產的戰士們，帶來戰鬥真實力量的武器，如果以傾向知識份子的頭腦反覆咀嚼思考之後，今天的戰鬥一定是來不及的，《怒吼吧，中國！》就是所有大眾的戰鬥，第二個重要的事情是有關於台中藝能奉公隊的編製，這是以內地人、本島人、中華人的隊員所編成的，這在台灣還未曾有過而且是非常緊密的合作形式，特別是在台中有這樣一件事是非常有矚目的價值，也許是以前台中忌諱內台人的反目鬥爭的原因所致。

而且，隊員的編成不單單只是演技關係人的團體，中堅的指導人物網羅了各方面精銳的青年份子。這背後還有擔任顧問，作為協商的地方有力人士支持協助，並且當局也以培養的心態在努力，因為青年一輩如此積極的態度使得文化運動的組織更加的日益壯大！……（略）

（以下為下篇）這個形式事實上是繁盛的國民運動的正確形體。雖然這只是以演劇運動出發，但如果指導的

得宜的話，也可以是非常了不起的青年運動，甚至可以成為國民運動。實際上台中藝能奉公隊在台中相當有人氣，確實是年輕男女的希望所在。

讓青年男女結合在一起然後他們的能量就能夠被組織與發揚，這個運動會發展成青年運動是必然的。也許青年對於道理或是教訓是不為所動的，但他們會因為藝術、詩、節奏而產生行動。把他們的日常生活加入藝術、詩、歌曲吧！戰鬥的東西戰鬥的藝術……（略）……超越近代的沒落頹廢的各種藝術，必須要創造戰鬥與建設武器般的藝術。不論是政治、科學、藝術，如果離開了舊個人主義的觀念思考就變得無用，在政治之中科學之中，藝術是必須存在的。我們必須了解演劇或是音樂的效果與枯燥概念的教訓、講話、宣傳單、印刷品等相比，是壓倒性的。

第三個重要的事是關於這種奉公隊的活用與培養。

演劇並不單純只是在舞台上演出，特別是青年劇必須要是行動的演劇，也就是說這種青年隊在各種行事、宣傳、□□（原檔不清）、的傳令與動員的運動□□（原檔不清）必須活用。此外隊員的行動要以愛情與犧牲與英雄式的活動來滋潤以及激勵民眾的生活並且要賦予民眾勇氣，這才是藝能奉公隊的日常生活。

更進一步的，在台灣青年劇的單純化培養，也可以運用在華南南洋。如果使用福建語、廣東語，到處都能通，而且也可以提攜那些地方的華人或是南方的華僑青年，這樣文化運動就可以在其他地方有發展的可能。況且也有從南方向中國中北部文化北伐的可能，這莫非是我的夢嗎？也許具備這些條件的只有我們台灣，思考至此的我瞭解到台灣的文化關係人的使命是如此的重大。非台灣的政治家必須要對台灣文化的認識與對其意義有自覺。（十月十四日）……（略）

《臺灣新聞》日刊，昭和十八年（1943），十一月二日。三版。

台中藝能奉公隊《怒吼吧，中國！》在台北公演

決戰下藝能奉公所的目標是勇猛而起的文化志願兵，台灣中部的有識者所組成的台中藝能奉公隊，此次由府情報課、皇民奉公會中央本部、台灣演劇協會、台灣興行統治會社作為後援，在島上的城市首次公演，一

日搭乘下午一點五十四分的火車抵達台北，前來迎接的是，演劇協會的松井與竹內兩位主事，當中賣間所屬的隊伍男女四十五名、在河村演技部長的率領之下直接前往台灣神社，在參拜之後進住旅館。於二日以及三日的午晚，在台北榮座邀請各界關係者，共演出四場。為了紀念徵兵制度演出《怒吼吧，中國！》演出四幕場。《怒吼吧，中國！》將英米的殘酷暴行，以及在其桎梏之下殘喘的中國民眾，生靈塗炭的慘狀，公諸於全島民眾，作為直接鼓舞戰爭士氣的最後利器，不只是演劇界，各界都對此劇所帶來的成果寄予厚望。

徵兵號集資一百零七圓！《怒吼吧，中國！》上演中集資

《臺灣新聞》日刊，昭和十八年（1943），十一月八日。二版。

（台北）台中藝能奉公隊在過去兩天的日夜及四日晚上在台北市榮座公開演出三場的《怒吼吧，中國！》，最終非常成功的激起了觀眾非常大的敵愾心，過程中台北桔梗俱樂部員呼籲有志觀眾捐獻部分的資金，合計集結了一百零七圓，五日向皇民奉公會中央本部以徵兵號獻納資金的名義辦理手續。

台中藝奉隊・為大戰果感謝獻金

《臺灣新聞》夕刊，昭和十八年（1943），十一月十七日。二版。

朝演劇報國持續邁進的台中藝能奉公隊，在十七日午前六時集合了約三十名隊員去台中神社參拜，對於布干維爾島諸戰果表示感謝，並舉行了聖戰完勝的祈願，此外隊員們也將結省下來的零用錢集結了一百圓作為皇軍慰問金送到本社。

「今日的電影演劇」（廣告）

彰化座　畫一時四〇分・夜七時四〇分

《怒吼吧，中國!》台中藝能奉公隊

白櫻會特別演出

《臺灣新聞》日刊，昭和十八年（1943），十一月廿五、廿六、廿七日。三版。

台中藝能奉公隊青年劇（素人）《怒吼吧，中國!》四幕七場（廣告）

彰化白櫻會出演《皇民蹶起》

入場料・四十錢

十一月二十七、八日二日間　於彰化座

主辦：皇民奉公會彰化市支會

動作設計・指導：鮫島百合

《臺灣新聞》日刊，昭和十八年（1943），十一月廿六、廿七日。三版。

《怒吼吧，中國!》公演延期

預定在今明兩日於彰化座公演的台中藝能奉公隊的《怒吼吧，中國!》因故延期。

《臺灣新聞》夕刊，昭和十八年（1943），十一月廿七日。二版。

《怒吼吧，中國!》廿五、廿六日於彰化座

因為種種的原因延期的台中藝能奉公隊的彰化公演，終於在二十五、六兩日（晝夜兩回）於彰化座由皇民奉公會彰化支會主辦、彰化警察署協助之下展開，這個戲是在各地都引起很大回響的美英擊滅劇《怒吼吧，中國!》──四幕七場。

《臺灣新聞》夕刊，昭和十八年（1943），十二月廿四日。二版。

"吼えろ支那"

廿五・六日彰化て

種々の都合により延期となつてゐる大台中蒙能塞公隊の彰化公演は……

……彰化座にて皇民奉公會彰化市方……

……二十五、六の兩日（晝夜二回）……

……演物は各地で多大の……會主催、彰化警察署後援の下に……

──────

「吼えろ支那」公演延期

今明日彰化座において公演豫定であつた台中蒙能塞公隊の「吼えろ支那」は都合により延期した

──────

胡麻、胡麻油の經濟違反檢擧

胡麻及び胡麻油の經濟違反被疑事件……

楊逵 《怒吼吧！·中國》後記

台灣果眞會成為戰場嗎？——如此擔心的，現在似乎大有人在，但這些人太粗心大意了。台灣的要塞化、台灣將成為戰場的準備，台灣義勇報國隊的結成、實施，台灣本島人徵兵制，這一切的大變動，已經不容許我們安閒，這情況可說是向我們下達不得守株待兔的最高命令。國土的防衛、捍衛鄉土的重任沉重地落在我們的雙肩上。

大川周名氏吶喊著說，決定戰爭的勝敗終究在於道義。

道義和敵愾心是二而一的，道義不伸張，就無法振奮同仇敵愾的精神。同仇敵愾心必須與道義互為表裡，才能顛撲不破。如果唱高調，往往被當成耳邊風。眼見不人道的現實，竟還能坦然坐視的，恐怕絕無僅有吧。藝術的力量就在於此，藝術對戰爭如果還有用處的話，可以說僅在於此。

《怒吼吧，中國！》是蘇聯作家 Tretyakov 原著。昭

和四年（一九二九年）於東京的築地小劇場上演過，在世界各地也上演過，但曾中斷一段時間。然而，大東亞戰爭爆發，汪精衛的國民政府參戰不久，即稍被改寫就在南京上演了。其節譯刊載於去年五月號的《時局雜誌》。

台中藝能奉公隊去年秋天將此劇搬上舞台，透過台中、台北和彰化三次公演，喚起很大的迴響。經過多次修改的《怒吼吧，中國！》如今應該和原著大相逕庭。如此，藉由此劇的公演，不能忽視的是，同仇敵愾的精神，只有透過道義培養，才最堅定有力。台中藝能奉公隊上曾為讓全島六百多萬的每一個人都能看到，而提議巡迴演出，但由於大家都各有演戲以外的工作，也就胎死腹中了。

如今全島各地都有藝能奉公隊和演劇挺身隊，由於期待各位能活用，才刊出了這個劇本，不過經編者獨斷刪掉第二場，其他還改訂了一些，關於這些，敬請讀者不吝指正。

收入於「台灣文庫」，《怒吼吧，中國！》，台北：盛興出版社，一九四四年。亦載於《大地文學》第二期，黃木譯，一九八二年三月。

LA SALLE DU FAUBOURG

urle, Chîne

Serge Tretiakov

...e Theater am Neumarkt de Zü-... et le Théâtre Mobile de Genève... sont associés pour nous présenter... version bilingue, une grande pièce... Tretiakov.

...'intrigue est simple : d'un côté, les ...ropéens et colonisateurs ; de l'au-... les Chinois. Au cours d'une tra-...sée, un Américain provoque par ... insolences et son non-respect du ...vail du batelier chinois qui le véhi-...e, une bagarre dans laquelle l'Amé-...ain se noiera. Les Européens exi-...nt des représailles sévères, soient ...xécution des deux bateliers et plu-...urs humiliations morales, exigen-...s au refus desquelles ils bombar-...raient la ville. Aux Chinois de dé-...der quelle attitude adopter.

...Disons-le d'emblée les réalisateurs ...t catégoriquement assimilé le spec-...teur au dilemme des Chinois par une ...tuce linguistique, puisque ...nt représentés en français ...médiens genevois, tandis que les ...olonisateurs parlent allemand. ...proche plus ou moins problématique ...xprime mieux que tout autre ...urs les difficultés des Chinois ...rises avec les impérialistes, le ...eau le plus élémentaire : le ...e.

...La mise en scène est le fidèle ...let du texte. Le jeu est juste, le ...ythme des actions plausibles : ...ail mérite là, notre admiration ...e suis, en revanche, pas convaincu ...'utilité de toutes les scènes ...éveloppement de l'intrigue, et le ...aurait sans doute gagné à être écourté ...e citerai pour exemple une ...soûlerie à laquelle l'auteur nous con-...rie à bord d'une canonnière, alors que

Coproducti...

«Hurle, ... de Serge

Les Blancs, militaire... missionnaires, journal... souvent ridicules et c...

六、在瑞士的演出（一九七五年）

附錄二之一
《怒吼吧，中國！》演出報導及評論

校譯：劉恂（法文部份）

un théâtre d'agitation

La mise en scène par Horst Zankl de « Hurle Chine », de Serge Tretiakov, avec des acteurs du Theater am Neumarkt de Zurich et du Théâtre Mobile de Genève, m'apparaît l'événement le plus significatif de la saison, en dehors des « Sauvages », de Hampton, montée par Carouge et l'Atelier de Genève. Pour la raison qu'elle a introduit à son propos une démarche dramaturgique originale et réanimé les questions fondamentales sur l'objectif final du jeu théâtral.

On ne saurait oublier, en effet, que le théâtre a une fonction de spectateur et que celle-ci doit avoir un sens. Il ne suffit pas seulement de mettre en mouvement des sensations pour légitimer une entreprise, ni de livrer un message, dont l'intérêt est problématique.

L'intérêt, c'est de conduire le spectateur vers une action mûrie, concertée, de sa sensibilité et de son intelligence à la fois. Il s'agit pour le spectateur, au-delà de l'événement qu'il vit ou de l'acteur, et de les autres, d'identification au théâtre bourgeois purement gratuite procédant du clin de la fantaisie. Autrement dit, c'est introduire la réflexion critique sur la société et l'histoire

du point de vue du « théâtre des attractions », c'est en premier lieu trouver la force qui exacerbe l'émotion, et organiser ensuite ces « attractions » en un ordre croissant qui donne la décharge finale d'émotion en fonction du but fixé (le « montage des attractions ». On reconnaît, au passage, l'influence d'Eisenstein qui devait s'exercer jusque dans le cinéma. Se posent alors deux questions qui furent celles des promoteurs du spectacle Neumarkt-Mobile : la va-

UNE APPLICATION RIGIDE

Or, ce que notre époque a découvert, c'est que l'application rigide des thèmes des penseurs ou des hommes politiques est une interprétation de la réalité qui nie tellement celle-ci qu'elle dénature le texte initial de l'auteur de théâtre. On insiste aujourd'hui sur les contradictions de toute lutte révolutionnaire, sur les mécanismes de progression de celle-ci, l'inévitabilité de certains choix, etc.

Nous voici loin de « Hurle Chine » présentant d'un côté les impérialistes, de l'autre les Chinois, et montrant la dégradation de leurs rapports au point de rendre nécessaire la révolution des opprimés. Ici, en effet, l'impérialiste est un type, réaliste dans ses excès, le Chinois

"Un théâtre d'agitation" *Journal de Genève*

Claude Vallon 鼓動人心的戲劇

《日內瓦報·表演藝術版（Scènes romandes）》，日內瓦，一九七五年。

Horst Zankl執導的《怒吼吧，中國！》，是Hampton執導的《野人》（*Sauvages*）之外，上一季最重要的表演活動。這齣戲由蘇黎世新市集劇院（Am Neumarkt）和日內瓦移動劇團（Mobile）的演員合作演出。它不僅在戲劇手法上具原創性，而且讓我們重新思考有關戲劇終極目標的根本的問題。

我們不要忘記，戲劇會對觀眾發生作用，這個作用必須有意義。搬演一齣戲只激發情感是不夠的，也不能只為了傳達信息——何況這信息是否有價值常有爭議。

最重要的是，要同時觸動觀眾的感性與理智，讓他們對周遭所發生的事物有更深的了解。這不但要去除布爾喬亞劇場的認同作用，也要摒棄花俏奇想所製造的無意義娛樂。換句話說，劇場必須激發對社會與歷史的批判性思考。

規則仍舊有效

特列季亞科夫以此為基礎所設想的戲劇規則仍舊有效：「從吸引人的角度來製作一場表演，必須先找到激化情感的力量，然後使這種吸引力，不斷增強，再根據設定的目標，讓觀眾的情感得到最終的宣洩。」（「吸引力蒙太奇」這裡可以看到愛森斯坦的影響。

蘇黎世新市集劇院和日內瓦移動劇團此次的製作，提出了兩個問題：原始材料的價值以及詮釋風格的選擇。特列季亞科夫與之後布萊希特所設想的戲劇，是將歷史事件大大地加以簡化，以達到教化的目的。內容是寫實的，但表演與導演的手法卻是非寫實的。因為，要提供觀眾推理的基礎，過度的細緻與隱晦只會讓觀眾不知所從。這是對觀眾意識形態上的操控，雖然是建設性的。

僵化的運用

然而，我們現在發現，將思想家或是政治人物的主張硬生生地套在現實之上，這種對現實的詮釋其實遠遠地背離了現實，也將戲劇作者的原意完全扭曲了。我們今日要強調，所有革命抗爭都存在矛盾，包括革命發展的機制，還有某些選擇之不可避免。

我們距離《怒吼吧，中國！》的世界已經很遠。戲中呈現帝國主義份子與中國人的對峙，雙方關係的惡化，最終導致中國人起而革命。這裡的帝國主義份子，都是一個模樣，典型的誇張；而中國人則有各種不同面貌，情感表現細緻。一九七五年圍繞同一主題的此次演出，必須在發展上表現得更細緻，讓人看到各種不同的革命路線。不再只是「鼓動宣傳」，那種直接訴求革命的戲劇，就成了滿足西方挫折知識份子的戲劇。

反潮流

蘇黎世與日內瓦的演員演出的《怒吼吧，中國！》，拒絕目前某些社會菁英的想法，讓這齣革命戲劇還能站得住腳。他們帶來了一種現代的表演風格，拒絕對一邊的誇張，也拒絕另一邊的內化，以展現特列季亞科夫所相信的戲劇吸力。他們以演出的厚度、密度與色彩，成功地抓住觀眾的注意力。至於是否引進了思考過程？也許是的……

然而，在當前的社會環境中，指望這齣戲對社會產生影響力，是不切實際的。

我認為，如今再搬演這齣戲，必須是一種戲中戲。一方面呈現當年發生的事件，一方面對比近年局勢的某些類似之處，以激發觀眾作有益的思考，而不會覺得只是看了博物館修復的老東西。這就需要比目前的演出作更大的努力，也就是以新的方式重現這個劇目。就我看來，這才是這次經驗最有趣的結論。

"Coproduction en chantier à Zurich: Le Mobile et chantier le Neumarkt montent *Hurle, Chine aux Juni-Festwochen*" *La Tribune de Genève*

Alexandre Bruggmann

在蘇黎世啓動的合作計畫
——移動劇團與新市集劇院在六月慶
典週演出《怒吼吧，中國！》

《日內瓦論壇》，日內瓦，一九七五年五月十四日。

一個名叫羅勃・多勒（Robert Dollar）的美國人在遙遠的中國四川省從事海運的小買賣。這一帶實際上掌控在一個軍閥手裡，他完全不把孫逸仙創建的年輕共和國放在眼裡。達勒運的貨壓垮了中國人的船，危及漁民生計，引起當地人不滿。有一天，終於發生了衝突。事情經過不甚明朗，結果是多勒墜落江中淹死。這件事激怒了英國人，便調來一艘停駐揚子江上游的砲艦。負責的艦長——以上帝、英皇、責任爲信條——隨即將小城包圍，要求抵罪，結果兩名中國人被處死。

特列季亞科夫出生於窩瓦河（Volga）畔而非密西比河。這位早期的布爾什維克份子，當時還相信一個光明美好的未來。後來自己卻被關進了勞改營，死於

遠的中國四川省從事海運的小買賣。這一帶實際上掌控在一個軍閥手裡，他完全不把孫逸仙創建的年輕共和國放在眼裡。達勒運的貨壓垮了中國人的船，危及漁民生

一九三九年，詳情不明。一直到一九三二年，他在官方的知識菁英中，都有相當影響力。他曾經兩度探訪中國。他的文學作品很出色，在英語系與德語系國家享有盛名。法語系國家自以爲是世界中心，卻對他的作品（還有很多其他事物）一無所知。一九二五年，特列季亞科夫在中國停留期間，搜集了有關萬縣事件的資料。《怒吼吧，中國！》就是這個事件的藝術性重組。一九二六年，由梅耶荷德導演，後者可能也曾對這齣劇作提供意見。

以上這些都是「移動」劇團的劇作家Beretti告訴我們的。他作了一番深入研究，甚至還因此跟外交部打交道。現在愈認眞的人得到的補助卻越少。他們在一個有點「美國特務」味道的倉庫裡工作。這個廠房因爲破產而改作文

化用途。移動劇團與新市集劇院就在此排練。使用德、法兩種語言：在排練時，大家聽得懂，但在舞台上，卻未必。在俄文原著中，中國人跟帝國主義者就是說兩種語言，因而現在瑞士的演出版本也這麼做。

關鍵句子會有同步翻譯，還有兩、三個角色會說兩種語言。所以對觀眾來說，了解劇情發展沒有問題。特列季亞科夫使用一種類似他的朋友愛森斯坦的蒙太奇手法。全劇有九個「環節」，彼此相互交錯──同樣的事件可從相對的兩邊觀看。每一個段落都有一個政治口號式的結尾，因為它有鼓動宣傳的任務。演員在兩邊演出，觀眾置身中間。劇中以誇張方式呈現帝國主義者，卻以溫情的方式表現中國人的精神面貌。這是梅耶荷德式劇場。

"Hurle Chine: Pièce en Français-allemand" *Construire*
《怒吼吧中國》──以德法雙語演出

蘇黎世新市集劇院與日內瓦移動劇團正以雙語合作演出俄國作家特列季亞科夫的作品。電影《揚子江上的砲艦》就是以這個作品為故事核心的。這齣戲表現一種

這齣戲的導演Zankl和兩個劇團都知道，梅耶荷德的風格無法複製。因而他們將距離拉開，採用布萊希特式的疏離。布萊希特不是曾說，他從特列季亞科夫學了不少？

移動劇團將在蘇黎世以法文演出帝國主義者的角色，在日內瓦則扮演中國人。他們經常在新市集劇院演出，已很習慣這種德法語的交流。而新市集劇院也來過日內瓦，留給我們深刻印象。這種合作是因為雙方都渴望了解另一個劇團，另一種工作方式。這樣的交流對彼此都有益處。而且移動劇團的德語大有精進。

法語系演員對於有機會在蘇黎世工作都非常高興。星期五是蘇黎世的首演，而日內瓦的首演在月底。

──蘇黎世特派記者

《建設》，蘇黎世，一九七五年五月廿一日。

無法溝通的狀況，導演Horst Zankl也強調此點。這雖是一齣悲慘的戲，卻不時令人苦笑。日內瓦的演出從五月廿七日到卅一日，以及六月十一日到十六日。蘇黎世的演出

到五月廿四日，接著是六月二日到九日，十八日到卅日。

"Théâtre mobile: collaboration avec Zurich" *La Suisse*

移動劇團：與蘇黎世合作

《瑞士》，日內瓦，一九七五年五月廿六日。

我們知道「移動」劇團喜愛新奇、風格獨特的劇碼。這種另闢蹊徑的風格，讓他們不僅建立在日內瓦的地位，而且名氣已遠揚境外。最近跟蘇黎世新市集劇院的合作，就是最具體的表現。這齣戲在醞釀期間，我們曾簡短提到，現在可提供更多的細節。

《怒吼吧，中國！》創作於一九二六年，是蘇俄作家特列季亞科夫的作品。這齣戲敘述揚子江上英國砲艦事件，引發中國人與西方強權對抗的故事。這觸及東、西方兩種文化的深刻差異，尤其是在語言方面。就是

這種語言差異促成這次與蘇黎世劇團的合作。移動劇團剛在蘇黎世黎夢湖（Limmat）邊的演出中，扮演劇中的歐洲人，中國人則由蘇黎世人扮演。幾天後將在日內瓦上演的法文版本中，角色會對調過來，由德語系的演員說蹩腳的法文，這是刻意的安排。

我們非常歡迎蘇黎世的劇團來到日內瓦，在一個友好的氛圍下演出。過去他們由移動劇團贊助前來演出的機會不多，但都令人印象深刻。這種交流活動可以部份解決目前劇場面臨的問題。

"Genève Un spectacle à ne pas manquer: *Hurle, Chine de Serge Tretiakov*" *La Vie Culturelle*

François Albera

日內瓦：不可錯過的表演

——特列季亞科夫的《怒吼吧，中國！》

《文化生活》，一九七五年五月廿七日。

日內瓦移動劇團與蘇黎世新市集劇院，首度在瑞士演出特列季亞科夫一九二六年的劇作《怒吼吧，中國！》。這齣戲曾在全世界許多大城演出：維也納、東京、紐約（1930）、曼徹斯特（1931），雪梨、羅茲、華沙、塔林（Tallinn, 1932）、阿根廷（1935）……

特列季亞科夫是俄國最重要、最吸引人的作家之一。他是布萊希特的朋友與譯者；愛森斯坦曾導過多齣他的劇作，之後兩人又合作拍電影。特列季亞科夫也是未來派詩人，曾任駐上海、北京和莫斯科等地的記者。一九二一年擔任遠東民主國的國民教育部長，一九二四年任北京大學俄國文學教授、克魯齊亞國家電影的文學顧問，又與馬雅可夫斯基辦《列夫》雜誌，一九三二年擔任廣播記者，以及《真理報》的通訊記者。

宣揚「紀實藝術」

作為文學和藝術理論家，特列季亞科夫是他稱之為「紀實藝術」與「事實文學」的熱烈的宣揚者。這種藝術的基礎在於拒絕虛構、幻想以及所有自我「麻痺」的事物；致力於呈現不加工的事實，以現實取代夢囈、戲劇化情節。特列季亞科夫與蘇俄前衛主義，都宣揚一種政治性藝術。認為藝術具有改變人心與世界觀的社會功能。愛森斯坦導過幾齣他的劇本，但在《瓦斯面具》之後就不再與他合作。這齣劇不是在舞台上，而是在工廠裡演出：目的在將藝術與生活合而為一。但愛森思坦很快就看出這條路行不通。另一位俄國導演維爾托夫（Vertov）卻繼續在電影中繼續嘗試。

特列季亞科夫曾為《波坦金戰艦》寫過標題卡，為卡拉托佐夫（Kalatozov）精采的紀錄片《鹽湖城》（Sel de Svanétie）寫劇本。如同二〇年代許多前衛藝術作者，特列季亞科夫的主張也有曖昧之處：他排斥藝術的特質（這卻是愛森斯坦堅持的），使他接受了違反他一向主張的「社會主義寫實」。一九二九年，特列季亞科夫響應「作家們！前去Kolkhoz（集體農場）！」的號召，下鄉從事土地耕作，同時鼓動文化風潮，因而誕生了一種一廂情願、功利主義的「農民文學」。這種文學建立在自然主義和「舊文學」的陳腔濫調之上，而這些都曾是特列季亞科夫大力抨擊的。

被捕，死於集中營，一九五六獲平反

一九三七年特列季亞科夫和多位知識份子，如梅耶荷德、巴別爾（Isaac Babel）等同時被捕，送往集中營，死於一九三九年九月九日，成為史達林「清洗」的受害者之一。直到一九五六年二月廿六日，特列季亞科夫才獲得平反。

《怒吼吧，中國！》是特列季亞科夫創作生涯中最有趣也最多產年代的作品。這齣戲結合了他對中國反抗日本和西方帝國主義的了解，以及他以蒙太奇技巧為基礎的前衛風格寫作。無論這次演出的舞台調度如何呈現，它都不可能重現二〇年代的演出面貌（梅耶荷德導演，和構成主義雕塑師Stenberg兄弟設計布景）——但仍然值得為聆聽特列季亞科夫的文本而去。

"Le théâtre Mobile au Neumarkt" *Journal de Nyon et Courrier de la Côte Nyon*
Et. Chalut-Bachofen
移動劇團在新市集劇院演出

《尼翁日報與通訊雜誌》，尼翁，一九七五年五月廿八日。

「移動」劇團誕生於十多年前。劇團以馬賽・羅勃（Marcel Robert）為中心，男女演員都是被他的才華、充滿想像力的熱誠與藝術特質所吸引。「移動」一直到今日，沒有固定演出地點，完全服從於自由本能，這是劇團最特別之處。公園、空曠之地、咖啡館、社區之家和地下小酒窖都可以是他們的舞台，經常在法語區瑞士、法國及蘇黎世等不同的劇場演出。「移動」最近的一齣集體創作是《無救的歷史》，是將一七八九年日內瓦革命的歷史事實加以想像的重組。他們的一個劇作家Michel Beretti根據檔案資料，創作了這齣戲，至今已演出超過八十次。

今年春天，蘇黎世導演Zanki邀請幾個移動劇團的團員，跟蘇黎世新市集劇院一起演出特列季亞科夫的作品《怒吼吧，中國！》。這位俄國劇作家，英國人與德國人對他比較熟悉。這齣戲表現歐美帝國殖民主義如何捍衛他們在中國的經濟貿易。在俄文的原著中，中國人與帝國主

義者各說各的語言。在這個瑞士的版本中，他們也這麼處理，所以才找法語與德語劇團合作。不過，導演Zankl並不想多著墨於人物之間的語言差異，他想表現的是，衝突是源自雙方心態和各自利益的不同。所以設計由兩個劇團輪流演出帝國主義者與中國人的角色。

五月十六日在新市集劇院的首演，帝國主義者由日內瓦的演員扮演。五月廿六日在Saint-Gervais劇院的首演，以及之後的場次，則由蘇黎世演員扮演帝國主義

'Flash Minuit: A la salle du Faubourg *Hurle, Chine*' *Journal de Genève*

D.J. 午夜快訊：風步堡廳演出
《怒吼吧，中國！》

《日內瓦報》，日內瓦，一九七五年。

一九二四年六月，一艘砲艦沿著揚子江航行，上面載的是帝國主義世界的菁英：美國與法國商人、一名記者、觀光客，還有一名傳教士。其中一個美國人與中國船夫發生金錢爭執，意外墜江，溺斃在萬縣城外。英國艦長堅持中方交出兩名船夫受死，否則就摧毀整座城。當地人不得不屈服，但他們發誓，這是最後一次；從今而後，他們再也不願忍受西方人的剝削。

者，由日內瓦人扮演中國人。八天的演出之後，將在六月一日到七日回到蘇黎世演出。最後，日內瓦演員將於六月八日到十四日，回到家鄉演出。

演員要扮演不同的角色不是件容易的事，但對演員與觀眾來說，有雙重好處。這種對文本理解上的努力，證明演員與導演都熱切地回應劇場工作者在創作與溝通兩方面的職責。

《怒吼吧，中國！》是俄國作家特列季亞科夫（受到史達林政權的迫害，於一九三九年逝世）的作品。這齣戲有戲劇張力很強的時刻，但有時過於冗長。這是節奏的問題，也許當整齣戲運作更成熟之後，可以獲得解決。

移動劇團與新市集劇院的導演Horst Zankl，呈現了兩個對比的世界。在舞台的一邊，以好萊塢式的誇張呈現趾高氣昂的帝國主義者，他們顢頇又墮落；在舞台的另一

端，中國人莊嚴且自制，襯以布萊希特式的貧窮布景。在日內瓦，由移動劇團演出中國人，德語系的演員扮演出帝國主義者。在蘇黎世，則角色對調。

參與演出的演員達三十七人，舞台調度極富想像力，以荒誕滑稽對比內斂的悲痛。總之，這個精采的戲劇探險，不可錯過。

"En Français et en allemand Hurle, Chine, de Serge Tretiakov" André Thomann 法語與德語的演出
——特列季亞科夫《怒吼吧，中國！》

一九七五年。（出處未詳）

這齣日內瓦移動劇團與蘇黎世新市集劇院合作演出的戲，優點甚多。首先，這個剛開始沒多久的合作關係，得以繼續發展，就值得高興。德語系的演員在表演與風格上，使我們獲益良多。對本地團隊來說，這種較量，只有好處。當然，雙方劇團必然能都從這次的演出中成長。

其次，風步堡廳（Maison de Faubourg）的演出，極為生動。我們認識移動劇團，知道他們有此功力。而我們少有機會看到的新市集劇院，也是如此。兩個劇團合作無間，講述一個故事，這可不簡單。因為，直線進行的故事，是從兩個地點展開，有時在中國人這邊，有時在歐洲人這邊。大家還記得故事是敘述一位英國砲艦艦

長與當地中國人，因為一個美國人落水而爆發的衝突。劇中從一個陣營到另一個陣營的轉場，處理得很好，節奏流暢，毫無冷場。最後，舞台布景與其呈現方式都令人讚嘆。

然而，事件的歷史真相雖然受到尊重，故事本身與其處理的方式，卻讓我們明確地有所保留。首先，所有的歷史真相，無論它是否是歷史事件，並不是隨便什麼人都適合述說。當Christopher Hampton 指責白人（主要是英國人）對待印度人的方式，因為他自己是英國人，我們無話可說。如果移動劇團以它自己的方式來呈現日內瓦的故事，因為他們有權這麼做。但是特列季亞科夫是蘇俄作家，他的歷史學者身分也很可疑。如

A la salle du Faubourg

Hurle, Chine

En juin 1924, une canonnière de
…té, convoyant la fine fleur du
…cialiste : commerçants américain…
…un journaliste, des touristes et u…
Suite à une querelle avec un ba…
…clame son dû, l'homme d'affai…
…tombe à l'eau et se noie au large
…Wanxian. Le capitaine de la ca…
…a mort de deux représentants de
…bateliers, faute de quoi la cité
…Les indigènes cèdent mais, jure…
…ernière fois. Désormais, ils re…
…laisser exploiter par les Occident…

La pièce du Russe Tretiakov,
…après avoir été persécuté par le
…ien, ne manque pas de momen…
…elle semble s'étirer parfois. Questi…
…peut-être résolue quand le spectac…
…rodé.

Horst Zankl, metteur en scène
…production du Théâtre Mobile
…Am Neumarkt de Zurich, a m…
…hèse entre deux mondes. A un b…

THÉÂTRE

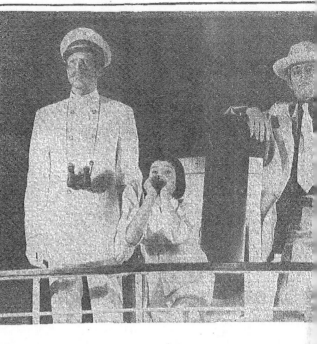

…t l'inverse. Soit dit en passant, la représentation
…nevoise du 16 juin sera donnée dans la version
…richoise : comparaison à ne pas manquer.

Que conclure de cette aventure passionnante ? A
…n pas douter, un apport réciproque, un échange
…ortant entre comédiens des deux langues. Il faut
…haiter, toutefois, qu'une telle expérience se
…nouvelle à partir d'une œuvre plus majeure. Si
…mportance historique de Tretiakov, l'un des pères
…théâtre documentaire, dont Brecht se déclarait

…prétation, elle a dû être
…la production. Il y a de
…nelle qualité, telle l'en…
…pont de la canonnière. …
…ne mettons pas en cau…
…traitée avec la précisio…
…représentation. En rev…
…travaillent, dans un r…
…leur est pas coutumie…
…leur est pas coutumie…
…16 juin …

LE CHINE » DE TRÉTJAKOV À GENÈ

production Théâtre Mobile-N eumar

…s dans notre pays, une troupe romande et une compagnie
…sent un spectacle commun, en deux versions, représenté
…ch et Genève : « Hurle Chine », de l'auteur soviétique
…ne expérience exemplaire, riche d'enseignements et de
…il arrive parfois, comme au cirque, que les fauves

politique mais encore idéologique.
La démarche suivie par Peter Weiss
dans Wietnam-Discours (« Discours sur
la genèse et le déroulement de la très
longue guerre de libération du Viet-
nam illustrant la nécessité de la lutte
armée des opprimés contre leurs op-

…presseurs ») est à cet éga…
…rante. Patri…

● A Genève salle du Faubour…
…samedi. Après Zurich, 2e sér…
…au 16 juin.
● Peter Weiss, Ed. du Seuil…

…e du Mobile et
…t ici, outre la
…tion d'un tel
…âtre politique

…ERATION
…e à Moscou …
…précis : en 1924,
…-Tchouan, une
…nouille à bord des mar…
…mport, venus
…e l'un d'eux
…d'un passeur
…opposant à la
…liste britanni…
…qui verra le
…lère défense,
…dans les flots
…ine de la ca-bombarder de leur
…Et l'obtient :
…eront de leur

allemande mais tout est lisible) les
acteurs du Neumarkt. Au jeu réaliste
du Mobile répond celui, proche de la
caricature, séduisant par certains as-
pects de dérision, du Neumarkt. Mais
la démarche est insuffisante : la repré-
sentation ne parvient guère à susciter
un jeu entre l'identification et la dis-
tanciation du spectateur, confronté
aux événements de Wanxian. Le voici
dès lors peu impliqué dans le specta-
cle, au niveau de la vie quotidienne
d'abord, de la prise de conscience
historique ensuite. « Hurle Chine », nous
semble-t-il, ne nous révèle guère à
nous-même et le phénomène est impu-
table pour une bonne part à l'œuvre
de Trétjakov, l'interprétation, les dé-
cors, remarquables, étant ici hors de
cause.

Histoire d'une prise de conscience
sous forme de chronique, il manque à
« Hurle Chine » ce qui fait la force

果這齣戲是一個西方人的作品，我們比較容易接受，其中諷刺誇張的部分也不會那麼令人尷尬。如果形式與內容不可分離，這齣戲只會讓我們感到不自在，雖然我們剛才已提過了這齣戲的種種優點。

劇中世界善惡分明：英國艦長是血腥的笨蛋，歐洲觀光客是沒頭腦又殘忍的瘋子，美國人是墮落的歹徒，英國教士只會畫十字，這一切如何讓人相信！也因此，劇中中國人面對西方人所展現的尊嚴與真誠，也就缺乏說服力。據說在中國，「美國帝國主義者」常是以這樣的面貌出現在舞台上的。這正是這個政權最不光彩、最不值得模仿的部分。而實際上，這個國家在其他很多地方是值得我們欽佩的。

特列季亞科夫 風步堡廳的合作：
《怒吼吧，中國！》

"Coproduction à la Salle du Faubourg: Hurle, Chine! De Serge Tretiakov" *LaTribune de Genève*

Henri Poulain

《日內瓦論壇》，日內瓦，一九七五年五月廿八日。

一九二四年六月，在揚子江旁的萬縣究竟發生了什麼，從倫敦到好望角，從巴黎到雪梨，甚至在北京，沒有人知道。兩個人質因而被害。幾千年來，人類卻把這類事件稱為「意外」。

特列季亞科夫的劇本就是根據這次事件寫成：一艘英國船艦停靠在港邊，一名白種人跟小船上的一名中國人發生爭執，導致白種人落水溺斃。英國艦長命令交出兩個中國人，否則就砲轟全城。當地的警察跟強者站在一邊，一起目睹酷刑的發生。

特列季亞科夫出生在拉托維亞，是重要作家。也曾是法學家、詩人、劇作家、北京大學的俄文教授和莫斯科紅場上的廣播評論員。一九三七年被捕，兩年後死於史達林的絞刑。

《怒吼吧，中國！》是一齣具有政治意涵的戲劇，歌頌曾號召許多人奮起抗爭的革命。人民與人民、種族與種族、強權與受迫害者的對抗，革命與鮮血，都如該隱所

犯下的殺人罪一樣古老。

白種人、軍人、平民、觀光客、傳教士、記者，在戲中都顯得可笑又卑鄙。黃種人和窮人，則被頌揚，而且深信，有一天他們所奮鬥的目標，終將成功。

日內瓦的「移動」劇團以及蘇黎世的新市集劇院，攜手演出鐵捷克這部作品。三十多位男女演員的表現都很傑出。這齣戲以雙語演出，我們的心情隨著劇情起伏。導演Horst Zankl的表現，值得最高的讚揚。觀眾置身

"Hurle, Chine de Tretiakov à Genêve: Une coproduction Théâtre Mobile-Neumarkt"

Tribune de Lausanne le Martin

Patrick Feria

特列季亞科夫
《怒吼吧，中國！》日內瓦公演
——移動劇團與新市集劇院的一次合作

《洛桑論壇》，洛桑，一九七五年五月廿九日。

俄國劇作家特列季亞科夫的《怒吼吧！中國》將由一個法語區劇團和一個德語區劇團合作，用兩種語言，輪流在蘇黎世和日內瓦演出，這在瑞士史無前例。這項創舉是寶貴的學習經驗，也對劇場提出許多問題。就像

這有點像是「移動劇團」和「新市集劇院」這次合作的寫照。除了演出的問題，還提出我們這個時代政治劇場的問題。

舞台中間，面對兩個世界：一邊是船艦的跳板，另一邊，是中國人的小船，上面有一個小和尚，他誓言殲滅白種人，卻被他們殺害。道具與服裝也甚出色。我們應向這兩個劇團獻上希臘羅馬代表最高榮譽的詩人桂冠。

終場觀眾掌聲熱烈，我們在觀賞之餘不禁要想：文明不應該只屬於考古學家，詩人梵樂希（Paul Valéry）曾告訴我們，不是所有文明都不朽。

在馬戲團一樣，有時候馴獸師會被野獸吃了。

解放的呼聲

這齣一九二六年在莫斯科誕生的戲劇是根據真實事件改編。一九二四年四川省，一艘英國砲艦上，有幾名英國人到四川萬縣岸邊提貨。其中一人與中國船夫發生衝突。中國苦力在正當的自我防衛過程中，使挑釁的「洋鬼子」（大英帝國主義者）掉入江中淹死。砲艦艦長要求懲處，否則就炸毀全縣，兩名中國船夫祭上了人頭。在英國人的嘲笑聲中，響起反抗的聲浪。一名中國苦力歎道：「有誰能幫我們把這批作威作福的人趕走？」另一名回答：「你，你可以趕走他們！」因此產生了政治意識。

兩個世界

日內瓦和蘇黎世將演出的就是這齣有關反抗意識的戲。一邊是苦力的悲慘世界（由移動劇團的法語區演員擔

綱），另一邊是新市集劇院演的英國人。移動劇團的表演是寫實的，而新市集劇院的演出誇張，帶有諷嘲趣味。但這種做法顯然不足以讓觀眾在面對萬縣事件時，游離於認同與疏離之間。觀眾從一開始就很難入戲，不論在開始的日常生活還是隨後反抗意識的誕生。《怒吼吧，中國！》並沒有讓我們從戲中看到我們自己。這大部分要歸咎於特列季亞科夫的劇本；演員的表演以及布景都相當出色。

《怒吼吧，中國！》的故事以紀實方式呈現，缺少寓言的力量，使它只是個政治事件，而未能提升到意識型態的層次。

彼得・懷斯（Peter Weiss）在《越南—論述》（解放越南長期抗戰之起源與發展論述，說明對壓迫者武裝反抗之必要性。Seuil 出版社）所採用的方式，便很有啟發性。

演出地點：日內瓦風步堡（Faubourg）劇院演至週六。之後蘇黎世，六月十一至十六日。

J.-L.C. 風步堡廳演出——特列季亞科夫《怒吼吧，中國！》

《勞動者之聲》，日內瓦，一九七五年五月廿九日。

蘇黎世「新市集劇院」和日內瓦「移動劇團」合作，以德、法雙語為我們演出了特列季亞科夫的重要劇作《怒吼吧，中國！》。

此劇情節很簡單：一邊是歐洲人、殖民主義者；另一邊是中國人。在渡江時，一位美國人完全不尊重為他掌舵的船夫，以粗暴方式挑釁；在爭執中，美國人落水身亡。歐洲人要求嚴厲懲處，除了多方羞辱，還要求處死兩名船夫，否則揚言炸城。中國人必須決定如何面對此一局面……

首先要指出，此劇導演很技巧地讓觀眾認同中國人，因為劇中的中國人由日內瓦劇團的演員扮演，說的是法語，而殖民者說的是德語。這項多少帶點爭議性的安排，比任何其他論述更能表現中國人面對帝國主義的一大難題：語言。

導演的舞台調度是原文的忠實呈現，演員詮釋精準，情節推演合理，這些都值得稱讚。但我不認為所有場景都有必要。如果將原文適當刪減，效果應會更好。比如，在砲艦上的冗長酒醉場景就屬多餘，其實只要呈現狂歡次日的後果，就可以將觀眾帶入劇情的關鍵時刻：歐洲方面拒絕中國人提出的最終的和解方式。

此劇由Horst Zankl執導。

"Coproduction Mobile-am Neumarkt: Gros sel et pathétique" *Genève 7 jours*

D.J. 移動劇團與新市集劇院合作
——粗俗與悲情

《日內瓦七日》，日內瓦，一九七五年五月卅一日～六月一日。

由「移動」劇團、新市集劇院攜手合作，Horst Zankl 執導的特列季亞科夫作品《怒吼吧，中國！》正在風步堡廳演出，演期至五月卅一日。之後，再從六月十一演到十六日。

在很多方面，這齣戲都有特殊意義。這是一個法語劇團跟一個德語劇團，在Pro Helvetia基金會的贊助下，首度合作。語言的差異不但沒有造成觀眾的障礙，反而成為重要的對比因素，加強了疏離化的效果，非常布萊希特。

這是兩個世界的對抗。西方帝國主義登上砲艦，直下揚子江。一個美國商人跟中國船伕發生衝突，落水溺斃。為了報復，艦長要求處死兩位當地人，否則就摧毀周遭的城市。導演的舞台調度都在凸顯兩方的對峙。他打破傳統舞台空間，舞台的一端是中國人，以黃麻布等廉價材料為布景。在他們的對面，是一艘砲艦的甲板，表現的是好萊塢式的俗豔：怪誕的人物、可笑的紅色假髮，表演風格誇張；而中國本地人，則以寫實的方式呈現。

中國人對抗帝國主義者

如果把這齣戲簡化為好人和壞人的對抗，那就錯了。這齣根據真實事件寫成的劇本，當初創作時的確有宣傳意圖。但這次演出卻是從更開闊的方式處理。因而現在看來，仍然不過時。

劇中並沒有一味美化中國人，有幾個中國角色的行為也有可議之處。那種退讓、無所謂、逃避的態度也被批判。因而更凸顯那些正面角色。這些人懷抱改變世界的理想，劇中以極內斂的方式表現他們的悲慘命運。他們才是觀眾應該認同的對象。講不同的語言也使觀眾必然有這種認同。因為演中國人的演員講的是本地觀眾的母語。在日

移動劇團與新市集劇院從下週三開始，將在風步堡廳演出特列季亞科夫《怒吼吧，中國！》，這是合作計畫中的第二個系列演出。

另一方面，為了回應眾多人的要求，劇團決定在六月十五日與十六日加演兩場蘇黎世的版本。在這個版本裡，蘇黎世的演員扮演中國人，移動劇團則演出歐洲人，是日內瓦版本的對調。對於已經看過《怒吼吧，中國！》的觀眾來說，最有趣的在於觀看同一齣戲的不同變貌。

內瓦，他們由「移動」劇團擔任，德語系演員則以德語演出帝國主義者的角色。蘇黎世的版本，則將兩者角色互換。順便一提，六月十六日在日內瓦的演出，將以蘇黎世的版本呈現。不要錯過比較的機會。

我們從這個令人振奮的演出中得出什麼結論？無庸置疑，這對雙方都有益處。是兩種語言的演員間的重要交流。我們盼望這樣的經驗能繼續，但要採用更重要的作品。特列季亞科夫是紀實劇場的創始者之一，布萊希特也自認是他的繼承者。他在戲劇史上的重要性無庸置疑，但是這齣戲太冗長，戲劇結構也不盡理想，這次演出起來看起來還不錯，但這是導演的功勞。

至於詮釋的部分，整體演出屈服於製作的命令。有些時刻，例外地展現有品質的一面，像帝國主義者進入船艦橋墩的那場，讓演出一開始就展現一種力量。我們雖然不批評這齣戲對某些諷刺的使用，但是其中的諷刺，卻無法仔細地處理。移動劇團以一種中間色調演出，這並非他們習慣性的手法。無論如何，六月十六日，這齣戲將竭盡全力，以西方丑角的模樣，呈現其中怪誕的面貌。

"Reprise de *Hurle, Chine*" *Journal de Genève*

《怒吼吧，中國！》再次演出

從六月十一日到十六日，「移動」劇團與新市集劇院將於風步堡廳再度演出兩團的共同製作《怒吼吧，中國！》。這齣特列季亞科夫的作品可說是本季最完美的演出。最後兩場將演出蘇黎世版本。我們知道在蘇黎世，德語系演員扮演被奴役的中國人角色，而日內瓦演員則呈現西方帝國主義者。在日內瓦，兩方的角色對調。我們因而有機會可以比較這兩組卡司的差異。

《日內瓦報》，日內瓦，一九七五年六月十一日。

"*Hurle, Chine à Genève*" *La Suisse*

《怒吼吧，中國！》在日內瓦演出

步堡廳演出一星期。

週日與週一，這最後兩場將演出蘇黎世版本，由新市集劇院演出移動劇團以前演的角色。這種方式可以呈現一個有趣的對比。

《瑞士》，日內瓦，一九七五年六月十二日。

Moins de grands spectacles? *Journal de Genève*

減少大製作？

我們知道移動劇團此刻正往返日內瓦與蘇黎世兩地。他們在兩地演出蘇俄（不是史達林！）作家特列季亞科夫的《怒吼吧，中國！》。我們之前已經談過這齣戲的優點與缺點。現在他們要跟新市集劇院合作，在風

《日內瓦報‧表演藝術版（Scènes romandes）》，日內瓦，一九七五年六月廿九日。

根據最近一期《卡魯一日內瓦劇坊之友報》（Journal des Amis du Théâtre de Carouge-Atelier de Genève）的統計，卡魯（Carouge）上一季的小型演出（至一九七五年四月廿五日共七場），吸引的觀眾比《李爾王》和《野人》（Sauvages）這兩個大製作更多。

這證明大製作的觀眾減少。這是什麼道理？

當然《大魔術馬戲團》（Le grand magic circus）巡演的成功，可以提出一個反證。這個表演投注了龐大的藝術和技術資源，也得到觀眾的巨大迴響。

這告訴我們，大製作各有其問題，不能以同一標準衡量。我們的演出場地，（尤其是卡魯劇院），大致有四百至五百個個座位，已不足以回收一個十萬瑞士法郎以上的製作。必須增加演出場次，或是提高門票，才能平衡預算。在劇院的基本票房（三千到四千名觀眾），和理想票房（維持同樣的票價，但觀眾要達到兩、三倍以上，或是改變票價，吸引其他觀眾）之間，存在很大的差距。為今之計，必須使原來的小眾，變得更大眾化。劇目和表演，都必須服從市場規則。劇團、團長與導演的名氣都很重要。這是名牌崇拜的心理。

另外一個解決之道，是為某一特別場合或特別事件（比如藝術節），創造一齣戲。像幾年前，以Cartel為號召的演出。這當然也遇到此問題，可是就不能重新試試？要不就得設計新形式的合作。總之，目前劇院只能被小製作填滿，許多演員因而無戲可演，劇團入不敷出，這種不利情況必須有所改變。

最近一次的大製作《怒吼吧，中國！》，由日內瓦移動劇團與蘇黎世新市集劇院合作，正好明確地回應這個問題。這個演出計畫得以實現，是有日內瓦的Pro Heivetia和蘇黎世Junifestwochen雙方面的補助。

大製作在製作觀念和節目企劃上都需要下功夫，必須超越我們劇院或是劇團平常活動的範圍，將製作放在大都會或區域的層次來考量。

《李爾王》和《野人》這兩齣戲，只在日內瓦的卡魯劇院演出，我覺得很遺憾。這讓我想起一個野心頗大的計畫：舉辦黎夢湖藝術節，許多城市，像尼永（Nyon）、托農（Thonon）、日內瓦、洛桑等都應該會感興趣，可以讓巴黎TNP劇團進行一個新形式的巡迴演出。現在正是考慮這個問題的恰當時機，因為我們看到在同一季中，《李爾王》只演出兩次（分別在卡魯與里昂）：在日內瓦上演卡魯版本，在蘇黎世上演里昂版本。當然，法語區劇

院也必須提供ＴＮＰ一個可以相對應的節目。這個創作要能忘記，一個大規模的製作比起一個小演出，演出時期要獲得在經濟上與藝術上必要的資源，必須有不同劇團一長得多。很矛盾的是，法語區沒有足夠的演員來承擔這類起參與，且得到特殊補助。我不認為在整季演出中，大長期演出。受限於這個現實條件，每一場演出雇用的演員家都要共享資源，只需要在特定的時期這麼做。我們不不到十個人，就只有少數人有演出機會了。

附錄二之三、特列季亞科夫生平及其作品

生平相關資料

Hans Richter，〈怒吼吧，中國！〉，*Köpfe und Hinterköpfe.*（Zurich, 1967）引自Fritz Mierau, *Russen in Berlin.*

Literatur, Malerei, Theater, Film. 1918-1933. Leipzig: Reclam, 1987.

Heiner Boehncke，〈德國的接受與詮釋〉，出自*Sergej Tretjakov*, Hamburg: Rowohlt Taschenbuch Verlag GmbH, April 1972.

Heiner Boehncke，〈特列季亞科夫傳記〉，出自*Sergej Tretjakov*, Hamburg: Rowohlt Taschenbuch Verlag GmbH, April 1972.

座談發言

（瑞典）拉爾斯‧克萊貝爾格整理，李小蒸譯，〈藝術的強大動力——一九三五年蘇聯藝術家討論梅蘭芳藝術記錄〉，譯自蘇俄‧獨聯體《電影藝術》雜誌第一期，一九九二年，刊於《中華戲曲》第十四輯，一九九三年。

隨筆

特列季亞科夫，〈六月十五日之示威遊行〉，一九二五年六月十五日。原刊於Internationale Pressekonferenz第一一一期，一九二五年。Sergej Tretjakow, Brülle, China! Ich will ein Kind haben.（Berlin, 1976）

特里查可夫，〈特里查可夫自述〉，兩辰節譯自《國際文學》第二期，收入《矛盾》第二卷第一期，一九三三年九月。

特列季亞科夫，〈眼觀中國〉，寫於一九三六年四月十七日。譯自Sergej Tretjakow, Brülle, China! Ich will ein Kind haben.（Berlin, 1976）原出處：Veien frem, 第四期，一九三六年。

長詩作品

特列季亞科夫，《怒吼吧，中國！》，一九二四年三月二十日完成，刊於《列夫》雜誌第一期，一九二四年。何瑄中譯。

特氏生平相關資料

Brülle, China!
怒吼吧，中國！

二〇年代末的某一天，一位身材高挑、頭型瘦削、沒有頭髮（因為完全剃光）的俄國人出現在我面前，此人的名字在當時文學界、劇場界並非無足輕重。其劇作《怒吼吧，中國！》（Brülle China）已從日本演到柏林，從巴黎演到紐約。他名叫特列季亞科夫（Serge Michailowitsch Trejakow）。我們一見如故，很快成為好友，彷彿已經認識幾十年似地。他面具般的外表、教書者的匠氣，他的才智和那近乎天真的教條主義，藝術家的敏感與他那作為人的孤立感，全都吸引著我。他在我位於柏林的綠林區（Grünewald）[1]的工作室（愛森斯坦

Hans Richter,（引自）Fritz Mierau, *Russen in Berlin. Literatur, Malerei, Theater. Film. 1918-1933*, Leipzig：Reclam, 1987, pp483-484. 原出處：Hans Richter, *Köpfe und Hinterköpfe*, Zurich: Arche Verlag A.G., 1967.

稱之為：「寬敞空蕩得就像教堂」）紮了工作營，並在此展開布萊希特的翻譯工作，除了對布萊希特道德主義的玩世不恭沒什麼意見外，兩個人在教書的匠氣、教條主義、才智與藝術家的敏感度方面，很少意見一致。特列季亞科夫不是一個玩世不恭的信徒（Glaubiger），這也使他後來付出了人頭落地的代價。

儘管特列季亞科夫的德文，即波羅的海的德文說得很好，布萊希特的著作卻還是為他帶來挫折。原因不在於布萊希特的詩句比別人更難或語意更隱晦，而在於德文喜好把動詞置於子句句尾的特質。另外，他認為布萊希特有一種獨特的寫作技巧，他的受詞（賓語）都不知道躲到哪裡去了，要找出受詞就像是必須從主詞母親的蓬蓬裙裡找出

1.Grünewald，柏林的森林區，班雅明也住過這一區。

走失的小孩一樣。他計畫將布萊希特所有著作譯成俄文（「一個太容易的說法？」），當時他正翻譯布萊希特的《母親》（Mutter，改編自高爾基的小說）。

他遍訪所有柏林劇院，對我而言，他追求知識藝術如飢似渴，有如餓鬼。令他印象最深刻的既非沃爾夫（Friedrich Wolf）在人民劇院（Volksbühne）慷慨激昂、忠誠路線的革命劇場（Revolutions theater），亦非布萊希特以他自己國家的政治宣導（Agitprops）背景的教導劇，而是在國家劇院演出巴拉赫（Barlach）神祕詭異的《藍柏爾》（Der Blaue Boll）一劇中，飾演酒醉預言家的喬治（Heinrich George）與既邪惡又感性地飾演女巫的梅策（Margaretha Melzer），獲得特列季亞科夫極高讚揚，他說這是俄國劇場所錯失的，並說：「史坦尼斯拉夫基（Stanislawski）真該看看這兩位的表演。」

俄國革命發端時，特列季亞科夫猶如新救世教義（neue Heilslehre）的先知（Künder）被派到了中國，以文化使者身分任教於北京大學，就如他對我說的，那是一段幸福且豐收的時光。回到莫斯科後，他與奧麗嘉（Olga）結為連理，兩人有個可愛的女兒塔吉亞娜（Tanja）。作為一夫一妻的教條主義者，對妻子和女兒的愛占去他生活的最大比例。儘管他身在政治文學戰場（Kämpfe），熱衷工作，卻能為妻兒事必躬親，這三人間存在著一種唾手可得的安全感，無論是從他或從她們的身上都不會發生不愉快的事，所織就的網並非兒戲。[2]

我經由特列季亞科夫認識了歐洛寇（Nicolai Ochlopkow），他帶我到他的圓形劇場（Rundtheater）看排練和演出。觀眾環坐舞台周圍，演員突然從上方、下方、舞台中央冒出來，劇情隨著觀眾的參與而展開。當時，歐洛寇是一位最具代表性的年輕世代劇場人，集導演、演員、作家與策劃人於一身，擁有自己的劇場，非常吸引年輕人。

2. 文中提及特列季亞科夫的專情，夫妻關係穩固而非兒戲，應是相對於布萊希特與女人的關係。

Heiner Boehncke, "Nachwort"（後記）

Sergej Tretjakov, *Die Arbeit des Schriftstellers, Aufsätze Reportagen Porträts.*（作家的作品、文章、報導、畫像）Hamburg: Rowohlt Taschenbuch Verlag GmbH, April 1972.（由 Heiner Boehncke 編輯出版）

德國的接受與詮釋
Rezeption in Deutschland

特列季亞科夫與布萊希特友好一事，和班雅明（Walter Benjamin）在《作者是製作人》（*Autor als Produzent*）中，以他為「生活情境文學化」（*Literarisierung der Lebensverhältnisse*）範例的想法，眾所皆知。其原因不在於他對於其他作家、組織機構與文學構思的重要性。

十月革命以來，蘇聯作家在蘇聯出版他們的作品後，立即就會被翻譯成德文，並透過評論與詮釋而成名。

一九二七年十月、十一月間，莫斯科的《藍襯衫》（*Blaue Bluse*）在超過二十個德國城市上演，劇團到處受到歡迎，它的上演對於煽動性劇場在德國的未來發展有決定性的意義。在這樣的巡迴演出中，特列季亞科夫所受《怒吼吧！中國》所感動。一九二八年十月，「無產宣傳與支持的《藍襯衫》式的煽動藝術首次在德國產生革命作家聯盟」（BPRS）成立。在聯盟的領導間，一影響。

一九二九年四月，《怒吼吧！中國》出版 1。同年的十一月，《怒吼吧！中國》的德國首演在法蘭克福城市舞台演出（導演為 Fritz Peter Buch）。此劇演出非常成功。馬庫基（Ludwig Marcuse）在《法蘭克福總報》（*Städtischen Bühnen in Frankfurt*）上寫著：「幾年來終於在今年的冬天，劇院再次地成為群眾與趣的核心……《怒吼吧！中國》獲得一種熱情洋溢的喝彩……觀眾參與演出；舞台與觀眾席間的界線已經不存在了。」2 這個作品上演的次數超過二十五次。

一九三〇年的四、五月，梅耶荷德的莫斯科國家劇院團在許多德國大城市演出。他們的演出劇目還包括《怒吼吧！中國》。布萊希特在柏林看了幾場演出，特別深受《怒吼吧！中國》所感動。

1. 譯注：德文版，譯者為 Leo Lania，由柏林 J. Ladyschnikow Verlage G. m.b.H.出版。

2. 作者註：《法蘭克福總報》，一九二九年十一月四日。

方面是「德國共產黨」（KPD）的官方文學、政治、觀念的代表，如貝爾希（Becher）、魏特夫（Wittfogel），後來還包括盧卡斯（Lukács）；另一方面則是左派的反對立場，包括科姆亞特（Komját）、馬爾希維茲（Marchwitz）、沃華特（Ottwalt）。作為蘇聯壟斷式的「俄羅斯無產階級作家聯盟」（RAPP）文學運動的反對者，特列季亞科夫扮演一個重要角色。

「雖然帶有腔調，但是說著一口流利的德文」[3]的特列季亞科夫，從一九三一年一月開始多次造訪德國。一九三一的一月曾經在柏林的一個公開活動中，受到魏特夫（K. A. Wittfogel）攻擊。在《左彎》（Die Linkskurve）中，貝爾希（J. R. Becher）曾經提到，特列季亞科夫在〈我們的轉變〉（"Unsere Wendung"）一文中，他堅持反對偏離所謂的無產階級式革命文學構思，反對「『文學末日』的惡作劇」（"Unfug vom 'Ende der Literatur'"）。最後，關於特列季亞科夫的評論，他作了如下的總結：「不久前，俄羅斯的作家特列季亞科夫在柏林散播類似的惡作劇。」[4]「當然⋯⋯這種可怕的『左派』理論表面上企圖克服停滯，但是卻完全與托洛茨基（Trotzkis）的文學觀吻合；托洛茨基認為在過渡時期人們沒有辦法創作無產階級藝術。」[5] 除去托洛茨基〈文學與革命〉（Literatur und Revolution）文學理論的問題，貝爾希的評論傾向於將所有RAPP對抗的偏離式文學觀念，當成「托洛茨基式」的觀點加以貶抑（如RAPP具領導地位的理論家Averbach在一九三二年退出聯盟後被批判為「托洛茨基派者」）。其實，貝爾希的相關評論既無關特列季亞科夫，也不與托洛茨基有任何關聯。

自從一九三一年一月，當特列季亞科夫在柏林停留較長一段時間後，與布萊希特成為好友。布萊希特請人將特列季亞科夫的作品《我要一個小孩》（Ich will ein kind

3.作者註：根據Hugo Huppert, *Erinnerungen an Majakowskij*（憶馬雅可夫斯基）, Frankfurt am Main, 1966, p106。

4.作者註：特列季亞科夫的作品 "Der Schriftsteller und das sozialistische Dorf"（作家與社會主義式的村莊），收錄於 *Die Arbeit des Schriftstellers, Aufsätze Reportagen Porträts*（作家的作品：文章、報導、畫像），Hamburg, 1972。

5.作者註：貝爾希，〈死前的轉變〉（"Unsere Wendung"），收錄於《左彎》第十號，一九三一年。頁五。

haben）進行初步翻譯後，自己隨即將之改編成劇作，呈現給德國觀眾。6

　一九三四年，特列季亞科夫的散文〈布萊希特〉（"Bert Brecht"）在《國際戲劇》（Internationalen Theater）期刊出版。一九三五年，一些布萊希特的作品經由特列季亞科夫的翻譯，以《史詩式的戲劇》（Das epische Theater）為題於莫斯科出版。特列季亞科夫成為布萊希特最親密與最重要的俄國友人。一九三五年初，布萊希特到莫斯科拜訪特列季亞科夫與他的太太。

　一九三七年，布萊希特促使成立狄德羅協會（Diderot-Gesellschsft），並期待特列季亞科夫可以成為其中的成員7。

　德國至今8只出版了由李奧·蘭尼亞（Leo Lania）所修訂的《怒吼吧！中國》9。但在這部詩集（指這部作品）的詳盡前言中，甚至沒有提及關於這齣戲劇的任何

歷史。一九六六年，當班雅明的《作者是製作人》再度被出版時，特列季亞科夫的名字才又在此開始引起人們的注意。

　布萊希特詩集的忠實讀者無論如何都可以發現，布萊希特稱呼特列季亞科夫為「他的老師」（seinen Lehrer）。而且曾經有一次勸誡他，要更「健康」（gesund zu werden）10。

　在西德關於特列季亞科夫的詮釋與接受問題從來沒有相關討論。它的原因不在他的作品與文章取得困難，而在於西德的政治氛圍。一直到一九六七～六八年學生運動發生時，革命社會主義者的藝術與文學理論才較大規模被重建。對於學生運動來說，它其實是一種知識分子的運動，它不在呈現無產階級革命式的文學傳統，而是在藝術評論的層面上，譬如使德國文學的反動人物與班雅明、布萊希特對抗。

一九七一年十二月

6.作者註：德文譯者為 Ernst Hube。

7.作者註：參考 Klaus Völker 整理的 Brecht-Chronik. Daten zu Leben und Werk Brecht（編年史：生平與作品），慕尼黑1971，P68。

8.譯者註：即本書出版的一九七二年。

9.作者註：刊載於 Russisches Theater des XX. Jahrhunderts（二十世紀俄羅斯戲劇），慕尼黑，1960。

10.作者註：《布萊希特全集》第八冊。頁七四一。〈給特列季亞科夫的第二個建議〉，中文版頁八〇六。

特列季亞科夫傳記

Heiner Boehncke, "Nachwort"（後記）. *Die Arbeit des Schriftstellers, Aufsätze Reportagen Porträts*. April 1972.（資料來源同前篇）

特列季亞科夫於一九二四年與一九二五年間爲北京大學俄國語言與文學教授，同時擔任《眞理報》（*Pravda*）報在中國的外國通訊員（同一時間，「中國的高爾基〔Gorkij〕」魯迅是中國文學的教授）。特列季亞科夫將報紙的宣傳工作與他在中國停留的意圖連繫起來：以下是他在一段自傳隨筆中，報導著他在北京停留時文學上的成果與收穫：

一切異國風、看似費解、無理性、無法解釋，以及把單純至極、不可或缺的人際關係蒙上矯飾遮掩的神祕面紗，都是報紙奮戰的對象。

此一對抗異國風的奮戰，是我在一九二四年至一九二五年任職北京國立大學教授期間格外堅持並且鍥而不捨的。

那段期間，所有緊張刺激又浪漫傳奇（一身綾羅綢緞的瓷器郡主，陰險可畏的蠱毒教派）描述中國的小說，對我而言卻是庸俗的騙術，極爲礙眼。關

於神祕人民的童話故事，卻似乎危險得一如老虎，他們的血液不可與白人的血液攪混被刻意傳播，就是爲了持續劃清征服者與奴隸之間的界線。

反之，報紙卻教導我重視事實眞相，並把眞相用於文藝生產。

出發到中國之前，我已在劇場和愛森斯坦（S. Eisenstein）共同建構了幾齣宣導力強大的戲劇。就這樣，形成諸如愛森斯坦的戲碼《你在聆聽嗎？莫斯科》（*Höst du, Moskau？*）和《聰明人》（*Der Überkluge*），或是在梅耶荷德劇場演出的《慷慨的烏龜》（*Der gemütliche Hahnrei*）和《騷亂之地》（*Empörte Land*）（後者正是由我所寫）以及德國宣傳派所演出的《藍外套》（*Blaue Bluse*）。1

受到我於中國期間參與俄國《真理報》（Pravda）

藝文出版工作的影響，我的劇本寫作規範有了改

變。我不再任意取材、憑空杜撰，不再思索如同

《你在聆聽嗎？莫斯科》這類從頭到尾皆為虛構的

劇作，而是構思具有宣傳影響力的作品，我因此取

材時事，它是發生過的真實事件，並找出其中的社

會結構、階級鬥爭之意涵，我發現這是作品得以具

備宣傳影響力的基礎。《怒吼吧，中國！》一劇於

焉成形。有趣的是，抨擊人士宣稱這劇本不過是政

治宣傳之作，更有甚者，指其是一篇報上文章罷

了。敵人們倒是看出了這齣戲的真正本質呢。不

過，在各個相關的短篇報導中，所持觀點並不令我

滿意。我再接再厲，努力更深入的掌握發生的事

件：關於它的辯證、變動與改變。於是傳記式採訪

（Bio-Interviews）的想法應運而生，這會是一部由

記者借助採訪所寫出的諉偉大作品，等同於一部傳

記小說。

由於我不信任透過觀察諸多個體，而虛構出某一

人物類型的作家頭腦與思維方式，我於是致力找出

身處社會環境之中、具有時代代表性的真實個體。

我為作品主題選出了一個真實人物，此人是我的學

借助我的中國經驗與認識，以此為基礎開始進行工

作，我和這個人對談了半年之久，他同時是作者又是

書中人物。因而產生了《鄧世華》（Den-schischua）2

之作，成績斐然，令人滿意。其一生被視為同時代人

的典型代表。這麼一部作品不僅是文藝之作，更是研

究之作。

此一傳記式採訪的方法，證明成果豐碩。借助此

法，今日的德國，也有著作完成。

我自己則更上層樓，與德國作家沃華特（Ernst

Ottwalt）共同創作《導演》（Director）一書——採

雙傳記式採訪（Doppel-Bio-Interview）。本書一半在

蘇聯寫成，另一半則在德國。書中兩位主角同樣年

邁，社會地位相當，但兩位在工作崗位所極力強調的

社會經濟體制卻有天壤之別。3

2.譯註：中文劇名為音譯。

3.作者註：出自特列季亞科夫的〈自傳〉，發表於《國際文學》，一九三三年，第四/五期，頁四六。

一九三四年在社會寫實主義第一次作家會議中，蘇

俄文學的方法與內容被確立下來。當時最重要的政黨文學與政治立場的代表爲日丹諾夫（Ždanov）。

特列季亞科夫不再公開辯駁藝術中的反應理論與對立的文學概念，在第一次蘇聯作家會議中，他發表了一篇關於翻譯文學重要性的演講 4。不管如何，在文學的實踐上，他盡可能地堅持自己的理論。一九三六年，特列季亞科夫編輯出版第一部關於約翰·哈特菲爾德（John Heartfield）的專著；此書以包裝紙印刷出版，應該是爲了防止書中照片蒙太奇被美化。關於照片蒙太奇的品質，他在解說中有詳細的分析：這是他從愛森斯坦身上所學習到的。一九三七年七月，在《國際文學》（Internationalen Literatur）的俄羅斯版中，特列季亞科夫發表他最後一篇文章：一篇關於費希特萬格（Lion Fruchtwanger）的演講。他於一九三七年秋天被捕。一直到一九三九年他與他的太太都生活在一個西伯利亞的駐地。一九三九年秋天他被槍殺。在第二十次的黨代表大會之後被平反。

一九七一年十二月

4.作者註：出自A. Dementjew, "Aus dem ersten Sowjetischen Schriftstellerkongreß"（第一次蘇聯作家會議），Kunst und Literatur（藝術與文學），第十五年集，第四期，1967, p340。

座談發言

藝術的強大動力——一九三五年蘇聯藝術家討論梅蘭芳藝術紀錄[1]

（瑞典）拉爾斯·克萊貝爾格◎整理　（中）李小蒸◎譯

譯自蘇俄·獨聯體《電影藝術》雜誌第一期，一九九二年。收入中華戲曲協會等編，《中華戲曲》第十四輯（責任編輯：簡暢），太原：山西古籍出版社，一九九三年。頁一～十八。

早在（二十世紀）七〇年代，我就接觸過關於一九三五年著名中國演員梅蘭芳在蘇聯訪問演出的記述文字。使我驚奇的是，在莫斯科，幾乎當時所有偉大的導演，而且不僅是俄羅斯導演，都觀看了中國戲劇，如斯坦尼斯拉夫斯基、聶米羅維奇—丹欽柯、梅耶荷德、泰依洛夫、愛森斯坦，以及一九三五年四月正在莫斯科登·克雷、貝爾托特·布萊希特、艾爾溫·皮斯卡托等。

後來，他們都留下了自己接觸中國戲劇時產生的印象——有的通過文章，有的通過書信。當我從一些回憶文章中得知，蘇聯對外文化協會曾舉行過一次紀念梅蘭芳旅行演出的座談會時，我曾長時間在各類檔案中尋找過那次討論的記錄，但沒有結果。但是，關於這些極不相同的、各具自己鮮明個性的、決定著二十世紀戲劇面貌的導演觀點的藝術家們相互「碰撞」的想法，仍然在吸引著我。我決定寫一部「臆想記錄」。於是就出現了話劇《仙子的學生們》[2]。它於一九八六年在克拉科夫[3]首次公演，兩年以後又在阿維昂涅[4]藝術節上演出。導演是已故的安東·維特斯，他還在劇中扮演斯坦尼斯拉夫斯基一角。

在完成《仙子的學生們》以後，我突然找到了當時討

1. 副題為譯者所加。

2. 譯注：梅蘭芳訪蘇時，愛森斯坦曾寫了一篇介紹文章，題為《梨園仙子》。

3. 譯注：波蘭一城市。

4. 譯注：法國一城市（案：即亞維農）。

論梅蘭芳演出的記錄，它是保存在國家十月革命檔案館中的（Ф.5283, ОⅡ.4,eⅡ.xp.211）。

依我看來，這份記錄從很多方面來說都是具有重要意義的。而對於我，一個「臆想」記錄的作者，更對它產生了雙倍的興趣。如果說，我在話劇中迫使「學生們」藉討論梅蘭芳藝術的機會，以一種亦莊亦諧的方式來闡釋自己對於當時文化──政治局勢的態度的話，那麼，這個「異國情調的」戲劇的到來，使這次討論會的參加者們從那種由於政治氣候而被迫產生的、幾乎已習以為常的瞻前顧後的狀態中解放出來，有可能表達自己對藝術問題的看法，而沒有因為任何意識形態的原因使自己的看法含混不清。

在尋找記錄原稿的過程中，我得到了Ю·А·佐琪諾娃的親切幫助，特此致謝。

──拉爾斯·克萊貝爾格

聶米羅維奇─丹欽柯：我想，還是由我們尊貴的客人先開始吧。（掌聲）

梅蘭芳：我要感謝在座諸位，使我有機會到莫斯科來，並有可能在此演出。我對友好親切的接待表示感謝。

我特別高興的是，今天大家在此聚會，是為了談談對我國戲劇的觀感，使我以後能夠採納，並使我能夠根據在莫斯科的所聞所見，在表演上能有新的發揮。（掌聲）

張教授[5]：（譯意）張教授指出，最令人珍視和愉快之處在於，他們有機會和蘇聯戲劇界的傑出代表交談。他們想知道，對中國戲劇及其前途有何印象。

聶米羅維奇─丹欽柯：對於我們來說，最珍貴的是看到了中國舞台藝術最鮮明、最理想的體現，也就是中國文化貢獻給全人類文化的最精美、最完善的東西。中國戲劇以一種完美的，在精確性和鮮明性方面無與倫比的形式體現了自己民族的藝術。我國戲劇的代表自然會從中得到很多有價值的東西。

5.譯注：當為陪同梅蘭芳訪蘇的張春彭（案：應為張彭春之誤）。

我從未想到過，舞台藝術可以運用這樣傑出的技巧，可以把深刻的含意和精煉的表現手段結合在一起。

我本來還想繼續談下去，但我希望在座的同志們都能談一談。不過，我要爲自己保留再次發言的權利。

謝‧特列季亞科夫：我已經談過很多，並且寫過關於梅蘭芳戲劇的文章，因此我很難再補充什麼了。但我覺得，梅蘭芳劇團到此地來，是做了一件帶有根本意義的、特別重要的事情，是張教授在自己的幾次發言中也提到的。那就是：對於在西方特別盛行的、對中國藝術持「異國情調」的看法，打開一個有決定意義的缺口。它也結束了另一個戲劇從頭到尾都是程式化的、很令人不愉快的臆造——那就是說，中國戲劇是程式化的。

我們希望，這個戲劇，儘管有極其獨特之處，儘管它可能使我們難以理解，但正如張教授說的，仍然找到了能夠使我們接受的途徑。他的意圖，也就是送這個劇團到這裡來的中國社會各界的意圖，現在已完全實現了。

關於我自己，可以說，七年來沒有一個劇團能像這個劇團那樣，讓我看過這麼多次。它的所有演出，我只有一次沒看到。而且應當說，一次比一次獲得更大的享受。只要能進入這種戲劇的形象語言之中，它就會成爲清澈透明的、特別容易理解的，非常眞實的。

我還想談談這種戲劇的現實主義的數量和質量方面的積累。我覺得，它的前途就在這些積累之中。這個戲劇有這樣悠久的歷史，這樣深厚的歷史的沉積，因而容易僵化。毫無疑問，這樣的戲劇是有它的困難的。但是，在這些五光十色的固定形式之中，卻跳動著生意盎然的脈搏，它會打破任何的僵化。

我們中國戲劇的朋友們談到，他們很難利用自己的手段表現今天的題材。但我覺得並不完全是這樣。當你觀看像《漁夫的復仇》6這樣的戲，也就是表現被壓迫者的復仇的戲時，就會明白，儘管

6. 譯注：即《打漁殺家》。

漁女的服裝上打著裝飾性的補釘，儘管她戴著珍貴的寶石戒指，儘管嗓音很特別，而整個演出是在我們不習慣的樂隊伴奏下進行的。儘管如此，只要你稍稍作些努力，整個戲劇就能被理解了。

還有一個問題，與其說涉及中國戲劇，不如說涉及我們，當然在這個會議桌旁是難以解決的。我認為，從中國戲劇的演出中，可以為我們蘇聯各民族獨特的戲劇作出重要的結論。我覺得，這個戲劇必然證明，具有自己獨特的民族戲劇或是一定非要模仿歐洲戲劇的範例不可。

當看到生機勃勃的中國戲劇時，就可以考慮，在蘇聯許許多多民族中，也可以有各自的戲劇風格，它們可以和我們的文化、我們的歐洲式戲劇並行於世。特別是那些在歷史上也曾給中國戲劇以巨大文化影響的民族。它們可以和歐洲戲劇展開獨特的競賽。我指的是中亞。它們可以向中國戲劇學點什麼。

當有些人半開玩笑半認真地談到，梅蘭芳劇團可以演出什麼的時候，我想，梅蘭芳劇團不妨演出《羅密歐和朱麗葉》，由梅蘭芳扮演朱麗葉。中國戲劇文學水平很高，甚至從題材方面來說也很接近莎士比亞。我覺得，這方面存在著一些新的可能性，找到一些新的途徑，使像梅蘭芳博士這樣的大師，可以發揮自己驚人的才能。這種才能，是在扮演《虹霓關》中的女將這個角色中充份證明了的。梅蘭芳的中國戲劇可以使梅蘭芳在新的條件下展示自己無與倫比的天才。

弗·梅耶荷德：梅蘭芳博士的劇團在我們這裡出現，其意義遠比我們設想的更為深遠。我們這些正在建設新戲劇的人，現在感到驚奇和欣喜，同時我們也非常激動。因為我們確信，當梅蘭芳離開我國以後，我們仍然會感覺到他的特殊影響的存在。

恰好現在我要重新排演我的舊作《聰明誤》（作者格里包耶多夫）。我來到排演場時，剛好看完梅蘭芳的兩三場戲。我當時感覺到，我應當把以前所做的全部推倒重來。

在這裡應當坦率承認，在我們蘇聯導演中間，有很多人文化素養不高。許多人想笨拙地模仿這個

戲劇，也就是套用它的一些東西，如跨過看不見的門檻，在一塊地毯上既表現「室外」，又表現「室內」。可這些只是小事。而那些感覺到自己獲得了一種新的力量，想要有所表達的導演，那些成熟的大師們，當然是在吸收著梅蘭芳戲劇中本質的東西。

在談到梅蘭芳博士戲劇本質的東西時，現在當然不可能全部涉及，我只想指出必須指出的一點。

我們有很多人談到舞台上面部表情的表演，談到眼睛和嘴的表演。最近很多人又談到動作的表演，語言和動作的協調。但是我們忘記了主要的一點——這是梅蘭芳博士提醒了我們的，那就是手。

我沒有在舞台上看見過任何一個女演員，能像梅蘭芳那樣傳神地表現出來女性的特點。我不想在這裡舉例，因為那可能得罪不少導演。但指出這一點是需要的。

我們還有很多人談到所謂演出的節奏結構。但是，誰要是看過梅蘭芳的表演，就會為這位天才的舞台大師，就會為他的表演節奏的巨大力量所折服。我們知道蘇聯戲劇的力量，可是，在看了中國

戲劇傑出大師的表演之後，我們就會發現自己有很多缺陷。我曾經從各個方面研究過這個問題，因為我不僅是導演，還是教師，我必須對在我們學校學習的學生負責。

現在我們已經能夠清楚地看到，這次旅行演出將成為蘇聯戲劇生活中意義重大的事件。我們將一次又一次回憶起梅蘭芳博士表演中所體現的東西。

莫・格涅欣[7]：雖然我是一個音樂理論家，但我主要還是一個音樂實踐家——作曲家。因此，可能，我作為一個音樂實踐家，對於梅蘭芳博士的戲劇演出，特別是這個戲劇的音樂的印象，還是值得一談的。

接受外來文化的陌生性會妨礙人們對美的理解。我們都知道，這種異域的陌生性有時是很困難的。我們都知道，這種異域的陌生性有時是很困難的。可是這一點，這次我卻全然沒有感覺到。不錯，由於我曾從事民族志學的研究，看見過日本戲劇和我國一些民族的戲劇，因此我有過一些訓練。但梅蘭芳戲劇的音樂是太美了。我作為一個專

7. 譯注：格涅欣（1883-1957），蘇聯著名作曲家、音樂教育家。

家，從曲調結構的角度說，完全理解這個音樂。

此外，這個音樂的樂隊構成，也是很有特色的。

當我就這個問題和中國大使館的一位代表進行討論的時候，他問我，如果把樂隊擴大，按照歐洲樂隊的方式，使它適應歐洲的體系，是否會更好。當時我堅定地回答說，我反對這樣做，這是完全不必要的。它的美正體現在這樣的音樂構成之中。重新組織樂隊是完全不需要的。

還有一點也是毫無疑問的。這之中有一些音樂主題非常之好，完全值得單獨加工，把它們改成交響樂。這是些非常好的素材。不論是我國的，還是西方的作曲家都會願意從事這項工作。當然，這是戲劇以外的事。

此外，我還要指出，對音樂的印象是和對所有其他戲劇成份的印象密切聯繫在一起的。

所有戲劇演出的成份都貫穿著音樂。我們知道，家帶來極大的快樂。我們知道，使戲劇的一切成份都在音樂的基礎上統一起來是多麼困難，因此中國戲劇取得的成就就特別重要。

我覺得，如果把梅蘭芳博士的中國戲劇的表演

體系說成是象徵主義的體系，那是最正確的。

「程式化」這個詞遠不能體現出它的性質。因為程式性也許可能更易被接受，但它卻不能表達情緒。而象徵是體現一定內容的，它也能表達情緒。

我覺得，在研究這個戲劇的特性方面，還有許多事情沒有做。

我曾請一位中國代表按照中國語音學特有的「四聲」規則為我讀一系列的字。他指出，所有這些字都清晰地揭示出其心理學的根據。所有搞音樂的人都知道，上升的語調意味著進程尚未完全，意味著未來，而下降的語調表明已存在的東西。一系列與闡釋中國語言的理論和實踐的問題，都由此而產生。這就是為什麼我覺得，梅蘭芳博士的中國戲劇非常值得認真地研究。

阿‧泰依洛夫：我覺得，對於我們來說，特別重要，特別珍貴的是，我們看到了，所有流行的對中國戲劇的看法，如說這是一種程式化的戲劇，如說這個戲劇的主要特點就是沒有布景，就是象徵性的動作——所有這些都只是這個巨大體系中的瑣細的小事。這

個體系的實質完全在另一點上。

我想，我們看到了確定不夠的一點：這是一種從人民古老文化中發展起來的戲劇，是不斷慎重細心地完善著自己體系的戲劇，是一個走向綜合性的戲劇，而這種綜合性戲劇具有極不尋常的有機性。

當舞台上梅蘭芳博士的手勢轉化為舞蹈，舞蹈轉化為言語，言語轉化為吟唱（從音樂和聲樂的角度看，吟唱的曲調是特別複雜的，在大多數情況下都表現得完美無瑕），我們就看到了這個戲劇的有機性的特點。

在梅蘭芳的戲劇中，最有趣的是，那些我們稱之為程式化的表現因素，只不過是為了有機而完整地、恰當地體現整個演出的內在結構的必不可少的形式罷了。我覺得，對於我們來說，這是最本質的東西。

很有趣的一點是，我甚至把這點運用到我國戲劇中來，而且運用到世界戲劇的發展中去。我談的是我在梅蘭芳劇團的演員身上看到的那種了不起的、巨大的凝聚精神。

我們一直在和自然主義戲劇爭論，演員外形變化的極限在那裡，而梅蘭芳博士的創作實踐告訴我們，實際上所有這些內在的困難都是可以克服的。我們現在在這裡看見的梅蘭芳，是一個實實在在的、有血有肉的男人，可是他扮演的是女性。這個最困難、最複雜、最不可思議的變化，由這位演員完美地實現了。

我堅信，梅蘭芳的戲劇會對我們，對我國戲劇產生影響。同時我希望，我們不要走上外部模仿的道路（也許有的人會追求這點），而是要掌握其內在結構，內在組織。

我要再次感謝梅蘭芳博士所給予我們的一切，使我們在觀看他的演出時體會到一種巨大的享受。我全心全意地歡迎他。

謝·愛森斯坦：我想很簡短地談幾句，因為就這個問題已經談了很多。結論是非常有意義的，不僅對戲劇、對舞台是如此，而且對電影也是如此，也就是說，對整個我們的藝術都是有意義的。至於說到概括性的結論，那麼現在來作可能為時尚早，而且也比較

困難。因此，我只想指出一些目前從中國戲劇在我們這裡出現這個事實中已經可以得出的結論。

中國戲劇使我們大開眼界，使得東方戲劇領域中的形象界限變得清晰了。

我不知道別人怎麼樣，我自己原來的看法是，日本戲劇和中國戲劇沒什麼區別。現在我清清楚楚地看見了這個區別。這個區別使我想到藝術史上存在於希臘和羅馬之間的那種深刻的、原則性的差異。我願意把中國戲劇藝術比作發展時期的希臘藝術，而把日本戲劇藝術比作典盛時期的羅馬藝術。我想，我們大家都感覺到，在羅馬藝術中，有一種機械化和數學式的簡化的沉積層，這使它和希臘的本性和特點截然不同。羅馬人和希臘人的關係，在一定程度上可以比作「美國佬」，就像美國人和歐洲人的關係那樣。

而中國戲劇所具有的那種傑出的生氣和有機性，使它與其他戲劇那種機械化的、數學式的成份完全不同。對我來說，這是一種最有價值的發現和感覺。

第二個鮮明而令人驚喜的感覺在於這樣一點。

我們一直尊重莎士比亞時代。我們經常想像著這個傑出時期的戲劇。那時演出常常用假定性的方法，表現夜間的場面時把舞台上有時也不暗下來，但是，演員卻可以充分把夜晚的感覺傳達出來。

我們在梅蘭芳的戲劇語也看到這一點。《虹霓關》中的一場戲表現得特別鮮明。黑暗的表現很突出。在鑼聲中，能夠感覺到在黑暗的地方行走。

此外，如果提到莎士比亞時代，提到那個時代的話劇的類型，我很景仰莎士比亞、維布斯特[8]、馬洛[9]，這個作家群，他們的藝術形式十分完美。在維布斯特和馬洛以及其他人的創作中，可以強烈感覺到他們之間的相互影響。這種相互影響，要比在莎士比亞那裡感覺到的更強烈。應當說，我們在中國戲劇中所看到的，與馬洛和維布斯特傳給我們的很相似。這種戲劇類型正經歷著一個特別有趣的發展階段，這在舞台上很鮮明地表現出來。這種由一種戲劇原則向另一種戲劇原則的過

8. 譯注：維布斯特（1580-1625）英國劇作家。
9. 譯注：馬洛（1564-1593）英國劇作家，被稱為莎士比亞先驅者。

渡，向著一種生氣勃勃的運動，向著每一個形象的獨立自主性的過渡，就是戲劇領域中運動的綜合。

當我看到舞台上梅蘭芳博士的表演時，我就特別回憶起這一切，因為我們在他的表演中看到了他的舞台動作的每一片段的發展過程。我們看到，他怎樣完成一系列的手法，一系列幾乎是像漢字組成一般地不可缺少的動作。於是我們明白，這是對一些經過特別深思熟慮才得到的完美組合的完全固定的表達方式。為了反映重要的傳統，制定了一系列必要的原則。可是，從一場戲到一場戲，梅蘭芳卻在用對人物性格的生動而出色的展示來豐富和充實著這些傳統。因此，梅蘭芳博士給我們的最重要的啟示之一，就是這種對形象和性格的令人驚異的掌握。我用不著來談，比如說，《頑皮的女學生》10 或《虎將軍》11。不過由這個傳統所形成的、非常細緻，又非常概括的性格刻畫方式，正是這個戲劇的令人驚異的特點之一。這種生動的創作個性的感覺，正是最令人震動的印象之一。

由此就產生了一個問題，是我們在接觸梅蘭芳博士時所遇到的，那就是對現實主義的總的概念問題。我們都知道書本上給現實主義下的定義。我們都知道，通過個別可以表現眾多事物，通過個別可以達到概括。在這種相互滲透中，就產生了現實主義。

如果從這個觀點來看梅蘭芳的技巧，那麼可能會發現一個很有趣的特點：在梅蘭芳博士的表演中，這兩種對立面都被引導到極限的程度。概括達到了象徵、符號的地步，而具體的表演又體現著表演者的個性特徵。因此，我們就看到了由演員的獨特個性所體現出來的美妙的標誌。換句話說，這兩種對立面的框架好像還可以擴展得更寬。我想，由於我們正在為社會主義現實主義而鬥爭，對我們來說特別有益的是，要堅信，這種彷彿差別極微小的概念，卻可以對我們的藝術有極重要的幫助。現在我們藝術幾乎完全被束縛在它的一個組成部分之中，那就是描述。這給形象

10. 譯注：似為《春香鬧學》，但據梅蘭芳《我的電影生活》所記，訪蘇時並未演出《春香鬧學》，此處存疑。

11. 譯注：即《刺虎》。

帶來很大損害。我們現在親眼看到，不僅在我們戲劇中，而且在我們電影中，形象文化，也就是高度詩意形式的文化，幾乎已經完全消失了。我們可以以我國默片電影時代爲證，那時純粹的形象結構，而不僅是對人的描述，可以起著巨大的作用。如果我們用過去電影中的藝術成果和今天來對照的話，那麼我們就會看到，過份的描述性在損害著形式的形象性。而在梅蘭芳博士那裡我們看到的正相反：那是特別豐富的形象領域，是得到特別有力的發展的形象領域。

我不同意莫・格涅欣的意見。我認爲這個形象更具個性，而不是象徵；這個形象和我們的標準概念聯繫在一起。大師立足於直接的形象——情感方面。我認爲，這一點最有意義，最有價值。因爲我們在形式文化方面，特別是在電影中，正明顯處於可怕的停滯狀態。我們在梅蘭芳博士的戲劇中所看到的現象，即令人驚異地善於發揮藝術領域的一切因素，對有聲電影是特別重要，特別有迫切意義的。凡是在電影部門工作的人都會意識到這一點。因爲，毫無疑問，這正應該是有

12. 原注：此處記錄不全。

聲電影的基本特點之一。在梅蘭芳博士到來之前，我們在形式方面處於嚴重凝固狀態，這一點在電影中比在戲劇中更可怕。

說到戲劇，我倒發現我們有一個劇院和梅蘭芳博士的手法比較接近，那就是梅耶荷德劇院。無怪乎梅蘭芳的開始正和梅耶荷德一樣…… 12

我們的客人提出一個問題：我們能向他們提出什麼建議。我很怕被視爲一個反動者，但我個人覺得，藝術領域中的現代化——也包括技術領域，是這個戲劇領域中的現代化極力加以避免的。我甚至想對我們的朋友們稍微提點批評。我有一個印象，在他們從列寧格勒回來以後，除了梅蘭芳博士沒有受到任何影響，仍然表現出令人驚異的完美技巧外，他周圍的人的表演好像染上了我們的情調。我認爲，這不會給演出帶來益處。我覺得，甚至昨天演出的紀律都有些鬆解了。如果俄國演員們喜歡這一點，那就更可悲。

我想，人類的戲劇文化，完全可以保留這個戲劇

現有的極其完美的形式，而不會影響他自己的進步。

在這方面我還有一個問題。今後為了保護這個傳統應該做些什麼？梅蘭芳博士周圍有許多研究家和由追隨者組成的相當完美的學派。他們會繼承他並加以發展。如果在這方面做得不夠或有欠缺，那麼我想，我們共同的責任就是，請求梅蘭芳博士關心一下，要使他所積聚的完美的經驗繼續發展下去。

在結束時我想說，我非常高興能歡迎梅蘭芳博士。他在剛到這裡來的時候曾表示相信，我國的演員和專家會正確評價他的戲劇手法。現在我要說，用我們習慣的說法，他所擬定的計劃，甚至超額完成了，而且百分比很高。（掌聲）

張教授：（譯意）教授準備發言談三個部分：第一，對這裡一些發言的印象；第二，中國戲劇對我們蘇聯各民族戲劇的作用和影響；第三，簡單談談中國戲劇的未來。

他們對今天給予中國文化的高度評價表示感謝。梅蘭芳博士請張教授代他表示，他感到很惶恐，因為大家對他過獎了，有溢美之感。

教授想談談這裡對中國文化的評價。在西方，對中國文化的評價是從三個不同的角度進行的，那就是片面性看法的理論，異國情調看法的理論和創造性的觀點。對中國戲劇的片面性的看法流行於十八世紀，當時有一些中國作品的片段開始傳入歐洲。其中一個片段為伏爾泰所看到，於是他寫了《中國孤兒》一劇，當然，是作了很大改動的。

二十年前對中國戲劇開始出現異國情調式的興趣。這種興趣也出現在美國和日本。張教授說，他一生都在與這種異國情調式的看法作鬥爭。現在的情況是，片面的和異國情調式的興趣已經過時了。現在開始出現了對中國戲劇的新的、創造性的興趣。

教授高度評價對於所取得的成就的看法。儘管他清楚地知道，除了成就之外，還存在著一定的局限性。他認為，這次會見非常重要，因為它證實了對中國戲劇的新的態度，並且打開了新的光輝的可能性。

這種可能性是十分大的，因為在這裡發言的是一

此不同藝術部類的代表——戲劇藝術、電影藝術和音樂藝術。

今天的發言體現了極大的真誠和理解的巨大渴望，以及運用從中國戲劇中得到的啟示的願望。

然後張教授轉到自己發言的第二部分，那就是，現代藝術可以從中國戲劇藝術中汲取什麼。

儘管他在這些問題上並不是權威，但還是可以提出一些看法。

有些發言表示了這樣的看法，即中國繪畫好像是建立在象徵的基礎上，而有些人用了「程式化」這個詞。但是，中國戲劇是怎樣會有能力打破這個程式化的束縛呢？

最好是和中國繪畫作一些類比。比如，中國畫是怎樣描繪樹木的呢？對樹木的描繪是根據已經固定的畫法來作的。中國畫中的這些畫法，就和在戲劇藝術中一樣，是這些藝術的基礎手法。在這些手法中沒有任何個人的、突然出現的、富於個性的東西。就和在繪畫中一樣，演員一開始也只是學一些現成的手法。只有在他們已經掌握了這些基本手法以後，他們才能進行個人的創造。

他說，在這些手法中，沒有任何偶然性的、富於個性的東西，但是，當你拿起筆來畫樹的時候，風格卻是屬於你個人的。但無論如何，你畫的樹應該讓每個人都明白，這確實是一棵樹。

談談現實主義的定義。當形象被體現出來的時候，這並不是一個簡單的體現，因為它要引起一定的感覺，而這種感覺和自然所給予的感覺是不一樣的。

因此，所有這些二代傳一代的固定的手法，在體現一定的象徵的道路上，會使你感到輕快。當演員掌握了這一手法後，他本人的生活經驗就會在表演中起作用。那時就會創造出新的象徵，新的手法，比如說，就像梅蘭芳博士運用的那些。

因此，最終目的是在掌握現成手法的基礎上，利用個人的經驗，以創造出更完美的形象。

第二點看法可能是膚淺的：在西方戲劇中，這些舞台表演成份都是獨立發展的，因此也沒有必要把它們聯結在一起。

第三點，談談正在現代中國戲劇中發生的變化。他覺得，戲的內容應該變化，但與其說要在情節

方面變化，不如說要在心理方面變化。情節應當不變，而心理方面應當變。在情節方面，應該保持一定的距離，使得情節不要太和今天靠近，而心理闡釋方面，應當作些改變。張教授強調指出，應當特別注意使運動按照已形成的傳統進行下去。

張教授指出，從前大部分劇院照明很差，布景單一化，與劇情毫無關係。張教授認為，在照明和布景方面可以作些新的嘗試。但這種照明應當是獨特的，不應當和其他任何別的戲劇照明一樣。他認為，為了在現代藝術中保存中國戲劇，可以利用一些技術成果——電影、錄音和其他等等。他對於中國戲劇的願望就是，在中國戲劇的劇目中運用新的心理描寫方法，同時為中國舞台利用新的戲劇技術成果。（掌聲）

聶米羅維奇——丹欽柯：請允許我在結束時講幾句話。我們也認為，今天的會見是十分有意義的。

大家都承認，中國戲劇給了我國戲劇生活以深刻重要的衝擊。當然，僅從這次簡短的會見中，

還不能充分判斷，中國戲劇給我國藝術帶來了什麼，因為弗·梅耶荷德說得完全正確：對這種影響還需要加以研究，並使我國戲劇青年對它有深入的了解。但對中國戲劇的印象仍然是深刻的。今天的會見對於莫斯科和列寧格勒在中國戲劇中所體驗的感激之情作了特別突出的總結。

關於蘇聯藝術、俄羅斯藝術能夠向中國藝術提供些什麼，這一點這次談得很少。可能，這是我們謙虛的結果。也就是說，我們本來可以提一些建議，雖然我們的習慣總是迴避這一點。也許，也應該完全真誠地談一談迴避不談的原因。我想，我的同志們是會同意我的看法的。我們對於任何具有突出特點的藝術都特別謹慎。大家很害怕談出自己的想法來，會產生一些吸引力，會引人注意，可是要吸收這些想法，卻對藝術起了破壞作用。因此我們在這方面是應當謹慎的。

但我仍然想談一個想法。教授本人的聲明在這方面支持了我。

我已經談到整個文化的寶庫，每個民族都把自己的、完全獨特的東西帶到這個寶庫中來。在這個寶

庫中，藝術，這就是各民族最優秀的表現的綜合。

在這方面，在我允許自己向我們天才的客人提出一些建議之前，我先向自己提出一個問題。我們的藝術給這個文化帶來了什麼，還將帶來什麼？我想，從梅耶荷德提到的普希金開始，到屠格涅夫和托爾斯泰為止，我國所有偉大的作家都有一個特點，它過去和現在一直充實著我國藝術，它迫使我們這些在很大程度上是從事著形式工作的──在這個詞的狹窄意義上說──藝術工作者，必須把內容放在第一位。

正是這個俄羅斯藝術的內容，幾百年來撥動著我國詩歌的琴弦，我們的願望的心弦──那就是對美好生活的嚮往，對美好生活的思念，為美好生活而鬥爭。

正是這個對美好生活的嚮往，對美好生活的思念，為美好生活而進行的鬥爭，是我國藝術的最主要的動力。

我要說，我們天才的客人可以為自己的藝術感到萬分欣慰。我們非常讚賞這個藝術，認為在手法方面、色彩方面，在人類本性一切可能性的綜合方面，對我們來說都是理想的。

可是儘管這是我們的理想，但在我們觀看梅蘭芳的天才的表演的時候，我們產生了一個想法：如果他還能推動對美好生活的追求的話，那就更好了。（掌聲）

梅蘭芳：（譯意）他請求轉達，他高度評價這個希望。他將鼓起勇氣努力追求美好的生活。

聶米羅維奇──丹欽柯：我們希望，梅蘭芳不是最後一次到我們這裡來。

Die Demonstration am 15. Juni
六月十五日之示威遊行

Sergej Tretjakow, *Brülle, China! Ich will ein Kind haben*（Berlin: Henschelverlag Kunst und Gesellschaft, 1976, pp. 174-176），原出處：*Internationale Pressekonferenz*, Nr.111, 1925, pp.1531-1532.（藍漢傑◎中譯）

一九二五年六月十五日，北京

昨天，賣水車的輪軸還在北京大街小巷不停嘎嘎作響。今天，賣水車的車販聯盟團結一致參與了由數千人組成的抗議集會，抗議上海與漢口的屠殺事件。在此之前，北京從未見過他們的隊伍，也從未聽過他們的聲音。遊行於今日首度爆發。正午的炎陽烤熱了北京的古老街道，數百位電信工作人員高舉標語牌走上街頭，所到之處，人們都熱情報以掌聲，歡迎他們。築路工人也將推車置於一旁，加入遊行行列。

特別是，還能見到許多印刷工人高舉巨型標語牌迎面而來，牌上的象形紅字鮮明耀眼。這群來自《遠東時報》（*Far Eastern Times*）印刷廠的工人已促使該報停止發聲，該報必須等待「良機」才可復報。緊接印刷工人之後的是兩列裁縫師隊伍。

某看台上固定了一張大海報，上頭寫著：「北京工人組織協會」，工人們邁開大步，列隊通過看台；他們就是這次示威遊行成形的樞紐。

北京是個「遼闊綿延之地」[1]，就連一個工業煙囪都沒有。在此之前，這裡的街道上見不到任何工人。過去，北京的遊行向來由學生組成。如今，英國人與日本人的槍

1. 譯注：Dorf，「村莊」之意或衍義。

砲震撼了全中國，驚醒了反抗之聲，北京因此首次出現了示威抗議的工人，不僅見到他們攜帶各個小組織的旗幟，更見到全體勞工聯盟的標語牌。

在北京，甚至還可以看到，一些從未在街頭看到的事件。

沉潛念舊、固守傳統的農民們也從北京十五、二十公里外的稻田與鄉野遠道而來，他們回應了學生們騎腳踏車宣傳的號召，並帶來了一只大型標語牌，上頭寫著：「英國人又在漢口屠殺我們的弟兄。若不奮起，我們就會死無葬身之地。」

走在農民之後是一個特殊團體──「拳師」[2]。

「拳師」是一個頗有淵源的社團，其宗旨一部分為練功，一部分為互助。作為精於拳術、功夫老練的拳民，他們成為貧困農村傳統生活準則的支撐：助弱抗強，濟貧反富；舊中國所有自發性的反皇朝革命就出自這類社團，或許這些拳師的父親們曾在四分之一世紀以前搗毀那些外使區，如今他們的兒子們在外使區咬牙切齒，高呼：「打倒英國搶匪！」

隊伍緩緩往看台集中。西邊來的是工人，東邊來的是學生，南邊則是商人。看台上，貨車上，不時跳出演說者，對著群眾陳述帝國主義的掠奪與屠殺。可以看到美國教會學校學生們的海報。海報上畫著英軍手持冒著硝煙、染了鮮血的步槍，對準胸膛炸裂的中國人。海報上寫著：

「莘莘學子，含淚繪製」。

我隨學生隊伍穿越人群。質疑的目光不斷衝著我而來。一個外國人能在這裡幹什麼？莫非是個該死的英國人？我身旁的人忽左忽右地對其他人說明我來自蘇維埃，是個俄國人，他們眼中的仇視隨即消逝，友善地讓給我拍照的位置。

這時，五萬人來到外使區的灰牆前萬頭鑽動。高懸在城門對面牆上的布條寫著：「弟兄們，振作起來，踐踏英國與日本帝國主義」。遊行隊伍停在外使區入口前方，由鐵網阻隔，鐵網後站著中國士兵。人們看到了守在英國大使館門前的英國士兵，臉色嚇得蒼白，站在架好的機關槍旁。

一個小販見到機關槍便憤慨不已，突然對英國人大喊：「好一個炸彈就在你們全隊裡。」小販周遭的學生們頓時為他鼓掌歡呼。一旦連小販都想得到炸彈，那麼情況

已經耐人尋味。

除了示威遊行的隊伍，由學生組成的救護隊也處處可見。示威隊伍足以挑起衝突，但終未發生。毫無意外衝突的情況下，示威隊伍離間了外使區，轉向總統府，並提出呼籲：當下已經沒有時間左顧右盼，若想保住地位，就該擔起重任，對外國人作出有力的聲明。

那位噤不作聲的白髮老翁卻待在豪華的官府裡，托詞身體不適，並未接見示威代表。於是到了傍晚，北京街上的遊行隊伍帶著憤怒之火，在暮色之中，從這城市最近閃爍過中國內戰煙火的各個角落裡，陸續散去。

特里查可夫自述

雨辰節譯，摘自《國際文學》第二期所載作家自傳之一部份。收入《矛盾》第二卷第一期，一九三三年九月。頁一七二～一七六。

一九二〇年正月，在金角，海參崴港灣內，無數的戰艦、巡洋艦、運兵艦正在張開大口吞噬著兵士，各色各樣的旗幟懸掛在頭桅上。這一切都在證明哥爾卻克（舊俄白黨領袖）那夥是業已崩潰，而運兵火車在遼遠的西伯利亞鐵路線上亦突告停滯。那些橫來干涉者（指歐美日本各帝國主義），既然對於他們保護下的白衛軍以及彼此都漠不關心，互相責罵推卸的結果，便也沿著那狹窄的鐵路線逃生。兩旁，西伯利亞大平原的沼澤地中，赤色的別動隊是非常活躍地揭竿而起。

最先離去的是英、法和捷克的軍隊。日本軍隊——比較接近的鄰居，卻衹在街路上踱來踱去，顯出他們也就要走的模樣。但他們卻沒有認真離去的念頭，掉轉來講，也可以說是協約軍的離去，反而是賜給了他們以自由處理的機會。

在內戰的熔爐中，白軍的武器是都已變紅了。身穿山羊皮背心而頭頂紅飄帶高帽的赤色別動隊，是在正月三十一日，以旺盛的精神，進入海參崴市內。在他們背後的，就是那些枯凍的森林，當他們每人僅持著幾粒

子彈在裡面游擊戰鬥的時候，冰雪竟會從破鞋裡鑽進去咬他們的足趾。

他們的指揮官，二十歲的布爾希維克黨人拉索，就是把這群零散的群眾：不平的農民、憤怒的尋金者、西伯利亞大澤中的礦工、常常衹承認自己的意志而旁的便任何不管的人們，混合組織起來變成紅軍的領導者。

海參崴的市民躲在百葉窗後面，很膽怯的從裂縫中張望著，看見別動隊的隊列在大街上經過，他們擔心著衹怕流血。

然而，不但沒有流血，工作卻開始。各區區長把房產、街道和店舖的清單全交了出來，人類的意志、精力和創造力——每樣東西都歸納進去。常在愛格爾斯爾德港內集會的船塢工人們，也在數星期間見到了第一次真正的笑容。每一個人都感到在此區區數日之中，大有復興了早期革命的那種氣象。

起初實權仍操在市政當局的手裡，但工廠工們早已顯出其生命的活力，農村拜訪農村，選舉蘇維埃的手續已在進行中；群眾的集會大膽舉行，詩人替工人們寫了不少詩歌，同時在拉索指揮下的軍事蘇維埃，也為士兵們從事於營房、糧草、服裝和教育的計劃。

但我們卻不是獨自在海參崴，短小粗壯披著黃綠色外套而帶著肩章的步哨，也常站在營庫的大門外，他們巡邏過街市的時候，口部都掩著白色的藥水紗布，——雖然衹是流行感冒面具，而並非瓦斯面具。

接著看見的便是他們領事館的人員，目光閃爍，笑語迎人，他們雖衹披著樸素的「著物」（和服），但他們那象形單字所組成的崇高的姓名卻也就織在這樸素的和服上，他們是武士道，如西方之騎士，遠古榮華之代表人，而限定他們去保護貧與弱者，守信約，公平的。

在日本的茶室中，夜之藝妓唱著淒惋的旋律，使他們憶起那多雨和開著櫻花的故鄉，日本的理髮匠當心著士兵們的梳粧，日本的鐘錶匠在路隅的店舖裡對準顧客送來的錶，也許張開眼睛留心著一些別的事。

但他們的士兵們又爲什麼環繞著那早已蕩平了的海參崴砲壘而擁進城中來呢？爲什麼他們要在砲壘的四周都敷設了鐵絲網呢？十字街頭之上，爲什麼障礙物和沙袋都接二連三地架設起來，而從後而伸出機關槍來呢？於是那陰險的、苛刻的謠言便傳播起來…「我們怕受攻擊？」

他們又怎會怕受攻擊呢？當他們的戰艦 Hizen 號停在港內，一隻灰色的龐然大物，而他們的兵車鞭轄著鐵路

線呢？

在四月四日的夜間，幾位詩人，連阿色耶夫也在內（他的詩是唱遍了蘇維埃聯邦的）從那聳於愛格爾希爾德港、車站和街道網之上的老虎山走下，到市裡去。

街上都空了，全市陷入黑暗中，突然一隻戰艦的探照燈飛撲過來，機關槍便開始射擊，最初是一次，跟著三次，再接再厲地射擊下去。

一排日本兵跑步過去，當別的機關槍響時互相呼應著，在後面，槍聲也響起來，而從「壞角」，我們最大的營房那面傳過來的逆射的槍聲，卻祇在偶然間斷時的死寂中分辨得出來。

這樣，就開始了一九二〇年四月四日日軍馳名的攻擊。

整夜，他們向紅軍的營房拋擲炸彈，整夜，挾著怪異的怒氣，他們用機關槍掃射著政府機關的空房子。他們對趕回到滿洲去參加早已延長二年半的赤色的別動隊攻擊，以拉索為領袖的軍事蘇維埃全體，是被捕而投諸地窖之中。

但最嚴厲的懲罰還是加在有革命活動嫌疑的高麗人的身上，這些穿著白色長袍好像外科助手般的沉默的鬥士，是受了無憐憫的處置。整排的他們被逼靠牆站著，

赤足站在車站的鐵格子上，他們的親屬們蹲伏在路旁看著他們忍著各種非刑，我曾經聽到有一個高麗人，當某日本兵因憐憫而塞些食物到他口的時候，他竟很憤怒地吐了出來。

後來他們便被帶到船上去，此後，海參崴民眾在市場上買肉吃的時候，無不小心謹慎。

在四月五日那天，海參崴全體日僑都擁過街道裡去。洗衣匠、理髮匠、鐘錶匠，以及其他遊行者凡數百人。都像產卵期的青魚似地灌進街衢中去。示威者的樓房上全掛上半生熟的雞蛋般的黃旗子——白地而當中一個黃色的圓盤。

示威者亦舉著同樣的旗幟，因為在那天，他們就是這全市的主人。

美國領事特地向日軍司令官大井將軍道賀：「恭祝海參崴的依附日本」，使得大井將軍反而納罕起來。

「當然咯！」那美國人說，「日本旗子已經掛滿全城了。」

於是，稍覺窘迫的大井也祇好說是恐怕略有誤會之處，跟著就命令把旗子收下來。

這工作，臨時祇好叫中國人去做。

在這憤怒與軟弱之中，布爾希維克的權威反而擴張至無限度。許多蘇維埃的死敵，都在那天被日本人好好地教訓了一頓，使得他們對於祖國感到須要忠實。結果，日本人在此支離破碎的城市裡，竟找不到任何一個最出名的陰謀政治家來負責管理市政。

海參崴在無政府的狀態下過了三日。

我們詩人們都寫出海誓山盟般的詩詞來。在四月五日之夜，我把自己的詩送到一所僥幸存在的報館去，這所報館因爲位置於偏僻之地，所以仍舊照常出版。

在我的詩篇中是這樣的寫著：

「在背城借一的海參崴工人們咬緊的牙齒裡面，

是累積著暴君們的名字，

無論是『鄙夫』或惡棍，

讀起來都像山谷中的丁香花那樣芬芳。

「日本軍的機關槍是縫紉機，

縫出了未來時代的布條來。

日本，祇是一條幼蟲！

「我們要用意志和克己的毅力來把我們燒紅的眼睛的仇恨。

變成尖刀的尖鋒！」

這就是我的第一首詩，當時是在那狂怒的日子以漲滿憤怒的臉跑進街心，也就在那時起，我被稱爲革命詩人。

在我到中國去之前，我已和愛深斯垣，那位馳名的電影家，在劇場中共同合作。我們共同繼成了好些非常有表現力和宣傳力的作品。愛深斯垣出品中的《聖人》、《你聽見了沒有，莫斯科》和美耶荷德的《淫婦的莊嚴的本夫》、《世界顚倒》（最後一張是我的作品）等等，卒於組成了「藍色的工人罩衫戲班」，後來在德國，供給了不少材料給德國的宣傳戲班們。

但在中國，受了《眞理報》新聞性質宣傳品的影響，我便轉變了我對於編寫劇本的主張：這並不是因爲受宣傳影響而逐漸改變，舉例來說：我們作品《你聽見了沒有，莫斯科》，就從頭到尾都是創作，現在我是開始用日常生活的遭遇來作題材，爲階級鬥爭自身而宣傳。

這就是《怒吼吧，中國！》完成的因果，在許多侮辱這作品爲「祇是」宣傳品的人們中，就是這些——新聞

論文。

敵人們已覺察這劇本的真實性。

我在中國的情形是一段長期的考據與細究，其間因五年計劃和文學態度的種種轉變進展，都下過相當的苦工。我曾經在高加索旅行，橫貫蒙古與西伯利亞，在冰撬的上面渡過冬，收集許多的智識和經驗。

以後我有幾部作品，都在德國出版。

現在，在我面前的是歌唱與機械，科爾荷滋（Koikhoz）工人們走過這沸騰的國土之野，青年共產黨員集合在 Shookrates 這世界最大的風爐之中。

工人們站在機器的搖車之前掘出了從未發現的地質學的鄉野。紅軍站在邊疆上，蘇維埃的公民們通過市街和城鎮，我眺望著這一切，創作之熱情乃不禁奔放而出。這些人們都是一本未寫成的書本，祇有革命才把筆放入他們手中。在布爾希維克工作階級的意志之前，便是那最奇怪的書──我們社會主義者的生活。

Blickt auf China!
眼觀中國

1. 譯注：發行於挪威的雜誌。

奧斯陸的國家舞台近日上演了一齣屬於西歐近年來指標性劇場的劇目《怒吼吧，中國！》。劇本的作者，特列季亞科夫撰寫此文談此劇，發表於 Veien frem [1]。

Sergej Tretjakow, Brülle, China! Ich will ein Kind haben (Berlin: Henschelverlag Kunst und Gesellschaft, 1976, pp. 174-176)，原出處：Veien frem, Nr.4, 1936, pp.32-34.（藍漢傑◎中譯）

我曾數次走訪中國。最後一次是十二年前，受聘於北京國立大學教授一職。

那些年，正值中國革命領導人孫逸仙過世，並發生了英國人於上海集體槍殺工人，引發群眾以大規模示威遊行作為回應的事件。遍布機關槍與鐵絲網的外使區圍牆前，天天聚集著抗議的隊伍。那些年，三百輛黃包車橫置北京

新建的電車軌道上，意味著他們要走上絕路。同時揚子江上一位加農砲艦指揮官出言恐嚇，若不挑出兩位船主的人命任其處決，作為一位外商之死的賠償，便要轟炸該城——這就是《怒吼吧，中國！》一劇的具體主題。

當您來到中國，也就踏上了時空之旅，回到了一千五百年前的古遠中世紀，隨處可見父權的家庭體制，手工業者與商人的同業公會，是一個存在著社會反差的國家：數千年來，原始人力推車一再壓寬了帝王石板大道上的軌跡，而另一方面，上海的柏油路則行駛著無軌電車。各個街角都有算命仙和卜卦人，而緊鄰的則是廣播電台發射站。飛機搭載著化學炸彈，葬禮中焚燒的則是保障進駐陰間生活的冥紙錢。依照歐洲模式所成立的勞工公會，首張入會會員卡上註記的是相關手工業的守護神。

異國觀光、寺院寶塔、吸食鴉片都是我對中國最缺乏興致的部份。這個國家表面看來不動如山，處境卻猶如一座火山，其社會變動，規模一如中國土地的廣大，能量一如人民的生命力。

它是一個不斷發生劇烈人民起義與暴動的國家。這塊土地上，每年有上千萬人遭逢饑荒，數百萬人餓死。佃農們屈就於半個網球場大的田地，收成的一半歸地主所有，稅收還得另計，這些佃農成了義勇軍或土匪軍的招募對象，計有一千五百萬左右的佃農從軍。

當日本殘暴無比、肆無忌憚地奴役他們的祖國時，反日的激進知識分子與學生們團結一致，長年以來，抗日不懈，不惜流血喪命。同時，一小撮居於國家掌舵者位置的中國財閥與將軍們，卻迴避抗日，無意插手。

終於，中國紅軍起義的史詩在我們面前重演，就是豪邁的希臘英雄瑟諾芬（Xenofon）所率領的方形密集陣（Phalanxen），或是亞歷山大大帝的軍團，其規模與戰役與之相比都要黯然失色。中國革命的誕生與發展，既容易又艱難。

容易，是因為農民被逼上絕路，多次的戰役已將各類型無產階級牢牢焊接在一起。

容易，是因為他們正視了敵人的壓榨，看清了索求無度的地主、貪汙受賄的官員、燒殺掠奪的軍閥，以及本地與外來工廠廠主的可憎面目。

而艱難，是因為人民背負雙重壓榨——來自本國的有產階級與抱持帝國主義的外敵。艱難，是因為國土四分五裂，列強割據各省：外國軍隊進駐中國城市，外國的加農砲艦駛進中國河川，裝甲車開上內陸的鐵道，這些裝甲車

就算並非外國所有，也會是由外國人打造。

艱難，是因爲存在著父權偏見與迷信觀念的勢力，以及家族、國族、農會，甚至是省與省間的分崩離析，因爲各省所說的語言就如挪威語和阿拉伯語之間的差別。

然而，革命中國的最佳力量形成一種令人贊嘆的文化，一種由勞動與奮戰所蓄成的強韌性格與意志力的文化，它對於中國歷史來說，極具特色。中國紅軍是中國首要的戰力（他們持有戰勝敵人而取得的刺槍），他們打出的旗幟是土地所有權、合理工作日、保障權益與文明開化，並且樂觀進取、熱愛祖國。

這把帝國主義老虎箝，壓出了中國人鋼鐵般的性格。施壓愈烈，鋼鐵的熔點愈高，以怒火吞殁貪婪掠奪的猛獸也就更加指日可待，這群有才有能的光榮子民在困境中成長，心中的怒火和他們的年紀一樣老。如今，雄偉的戰火已經在中國燒出痕跡，《怒吼吧，中國！》則是早在此一奮戰之前所寫。本劇僅是盛大戰火中的一點焰光而已。它是革命行動首度爆發之前，喚醒群眾被

蒙蔽意識的第一句話，爲的是能夠將不幸人物的碎裂意志凝聚起來。

藉由此劇，我期待的是什麼？

首先，它可以讓遙遠國度的人們認識地球另一端發生的事。我期待，此劇能豐富觀眾的認知。

但這不是全部。

我期待，此劇能激起人們對剝削者的仇視，並喚醒人們對無權弱勢與奮鬥戰士的感同身受，進而強化國際團結。我期待，它能豐富觀眾的感覺。

但這也還不是全部。

我期待，觀眾有能力從情節的語言，演繹出個人現實生活的語言，從刻劃的人物命運裡打造出自己的命運，從敵人的嘴臉認出自身敵人的嘴臉。我期待，此劇能豐富觀眾的意志。

唯有如此，此劇才擁有它存在的理由。

莫斯科，一九三六年四月十七日

特氏長詩作品

Рычи, Китай!
怒吼吧，中國！

特列季亞科夫完成於一九二四年三月二十日。原刊於《列夫》（Леф）第一期，一九二四年。頁二三～三二。何瑄中譯。

一、高牆

中國境內築起無數沉重的高牆，

宛如利齒緊咬蒼穹。

中國疲累不堪，

環堵下以荒原為眠榻。

黃土是這片大地的脂肪，

隱沒了車輪駛過的隆隆聲響。

沃土滋養稻米，

水車上下滾動——

青綠稻穗日漸茁壯。

稻米，餵養了中國，

巨大的車輛，疾馳於中國。

二、藍衣人[1]

五十億人口。

烈日與旱災。

放眼望去——盡是黃與藍。

年復一年，藍天依舊，

蒼穹之下——

身穿藍衣的中國人，

在紅土上奔走、圍籬、刨削、挖掘。

從古到今，日復一日，

麻木不仁地耕耘、播種、艱辛勞動。

大江南北皆然。

1. 當時北京一般市民主要穿藏青、藏藍色衣袍。

從天空裁下一塊藍布。

戰爭連綿不絕，

枯槁臉孔自黃土抬起，

溫和、如蜜蜂般辛勤投身於偉大的工作。

列強紛紛來到中國，

爭食這塊大餅——不留渣滓。

乖巧孩童臉上，

雙眼凹陷，顴骨突出，

歡樂消亡不復蹤影。

出發吧！

炎黃子孫前去尋找先祖血脈，試圖區別，

然而一切瓦解、消融於中西的快速交會中。

戰爭掀起：

四處是軍刀的標記。

螻蟻般的藍衣人，

動輒得咎，

側腹與腳跟教人以竹子敲擊。

愛好京劇的官員：

父親——

帝王

將士

商賈

以及各式各樣的官員。

他們腦滿腸肥，

轎子上頭滿是黃泥。

餓了嗎？

吃土吧！

車子運呀，運來一個肚子七彩斑斕的吸血鬼劇團。

車夫拉到駝了，

無法坐車的人只能步行，

藍衣人緊握住區區幾枚銅子。

其中一堵，

宛如利齒緊咬蒼穹。

中國境內築起許多高牆，

三、使館街[2]

2. 位在今日北京東交民巷，舊名東江米巷。八國聯軍後，清政府與列強簽訂條約，東江米巷改名為使館街，成為外國使館自行管理區，各國可駐兵保衛，中國人不得進入。

「人民難道沒錯嗎？」——《怒吼吧，中國！》‧特列季亞科夫與梅耶荷德

自中國嘴裡撕下一塊麵包，
這堵牆便是——
　　使館區。

北京中心埋藏大量火藥，
陰影直達沙漠和西藏，籠罩全境。
牆上——
　　洋鬼子的旗幟飄揚。

牆後——
　　拳頭握緊。
利齒由牆內刺穿中國：
「滾開！」

高牆的親屬——辦事處、銀行、礦坑。
法國佬
　　日本鬼子　　美國佬

瓜分
　　壓榨
　　　　攢聚。

牆後——華麗雕琢的建築
牆上——士兵荷槍守衛

牆內——傳教士是懷著十字架的惡棍。
稻米、茶葉、煤礦、絲綢，
全是暢銷商品。

中國沉默，
任列強大撈油水，
噴噴吸吮自己的血肉。

刺穿中國的利齒流涎：
「滾開！」
中國回答，高昂而敏捷——
（在那一年）
「斷交！」

四、抒情詩

我以中國人的身份
歌頌使館區的安適。
我以中國人的身份
高　無數的砲坑。
我以渴望的牙齒緊咬筆桿，
換來千百記耳光。

五、車夫

美國人有一對肥胖的腳，

在這雙腳底下——

沒有好處可言。

車夫在其腳邊，

有苦難言。

美國人的長靴是巨象的長牙。

酷熱——五十度。

酬勞——一枚硬幣。

拉車多麼無趣。

拉車多麼艱辛。

車夫百磅血汗埋落土裡，

乘客百磅財富存在銀行裡。

車夫拉得肋骨疼痛，

為了果腹——他沉默，

拉長雙耳聆聽，

他載過成千上百名乘客。

雙腿是馬尾，

粗魯大笑如馬嘶叫，

燕麥為飼料。

要是死了——雙腿一伸躺在橋下，

如此簡單。

北京有七萬名車夫，

他們吹口哨，慣於快跑。

然而，

如果他們挨餓，

心懷憤恨，

塊壘難平，

肚子直響。

他們的天下即將到來。

這趟行程，車夫分文不收。

他們吶喊。

他們發怒，

扔開車轅，

任乘客的腦袋砸向硬石，

任鮮血奔流、奔流。

如果乘客呻吟，

就咬牙使勁揍下去：

讓他們被自己的馬匹打死。

六、磨刀匠

聽呀，銅號3響起。

餿菜刀，

火花四起。

隆起的駝背扛滿磨刀工具，

用以削餿、打磨、砥礪。

吹響銅號吧！

吶喊！吶喊！

讓灰牆的磚頭粉碎！

餿菜刀！

磨柴刀！

銅號嘀嘀響。

磨刀霍霍，磨刀霍霍，

刀鋒銳利，削鐵如泥。

滿腹仇恨之人，使著利刃

白刀子進紅刀子出。

然後──　　細聽！

磨刀霍霍！

七、運煤工

煤炭，沉重的貨物。

搬呀，搬呀，

背帶勒得胸膛發麻。

臉龐黝黑如土，

滿布風沙飛塵，

如將黑麥種於臉上，

會有一場豐收。

盛大的豐收。

誰獲利？──洋鬼子。

洋鬼子運走煤炭，

不講信用的黑心鬼。

播種呀，收成呀，播種呀！

等在路邊的馬匹？

3.磨刀匠是北京老行當之一，磨刀匠一般吹銅號或使用響器招攬顧客，一邊吆喝：「磨刀子來嗨！餿菜刀喂！」

——是套上鞍的人們。

為了肚皮，
胸前、後背滿載煤炭。

為了生計，
運煤工必須拖曳。

從少年搬到老年，
背帶磨穿肋骨直抵心臟。

運煤工滿懷怒氣，
對世間一切憤憤不平。

洋鬼子！
膽敢踏入胡同！
壓下你們的頭，
以輪子輾壓紅毛頭。

鐵釘穿透，輪子輾壓，聲音沙啞如鏽鐵：
「我的豐收！」
「我的豐收！」

八、糞夫

拾糞，堆肥，
澆灌作物，
培養白人女士的玫瑰。

手持糞勺串胡同，
哪裡有馬糞？
一聽即曉。

拾糞，
挑糞，
珍貴的黃金扛負背上。

誰家有糞？
投進爐灶裡。
歐洲人避之唯恐不及。

拾起糞便扔進桶裡。
上好的肥料，
灌溉中國田野。

來來來，澆灌、施肥，勿吝惜。

九、水夫

水車�görüm喝：

 水——唷。

 水——唷。

挑呀，運呀，

水車呦喝！

運來飲水。

眾人吵嚷。

一盆接一盆，

一桶接一桶，

上百斤的水汩汩流洩

人們前仆後繼，

嚴苛的勞動，

酷熱的天氣，

凶猛的人群。

挑水，挑水，

鐵鍊哪鐵鍊，壓垮了肩膀，

肌肉不住尖叫

風沙飛塵切割一臉皺紋。

扁擔鐵鍊沉甸甸壓在肩上——

白人頭戴閃亮白帽，

白人有一雙白皙手掌，

白人男子——凶狠斥喝。

白人男子——髮色鮮紅。

無法逃離這場紅禍，

無能抵禦帶刺的耳光。

盆裡裝滿上百斤水，

你用泥濘的雙手抓住白色臉孔一齊淹沒在裡頭，

 水——唷。

 水——唷。

十、果攤小販

敲打叫賣，

水果——

 咚——咚——鏘。

 打折。

李子

梨子

柿子

櫻桃
橘子
大官
芭蕉，芭——
蕉……

然後呢？

低聲說，
洋鬼子。聽著！
在李子下毒，
折磨洋鬼子，
讓他們抽搐、眼凸。
咚——咚——鏘。
放入運船。

腳步聲噠噠
噠噠響。

櫻桃披著白皙的外皮。
叫賣、叫賣、叫賣，
整批叫賣（一下就光了。）

十一、剃頭匠

嘁嘁嘁嘁[4]——
刮鬍。
嘁嘁嘁
剪髮。

若要向敵人報仇，
誰能快得過剃頭匠？
戰爭爆發
呼喚我呀！
只是刮鬍修面，
便教人鮮血直流。
從洋鬼子嘴裡剔除獠牙。
用剃刀剔，
剔除使館街。

4.剃頭匠專用響器名為「喚頭」，用以招攬顧客。此處詩人摹擬喚頭響聲。

人民難道沒錯嗎？——《怒吼吧，中國！》‧特列季亞科夫與梅耶荷德

十二、學生悲歌

不，不聞歌聲，
唯聞譏笑。

齜牙咧嘴，
咄咄逼人的話語

憲兵棍棒落在背上，
雙手——喔！——使勁敲打。

年輕的生命啊，
夠了嗎？

這漫長的一瞬，
學生一聲不吭離去。

或許，只說了一句——「很好。」

中國學生離去，
黃色雙頰緊繃，赤紅如日。

年長的買辦商人群起鼓譟：
「這是你應得的，小兔崽子！」

接著咯咯笑，撓撓髭鬚：
「這些無禮粗魯的孩子就是這樣，別見怪。」

中國人的聲音何在？能否長聲呼嘯？
或是靜待爆發的時刻到來？

孩子勇於反抗父母，
但孩子的父親——早已不在了。

十四、領悟

是的，命定時刻即將到來，
仇恨源源不絕匯聚。

雙眼緊鎖血紅落日，
這一刻無人入睡。

十三、一則笑話

一輛由北京開往奉天⁵的列車。

餐車內，

法國少校衝入——厲聲抨擊。

中國學生急忙吞下午餐。

「見鬼去吧！你聽見沒有？
這是我的座位！你聾了還是瞎了？」

一記耳光落在黃色臉頰。

中國上空，燦爛朝陽升起，巨如大地。

時序遷移，
命定的時刻終將到來，
屆時，
成千上萬的勇士，
將攜帶刺刀與滿腹憤恨，
跨出紡織工廠，
告別煉鋼廠的火燄，
不為幾分錢，
而是為了共產國際，
嶄新的生活價值勞動。

沒有刺刀，
沒有金屬，
沒有片刻救贖。
使館街。

償付胡同和農村的所有砲坑。
使館街內上演滑稽歌舞劇《希爾薇》6，
狐步舞沙沙作響，
熊熊大火中強迫以五指撕裂雙唇。
使館街出版報紙，
令人窒息的毒藥——
陶瓷馬桶裡沒有尿，
唯有鮮血滿溢。

這場死亡之舞何時才會終結？
地面釘著國旗，

6.《希爾薇》（原文為Die Csárdásfürstin，俄譯Королева чардаша 入 Сильва），英譯The Riviera Girl 或 The Gipsy Princess）是匈牙利作曲家 伊馬利‧卡爾曼（Emmerich Kálmán, 1882-1953）創作的三幕滑稽歌舞 劇，一九一五年首度在維也納上演。該劇在歐洲與蘇聯都受到廣大歡 迎。

附錄三　特列季亞科夫 (1892-1939) 與《怒吼吧，中國！》重要紀事

年	俄國的政治、藝術、文學大事	特列季亞科夫的個人活動	《怒吼吧，中國！》演出資訊
一八七四	梅耶荷德出生於一個德裔釀酒師家庭。		
一八九二	列寧將《共產主義宣言》由德文譯成俄文。		
一八九八	史坦尼斯拉夫斯基與聶米羅維奇－丹欽科成立莫斯科藝術劇院。		
一八九九	梅耶荷德畢業於莫斯科音樂學院，加入莫斯科藝術劇院。從一八九九年開始，在莎士比亞、契訶夫、易卜生等劇作中擔任演出。十二月十七日，契訶夫《海鷗》在莫斯科藝術劇院首演。	六月廿一日，出生在拉脫維亞的一個教師家庭。	
一九〇一	十月二十五日，契訶夫《凡尼亞舅舅》在莫斯科藝術劇院首演。		
一九〇二	契訶夫《三姊妹》首演。		
一九〇三	梅耶荷德離開莫斯科藝術劇院。		
一九〇四	梅耶荷德跟科舍維羅夫（А. С. Кошеверов）成立新藝術聯盟，演出《仲夏夜之夢》與《玩偶之家》。日俄戰爭（1904.2.6~1905.9.5）爆發。		
一九〇五	一月二十二日，聖彼得堡發生「血腥星期日」。日俄戰爭結束，俄國戰敗。五月梅耶荷德與史坦尼斯拉夫斯基開創莫斯科戲劇實驗室（Театр-студия），十月即關閉。第一次俄國革命。	與友人合寫愛國詩歌。	
一九〇六	梅耶荷德受邀到聖彼得堡劇院擔任導演。		

年代	重要事件	傳記
一九一〇	三月二十四日，奧斯特洛夫斯基的《聰明反被聰明誤》首演。（另譯：《智者千慮必有一失》）在莫斯科藝術劇院首演。	與梅耶荷德首次在里加海邊見面。
一九一二	馬雅可夫斯基發表未來派宣言《給社會趣味一記耳光》。	里加中學畢業，進入莫斯科大學法律系。
一九一三	梅耶荷德執導《宗教滑稽劇》。	認識馬雅可夫斯基，成為未來派同志。
一九一四	第一次世界大戰（1914.7.28-1918）爆發。八月十八日（三十一日）聖彼得堡更名為彼得格勒。	
一九一六		完成在莫斯科的法律學業，接著前往遠東（西伯利亞與中國北方）。
一九一七	二月革命，資產階級推翻沙皇尼古拉二世，成立臨時政府。十月革命，列寧的布爾什維克推翻臨時政府建立蘇埃政權。	
一九一八	人民教育委員會之戲劇局（TEO）成立。第一屆全蘇俄無產階級文化大會。十月二十五日，梅耶荷德執導馬雅可夫斯基《宗教滑稽劇》（第一變奏）。一戰結束，各參戰國簽訂《凡爾賽條約》，外國干涉軍入侵俄國，內戰爆發。	

一九一九

列寧推動劇場國家化。

動員表演藝術工作者住前線（內戰）演出。

工農民戲劇熱烈展開。

構成主義代表塔特林籌畫「第三國際歷史古蹟計畫」。

一九二〇

四月三日，史達林當選共黨總書記。

一月，維捷布斯克創立第一間革命諷刺劇院（Теревсат）。

梅耶荷德提出「戲劇的十月」，並擔任戲劇局局長。

人民教育委員會組織以農民為目標的戲劇活動。

拉德洛夫（С. Радлов）的人民喜劇院（Театр "Народная комедия"）創立。

利希茨基（Л.М. Лисицкий）完成畫作《兩個四方形的故事》。

馬勒維奇出版畫冊《至上主義：三十四張畫》。

為紀念革命三週年，梅耶荷德導演魏爾哈倫作品《曙光》。

莫斯科成立國家猶太劇院（Gosset）。

佛瑞格爾（Foregger）的自由工作坊（Мастфор）成立。

無產階級作家組織「煉鋼廠」成立。

列寧批評無產階級文化的位置。

一九二一

三月，共黨第十次大會列寧提出「新經濟政策」。

一月，莫斯科成立猶太室內劇院。

文學團體「謝拉皮翁兄弟」成立。

彼得格勒成立（FEKS）前衛電影運動。

塔伊羅夫完成《導演筆記》。

愛森斯坦執導傑克‧倫敦《墨西哥人》在莫斯科的無產階級文化劇院演出。

春，從北京經哈爾濱轉至遠東共和國首都赤塔。

借住藝術工業學校。

四月十日，出版《革命的神祕》。

在中國的報紙《上海生活》撰寫文章。

四月，日本進攻海參崴，捕捉布爾什維克黨員，特列季亞科夫夫婦乘船逃至天津，再轉往北京停留三個月，奧麗嘉當店員維持生計。

原打算在城市劇院演出此戲，因軍事活動頻繁無法進行。

海參崴的文學藝術社組織馬雅可夫斯基《宗教滑稽劇》公開讀劇，阿謝耶夫、布爾留克皆出席。

第一本詩集《鐵的停頓》在海參崴出版。

在海參崴認識奧麗嘉，不久兩人結婚，帶著奧麗嘉女兒塔吉亞娜借住助產士家。

一九二二

瓦赫坦戈夫執導史特林堡《艾瑞克十四》、梅特林克《聖安東尼的奇蹟》。

梅耶荷德執導馬雅可夫斯基的《宗教滑稽劇》。

梅耶荷德組織與領導國立高等導演進修班與演員技巧實驗室。

十二月三十日，蘇維埃社會主義共和國聯邦（蘇聯）正式成立。

「無產階級作家協會」成立。

維爾托夫（Дз. Вертов）拍攝紀錄片《電影眼》（Кино-глаз）。

瓦赫坦戈夫執導的《哈迪布克》在猶太劇院上演。

真理報與無產階級文化協會產生衝突。

國立高等導演進修班、演員技巧實驗室，合併為國立高等戲劇進修班。

梅耶荷德執導《慷慨的烏龜》、《塔列金之死》。

馬雅可夫斯基、愛森斯坦、巴斯特納克、維爾托夫、阿爾瓦托夫等人成立「左翼藝術陣線」，並創辦《列夫》雜誌。

「藍衫劇院」創立。

二月九日，「劇目遴選委員會」（Главрепертком）成立。

盧那察爾斯基發表〈回到奧斯特洛夫斯基〉。

「煉鋼廠」發行雜誌《在崗位上》。

托洛茨基發表《文學與革命》。

愛森斯坦在《列夫》第三期發表〈吸引力蒙太奇〉。

秋天，抵達莫斯科，透過馬雅可夫斯基，認識盧那察爾斯基。

創立遠東出版社。

一九二三

一月十五日，發表「藝術國際」會議的開幕與閉幕演說。

改寫《聰明反被聰明誤》為《聰明人》，在無產階級劇院導演該作品。

發表作品《你在聆聽嗎？莫斯科》。

重寫《夜》（法國詩人馬丁內作品），後來成為梅耶荷德執導的《騷亂之地》。

在梅耶荷德工作坊，授課口語結構、語調與詩意。

開始與左翼藝術陣線的《列夫》雜誌合作。

一九二四

第一個工人通訊組織（рабкоры）成立。

拉德洛夫《從基礎的本質到演員的表演》成立。

梅耶荷德劇院成立，開始巡迴演到演員的表演。

彼得格勒更名為列寧格勒。

一月二十四日列寧病逝，史達林崛起。

構成主義文學中心成立。

馬雅可夫斯基完成長詩〈弗拉基米爾‧伊里奇‧列寧〉。

五月：政黨公開辯論文學與文化政治。

愛森斯坦首部電影《罷工》問世。

梅耶荷德執導《森林》。

秋天，蘇聯開始實施農村集體化。

共黨決策授予「革命之路的追隨者」文學上的位子。

成立「年輕工人劇院」（ТРАМ）。

愛森斯坦《波坦金戰艦》。

梅耶荷德執導《委任狀》、《教師布布斯》。

梅耶荷德劇院巡迴演出。

布爾加科夫完成小說《白衛軍》。

一九二五

《防毒面具》由愛森斯坦導演，在莫斯科的一個瓦斯工廠演出。

特列季亞科夫的〈亞洲戲劇〉，發表在《投影機》第二十一期。

完成敘事長詩〈怒吼吧，中國！〉。

二月，前往北京，在北京大學任教俄國文學。

六月十九日，萬縣事件爆發。

八月，返回莫斯科。

與馬雅可夫斯基等人合辦《列夫》，馬雅可夫斯基離開後，擔任《新列夫》主編。

開始從事電影創作，參與電影拍攝。創作《莫斯科—北京》電影腳本，並計畫創作中國電影三部曲。

成為莫斯科第一製片廠藝術委員會副主委。

《怒吼吧，中國！》演出資訊

特列季亞科夫於八月創作《金虫號》（後改為《怒吼吧，中國！》）

史坦尼斯拉夫斯基《我在蘇俄的藝術生活》。

梅耶荷德劇院變成國立梅耶荷德劇院。

梅耶荷德執導果戈里的《欽差大臣》。

巴別爾短篇小說集《紅色騎兵軍》出版。

十月五日，布爾加科夫劇本《土爾賓一家的命運》在莫斯科藝術劇院首演。

十二月二十二日，特列紐夫（К.А. Тренёв）創作的《柳小孩》出版詩集《怒吼吧！中國》。

《怒吼吧，中國！》上演，在梅耶荷德劇院首演。

一月二十三日，在梅耶荷德、費奧多羅夫導演。

在《蘇聯共青團》第五期發表〈梅耶荷德劇院五週年〉。

一九二六年開始的六年間，在烏克蘭、烏茲別克上演，先後被翻譯成烏克蘭語、烏茲別克語、愛沙尼亞語、亞美尼亞語、韃靼語。並在大小城市上演，包括基輔、奧德薩、列寧格勒等。

二月，布托林前往庫爾斯克（Красный факел）劇院傾全力執導《怒吼吧，中國！》。

五月二十日的《真理報》一則消息預告巴庫突厥工農劇院（原突厥工人劇院）下一季將上演《怒吼吧，中國！》。

波芙·雅羅瓦婭》在小劇院上演，是第一齣蘇聯革命戲劇。

十一月起，梅耶荷德接受特列季亞科夫製作《我要一個小孩》。

四月二十七日，劇院院長大會召開。

「列夫」改組，「新左翼藝術陣線」成立，發行《新列夫》。

伊凡諾夫《裝甲列車》在莫斯科藝術劇院上演。

蕭士塔高維奇完成交響樂《獻給十月》。

政府召開會議，研究戲劇教育的宣傳政策。

十月二十五日，巴別爾劇作《日落》在奧德薩俄羅斯劇院首演。

《我要一個小孩》遭禁演。

在《戲劇學院節目》第四期、《藝術工作者工會》週刊（Рабис）第十一期，發表捍衛戲劇的文章。

出版隨筆集《中國》。

有許多電影計畫（兩個在中國，一個在格魯吉亞），也寫了許多電影劇本，並成為格魯吉亞電影的文學顧問。

一月十七日，托洛茨基流放阿拉木圖。

史達林開始執行五年計畫。

二月二十八日，巴別爾的《日落》在莫斯科第二藝術劇院首演。

在《新列夫》第五期發表構成主義電影宣言。

一九三〇

二月一日，「二十年工作成果展」在莫斯科作家俱樂部開幕。

二月一日，「三十年工作成果展」在莫斯科作家俱樂部開幕。

一月三十日，馬雅可夫斯基《澡堂》在列寧格勒人民之家劇院首演。

一月，布爾加科夫的《逃亡》遭到禁演。

一月，布爾加科夫劇院舞台，改名爲《乞丐歌劇》。

一月二十四日，塔伊羅夫將布萊希特的《三毛錢歌劇》搬上卡梅爾劇院舞台，改名爲《乞丐歌劇》。

隨梅耶荷德劇院赴歐巡演，並作演講。一～四月下集體農場。出版《鄧世華》，翻譯成德文、英文、波蘭文、捷克文。

《怒吼吧，中國！》在德國、丹麥、奧地利等國演出。

一九二九

工業化開始（1928-1940）。

工會取回「藍衫劇院」控制權。

布爾加科夫《火紅的島》（塔伊羅夫執導）遭禁演。

重組「全俄羅斯無產階級作家聯合會」。

愛森斯坦電影《十月》上演。

三月十二日，梅耶荷德執導格里鮑耶多夫的《聰明誤》首演，並重新導演《慷慨的烏龜》。

一月二十二日，托洛茨基流放土耳其。

蘇俄集體化經濟開始。

二月十三日，梅耶荷德執導馬雅可夫斯基的《臭蟲》首演。

十一月，布哈林因「右傾」遭批判。

十二月，舉辦《我要一個小孩》辯論會，接連兩次在「劇目遴選委員會」舉行。梅耶荷德也在辯論中發表導演計畫。利希茨基準備一個計畫草圖。新的禁令再度下達。

在俄國海參崴劇院演出。

四月，李奧·蘭尼亞（Leo Lania）將《怒吼吧，中國！》翻成德文。

八月三十一日至九月四日，日本（東京）劇團築地小劇場在本鄉座演出《吼えろ支那》。

十一月九日，《怒吼吧，中國！》在德國·法蘭克福 Schauspielhaus 劇院演出。

二月，馬雅可夫斯基申請加入「全俄羅斯無產階級作家聯合會」（拉普）。

新法通過對地主的鬥爭。
成立新的革命戲劇工作者協會。

三月十六日，梅耶荷德執導的《澡堂》在莫斯科首演。

四月十四日，馬雅可夫斯基舉槍自殺。

四至五月，梅耶荷德劇院在德國九個城市演出，劇目包括《怒吼吧！中國》、《欽差大臣》、《森林》、《慷慨的烏龜》。

六月在巴黎進行十場演出，《怒吼吧！中國》因內容問題被禁演。

十二月，前往德國。

二月二十四日至二十五日，日本劇團築地小劇場在名古屋御園座演出《吼えろ支那》。

二月二十七日至二十八日，日本劇團築地小劇場在京都市公會堂演出《吼えろ支那》。

三月一日至三日，日本劇團築地小劇場在兵庫寶塚中劇場演出《吼えろ支那》。

六月十四日至二十日，新築地劇團在東京市村座（第十五回公演）演出《吼えろ支那》。

六月廣東戲劇研究所在廣東國民黨廣東省黨部禮堂演出《怒吼罷中國》。

十月二十二日，美國戲劇協社在紐約演出《怒吼吧，中國！》。

十月二十七日至十二月，美國戲劇協社在美國（紐約）馬丁·貝克劇院演出。

一九三一

梅耶荷德發表演說，反對意識形態對所有表演形式的操控。

去德國旅行的途中，遇見布萊希特。

在德國演講「社會主義與農村」。

四月十九日，在國際論壇舉行演講會，主題「新類型作家」，引言人為布萊希特。

出版《一〇一個勞動日子：集體農場評論集》

一月，怒吼社在中國廣州演出。

一月一日至十五日，新築地劇團（第十八回公演）在日本東京市村座演出《吼える支那》。

十月六日至八日，開展文藝社戲劇組於中央大學講堂演出。

十一月曼徹斯特未名社在英國曼徹斯特演出。

在波蘭幾個城市演出。

一九三二

四月，所有文學團體及作家組織皆為政府解散，並籌組蘇聯作家協會。

五月八日，「社會主義現實主義」一詞首度出現於《文學報》。

重演《唐璜》。

布萊希特在莫斯科旅行期間，特列季亞科夫在《文學報導》（五月十二日）介紹他。

成為《革命作家國際聯盟》蘇俄地區的主席，以及《國際文學》期刊的主編，一直到被捕之前。

開始跟布萊希特書信往返。往返書信皆由女兒塔吉亞娜收藏。

一九三三

重演《假面舞會》。

十二月一日，梅耶荷德劇團在愛沙尼亞列維爾劇場演出。

維爾納劇團在波蘭（華沙）新雅典劇院演出，連演一五〇場。

一九三四

蘇俄作家協會成立，召開第一屆大會。日丹諾夫發表著名的社會主義現實主義演說。

梅耶荷德導演小仲馬的《茶花女》，由拉伊赫擔任女主角瑪格麗特。

十二月一日，基洛夫遭殺害，「大清洗」即將開始。

六月，出任全蘇評論作家組織主辦人之一。

擔任《國際文學》雜誌俄文版編輯（1934-1935）。

蘇俄作家第一屆年會年會，以表贊同該文藝傾向。

譯介布萊希特的三部史詩劇。

梅蘭芳在莫斯科巡迴演出，特列季雅科夫發表一系列關於中國戲劇的文章在《真理報》與《文學報導》。

出版《文學當家》、《捷克五週》、《史詩劇：布萊希特》等五本。

參加俄國捷克訪問團，發表《捷克斯洛伐克的五週》。

二月十三日至二十日，新築地劇團、左翼劇團在日本（東京）／淺草水族館劇場演出《砲艦コクチエフェル》。

九月十六日至十八日、十月十日，上海戲劇協社在上海法租界黃金大戲院演出《怒吼罷，中國！》。

一九三五

一月十五日至十六日，審理卡緬涅夫、季諾維耶夫等人涉嫌涉入謀殺基洛夫案件。

梅蘭芳在莫斯科演出，引起西方世界的廣泛探討。

梅耶荷德導演柴可夫斯基的歌劇《黑桃皇后》。

九月十五日、十八日至十九日，廣東民眾教育館聯合九劇社演出《怒吼罷，中國！》於中國廣州。

在阿根廷被翻譯成西班牙語並演出。

一九三六

一月，史達林「大清洗」開始。

一月一日，蘇聯人民委員會成立藝術委員會。

一九三七

一月九日，托洛茨基前往墨西哥。

二月二十三日，共黨中央委員會大會上，布哈林、李可夫遭開除黨籍。

七月七日第二次中日戰爭爆發。

愛森斯坦拍攝的《白靜草原》因過於形式主義，違反社會主義現實主義政策，受到批判，愛森斯坦認錯道歉。

夏天，因嚴重精神衰弱在克里姆林醫院住院檢查。

七月十六日，因日本間諜罪名在醫院被捕。妻子被送入集中營，爾後被流放到北阿沙克斯坦勞改關十七年。

春季，廣西良豐師專演戲團在中國（桂林）演出《怒吼罷，中國！》

四月十七日，在挪威演出。

《怒吼吧！中國》在海參崴工人劇院以中文演出。

年初，加拿大多倫多行動劇場演出。導演為大衛·斐瑞斯曼。

一九三八

一月七日，蘇聯藝術委員會決議關閉梅耶荷德劇院。

三月十三日，布哈林被判處死刑。三月十五日槍決。

十二月八日，貝利亞成為人民內務委員會領導。

三月十八日，阿爾布佐夫（A. Арбузов）的劇作《塔尼婭》首演，由芭芭諾娃擔任女主角。

五月十五日，巴別爾遭到逮捕。

六月二十日，梅耶荷德被以從事間諜活動之名逮捕。

八月九日，特列季亞科夫被槍決。

一九三九

蘇芬戰爭開始（至一九四○年）。

九月一日，德軍進攻波蘭，第二次世界大戰爆發。

一
九
四
〇

一月，巴別爾德被槍決。

梅耶荷德被槍決。

一
九
四
一

八月二十一日，托洛茨基在墨西哥被暗殺。

六月二十二日，德國法西斯進攻蘇聯。

一
九
四
二

十二月八日，日軍偷襲珍珠港，太平洋戰爭爆發，東西方陷入世界大戰。

史達林格勒戰役（至一九四三年）。

一
九
四
三

一月，美國《時代》雜誌選評史達林為一九四二年年度人物。

印度人民協會（IPTA）演出《怒吼吧，中國！》。

六月，奉天（瀋陽）協和劇團演出《怒吼吧，中國！》。

十二月八日至九日，中華民族反英美協會在上海大光明戲院演出《江舟泣血記》。

一月三十日至卅一日，南京劇藝社在南京大華大戲院演出《怒吼吧！中國》。

二月，揚州南京大戲院演出《江舟泣血記》。

六月，武漢青年劇團在漢口世界大戲院演出《怒吼吧！中國》。

一九四四

一九四五

第二次世界大戰結束。

一九四九

一九五二

一九五三

三月五日，史達林去世。
赫魯雪夫擔任蘇聯總書記（1953-1964）。

東德把特列季亞科夫紀實小說《鄧世華》譯成德文。

六月五日至九日，中國劇藝社在北京眞光電影院演出《怒吼吧！中國》。

台中藝能奉公會在台灣演出楊逵改編的《怒吼吧！中國》。十月六日至七日，北上台北榮座演出；十二月二十五日至二十六日，南下彰化在彰化座演出。

新中國劇團在中國北京眞光電影院演出《怒吼吧！中國》，由陸柏年導演。

琴斯托瓦猶太人集中營在波蘭（華沙）演出。

九月十四日，上海市劇影協會在中國上海逸園廣場演出《怒吼的中國》。

年份	事項	
一九五六	莫斯科欲出版布萊希特全集，布萊希特希望採用特列季亞科夫版本。	
一九五七	特列季亞科夫與梅耶荷德獲平反。	
一九五八	《鄧世華》譯成波蘭文及其他斯拉夫文。 莫斯科藝術出版社出版特列季亞科夫作品選集。	
一九六二	莫斯科藝術出版社出版《特列季亞科夫劇作及文選、回憶錄》。	
一九六四	布里茲涅夫擔任蘇聯共黨總書記（1964-1982）。 《鄧世華》譯成匈牙利文。	
一九六六	十一月八日至十日：爲慶祝蘇聯十月社會主義革命四十九週年暨紀念中國話劇運動五十週年在中國廣州的青年文化宮演出《怒吼吧！中國》。 十二月三（六）日爲紀念中國話劇運動五十週年在南方劇院演出《怒吼吧！中國》。	
一九七二	八十冥誕，東西德皆出版其作品選。	

年份	事件
一九七五	五月十六日、五月二十七至三十日、六月十日、六月十一至十六日，瑞士日內瓦移動劇團與蘇黎世新市集劇院聯手演出《怒吼吧，中國！》，導演爲歐斯特·昌克（Horst Zankl）。 費茲·米勞（Fritz Mirau）出版《怒吼吧，中國！》德文本。
一九七六	
一九七七	法國馬斯佩洛（F.Maspero）出版《左翼藝術陣線中的特列季亞科夫》
一九八二	安德魯波夫擔任蘇聯共黨總書記（1982-1984）。 法國 L'Âge d'Homme 出版特列季亞科夫《怒吼吧，中國！》與其他劇本》及《我要一個小孩》、《防毒面具》。
一九八四	契爾年科擔任蘇聯共黨總書記（1984-1985）。
一九八五	戈巴契夫擔任蘇聯共黨總書記（1985-1991），開始「重建」與「開放」政策。 五月，《星火》雜誌二十期刊登特列季雅科夫的詩。
一九八七	
一九八八	《當代戲劇》刊登《我要一個小孩》劇本。

一
九
八
九

一
九
九
〇

一
九
九
一　　十二月，蘇聯解體。

一月，英國伯明罕大學舉行
國際學術研討會，主題為
「特列季雅科夫：布萊希特
的老師」。

連五日上演《我要一個小
孩》由李奇指導伯明罕大學
戲劇系畢業生演出。

李奇在莫斯科劇場導演《我
要一個小孩》。

《站在十字路口的國家：紀
實文學》出版。

文 學 叢 書　348

人民難道沒錯嗎？

《怒吼吧，中國！》‧特列季亞科夫與梅耶荷德

作　　者	邱坤良
校　　對	邱坤良　鄔定嘉　李建隆　翁瑋鴻　蔡育昇
內容編輯	印刻叢書編輯小組
美術編輯	林麗華

出 版 者	國立臺北藝術大學　Taipei National University of the Arts
發 行 人	朱宗慶
地　　址	臺北市北投區學園路1號
電　　話	(02) 28961000（代表號）
網　　址	http://www.tnua.edu.tw

共同出版	**INK**印刻文學生活雜誌出版有限公司
發 行 人	張書銘
總 編 輯	初安民
地　　址	新北市中和區中正路800號13樓-3
	電話：02-22281626
	傳眞：02-22281598
	e-mail：ink.book@msa.hinet.net
網　　址	舒讀網http：//www.sudu.cc

法律顧問	漢廷法律事務所 劉大正律師
總 代 理	成陽出版股份有限公司
	電話：03-3589000（代表號）
	傳眞：03-3556521
郵政劃撥	19000691　成陽出版股份有限公司
印　　刷	海王印刷事業股份有限公司

港澳總經銷	泛華發行代理有限公司
地　　址	香港筲箕灣東旺道3號星島新聞集團大廈3樓
電　　話	(852) 2798 2220
傳　　眞	(852) 2796 5471
網　　址	www.gccd.com.hk

出版日期	2013年1月　　初版
ISBN	978-986-5933-56-2（平裝附光碟片）
GPN	1010103577

定　　價	**1200元**

Copyright © 2013 by Chiu, Kun-Liang
Published by Taipei National University of the Arts &
INK Literary Monthly Publishing Co., Ltd.
All Rights Reserved
Printed in Taiwan

NSC　國科會研究計畫：《怒吼吧，中國！》在歐美流傳
及其 相關資料綜合研究計畫（二年期）研究成果之一
計畫編號：NSC 100-2410-H-119 -007 -MY2

國家圖書館出版品預行編目資料

人民難道沒錯嗎？
　—《怒吼吧，中國！》‧特列季亞科夫與梅耶荷德
　　／邱坤良著--初版,
　　--新北市中和區：INK印刻文學，
　　2013.1　面；　公分. (印刻文學；348)
　　ISBN　978-986-5933-56-2(平裝附光碟片)
　　1.劇場藝術 2.劇評 3.跨文化研究

981　　　　　　　　　　　　　　101026170